EL LIBRO DEL
ARTE

EL LIBRO DEL
ARTE

DK LONDON

EDICIÓN SÉNIOR
Georgina Palffy y Sam Atkinson

EDICIÓN DE ARTE SÉNIOR
Nicola Rodway y Gadi Farfour

EDICIÓN DE ARTE
DEL PROYECTO
Saffron Stocker

DIRECCIÓN EDITORIAL
Gareth Jones

COORDINACIÓN DE ARTE
Lee Griffiths

SUBDIRECCIÓN DE
PUBLICACIONES
Liz Wheeler

DIRECCIÓN DE ARTE
Karen Self

DIRECCIÓN
DE PUBLICACIONES
Jonathan Metcalf

DIRECCIÓN CREATIVA
Phil Ormerod

EDICIÓN DE CUBIERTA
Claire Gell

DISEÑO DE CUBIERTA SÉNIOR
Sophia MTT

PREPRODUCCIÓN
Gillian Reid

PRODUCCIÓN SÉNIOR
Mandy Inness

DK DELHI

DISEÑO DE CUBIERTA
Suhita Dharamjit

MAQUETACIÓN SÉNIOR
Harish Aggarwal

COORDINACIÓN DE
EDICIÓN DE CUBIERTAS
Saloni Singh

Estilismo original de
STUDIO8 DESIGN

Producida para DK por
COBALT ID

EDICIÓN DE ARTE
Darren Bland y Paul Reid

EDICIÓN
Richard Gilbert, Diana Loxley,
Kirsty Seymour-Ure y
Marek Walisiewicz

Publicado originalmente
en Gran Bretaña en 2016
por Dorling Kindersley Limited
80 Strand, London, WC2R 0RL

Parte de Penguin Random House

Título original: *The Art Book*
Primera edición 2017

Copyright © 2016
Dorling Kindersley Limited

© Traducción en español 2017
Dorling Kindersley Limited

Servicios editoriales: deleatur, s.l.

Traducción: Inés Clavero Hernández,
Roberto Falcó Miramontes y Ana
Guelbenzu de San Eustaquio

ISBN: 978-1-4654-7125-3

Impreso en China

UN MUNDO DE IDEAS
www.dkespañol.com

COLABORADORES

CAROLINE BUGLER

Caroline Bugler es licenciada en historia del arte por la Universidad de Cambridge y máster en arte por el Courtauld Institute de Londres. Ha escrito varios libros, como *The Cat: 3,500 Years of the Cat in Art*, y múltiples artículos. También ha sido editora en la National Gallery de Londres y en el Art Fund.

ANN KRAMER

Ann Kramer ha escrito más de sesenta libros de divulgación sobre una amplia variedad de temas, como arte e historia de la mujer, entre otros. Recientemente ha organizado un ciclo de conferencias y talleres sobre artistas vinculadas a Sussex (Reino Unido), donde reside.

MARCUS WEEKS

Marcus Weeks ha estudiado música y filosofía y ejerció de maestro antes de emprender la carrera de escritor. Ha colaborado en muchos libros sobre arte y ciencia divulgativa, así como en varios de los títulos de la colección *Grandes ideas* de DK.

MAUD WHATLEY

Maud Whatley es artista e investigadora y escritora sobre arte. Estudió literatura inglesa en la Universidad de Southampton (Reino Unido) y luego obtuvo un máster en historia del arte en el Courtauld Institute de Londres, donde se centró especialmente en las representaciones del desnudo masculino en el arte europeo del siglo XIX. Ahora trabaja en Londres en varios proyectos para galerías y editoriales.

IAIN ZACZEK

Iain Zaczek estudió en la Universidad de Oxford y en el Courtauld Institute de Londres. Es especialista en arte celta y prerrafaelita, y ha escrito más de treinta libros.

CONTENIDO

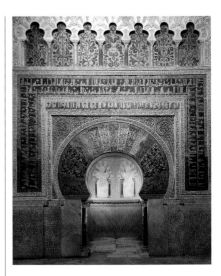

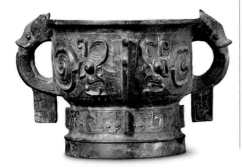

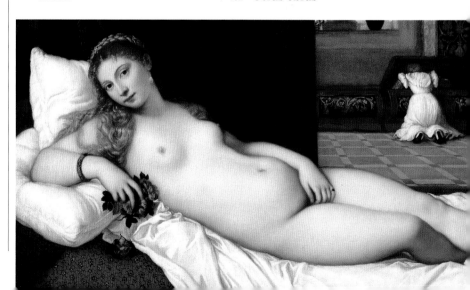

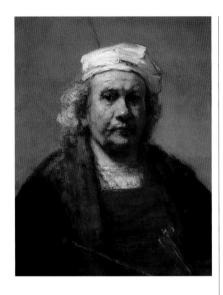

ARTE CONTEMPORÁNEO

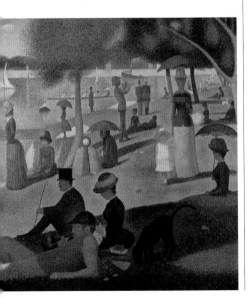

INTRODU

CCION

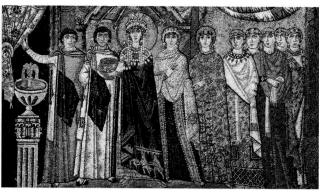
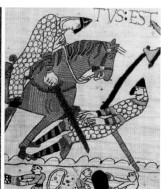

El arte es una de las piedras angulares de la civilización y, por ello, ninguna cultura o sociedad ha florecido sin él. A lo largo de la historia, las obras de arte han adoptado muchas formas con diversos fines y han evolucionado de manera constante. A veces estos cambios se han producido tan despacio que apenas eran perceptibles, pero en ocasiones, en especial a principios del siglo XX, se ha producido una explosión de diversidad artística e innovación. Este libro pretende adentrarse bajo la superficie de estos cambios para identificar las fuerzas ideológicas, sociales, políticas y tecnológicas que han forjado el desarrollo del arte y generado una panoplia expresiva tan vasta.

Arte, creencia y ritual

La historia del arte abarca más de 30 000 años, aunque probablemente los primeros exponentes artísticos no reconocerían los conceptos modernos del término; además, las teorías contemporáneas sobre la finalidad del arte prehistórico se encuentran muy lejos del momento en que se crearon aquellas obras. Las primeras manifestaciones artísticas podrían estar vinculadas a creencias sobre la fertilidad, la adoración del sol, la veneración de los muertos o la magia (como ayuda para la caza),

pero, fuera cual fuera su papel, eran unas obras de arte funcionales, unas herramientas rituales concebidas para conjurar la supervivencia.

Las creencias sobre deidades y la vida después de la muerte son el motivo central de la mayoría de las obras de arte primitivas. Los antiguos egipcios, por ejemplo, decoraban las tumbas y los textos de los papiros con imágenes de sus dioses con la esperanza de que los protegieran del mal y los guiaran en su viaje de ultratumba. Los chinos compartían estas preocupaciones, como refleja el famoso ejército de terracota, hallado en 1974 en la provincia de Shaanxi, que fue creado a finales del siglo III a.C. y enterrado con el primer emperador, Shi Huangdi, para protegerlo tras la muerte. Los trajes de jade confeccionados para los gobernantes de la dinastía Han que lo sucedieron son también notables. Por entonces se creía que el jade confería la inmortalidad a los fallecidos, por ello se amortajaba a los gobernantes con unos trajes formados por miles de placas de jade cosidas con seda roja o hilo de oro. La expresión religiosa variaba mucho entre distintas culturas y también evolucionó con el tiempo dentro de cada una. En Oriente, por ejemplo, los primeros artistas evitaban representar a Buda con forma humana, pero

usaban símbolos que indicaban su presencia, como sus huellas, las estupas y la rueda del *dharma*. Sin embargo, en el siglo I d.C. empezaron a aparecer esculturas antropomórficas de Buda en el norte de India, fruto de las interacciones con la cultura griega, que había llegado a Oriente con los ejércitos de Alejandro Magno.

La tradición occidental

El arte griego clásico mostraba a dioses y héroes como figuras idealizadas, con una estética preocupada por la perfección de las proporciones. El arte romano tomó el testigo de esta tradición para conmemorar las victorias militares y los triunfos de los emperadores, pero adoptó un estilo más realista. Y también la Iglesia cristiana se inspiró en gran

La pintura es poesía silenciosa y la poesía es pintura que habla.
Plutarco

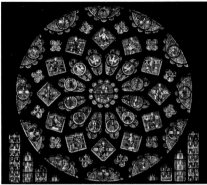
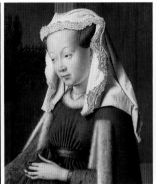
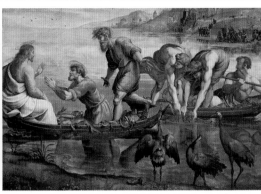

parte en esta tradición clásica. Legitimada por el Imperio romano, la Iglesia acumuló riqueza y poder, y sus diversos encargos ayudaron a dar forma al arte de Europa, así como al del Imperio bizantino, la continuación del Imperio romano en Oriente.

Durante la Edad Media, el objetivo del arte cristiano no fue la representación de la realidad, sino que pretendía transmitir las verdades religiosas mediante el uso de convenciones simbólicas y, así, educar a los fieles, que en gran parte eran analfabetos. A partir del siglo VI, las obras estilizadas y místicas del primer arte bizantino influyeron en los pintores de toda Europa. Sin embargo, a finales del periodo medieval, el arte fue adoptando un estilo más naturalista, con pintores como Giotto y sus discípulos, que dotaron a las escenas bíblicas de una emoción auténtica. Tras el desarrollo de los principios de la perspectiva a principios del siglo XV, otros pintores occidentales crearon imágenes aún más realistas de los hechos sagrados. Las figuras que creaban parecían sólidas y veraces desde un punto de vista anatómico, y los entornos, naturales o arquitectónicos, resultaban más verosímiles.

El arte del mundo islámico, que en diversas épocas abarcó desde España hasta la China occidental, siguió un camino distinto en el que el arte religioso evitó en gran medida el antropomorfismo; en cambio, adoptó la caligrafía para representar la palabra divina y usó motivos geométricos y florales como decoración.

El auge del artista

El Renacimiento europeo trajo consigo una era de exploración, investigación científica y expresión artística inspirada en los valores clásicos de la racionalidad y la belleza. Hasta ese momento se había considerado a los artistas como artesanos más que como intelectuales. Ocupaban un escalafón relativamente bajo de la sociedad y sus nombres no solían pasar a la posteridad. La originalidad y la creatividad individual no eran

Se pinta con la cabeza, no con las manos.
Miguel Ángel

rasgos que nadie esperase ni exigiera; de hecho, los documentos de los encargos muestran que los mecenas podían ser muy precisos en cuanto a los requisitos, y en ocasiones llegaban a especificar el número de figuras que debía incluir una obra.

En los contratos medievales era habitual que los mecenas estipularan la cantidad exacta de materiales costosos que debían usarse en un cuadro o escultura, como era el caso del azul ultramarino. Este azul brillante se obtiene del lapislázuli, un mineral que se extraía de las minas del actual Afganistán. Su rareza lo convertía en un material muy caro, por lo que a menudo se reservaba para la parte más importante de un cuadro, por ejemplo, el manto de la Virgen María.

El papel del artista en esta época quedó ejemplificado por el pintor flamenco Jan van Eyck quien, a pesar de que en 1425 entró al servicio de Felipe el Bueno, duque de Borgoña, tuvo que seguir aceptando encargos menores, como el dorado de estatuas y la decoración de un banquete de boda.

Acaso el primer artista que fue reconocido como genio creativo en vida fue Miguel Ángel, tras pintar la bóveda de la Capilla Sixtina entre 1508 y 1512. Leonardo da Vinci y él ayudaron a encumbrar la imagen »

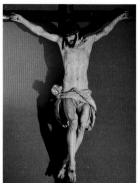
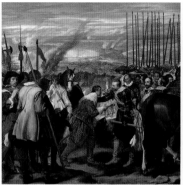
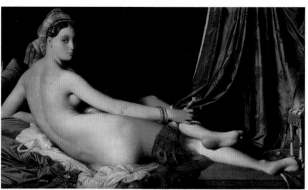

del artista, pero a pesar de ello la mayoría de las obras pictóricas reflejaban más las ideas y valores de sus mecenas que las de sus creadores, lo que puede verse en las complejas alegorías mitológicas de Botticelli y otros pintores contemporáneos, cuya obra responde al deseo de los príncipes italianos de mostrar su conocimiento de los textos clásicos y los últimos neoplatónicos.

En épocas posteriores, el arte se vio impulsado por un deseo similar: a principios del siglo XIX, por ejemplo, Napoleón fomentó una nueva forma de diseño, el estilo imperial, en un intento de comparar sus victorias con las de los emperadores romanos.

Expresión personal
Los cambios sociales suelen reflejarse en el arte. Antes del siglo XVII, por ejemplo, los mecenas más influyentes del arte occidental procedían de la Iglesia o de los círculos de la realeza y la aristocracia. Sin embargo, cuando el imperio marítimo holandés empezó a florecer dio paso a una nueva clase mercantil adinerada. Estos ciudadanos de clase media amaban el arte, pero no les interesaban las imponentes escenas bélicas o mitológicas. De igual manera, tampoco había espacio en sus modestas casas urbanas para

los inmensos lienzos que lucían en palacios y mansiones. Estos nuevos mecenas querían obras que mostraran sus propias experiencias: escenas de género (imágenes de la vida diaria), bodegones, paisajes y flores. Los artistas cumplieron con estas demandas y dieron pie a la edad dorada del arte flamenco.

A finales del siglo XVIII, los artistas, algunos influidos por un idealismo revolucionario, empezaron a reflejar sus preocupaciones personales en su obra, minando aún más el papel de los poderosos mecenas del arte. Un siglo después, estimulados por la obra de Sigmund Freud y su idea del inconsciente, algunos artistas empezaron a buscar inspiración en su interior, explorando sus sueños, deseos y temores.

Arte bello es aquel en el que las manos, la cabeza y el corazón marchan juntos.
John Ruskin

Ideas y movimientos
Los cánones de belleza cambian de forma constante afectados por las veleidades de la época y la moda, por los cambios de actitud y por la aparición de nuevas tecnologías y materiales. Las ideas que sustentan los diversos estilos artísticos surgen de un plan o manifiesto; en ocasiones son impulsadas deliberadamente por miembros de un «movimiento» artístico, pero a menudo surgen en torno a un grupo de artistas de una época y lugar concretos, y son los críticos los que las etiquetan y analizan *a posteriori*.

Nunca ha sido posible prever qué artistas o estilos se harían un lugar en la historia. Así, Thomas Couture alcanzó una gran fama en el París del siglo XIX por sus pinturas históricas, pero hoy día apenas es conocido, mientras que el pintor neerlandés del siglo XVII Johannes Vermeer cayó en el olvido tras su muerte y no fue redescubierto hasta la década de 1860. Los juicios de valor a menudo son el resultado del punto de vista cultural del espectador. En la Edad Moderna, por ejemplo, los críticos de la Unión Soviética rechazaron los experimentos vanguardistas occidentales considerando que solo buscaban el beneficio elitista y elogiaron su propio «realismo socialista», puesto que

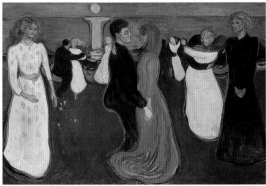
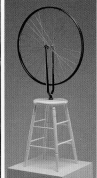
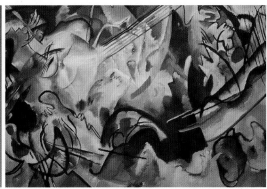

era más accesible al público general y ensalzaba los logros de los ciudadanos rusos corrientes.

Nuevas tecnologías

Las innovaciones tecnológicas son capaces de estimular o cambiar las ideas artísticas, siendo la imprenta el invento que ha tenido una mayor influencia en la historia del arte. La xilografía nació en China ya en el siglo III, pero la introducción de los tipos móviles por parte de Gutenberg en el siglo XV posibilitó la divulgación de las ideas del Renacimiento; la tecnología que permitía imprimir texto e imágenes proporcionó una gran inspiración a los artistas. En el pasado, cualquier amante del arte no tenía otro remedio que desplazarse a una colección privada para admirar una obra (no existían museos ni galerías de arte), pero la imprenta aceleró la difusión de nuevos estilos y técnicas. Las pinturas de Rafael de principios de la década de 1500 se divulgaron por Europa gracias a los grabados de Marcantonio Raimondi, que ayudaron a convertir a Rafael en el artista más célebre de su época y tuvieron indirectamente un mayor impacto en el curso de la historia del arte, pues la obra de Rafael se convirtió en modelo de enseñanza de las nuevas academias y escuelas de arte.

La imprenta también permitió que los artistas produjeran varias copias de su obra y la vendieran a un precio inferior, lo que permitió abrir nuevos mercados y que los artistas tuvieran una mayor independencia de sus mecenas.

Los descubrimientos y avances que en un principio parecen insignificantes pueden tener un gran impacto en la práctica artística. Así, la introducción de los tubos de pintura en la década de 1840 pareció al principio una simple mejora de los viejos recipientes, pero permitió que los impresionistas desarrollaran una de las características más definitorias de su método de trabajo: pintar al aire libre. Del mismo modo, el hallazgo por parte de William Perkin de un pigmento malva en 1856, cuando intentaba sintetizar quinina, quizá no pareció más que un feliz accidente. No obstante, dio pie a que los químicos empezaran a fabricar un gran número de nuevos pigmentos sintéticos, lo que fue de gran ayuda para los pintores al proporcionarles una gran variedad de colores nuevos a precios asequibles.

En el siglo XIX, el avance tecnológico que tuvo un mayor impacto en el mundo del arte fue la fotografía. Este invento desató el pánico entre algunos artistas, que proclamaron la muerte de la pintura. Pero ocurrió justo lo contrario. Tras la conmoción inicial, varios grupos, incluidos los impresionistas y los prerrafaelitas, abrazaron la nueva tecnología y la usaron para hallar nuevas formas de observar el mundo.

Esta tendencia hacia la experimentación aumentó en el siglo XX cuando la expresión personal se convirtió en la nueva consigna. Los artistas dieron la espalda a los estilos del pasado, en concreto a la representación realista de los temas, y comenzaron a trabajar con formas abstractas. Buscaron técnicas y materiales distintos a los tradicionales para que su arte avanzara en nuevas direcciones y lograra una perspectiva diferente. En palabras de Paul Klee: «El arte no reproduce lo que vemos, sino que nos hace ver». ∎

Todos los niños nacen artistas. El problema es cómo seguir siendo artistas al crecer.
Pablo Picasso

ARTE PREHIST Y ANTIG

ORICO
UO

Una cabeza de mujer tallada en marfil de mamut, hallada en un yacimiento de Dolní Věstonice (República Checa), se considera el «**retrato más antiguo del mundo**».

Una serie de cabezas colosales talladas en basalto es el elemento distintivo de la **civilización olmeca** de México.

La **puerta de Istar**, en Babilonia, está decorada con azulejos vidriados; posteriormente se reconstruyó en el berlinés Museo de Pérgamo.

El **escultor griego Mirón** crea el célebre *Discóbolo*; la obra original es de bronce, aunque es más conocida por las copias de mármol.

c. 24 000 A.C. **c. 1200–900 A.C.** **c. 575 A.C.** **c. 450 A.C.**

c. 1500 A.C. **c. 900–600 A.C.** **c. 530 A.C.** **c. 350 A.C.**

Un **ritón** de piedra en forma de cabeza de toro se considera una obra maestra de la **civilización minoica** de Creta.

Las entradas de los palacios **asirios** suelen estar flanqueadas por espíritus guardianes gigantes en forma de **toros o leones alados** con cabeza humana.

Se desarrolla en **Atenas** la técnica de **la cerámica de figuras rojas**, que presenta figuras rojas sobre un fondo negro.

El escultor griego **Praxíteles** completa su *Afrodita de Cnido*, el primer desnudo femenino a tamaño real conocido.

La idea de crear una obra de arte solo como fuente de placer estético es relativamente nueva. En el pasado remoto el arte cumplía una función sagrada, ritual o de talismán, y en el caso de algunas culturas antiguas y aisladas esas funciones aún hoy no están claras. Sin embargo, incluso cuando resulta difícil comprender el contexto de esas obras de arte, estas no dejan de tener una gran carga emotiva. Así, la venus de Willendorf es una poderosa interpretación de la forma femenina, pese a su reducido tamaño y exageradas proporciones; y las pinturas rupestres de Altamira (España) representan bisontes y caballos con una vitalidad sin parangón.

Valores relativos

La distinción que los críticos occidentales acostumbran a hacer entre las artes visuales «mayores» –arquitectura, pintura y escultura– y las artes aplicadas o decorativas «menores» no existe, o no existía, en muchas culturas. En el arte chino, por ejemplo, la cerámica tuvo un papel más importante que la escultura, mientras que algunos de los mayores logros esculturales de China son vasijas rituales de bronce y no obras sobre la figura humana, como sucede en la tradición occidental. De un modo parecido, el jade verde ha sido un material venerado en China y se ha usado para crear objetos de lujo (también fue muy apreciado por aztecas y mayas), pero apenas se ha usado en el arte europeo. Conviene tener en cuenta otras diferencias profundas. Así, el arte chino suele ser una expresión de la postura filosófica de su creador e intenta capturar el «espíritu» de la naturaleza, mientras que el arte occidental a menudo muestra una mayor preocupación por la representación o la decoración.

Orígenes egipcios

El arte occidental se remonta al antiguo Egipto, pues los egipcios influyeron en los griegos y estos en los romanos, cuyo arte forma la base de gran parte de los logros occidentales, sobre todo desde el Renacimiento. El espíritu del arte egipcio está muy alejado del mundo moderno, ya que su idea central es el servicio a los gobernadores divinos, concretamente para protegerlos tras su muerte terrenal. A pesar de la gran distancia que separa ambos sistemas de creencias, las figuras funerarias del príncipe Rahotep y su mujer Nofret están tan bien caracterizadas que parecen una copia animada de

Las pinturas rupestres de los **templos de Ajanta** muestran la sofisticación del arte **budista** en India.

El **Ara Pacis (altar de la paz) de Augusto** en Roma es el primer ejemplo de escultura documental (que muestra a una persona identificable).

Se construye el **arco de Septimio Severo** en **Roma**, decorado suntuosamente para conmemorar las victorias del emperador.

Se erige en Roma una estatua gigante de mármol de **Constantino**, primer **emperador cristiano**.

c. 100 A.C. **13–9 A.C.** **203 D.C.** **c. 315 D.C.**

c. 80 A.C. **100–200 D.C.** **c. 200–300 D.C.** **c. 320–550 D.C.**

Se pintan los frescos de la **Villa de los Misterios (Pompeya)**; son los mejores ejemplos de pintura romana antigua que han sobrevivido.

La escultura de bronce del **«caballo volador»** de Gansu, descubierta en 1969, se convierte en símbolo oficioso de China.

Las **catacumbas de Priscila** en Roma están decoradas con algunas de las primeras imágenes cristianas conocidas.

Con la **dinastía Gupta** empieza una edad dorada del arte **budista** e **hindú** en el norte de India.

unas personas que vivieron hace más de 4000 años.

Los antiguos griegos y romanos fueron los autores de muchas ideas y temas que tuvieron un gran impacto en la historia posterior del arte occidental. Gracias a las conquistas de Alejandro Magno en el siglo IV a.C., su influencia se extendió hasta Gandhara, en India, donde se fundieron las tradiciones artísticas griegas y budistas, y emergieron nuevos centros de cultura griega híbrida en Alejandría (Egipto), así como en Pérgamo y Antioquía, ambas en la actual Turquía.

Las representaciones clásicas de la figura humana tuvieron una gran influencia, y conjugaban un naturalismo que enaltecía el cuerpo humano con un sentido de la belleza ideal. Los bronces de Riace, por ejemplo, incluyen unos detalles exquisitos,

pero las figuras también muestran una magnificencia heroica, alejada del mundo real. Del mismo modo, la estatua ecuestre de Marco Aurelio es un retrato convincente de un hombre de mediana edad montado a lomos de un caballo bastante realista, pero también trasluce la idea de la gloria del emperador.

Arte cristiano

Roma también desempeñó un papel importante en los fundamentos del arte cristiano. El cristianismo estuvo prohibido en el Imperio romano hasta el reinado de Constantino el Grande, que fomentó la tolerancia de esta religión con el edicto de Milán en 313. A finales del siglo IV, el cristianismo no solo era legal, sino que prácticamente se había impuesto como la religión dominante. El sarcófago de Junio Basso, realizado en

Roma en torno a 360, es una importante obra que señala este predominio religioso.

En 330, Constantino estableció una nueva capital en Bizancio, que fue rebautizada como Constantinopla en su honor; y cuando falleció siete años más tarde, el Imperio romano se dividió en una parte occidental (con capital en Roma) y una parte oriental (con capital en Constantinopla). En 402, Ravena pasó a ser la capital occidental y, al siglo siguiente, se convirtió en la sede del gobernador bizantino de Italia. Caracterizado por su rico simbolismo y su alejamiento del naturalismo, el arte bizantino fusionó a menudo los temas religiosos e imperiales; en Ravena pueden verse buenos ejemplos, sobre todo de mosaicos, que alcanzaron nuevas cotas de esplendor en este periodo. ∎

UNA MUJER DE VERDAD

VENUS DE WILLENDORF (c. 25 000 a.C.)

EN CONTEXTO

ENFOQUE
Figuras de fertilidad

ANTES
C. **40 000 a.C.** El «hombre león», de la cueva Hohlenstein-Stadel de Alemania, está tallado en marfil de mamut.

40 000–35 000 a.C. La primera «venus» conocida, la venus de marfil de Hohle Fels, es abandonada en una cueva del sur de Alemania.

29 000–25 000 a.C. Creación de la venus de Dolní Věstonice en Moravia, el objeto de cerámica más antiguo que se conoce.

DESPUÉS
C. **23 000 a.C.** La venus de Brassempouy (Francia), de marfil, es una de las primeras representaciones del rostro humano.

6000 a.C. La «mujer sentada» de Chatal Huyuk en Anatolia (Turquía), una estatuilla de terracota, representa una diosa.

Resulta imposible saber cuándo o por qué surgió el arte. Nuestros antepasados más lejanos comenzaron a crear herramientas de piedra y armas hace unos 2,5 millones de años, pero los objetos sin una función práctica surgieron más adelante. Las conchas coloreadas que se utilizaban como collares se remontan unos 80 000 años, mientras que las primeras pinturas rupestres datan de hace 40 000 años.

Las primeras representaciones elaboradas de la forma humana aparecieron en torno al 40 000–30 000 a.C., en el Paleolítico Superior, cuando una serie de herramientas y técnicas más sofisticadas permitieron tallar esculturas figurativas en roca, arcilla, hueso y marfil. En yacimientos de toda Europa, en refugios, cuevas y cementerios, se han encontrado cientos de estatuillas, la mayoría de las cuales datan de entre 30 000 y 22 000 a.C. y representan una figura femenina.

Cuando en el siglo XIX se descubrieron los primeros ejemplos de estatuillas se les dio el sobrenombre de «venus», una referencia irónica al idealizado recato de las imágenes clásicas de la diosa romana del amor, la belleza y la fertilidad. Las figuras no son en absoluto castas; de hecho, enfatizan los aspectos sexuales de la anatomía femenina. Siempre desnudas, o ligeras de ropa, las figuras muestran unos grandes pechos, unas nalgas y vientres gigantes rematados con la cabeza y las piernas, unos genitales exagerados y carentes de pies y manos. Muchas de ellas tampoco tienen cara.

Símbolo de la fertilidad

Acaso la más famosa de todas estas figuras sea la venus de Willendorf, una estatuilla de piedra caliza descubierta en 1908 por el arqueólogo Josef Szombathy en Willendorf (Austria). Esta venus no es solo una representación impúdica de la mujer, sino que seguramente tampoco es una diosa; es probable que el concepto de una diosa fértil o madre tierra evolucionara con la llegada de la agricultura y que fuera un concepto ajeno a las primeras sociedades nómadas. A pesar de la exagerada sexualidad y de sus brazos y piernas desproporcionadamente pequeños, es una representación real, aunque idealizada, de una mujer, la personificación de la fertilidad humana más que una deidad.

Véase también: Arte rupestre de Altamira 22–25 ▪ Diosa Coatlicue 132–133 ▪ *Venus de Urbino* 146–151 ▪ *Diana después del baño* 224 ▪ *Olimpia* 279 ▪ *Mamá* 334–335

Se han encontrado venus, tal vez el primer ejemplo de arte creativo, en Europa y Siberia. Los arqueólogos siguen especulando sobre su finalidad.

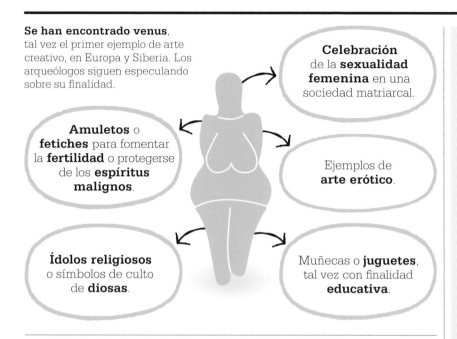

Celebración de la **sexualidad femenina** en una sociedad matriarcal.

Amuletos o **fetiches** para fomentar la **fertilidad** o protegerse de los **espíritus malignos**.

Ejemplos de **arte erótico**.

Ídolos religiosos o símbolos de culto de **diosas**.

Muñecas o **juguetes**, tal vez con finalidad **educativa**.

Figuras de fertilidad masculina

En comparación con el gran número de venus, se ha hallado una pequeña cantidad de estatuas masculinas de fertilidad. La más notable es un falo de piedra pulida hallado en Hohle Fels (Alemania), esculpido en la misma época que las primeras venus. Estas representaciones de la fertilidad masculina se extendieron en las civilizaciones de la antigua Grecia, con sus reproducciones de Príapo, el dios de la fertilidad; en el antiguo Egipto, con sus estatuas de Min y Osiris; y en la antigua India, en la representación fálica del dios Shiva, conocida como *lingam*. Las diosas de la fertilidad de la Antigüedad clásica se representaron con un recato cada vez mayor, acaso reflejo de una sociedad más patriarcal.

En las sociedades nómadas de la Europa de la Edad del Hielo, la obesidad era un rasgo poco común. La corpulencia de la venus de Willendorf y de otras figuras, además de ser quizá un símbolo de fertilidad, podría representar el deseo de supervivencia, longevidad y abundancia. La estatuilla destaca con respecto a otras figuras por la representación del pelo, que luce elaboradas trenzas o cuentas. El cabello tiene una larga historia como elemento de atracción sexual, por lo que es probable que el objetivo fuera mostrar una sexualidad erótica, más que una fertilidad meramente reproductiva. Por otro lado, algunos estudiosos opinan que las siete líneas concéntricas que rodean la cabeza de la figura no se corresponden con el cabello, sino con un tocado ritual.

Posible finalidad

Las estatuillas de las venus son uno de los mayores hitos artísticos de la Edad de Piedra, pero su función en la sociedad paleolítica está rodeada de especulaciones. La mayoría de ellas miden entre 4 y 25 cm de alto

y todas tienen una forma muy similar a pesar de que se crearon en un periodo que abarca varios miles de años, lo que sugiere que tenían un propósito concreto. Algunos historiadores defienden que, como cabían en la mano humana, podían emplearse como amuletos para conjurar la fertilidad o protegerse del mal. Otros opinan que la venus de Willendorf era originalmente de color ocre rojizo y que se utilizó en ritos funerarios, lo que da cuenta de su importancia en estos rituales. Sin embargo, otros se han preguntado si las figuras eran autorretratos realizados por mujeres que no disponían de espejo, lo que explicaría la ausencia del rostro. ▪

La venus de Laussel, que data de 20 000 a.C., es un bajorrelieve sexualmente explícito, pintado con ocre rojo. Fue tallada en un bloque de piedra caliza en un refugio de roca en el suroeste de Francia.

SOMOS UNA ESPECIE AUN EN TRANSICION

ARTE RUPESTRE DE ALTAMIRA
(c. 15 000–12 000 A.C.)

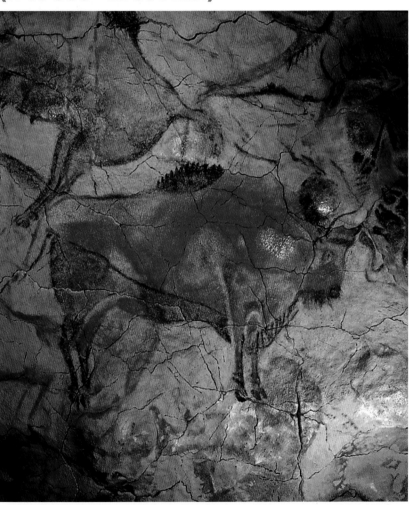

EN CONTEXTO

ENFOQUE
Pintura rupestre

ANTES
70 000 A.C. Se graban símbolos abstractos en las paredes de la cueva de Blombos, en Sudáfrica.

39 000 A.C. Aparecen siluetas de manos y discos en las cuevas de El Castillo, en Cantabria.

35 000 A.C. Los animales de ocre rojizo de la cueva de Fumane (Italia) son la primera muestra de arte figurativo.

17 000 A.C. Creación de unas dos mil imágenes complejas en la cueva de Lascaux, en Francia.

DESPUÉS
10 000 A.C. Las obras de arte lítico en Tassili-n-Ajjer (Argelia) señalan un punto de inflexión en el arte rupestre y son una prueba del cambio de clima y de evolución.

7300 A.C. La cueva de las Manos (Patagonia) está llena de siluetas y huellas de manos.

L a gran mayoría del arte rupestre descubierto hasta la fecha data del Paleolítico Superior (40 000–10 000 a.C.), un periodo en el que *Homo sapiens* se erigió en la especie humana predominante de todo el mundo hasta sustituir al pueblo Neanderthal de Europa occidental. Sucedió durante la Edad del Hielo, cuando los pueblos llevaban una existencia nómada como cazadores-recolectores y encontraban refugio en los huecos abiertos en las rocas, bajo salientes o en cuevas. Las primeras obras de arte de

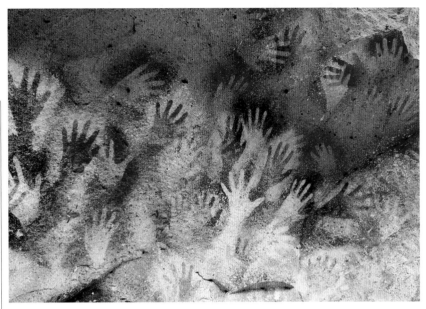

Estas siluetas de manos se hicieron hace 9000 años en la cueva de las Manos, en la Patagonia, donde también hay imágenes de felinos, humanos y escenas de caza.

estos «hogares» no eran más que grabados realizados en la roca, pero rápidamente se desarrollaron nuevos estilos y formas, incluida la pintura y las primeras muestras de arte figurativo.

Hace 100 000 años, los humanos de la región subsahariana habían desarrollado métodos para mezclar pigmentos usando ocres (pigmentos de tierra que contenían óxido de hierro), carbón y huesos mezclados con saliva o grasa animal. Se cree que se usaron para pintar el rostro y el cuerpo, pues no hay pruebas de pinturas rupestres tan antiguas, pero el conocimiento de estas pinturas viajó con los pueblos prehistóricos a medida que estos se extendieron por el mundo. Las imágenes pintadas, como siluetas de manos (creadas soplando pigmento a través de un hueso hueco y realizadas por adultos y niños, hombres y mujeres), puntos y discos, empezaron a aparecer junto a petroglifos, o tallas de piedra, en cuevas de lugares tan alejados como España e Indonesia, hace entre 39 000 y 35 000 años.

Representación del mundo

En torno a la misma época, los artistas rupestres empezaron a realizar representaciones reconocibles del mundo que los rodeaba: las primeras obras de arte figurativo que se conservan. Esos ejemplos de animales pintados o grabados en las paredes de las cuevas son, vistos hoy en día, retratos muy rudimentarios apenas distinguibles de los símbolos abstractos que los rodean.

Sin embargo, en especial en las cuevas situadas en el sur de Francia y el norte de España, los artistas no tardaron en dominar técnicas nuevas para lograr imágenes más realistas, lo que puede apreciarse en las meticulosas pinturas de animales de la cueva de Chauvet-Pont-d'Arc, en la región francesa de Ardèche, que se remontan a 30 000 a.C. Las pinturas figurativas de este periodo reproducían sobre todo animales. Salvo la

Ni las piedras ni los huesos podían aportar tanta información como las pinturas.
Mary Leakey
Disclosing the Past (1984)

notable excepción de las pinturas Bradshaw de las cuevas de Kimberley, en Australia, apenas existen ejemplos de figuras humanas. Al principio, durante el auriñaciense (40 000–25 000 a.C.), las pinturas figurativas representaban sobre todo animales depredadores como leones, lobos y osos, pero a partir de 25 000 a.C. la mayoría de las imágenes empezaron a mostrar piezas de caza que proporcionaban alimento y piel, incluidos mamuts, caballos, jabalíes, ciervos, bisontes y uros.

Arte franco-cántabro

El periodo final de la Edad del Hielo vio la culminación de un refinamiento de las técnicas de grabado y pintura, que se hizo más evidente en el arte rupestre de la región franco-cántabra. La población de esta zona era relativamente densa gracias a un clima templado para la época, por lo que la región tiene un mayor número de ejemplos de arte rupestre que cualquier otra zona, y de mayor calidad. En concreto, el »

Cronología del arte rupestre

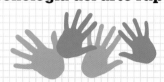

Paleolítico Superior: auriñaciense (40 000–25 000 a.C.)	**Paleolítico Superior: gravetiense (25 000–20 000 a.C.)**	**Paleolítico Superior: solutrense (20 000–15 000 a.C.)**
Primeras pinturas rupestres: siluetas de manos, puntos rojos abstractos e imágenes estilizadas primitivas de animales y humanos.	Grabados y pinturas rupestres más precisos y realistas que representan a depredadores y grandes herbívoros.	Los relieves grabados y tallados predominan con respecto a la pintura y representan a grandes animales herbívoros.

Arte abstracto prehistórico

Las increíbles imágenes de animales de las cuevas de Altamira y Lascaux son la cúspide de la pintura rupestre, pero representan una pequeña parte de los estilos y técnicas de este arte. Los primeros ejemplos consistían en signos y símbolos abstractos, e incluso tras la evolución de los estilos figurativos floreció un estilo más abstracto. En un primer momento se creyó que tenían una finalidad decorativa; sin embargo, la aparición de signos abstractos en lugares de todo el mundo, con frecuencia junto a pinturas figurativas, sugiere que tienen una importancia simbólica. Hay unas 25 variedades de símbolos abstractos, desde simples cúpulas (agujeros hemisféricos) y puntos o discos pintados hasta paneles de sombreados y trazos digitales, figuras geométricas pintadas y grabadas más complejas, y formas naturales estilizadas. Las huellas y las siluetas de manos, a menudo con distinto número de dedos, son un indicio más de significado, aunque no descifrado, de estos símbolos abstractos.

periodo de 15 000 a 10 000 a.C. supuso el cenit del arte rupestre. Algunos de los ejemplos más famosos de pinturas rupestres pertenecen a este periodo, incluidas las de las cuevas de Lascaux y Font-de-Gaume en Francia, y El Castillo y Altamira en España.

Pinturas polícromas

El complejo de la cueva de Altamira se descubrió en 1868, pero no se exploró debidamente hasta principios del siglo xx. Las cuevas, que se extienden unos 270 metros, tienen tres galerías principales: la primera de estas, situada tras la entrada, se conoce como Sala de los Frescos o Gran Sala de los Polícromos; más adelante se encuentra la Sala del Agujero; y en el extremo final hay un pasillo estrecho conocido como Cola de Caballo. Hace miles de años un corrimiento de tierras selló la entrada de las cuevas, lo que permitió que sus espectaculares pinturas se conservaran intactas. Originalmente, la gran caverna fue habitada por humanos.

Hay ejemplos impresionantes de pinturas de animales monocromas y grabados en roca en la Sala del Agujero, y muchos signos y símbolos abstractos en el pasillo de la Cola de Caballo, pero Altamira es famosa por la Sala de los Frescos. La galería mide unos 18 metros de largo y 9 de ancho. El techo bajo está adornado con unas representaciones exquisi-

tamente realistas de caballos, ciervos y bisontes en varias posturas, así como de huellas y siluetas de manos, y signos abstractos grabados o pintados.

Aunque algunos de los símbolos y de las manos datan de 34 000 a.C., las espléndidas pinturas de bisontes y otras especies de animales de la Sala de los Frescos se realizaron entre 15 000 y 12 000 a.C., cuando un desprendimiento de tierras bloqueó la entrada.

El bisonte, mucho más numeroso que los demás animales de la galería, aparece representado con un grado de detalle que no tiene precedentes. Quizá la impresión más inmediata es la del color: cada animal luce hasta tres colores con tonos

El hombre es una criatura que camina en dos mundos y traza en las paredes de su cueva las maravillas y pesadillas de su peregrinaje espiritual.
Morris West
Los bufones de Dios (1981)

Paleolítico Superior: magdaleniense (15 000–10 000 a.C.)	**Mesolítico** (10 000–c. 6000 a.C.)	**Neolítico** (c. 6000–c. 2000 a.C.)
Mayor variedad de colores, medios y técnicas; representaciones de la vida de caza y recolección, centrada todavía en los animales.	A medida que la Edad del Hielo llega a su fin, el arte lítico se trasladó fuera de las cuevas y la figura humana ganó importancia.	Fin del arte rupestre debido a un estilo de vida más sedentario basado en la ganadería y la agricultura; desarrollo de la cerámica.

distintos, lo que transmite un efecto de claroscuro y reproduce la textura de la piel. A pesar de que los artistas disponían de una paleta limitada (marrones, rojos y amarillos, así como negro a base de manganeso y carbón), bastaba para representar los colores reales de los animales, y mediante la mezcla de pigmentos con sangre, grasa o saliva podían conseguir distintas intensidades. Dibujaban un perfil negro y luego aplicaban el color con almohadillas de musgo o pelo. Los resultados son increíblemente realistas.

Sin embargo, el aspecto más sorprendente de estas imágenes solo puede apreciarse visitando las cuevas. Los bisontes, algunos de tamaño natural, están pintados en la superficie irregular de la roca de tal modo que parecen tridimensionales; y con el cambio del punto de vista y de la dirección de la luz, parecen cobrar volumen y movimiento.

Búsqueda de significado

Una gran parte del arte rupestre se ha encontrado en cavernas que no solían estar habitadas o que se encuentran bajo tierra en zonas poco accesibles. Se desconoce por qué nuestros antecesores crearon sus obras de arte en la profundidad de las cuevas, donde era menos probable que pudieran disfrutar de ellas. Algunos estudiosos opinan que los animales de caza se pintaban para

invocarlos; sin embargo, los restos de animales hallados en las cuevas no suelen coincidir con los de las pinturas rupestres. En Altamira, la principal fuente de carne era el ciervo, más que el bisonte, mientras que los pintores de Lascaux, famosos por sus pinturas de caballos, comían reno. En la actualidad se cree que las pinturas, ya fueran abstractas o figurativas, tenían un fin ritual o ceremonial y podían ser obra de artistas-chamanes.

El final de la Edad del Hielo, en torno a 10 000 a.C., señaló el fin del Paleolítico. Durante el Mesolítico, los cazadores-recolectores nómadas que vivían en cuevas desarrollaron un estilo de vida más sedentario, las obras de arte rupestre disminuyeron y fueron sustituidas por un arte lítico en forma de grabados y relieves en exteriores; asimismo, aumentó el interés por las piezas del arte mobiliar, como tallas, figurillas y joyería. ∎

El ciervo rojo de la cueva de Altamira es de tamaño natural. El vientre está pintado en una protuberancia de la roca y aprovecha sus curvas para transmitir un efecto tridimensional. El bisonte está dibujado con carbón.

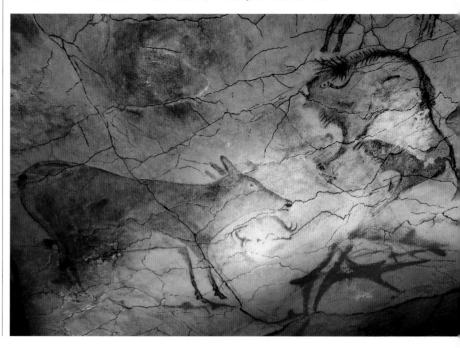

LA HISTORIA ES UN CEMENTERIO DE ARISTOCRACIAS

DE ARISTOCRACIAS

EL PRÍNCIPE RAHOTEP Y SU ESPOSA NOFRET (c. 2570 A.C.)

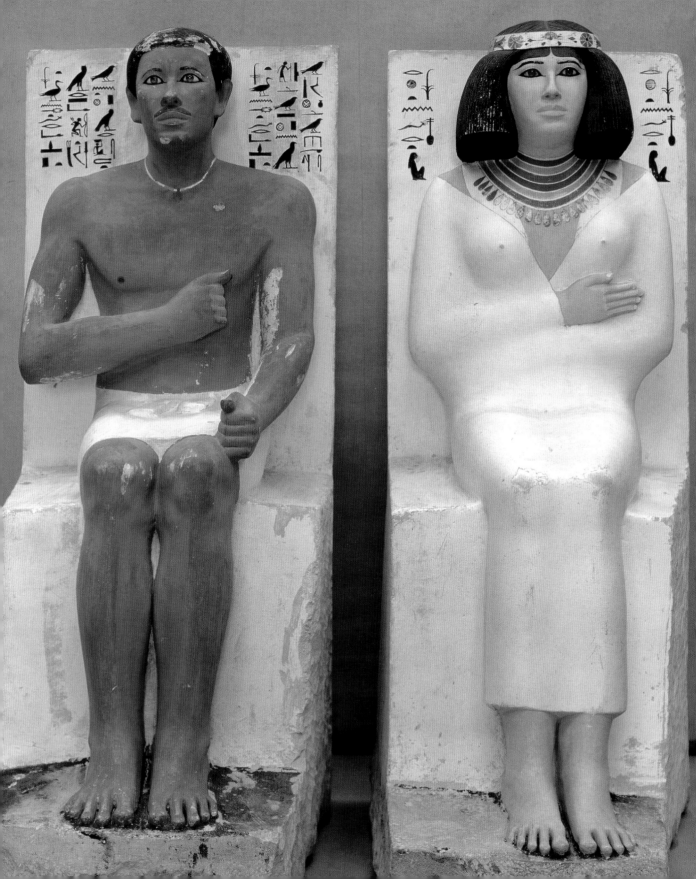

EN CONTEXTO

ENFOQUE
Escultura funeraria

ANTES
***C.* 100 000 a.C.** Los entierros de homínidos en Skhul y Qafzeh incluyen comida y herramientas, lo que implica la creencia en la vida tras la muerte.

DESPUÉS
Siglo XXVI a.C. Artesanos egipcios tallan una estatua funeraria sedente del faraón Kefrén.

Siglos VII y V a.C. En Grecia se yerguen estatuas de *kuroi* en los cementerios en honor de los fallecidos.

Siglo VI a.C. El Sarcófago de los Esposos etrusco presenta una escultura de una pareja en un banquete de ultratumba.

Siglo III a.C. Se entierran guerreros y caballos de terracota cerca de la tumba del emperador chino Shi Huangdi para protegerlo en el más allá.

Los asirios y los egipcios tenían un gran sentido plástico, al igual que los griegos antiguos.
Emil Nolde
The Artistic Expressions of Primitive Peoples (1912)

El estilo del arte egipcio antiguo es trascendentalmente claro [...]. Su coherencia y codificación es uno de los viajes más épicos del arte.
Jerry Saltz
Revista *New York* (2012)

Durante 100 000 años o más, remontándonos al Paleolítico Medio, los humanos han enterrado a sus muertos en lugares especiales reservados para tal fin. Los arqueólogos han encontrado restos humanos en zonas concretas de las cuevas y en yacimientos funerarios, a menudo acompañados de herramientas y alimentos. Estos objetos son una prueba de que nuestros antepasados ya celebraban algún

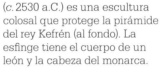

La Gran Esfinge de Gizeh (*c.* 2530 a.C.) es una escultura colosal que protege la pirámide del rey Kefrén (al fondo). La esfinge tiene el cuerpo de un león y la cabeza del monarca.

tipo de rito funerario. Una posible interpretación es que estos objetos debían acompañar al fallecido en su viaje al otro mundo, lo que sugiere que nuestros antecesores creían en la vida tras la muerte.

Lujos después de la muerte

Durante el periodo neolítico, los yacimientos funerarios se volvieron más complejos y muchos eran señalados con grandes piedras (megalitos) o incluso con estructuras de piedra. Mientras que las tumbas neolíticas contenían objetos que podrían haber pertenecido al fallecido durante su vida, a principios de la Edad de Bronce (hace aproximadamente 5000 años), los restos humanos se acompañaron con ob-

Véase también: Busto de la reina Nefertiti 56 ▪ Retratos de Fayum 57 ▪ *Retrato de Arnolfini y su esposa* 112–117 ▪
Sepulcro de Enrique VII e Isabel de York 164 ▪ Monumento funerario de María Cristina de Austria 216–221

jetos hechos especialmente para la ocasión, algo común en muchos yacimientos del mundo antiguo, como joyas, herramientas ornamentales y armas, y otros enseres que se consideraban útiles para la vida después de la muerte.

Durante este periodo, el tamaño de las tumbas y la calidad del ajuar que albergaban empezaron a reflejar la categoría social del finado. Anteriormente no había existido una jerarquía obvia en los yacimientos funerarios; sin embargo, a medida que gobernantes, nobles y líderes militares cobraron mayor protagonismo, disfrutaron de tumbas más ostentosas rodeados de espléndidas obras de arte funerario en forma de decoraciones y esculturas. Estas tumbas de la realeza y la aristocracia proporcionaban los mismos lujos de los que habían disfrutado sus ocupantes en vida, además de ser un homenaje a su grandeza. Se construían edificios impresionantes, como las pirámides del antiguo Egipto, para albergar las tumbas de grandes líderes.

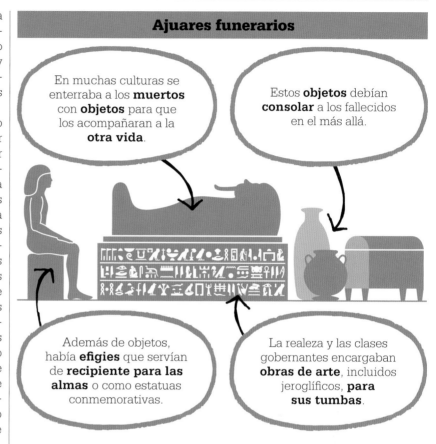

Ajuares funerarios

En muchas culturas se enterraba a los **muertos** con **objetos** para que los acompañaran a la **otra vida**.

Estos **objetos** debían **consolar** a los fallecidos en el más allá.

Además de objetos, había **efigies** que servían de **recipiente para las almas** o como estatuas conmemorativas.

La realeza y las clases gobernantes encargaban **obras de arte**, incluidos jeroglíficos, **para sus tumbas**.

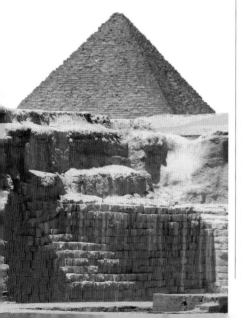

El arte funerario floreció por primera vez en los reinos del antiguo Egipto. Al principio del periodo dinástico temprano, en torno al año 3000 a.C., nació la tradición de enterrar a los faraones y sus familias en tumbas suntuosas y se pusieron las bases del arte egipcio, que siempre tuvo un objetivo ritual, con frecuencia relacionado con la muerte. Un aspecto fundamental de la tradición funeraria fue la creación de una estatua del fallecido, a menudo sentado, que se colocaba en la tumba junto con el cuerpo. Aunque se hacía un gran esfuerzo para conservar los restos mortales, los egipcios creían que el *ka* (el alma o fuerza vital) abandonaba el cuerpo al fenecer. La estatua de la tumba se consideraba un lugar de descanso permanente para el difunto. Como todo el contenido de la tumba estaba asociado con los rituales y ceremonias diseñados para asegurar un buen tránsito a la otra vida, estas estatuas son más que representaciones conmemorativas de los fallecidos: cumplen con una función especial en nombre del muerto.

Rahotep y Nofret
A diferencia de las estatuas regias situadas en las salas exteriores de los complejos fúnebres, las del interior eran de un enorme realismo. **»**

> Me quedé sin habla y cuando lord Carnarvon [...] preguntó nervioso: «¿Ve algo?», solo pude responder: «Sí, cosas maravillosas».
> **Howard Carter**

Así, cuando el arqueólogo francés Auguste Mariette descubrió las estatuas del príncipe Rahotep y su mujer Nofret en Meidum, al sur de El Cairo, en el año 1871, los operarios quedaron tan sorprendidos por sus ojos brillantes que huyeron presas del terror. El príncipe Rahotep fue un noble egipcio, miembro de la corte del faraón y merecedor de un funeral junto con su mujer en una mastaba, un edificio que albergaba un templo y una sala fúnebre. Gracias al clima seco egipcio, las estatuas apenas sufrieron daños.

Talladas en piedra caliza, las estatuas muestran a Rahotep y Nofret sentados en unas sillas de respaldo alto, con una postura formal y un brazo encima del pecho. El arte egipcio era muy simbólico y ejercía una función ritual para beneficiar al fallecido en la otra vida. El cuerpo, por ejemplo, se ponía en posición vertical mirando hacia delante, a la eter-nidad; las manos cerradas, pegadas al pecho, como en la imagen de Rahotep y Nofret, podían significar veneración.

La pintura de ambas estatuas se ha conservado en excelente estado. Rahotep tiene el cabello negro y luce un bigote fino, como era habitual durante el Imperio Antiguo (c. 2625–c. 2130 a.C.). Lleva una falda blanca corta y un sencillo collar con un amuleto en forma de corazón. Nofret viste una túnica blanca larga y se adorna con un collar de joyas brillantes; una diadema pintada con motivos florales sujeta una peluca larga. Como era habitual en el arte egipcio, el hombre tiene un color de piel rojo oscuro, mientras que la mujer es muy pálida. Ambos tienen los ojos de un azul intenso que son, en realidad, cuarzo pulido.

A pesar del realismo de las estatuas, estas no eran retratos precisos de los fallecidos, sino más bien representaciones realizadas según el estilo canónico o tradicional; la identidad de ambas figuras se consigna en las inscripciones jeroglíficas de los respaldos. Las estatuas funerarias eran el depósito eterno del *ka*, o espíritu, de los fallecidos», de manera que dichas inscripciones permitían que el *ka* hallara el cuerpo correcto en el más allá. Los jeroglíficos datan del Imperio Antiguo y las estatuas muestran mucha destreza, así como muchas de las convenciones artísticas que apenas cambiaron durante 2500 años.

Esplendor y magnificencia

Muchas de las esculturas y tumbas reales egipcias eran creaciones imponentes y algunas tardaron varias décadas en construirse. El complejo piramidal de Gizeh (construido hacia el año 2550 a.C.) incluye las pirámides de los faraones Keops, Kefrén y Micerino, además de una de las estatuas más antiguas y grandes del mundo, la Gran Esfinge (c. 2530 a.C.), dedicada a Kefrén. También son excepcionales los templos de Ramsés II (c. 1279–1213 a.C.) en Abu Simbel, en la orilla occidental del Nilo, cuya construcción se prolongó veinte años. El complejo incluye dos parejas de estatuas gigantes de Ramsés II en su trono.

Además de las estatuas, las tumbas reales también

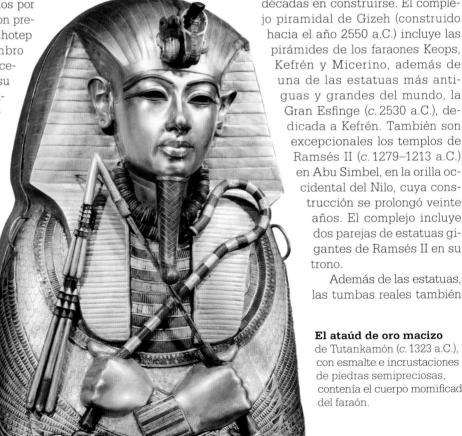

El ataúd de oro macizo de Tutankamón (c. 1323 a.C.), con esmalte e incrustaciones de piedras semipreciosas, contenía el cuerpo momificado del faraón.

contenían numerosos útiles como los que se encontraron en la tumba de Tutankamón (*c.* 1323 a.C.), en el Valle de los Reyes de Tebas, hallada por el egiptólogo inglés Howard Carter en 1922. Cuando abrió un pequeño agujero en la antesala de la tumba, solo distinguió «animales extraños, estatuas y oro por todas partes». Cuando accedieron a ella, la sala estaba repleta de tesoros, desde estatuas de tamaño natural hasta joyas, carros, cofres y cajas con telas.

Un ajuar funerario como el que se encontró en la tumba de Tutankamón reflejaba el estilo de vida del difunto. En el caso del faraón, además de los adornos de la realeza había varios bastones, lo que ha llevado a pensar que el joven faraón sufría una deformidad en el pie. Habitualmente, los objetos funerarios incluían representaciones del muerto, como máscaras y bustos. El cuerpo se encontraba en un ataúd protegido a veces por un sarcófago, ambos decorados con pinturas y grabados.

Meros mortales

Estas muestras de refinamiento no eran exclusivas de la aristocracia. Es muy probable que los ciudadanos comunes no fuesen enterrados en tumbas tan suntuosas; sin embargo, los nobles eran acompañados al descanso eterno por estatuas de sus siervos para que siguieran atendiéndolos en el más allá. Estas estatuas incluían a escribas sentados con las piernas cruzadas y con papiro y pluma, así como representaciones de siervos domésticos y mujeres co-

Este *kuros* (*c.* 530 a.C.) se descubrió en un cementerio de Anavisos (Grecia) y señala la tumba de un joven caído en combate.

cinando. Estas figuras funerarias eran más pequeñas que las de los nobles, siguiendo la costumbre artística egipcia de la proporción jerárquica, según la cual el tamaño de una figura se correspondía con la categoría e importancia de la persona.

Nuevas tradiciones

La gran riqueza del arte funerario egipcio llegó a su fin después de 3000 años cuando la influencia de los imperios griego y romano se extendió por todo el Mediterráneo con su propio sistema de creencias. Los griegos desarrollaron una sólida tradición escultural y, aunque sus tumbas eran muy sencillas, del siglo VII al V a.C. los *kuros* (representaciones del cuerpo masculino ideal) sirvieron para señalar tumbas.

Para los etruscos y los primeros romanos, las provisiones para el más allá eran importantes. El ajuar funerario solía incluir recipientes con alimentos. En el siglo II a.C., los sarcófagos romanos grabados con relieves siguiendo el estilo griego clásico contenían los cuerpos de los ciudadanos ricos y poderosos, acompañados de esculturas de tamaño real de los finados. Sin embargo, estas imágenes no desempeñaban un papel en la vida del difunto en el más allá, sino que ensalzaban su vida. ∎

Las pinturas funerarias del antiguo Egipto

Las paredes de las tumbas del antiguo Egipto solían estar adornadas con relieves o escenas pintadas en la pared desnuda. A menudo representaban el cuerpo del difunto en estado de preparación para la otra vida por dioses como Anubis, el dios de la momificación con cabeza de chacal. En estas pinturas funerarias hallamos los primeros ejemplos de la típica postura del arte egipcio, con la cabeza y las piernas de perfil, pero el torso de frente. En la parte final del periodo dinástico, el *Libro de los muertos*, una guía para el más allá en forma de hechizos e instrucciones, también se incluía en la tumba. Uno de los hechizos ilustrado en el libro es el «peso del alma»: el corazón del fallecido se pesa en una balanza con la pluma de Maat, la diosa de la verdad. Si ambos están en equilibrio, el alma vivirá eternamente, pero en caso contrario, el fallecido es condenado a la no existencia y devorado por el monstruo que todo lo engulle.

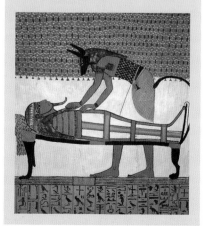

EL BRONCE COMO REFLEJO DE LA ESENCIA ESPIRITUAL DE LA CIVILIZACION CHINA

VASIJA RITUAL DE BRONCE CHINA (c. 1046–771 a.C.)

EN CONTEXTO

ENFOQUE
Fundido del bronce

ANTES
***C.*3500 a.C.** En el norte del Cáucaso se inicia la producción de objetos de bronce a partir de una aleación de cobre y arsénico.

***C.*3200 a.C.** La civilización del valle del Indo desarrolla la técnica de la cera perdida para fundir bronce.

***C.*1200–1000 a.C.** Aparecen máscaras y esculturas de bronce de gran tamaño en Sichuán, realizadas añadiendo plomo a la aleación de bronce, lo que refuerza el metal y hace que sea más fácil de cortar y fundir.

DESPUÉS
***C.*650–480 a.C.** Los artistas de la antigua Grecia desarrollan técnicas de fundido de bronce y crean esculturas de tamaño real.

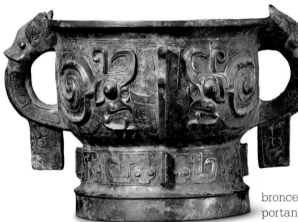

En China, la Edad de Bronce (c. 1700–221 a.C.) coincidió con el nacimiento de una civilización gobernada por una serie de dinastías. El proceso de fundir cobre y estaño para obtener bronce fue desarrollado durante la primera de ellas, la dinastía Xia (c. 2070–c. 1600 a.C.). El bronce chino evolucionó de forma independiente a las culturas india y europea, que habían creado la aleación de metal más de mil años antes. Se distinguía especialmente por el modo de fundido. Con el método de moldeado por piezas, el uso de un molde de cerámica permitía que el artesano grabara o imprimiera patrones en el interior del molde antes de fundir para lograr decoraciones bien definidas y elaboradas en la superficie del objeto acabado. El fundido de bronce adquirió una nueva importancia en la dinastía Shang (c. 1600–1046 a.C.). Por entonces se había creado un orden social complejo reforzado mediante rituales y ceremonias. El bronce, usado para herramientas y armas, también se utilizaba para producir vasijas asociadas con estos rituales, como el *ding* (un caldero con patas), el *zun* (una vasija cilíndrica para vino) y el *gui* (un cuenco con asas).

Motivos decorativos

En ocasiones, los objetos decorativos de bronce tenían forma de animal, pero lo habitual era que estuvieran decorados con dragones, pájaros y la máscara conocida como *taotie*. Dicha máscara se fue haciendo más abstracta, menos explícita, como la *gui* de la dinastía Zhou occidental (c. 1046–771 a.C.) mostrada aquí. Los ojos eran prominentes, realizados en relieve, a ambos lados de una nariz estilizada. Otros rasgos como cejas y orejas se sugerían mediante patrones geométricos.

Convertidos en símbolos de riqueza y estatus social, el jade y el hierro se adoptaron al final de la dinastía Han (206 a.C.–220 d.C.), en lugar del bronce, que perdió su importancia ceremonial. ∎

BONITO, COMPACTO Y FUERTE, COMO LA INTELIGENCIA

ADORNOS CHINOS DE JADE (599–400 A.C.)

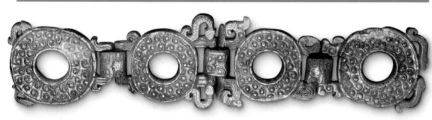

El oro tiene un gran valor; el del jade es incalculable.
Proverbio chino

El complejo arte del tallado en jade se remonta casi siete mil años en el delta del río Yangtsé en China, donde se encuentra la nefrita blanca, el color y la variedad favoritos de jade. Algunos de los primeros objetos rituales tallados en jade (c. 3400–2200 a.C.) tenían forma de *bi*, discos circulares con un agujero en el centro (que representaba el cielo), y de *cong*, objetos huecos y tubulares (que representaban la Tierra).

El jade chino, que abarca tonos del verde al blanco, era apreciado por su pureza, dureza, durabilidad y brillo. Como es una piedra tan dura y quebradiza, se moldeaba con arena abrasiva en lugar de usar herramientas metálicas. Sin embargo, durante la dinastía Zhou oriental (771–256 a.C.) se desarrollaron nuevas técnicas y herramientas para trabajar el jade gracias al descubrimiento del hierro y el carborundo.

Estatus, poder y riqueza

La sociedad imperial china, sobre todo en la dinastía Zhou (c. 1046–256 a.C.), era muy jerárquica. Las joyas y otros objetos de jade (como el cinturón de la fotografía, hecho con cuatro discos de jade enlazados) no se utilizaban para denotar riqueza, sino categoría social, pues se asociaban a los valores de un «caballero». Tallado a partir de una única pieza de jade, el cinturón se considera un ejemplo exquisito de artesanía. Su diseño abstracto es típico de la dinastía Zhou.

En el Estado unificado de China creado durante la dinastía Qin (221–207 a.C.) y bajo el gobierno absoluto de la dinastía Han (206–220 a.C.), el jade dejó de ser un símbolo de estatus y pasó a serlo de poder, autoridad y riqueza. ∎

UN CANAL PARA EL ALMA UNIVERSAL

RELIEVES ASIRIOS DE LA CAZA DEL LEÓN
(c. 645 a.C.)

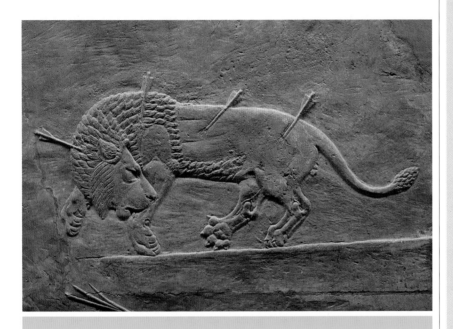

EN CONTEXTO

ENFOQUE
Escultura narrativa

ANTES
C. **Siglo xxxi a.C.** Una paleta ceremonial egipcia de limolita, con imágenes en relieve del rey Narmer, representa eventos históricos o míticos.

DESPUÉS
Principios del siglo i d.C. La estatua de *Laocoonte y sus hijos* representa una escena de la mitología griega tallada en mármol al estilo helénico.

C. **106–113 d.C.** La columna de mármol que conmemora al emperador romano Trajano está decorada con un bajorrelieve que narra la historia de las victorias del emperador en las guerras dacias.

950–1050 Templos hindúes y monumentos de Khajuraho (India), adornados con un gran número de escenas narrativas en relieve que expresan ideas y valores del hinduismo.

L as civilizaciones antiguas fueron principalmente culturas orales, incluso tras la invención de la escritura. La mayoría de la gente era analfabeta, por lo que los registros escritos solo contenían información para las clases instruidas. Muchas sociedades se apercibieron de la necesidad de que existiera un registro gráfico de los acontecimientos importantes de su cultura y las historias relacionadas con su religión. Ciertas pinturas en las paredes de los palacios y las tumbas cumplían con esta función, pero la escultura en piedra ofrecía un medio perdurable y monumental de conservar la historia, las leyendas y la mitología de una cultura. Los gobernadores y líderes militares querían pasar a la posteridad gracias a estatuas de aspecto imponente. Sin embargo, una forma escultórica más pictórica, el relieve, ofreció la oportunidad de presentar escenas complejas en una serie de paneles o en un friso.

Narrativas visuales

Los primeros relieves narrativos aparecieron en paredes de tumbas del antiguo Egipto. Mostraban escenas de ultratumba e imágenes de dioses y de los difuntos. Sin embargo, fue en otra de las grandes civilizaciones del antiguo Oriente Próximo, el Imperio asirio, donde la escultura narrativa se convirtió en una forma de arte que homenajeaba más a los vivos que a los muertos.

A partir de 1500 a.C. el imperio desarrolló un estilo artístico característico que se manifestó en las esculturas usadas para decorar los palacios reales. Este estilo alcanzó su cumbre creativa durante los reinados de los emperadores Assurnasirpal II (r. 883–859 a.C.) y Assurbanipal (o Sardanápalo; r. 668–627 a.C.). A medida que el imperio fue ganando poder se erigieron grandes esta-

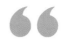

Buscábamos lo que ellos habían dejado atrás, como niños que recogen conchas de colores en la arena del desierto.
Austen Henry Layard
Discoveries among the Ruins of Nineveh and Babylon **(1849)**

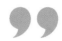

tuas de animales en las entradas de los palacios en la ciudad imperial de Nínive, mientras que los bajorrelieves mostraban el heroísmo de los gobernantes.

Una nueva tradición
Además de los relieves que recogían los triunfos militares de los emperadores, una serie de paneles de alabastro muestran escenas de un espectáculo representado en una arena. Estas escenas cuentan la historia de los leones liberados de las jaulas, la posterior persecución y la espantosa muerte de los animales a manos del rey Assurbanipal y sus oficiales.

El objetivo de estas escenas era recordar a los cortesanos y dignatarios extranjeros la valentía y el poder del emperador en acción. Las narraciones, en cuanto símbolo del

control supremo que ejercía sobre el imperio y las fuerzas de la naturaleza, eran propaganda, pero estaban realizadas con tal maestría que transmitían el dramatismo del acontecimiento.

Los propios leones muestran un gran detalle, en una postura que expone su agilidad, poder y belleza, y, al mismo tiempo, capta el horror y el dolor de ser presas de caza. Los humanos aparecen representados con un estilo más formal, con posturas rígidas, pero también con una gran atención al detalle, subrayando el contraste entre el valor del rey y la nobleza y la naturaleza más sensual de los animales.

Los relieves asirios señalaron el comienzo de una tradición de escultura narrativa que, además de ensalzar las hazañas de los gobernantes, se convirtió en un medio para ilustrar los mitos e historias de la religión. Esta tradición continuó en las antiguas Grecia y Roma, y posteriormente en la narración de las primeras historias del cristianismo. ▪

Estilos de relieve
Los relieves, que evolucionaron a partir de imágenes grabadas en la roca hace 40 000 años, desarrollaron estilos muy característicos y pasaron a ser más tridimensionales con el paso del tiempo gracias a las figuras que destacaban del fondo. El pueblo asirio mostró predilección por el bajorrelieve. Los antiguos egipcios usaron un relieve hundido, en el que la talla quedaba por debajo del fondo que la rodeaba. En los altorrelieves de la Grecia clásica, por el contrario, las formas sobresalían del fondo de manera notable. Durante la época romana y al principio del cristianismo, el altorrelieve continuó gozando del favor de los artistas, y también se usó en esculturas de templos budistas e hindúes del sur de Asia.

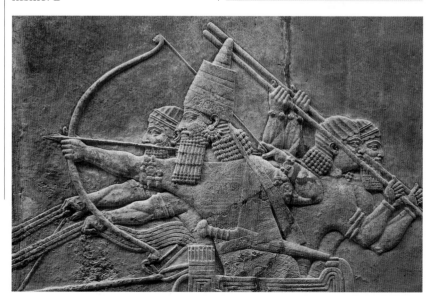

El rey y sus oficiales aparecen representados con gran detalle en los relieves de la caza del león. Se ignora cómo se logró tal precisión sin el uso de herramientas de acero.

CIERTAS BELLEZAS IDEALES DE LA NATURALEZA SOLO EXISTEN EN EL INTELECTO

BRONCES DE RIACE (*c.* 450 A.C.)

Detalle de la cara de la estatua A

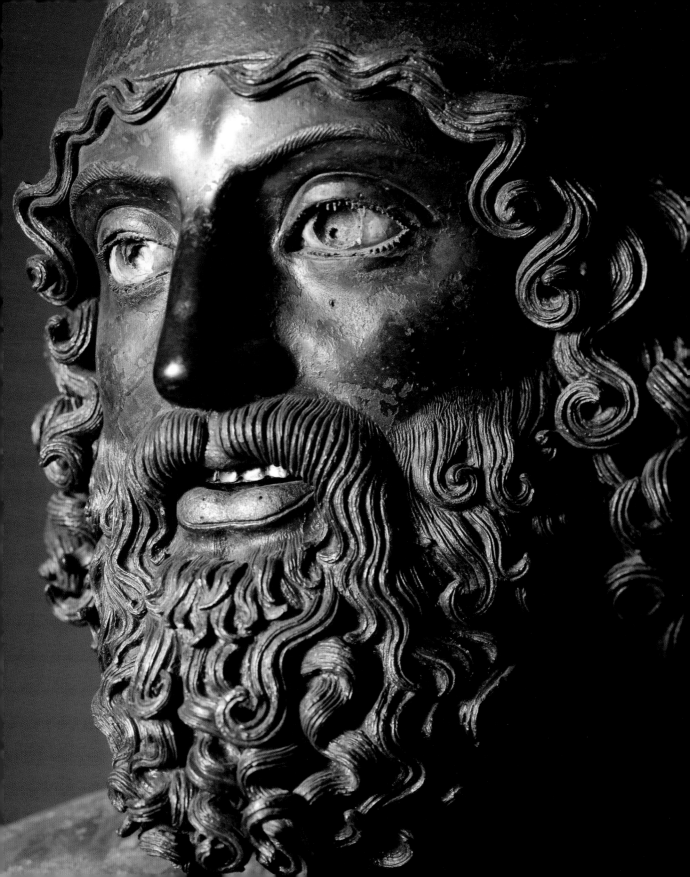

En el periodo relativamente breve de 510 a 323 a.C., la civilización griega fijó una serie de convenciones en todas las artes que estableció el patrón básico de lo que desde entonces se ha considerado «clásico». El teatro, la música y la filosofía florecieron en este periodo, pero fue en las artes visuales, sobre todo en la arquitectura y la escultura, donde se modelaron de forma más clara los ideales clásicos.

Durante el periodo arcaico, de 700 a 500 a.C., ya se había desarrollado una tradición escultórica en Grecia. Inspirados por la cantería egipcia y mesopotámica, los escultores griegos habían empezado a esculpir figuras humanas que se utilizaban como monumentos funerarios o se dedicaban a los dioses. Las tres formas son el *kuros* (plural, *kuroi*), un hombre desnudo de pie; la *kore* (plural, *korai*), una mujer vestida de pie; y una mujer sentada, opción menos habitual. Cada tipo representaba los atributos más nobles de la cultura aristocrática de la época. Las poderosas figuras masculinas se mostraban desnudas, tomando como modelos a los atletas que competían desnudos en los juegos de los festivales religiosos. No obstante, las

> Las principales formas de belleza son el orden, la simetría y la firmeza, lo que las ciencias matemáticas demuestran en un grado especial.
> **Aristóteles**
> *Metafísica (c. 350 a.C.)*

jóvenes que representaban las estatuas, a diferencia de las figuras fértiles y voluptuosas de otras culturas, se mostraban con recato; se ponía menos énfasis en la forma femenina que en los rasgos faciales y la delicadeza de la ropa.

Convenciones arcaicas
Los *kuroi*, con sus cuerpos fuertes y estilizados, no solo eran retratos del físico masculino idealizado, sino también representaciones de los valores y virtudes de la antigua socie-

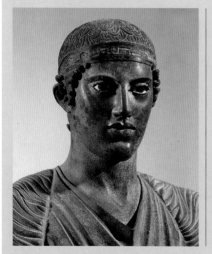

Materiales y técnicas

Las primeras figuras griegas fueron de piedra o bronce, en este caso usando la técnica de la cera perdida. Se trata de un complejo proceso en el que el modelo se realiza en cera y luego se crea un molde de arcilla alrededor. Cuando se calienta, la cera se derrite, y el metal fundido, habitualmente bronce, se vierte en el molde. La superficie de los moldes griegos se pulía y los ojos eran de cristal, hueso u ónice, como en el *Auriga de Delfos* (c. 470 a.C., izda.), y se añadían extras como pezones,

labios y dientes de cobre o plata. Han sobrevivido muy pocas esculturas de bronce, pues la mayoría de ellas se fundieron para reutilizar el material, por lo que muchas obras solo se conocen gracias a las copias. La piedra, cuya variedad más apreciada era el mármol de Naxos, se trabajaba con cinceles de hierro. Las partes de una figura grande se hacían por separado. Muchas esculturas de piedra se pintaban con colores llamativos y se les añadían joyas o armas. Como en el caso del bronce, los ojos iban incrustados.

Véase también: Venus de Willendorf 20–21 ▪ *Laocoonte 42–43* ▪ Marco Aurelio 48–49 ▪ Friso del Partenón 56
▪ *El bautismo de Cristo 162–133* ▪ *Joven esclavo 144–145* ▪ *La gran odalisca 236–237* ▪ *Esclava griega* 249

Periodos de la escultura griega

Arcaico (c. 600–480 a.C.)	Clásico temprano (480–450 a.C.)	Clásico medio (450–400 a.C.)	Clásico tardío (400–323 a.C.)
• Hombre de pie desnudo (kuros) o mujer de pie vestida (kore) • Posturas rígidas, casi simétricas • «Sonrisa arcaica» enigmática	• Posturas más naturales con la cabeza ligeramente girada • Ausencia de rasgos decorativos • Gesto serio y adusto	• Posturas más relajadas • Mayor precisión anatómica y detalle en las vestiduras • Mayor interés por la forma femenina desnuda	• Mayor realismo de la expresión facial • Líneas más suaves y sensuales • Mayor énfasis en la elegancia

dad griega, como la gloria, el honor y la rectitud. Las convenciones estilísticas guiaban a los artistas: para la mayoría de los *kuroi* adoptaban una postura de frente que realzaba la simetría del cuerpo, mientras que las proporciones relativas de la cabeza, el torso triangular y las extremidades se determinaban con proporciones matemáticas. Muchos de los *kuroi* (y *korai*) posteriores compensaron este formalismo gracias a la «sonrisa arcaica». Aunque pueda parecer falsa al espectador moderno, tenía el objetivo de transmitir el bienestar y la felicidad del sujeto.

Hacia lo clásico
El inicio del periodo clásico se asocia con el nacimiento de la democracia en la ciudad-estado de Atenas, bajo la dirección del legislador Clístenes (*c.* 570–507 a.C.). La práctica de la democracia maduró con el gran estadista Pericles (*c.* 495–429 a.C.), al que Tucídides llamó «el primer ciudadano de Atenas». En torno a esta época, los ejércitos griegos obtuvieron importantes victorias contra sus enemigos persas, que albergaban ambiciones territoriales en la zona. Gracias a estos hechos, Atenas prosperó y se convirtió en el centro cultural del mundo griego.

En el entorno dinámico de Atenas, las artes florecieron como no lo habían hecho nunca antes, y algunos escultores fueron más allá de las tradiciones arcaicas y empezaron a retratar a gente real, así como a personajes mitológicos. Mediante la observación meticulosa del cuerpo humano, querían realizar esculturas que parecieran «talladas desde dentro», imbuidas de una fuerza vital. Estas se alejaban de las posturas hieráticas y simétricas del estilo arcaico y a menudo adoptaban la de *contrapposto*, descansando el peso en una pierna, con la otra ligeramente doblada, y las caderas, el torso y la cabeza levemente girados hacia un lado. Esta innovación permitió dotar el cuerpo de una mayor expresión, lo que implicaba movimiento o sensación de relajación, pero también invitaba a observar la figura desde distintos ángulos, no solo de frente.

Elegante sencillez
Tales cambios representaron una modificación de los ideales arcaicos de la belleza más que su completo abandono. Los escultores clásicos seguían centrando la atención en la forma masculina proporcionada y musculosa, pero la hicieron más elegante y expresiva. Los detalles decorativos del estilo arcaico dieron paso a una mayor sencillez, y la sonrisa arcaica fue sustituida por rasgos, **»**

como el ceño fruncido, que subrayaban la expresividad de la pieza.

Los bronces de Riace

La transición del periodo temprano al medio, considerado por muchos eruditos como la edad dorada del arte griego, puede apreciarse en dos estatuas de bronce recuperadas en el mar cerca de Riace, en el sur de Italia, en 1972. Se desconoce la fecha exacta de creación de ambas, pero se cree que fue entre 450 y 420 a.C. Tampoco se conocen los autores.

Las posturas y gestos de los bronces de Riace llaman la atención de inmediato. Ambos adoptan un *contrapposto* exagerado, con los brazos en posición asimétrica despegados del cuerpo y la cabeza ladeada. Probablemente debían de llevar lanzas y escudos, perdidos con el tiempo. El hecho de mostrar a los guerreros listos para la acción permitió al escultor resaltar los músculos en tensión de los hombres.

Con un tamaño algo superior a la escala natural, estos guerreros desnudos son ejemplos de un físico ideal y, al mismo tiempo, personajes muy humanos, rebosantes de vida.

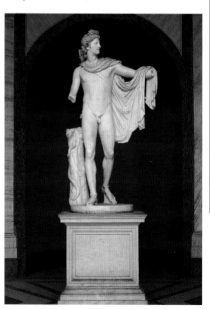

La vida del hombre solo vale la pena cuando alcanza a ver el alma de la belleza.
Platón
El simposio (c. 380–360 a.C.)

Parecen representar personajes reales. Uno de ellos es mayor que el otro, cuya edad se expresa mediante el físico y los rasgos faciales. Ambos rostros se ajustan al concepto del ideal clásico, mostrando el «perfil griego», en el que la nariz traza una línea recta con la frente. Sin embargo, el gesto adusto del periodo clásico temprano se ve sustituido por una expresión de serenidad, y las figuras quedan humanizadas por las elaboradas manos y barbas.

Realismo y vitalidad

Los escultores del periodo clásico medio prosiguieron con la búsqueda de realismo y expresión de vitalidad en la forma humana. Los maestros griegos Fidias y Policleto preferían tallar el mármol o el marfil en lugar del bronce, pues les permitían conseguir líneas más suaves y, por lo tanto, representaciones más realistas de la piel y los músculos. Las posturas menos formales ayudaban a aumentar la sensación de movimiento, como se aprecia en la *Vic-*

En la escultura del periodo clásico medio y tardío, las vestiduras se utilizaban para realzar la belleza del desnudo masculino, como se aprecia en el *Apolo de Belvedere*, del siglo IV.

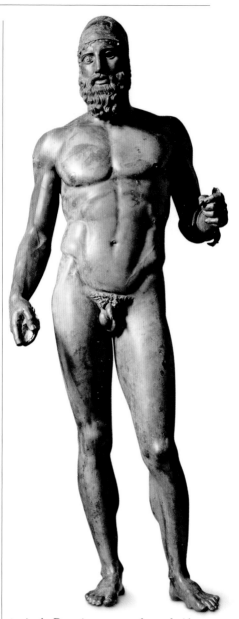

toria de Peonio, que se descubrió en Olimpia. Aquí Niké, la diosa alada de la victoria, aparece de puntillas, como si acabara de aterrizar en el pedestal.

Las vestiduras se convirtieron en un rasgo cada vez más expresivo. Los pliegues de la tela, tallados con líneas suaves y fluidas, contribuían a la sensación de calidez en la piel y de movimiento natural y, en las figuras femeninas, permitían que los ar-

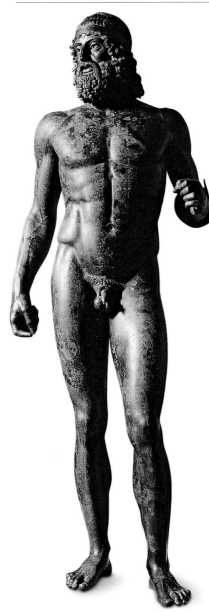

Los dos guerreros de bronce hallados en Riace se conocen como estatua B (izda.), un hombre mayor que llevaba un casco que se perdió, y estatua A (dcha.), un hombre más joven.

tistas insinuaran las formas que se ocultaban debajo. Pero el principal tema de los escultores griegos más ambiciosos era el desnudo masculino. Fidias, por ejemplo, creó una estatua gigante de Zeus (*c.* 430 a.C.) para el templo del dios en Olimpia. Y Policleto diseñó su *Doríforo* (*c.* 440 a.C.) para encarnar los ideales de armonía y proporción del cuerpo humano.

El desnudo femenino se convirtió en un tema habitual más adelante en el periodo clásico. El primer ejemplo existente (conocido gracias a las copias romanas de mármol del bronce original perdido) es la *Afrodita de Cnido*, de Praxíteles, creada en torno a 350 a.C. Las estatuas femeninas, al igual que sus antecesoras masculinas, pretendían encarnar los ideales asociados con su sexo. Con las líneas suaves y redondeadas que se convirtieron en un rasgo distintivo del periodo clásico tardío, estas figuras voluptuosas aparecían en posturas que resaltaban su recato.

Los escultores también hacían bustos, paneles en relieve, monumentos funerarios y objetos domésticos, así como decoraciones arquitectónicas, muy frecuentes a partir del siglo VI a.C., que aparecían en frontones, frisos y paredes de templos. Algunas estatuas griegas alcanzaron gran fama en su época. También se copiaron en muchas ocasiones, sobre todo en el periodo romano, y a menudo solo han sobrevivido estas copias, que pueden plantear problemas a los estudiosos ya que carecen del toque original del maestro, pueden estar hechas de otro material (mármol en lugar de bronce) y pueden llegar a mezclar partes de distintas esculturas.

Helenismo

Tras la muerte de Alejandro Magno en 323 a.C. disminuyó la importancia de las viejas ciudades-estado y la influencia griega abarcó nuevos territorios del Asia oriental y el norte de África. Esta difusión de la cultura griega, conocida como helenismo, vino acompañada de cambios de expresión artística cuando los escultores abandonaron los ideales del clasicismo en favor de retratos más expresivos y naturalistas de gente real y emociones extremas. No obstante, la escultura clásica griega siguió ejerciendo su influencia, primero en Roma y luego en la Italia del Renacimiento, cuando los artistas se inspiraron en el redescubrimiento del arte clásico y sus ideales de belleza, y las virtudes artísticas de equilibrio, proporción y armonía fijados por los antiguos. ■

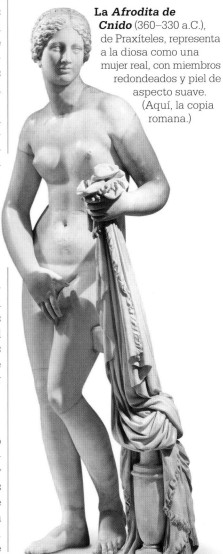

La *Afrodita de Cnido* (360–330 a.C.), de Praxíteles, representa a la diosa como una mujer real, con miembros redondeados y piel de aspecto suave. (Aquí, la copia romana.)

ESTA OBRA DEBERIA CONSIDERARSE SUPERIOR A CUALQUIER OTRA

LAOCOONTE (42 A.C.–70 D.C.), AGESANDRO, ATENODORO Y POLIDORO

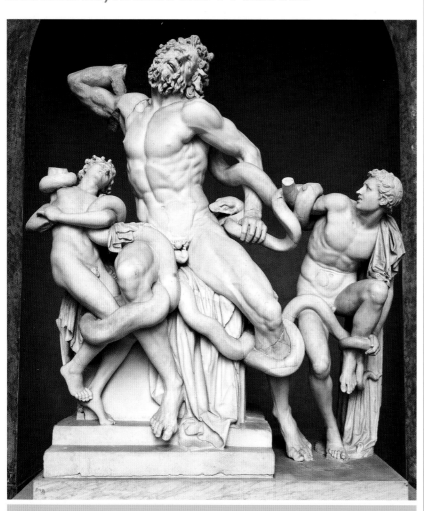

EN CONTEXTO

ENFOQUE
Naturalismo helenístico

ANTES
C. **600 A.C.** Aparecen
las primeras estatuas de
hombres, conocidas como
kuroi, en tumbas y templos
griegos.

C. **350 A.C.** Praxíteles
de Atenas esculpe varias
estatuas que muestran
una figura humana realista,
incluida la famosa *Afrodita
de Cnido,* uno de los primeros
desnudos femeninos de
tamaño natural.

Siglo II A.C. Varias
esculturas creadas en la
ciudad griega de Pérgamo,
en Anatolia, fijan un estilo
helenístico más naturalista.

DESPUÉS
193 D.C. La columna que
conmemora las hazañas de
Marco Aurelio desarrolla una
tradición romana de estatuas
monumentales que poco a
poco sustituye a la escultura
de estilo griego.

Los ideales estéticos de lo que hoy llamamos clasicismo se fijaron en el periodo clásico de la Grecia antigua, desde 500 a.C. hasta la muerte de Alejandro Magno en 323 a.C. Tras esta «edad dorada» centrada en la ciudad-estado de Atenas, la influencia cultural griega siguió extendiéndose por Europa, África y Asia hasta que el Imperio romano empezó a forjar su supremacía después de 31 a.C. En este periodo, llamado helenístico, se expandieron los límites de la expresión artística, sobre todo en escultura.

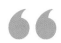

> Una escultura de la Antigüedad nos proporciona el icono de la angustia humana.
> **Nigel Spivey**
> **Enduring Creation (2001)**

Mientras que los artistas de estilo clásico ponían énfasis en los elementos de la armonía, la simetría, la proporción y la belleza, los escultores del periodo helenístico adoptaron un estilo fluido y más naturalista. En vez de buscar una postura y elegancia formales, buscaban movimiento, dramatismo y expresión de pensamiento y sentimiento. En lugar de una belleza idealizada, se decantaron por la sensualidad (los primeros desnudos femeninos griegos aparecieron durante este periodo) e incluso por lo humorístico o grotesco. Y mientras que el arte clásico había mostrado un gran interés por temas universales, la escultura helenística quería capturar un momento concreto.

Agonía y éxtasis

La escultura *Laocoonte* personifica el estilo helenístico. Representa un episodio de la mitología griega narrado por Virgilio en su poema épico la *Eneida*, cuando el sacerdote troyano Laocoonte y sus hijos quedan atrapados por las serpientes marinas enviadas por la diosa Atenea. El miedo y el sufrimiento extremos se muestran en sus expresiones de angustia y su lucha desesperada se hace evidente en las posturas tensas. La figura central de Laocoonte tiene los músculos crispados, la cabeza inclinada hacia atrás y los ojos mirando al cielo, una postura empleada para expresar la agonía o el éxtasis en obras posteriores. Su hijo menor, situado a la izquierda, parece sucumbir a la serpiente, mientras que el mayor, que mira a su padre y a su hermano, tiene la posibilidad de huir.

La estatua recibió los elogios del filósofo romano Plinio el Viejo en su *Historia natural* (77 a.C.): «Esta obra debería ser considerada superior a cualquier otra por su pintura y por su valor como estatua».

Cualidades expresivas

Perdido durante siglos, el *Laocoonte* fue reconocido como una obra maestra en cuanto fue redescubierto en un viñedo cerca de Roma

La **Venus de Milo** (*c.* 100 a.C.) es una versión helenística de un tema clásico. El cuerpo de la diosa traza una S, la llamada curva praxiteliana.

en 1506. La estatua sirvió de inspiración al joven Miguel Ángel para explorar el equilibrio entre el estilo del Alto Renacimiento, influido por los ideales clásicos, y el naturalismo propio del helenismo. Su *Esclavo moribundo* y su *Esclavo rebelde* (ambos de *c.* 1513), así como los cuatro *Esclavos* inacabados (*c.* 1520–1534), muestran la influencia directa del *Laocoonte* en el empleo del cuerpo humano para expresar emociones con una gran maestría.

Las cualidades expresivas de la escultura helenística siguieron siendo fuente de inspiración para artistas posteriores del Alto Renacimiento y el movimiento manierista posterior. Su emotividad resultó especialmente atractiva para los escultores del barroco del siglo XVII. ■

Agesandro, Atenodoro y Polidoro

El *Laocoonte* se instaló en el palacio del emperador Tito, pero, como la mayoría de las esculturas propiedad de la nobleza romana de aquella época, era obra de escultores griegos. La autoría se atribuye a Agesandro, Atenodoro y Polidoro de Rodas, aunque es posible que estos fueran copistas y reprodujeran una obra anterior, acaso una estatua de bronce de la escuela de Pérgamo. Cabe la posibilidad de que fuera una de las últimas obras helenísticas encargadas, ya que en esta época nació un estilo escultórico «helenístico-romano» menos emotivo y más frío, un híbrido que incorporaba elementos etruscos, griegos y romanos, que se adecuaba más a los temas históricos predilectos de los romanos.

LA FORMA ESTILIZADA Y LA BELLEZA ESPIRITUAL SON RASGOS TIPICOS DE LA IMAGEN DE BUDA

BUDA DE GANDHARA (SIGLOS I Y II D.C.)

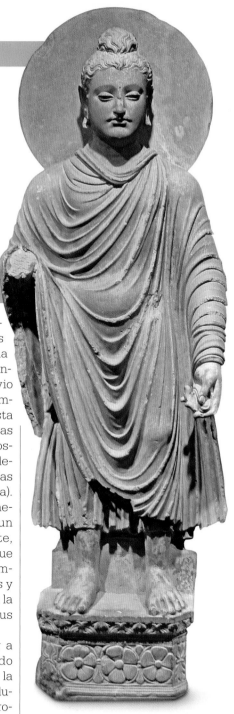

EN CONTEXTO

ENFOQUE
Arte budista temprano

ANTES

Siglo III A.C. Las estupas de Sanchi, Bharhut y otras zonas de India usan símbolos para representar a Buda.

Siglo II A.C. Las pinturas de las cuevas de Ajanta, al oeste de India, incluyen las primeras representaciones de Buda.

Siglo I D.C. En el Sureste Asiático, las representaciones de Buda incorporan elementos del estilo indogriego.

DESPUÉS

Siglo V Las dinastías del norte de China recurren a representaciones más estilizadas de Buda, con rasgos claramente chinos.

507 El primero de los dos Budas gigantes de Bamiyán, en la actual Afganistán, se talla en roca siguiendo el estilo de Gandhara.

El budismo, la religión y filosofía que se inspira en las enseñanzas de Siddhartha Gautama, del siglo V a.C., se expandió por Asia oriental desde que vio la luz en el norte de India. Sin embargo, durante siglos el arte budista evitó las representaciones explícitas de Buda, incluso en frisos que mostraban escenas de su vida y que decoraban templos y estupas (cúpulas que albergan una reliquia de Buda). En vez de ello se aludía al sabio mediante imágenes, por ejemplo, de un trono vacío, un caballo sin jinete, una huella o el árbol Bodhi en el que le sobrevino la iluminación. También se lo representaba con signos y símbolos más abstractos, incluida la rueda del *dharma* que simboliza sus enseñanzas.

Los motivos para no retratar a Buda no están claros, sobre todo porque el arte figurativo hindú, y la escultura en particular, había evolucionado mucho y el hinduismo proporcionaba una rica tradición iconográfica. Hasta el siglo I d.C. no empezaron a aparecer imágenes de Buda, lo que puso fin al largo periodo «preicónico». Sin embargo, estas representaciones no eran el producto de una tradición artística puramente autóctona. Al mismo tiempo que se expandía el budismo, aumentó también la influencia griega en el subcontinente indio tras las expediciones encabezadas por Alejandro Magno en el siglo IV a.C. La creación de un reino indogriego en 180 a.C. en la región que hoy ocupan Pakistán, Afganistán y el noroeste de India

Véase también: Bronces de Riace 36–39 ■ *Laocoonte* 43–44 ■ Marco Aurelio 48–49 ■ Shiva Nataraja 76–77 ■
Guardianes Nio 79 ■ *Seis caquis* 101

Las cuevas de los mil Budas

Las cuevas de Mogao, cerca de Dunhuan (China), se construyeron en el siglo IV. Concebidas como lugares sagrados budistas, evolucionaron y se convirtieron en un complejo de 500 templos. Contienen numerosas pinturas y esculturas budistas que abarcan un periodo de mil años. El nacimiento de un estilo Dunhuan puede apreciarse en los miles de esculturas de Buda, representado en múltiples formatos, desde tallas de piedra hasta estatuas de arcilla moldeada y pintadas con colores brillantes. Mientras que las primeras obras eran de estilo indogriego, luego adoptaron un estilo más chino, no solo por los rasgos faciales, sino por las posturas más naturalistas y elegantes. Buda suele representarse sentado en un trono en lugar de en la postura del loto, ataviado con espléndidas vestiduras y rodeado de discípulos. Cabe destacar la cueva del Nirvana, que contiene un enorme Buda reclinado de la dinastía Tang (741–848) y tiene las paredes pintadas con escenas de duelo.

permitió la llegada de muchos elementos de la cultura helenística, en concreto de los estilos escultóricos griegos. Además, los mercaderes del Imperio romano ejercieron una gran influencia cultural. Posteriormente surgió una cultura híbrida que aunaba las tradiciones artísticas grecorromanas y budistas en la región de Gandhara, una importante encrucijada de la Ruta de la Seda, donde se realizaron algunas de las primeras representaciones de Buda tras la caída del reino indogriego, durante el Imperio kusana (siglos I–III d.C.).

El estilo Gandhara

Estos primeros retratos solían adoptar la forma de una estatua de Buda de pie tallada en esquisto, una piedra dura de la región. Los Budas de Gandhara, como este, eran claramente hindúes en su sensualidad, pero mostraban una mayor influencia de las convenciones escultóricas grecorromanas que de cualquier tradición cultural india. Uno de los rasgos más característicos de esta figura es que Buda viste una prenda que parece una toga romana, y los pliegues muestran los mismos detalles que podrían apreciarse en una estatua romana de la misma época.

La postura también es más europea que asiática: la figura está de pie, en actitud formal, sobre un pedestal en lugar de estar sentada o con una postura activa, más típica del arte hindú. Parece insinuar la postura de *contrapposto* típica de las estatuas griegas clásicas, con el peso apoyado en el pie derecho y la otra pierna ligeramente doblada, aunque de forma menos clara que en la escultura grecorromana. El Buda tiene los pies planos, tal y como se le describe en las escrituras budistas. Mira fijamente al frente, transmitiendo una sensación general de equilibrio y serena autoridad, más que de expresión y movimiento.

Sin embargo, es la cabeza lo que distingue de verdad a este Buda de Gandhara como una obra de arte sincrética grecobúdica. Está rodeada por una aureola, que se utilizaba en el arte griego para señalar la santidad de una figura. Aunque el rostro »

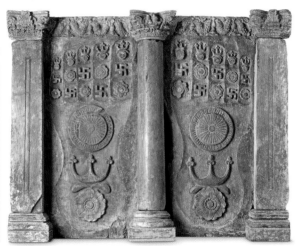

Las tallas de las huellas de Buda, o *buddhapada*, se empleaban para representar a Buda, sobre todo antes de la aparición de la tradición figurativa. Las huellas de la izquierda forman parte de un friso de Gandhara de los siglos I–V. La rueda central es un símbolo de la doctrina budista; encima hay símbolos de buen augurio.

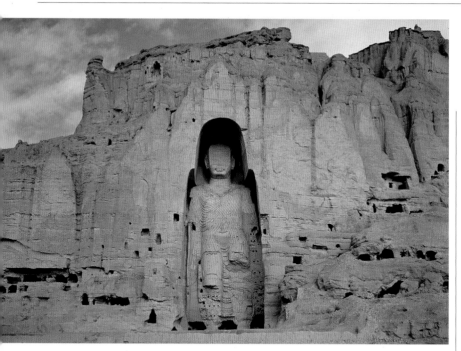

En 2001, los talibanes destruyeron dos Budas gigantes de Gandhara del siglo VI en Bamiyán (Afganistán). Aquí se muestra el más grande de ellos, de 55 m de altura, antes de su destrucción.

muestra los rasgos redondos típicos del arte hindú, estos reflejan la forma idealizada vista en la escultura griega, así como una expresión serena y distante, de corte más clásico. Ciertos rasgos también aparecen europeizados, como el perfil, que alinea la nariz y la frente al estilo griego, mientras que los ojos son claramente asiáticos. Los lóbulos alargados de las orejas son un recordatorio de que Siddhartha Gautama fue un príncipe rico que debió de llevar pesados pendientes de oro, a los que renunció

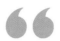

En Gandhara empezó a tomar forma un entorno espiritual y moral omnipresente.
Rafi U. Samad
The Grandeur of Gandhara (2011)

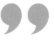

Las manos de este
Buda de Gandhara forman el *dharmachakra mudra*, que señala que está enseñando el *dharma*, la doctrina budista.

tras su epifanía. El pelo rizado recogido en un moño se convirtió en una característica de la iconografía budista conocida como *ushnisha*, símbolo de iluminación. Se cree que representa el turbante de un príncipe y podría ser un reflejo de las representaciones griegas del dios Apolo en las que lucía un peinado similar.

Asimismo, se aprecian otros detalles claramente budistas en la postura de los brazos y las manos. El Buda de pie suele aparecer con la mano derecha levantada en un gesto de valentía que también simboliza confianza, protección y bendición. Aunque la escultura no ha conservado la mano derecha, el ademán es habitual en la mayoría de los Budas de Gandhara y es el primero de un gran número de gestos, llamados *mudras*, que acabaron convirtiéndose en un sistema más grande y complejo de iconografía budista; este es el *abhaya mudra*. La mano izquierda, que hace el *varada mudra*, adopta una postura más baja, con la palma hacia arriba, y representa caridad, compasión y gracia.

Posturas iconográficas

Aunque las figuras de Gandhara fueron las primeras representaciones explícitas de Buda, no tardaron en aparecer otras en diversas posturas, conocidas como *asanas*. El arte budista también floreció en Mathura, en la región central del norte de India, otra parte del Imperio kusana que gobernaba la región de Gandhara, donde la influencia del arte autóctono fue más fuerte y en la que Buda

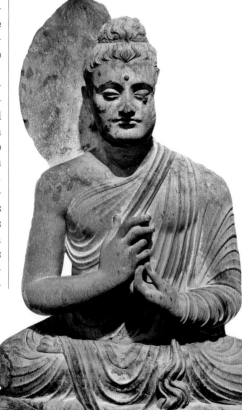

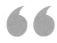

> La imagen solo es un
> medio para comprender
> y experimentar, un símbolo
> que se trasciende a sí mismo.
> **Albert C. Moore**
> *Iconography of Religions (1977)*

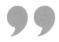

se representaba a menudo como una figura sentada vestida con un simple taparrabos o una sencilla túnica sobre el hombro, a pesar de lo cual conservaba los rasgos helenísticos de realismo y serenidad.

Los Budas sedentes ampliaron más el registro iconográfico. Contemporáneos de los Budas de Gandhara, las primeras figuras sentadas de Mathura fijaron una nueva tradición de representar al pensador en actitud de meditación, con las piernas cruzadas en la postura del loto, que desde entonces se ha convertido tal vez en la representación icónica de Buda. Como sucedía con los Budas de pie, los brazos y las piernas adoptan los *mudras* convencionales. La mano izquierda suele descansar con la palma hacia arriba en el regazo, mientras que la derecha toca o señala el suelo, un gesto asociado con la iluminación de Siddhartha Gautama y su victoria contra el demonio Mara.

Más adelante, el Buda sentado también empezó a representarse en postura de enseñanza. Un *mudra* habitual asociado con dicha postura es el «giro de la rueda de la ley», con el pulgar y el índice derechos en contacto, y los dedos de la mano izquierda rozando la palma derecha. Menos habitual fue la representa-ción de Buda reclinado, tumbado sobre el costado derecho, ya al final de la vida terrenal, a punto de alcanzar el nirvana.

Evolución budista

Los elementos de la iconografía fijados durante el Imperio kusana sentaron las bases de las posteriores representaciones de Buda en todo el mundo budista. A medida que el budismo trascendió las raíces hindúes, la influencia estilística indogriega fue debilitándose con el tiempo. Así, hasta el siglo VII, Buda se mostraba ataviado con la vestidura de un monje, pero después en algunas tradiciones pasó a ser representado con la ropa y las joyas de un príncipe. El arte budista de otras regiones, desde el Sureste Asiático hasta China, Corea y Japón, siguió el precedente indio y sus representaciones de Buda, pero adaptándolas. Algunos de estos cambios de la iconografía budista han llegado hasta la época moderna. En el Sureste Asiático y en regiones aún más orientales es habitual ver un Buda esbelto y elegante, en un trono con las piernas cruzadas y la cabeza ladeada y apoyada en una mano, o sentado en postura de meditación con las manos en forma de diamante, con la mano derecha rodeando el pulgar izquierdo. En Corea y Japón, un gesto de enseñanza asociado con los Budas sedentes evolucionó y mostraba el índice de la mano izquierda cerrada sujetado por la mano derecha. ∎

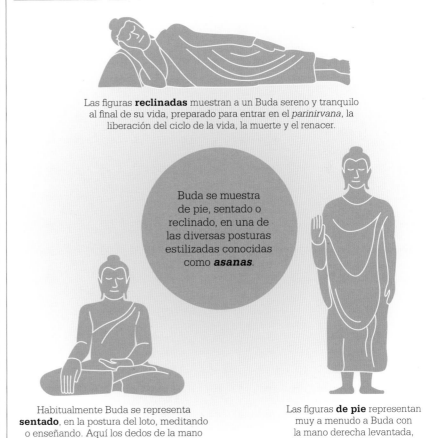

Las figuras **reclinadas** muestran a un Buda sereno y tranquilo al final de su vida, preparado para entrar en el *parinirvana*, la liberación del ciclo de la vida, la muerte y el renacer.

Buda se muestra de pie, sentado o reclinado, en una de las diversas posturas estilizadas conocidas como **asanas**.

Habitualmente Buda se representa **sentado**, en la postura del loto, meditando o enseñando. Aquí los dedos de la mano derecha señalan hacia abajo, un gesto que pone a la tierra por testigo.

Las figuras **de pie** representan muy a menudo a Buda con la mano derecha levantada, un gesto que indica valor y protección.

LA EXPRESION VISIBLE MAS IMPONENTE Y MONUMENTAL DE SU AUTORIDAD

MARCO AURELIO (c. 176 D.C.)

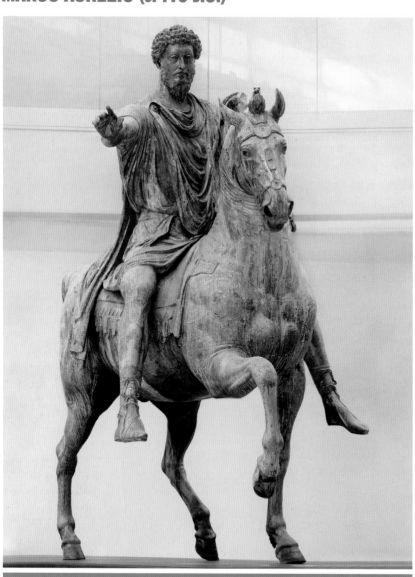

EN CONTEXTO

ENFOQUE
Estatua ecuestre

ANTES
***C.* 550 A.C.** Se talla en Atenas el *Jinete Rampin*, un *kuros* montado a caballo.

210–209 A.C. Los soldados de caballería del ejército de terracota enterrados con el emperador Shi Huangdi se representan de pie junto a sus caballos.

DESPUÉS
***C.* Siglo III D.C.** Se funde en bronce la estatua conocida como *Regisole* (Rey del Sol) en Ravena (Italia).

1598 Giambologna crea una estatua ecuestre de Cosme I de Médicis en Florencia.

Las estatuas ecuestres tienen una larga tradición en el arte occidental. Los primeros ejemplos se remontan al periodo arcaico de la antigua Grecia (c. 600–480 a.C.). Estas primeras esculturas muestran a un jinete y un caballo idealizados en lugar de un personaje real.

La estatua ecuestre como escultura conmemorativa que homenajeaba a un héroe militar o un líder civil fue un concepto romano. Se sabe que se hicieron al menos 22 estatuas de generales y emperadores romanos para ser expuestas en público desde el siglo VI a.C. Solían ser de bronce y a menudo eran también doradas. Por desgracia, la mayoría fueron destruidas o fundidas para aprovechar el bronce. La única que ha sobrevivido es la espléndida estatua del emperador Marco Aurelio. Hecha de bronce fundido a partir de distintas piezas

Véase también: Relieves asirios de la caza del león 34–35 ▪ Bronces de Riace 36–41 ▪ *Laocoonte* 42–43 ▪ *Monumento funerario a sir John Hawkwood* 162 ▪ Estatua ecuestre de Bartolomeo Colleoni 163–164 ▪ *Hambletonian, Rubbing Down* 225

que posteriormente se soldaron y doraron, la estatua sigue la tradición clásica griega de mostrar una visión idealizada del personaje, realzando las cualidades más admirables con un estilo realista. Se cree que se realizó en el año 176 d.C., tras el triunfo de Marco Aurelio contra las tribus germánicas; el emperador se muestra victorioso pero no en actitud bélica, poderoso y circunspecto. Es una obra de grandes dimensiones y el espectador se ve obligado a alzar la mirada para observar al emperador.

Un líder sabio y virtuoso

El espléndido caballo luce una musculatura tensa y firme. Tiene las orejas erguidas, listo para la acción, y la pata delantera alzada fomenta la impresión de poderío. Sin embargo, el foco principal de la obra es el jinete, y la energía contenida del caballo solo sirve para realzar el hecho de que el emperador controla la situación. La cabeza y el cuello del equino muestran que el animal está siendo refrenado, y la línea de las riendas (hoy en día desaparecidas) lleva la atención a la mano izquierda del

La estatua de bronce de Giambologna del duque Cosme I fue la primera estatua ecuestre creada en Florencia. Erigida en 1598, su diseño se imitó en toda Europa.

emperador, que las sujeta sin gran esfuerzo, lo que sugiere el dominio amable pero firme que ejercía en su imperio.

Todos los aspectos de la estatua están concebidos para representar al emperador como un líder sabio y virtuoso. La barba y el pelo rizado lo identifican como el filósofo-emperador; luce una mirada serena dirigida hacia abajo, lo que insinúa una actitud benigna hacia sus súbditos. El estilo militar de la vestimenta deja claro que es un soldado, y el hecho de que monte a caballo confirma su rango de comandante. Mostrar a Marco Aurelio como líder militar en una época de paz lo identifica como el emperador famoso por su reticencia a emplear el poder militar, salvo para conseguir fines pacíficos. Tiene el brazo derecho estirado, en un ademán asociado con el poder imperial; en este caso puede sugerir clemen-

cia hacia el enemigo derrotado. El simbolismo del gesto como expresión de poder sobre la gente queda mitigado por los dedos abiertos y ligeramente doblados, un saludo más paternalista.

Regeneración y renovación

La estatua ecuestre reapareció como género en el Renacimiento, cuando se convirtió en una forma de arte conmemorativo común que reflejaba el resurgimiento del interés por los ideales clásicos. El estilo grecorromano, combinado con un retrato cada vez más realista del personaje, es un reflejo del espíritu humanista de la época.

La estatua de Marco Aurelio fue trasladada a la colina capitolina, en el corazón de Roma, en 1538, a petición del papa Paulo III. Miguel Ángel recibió el encargo de restaurarla y diseñó un nuevo complejo arquitectónico a su alrededor, la Piazza del Campidoglio, lo que fomentó el resurgimiento del género ecuestre. ▪

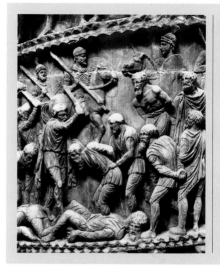

La columna triunfal

Los gobernadores romanos quedaron inmortalizados en bustos, estatuas y columnas triunfales. La columna de mármol (c. 180–195 d.C.) erigida en honor a la victoria de Marco Aurelio contra los marcomanos y los sármatas tiene un friso espiral que representa sus éxitos (aquí puede verse un grupo de nobles germánicos decapitados). Los relieves muestran una evolución del estilo helenístico hacia una representación más oscura y expresiva de la guerra.

EL ROSTRO DE TEOTIHUACAN

MÁSCARA DE TEOTIHUACÁN (c. 50–600 D.C.)

EN CONTEXTO

ENFOQUE
Arte mesoamericano

ANTES
Antes de 900 A.C. El pueblo olmeca del golfo de México talla pequeñas figuras y cabezas colosales en basalto.

DESPUÉS
Siglo VIII El pueblo maya crea unos murales espectaculares en Bonampak (ahora Chiapas), usando una paleta de colores vivos para registrar prácticas de la vida política, ritual y bélica.

Siglo XI El pueblo tolteca talla en Tollán unas columnas de piedra en las que aparecen guerreros vestidos para la batalla; las columnas sostienen el tejado de un templo piramidal.

Siglo XV En México reina el Imperio azteca, cuya gente domina la cantería y el tallado, sobre todo de figuras y símbolos religiosos.

E n el periodo clásico de la cultura mesoamericana, dos grandes civilizaciones evolucionaron a partir de la cultura de los olmecas en la zona litoral del golfo de México. Una, los mayas, fundaron una serie de ciudades-estado en el sur del México actual y Guatemala, que vivieron su época de esplendor entre 300 y 600 d.C. La otra civilización se estableció en la ciudad de Teotihuacán, en la región central de México, y en su punto álgido, hacia 450 d.C., llegó a tener una población de más de 150 000 habitantes y gobernó gran parte de América Central.

Tradiciones artísticas

Uno de los rasgos que compartían ambas culturas fue la construcción de magníficos templos en forma de pirámide, lo que demuestra que sus creadores eran canteros muy hábiles.

Los templos estaban decorados con esculturas y relieves tallados en piedra, así como con pinturas de colores increíblemente vivos. Muchas de estas imágenes eran representaciones de las deidades y los rituales asociados con su religión, incluido el sacrificio humano.

Las Pirámides del Sol y de la Luna también contenían varios objetos pequeños, que se considera revestían una importancia religiosa. Entre estos se encuentran varias máscaras, con frecuencia de rostros estandarizados, elaboradas con arcilla o talladas en piedras como el jade o el basalto, y posteriormente pulidas y adornadas con conchas u obsidiana. La máscara de tamaño natural mostrada aquí está hecha de piedra, obsidiana, coral, turquesa y conchas. Los ojos almendrados y la mirada fija no ofrecen pistas sobre la edad o el sexo. Se cree que este tipo de máscaras, que normalmente carecían de agujeros para los ojos, eran de tipo funerario y acompañaban a los cuerpos momificados en su tumba.

El arte de Teotihuacán fue admirado en toda Mesoamérica y su influencia perduró tras la repentina caída de la civilización, en torno al año 550 d.C. La ciudad en ruinas fue redescubierta por los aztecas en el siglo XIV, que por la calidad de su arte la identificaron como el origen de su propia cultura, y le dieron el nombre náhuatl de Teotihuacán, que significa «lugar de nacimiento de los dioses». ∎

Véase también: Estatuas de la isla de Pascua 78 ▪ Murales de Bonampak 100 ▪ Diosa Coatlicue 132–33 ▪ Bronces de Benín 153

UN NUEVO TIPO DE COMPOSICION FIGURATIVA

SARCÓFAGO DE JUNIO BASSO (*c.* 359 D.C.)

EN CONTEXTO

ENFOQUE
Iconografía cristiana temprana

ANTES
Finales del siglo II D.C.
Las catacumbas de Roma se decoran con frescos y esculturas de estilo romano y símbolos cristianos.

C. **330–340 D.C.** El sarcófago «dogmático», tallado con altorrelieves de los dogmas del Concilio de Nicea de 325 d.C., se instala en la basílica de San Pablo Extramuros, en Roma.

DESPUÉS
Finales del siglo IV D.C.
Paneles de mármol tallados con imágenes de las Escrituras adornan una caja de madera, hecha quizá en Milán, conocida como el cofre de Brescia.

Siglo V D.C. Se construye la basílica de Santa María la Mayor en Roma, decorada con pinturas del Antiguo Testamento.

Los inicios de un arte cristiano claramente identificable pueden remontarse al edicto de Milán del emperador Constantino, promulgado en el año 313, que puso fin a la persecución cristiana en el Imperio romano. Entre los ciudadanos que abrazaron la fe cristiana en esa época se encontraba el prefecto Junio Basso, que se convirtió al cristianismo justo antes de su muerte, en 359. Al igual que otros muchos nobles, optó por la inhumación en vez de la incineración, y se hizo esculpir un sarcófago para albergar sus restos, hecho de mármol y con la tapa y tres de los paneles laterales decorados con altorrelieves de estilo romano contemporáneo. Estos paneles muestran imágenes claramente cristianas, incluida una representación de Jesucristo y una serie de escenas del Antiguo y el Nuevo Testamento. En la hilera superior (primer nicho) se ve el sacrificio de Isaac, y en la hilera inferior (segundo nicho), Adán y Eva junto al Árbol del Conocimiento. Jesucristo aparece en el centro de la hilera superior, joven, imberbe y con el cabello corto, una representación que difiere de la de hombre adulto, larga cabellera y barba cerrada, convertida en la imagen más conocida gracias a las obras de arte cristiano posteriores. Sujeta un pergamino y está acompañado de Pedro y Pablo, en una escena que los romanos habrían reconocido como la *Traditio Legis* o «entrega de la ley». En una sorprendente adaptación de la iconografía pagana, Jesucristo aparece con Caelus, el dios romano del cielo, bajo sus pies, cuando entrega la autoridad de la Iglesia a los dos santos. ∎

Véase también: Pinturas de Dura Europos 57 ▪ *Génesis de Viena* 57 ▪ Relicario de Teuderico 62–63 ▪ Púlpito del baptisterio de Pisa 84–85

VESTIDOS PARA ESTABLECER SU MORADA ETERNA CON LA DIVINIDAD

MOSAICOS DEL EMPERADOR JUSTINIANO Y LA EMPERATRIZ TEODORA (*c.* 547)

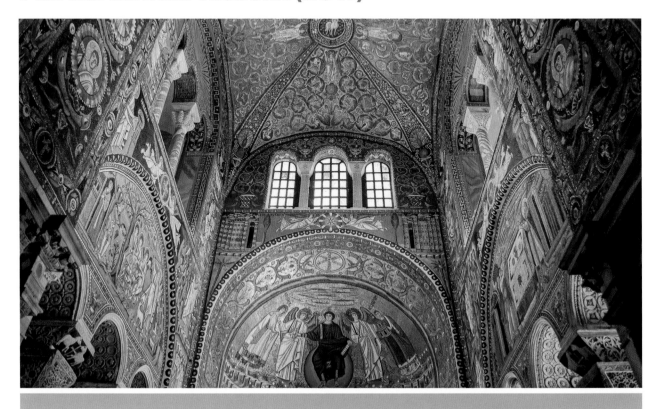

EN CONTEXTO

ENFOQUE
Estética bizantina

ANTES

***C.* 430 D.C.** El interior del mausoleo de estilo romano de Gala Placidia en Ravena se decora con un mosaico bizantino que muestra el cielo estrellado en torno a una cruz dorada.

532 El emperador Justiniano ordena la reconstrucción de Santa Sofía, en Constantinopla; la nueva iglesia se decora con suntuosos mosaicos.

DESPUÉS

Siglo XI La tradición de la escultura de marfil resucita con la dinastía macedonia del Imperio bizantino.

Siglo XIII Cuando el Imperio bizantino recupera la ciudad de Constantinopla, los mosaicos que decoran la iglesia son sustituidos por frescos.

Véase también: Marco Aurelio 48–49 ▪ Mosaico de Alejandro 57 ▪ Vitrales, catedral de Chartres 80–83 ▪ *Retrato de Arnolfini y su esposa* 112–117

D urante los tres primeros siglos tras la muerte de Jesucristo, la Iglesia cristiana se estableció en la cuenca mediterránea y más allá. La religión se extendió a pesar de la oposición del Imperio romano y sus gobernadores regionales, que por entonces la consideraban un culto indeseable, responsable de los estallidos y revueltas de la población. Dado este ambiente de represión, no sorprende que el arte cristiano que surgió en las catacumbas (frescos y esculturas) aludiera de forma alegórica a los principios de la fe. La postura oficial hacia el cristianismo cambió cuando Constantino (*c.* 280–337) se convirtió en el emperador del Im-

perio romano occidental en el año 312. De hecho, atribuyó su éxito a su conversión al cristianismo después de tener una visión de una cruz en llamas en el cielo durante la batalla del puente Milvio, aunque tenía motivos políticos para conseguir el apoyo del mundo cristiano. Constantino y Licinio, emperador del Imperio oriental, promulgaron el edicto de Milán al año siguiente, que concedía la libertad de culto y supuso el desplazamiento gradual del paganismo.

Una nueva capital

Constantino unificó los imperios occidental y oriental en 324, y en 330 estableció la capital en Bizancio (actual Estambul), rebautizada como Constantinopla en su honor. Cuando la región occidental del Imperio romano entró en decadencia, la Iglesia trasladó su sede a Constantinopla, lo que señaló el inicio de la tradición cultural y artística cristiana que se desarrollaría al margen de la de Roma y que acabaría provocando un cisma en la Iglesia.

Los artistas y artesanos griegos y romanos fueron atraídos a la nueva capital imperial y eclesiástica de Constantinopla. Ubicada en un punto de encuentro entre Oriente y Occidente, la ciudad los expuso a nuevas influencias de Arabia y Persia. La sensual riqueza del arte oriental proporcionó un nuevo lenguaje a los artistas con el que expresar el misticismo cristiano, un lenguaje del que carecía la tradición grecorromana más refinada.

El mosaico del pantocrátor de Santa Sofía de Constantinopla muestra a Jesucristo como un joven omnipotente en ademán de bendecir con la mano derecha.

Arte bizantino

A diferencia del arte cristiano, por fuerza más contenido, el arte bizantino era deliberadamente más llamativo, extrovertido e imperial. En lugar de los tonos apagados del estuco que los cristianos romanos usaban para decorar las paredes de sus catacumbas, los interiores de las iglesias bizantinas estaban cubiertos de mármol de colores, tonos dorados o mosaicos muy vistosos que transmitían la opulencia de un palacio real.

El mosaico se había usado en Roma y Grecia como decoración del suelo, o en obras acuáticas en las que no habría sido posible recurrir a la pintura. Sin embargo, en las iglesias bizantinas fue elevado a la categoría de arte y mereció las ubicaciones más destacadas en sus paredes y techos. Algunos de los mejores mosaicos bizantinos pueden verse en la iglesia de San Vital, en Ravena (Italia).

Los mosaicos de San Vital

Consagrada en 547 por el obispo bizantino Maximiano de Ravena, la »

basílica de San Vital es una de las pocas iglesias que se conservan del largo reinado del emperador bizantino Justiniano (c. 482–565). Este supervisó la construcción y restauración de un gran número de edificios en Constantinopla, incluida la catedral de Santa Sofía. En 554, Ravena se convirtió en la sede occidental del gobierno bizantino de Justiniano, así que los suntuosos mosaicos de San Vital debían estar a la altura de su nuevo estatus.

San Vital es una iglesia pequeña, octogonal y abovedada, con un espacioso interior de mármol. Destaca por su ábside y su coro, cuyas paredes y techo están cubiertos de mosaicos compuestos con cristales de

El emperador Justiniano se halla en el centro de un grupo de clérigos y soldados, uno de los cuales sostiene un escudo con el crismón, lo que sugiere el vínculo entre Iglesia y Estado.

colores y teselas doradas que reflejan la luz. La ejecución y el tema de los mosaicos de San Vital ejemplifican bien el estilo bizantino, que emplea una imaginería simbólica para representar lo divino y transmitir enseñanzas teológicas. Las figuras aparecen retratadas con un formalismo rígido, vestidas con atuendos estilizados, y su gesto apenas transmite emoción. Carecen de solidez y parecen flotar frente a un fondo indeterminado, sugiriendo la trascendencia de tiempo y espacio. Los cielos azules del mundo clásico se ven sustituidos por un espacio sólido dorado que evoca un estado paradisíaco que está en ninguna parte y en todas.

Todas las superficies del presbiterio y el ábside de San Vital están cubiertas de mosaicos que muestran a santos, profetas y escenas del Antiguo y del Nuevo Testamento sobre un colorido fondo de motivos

vegetales, cenefas abstractas, pájaros y peces. En el techo semicircular del ábside hay una representación de Jesucristo vestido con una túnica púrpura como gobernante y juez, sentado sobre el globo terrestre y acompañado de ángeles, san Vital y el obispo Eclesio, fundador de la iglesia. Estas etéreas figuras se encuentran por encima del espectador y sus rostros impasibles transmiten una sensación de perfección mística.

Justiniano y Teodora

En las paredes laterales del coro, frente al ábside, hay dos mosaicos. En ellos se muestra al emperador Justiniano y a su mujer Teodora, y reflejan el estrecho vínculo entre la Iglesia y el imperio. Alto, de rasgos marcados e imponente, Justiniano aparece como líder político y espiritual, acompañado de un séquito de soldados a un lado, y de sacerdotes,

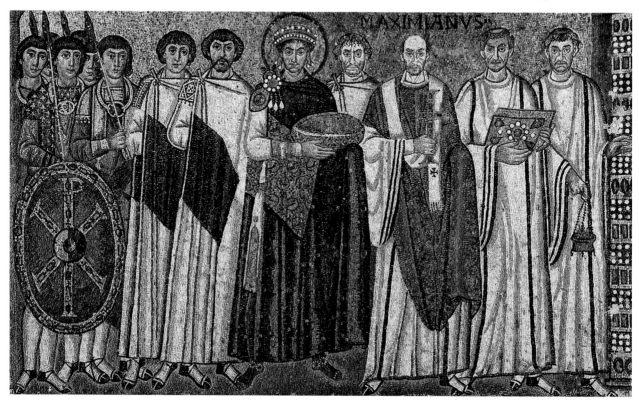

La emperatriz Teodora sostiene un cáliz con el vino de la comunión. El nimbo celestial, las suntuosas vestiduras y las joyas tienen connotaciones religiosas y políticas.

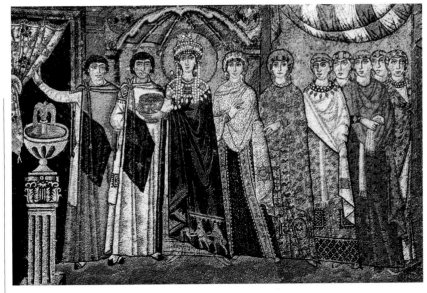

encabezados por el arzobispo Maximiano, al otro. Vestido con una túnica de color púrpura, Justiniano lleva corona y tiene aureola. En el panel de enfrente, la emperatriz aparece representada de modo similar, entre las damas de la corte, ataviada con vestiduras suntuosas, joyas, corona y también un halo.

Las figuras de estos dos paneles adoptan una postura formal. Las aureolas del emperador Justiniano y su mujer recuerdan a la imagen de Jesucristo y remiten al origen divino de la autoridad imperial. Los rostros de las figuras más importantes muestran un destello de expresión y carácter, lo que las hace reconocibles como individuos, pero no hay sensación de profundidad o peso; la presentación plana y estilizada tan típica del arte bizantino les confiere un aire abstracto, mientras que el predominio de los detalles dorados, las telas suntuosas y recargadas y las joyas ostentosas realzan el esplendor imperial. Esta obra aúna la imaginería romana con la iconografía cristiana de un modo que es al mismo tiempo imperial y religioso,

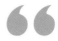

No se contempla a Dios con los ojos de la carne, sino con el ojo de la mente.
Teodulfo de Orleans
Libri Carolini **(c. 790)**

y constituye un emblema del control de Justiniano tras la reconquista de Italia.

Imaginería icónica

El simbolismo presente en los primeros mosaicos bizantinos se convirtió en un rasgo importante de otros géneros, incluido el relieve, los murales y la cerámica, pero, por encima de todo, de la pintura de iconos que dominó el estilo bizantino tardío.

A finales del siglo XI, la Iglesia cristiana se encontraba dividida, de manera irreconciliable, entre Constantinopla y Roma. Aunque ambas capitales se influían mutuamente, como se ve en el caso de la basílica de San Marcos de Venecia o del arte gótico de los siglos XIV–XV, el cisma entre las Iglesias católica romana y ortodoxa oriental provocó que ambos estilos evolucionaran de forma independiente. El Imperio bi-

La abstracción estilizada típica del arte bizantino puede apreciarse bien en la *Virgen de Vladimir* (1131), en detalles como los rasgos marcados, el perfil de las figuras y el brillo dorado de la ropa.

zantino llegó a su fin cuando los turcos otomanos tomaron la ciudad de Constantinopla en 1453, para cuando su identidad cultural y artística (caracterizada por el lujo, la belleza y la erudición) se había extendido por Oriente Próximo, Europa oriental y Rusia. El estilo bizantino, sensual y simbólico, siguió influyendo en las artes de la región durante varios siglos. ∎

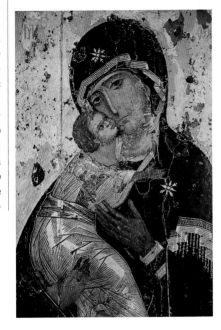

OTRAS OBRAS

BUSTO DE LA REINA NEFERTITI
(c. 1350 A.C.)

En 1912, los arqueólogos alemanes que estaban excavando en Amarna, capital del faraón egipcio Akenatón, hallaron un busto de su mujer, la reina Nefertiti. La combinación de autoridad regia y belleza exquisita han convertido este retrato inolvidable en uno de los símbolos más famosos del mundo antiguo. Célebre por su excelente estado de conservación, el busto consiste en un núcleo de piedra caliza cubierto de varias capas de estucado de yeso, y fue creado por el escultor Tutmosis. Se encontró en el taller del escultor junto con varios bustos más, y se cree que los artistas que querían crear retratos de la reina lo empleaban como modelo.

AQUILES Y ÁYAX JUGANDO A LOS DADOS
(c. 530 A.C.), EXEQUIAS

Casi todas las pinturas griegas antiguas de gran tamaño se han perdido, por lo que nuestros conocimientos sobre el arte pictórico griego antiguo se basan en la decoración de las vasijas. Uno de estos ejemplos, realizado con la técnica de figuras negras, en la que las imágenes se pintaban en una arcilla que se volvía negra con el calor, muestra a los dos guerreros más poderosos de la guerra de Troya jugando a los dados para sobrellevar el tedio del sitio. Su creador, Exequias, era alfarero y pintor, y se le considera uno de los principales exponentes de este arte, famoso por la solemnidad de sus composiciones y su maestría para la caracterización.

FRISO DEL PARTENÓN
(447–432 A.C.), FIDIAS

El templo Atenea Partenos (Atenea la Virgen) o Partenón es una de las obras maestras de la arquitectura mundial. Caracterizada por una gran armonía y lucidez, es la obra cumbre del periodo clásico del arte griego. Su elemento más destacado es el magnífico friso, que, antes de su traslado parcial a principios del siglo XIX, medía 160 metros de largo y tenía 378 figuras humanas y 245 animales. Tallado en mármol, el friso originalmente lucía colores y detalles metálicos para las armas. Es famoso por su expresiva representación de la figura humana, que contrasta con el estilo más rígido de las primeras esculturas clásicas.

Fidias

El escultor griego Fidias fue el artista más famoso de la Antigüedad y su reputación ha llegado hasta hoy pese a que no ha sobrevivido ninguna de sus obras originales. Célebre arquitecto, escultor y pintor, vivió en torno a 490 y 430 a.C. y trabajó principalmente en Atenas, donde fue responsable de la decoración escultórica del Partenón, que refleja el esplendor y dignidad de su estilo, lo que también se puede apreciar en su estatua de la diosa Atenea, conocida gracias a una serie de copias romanas que han llegado hasta nosotros. En vida del escultor, su estatua más célebre fue la enorme figura sedente de Zeus (una de las siete maravillas del mundo antiguo) en su templo en Olimpia. Tanto el edificio como la estatua fueron destruidos en el siglo V d.C.

Otras obras clave

C. 450 A.C. Atenea Lemnia.
446–438 A.C. Atenea Partenos.
C. 435–430 A.C. Zeus Olímpico.

ESCULTURAS DEL MAUSOLEO DE HALICARNASO
(Siglo IV A.C.), ESCOPAS

Este monumento fue construido para el rey Mausolo de Caria (Turquía) –de ahí su nombre–, que murió en 353 a.C. Se erigió en lo alto de una colina sobre Halicarnaso, que actualmente es la ciudad portuaria de Bodrum. Los mármoles que han sobrevivido incluyen una figura que podría ser la del propio Mausolo, partes de una cuadriga y paneles en bajorrelieve de escenas bélicas, algunas de las cuales se atribuyen a Escopas. Su estilo enérgico es una muestra de la emotividad característica de la escultura helenística.

EJÉRCITO DE TERRACOTA
(c. 240–210 A.C.)

En 1974, un agricultor que estaba cavando un pozo en la provincia de

Shaanxi, en China, halló los primeros fragmentos de lo que resultó ser uno de los descubrimientos arqueológicos más espectaculares de la humanidad, un ejército de 8000 figuras de terracota de tamaño natural que acompañaban la tumba de Shi Huangdi (260–210 a.C.), el primer emperador de la China unificada. Los soldados, funcionarios de la corte, artistas y caballos formaban un gran séquito que debía proteger al emperador en el más allá. Realizadas en serie a partir de moldes, cada figura se personalizó a mano. El proyecto empezó después de que Shi Huangdi se convirtiera en rey en 246 a.C. a la edad de 13 años.

MOSAICO DE ALEJANDRO
(c. 100 A.C.)

Uno de los mosaicos del mundo antiguo más impresionantes que han sobrevivido se descubrió en 1831 en la Casa del Fauno de Pompeya, donde decoraba el suelo. Muestra a Alejandro Magno luchando contra el rey Darío III; por suerte, las cabezas de ambos están bien conservadas: la de Alejandro muestra un rostro apasionado y la de Darío, temor. El mosaico podría estar basado en una pintura griega perdida y se caracteriza por los detalles naturalistas típicos del arte griego clásico.

RETRATOS DE FAYUM
(Siglos I–III D.C.)

La región de Fayum, al sur de El Cairo, se convirtió en el centro de una tradición retratística en los tres primeros siglos de nuestra era. Estos retratos eran de tamaño natural y se hacían con encáustica (pigmento mezclado con cera) o témpera sobre tela o madera, y luego se fijaban en la cobertura de la momia. Se conservan unos mil retratos, que incluyen a hombres, mujeres y niños. Su sello distintivo es su gran realismo debido al estilo griego clásico de pintura que se usó, que logra una gran profundidad e intensidad gracias a un manejo del pincel muy fluido.

COLUMNA DE TRAJANO
(113 D.C.)

Aunque los romanos usaban desde hacía mucho tiempo columnas como base para las estatuas, la columna de Trajano de Roma fue original por su tamaño (mide 38 metros de alto) y su decoración. Una espiral continua de escultura narrativa se alza por la columna de mármol para conmemorar los éxitos militares de Trajano en Dacia. El relieve muestra la eficiencia y organización de la máquina militar romana; las escenas de batalla quedan reducidas al mínimo, quizá para promover una imagen pacífica de la expansión imperial. La columna de Trajano inspiró a varios artistas posteriores, como se ve en el caso de la columna de Bernward de Hildesheim (c. 1000) y de la columna Vendôme de París (1806–1810).

PINTURAS DE DURA EUROPOS
(c. 240 D.C.)

En el mundo antiguo, la ciudad de Dura Europos (Siria) fue uno de los puestos de avanzada más orientales del Imperio romano hasta que fue destruida por los sasánidas en el año 257 d.C. Redescubierta en el siglo XIX, se realizaron excavaciones a partir de 1920. Los edificios hallados incluían una de las sinagogas conocidas más antiguas, decorada con un gran número de pinturas de estilo grecorromano. Aunque no son de una gran calidad artística, son importantes porque forman el primer ciclo de imágenes bíblicas que se conserva.

ARCO DE CONSTANTINO
(315 D.C.)

Los primeros arcos de triunfo eran estructuras temporales de la época de la república romana construidas para los desfiles conmemorativos. A partir del siglo I a.C. empezaron a usarse materiales permanentes, gracias a lo cual han sobrevivido unos cincuenta. El más grande y elaborado es el arco de Constantino en Roma, construido para ensalzar la primera década del reinado de Constantino y su victoria sobre Maxentio. Una gran parte de la decoración escultórica original desapareció. Las nuevas esculturas tienen unas proporciones más fornidas en comparación con la forma más clásica de los elementos reutilizados. Como tal, se ha apuntado que el arco señala el fin del mundo clásico.

GÉNESIS DE VIENA
(c. 500–600)

El *Génesis de Viena* es el texto bíblico ilustrado más antiguo que ha sobrevivido, aunque solo quedan 48 páginas de las 192 originales. Es una obra lujosa y el texto, en griego, está en plata sobre pergamino teñido de púrpura. Las ilustraciones, que por lo general ocupan la mitad inferior de cada página, son muy detalladas y tienen colores muy vivos, con figuras expresivas. Se cree que el manuscrito se realizó en Siria o Palestina, aunque no se sabe nada a ciencia cierta sobre sus orígenes. El primer registro de esta obra data del siglo XIV, en Venecia.

EL MUND
MEDIEVA

01

La **corona votiva del rey Recesvinto**, realizada en la España visigoda, es una de las obras de metal más impresionantes de la época medieval.

El **barco de Oseberg** (Noruega) es una nave vikinga que incluye un gran número de objetos funerarios de lujo.

Los escultores del **reino de Ifé** (actual Nigeria) crean realistas cabezas de bronce, terracota y piedra.

Los **vitrales** de los profetas de la catedral de Augsburgo (Alemania) son los primeros que han sobrevivido en su ubicación original.

c. 650–670 834 *c.* 1000–1500 *c.* 1100–1150

c. 700–720 *c.* 980 *c.* 1086–1106 *c.* 1123

El *Evangeliario de Lindisfarne*, una isla del condado de Northumberland (Inglaterra), es uno de los mejores **libros iluminados** de todos los tiempos.

El ricamente iluminado *Códice de Egberto* (hecho para Egberto, arzobispo de Tréveris, en Alemania) es una de las obras maestras del **arte otoniano**.

La **cerámica Ru**, una de las variedades de cerámica china más exquisita, surge en el norte del país.

El expresivo mural de Cristo Majestad de la iglesia de San Clemente de Tahull (España) es una obra cumbre de la pintura **románica**.

El periodo histórico conocido como Edad Media se llama así porque transcurrió entre la caída del Imperio romano en el siglo V y el Renacimiento en el siglo XIV, cuando resurgieron los ideales clásicos. Aunque abarca casi mil años, fue considerado como una época lúgubre de ignorancia y degradación cultural, en la que la llama de la civilización brillaba débilmente y corría el peligro de apagarse. La decadencia de Roma vino acompañada de una gran inestabilidad, pero con el tiempo se reinstauró el orden y, lejos de degradarse, una gran parte del arte medieval muestra una gran imaginación, complejidad y sentimiento.

Sin embargo, también tiene un carácter muy distinto en comparación con el arte clásico o el renacentista, en particular por su tratamiento del cuerpo humano. En lugar de exaltarla de un modo naturalista, la forma humana se usaba principalmente como medio para expresar valores espirituales, ya que la religión era, de lejos, el tema artístico más importante. Otra diferencia fundamental radica en el aprecio por los materiales brillantes y caros por parte del arte medieval, algo que es notable, por ejemplo, en los relicarios y otros objetos litúrgicos, así como en manuscritos iluminados, que eran una forma fundamental de creatividad en la Edad Media.

Estilos medievales

El arte medieval, de una gran diversidad, puede dividirse en fases, o estilos, más específicos, en particular el carolingio, el otoniano, el románico y el gótico. El arte carolingio recibió este nombre por Carlomagno, que en el año 800 se convirtió en el primer emperador del Sacro Imperio Romano. Fue el responsable del resurgimiento cultural y político de su imperio, que abarcaba territorios que actualmente pertenecen a Francia, Alemania y otros países vecinos. El arte otoniano recibe el nombre de Otón el Grande (emperador del Sacro Imperio Romano entre los años 962 y 973) e incluye el arte del imperio desde mediados del siglo X hasta mediados del XI. En este periodo se produjo el resurgimiento de la escultura de gran tamaño, como la cruz de Gero, una obra ajena a las influencias clásicas o del arte estilizado del Imperio romano oriental (bizantino).

El arte románico apareció en el siglo XI y a principios del XII se extendió por toda Europa. Fue el primer estilo que consiguió tal dominio in-

Se realiza en Constantinopla y luego se traslada a Rusia la *Virgen de Vladimir*, uno de los **iconos más venerados**.

Bonaventura Berlinghieri pinta un retablo de san Francisco de Asís, una de las primeras imágenes inspiradas en la vida del santo.

Giotto pinta la *Maestà di Ognissanti*, llamada así por la iglesia homónima de Florencia, donde coronaba un altar.

La obra del arquitecto y escultor alemán **Peter Parler** para la catedral de Praga incluye una serie de 21 bustos.

c. 1130　　1235　　*c.* 1310　　*c.* 1360–1380

c. 1200–1300　　*c.* 1260–1270　　1338–1339　　1394–1399

La «Suerte de Edenhall» se elaboró probablemente en Egipto o Siria. Es una pieza extraordinaria de **cristalería islámica** decorada con esmaltes y dorados.

El suntuoso *Salterio de San Luis* (Luis IX de Francia) es una obra paradigmática de la iluminación del **gótico francés**.

Los frescos de **Ambrogio Lorenzetti** de la *Alegoría del buen y el mal gobierno* del Palazzo Pubblico de Siena presentan un innovador tratamiento del paisaje urbano.

Melchior Broederlam pinta un retablo en honor de Felipe el Audaz. Es una obra maestra del gótico internacional.

ternacional. En un primer momento, el nombre se aplicaba a la arquitectura del periodo, caracterizada por una solidez que era el reflejo de las condiciones relativamente estables de la época. La escultura también pasó a ser más ambiciosa y a menudo formaba grupos decorativos impresionantes en las catedrales. El estilo gótico, más ligero y elegante que el románico, nació a mediados del siglo XII y alcanzó su cumbre en varias catedrales francesas del siglo XIII, entre las que se encuentra la de Chartres, famosa por su escultura y sus vitrales, además de por su arquitectura.

En gran parte del norte de Europa, el estilo gótico perduró hasta el siglo XVI y evolucionó hacia un estilo más elaborado. En Italia no tuvo tanta visibilidad ya que la tradición clásica era más accesible, e inspiró la escultura de Nicola Pisano, por ejemplo. El clima mediterráneo italiano no favorecía el empleo de los grandes ventanales típicos del gótico del norte de Europa; en cambio, los interiores de las iglesias italianas del periodo solían tener amplias paredes lisas que ofrecían un espacio ideal para los frescos decorativos, como la obra de Giotto. Los grandes retablos, como la *Maestà*, de Duccio, también eran típicos de las iglesias italianas de la época.

Ampliando la mirada

Fuera de Europa, el periodo comprendido en este capítulo incluye el nacimiento del arte islámico, el crecimiento del arte hindú y la expansión del arte budista. El islam se fundó a principios del siglo VII en Arabia y se expandió rápidamente por Oriente Próximo y más allá. El arte islámico abarca un gran número de pueblos y tipos de obras. Ante todo se trata de un arte ornamental, pues no siempre ha sido religioso. Entre los factores unificadores tanto en el arte espiritual como en el decorativo se incluyen el uso de la caligrafía árabe y una gran pasión por los patrones geométricos.

El hinduismo hunde sus raíces en la prehistoria y muchas de sus primeras obras que han llegado hasta nosotros son decoraciones escultóricas de templos. En el siglo VII, el hinduismo empezó a sustituir al budismo como religión dominante en India, que prácticamente desapareció del país tras las invasiones musulmanas del siglo XIII, pero por aquel entonces se había expandido por el Extremo Oriente. Por ejemplo, en Japón, el ilustre escultor Unkei fue un devoto budista. ■

62

NO ES UN IDOLO IMPURO, ES UN PIADOSO HOMENAJE

RELICARIO DE TEUDERICO (*c.* 600–700)

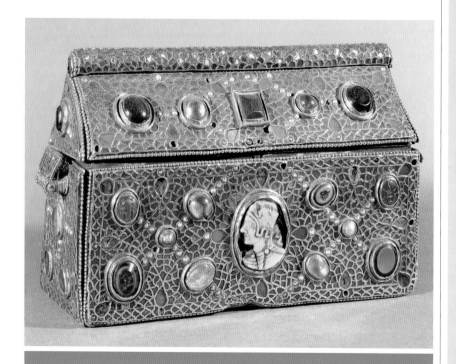

EN CONTEXTO

ENFOQUE
Relicarios cristianos

ANTES
***C.* 382 D.C.** Se cree que el papa Dámaso envía a san Ambrosio un antiguo relicario cristiano decorado con cuatro relieves que contiene reliquias de los apóstoles.

DESPUÉS
1150 Un cofre de cobre y esmalte honra la memoria de san Marcial, primer obispo de Limoges.

1173–1180 Un relicario de plata y esmalte en forma de cofre podría contener una reliquia de santo Tomás Becket, arzobispo de Canterbury, y representa escenas de su martirio.

1205 Nicolás de Verdún elabora un relicario de los santos Piato y Nicasio para la catedral de Tournai (Bélgica).

***C.* 1280–1300** La reina Juana de Navarra encarga un relicario de plata en forma de capilla en miniatura.

L os relicarios, destinados a guardar las reliquias sagradas de los santos o del propio Jesucristo, fueron uno de los elementos principales del arte cristiano desde al menos el siglo IV. Para los cristianos, las reliquias (ya fueran uñas y huesos de santos, o trozos de sus ropas) eran objetos poderosos a los que atribuían cualidades sanadoras y que proporcionaban un vínculo espiritual entre los creyentes y Dios. Con frecuencia se atribuían también poderes milagrosos a las reliquias, que se colocaban en los altares o se exhibían durante las procesiones y se convertían en ob-

jetos de devoción. Los fieles cristianos creían que los objetos de tal veneración merecían ser conservados en un recipiente que los protegiera y mostrara. Así, durante la Edad Media, la producción de relicarios se convirtió en una forma artística importante en toda Europa y Bizancio. Los artistas más hábiles crearon magníficos relicarios, así como otros objetos litúrgicos como sagrarios y cruces.

Muchos relicarios fabricados en la Edad Media adoptaron forma de cofre. Se hacían de oro, plata o marfil y se adornaban con esmalte y gemas. Otros se decoraban con es-

cenas religiosas. A partir del siglo IX, las reliquias de la Vera Cruz (supuestos fragmentos de la cruz en la que murió Jesucristo) adquirieron gran popularidad y se conservaban en relicarios en forma de cruz de oro y plata.

El cofre de Teuderico
El relicario de Teuderico se creó en el sur de Alemania en el siglo VII y contiene las reliquias de san Mauricio, un santo del siglo III que estuvo al frente de la legión romana tebana formada por soldados cris-

Véase también: Sarcófago de Junio Basso 51–52 ▪ Casco de Sutton Hoo 100 ▪ Altar de Klosterneuburg 101 ▪ Salero de Francisco I 152

> En una religión como la cristiana, los restos de ciertos muertos están rodeados de un cuidado y veneración especiales.
> **Dom Bernardo Cignitti**

tianos. Según la leyenda, el emperador Maximiano ordenó el asesinato de todos los miembros de la legión, incluido Mauricio, ya que se negaron a atacar a otros cristianos. Posteriormente, Mauricio se convirtió en santo patrón de los emperadores del Sacro Imperio Romano. La abadía de San Mauricio se construyó en el lugar del supuesto martirio, en Agaune (Suiza), y data del año 380. Entre sus tesoros se encuentran obras maestras de los periodos merovingio y carolingio, uno de los cuales es este relicario de plata y oro, encargado por el sacerdote Teuderico.

Hecho de plata dorada y adornado con perlas, esmalte alveolado y piedras preciosas, mide 12,7 cm de alto. En el centro de la parte frontal hay una réplica del siglo VII de un antiguo camafeo. La parte posterior es más sencilla y tiene una inscripción en latín que deja constancia de que fue Teuderico quien encargó

la caja en honor de san Mauricio. También menciona a dos mecenas, Nordolaus y Rihlindis, y a los dos herreros que la fabricaron, Undiho y Ello. Es poco habitual que se mencione de esta forma a los artesanos; no fue hasta más adelante cuando individuos como el orfebre Nicolás de Verdún (1130–1205) se ganaron una reputación por su obra.

Sofisticación creciente

A medida que los relicarios empezaron a lucir adornos más elaborados, también adoptaron otras formas. Algunos se hacían en forma de iglesia, otros eran imágenes de los santos que representaban. Algunos tenían forma de partes del cuerpo según la reliquia que contenían. La abadía de San Mauricio, por ejemplo, tiene una fantástica cabeza relicario (c. 1165) de san Cándido, otro soldado mártir de la legión tebana. Los restos del santo se encuentran dentro del cráneo, y el relieve de la base muestra su truculenta decapitación y su ascenso al cielo.

La proliferación de reliquias durante el siglo XVI provocó la aparición de falsificaciones. Reformistas como Martín Lutero se oponían al culto que las rodeaban, y muchos relicarios fueron destruidos. Los que han sobrevivido son prueba del elaborado arte religioso que dominó el periodo. ▪

La cabeza relicario de san Cándido (c. 1165) es una opulenta y bella obra realizada con pan de oro, plata, piedras preciosas y madera.

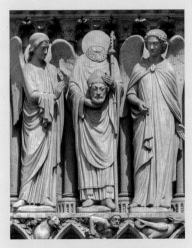

Atributos de santos

Desde el siglo III, la iconografía cristiana ha incluido el empleo de símbolos para definir e identificar a figuras relevantes, desde Jesucristo y la Virgen hasta los santos. Mientras que los más importantes, como Jesús, la Virgen María y san Juan Evangelista pasaron a tener rasgos faciales reconocibles, los artistas usaban a menudo símbolos o motivos, conocidos como atributos, para identificar a los santos y permitir que sus imágenes fueran reconocibles. Los atributos incluían animales, objetos y plantas, y recordaban la importancia del santo en cuestión. María Magdalena, por ejemplo, aparecía con un tarro, símbolo del ungüento que había usado para ungir los pies de Jesús; san Pedro llevaba una o varias llaves, que simbolizaban su papel como guardián de los Cielos; y san Jerónimo estaba representado por un león, ya que él le había arrancado una espina a un león en el desierto. San Dionisio, decapitado en 258, se muestra a menudo como en la catedral de Notre Dame (arriba), con la cabeza cortada.

OBRA DE LOS ANGELES MAS QUE DE LA HABILIDAD HUMANA

LIBRO DE KELLS (c. 800)

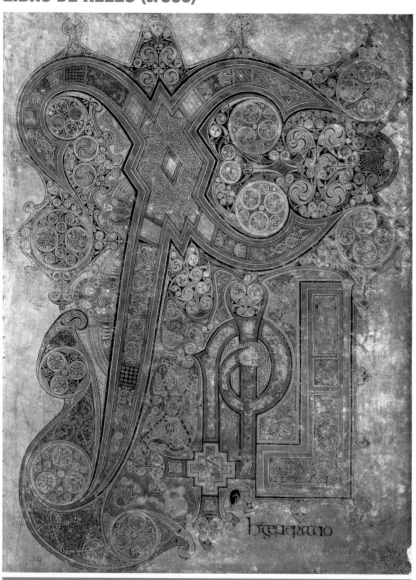

EN CONTEXTO

ENFOQUE
Arte celta

ANTES
C. **800–50** A.C. Los artistas celtas de las culturas de Hallstatt y La Tène crean joyas y armas decoradas con cenefas de diseño característico.

C. **650–680** El *Libro de Durrow* es el primer evangelio cristiano decorado de la tradición insular, el estilo de arte que surgió en la Gran Bretaña e Irlanda posromanas.

DESPUÉS
C. **980** Monjes alemanes crean el *Códice de Egberto*, una magnífica obra iluminada.

Décadas de 1880 y 1890
El movimiento Arts and Crafts incorpora diseños y símbolos celtas tradicionales en paneles metálicos, muebles y vitrales.

Los celtas estaban fascinados con las cenefas. Dibujos entrelazados de complejas espirales, animales y plantas adornan muchas de sus creaciones —desde estatuas, calderos y cruces hasta armas y joyas— en una gran variedad de materiales, incluida la piedra, el esmalte, la cerámica, el bronce, la plata y el oro. Hay pruebas de que los pueblos celtas europeos crearon obras de metalistería con motivos geométricos hace más de 2500 años, y los arqueólogos han descubierto pruebas de su arte en yacimientos de Austria, Irlanda y Suiza.

A medida que el Imperio romano se expandió desde el siglo I d.C., una gran parte de la cultura celta desapareció. Sin embargo, siguió existien-

Véase también: *Génesis de Viena* 57 ▪ Cruz de Gero 66–67 ▪ Cruz de Ruthwell 100 ▪ *Salterio de Utrecht* 100
▪ *La Trinidad* 107 ▪ *Las Muy Ricas Horas del duque de Berry* 162

La Virgen y el Niño, en esta página del *Libro de Kells,* parecen representados de forma tosca en comparación con las elaboradas cenefas que adornan los bordes de la imagen.

do en las islas británicas, en especial en Irlanda, que no fue conquistada por los romanos. En el siglo V, con la llegada del cristianismo allí, se produjo un resurgimiento del arte celta, que alcanzó su mayor expresión con la creación, entre los siglos VI y IX, de manuscritos de los evangelios con unas miniaturas magníficas. Entre los primeros ejemplos se encuentra el *Libro de Durrow* y el *Cathach de san Columba*. Sin embargo, el mejor ejemplo de iluminación de un manuscrito religioso es el espectacular *Libro de Kells*.

Iluminar la palabra de Dios

El *Libro de Kells*, uno de los mayores tesoros del arte cristiano e irlandés temprano, es un manuscrito que contiene los cuatro evangelios del Nuevo Testamento. Está escrito en vitela y mide 33 × 24 cm; originalmente las páginas eran más grandes, pero se recortaron durante una reencuadernación realizada en el siglo XIX. La exquisita caligrafía, en tinta negra, roja, púrpura y amarilla, destaca por el estilo uncial (letras mayúsculas curvas), usado a menudo por los escribas medievales.

Las elaboradas cenefas y la ornamentación del libro resultan especialmente sorprendentes. Tres páginas profusamente miniadas preceden cada uno de los evangelios. Una de estas muestra una imagen de la Virgen y el Niño Jesús, considerada una de las primeras representaciones de la madre de Cristo en el arte occidental. Otras páginas,

como la del crismón (p. anterior), símbolo formado por las letras chi y rho, que se corresponden con las dos primeras letras de «Cristo» en griego, forman una masa de círculos, patrones geométricos y ornamentación. Las páginas de texto están decoradas con formas animales y rombos. También hay diversos nudos, es decir, patrones entrelazados que se cree que reflejan la idea de la eternidad y la creencia celta en la interconexión de la vida.

Rebosante de energía

Las grandes capitulares que figuran al principio de cada párrafo del *Libro de Kells* dieron pie al lucimiento de los ilustradores: un erudito los ha descrito como unos artistas dotados de una energía «cinética y vibrante». En una página pueden aparecer hasta tres o cuatro capitulares vívidamente coloreadas y formando dibujos entrelazados que a menudo se transforman en aves, serpientes, vegetación o incluso figuras humanas, algunas de las cuales realizan gestas atléticas. Hay más de dos mil de

estas capitulares en el libro, y cada una de ellas es única.

Los nudos, formas romboidales y círculos concéntricos que adornan las primeras páginas del Evangelio de san Mateo reflejan el diseño característico del arte celta pagano. No obstante, el *Libro de Kells* fusiona los motivos celtas con la tecnología anglosajona y la imaginería del cristianismo temprano. La imagen de la Virgen y el Niño es un elemento habitual del arte copto del siglo IX creado por los primeros cristianos de Egipto, pero en Occidente apareció por primera vez aquí.

A mediados del siglo IX, la edad de oro de los evangelios iluminados de inspiración celta estaba en declive. Sin embargo, la gran habilidad de los monjes irlandeses se expandió a otros centros religiosos de Gran Bretaña y la Europa continental y tuvo una gran influencia en las biblias, salterios y manuscritos iluminados románicos, otonianos y góticos. A partir de mediados del siglo XIX se produjo un resurgimiento del interés por el arte celta que halló una vía de expresión en el movimiento Arts and Crafts y en la decoración modernista que floreció en Europa occidental y en EE UU. ▪

Aquí puede apreciarse el rostro de divina majestad dibujado de forma milagrosa.
Giraldus Cambrensis
Topographia Hibernica (c. 1146–1223)

UN CLARO SIMBOLO DE CRISTO VERDADERAMENTE HUMANO Y VERDADERAMENTE MUERTO EN LA CRUZ

CRUZ DE GERO (*c.* 970)

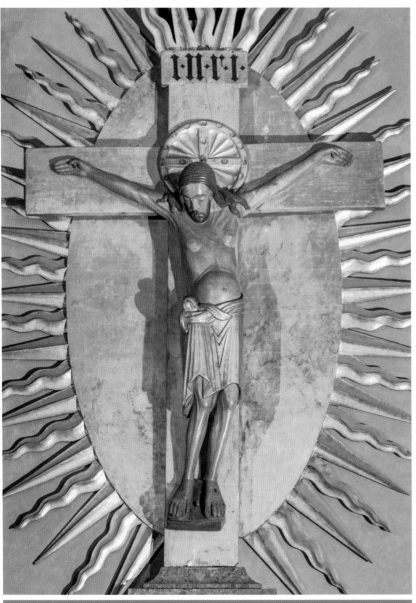

EN CONTEXTO

ENFOQUE
Cristo humanizado

ANTES
Siglos I a III d.C. El grafito de Alexámenos, primera representación conocida de Cristo crucificado, se burla de Alexámenos por su fe cristiana.

586 La crucifixión más antigua que ha sobrevivido en un manuscrito iluminado, en los Evangelios de Rábula, representa a Cristo vivo en la cruz.

DESPUÉS
1000 La cruz procesional de Lotario, una *crux gemmata* otoniana, muestra en el reverso un grabado de Cristo doliente.

1310–1315 El crucifijo de Giotto de la iglesia de Ognissanti en Florencia, muestra el dolor y la humildad de Cristo en la cruz.

Durante los primeros cuatrocientos años de cristianismo los artistas se mostraron reacios a representar a Jesús en la cruz, en parte porque la crucifixión se asociaba con la criminalidad. Los primeros cristianos eran objeto de burla por adorar a un hombre que había sido crucificado, tal como muestra el grafito de Alexámenos encontrado en Roma, que representa a un hombre adorando a una figura crucificada con cabeza de asno. Sin embargo, a partir del siglo V empezaron a aparecer imágenes de Cristo crucificado. Las primeras representaciones de la crucifixión evitaban o minimizaban toda muestra de sufrimiento y se centraban en Jesucristo

Arte otoniano

Los historiadores del arte no saben quién talló la cruz de Gero, que se encuentra en la catedral de Colonia desde su creación. Fue un encargo de Gero, arzobispo de Colonia (*c.* 900–976), durante el periodo otoniano, que debe su nombre a la dinastía que gobernó gran parte del norte de Europa e Italia desde 963 hasta 1002. El arte floreció en esta era gracias al legado artístico del Imperio carolingio y a un renovado interés por el arte italiano y bizantino. Una de las características del arte de esta época es la importancia que se daba a la figura humana y su potencial expresivo. Los clérigos más poderosos, como Gero, eran importantes mecenas y fomentaron un renovado interés por el arte eclesiástico cristiano, que incluye manuscritos iluminados, tallas de marfil de los apóstoles y obras de metalistería como cruces de altar de oro y la cubierta del libro del siglo XI que se muestra aquí. Destaca la talla de madera de la Virgen y el Niño cubierta de pan de oro que se encuentra en la catedral de Essen.

como ser divino. Una imagen de los Evangelios de Rábula, un evangeliario siríaco iluminado, muestra a Cristo en la cruz, acompañado por los dos ladrones en sus cruces. Están rodeados de soldados, mientras que la Virgen María y san Juan Evangelista observan la escena horrorizados. Cristo aún está vivo, pero no muestra dolor; está erguido, con los brazos extendidos, la cabeza ligeramente ladeada y los ojos abiertos. Lleva una túnica púrpura y dorada, colores asociados con la realeza. La imagen sugiere la naturaleza dual de Cristo: mientras que su cuerpo crucificado representa su humanidad mortal, sus vestiduras reales y su gesto sereno transmiten su divinidad. Las representaciones artísticas de Cristo en la cruz adoptaron estas características durante varios siglos.

Un Cristo mortal

La cruz de Gero del siglo X señala un cambio hacia la representación de un Cristo mortal y más verosímil. Con una altura de 187 cm y una envergadura de 165 cm, es la escultura más antigua de tamaño natural de

Cristo en la cruz que se conserva. Muestra a un Cristo humanizado por su sufrimiento, con el cuerpo retorcido y los brazos en V por el peso del cuerpo. Es un Cristo inerte, con los ojos cerrados y la cabeza reposando sobre el pecho. De la herida de lanza del costado mana un reguero de sangre. Con el estómago hinchado y los músculos de los hombros en tensión, su cuerpo lacio es humilde y humano.

Esculpida en madera, pintada y parcialmente dorada, la cruz de Gero destaca por méritos propios en la catedral de Colonia, en Alemania. El cuerpo, el nimbo y la cruz son originales, mientras que el sol de estilo barroco y el altar que decora se añadieron en 1683.

La innovadora representación de un Cristo humanizado de la cruz de Gero ejerció una importante influencia en gran parte del arte cristiano posterior. La cruz de Lotario, un crucifijo usado en procesiones religiosas, creado en Alemania hacia el año 1000, muestra a un Cristo crucificado de un modo similar, con la cabeza gacha, el cuerpo contraído y

heridas ensangrentadas. Los artistas posteriores crearon imágenes cada vez más realistas, como el crucifijo (*c.* 1288–1289) de Giotto en la iglesia de Santa Maria Novella en Florencia o la escena de la crucifixión de Duccio del retablo de la *Maestà* (1308). La imagen de Cristo sufriente y mortal se convirtió en un tema habitual con el tiempo, como se ve en obras tan distintas como el retablo de Isenheim, de Matthias Grünewald (1512–1516), el *Cristo crucificado*, de Velázquez (1632), o el grabado *Las tres cruces*, de Rembrandt (1653). ▪

Cristo crucificado como un hombre muerto, más que como un Dios triunfante.
Annika Elisabeth Fisher
Decorating the Lord's Table (2006)

TU CONSTRUCCION RESUELVE EL MISTERIO DE LOS FIELES

MIHRAB, MEZQUITA DE CÓRDOBA (*c.* 961)

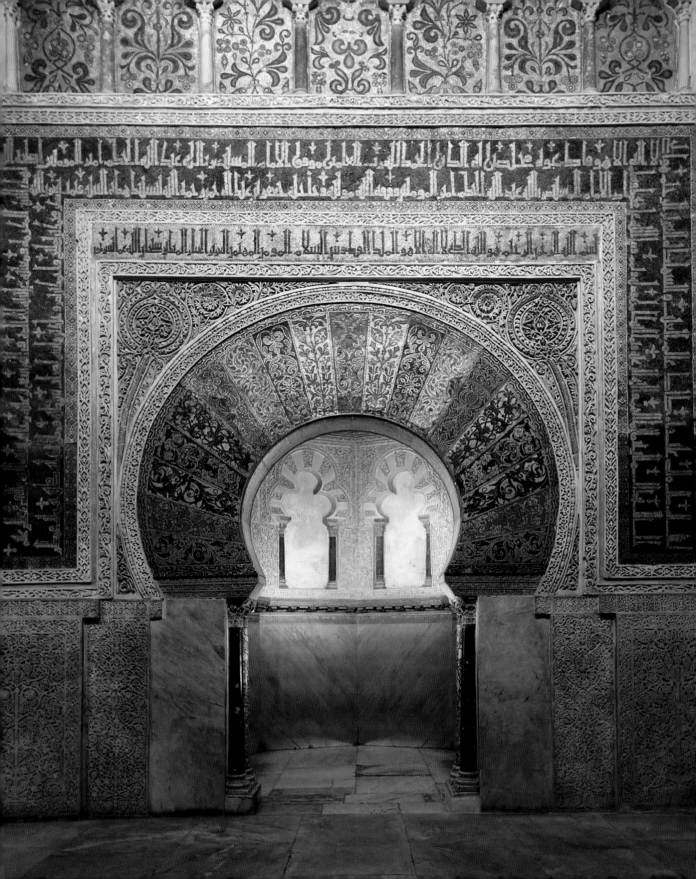

EN CONTEXTO

ENFOQUE
Arte islámico

ANTES
692 Los primeros diseños islámicos vegetales y geométricos de estilo bizantino decoran la Cúpula de la Roca de Jerusalén.

706–715 Los artesanos bizantinos crean decoraciones de mosaicos en la mezquita omeya de Damasco usando figuras de animales, pero evitan las antropomórficas.

DESPUÉS
1354 Fundación de la madrasa Imami en Isfahán (Persia). Su mihrab está decorado con un mosaico de azulejos con diseños arabescos y caligráficos.

Siglo XIV La Alhambra de Granada está decorada con elaborados motivos florales y geométricos e inscripciones caligráficas, así como con mocárabes que revisten cúpulas y arcos.

El término «arte islámico» se acuñó en Occidente en el siglo XIX para designar las artes visuales creadas en territorios de dominio musulmán, de carácter tanto religioso como secular, a lo largo de un periodo de casi mil años, desde poco después de la fundación del islam por parte del profeta Mahoma en el siglo VII, hasta el apogeo de los últimos grandes imperios islámicos en el siglo XVII. Estas obras de arte se encuentran en un territorio que se extiende desde Arabia hasta España en Occidente e India en Oriente. Aunque el arte islámico muestra grandes variaciones regionales e históricas, hay elementos estilísticos reconocibles comunes a todas las épocas.

Influencias tempranas

Al principio, la práctica islámica no estipulaba ningún tipo de forma arquitectónica ni el uso de ningún tipo de imagen. Los primeros estilos reflejaban las influencias y tradiciones artísticas de los territorios que los musulmanes conquistaron durante la dinastía omeya. Datados en el siglo VII y probablemente obra de artistas que habían trabajado para mecenas bizantinos, los mo-

En Córdoba se encuentra toda la belleza y el adorno que deleitan el ojo y deslumbran la mirada.
Stanley Lane-Poole
The Moors in Spain (1888)

saicos de la Cúpula de la Roca de Jerusalén –uno de los ejemplos de arquitectura islámica más antiguos que se conservan– se caracterizan por una serie de motivos vegetales azules y verdes y diseños geométricos que prefiguran el estilo islámico posterior. Tales elementos, que evolucionaron a partir de tradiciones locales, son comunes a gran parte del arte islámico y lo hacen identificable.

La edad dorada del arte islámico empezó en el año 750, bajo la dinastía abasí, que trasladó la capital del islam de Damasco a Bagdad. Pos-

Arte figurativo

El islam nunca ha fomentado el arte figurativo aduciendo que solo Dios puede crear seres vivos, pero no está prohibido por el Corán. De hecho, existe una gran tradición de arte figurativo en el arte secular islámico. Algunas de estas obras se vieron influidas por tradiciones artísticas preexistentes en los territorios conquistados. Desde finales de los siglos VII y VIII, sobre todo en Persia, los artistas crearon manuscritos ilustrados con pinturas en miniatura de figuras humanas y animales, representados de forma realista o estilizada, de temas que abarcaban desde la medicina hasta la astronomía. También ilustraron obras de poesía como el *Shahnameh* (Libro de los reyes) persa del siglo X. Durante el Imperio mogol de India se hicieron realistas retratos de los gobernantes.

Los objetos y ornamentos también se decoraban con figuras, incluidas imágenes de grifos y pájaros con cabeza de mujer, así como imágenes más realistas de animales.

Véase también: Mosaicos del emperador Justiniano y la emperatriz Teodora 52–55 ▪ *Libro de Kells* 64–65 ▪ *Aventuras de Akbar con el elefante Hawa'i en 1561* 161 ▪ *Composición VI* 300–307

teriormente, el Imperio islámico se fragmentó en dinastías regionales, incluida la fatimí de Egipto, la omeya de España y, más adelante, la safávida, la otomana y la mogol, a pesar de lo cual las artes visuales no dejaron de evolucionar. El periodo medieval vio una fértil etapa cuando los artistas islámicos empezaron a decorar edificios con cerámica resplandeciente y mosaicos de cristal.

Arte decorativo

El arte islámico es principalmente decorativo y no figurativo, y hace un uso intensivo de la lacería y la geometría. Aunque el Corán no prohíbe las representaciones de personas y animales, tampoco las fomenta. Las interpretaciones de los hadices, o tradiciones del Profeta, sugieren que la creación de formas vivas es obra de Dios y que los pintores no deben intentar «infundir vida». Tampoco puede representarse a Alá ni al profeta Mahoma. Sin embargo, motivos de figuras estilizadas se integran en ocasiones en la decoración de la superficie de los objetos, junto con criaturas fantásticas; y también aparecen figuras iluminando manuscritos y en el arte secular.

Desde su inicio, el islam ha sido un fenómeno político y cultural, así como espiritual y moral. Sin embargo, el arte de las mezquitas y madrasas (escuelas teológicas) sirvió para expresar las creencias esenciales del islam y para fomentar un enfoque espiritual. Para lograr esto, y como consecuencia del deseo de evitar el arte figurativo, los artistas musulmanes centraron su creatividad en desarrollar un arte decorativo característico con patrones geométricos abstractos, diseños vegetales y florales (o arabescos) y caligrafía de diversos estilos. Estos elementos formaron »

Los diseños geométricos islámicos se realizan a partir de formas sencillas entrelazadas y repetidas. Las más habituales son el círculo, el cuadrado y la estrella, que pueden combinarse y rotarse para formar diseños infinitamente complejos, como en el siguiente ejemplo.

1 Se define el punto central del diseño, alrededor del cual se dibujan cinco círculos de igual diámetro.

2 Se dibujan tres cuadrados dentro del círculo central, empleando los puntos de intersección de los círculos.

3 El círculo central se divide en 24 segmentos usando los puntos de intersección de los tres cuadrados.

4 Se dibuja un círculo más pequeño dentro del círculo central.

5 Se unen doce puntos a lo largo de la circunferencia del círculo interior con líneas rectas para formar una estrella de doce puntas.

6 Se dibuja una línea continua entre los puntos de la estructura subyacente para crear una roseta de doce puntas.

7 La roseta de doce puntas, formada a partir de círculos, cuadrados y estrellas se convierte en parte de un diseño más grande y complejo en el que también pueden apreciarse otras formas geométricas.

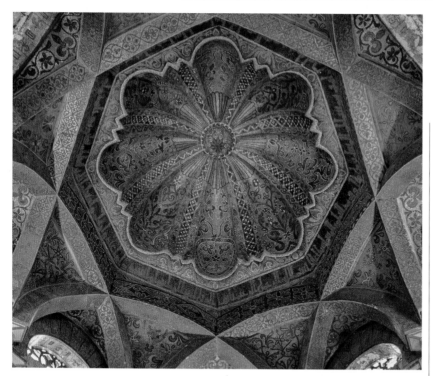

La cúpula octogonal que hay sobre la macsura de la mezquita de Córdoba deleita con sus mosaicos dorados y diseños florales, su elegante caligrafía cúfica y su estrella central de ocho puntas.

parte integral de la arquitectura islámica, y pueden apreciarse en el mihrab de la mezquita de Córdoba.

Geometría, naturaleza y caligrafía

Empezando con unas formas básicas (el círculo, el cuadrado y la estrella), los artistas islámicos desarrollaron varios patrones geométricos que se entrelazaban y repetían formando complejos diseños. Estas imágenes geométricas no eran fruto del azar. Tomando el testigo de las tradiciones clásicas de las antiguas Grecia y Roma, la ciencia y las matemáticas florecieron durante la edad de oro del islam, y alcanzaron un nivel de complejidad y conocimiento sin parangón. Los diseños realizados por los artistas islámicos se basaban en estrictas reglas de geometría estética y simbolizaban la unidad y el orden del universo, tal y como lo había creado Alá.

Entrelazados con estas intricadas imágenes geométricas, a menudo se encuentran diseños vegetales y florales. Además de cumplir una función decorativa, en los climas semiáridos de Oriente Próximo el exuberante follaje se asocia con el paraíso. Inspirados en las tradiciones bizantinas anteriores, estos motivos eran originalmente naturalistas, pero pasaron a ser más abstractos a medida que evolucionó la estética islámica. En el siglo XVIII, tras las expediciones de Napoleón a Egipto, que llevaron el arte «oriental» a Occidente, pasaron a ser conocidos como arabescos, lo que tan solo significa «de estilo árabe».

La caligrafía también tuvo un papel importante en el arte islámico, combinada con motivos geométricos o florales. Considerada con frecuencia por los musulmanes como

Los diseños florales y vegetales, como la elaborada decoración de estos azulejos del palacio de Topkapi (Estambul), son un motivo constante del arte islámico.

la forma de arte más elevada, la caligrafía árabe también asume un profundo sentido espiritual como reflejo de la importancia del Corán, que los musulmanes consideran que es transcripción de la palabra de Alá. La caligrafía, por lo tanto, es algo más que un elemento decorativo; también tiene la misión de transmitir el mensaje del Corán tal y como le fue revelado al Profeta. Toda la caligrafía islámica está escrita en árabe, prueba de la importancia de esta lengua como idioma de las plegarias, y la importancia de la literatura y la escritura en la cultura islámica. Se usan dos tipos de caligrafía: la cúfica (angulosa) y la nasj (más redondeada).

Arte y arquitectura

Los diseños florales y geométricos y las formas abstractas de la caligrafía adornan los edificios en forma de tallas decorativas o azulejos pintados. Cuando se usan en mezquitas y madrasas, los diseños entrelazados proporcionan un punto focal para la contemplación espiritual. Según un erudito, hacen que el devoto «se

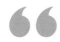

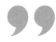

La mezquita es la morada de los piadosos.
Profeta Mahoma

quede perplejo en el laberinto de patrones regulares». Se usan para decorar no solo las paredes de las mezquitas, sino también su mihrab. Hornacina enmarcada por un arco, normalmente de herradura, el mihrab es el elemento más importante de la mezquita. Es un nicho que señala la dirección de La Meca (alqibla), hacia donde miran los musulmanes cuando oran. El imán puede situarse ante el mihrab para dirigir la oración, y su forma cóncava amplifica su voz. Debido a su importancia religiosa, los mihrabs suelen estar decorados de forma suntuosa, lo que realza la impresión de que son una puerta que conduce a La Meca.

La mezquita de Córdoba
Uno de los mejores ejemplos de arte islámico en arquitectura es el mihrab del siglo X de la mezquita de Córdoba (dominada por la dinastía omeya desde principios del siglo VIII). La mezquita, que hoy es una catedral cristiana, se caracteriza por su gran sala hipóstila de 856 elegantes columnas rematadas por arcos dobles que alternan piedra blanca y ladrillo rojo. Un eje de tres naves conduce al mihrab, que fue construido por orden del califa Alhakén II como parte de su ampliación de la mezquita en el año 961. Frente al mihrab hay un espacio cerrado llamado macsura, reservado para el gobernante y su séquito, caracterizado por los arcos entrelazados y rematado por una exquisita cúpula. El mihrab tiene forma de arco de herradura, y destaca por sus mosaicos dorados y multicolores con diseños florales y vegetales. Las inscripciones caligráficas del borde del alfiz están hechas con diminutas teselas negras y doradas. Realizadas con caligrafía cúfica, incluyen versos coránicos y relatos políticos e históricos. Tras el arco, la hornacina tiene el techo en forma de concha (símbolo del Corán) tallada a partir de una única pieza de mármol.

Otros artes y oficios
Las formas de arte islámico que se encuentran en la decoración de las mezquitas también se usan en el arte secular. Los mosaicos con diseños geométricos, por ejemplo, se emplean para decorar desde paredes y techos hasta patios y fuentes. Los artistas y artesanos musulmanes de la dinastía abasí trabajaron diversas formas artísticas aplicadas al cristal, la cerámica, el marfil, el metal y la tela. Entre los siglos VII y XIII desarrollaron un gran número de técnicas innovadoras, incluido un proceso de vidriado de la cerámica que permitía lograr un efecto de porcelana. Bajo la dinastía abasí, los artistas musulmanes produjeron loza dorada, un tipo de cerámica que se decoraba aplicando pigmentos metálicos sobre una capa de vidriado. Los artistas de Persia adoptaron la técnica durante el siglo X y, al comenzar el periodo medieval, la cristalería islámica se había convertido en la más elaborada de Europa y Asia, cuyos centros de producción se encontraban en Egipto, Siria y Persia. Las alfombras y otros artículos textiles también adquirieron fama mundial, y muchos de ellos estaban decorados con los típicos diseños geométricos.

A finales del siglo XV, la edad dorada del arte islámico había iniciado su decadencia, pero la influencia del estilo islámico en el arte y la arquitectura europeos era obvia. A partir del Renacimiento, el motivo arabesco se usó en manuscritos iluminados y en paredes, muebles y cerámica. La influencia de las técnicas decorativas entre Europa y el Oriente Próximo islámico fue tan grande que no siempre resulta fácil identificar el origen de los objetos. ∎

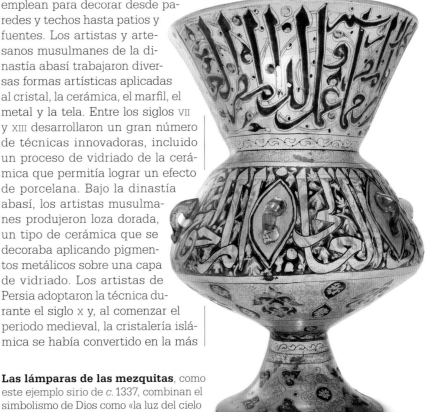

Las lámparas de las mezquitas, como este ejemplo sirio de *c.* 1337, combinan el simbolismo de Dios como «la luz del cielo y la tierra» con versos del Corán.

ES UNA HISTORIA MOLDEADA POR UN PROPOSITO

TAPIZ DE BAYEUX (*c.* 1070)

El tapiz de Bayeux, un notable logro del arte medieval, narra una serie de hechos que tuvieron lugar en Inglaterra y el norte de Francia entre 1064 y 1066, que desembocaron en la invasión y la conquista normanda de Inglaterra. Considerado hoy uno de los relatos históricos clave de la victoria de Guillermo, duque de Normandía, contra Haroldo, conde de Wessex, la versión de los hechos del tapiz despierta el escepticismo de los historiadores. Algunos elementos del relato pueden considerarse propaganda política que busca justificar las aspiraciones al trono inglés de Guillermo el Conquistador.

Versiones de la historia

Creado para los normandos poco después de la conquista, el tapiz parece una tira cómica enorme, ya que mide 70 m de largo y 50 cm de alto. Técnicamente no es un tapiz, sino un bordado, ya que las imágenes no están tejidas, sino cosidas sobre un lienzo de lino. La primera parte muestra a Haroldo capturado por el conde Guido, un noble normando, tras un naufragio frente a la costa francesa. Rescatado por Guillermo, Haroldo jura casarse con la hija de este, una decisión que refuerza las

Una escena clave del tapiz muestra a Haroldo, con ambas manos sobre reliquias, realizando el juramento ante Guillermo, sentado en un trono. El texto en latín explica el juramento.

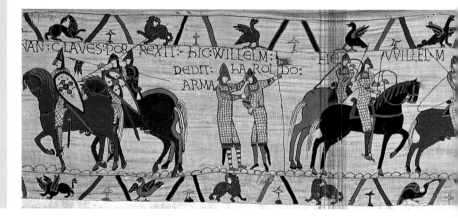

Véase también: Columna de Trajano 57 ▪ Arco de Constantino 57 ▪ *La rendición de Breda* 178–181 ▪ *Apolo y los continentes* 206–209 ▪ *La muerte de Marat* 212–213 ▪ *Napoleón en el campo de batalla de Eylau* 278

aspiraciones de Guillermo al trono inglés. Sin embargo, el juramento solo está registrado en el tapiz y en otro documento normando muy posterior, lo que podría sugerir que el tapiz es un elemento clave de la propaganda normanda.

Cuando Haroldo vuelve a Inglaterra y es coronado rey, los normandos consideran que ha incumplido el juramento, y lanzan una invasión que culmina en la batalla de Hastings y la muerte de Haroldo (p. anterior, arriba). El último panel del tapiz se perdió, pero algunos eruditos creen que podría mostrar la coronación de Guillermo, y, en tal caso, su mensaje sería claro: Guillermo es el rey legítimo de Inglaterra y Haroldo, un mentiroso.

Los expertos pueden estar divididos sobre la interpretación de los hechos que se narran en el tapiz de Bayeux, pero su valor como documento histórico es indudable: es el único registro visual de la batalla de Hastings y proporciona imágenes de aspectos importantes de la vida medieval, como ropa, agricultura, armas, personas, animales y edificios. Y fueran cuales fuesen sus intenciones propagandísticas, constituye el cenit del arte del bordado anglosajón.

El valor del arte como herramienta de propaganda se ha aprovechado

¿Quién bordó el tapiz de Bayeux?

La mayoría de los historiadores creen que el tapiz de Bayeux fue encargado en 1070 por Odón, obispo de Bayeux, hermanastro de Guillermo el Conquistador. El propio Odón aparece varias veces en la obra, incluso en la batalla de Hastings, donde lo vemos alentando a los soldados normandos. El destino original del tapiz podría ser la nueva catedral, consagrada en 1077, o un castillo. Es muy probable que se realizaran bocetos en tela antes de ser bordados, tarea que se llevó a cabo en Inglaterra, no en Francia, por costureras anglosajonas cuyo talento era muy apreciado en toda Europa. Se cree que el diseñador del tapiz fue Scolland, abad del monasterio de San Agustín de Canterbury, en el condado de Kent. En el año 1064 era monje en el Mont Saint-Michel de Normandía, por lo que cabe pensar que conocía los lugares y hechos narrados.

desde el Imperio romano, cuando se encargaron grandes obras para conmemorar campañas militares. En la era moderna, el Estado ha financiado el arte para elevar la moral en épocas de guerra y para modificar la percepción de las naciones: del mismo modo que el realismo socialista glorificó los valores de la Rusia soviética, la CIA exhibió la «superioridad» estadounidense mediante exposiciones itinerantes. Por su parte, los artistas independientes han usado su creatividad para oponerse a la brutalidad de la guerra y la opresión del Estado. ▪

Aquí Haroldo ha surcado los mares y con las velas henchidas por el viento ha llegado a la tierra del conde Guido.
Tapiz de Bayeux

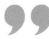

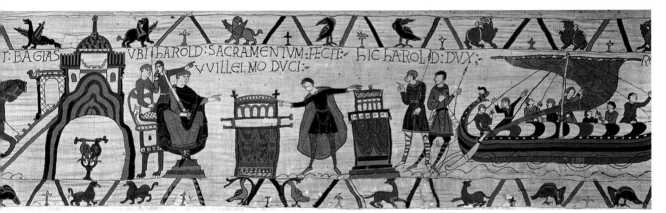

EL RITMO ES EL LATIDO DEL CORAZON DEL COSMOS

SHIVA NATARAJA (SIGLO XII)

EN CONTEXTO

ENFOQUE
Escultura hindú

ANTES
***C.* 2300 A.C.** Un cilindro de Mohenjo-Daro (actual Pakistán) muestra una figura con tres caras y las piernas cruzadas, posible precursor del dios hindú Shiva.

***C.* 550–720 D.C.** En las cuevas de la isla Elefanta (Bombay) se tallan en la roca varias estatuas de dioses hindúes, incluyendo una de Shiva de 6 metros de alto y con tres cabezas.

DESPUÉS
Siglo XVII En los templos del sur de India se esculpen algunos de los mejores ejemplos de escultura hindú.

El arte y la fe indias han formado una unión indisociable a lo largo de su historia. La escultura es la forma predilecta del arte religioso en el subcontinente indio, donde se han creado espectaculares imágenes de la divinidad, ya sea hindú, budista o jainista. Desde figuras de terracota y relieves hasta estatuas de bronce muy elaboradas, estas creaciones son complejas, simbólicas y místicas.

El hinduismo, que nació en la civilización del valle del Indo hace unos 2500 años, fue adoptado como religión oficial durante la dinastía Gupta (*c.* 320–550). Descrito con frecuencia como una edad dorada, el periodo Gupta vio una gran prosperidad cultural en el norte de India. Durante esta época se realizaron numerosos relieves y tallas de las tres deidades hindúes principales –Bra-

Véase también: Bronces de Riace 36–41 ▪ Buda de Gandhara 44–47 ▪ Guardianes Nio 79 ▪ Bronces de Benín 153

hma, Shiva y Vishnu–, además de sus encarnaciones y consortes, como Devi, la diosa de la tierra, y Ganesha, hijo de Shiva. Muchas de las tallas mostraban a los dioses con varias cabezas, rostros o extremidades, símbolo de sus aspectos multifacéticos, estas características de la escultura hindú se prolongaron durante siglos.

La danza cósmica

Durante la dinastía Chola (*c.* 860–1279) se crearon algunas de las mejores obras de arte hindú, sobre todo esculturas de bronce para templos. Este tipo de escultura ya tenía una sólida tradición cuando los Chola llegaron al poder, pero los ejemplos de este periodo destacan por su belleza y elegancia. El más famoso es la estatua de Shiva en su personificación de Nataraja, señor de la danza. Shiva es al mismo tiempo creador y destructor del universo, y en esta representación es el bailarín divino cuyos movimientos simbolizan la propia vida. El ritmo de la danza es una metáfora del equilibrio entre el bien y el mal universales.

Shiva aparece como un dios de cuatro brazos rodeado por un círculo de fuego, que representa el ciclo de la continua creación y destrucción del universo de las creencias hindúes. Mientras Shiva baila, su mano derecha superior sujeta un pequeño *damaru,* o tambor, con el que marca el ritmo de la creación.

Vishnu aparece en esta elegante escultura de piedra del siglo XII con sus atributos: una rueda, símbolo del ciclo de la existencia, y una caracola, origen de todas las cosas.

En la mano superior izquierda sujeta el *agni,* la llama de la destrucción. La mano inferior izquierda cruza el pecho y señala el pie izquierdo en un gesto de protección; el pie derecho pisa la ignorancia, representada por una figura enana, el demonio Apasmara. Los gestos de Shiva significan que la creencia en él ofrece la liberación de la ignorancia y la ilusión, así como la oportunidad de salvación.

La estatua de Shiva Nataraja es una obra maestra de la escultura hindú y transmite no solo movimiento, sino también el misticismo y del poder de dios, además de poner de manifiesto la riqueza y complejidad del arte hindú.

Influencia islámica

A partir de finales del siglo XII, los invasores musulmanes empezaron a hacerse con el control de India, primero en el norte y después en el resto del país. Bajo el control de los mogoles, la pintura de miniaturas floreció y el arte del subcontinente reflejó las influencias islámicas. A partir del siglo XV, el arte y las esculturas de los templos hindúes vivieron un renacimiento, sobre todo en la región de Tamil Nadu, en el sur de India. ▪

Las reglas de la creación

Al crear una imagen o estatua de una deidad, los artistas indios aspiran a realizar no solo una obra de arte, sino un objeto sagrado para rituales y ceremonias que ayude a la contemplación. Para los hindúes, estas imágenes son una encarnación del ser divino.

La creación de una imagen o escultura hindú está sometida a estrictas normas, tal como se expone en los textos antiguos *Shilpa Shastras* (las reglas de las artes manuales). Las *Shastras* dan instrucciones precisas sobre proporciones, gestos, atributos, expresiones y rasgos faciales, colores y vestimenta, lo que explica la uniformidad estética de gran parte de las esculturas indias durante diferentes periodos.

Tras crearse una imagen, se celebra una *prana pratishtha,* o ceremonia de «creación de vida», a cargo de un sacerdote que canta mantras y quema incienso para transformar el *murti* (imagen de dios), que deja de ser un simple objeto y pasa a ser la encarnación de la divinidad.

Esta es su danza en la última noche del mundo.
Benjamin Rowland
The Art and Architecture of India (1967)

LAS ESTATUAS ACABADAS SIMPLEMENTE CAMINARON HASTA SU DESTINO SEÑALADO

ESTATUAS DE LA ISLA DE PASCUA (c. 1200)

EN CONTEXTO

ENFOQUE
Culto de los antepasados

ANTES
***C.*3800 A.C.** Aborígenes australianos pintan imágenes de espíritus de antepasados (pinturas *wandjina*) en paredes de cuevas.

***C.*2613 A.C.** Artistas egipcios crean una estatua del rey Zoser, convencidos de que la similitud puede capturar el espíritu del rey.

DESPUÉS
Siglo XIX En la isla de Célebes (Indonesia), los toraja tallan efigies (*tau tau*) de sus difuntos.

Siglo XIX Escultores tabwa de la región del lago Tanganika crean figuras de madera de ancestros (*mikisi*) convencidos de que aumentan el poder de los gobernantes vivos.

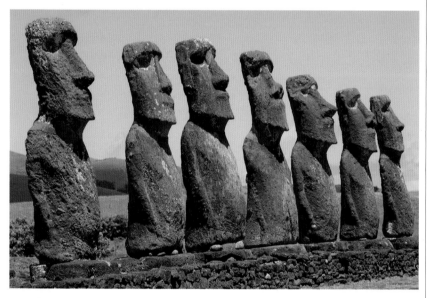

De espaldas al mar, las formas antropomórficas monolíticas, o *moai*, de la isla de Pascua son representaciones monumentales de los espíritus de los jefes que antiguamente gobernaron en Rapa Nui, el nombre dado a la isla por el pueblo polinesio indígena.

Se cree que los primeros *moai* datan de los años 700–850, pero la mayoría se crearon entre 1050 y 1500, de los que han sobrevivido casi 900. Casi todos miden entre tres y seis metros de altura, aunque el más alto casi alcanza los diez. Las cabezas presentan rasgos planos, la frente grande, los ojos hundidos y la mandíbula prominente, lo que les confiere un aspecto altivo. Reposan sobre un torso largo con brazos en bajorrelieve pegados al cuerpo. Se cree que estas estatuas eran veneradas como representaciones inespecíficas de jefes antiguos y por su poder para mediar entre el pueblo y los dioses.

Empleando picos de basalto, los artesanos esculpieron los *moai* a partir de ceniza volcánica endurecida de las paredes del cráter del volcán Rano Raraku. Después los transportaron hasta la costa y los irguieron sobre bases ceremoniales, o *ahu*. Algunos especialistas consideran que las pesadas estatuas fueron trasladadas por los isleños haciéndolas «caminar», balanceándolas de lado y hacia delante. Los habitantes de la isla creían que los sagrados *moai* caminaron solos hasta su *ahu*. ∎

Véase también: Venus de Willendorf 20–21 ▪ El príncipe Rahotep y su esposa Nofret 26–31 ▪ Diosa Coatlicue 132–133 ▪ *El día de los dioses* 281 ▪ *Forma única* 340

LA VIDA Y LA MUERTE, EL PRINCIPIO Y EL FIN

GUARDIANES NIO (1203), UNKEI

EN CONTEXTO

ENFOQUE
Espíritus guardianes

ANTES
711 En el tempo de Horyu-ji (Nara) se esculpen los guardianes Nio más antiguos que han sobrevivido.

733 Se crea una estatua de arcilla de tamaño natural de Shukongojin, una deidad que blande un rayo, para el templo de Todai-ji (Nara).

1064 El escultor japonés Chosei crea estatuas de tamaño natural de los Doce Generales Celestiales, guardianes del Buda de la sanación, para proteger el templo de Koryu-ji (Kioto).

DESPUÉS
Principios del siglo XIV
Se talla una estatua de madera Nio para que custodie el templo de Ebaradera (Sakai).

La llegada del budismo a Japón a mediados del siglo VI motivó la creación de grandes obras de arte a lo largo de un periodo que abarca varios siglos. Los escultores conocidos como *busshi* («maestros budistas») crearon magníficas estatuas, no solo de Buda, sino también de deidades, guardianes y otras figuras de la tradición budista. Entre estas se encuentran los Nio, dioses guardianes benévolos que, según algunos relatos, acompañaron a Buda durante su estancia en el noreste de India en los últimos años de vida. Los Nio se hallaban entre las deidades hindúes adoptadas por los japoneses, y a menudo se colocaba una pareja de estas figuras en la entrada de los templos budistas, donde ejercían de guardianes para ahuyentar el mal. Las más famosas son las creadas por Unkei (fallecido en 1223). Líder de la escuela Kei de escultura budista de Nara, antigua capital de Japón, fue el artista más influyente de su época. Vivió durante el periodo Kamakura (1185–1333), cuando Japón estaba gobernado por sogunes (dictadores militares) y que vio el nacimiento del guerrero samurái. Fieles al espíritu de la época, las esculturas de Unkei mostraban un nuevo realismo heroico y dinámico que ejerció una importante influencia en la estatuaria budista japonesa de los siglos XIII y XIV.

Tallados en madera, los dos guardianes que defienden la puerta sur del templo de Todai-ji, en Nara, miden más de ocho metros de alto y pesan casi siete toneladas cada uno. Son aterradores y tienen cuerpos muy musculosos, con las venas marcadas y la cara rolliza.

Gracias a la colaboración de otro gran escultor, Kaikei, y sus ayudantes, Unkei solo tardó dos meses en completar las estatuas, realizadas usando una técnica llamada *yosegi,* en la que las piezas de madera se esculpen por separado antes de ensamblarse, lo que permite la creación de posturas dinámicas. Siguiendo la tradición, la figura en el lado derecho de la puerta tiene la boca abierta, lo que simboliza el inicio de todas las cosas, mientras que el guardián de la izquierda (imagen) la tiene cerrada, lo que representa el fin. ∎

Véase también: Buda de Gandhara 44–47 ▪ Shiva Nataraja 76–77 ▪ *Seis caquis* 101 ▪ *Lluvia repentina sobre el puente Ohashi en Atake* 254–255

HAGASE LA LUZ

VITRALES (c. 1220), CATEDRAL DE CHARTRES

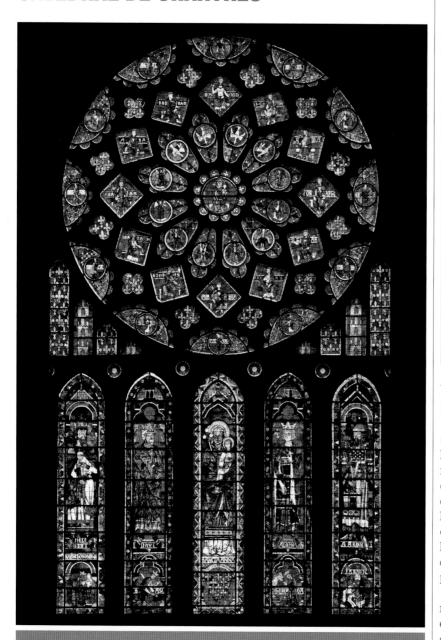

EN CONTEXTO

ENFOQUE
La luz en el arte gótico

ANTES
C. **800–820** Se usan vidrieras de colores en la abadía de San Vicenzo (Volturno, Italia).

C. **1065** Los vitrales de la catedral de Augsburgo (Alemania), que representan al profeta Daniel, son los ejemplos más antiguos que se conservan.

DESPUÉS
1405–1445 Los artistas del Renacimiento diseñan vitrales de escenas bíblicas para la catedral de Florencia.

Década de 1860 William Morris, artista británico prerrafaelita, reaviva el interés por el arte medieval con sus diseños de vidrieras.

1974 El pintor Marc Chagall diseña tres vidrieras nuevas para la catedral de Reims (Francia).

Las vidrieras de colores, diseñadas por los artistas para explotar las propiedades de la luz, son una forma única de arte religioso que alcanzó su máxima expresión en el siglo XII y principios del XIII, durante el gótico. A pesar de la evolución posterior en la fabricación de cristal, creaciones medievales como los vitrales de la catedral de Chartres son obras maestras sin parangón.

El cristal ya se usaba en ventanas en el siglo I, y en Italia se han encontrado fragmentos de cristal de colores de ventanas de iglesias que datan del siglo IX. La evolución de

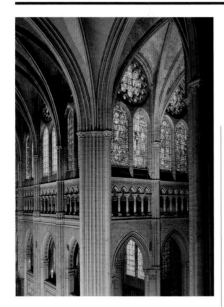

la arquitectura permitió incorporar grandes vidrieras a iglesias y otros edificios.

La revolución gótica

El nuevo tipo de arquitectura que nació en el norte de Francia en el siglo XII y que luego se extendió por el norte de Europa se conoció originalmente con el nombre de *opus francigenum* («obra francesa»). Siglos más tarde, los arquitectos del Renacimiento bautizaron, no sin cierto desdén, el periodo anterior con el nombre de «gótico», en referencia a los godos, es decir, los invasores bárbaros del Imperio romano. Sin embargo, el estilo no tenía nada de bárbaro, sino que era una evolución elegante y muy hábil del románico.

Las bóvedas de cañón y los arcos de medio punto típicos de las iglesias románicas requerían el uso de muros muy gruesos que pudieran soportar su peso. Cualquier abertura en las paredes las debilitaba, por lo que las ventanas de estos edificios eran escasas y pequeñas, y el

El crucero de la catedral de Chartres presenta unas bóvedas nervadas sostenidas sobre esbeltas columnas y dos niveles de vidrieras de colores. Los muros exteriores son grandes extensiones de cristal.

interior quedaba en la penumbra. A medida que el gótico evolucionó, los arquitectos experimentaron con nuevas ideas y técnicas que abrieron los interiores de las catedrales e iglesias haciéndolos más espaciosos y luminosos.

Se adoptaron los arcos apuntados, que tenían menos empuje lateral que los arcos de medio punto y que se podían adaptar a aperturas de distintos tamaños. Se usaron nervaduras de piedra para distribuir el peso de las bóvedas en columnas y pilares, lo cual permitió prescindir de los muros de carga. Una de las grandes innovaciones arquitectónicas del periodo gótico fue el arbotante, que amplió formidablemente las posibilidades de la arquitectura. Consistía en un gran bloque (el contrafuerte) con un arco entre este y el muro. Mediante el arco, las fuerzas laterales del peso del techo se transferían del muro al arbotante; de este modo se pudieron crear techos más altos y espacios interiores más amplios.

Muros de luz

Como los muros ya no tenían que soportar una gran carga, prácticamente podían desaparecer. Los arquitectos góticos pudieron usar los espacios entre los pilares para introducir ventanales que aportaran luz y color a la penumbra del interior, un factor especialmente importante en los países del norte de Europa.

La bóveda de crucería, el arco apuntado y los arbotantes fueron »

En Notre Dame de la Belle Verrière (siglo XII), la vestidura de María es de un azul intenso y luminoso, un color tan característico de estos vitrales que se conoce como «azul de Chartres».

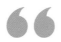

El alto techo gótico se alzaba muy por encima de mi cabeza y los vitrales filtraban una luz tenue; todo era plácido, solemne y religioso.
Bayard Taylor
Views A-foot (1846)

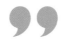

las tres grandes innovaciones que permitieron a arquitectos y artistas competir para crear catedrales de altos techos buscando la verticalidad y la luz. La altura representaba la aspiración de alcanzar el cielo, mientras que, de acuerdo con los escritos de Pseudo Dionisio Areopagita, un filósofo y teólogo cristiano del siglo VI, la luz refería a lo divino. En la Biblia la luz se asocia con Dios, con Cristo y con conceptos como la vida, el bien y la verdad. Por tanto, la propia estructura de las catedrales góticas daba forma física a las creencias cristianas. Los vitrales, que permitían la entrada de luz de colores, se convirtieron en una característica decorativa y simbólica de la nueva arquitectura.

Pintar con luz

Una de las catedrales góticas más espectaculares es la de Chartres. Construida entre 1194 y 1250, mide 130 metros de largo y 32 de ancho, y es uno de los ejemplos más sobresalientes de la arquitectura gótica francesa. Su espaciosa nave ofrece una visión ininterrumpida desde el extremo oeste hasta el ábside, en el este. Con sus dos niveles de vidrieras, el interior de la catedral re-

sulta excepcional. No entra ni un rayo de luz sin filtrar, pues todo pasa a través del tamiz de los vitrales. El efecto resultante no es el de un interior inundado de luz, sino que evoca una suerte de intensidad espiritual con un mar de colores llamativos y translúcidos.

Las vidrieras medievales eran decorativas, instructivas y simbólicas. Además de ser bonitas, podían «leerse» como ilustraciones de historias bíblicas que pretendían instruir a los fieles analfabetos. Asimismo, buscaban crear cierta atmósfera.

Originalmente en Chartres había 176 vidrieras, la mayoría de las cuales fueron creadas e instaladas entre 1205 y 1240; de estas, se conservan unas 150. La más famosa de todas es la de Notre Dame de la Belle Verrière, del siglo XII, una de las cuatro que sobrevivió a un incendio en el año 1195

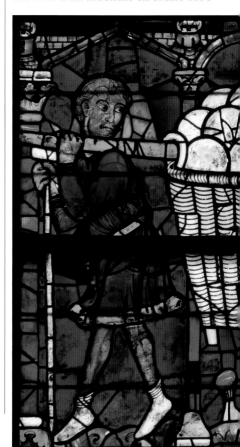

que destruyó casi toda la catedral. En el centro del ventanal hay una imagen de la Virgen María vestida con una túnica de un intenso azul cobalto, su trono está sostenido por ángeles y el Espíritu Santo sobre su cabeza, en forma de paloma. En los bordes hay segmentos (añadidos más tarde) que muestran escenas de la vida de Cristo.

Ventanas ojivales y rosetones

Cada nave y la girola en torno al coro cuentan con un gran ventanal ojival, la mayoría de los cuales miden ocho metros de alto. Estos muestran una serie de historias del Antiguo y del Nuevo Testamento, episodios de las vidas de los santos e imágenes simbólicas como signos del zodiaco. Algunos incluyen imágenes de comerciantes y artesanos de la zona, incluidos canteros y carpinteros.

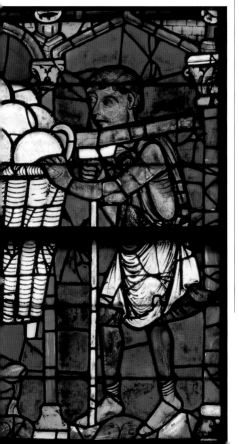

Los paneles inferiores de algunos vitrales de Chartres muestran escenas de artesanos; en algunas aparecen individuos o gremios que hicieron donaciones para el ventanal en cuestión.

Gracias a los arbotantes, el techo de la nave principal es más alto que el de las laterales, y los muros del nivel superior, o triforio, están formados únicamente por ventanales. Cada uno de estos está formado por dos ventanas ojivales coronadas por un pequeño rosetón. Como están tan altos y están alejados del espectador, son menos complejos que los inferiores, y muestran imágenes de santos, profetas, reyes y miembros de la nobleza.

La catedral de Chartres también es famosa por sus tres grandes rosetones. Uno de estos, el del crucero norte (p. 80), representa a María y el Niño Jesús en el centro, rodeados por figuras del Antiguo Testamento; el del crucero sur presenta una escena del Nuevo Testamento e incluye una visión del Apocalipsis; y el del crucero oeste muestra el Juicio Final. Debajo de este se encuentran los tres ventanales ojivales creados durante el siglo XII que sobrevivieron al incendio: muestran la Pasión de Cristo, la infancia de Cristo y el Árbol de Jesé.

Visiones de piedra y cristal

Durante el siglo XIII se crearon vitrales de bellísima factura en otras iglesias y catedrales de toda Europa, entre ellas las de Reims (Francia), Brujas (Bélgica), Canterbury (Inglaterra) y León (España). Las vidrieras de colores pasaron a formar parte integral de los planes decorativos e instructivos, pero eran solo un elemento del efecto visual general de estos grandes edificios. En concreto, la decoración escultórica parecía nacer de la arquitectura de un modo casi orgánico. Los portales se convertían en representaciones talladas

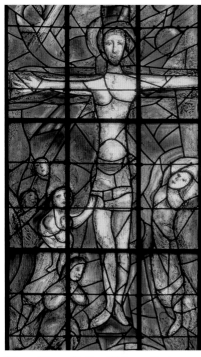

Marc Chagall diseñó tres vitrales nuevos para la catedral de Reims en 1974. Con unos toques de color sobre un fondo azul cobalto logró una fusión de lo antiguo y lo moderno.

de gran complejidad, tanto por la ejecución como por el tratamiento de temas teológicos. Las figuras surgían de las columnas y las escenas se tallaban en dinteles y en espacios encima y en torno a las puertas. Con sus esculturas y sus vitrales, su vertiginosa verticalidad y su luz, la catedral gótica se convirtió en una obra de arte que expresaba una visión única y coherente.

El arte de los vitrales prosiguió en el Renacimiento, con artistas como Lorenzo Ghiberti y Donatello, que diseñaron espectaculares ventanales para la catedral de Florencia. En la Gran Bretaña del siglo XIX, el resurgimiento del estilo gótico implicó la creación de vidrieras de colores por parte de artistas como William Morris y Edward Burne-Jones. ∎

UN ENERGICO ESPIRITU CLASICO INSPIRA SUS FORMAS

PÚLPITO DEL BAPTISTERIO DE PISA (1259), NICOLA PISANO

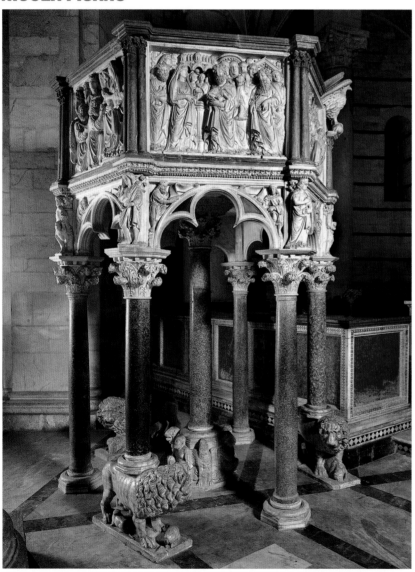

EN CONTEXTO

ENFOQUE
**Resurgimiento
de lo antiguo**

ANTES
***C*. 1130** La *Eva* del francés
Gislebertus es el primer
gran desnudo escultórico que
aparece en Europa desde la
Antigüedad. Se la considera
una de las obras maestras
del arte medieval.

1178 El escultor Benedetto
Antelami decora la catedral de
Parma con un bajorrelieve del
descendimiento de Cristo de
la cruz. Antelami incorpora
tradiciones locales que se
remontan a la Antigüedad.

DESPUÉS
1301 Giovanni Pisano, hijo de
Nicola, prosigue con el estilo
de su padre, pero adopta un
enfoque más enérgico en el
púlpito de Sant'Andrea (Pistoia).

1403–1424 Las puertas de
bronce para el baptisterio de
Florencia de Lorenzo Ghiberti
son de estilo gótico, pero
muestran una gran influencia
de la Antigüedad.

A mediados del siglo XIII nació
en Italia lo que se describe
a menudo como un nuevo
estilo dinámico del arte occidental:
el resurgimiento de tradiciones ar-
tísticas antiguas. El innovador fue
Nicola Pisano, que algunos consi-
deran el fundador de la escultura
italiana. En su primera gran obra,
el púlpito del baptisterio de Pisa, re-
currió a un gran abanico de temas
y estilos, demostrando una brillan-
te asimilación de las tradiciones
clásicas de las antiguas Grecia y

Véase también: Relieves asirios de la caza del león 34–35 ▪ Marco Aurelio 48–49 ▪ Sarcófago de Junio Basso 51 ▪ *Maestà de la Santa Trinità* 101 ▪ *El sacrificio de Isaac* 106 ▪ Monumento funerario de María Cristina de Austria 216–221

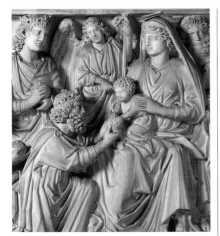

En la *Adoración de los Magos*, uno de los cinco paneles del púlpito que representan la vida de Cristo, Pisano se inspiró en el estilo clásico: sus figuras son naturalistas y transmiten sentimiento humano.

Roma, y del arte y la arquitectura góticos franceses. El púlpito tiene forma hexagonal, lo que supone una ruptura con la tradición, pues hasta entonces la mayoría eran rectangulares. Esta forma muestra una gran armonía con la pila bautismal y la forma circular del baptisterio. Cinco de los lados del púlpito representan escenas de la vida de Cristo; el sexto está abierto para alojar la escalera. Aunque la temática es cristiana, las escenas esculpidas remiten a las de los antiguos sarcófagos romanos, de los que había varios en la catedral. En algunos casos, Pisano se inspira en ellos: su Virgen se basa en la figura de Fedra de un sarcófago; Dioniso, dios griego del vino y la fertilidad, se convierte en el sacerdote cristiano Simeón; y el héroe Hércules se transforma en la personificación de la fortaleza cristiana.

Las figuras de Pisano llevan túnicas de estilo romano, y los tocados y rasgos faciales son de estilo clásico.

Las figuras son, al mismo tiempo, bellas y realistas, y sus cuerpos sugieren movimiento y elegancia.

Tallado en mármol, el púlpito se sustenta en una columna central sobre una base esculpida con figuras de animales, rodeada de seis columnas, tres de las cuales se alzan sobre unos leones y su presa, una imagen simbólica de la victoria del cristianismo sobre el paganismo. Los capiteles corintios, que sostienen los arcos góticos, coronan las columnas y están tallados en un estilo romano clásico y adornados con hojas de acanto, motivo habitual en la arquitectura griega antigua.

El púlpito de Pisano fue una obra innovadora: en lugar de limitarse a imitar las tradiciones clásicas, incorporó y reinterpretó temas y motivos clásicos del arte religioso cristiano para crear una obra innovadora que llegó a ser muy influyente. El púlpito de Pisa, considerado una reinterpretación magistral de las formas antiguas en un contexto distinto, se considera una importante precursora del Renacimiento italiano.

Tanto las figuras desnudas como las vestidas destacaban por su destreza y diseño perfectos.
Giorgio Vasari
Las vidas (1550)

El legado de Pisano

Tras la muerte de Nicola Pisano, su hijo, Giovanni, siguió con el estilo escultural del padre, pero dotándolo de una mayor expresividad. Su *Matanza de los inocentes*, un panel de un púlpito de Pistoia, representa a las madres afligidas de modo muy realista. Otros escultores también siguieron los pasos de Pisano, incluido Lorenzo Ghiberti, cuyas puertas del baptisterio de Florencia remiten a la Antigüedad clásica. ▪

Nicola Pisano

Nicola Pisano nació al parecer en el sur de Italia entre 1220 y 1225. Trabajó en los talleres de Federico II, emperador del Sacro Imperio Romano, donde se empapó del estilo artístico clásico. En torno a 1245 se trasladó a la Toscana y se estableció en Pisa, donde aceptó el encargo de crear el púlpito del baptisterio. En los siguientes veinte años trabajó en Bolonia, Siena y Perugia. Su hijo, Giovanni, colaboró con él y se convirtió en un gran escultor por mérito propio. Pisano murió en 1284.

Otras obras clave

C. **1237** Relieve del *Descendimiento de la cruz*, catedral de San Martino (Lucca).
1265–1268 Púlpito de la catedral de Siena.
1275–1278 Fontana Maggiore (Perugia).

CADA PINTURA ES UN VIAJE A UN PUERTO SAGRADO

RENUNCIA A LOS BIENES MUNDANOS (1325), GIOTTO

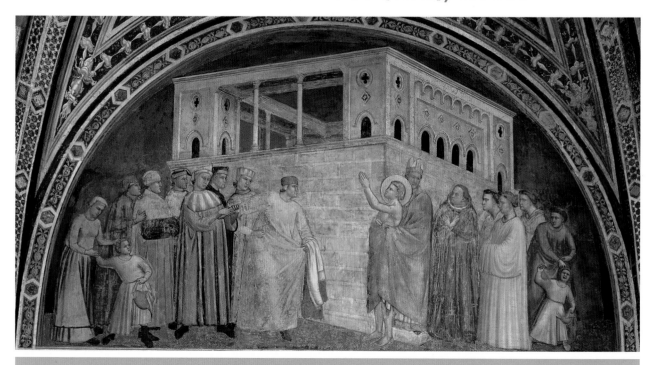

A fines del siglo XIII, las iconografías del Antiguo y Nuevo Testamento empezaron a complementarse con narraciones de las vidas de los santos (hagiografías). Estas historias se recogían en crónicas, la más famosa de las cuales fue *La leyenda dorada*, compilada en torno al año 1260 por Jacobo de Vorágine, un fraile dominico que llegó a ocupar el cargo de arzobispo de Génova. Como en la Edad Media la mayoría de la gente era analfabeta, las representaciones visuales eran el principal medio para difundir estas historias, y *La leyenda dorada* fue una importante fuente para los artistas que querían pintar las vidas de los santos y los símbolos asociados con ellos.

La vida de san Francisco de Asís estaba incluida en el libro y captó al instante la imaginación medieval con su sencillez. San Francisco había sido canonizado en 1228, dos años después de su muerte. Famoso por su amor a los animales y la gente común, el santo adquirió una gran popularidad y su historia e «imagen» aparecieron en las obras de los mejores artistas. San Francisco nació en una familia acaudalada de Asís (Italia) en 1181, y llevó la vida frívola de los jóvenes ricos de su época. Sin embargo, tras tener una visión mística de Cristo, renunció a los bienes materiales y a su familia e inició una vida de piedad y pobreza. En 1210 fundó la que habría de ser la orden franciscana, que proponía un regreso a la sencillez de los primeros discípulos de Cristo. En 1224, dos años antes de su muerte, aparecieron en su cuerpo los estigmas correspondientes a las cinco heridas que infligieron a Cristo en la cruz, señal de que Francisco había vivido de acuerdo con los principios de Cristo.

Véase también: *Maestà* 90–95 ▪ *Maestà* de la Santa Trinità 101 ▪ *Santísima Trinidad* 108–111 ▪ *San Jorge* 162 ▪ *Éxtasis de santa Teresa* 182–183

EN CONTEXTO

ENFOQUE
Las vidas de los santos en la pintura

ANTES
1246 De estilo bizantino, los frescos de la basílica de los Cuatro Santos Coronados, en Roma, muestran la leyenda de la sanación del emperador Constantino, que se curó de la lepra gracias a san Silvestre.

C. **1289–1305** El ciclo de frescos de san Francisco de Asís reflejan un nuevo realismo. La obra se atribuye a varios artistas, incluido Cimabue y quizá Giotto.

DESPUÉS
1424–1428 Los frescos de Masaccio para la Capilla Brancacci de Florencia representan escenas de las vidas de los santos, incluida una de san Pedro sanando a enfermos.

1485–1490 Domenico Ghirlandaio pinta escenas de la vida de san Juan Bautista en la Capilla Tornabuoni, en Santa Maria Novella (Florencia).

San Francisco en la pintura

A partir de finales del siglo XIII, varios artistas italianos pintaron frescos de la vida de san Francisco. Esta técnica era muy adecuada para la pintura narrativa y se utilizó para decorar las paredes y los techos de iglesias y edificios públicos. La pared se cubría con una capa de yeso, en la que se dibujaba un esbozo. La obra se pintaba por secciones, cada una de las cuales recibía su enlucido sobre el que el artista aplicaba los pigmentos. A medida que se secaba el enlucido, el pigmento se fijaba gracias a una reacción química.

Los primeros frescos de san Francisco, pintados hacia 1296, treinta años antes de las versiones de Giotto de la Capilla Bardi, se hallan en la nave de la basílica superior de San Francisco de Asís. Veintiocho paneles muestran la vida del santo según la narración de san Buenaventura, discípulo de san Francisco, en su *Vida de san Francisco de Asís* (1260–1263). Estos frescos se han atribuido a varios artistas, como el florentino Cimabue y el propio Giotto. Hoy se cuestiona que Giotto trabajara en los frescos de Asís, pero el estilo realista con el que representan la vida del santo prefigura el naturalismo del nuevo lenguaje visual que desarrolló Giotto.

El gran maestro, más que ningún otro artista antes de él, rompió de forma definitiva con las tradiciones anteriores. La pintura típica de este periodo tenía una gran influencia del arte bizantino, caracterizado por un

Giotto di Bondone

Giotto di Bondone, más conocido como Giotto, nació en torno a 1267, probablemente cerca de Florencia. Se le considera el primer gran maestro italiano. No abundan los detalles de sus primeros años de vida; puede que fuera discípulo de Cimabue, pionero del naturalismo. El ciclo de frescos de Giotto de la vida de la Virgen María en la Capilla Scrovegni, en Padua, de 1305, lo consagró, y desde entonces no dejó de recibir encargos. En 1311 su taller era el más importante de Italia, y él tenía grandes propiedades en Florencia. Giotto fue un artista venerado en vida: en 1334 la ciudad de Florencia le concedió el título de *magnus magister* («gran maestro») y lo nombró arquitecto jefe de la catedral de la ciudad, para la que diseñó el campanario. Murió en 1337, antes de verlo acabado.

Otras obras clave

1305 Frescos de la Capilla Scrovegni, en Padua.
C. **1315** *Maestà di Ognissanti.*
1320 Frescos de la Capilla Peruzzi (Florencia).

enfoque formalista y estilizado. Los miembros de la Sagrada Familia se pintaban en un tamaño superior que los otros para destacar su importancia, y las figuras planas y rígidas adoptaban una postura convencional. Giotto inauguró una nueva era de gran realismo y aportó un uso intuitivo de la perspectiva que influyó en los demás artistas durante años, y se le considera un precursor del arte del Renacimiento. »

Giotto es, por derecho propio, una de las luces más brillantes de la gloria florentina.
Giovanni Boccaccio
Decamerón (c. 1349–1351)

Características de san Francisco

Predicador errante

Francisco se quita los zapatos y deja el bastón, viste una túnica basta y marcha a predicar con sus frailes menores.

Cuidador de los enfermos

Francisco vive entre leprosos y cuida de los enfermos. Deja a un lado la repulsa y besa a un leproso.

Amante de la naturaleza

Considera la naturaleza un espejo de Dios. Los animales son sus hermanos, predica a los pájaros y domestica un lobo.

Imitador de Cristo

Francisco intenta imitar la vida de Cristo siguiendo sus pasos y venera la Eucaristía.

Ejemplo de pobreza

Francisco renuncia a los bienes terrenales para abrazar la pobreza e inspira a otros con su humildad.

La Capilla Bardi

En la Capilla Bardi, en la basílica de la Santa Croce (Florencia), Giotto pintó un asombroso ciclo de frescos entre 1323 y 1328 por encargo de Ridolfo de Bardi, un banquero miembro de una de las familias florentinas más prósperas. Como muchos otros individuos adinerados de la época, Bardi quería mantener una buena relación con la Iglesia, razón por la cual encargó a Giotto que pintara una serie de frescos que narraran historias de la vida de san Francisco. Los siete frescos muestran numerosos episodios clave, incluida la renuncia del santo a los bienes mundanos, su visita al sultán de Egipto y su muerte y ascensión al Cielo. La estigmatización de Francisco, acaso el hecho más importante de la vida del santo, ocupa un lugar dominante en el arco de entrada.

Los frescos de la capilla no son únicamente de una belleza excepcional, sino que son obras maestras de la perspectiva y el realismo. En ellos, Giotto pintó unos individuos que resultan auténticamente humanos tanto física como emocionalmente, y eso lo logró mediante el gesto y la expresión.

La *Muerte de san Francisco* es una obra magnífica. El artista transmite las emociones de los dolientes a través de sus gestos y expresiones faciales.

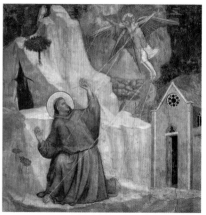

En la *Estigmatización de san Francisco*, Giotto ofrece una ilusión menos realista del espacio al centrarse en la experiencia mística del santo que recibe las heridas de Cristo, que flota ante él.

Todos los frescos de la Capilla Bardi muestran este nuevo estilo naturalista. La *Renuncia a los bienes mundanos*, por ejemplo, es un dramático retrato del momento en que Francisco renunció de manera pública a su riqueza y herencia. Con unas medidas de 280 × 450 cm, muestra a un san Francisco semidesnudo, orando y cubierto con el manto del obispo. Sus discípulos se encuentran junto a él, mientras que, al otro lado, su padre, furioso, se abalanza sobre él, pero es refrenado por dos espectadores. Dos chicos que se encuentran detrás de los dos

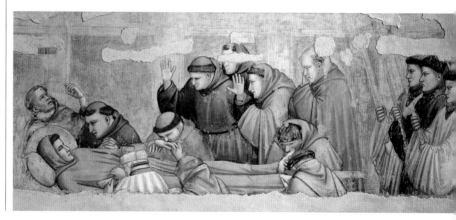

En la *Aparición de Arles*, Giotto usa la arquitectura como marco. La estructura simétrica sirve para unificar la escena y resaltar al santo como elemento central.

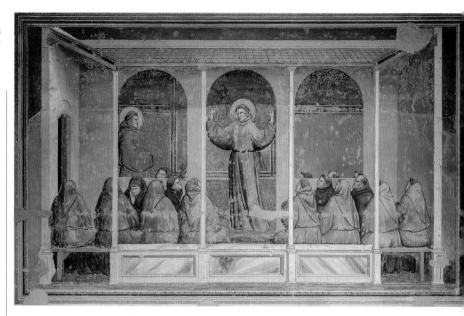

grupos de personas lanzan piedras a san Francisco, sujetados por sus madres.

Giotto utiliza la luz y las sombras para modelar las figuras, de tal manera que parecen tridimensionales; sus posturas parecen reales y sus expresiones son muy variadas. Mediante la experimentación con la profundidad y el espacio, el artista dispone las figuras de forma realista y las ubica con gran cuidado, lo que transmite una sensación de espacio profundo. La impresión de perspectiva se acentúa aún más gracias al edificio de estilo clásico del fondo, cuyas paredes separan ambos grupos de figuras, en sentido literal y simbólico. Giotto usa el color para intensificar el ambiente de la escena, pintando un cielo oscuro que realza la ira del padre.

Composición

El énfasis en la composición y la representación naturalista se encuentra en todo el ciclo. Los colores son sombríos y apagados, y las escenas, sencillas. Giotto realza la figura humana tridimensional mediante el uso de vestiduras pesadas que añaden volumen. Como en la *Renuncia a los bienes mundanos*, usa siempre la ubicación de las figuras para lograr profundidad espacial.

En la *Muerte de san Francisco*, que muestra al santo muerto rodeado de sus monjes, el artista rechaza la tradición bizantina de amontonar verticalmente figuras planas, una sobre otra, para añadir profundidad, y se decanta por crear un entorno realista en el que los dolientes se disponen de forma natural en torno al cuerpo. El dolor y la desesperación por la pérdida se reflejan en las expresiones y los gestos de los monjes reunidos junto al lecho de muerte. El estandarte que sostienen otros frailes a los pies de la cama sirve para dirigir la atención del espectador a la parte superior del fresco, donde un grupo de ángeles lleva el alma de san Francisco al cielo.

Asimismo, Giotto utiliza la arquitectura como elemento compositivo, ampliando el espacio arquitectónico hasta los bordes del plano del fresco para que sirva como marco y también para dirigir la atención hacia las figuras centrales de la imagen en cuestión. Al pintar las figuras humanas pequeñas en relación con la arquitectura –por lo general solo ocupan la mitad del plano de la pintura–, Giotto logra que las escenas parezcan monumentales.

Punto de inflexión artístico

Los frescos que representan las leyendas de los santos fueron algo habitual en el periodo medieval. San Francisco fue uno de los temas más populares, pero también se ilustraron las historias de otros santos, así como los hechos clave de la vida de Cristo. Simone Martini creó un ciclo de frescos de escenas de la vida de san Martín para la basílica inferior de Asís. Después de Giotto, artistas como Masaccio y Filippino Lippi también se inspiraron en las historias de los santos. Sin embargo, los frescos de Giotto suponen un punto de inflexión en la narración artística de las historias cristianas y en la historia del arte occidental. Gracias a su realismo sin precedentes y su uso del espacio pictórico, estos frescos sentaron las bases del arte renacentista posterior. ∎

Giotto eclipsó la fama de Cimabue del mismo modo en que una luz potente eclipsa otra más débil.
Giorgio Vasari
***Las vidas* (1550)**

SANTA MADRE DE DIOS, SE FUENTE DE PAZ PARA SIENA Y DE VIDA PARA DUCCIO, QUE ASI TE PINTÓ

MAESTÀ (1311), DUCCIO DI BUONINSEGNA

Detalle de la *Maestà*

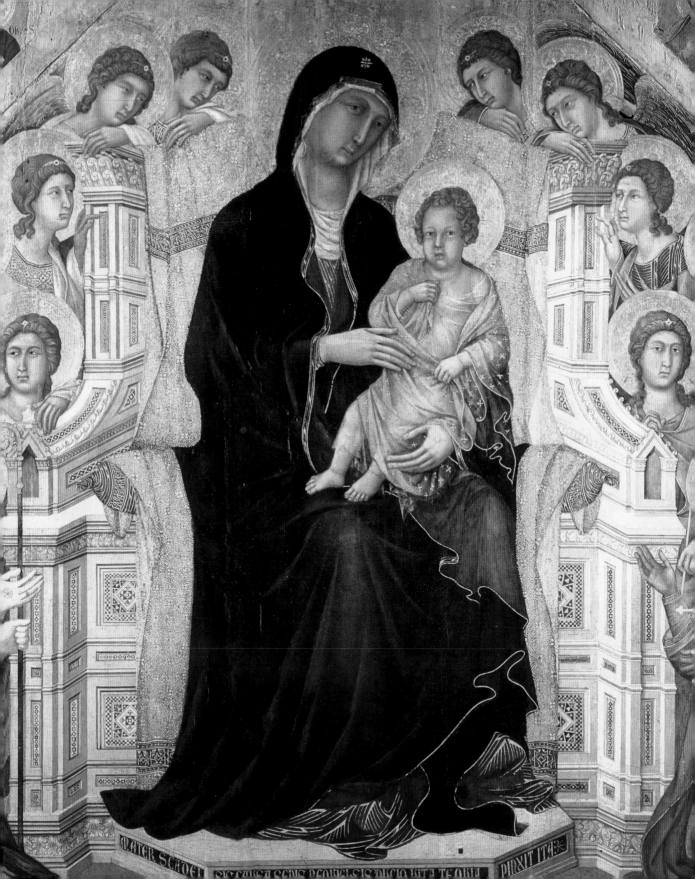

EN CONTEXTO

ENFOQUE
El retablo

ANTES
1105 La *Pala d'Oro*, de oro y plata, creada por artesanos de Constantinopla y custodiada en la basílica veneciana de San Marcos, es un ejemplo fabuloso de retablo rectangular.

1291 El retablo de la *Virgen con el Niño y santos*, de Vigoroso da Siena, sienta las bases del desarrollo del retablo políptico.

DESPUÉS
1432 Jan van Eyck finaliza el retablo de Gante, un complejo políptico formado por doce paneles, ocho de los cuales se abren y cierran con bisagras.

1512–1516 El retablo de Isenheim, de Nikolaus Hagenauer y Matthias Grünewald, muestra imágenes de los santos Sebastián y Antonio, y de la crucifixión de Cristo.

L a Baja Edad Media puede considerarse un punto culminante del arte cristiano que quería expresar el poder de la Iglesia e inspirar a los fieles en la oración y la fe. Los retablos (estructuras compuestas de pinturas, esculturas o relieves situadas detrás del altar) fueron quizá la expresión más elaborada de este arte. Aparecieron en torno al año 1000, cuando empezaron a reemplazar a los relicarios decorados como objetos devocionales, y su estilo y complejidad evolucionaron durante el Renacimiento hasta el periodo de la Contrarreforma, a mediados del siglo XVI.

Formas en evolución

Los primeros retablos eran sencillos y consistían en un panel rectangular en el que se pintaba una gran figura central, habitualmente Cristo o la Virgen María, rodeada por una serie de figuras más pequeñas, incluidos santos y personajes de la Biblia. Influidos por el arte bizantino de la

En un panel de la *Pala d'Oro*, retablo bizantino del siglo XII hecho con esmalte, oro y piedras preciosas, aparece el arcángel san Miguel.

pintura de iconos, que llegó a Europa en el siglo XIII, los artistas italianos y de otros países crearon paneles aún más elaborados que no solo servían para centrar la atención de los devotos, sino que también eran un reflejo de la riqueza cada vez mayor de catedrales y monasterios. Pero mientras que los iconos se consideraban «copias auténticas» de los modelos sagrados, los retablos adoptaron una función narrativa para instruir a los fieles. La forma de estas obras también se volvió más elaborada, y el panel rectangular dio paso a estructuras con gablete que enmarcaban paneles con bisagras.

Estos retablos adquirieron gran fama en las iglesias ortodoxas y occidentales, y las formas más habituales eran el tríptico, que consistía en un panel central con un «ala» con bisagras en cada lado, y el políptico-

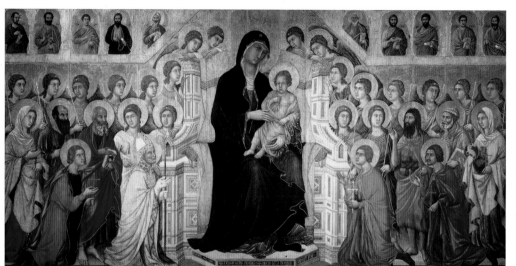

Siguiendo la tradición estilística bizantina, las figuras de la Virgen y el Niño en el centro de la *Maestà*, de Duccio, son más grandes que los demás personajes, lo que resalta su importancia. En el efecto tridimensional de las figuras se ve un paso hacia el realismo, aunque todavía carecen de la sensación de peso real que se desarrollaría en el Renacimiento.

Véase también: *Díptico Wilton* 98–99 ▪ Altar de Klosterneuburg 101 ▪ *Maestà* de la Santa Trinità 101 ▪ *Retablo Portinari* 163 ▪ Retablo de Santa María 163 ▪ Retablo de Isenheim 164

Paneles superiores
En la parte delantera muestran escenas de los últimos días de la Virgen, y en la trasera, de Cristo tras la Resurrección.

Pináculos
En los pináculos que rematan los paneles superiores del retablo aparecen ángeles. Es habitual que otros retablos usen el pináculo central para mostrar imágenes de Dios o de Jesucristo.

Pilastras
En un retablo políptico las pilastras suelen estar pintadas; sin embargo, aquí las columnas doradas son meramente estructurales, sin escenas pintadas.

Panel central
La Virgen María era la protectora suprema de Siena. Las figuras que la rodean incluyen a los cuatro patronos de la ciudad, arrodillados en actitud de súplica.

Bases de las pilastras
Los paneles de la base de cada pilastra suelen mostrar a un santo o el escudo de armas del mecenas. Aquí forman parte de la secuencia de los primeros años de la vida de Cristo del resto de la predela.

Predela
Delante se alternan siete episodios de los primeros años de la vida de Cristo con seis profetas; detrás aparecen escenas de los últimos años de la vida del Mesías.

Como retablo políptico, la *Maestà*, de Duccio, estaba formada por un panel central, rodeado de otros más pequeños que mostraban escenas narrativas. Las pilastras y la predela sostenían la estructura.

co, un retablo con varios paneles. Estos retablos con paneles laterales que podían abrirse y cerrarse se pintaban habitualmente por ambos lados. También era muy corriente añadir una plataforma, denominada predela, que servía de base de estas pesadas estructuras, y que se convertía en un lienzo en el que se contaban historias de las vidas de los santos.

Gloria coronada

La *Maestà*, de Duccio, es un retablo impresionante del siglo XIV y se considera el culmen de esta forma artística. Duccio di Buoninsegna (*c.* 1255–1319), conocido como Duc-

cio, fue el mayor pintor de la escuela de Siena (recuadro, p. 95) y una de las figuras más influyentes de la pintura prerrenacentista. Poco se conoce de su vida personal, pero los historiadores saben que tuvo un periodo de gran actividad en Siena hacia 1278, cuando creó sobre todo obras de arte religioso, incluidos la *Madonna Crevole* (*c.* 1280) y la *Madonna Rucellai* (*c.* 1285).

La *Maestà*, una obra de arte colosal formada por 84 paneles, fue un encargo para el altar mayor de la catedral de Siena que se le hizo en 1308 y tardó tres años en completar. Originalmente medía 480 cm de ancho, y permaneció en su ubicación

original durante doscientos años, antes de ser trasladado a una capilla lateral en 1505. En agosto de 1771 fue desmontado y algunos de los paneles se perdieron.

El enorme retablo se pintó por ambos lados con témpera (pigmento mezclado con huevo) y oro sobre madera. La parte delantera del panel central, que mide 210 cm de alto, muestra a la Virgen María y el Niño, rodeados por 20 ángeles y 19 santos. El contenido exacto de los paneles contiguos es objeto de especulación. Es muy probable que la predela mostrara escenas de las vidas de Jesús y María, mientras que los paneles superiores y los pináculos **»**

tendrían escenas de su muerte y ascensión al Cielo. Ocho de los paneles se encuentran en museos de Europa y EE UU, mientras que el panel principal, junto con varios otros, se hallan en su hogar, en Siena.

Instrucción y protección del pueblo

El espléndido retablo de Duccio fue diseñado como objeto para la contemplación de los devotos, pero también serviría para enseñar la histo-

En el reverso del panel principal pueden verse escenas de la Pasión de Cristo. La escena central, la Crucifixión, es mucho más grande, como corresponde a su importancia en la fe cristiana.

ria bíblica a los feligreses. La pieza fue un encargo para mayor gloria de la ciudad, ya que la mostraba como un núcleo rico e importante. El retablo estaba dedicado a la Virgen María, la patrona de la ciudad, y contiene una súplica para que proteja Siena y le conceda la paz. La obra se instaló en la catedral en 1311; según un testigo, una solemne procesión de clérigos desfiló hacia el altar, seguida de funcionarios y el vulgo. Posteriormente se rezó a la Virgen María para que intercediera por la ciudad.

La función didáctica del retablo es evidente en el reverso, concebido como comentario de los evangelios, y muestra 26 escenas de la vida de Cristo, incluidas la Anunciación, la

Natividad, la huida a Egipto y la Resurrección.

Influencias bizantinas

Al igual que otros artistas de Siena de la época, Duccio se vio muy influido por las obras de los pintores bizantinos, que habitualmente mostraban estilizadas figuras de bellos rasgos sobre un fondo dorado, con una marcada composición simétrica. Este estilo artístico había predominado desde la conquista de Constantinopla por parte de los cruzados en 1204, cuando comenzó a establecerse un importante intercambio cultural entre el Imperio bizantino e Italia. En sus pinturas, entre las que se encuentra la *Maestà*, Duccio adoptó características del arte

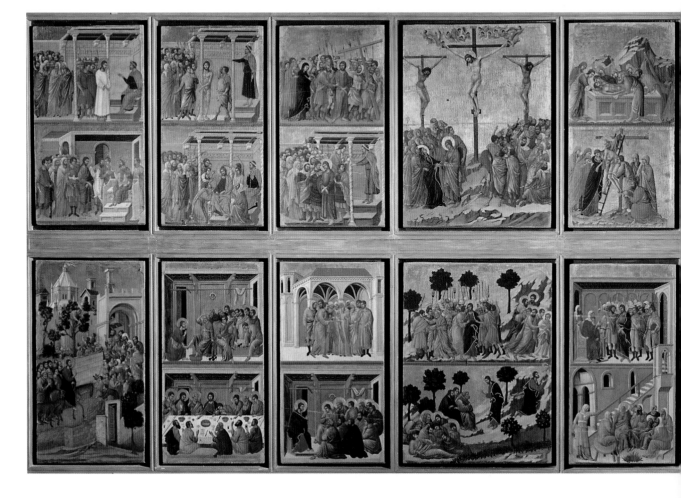

bizantino, pero también introdujo novedades estilísticas que aportan calidez humana.

Las figuras de Duccio son expresivas y realistas; muestran una gran vivacidad, carácter y movimiento, un estilo muy alejado del de las figuras planas del arte bizantino. Los perfiles suaves, la vestimenta fluida y el uso del claroscuro para modelar las formas ayuda a crear un efecto tridimensional. En esa misma época, Giotto también adoptó en Florencia este realismo figurativo, aunque en mayor grado.

Las representaciones de Duccio de las historias bíblicas en el reverso del retablo son espectacularmente vívidas y componen una sugerente narración con unos paisajes muy

detallados. El artista empleó el dorado y otros colores llamativos como elementos decorativos, logrando un efecto general elegante y audaz que anticipa de algún modo el estilo gótico internacional que se extendió por Europa desde finales del siglo XIV. El estilo de Duccio ejerció una gran influencia y fue desarrollado de manera notable por uno de sus pupilos, Simone Martini, que en 1315 pintó también una *Maestà* para el Palazzo Pubblico de Siena.

Estilos diversos

Durante el barroco se siguieron haciendo retablos. Las autoridades de la Iglesia católica no establecieron normas al respecto, de modo que los estilos variaron enormemente. A menudo eran encargos de familias adineradas o de gremios. En Holanda, los retablos se pintaban al óleo sobre tabla. Uno de los ejemplos más notables es el retablo de Gante de Jan van Eyck (*c.* 1432). En Alemania, los artistas los esculpían en madera, mientras que en Inglaterra se prefería el alabastro. En Italia, los retablos polípticos dieron paso a obras más sencillas pintadas en tela. En el siglo XVII, los retablos barrocos se convirtieron en obras extravagantemente teatrales que mezclaban escultura, pintura y múltiples adornos. ■

Era la pintura más bella jamás vista y hecha.
Agnolo di Tura
Crónica sienesa (1311)

La escuela de pintura sienesa

Desde el siglo XIII al XV, Siena fue uno de los grandes centros artísticos de Europa; solamente Florencia competía con ella en este aspecto. Su escuela de pintura, cuyos primeros maestros fueron Guido da Siena y Coppo di Marcovaldo, influyó mucho en la evolución del arte prerrenacentista.

El estilo sienés, que hunde sus raíces en la tradición bizantina e incluye elementos góticos, se caracteriza por su refinamiento, elegancia y toque aristocrático, con un empleo exquisito del color. Floreció en toda Italia y también en las cortes de Francia. Duccio, su principal exponente, fue sucedido por su pupilo Simone Martini, cuya obra de un santo no identificado (*c.* 1320) puede verse arriba.

A medida que el estilo renacentista evolucionó en el siglo XV, los artistas empezaron a mirar a Florencia en busca de inspiración, pero la tradición sienesa se mantuvo gracias a artistas como Stefano di Giovanni (Sassetta) y Giovanni di Paolo, y posteriormente a Domenico Beccafumi, que incorporó ideas renacentistas al estilo sienés.

¿POR QUÉ DEBERÍA PREOCUPARME SI MUESTRA SEMEJANZA O NO?

VIENTO ENTRE LOS ÁRBOLES EN LA ORILLA DEL RÍO (1363), NI ZAN

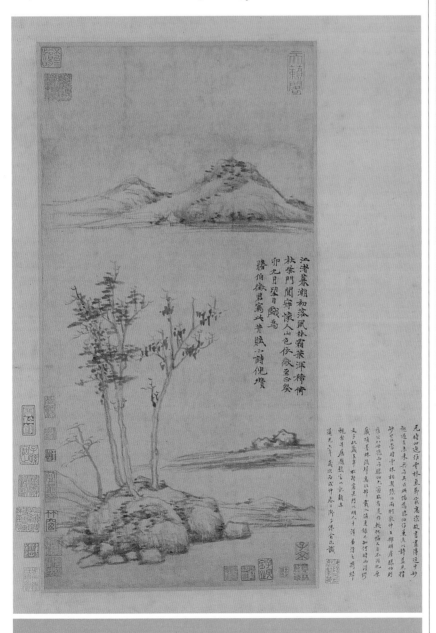

EN CONTEXTO

ENFOQUE
**Conversación
con la naturaleza**

ANTES
C. 950 *Arboledas invernales y colinas escalonadas*, de Dong Yuan, es un ejemplo del estilo de la pintura paisajística de la dinastía Song que sentó las bases de la pintura con pincel durante muchos años.

C. 1072 La pintura de paisajes alcanza un punto culminante con *Comienzo de la primavera*, de Guo Xi, con su sutil representación de las montañas y los árboles.

DESPUÉS
1467 Shen Zhou, artista de la dinastía Ming, crea paisajes exquisitos como *El alto monte Lu*, realizado en tinta y colores claros en rollo.

C. 1524 En *Melocotoneros en flor*, Wen Zhengming se centra en la representación de árboles y rocas, creando un estilo desolado que evoca un sentimiento de fuerza.

La pintura de paisajes se suele considerar la forma más elevada del arte chino, pero a diferencia del caso occidental, el paisajismo chino da una mayor importancia a la atmósfera de la escena que al reflejo de la realidad. Surgió como forma artística al final de la dinastía Tang (618–907), y artistas como Li Sixun, Li Zhaodao y Wang Mo crearon paisajes con un estilo monocromático y parco. El paisajismo representaba el anhelo de eruditos o artistas de huir de la rutina de la vida para estar en contacto con la

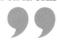

En la ribera del río empieza a bajar la marea nocturna; las hojas heladas del bosque azotado por el viento se dispersan.
Ni Zan
Inscripción en *Viento entre los árboles en la orilla del río*

naturaleza. Este afán de refugiarse en el mundo natural se convirtió en un gran tema de inspiración para los artistas.

La edad de oro

Fomentado por el mecenazgo imperial, el paisajismo floreció durante la dinastía Song (907–1127), conocida como la «era del paisajismo chino», una época en la que se fijaron las técnicas clásicas. Artistas del norte como Fan Kuan y Guo Xi trabajaron la seda usando la aguada de tinta, líneas negras sólidas y pinceladas punteadas para crear imágenes de montañas altas y paisajes rocosos accidentados. En el sur, Dong Yuan y otros pintores se decantaron por un estilo de pinceladas más finas y colores más pálidos para reflejar mejor las ondulaciones de las colinas y los ríos.

El arte del periodo Song llegó a su fin con las invasiones mongolas y el establecimiento de la dinastía Yuan (1271–1368). Esta dinastía mongol no fomentó el arte tradicional chino, y muchos artistas, sobre todo los más intelectuales, abandonaron la vida

Primavera (c. 1072), un rollo de Guo Xi, es una de las obras más famosas del arte paisajístico chino de la dinastía Song.

pública. Pintores como Zhao Mengfu y los llamados cuatro grandes maestros promovieron una pintura intelectual, conocida como «pintura de los letrados», que valoraba la erudición y la espiritualidad frente al materialismo y el arte puramente decorativo.

Uno de los cuatro grandes maestros fue Ni Zan, cuyo *Viento entre los árboles en la orilla del río* encarna un nuevo estilo de paisaje abstracto, descrito en ocasiones como «paisaje mental». Con tinta monocroma sobre pergamino, el artista representa un bosque en una orilla rocosa; al fondo se ven unas montañas. Es una escena desolada pintada con un estilo parco y casi abstracto que refleja el estado mental del artista en aquel momento (su mujer había muerto y sentía una gran soledad). Tal y como es habitual en él, algunas zonas del papel

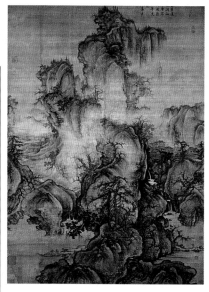

están intactas, y Ni Zan, reconocido poeta, añadió un poema a su obra para describir el sentimiento de pérdida y soledad.

Ni Zan aún pintaba cuando se estableció la dinastía Ming, y su obra tuvo una importante influencia en artistas posteriores, como Shen Zhou y Wen Zhengming. ▪

Ni Zan

Ni Zan, nacido en una familia acaudalada de Wuxi, provincia de Yiangsu, en 1301, recibió una educación tradicional. Tranquilo y generoso, fue uno de los cuatro grandes maestros que rechazó las representaciones realistas de la naturaleza y se decantó por una obra que expresaba sentimientos interiores. Eligió un enfoque muy austero y pintó en varias ocasiones los mismos paisajes. Obligado a huir de su ciudad natal en 1340, quizá por culpa de unos recaudadores de impuestos agresivos, renunció a todos sus bienes para seguir el

taoísmo, filosofía que se rige por la armonía con la naturaleza, y pasó a depender de los mecenas y de los ingresos obtenidos con sus pinturas. En este periodo creó sus mejores obras, que le permitieron alcanzar el rango de maestro en vida. En 1371 regresó a Wuxi, donde murió en 1374.

Otras obras clave

1339 *Disfrutando de la naturaleza en el bosque otoñal.*
1355 *Aldea pescadora tras la lluvia otoñal.*
1372 *El estudio Rongxi.*

UNA ELEGANTE Y ENIGMATICA OBRA MAESTRA

DÍPTICO WILTON (c. 1395–1397)

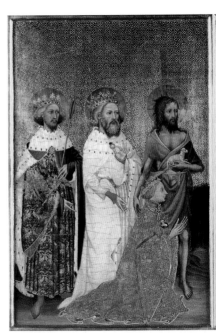
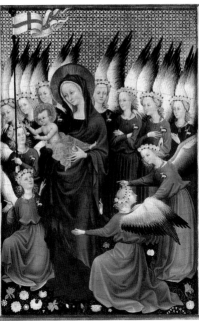

EN CONTEXTO

ENFOQUE
Gótico internacional

ANTES
C. 1300 El sienés Duccio di Buoninsegna desarrolla la tradición de la pintura sobre tabla, utilizando témpera de huevo para pintar madonas de rasgos suaves que parecen iconos.

1315 Simone Martini crea su enorme fresco de la *Maestà*, una de las obras clave en el desarrollo del gótico internacional, para el Palazzo Pubblico comunal de Siena.

DESPUÉS
1411–1416 *Las Muy Ricas Horas del duque de Berry*, un libro de horas ilustrado por los hermanos Limbourg, usa los vivos colores típicos del gótico internacional.

1420–1422 Uno de los artistas del gótico internacional tardío, el sienés Lorenzo Monaco, pinta la *Adoración de los Magos*.

1423 Se exhibe en Florencia *La adoración de los Magos*, de Gentile da Fabriano, considerada la obra cumbre del gótico internacional.

Entre los años 1375 y 1425 surgió un nuevo estilo artístico en las cortes de Europa occidental que se reflejó en la pintura, la escultura y las artes decorativas, incluidos los tapices y los manuscritos. Llamado «gótico internacional» por los historiadores del arte del siglo XIX a causa del uso de elementos góticos y a su carácter transfronterizo, fue un estilo caracterizado por la elegancia, la delicadeza, las líneas fluidas, un empleo profuso del color y un mayor realismo, sobre todo en su representación del mundo natural. Este estilo fue adoptado por los artistas que viajaban entre las principales cortes europeas, cuyas familias reales estaban vinculadas por matrimonio.

Algunos de los primeros ejemplos pueden apreciarse en las pinturas del artista italiano Simone Martini. Su *Anunciación*, pintada en 1333 para un altar de la catedral de Siena, se aleja claramente de la sobria pintura florentina de la época y adopta las formas suaves y elegantes típicas del estilo.

El gótico internacional alcanzó la madurez hacia finales del siglo XIV, cuando un artista (o artistas) desconocido creó uno de sus máxi-

Véase también: *Tapiz del Apocalipsis* 101 ▪ *Joven entre rosas* 160 ▪ *Las Muy Ricas Horas del duque de Berry* 162 ▪ *La adoración de los Magos* 162

> La vieja manera bizantina pareció de pronto trasnochada y rígida.
> **E. H. Gombrich**
> *La historia del arte* (1950)

mos exponentes, el *Díptico Wilton*. La obra fue bautizada con el nombre de la casa Wilton, de Inglaterra, donde se conservó entre 1705 y 1929. Probablemente fue un encargo del rey Ricardo II, que reinó entre 1377 y 1399, como retablo portátil para usarlo en ceremonias religiosas privadas. Con solo 50 cm de altura, el *Díptico Wilton* está formado por dos paneles de roble dorados, con bisagras que permiten que se abra como un libro.

El ala interior izquierda muestra a Ricardo II arrodillado. El monarca está acompañado por tres santos: san Juan Bautista, patrón de Ricardo, que lleva el cordero de Dios, y dos reyes sajones canonizados: san Eduardo el Confesor, con un anillo, y san Edmundo, con la flecha que lo mató. En el panel opuesto, la Virgen María, objeto de devoción de Ricardo, sostiene al Niño Jesús, que parece estirar los brazos hacia el rey. Once ángeles, con alas alargadas y de punta oscura, rodean a la Virgen y al Niño, que se encuentran en un prado de espléndidas flores. Un ángel sostiene un estandarte con la cruz de san Jorge, símbolo de Inglaterra. Tanto Ricardo como los ánge-

les llevan broches con el emblema real —un ciervo blanco de astas doradas— y collares hechos con vainas de retama, emblema de Carlos VI de Francia, con cuya hija se casó Ricardo en 1396.

El trazo fluido, las figuras realistas pero ligeramente alargadas y los motivos delicados son característicos del gótico internacional. Asimismo, el realismo de las flores y otros detalles indica que el artista tenía un amplio conocimiento del mundo natural.

Materiales preciosos

El díptico está pintado con témpera de huevo (pigmentos mezclados con yema de huevo). Al igual que otras obras de arte del gótico internacional, luce unos colores muy vívidos y está decorado con materiales caros. Gran parte del fondo y varios detalles son de pan de oro, mientras que la Virgen María y los ángeles lucen una vestimenta pintada con un pigmento azul confeccionado a base de lapislázuli, una piedra semipreciosa.

El *Díptico Wilton*, con sus decorativos colores, fue quizá el ejemplo más puro del gótico internacional, que floreció en Europa occidental hasta principios del siglo xv. *La adoración de los Magos*, retablo destinado a la Capilla Strozzi de la basílica de Santa Maria Novella (Florencia), obra de Gentile da Fabriano, se considera el último gran ejemplo de este estilo, aunque el movimiento, la proporción y la profundidad que la caracterizan permiten considerarla una obra de transición entre el gótico internacional y el Renacimiento. ▪

El exterior del díptico muestra símbolos heráldicos que hacen referencia a Ricardo II. A la izquierda se encuentra el escudo de armas de Eduardo el Confesor; a la derecha, su emblema, el ciervo blanco.

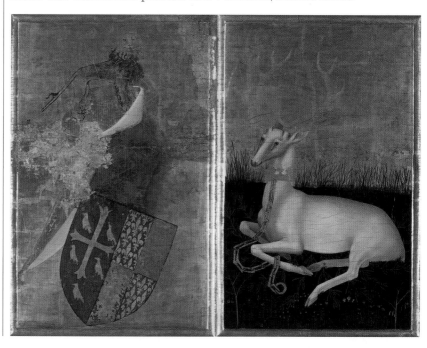

OTRAS OBRAS

CASCO DE SUTTON HOO
(c. 625)

De entre los magníficos objetos hallados en el barco funerario anglosajón de Sutton Hoo (Suffolk, Inglaterra), quizá el más imponente sea el casco de un jefe guerrero hecho de una aleación de hierro y cobre. Está adornado con escenas de batalla y motivos animales, y decorado con plata y granates. Las cejas, la nariz y la boca forman un ave de presa, cuyos ojos granates, junto con los de dragón del penacho del casco, podían tener la función de proteger al portador.

CRUZ DE RUTHWELL
(c. 750)

La cruz de Ruthwell, en Escocia, data del siglo VIII y mide 5,5 metros de alto. Está tallada de forma muy elaborada y luce relieves de escenas del Nuevo Testamento e inscripciones latinas en los lados norte y sur. Aves y animales entrelazados con enredaderas, rodeados de versos del poema *El sueño de la cruz* escrito en runas anglosajonas (un alfabeto antiguo), decoran los otros lados.

MURALES DE BONAMPAK
(c. 790–800)

Estos murales, que muestran acontecimientos históricos, ofrecen un reflejo vívido de la sociedad maya en su momento de máxima prosperidad. Desmitifican la idea de que los mayas eran un pueblo pacífico, puesto que algunas de las escenas son de guerra, tortura y sacrificio. Incluso en temas tan sangrientos, el estilo pictórico es exquisito y lleno de colorido. Es el grupo de frescos más elaborados que ha sobrevivido de la América antigua, y ocupan tres salas de un pequeño templo de Chiapas (México), donde cubren las paredes y los techos.

SALTERIO DE UTRECHT
(c. 830)

Hecho probablemente en o cerca de Reims (Francia), el *Salterio de Utrecht*, profusamente ilustrado, fue una de las obras más influyentes de su época. Cada uno de los 150 salmos y 16 himnos bíblicos está acompañado de un dibujo que ilustra el texto de un modo innovador y detallado. Muestra una amplia variedad de figuras humanas, junto con animales, demonios y elementos como edificios y paisajes. Se cree que fue creado por ocho artistas, y su estilo expresivo y enérgico fue muy imitado.

PUERTAS DE LA CATEDRAL DE HILDESHEIM
(1015)

Encargadas por el obispo Bernardo, las enormes puertas de bronce de la catedral de Hildesheim son una obra cumbre del arte otoniano. Cada una, de 4,7 metros de altura, fue hecha de una pieza. Los ocho paneles de cada puerta muestran escenas bíblicas en bajorrelieve, sencillas pero vívidas, en las que las figuras se proyectan desde el fondo de forma espectacular. Las escenas del Antiguo Testamento, a la izquierda, muestran la caída en desgracia del hombre, y tienen su contrapunto en las del Nuevo Testamento a la derecha, que muestran la salvación gracias a Cristo.

JUICIO FINAL DE LA CATEDRAL DE AUTUN
(c. 1130), GISLEBERTUS

Este *Juicio Final*, una de las obras maestras de la escultura medieval, destaca por su gran poder expresivo, y emplea la exageración y la distorsión para provocar un efecto emotivo típico del arte románico. El conjunto escultórico decora el tímpano de la catedral de Autun, en Borgoña (Francia). En el centro hay un Cristo alargado, acompañado de figuras como María y los apóstoles a su derecha. Bajo el trono se encuentran los salvados y los condenados. La obra está firmada, lo que es poco habitual para la época: *Gislebertus hoc fecit* («Gislebertus hizo esto»).

CRUZ DE THE CLOISTERS
(c. 1150)

Esta misteriosa cruz románica también se conoce como cruz de Bury St. Edmunds por el lugar en el que se cree que se realizó, y recibe su nombre actual por el museo donde se conserva. Tallada en marfil de morsa y de 58 cm de alto, destaca por su bella factura y compleja iconografía. Con 92 figuras diminutas, muestra con gran detalle escenas del Antiguo y el Nuevo Testamento,

incluidas la muerte y resurrección de Jesús. Profetas y santos sostienen rollos con citas en latín. Algunas de las citas son antisemíticas, acaso un reflejo del sentimiento antijudío que imperaba en Inglaterra en la época.

ALTAR DE KLOSTERNEUBURG
(1181), NICOLÁS DE VERDÚN

El retablo tríptico de la abadía de Klosterneuburg (Austria) está compuesto de 51 placas doradas de cobre y esmalte, dispuestas en tres hileras, que muestran escenas de la Biblia. En la hilera central pueden verse acontecimientos de la vida de Cristo; en las hileras superior e inferior se describen acontecimientos proféticos del Antiguo Testamento, una convención cristiana conocida como «tipología». El brillo del esmalte recuerda al arte bizantino, pero el estilo de los ropajes y el mayor realismo de las figuras muestran un cambio que se aleja del románico y se acerca al gótico. El artista francés Nicolás de Verdún (activo entre 1181 y 1205) fue un brillante esmaltador y orfebre.

Claus Sluter

Claus Sluter (c. 1340–1406), magnífico escultor del norte de Europa, nació en Holanda, probablemente en Haarlem, pero pasó casi toda su carrera en Dijon, que por entonces era la capital del ducado de Borgoña. En 1389, Sluter fue nombrado escultor jefe de Felipe el Audaz, duque de Borgoña y mecenas de gusto refinado. El estilo de Sluter era muy sólido y dinámico, y se caracterizaba por el uso de pliegues en las vestiduras

SEIS CAQUIS
(c. 1250), MUQI

Seis caquis es un dibujo a tinta y pincel que muestra seis caquis sobre un fondo plano. Las frutas varían en tamaño, forma, posición y tono. Con una extraordinaria economía y auténtica espontaneidad de trazo, el artista chino transmite a las frutas monocromáticas una sensación de infinidad de tiempo y espacio. Muqi (c. 1210–1280) fue un monje budista y su obra es ejemplo de una aproximación meditativa a la pintura típica del budismo chan (zen) .

MAESTÀ DE LA SANTA TRINITÀ
(c. 1280–1290), CIMABUE

Pintada por Cimabue (c. 1240–1302) para el altar de la iglesia de la Santa Trinità de Florencia, fue la pintura sobre tabla más ambiciosa realizada por cualquier artista italiano hasta la fecha. Con su fondo liso y dorado, la Virgen María que sujeta a un Niño de aspecto adulto y los ángeles amontonados, la pintura parece

y la creación de figuras muy individualizadas. Se alejaba del gótico internacional acercándose al estilo naturalista característico del arte holandés del siglo xv.

Otras obras clave

1391–1397 Esculturas de la portada de la cartuja de Champmol.
C. 1397 Cabeza y torso de Cristo (fragmento de *El pozo de Moisés*).
1404–1410 Tumba de Felipe el Audaz (completada póstumamente).

de estilo bizantino. Sin embargo, el intento de representar de una forma intuitiva la perspectiva, así como el leve claroscuro en el modelado facial, muestran los primeros detalles de una evolución hacia un estilo más naturalista que anuncia el Renacimiento. Giotto desarrolló esta tendencia en una pintura del mismo tema veinte años más tarde.

TAPICES DEL APOCALIPSIS
(1373–1382), JEAN BONDOL

Este conjunto de tapices, hechos para Luis I, duque de Anjou, muestra con detalles muy realistas la historia del Apocalipsis. Formado por 71 escenas (originalmente eran 90) en seis secciones, cada una de 6 metros de alto, es uno de los ejemplos más elaborados de arte medieval que ha sobrevivido, con una longitud total de más de 100 metros. El diseñador, Jean Bondol (activo entre 1368 y 1381), era un artista flamenco que trabajaba en Francia. Su estilo se caracteriza por una sofisticación elegante, precursora del gótico internacional.

EL POZO DE MOISÉS
(1395–1403), CLAUS SLUTER

Esta monumental escultura formaba la base de una fuente para la cartuja de Champmol (Francia). Está formada por seis figuras de tamaño natural de personajes bíblicos, incluidos Moisés, David e Isaías, dispuestas en torno a la base hexagonal, con seis ángeles sobre ellos. Las figuras transmiten una poderosa sensación de majestad. Originalmente estaban pintadas y doradas, y Jeremías llevaba unas gafas de cobre. El conjunto estaba rematado por una representación de la crucifixión, destruida durante la Revolución francesa.

RENACIM
Y MANIER

ENTO
ISMO

El escultor sienés **Jacopo della Quercia** esculpe la tumba de Ilaria del Carretto en la catedral de Lucca.

Jan van Eyck termina el célebre retablo de la *Adoración del cordero místico* para la catedral de Gante.

Benozzo Gozzoli pinta *El viaje de los Reyes Magos,* un espléndido fresco en la capilla del palacio Médicis (Florencia).

El escultor alemán **Bernt Notke** termina el magnífico conjunto de *San Jorge y el dragón* para la principal iglesia de Estocolmo.

↑ ↑ ↑ ↑

c. **1406** **1432** **1459–1461** **1489**

1425 *c.* **1450** **1475–1476** *c.* **1495–1497**

↓ ↓ ↓ ↓

Lorenzo Ghiberti empieza su segundo juego de puertas de bronce (terminadas en 1452) para el baptisterio de la catedral de Florencia.

Jean Fouquet, principal pintor francés del siglo xv, crea uno de los primeros autorretratos de la historia del arte.

En Venecia, el siciliano **Antonello da Messina**, pionero del óleo en Italia, pinta el retablo de San Casiano.

Leonardo da Vinci pinta el célebre mural de *La última cena* en el monasterio de Santa Maria delle Grazie (Milán).

La palabra «renacimiento» significa volver a nacer, y en el contexto de las artes plásticas hace referencia al redescubrimiento del arte de las antiguas Roma y Grecia y la emulación de sus ideales. No es que el arte clásico cayera por completo en el olvido durante la Edad Media –un buen ejemplo de ello es Nicola Pisano, que recurrió al estilo escultórico romano en el siglo XIII–, pero su influencia fue esporádica, y hasta el siglo XV no fue aceptado ampliamente como modelo de inspiración artística. Este nuevo interés fue parejo al entusiasmo de los escritores y estudiosos renacentistas por las obras de los grandes autores latinos como Cicerón, Ovidio y Virgilio.

Con todo, no fue en Roma donde comenzó a florecer el Renacimiento, sino en Florencia. Tras la caída del Imperio romano en el siglo V, Roma había degenerado hasta ser una leve sombra de lo que fue. El papado abandonó la ciudad entre los años 1309 y 1377 para trasladarse a Aviñón, en el sur de Francia, y hasta la llegada del papa Martín V (1417–1431) Roma no comenzó a recuperarse del declive.

Prosperidad florentina

A mediados del siglo XIII, la ciudad de Florencia gozaba ya de una gran prosperidad. Era un importante centro de la banca y la industria de la lana, y su riqueza contribuyó a fomentar un estimulante ambiente cultural en el que tanto los gremios de mercaderes como los particulares ricos encargaban con regularidad obras de arte para obtener prestigio. El gremio de comerciantes del textil, por ejemplo, patrocinó en 1401 el concurso para esculpir unas puertas de bronce para el baptisterio de la catedral de la ciudad. Lorenzo Ghiberti, el ganador del concurso, pertenece a la generación de artistas florentinos de principios del siglo XV considerados los padres del arte renacentista, que también incluye al pintor Masaccio (cuya obra significó el primer gran avance en el naturalismo desde Giotto), el escultor Donatello y el arquitecto Brunelleschi.

Además del creciente realismo en el arte, el interés del Renacimiento por la Antigüedad se expresó, por ejemplo, en el desarrollo de las medallas de retrato (que se inspiraban en las monedas romanas) por parte de Pisanello, o en la recuperación por Botticelli de la temática clásica basada en la mitología y la alegoría.

Giovanni Bellini, el mayor pintor veneciano de su época, crea el majestuoso retablo de la iglesia de San Zacarías.

En Parma, **Parmigianino** pinta la *Madonna del cuello largo,* obra arquetípica del manierismo.

Tintoretto pinta una gran *Crucifixión* como parte de su extensa decoración de la Scuola di San Rocco (Venecia).

En Toledo, **El Greco** pinta *El entierro del conde de Orgaz*, uno de sus mayores retablos.

1505 **1534–1540** **1565** **1586–1588**

c. **1514–1521** **1541** **1576** **1587–1595**

El enorme altar de Bordesholm, de **Hans Brüggemann** (ahora en la catedral de Schleswig), es el último gran retablo alemán tallado según la tradición medieval.

Miguel Ángel termina el imponente fresco del *Juicio Final* en la Capilla Sixtina del Vaticano.

Tiziano muere en Venecia y deja inacabado un sublime cuadro de la *Pietà* destinado a su propia tumba.

Giambologna crea la primera estatua ecuestre de Florencia, monumento al duque Cosme I de Médicis.

Florencia siguió siendo un importante núcleo artístico durante el siglo XVI, cuando se convirtió en un centro del elegante estilo manierista, pero ya no era la capital indiscutible del arte, pues Roma había recuperado su protagonismo. El papa Julio II (1503–1513) dio trabajo a Miguel Ángel y Rafael, entre otros artistas, y empezó a reconstruir la basílica de San Pedro con la ayuda de Donato Bramante, el mejor arquitecto del momento. Leonardo da Vinci también trabajó brevemente en Roma, pero mantuvo una relación mucho más estrecha con Milán, que se convirtió en uno de los principales centros de arte del norte de Italia, si bien quedó eclipsada por Venecia, donde el longevo Tiziano desarrolló una gloriosa carrera que se prolongó durante dos tercios del siglo XVI.

El Renacimiento del norte

Fuera de Italia, gran parte del arte europeo de los siglos XV y XVI se considera también renacentista, si bien la recuperación de lo antiguo no tuvo en él el mismo papel que en Italia. Con todo, la revolución artística en el norte de Europa tuvo prácticamente la misma magnitud, y se basó en las nuevas posibilidades de la pintura al óleo, que permitía crear obras de un detallado realismo. El primer gran maestro de esta técnica fue el flamenco Jan van Eyck, seguido de cerca por su compatriota Rogier van der Weyden. La siguiente generación de artistas de los Países Bajos incluyó a El Bosco y a Pieter Brueghel, que también usaron el óleo con gran destreza pero lo aplicaron a distintos temas, desde escenas fantásticas (El Bosco) hasta el paisaje y la vida rural (Brueghel).

El artista más famoso del Renacimiento del norte, el alemán Alberto Durero, fue un extraordinario pintor y teórico, pero su fama se debe sobre todo a sus grabados, que, en palabras de Giorgio Vasari, biógrafo italiano del siglo XVI, «asombraron al mundo». Durero estaba al tanto del descubrimiento de nuevos mundos más allá de Europa; en 1520 describió con gran entusiasmo los tesoros aztecas que Hernán Cortés envió al emperador Carlos V. En torno a 1485, los exploradores portugueses llegaron a Ciudad de Benín (en la actual Nigeria), donde el trabajo del metal y la madera prosperaron con mucha sofisticación. En un primer momento, los productos de esas sociedades eran considerados curiosidades en Europa, pero al poco tiempo comenzaron a verse como auténticas obras de arte. ■

ME FUE CONCEDIDA LA PALMA DE LA VICTORIA

EL SACRIFICIO DE ISAAC (1401–1402), LORENZO GHIBERTI

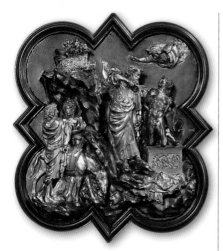

Hijo de un orfebre, el escultor Lorenzo Ghiberti (*c.* 1380–1455) halló la fama a principios del siglo xv al ganar el concurso para realizar un par de puertas de bronce para el baptisterio de San Giovanni de Florencia.

El concurso lo organizaba el Arte di Calimala –el gremio de comerciantes del textil–, uno de los siete gremios que controlaron el comercio en Florencia desde el siglo xii hasta el xvi. Los gremios también eran importantes mecenas de las artes, y el de Calimala era el responsable del mantenimiento del baptisterio románico octogonal. Cada participante en el concurso debía crear un relieve en bronce que representara el episodio bíblico del sacrificio de Isaac, en el momento en que un ángel detiene a Abraham antes de que mate a su hijo.

Economía y estilo

En su propuesta, Ghiberti combinó las tradiciones gótica y clásica. Abraham adopta una postura de *contrapposto*: inclina la cadera y apoya todo el peso sobre una pierna, lo que fuerza la curvatura del cuerpo y aporta cierta sensación de movimiento y tensión. Este recurso, utilizado por primera vez en la antigua Grecia, también era muy popular en la escultura gótica, que suele ser más fluida y curvilínea. Isaac aparece representado como un apolíneo desnudo clásico. La composición también presta atención a la perspectiva, tal y como se aprecia en el ángel escorzado y el paisaje que se desvanece, que crea una convincente ilusión de profundidad.

La equilibrada y elegante propuesta de Ghiberti se impuso sobre las de otros seis artistas, entre los que se encontraba Filippo Brunelleschi, cuya propuesta todavía se conserva. A diferencia de Ghiberti, Brunelleschi representa la escena como un momento de drama inminente y angustioso.

El joven escultor ganó, además de por su maestría, por crear una obra más ligera y económica que las de sus rivales. La obra de Ghiberti fue clave en el desarrollo del estilo renacentista, y su taller fue un centro de formación para artistas como Donatello o Paolo Uccello. ■

LOS ICONOS SON EN COLORES LO QUE LAS ESCRITURAS EN PALABRAS

LA TRINIDAD (1411), ANDRÉI RUBLIOV

EN CONTEXTO

ENFOQUE
Iconos

ANTES
***C.* 400 D.C.** *La doctrina de Addai*, texto cristiano siríaco, menciona una representación de Jesucristo enviada a Abgar, gobernador de Edessa (actual Urfa, Turquía); se considera el primer icono.

Siglo VI En el monasterio de Santa Catalina, en el desierto del Sinaí, se pinta un pantocrátor, el icono más antiguo que se conserva.

DESPUÉS
1495–1496 El artista ruso Dionisio pinta monumentales frescos iconográficos en el monasterio de Ferapontov (región de Vologda, Rusia).

1988 La Iglesia ortodoxa rusa canoniza a Rubliov.

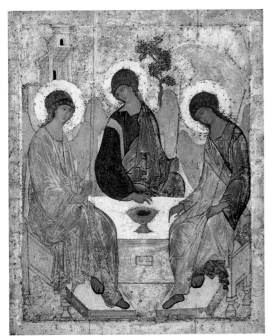

objetos sagrados que ofrecían a los fieles un contacto directo con las figuras representadas.

Tres ángeles

El pintor de iconos más famoso del periodo bizantino (*c.* 330–1453) fue el ruso Andréi Rubliov (c. 1360–1430), cuya *Trinidad* es una obra maestra del género. En este icono, Dios se aparece ante Abraham en forma de tres ángeles que representan el Padre, el Hijo y el Espíritu Santo. Las figuras están reunidas alrededor de un altar, donde descansa un cáliz que simboliza la Eucaristía. Detrás de ellos se ve una mansión (la casa de Dios), una montaña (que representa el pacto divino) y un roble (que simboliza el árbol de la vida y la cruz de Cristo). Las vestimentas azules significan la divinidad, y las verdes, la nueva vida, mientras que el oro simboliza la realeza.

Derivado del término griego para semblante o imagen, en la Iglesia ortodoxa un icono es una pintura religiosa, a menudo sobre tabla, que suele representar a Jesús, a María o a algún santo. Los iconos se consideraban mucho más que obras de arte: eran

Rubliov plasma la interacción entre los visitantes mediante una suave composición circular. El ojo del espectador va de una figura a otra alrededor del cáliz central, manteniéndose la energía concentrada dentro de la imagen y evocando así la unidad del Padre, el Hijo y el Espíritu Santo. La imagen queda enmarcada por las siluetas de los dos ángeles laterales, que crean la forma de un cáliz. Los sutiles gestos de las manos subrayan la íntima relación entre las figuras. La armonía de este icono lo convierte en un objeto ideal para la meditación y la oración, un medio para la experiencia mística de la Santísima Trinidad. ∎

Véase también: Mosaicos del emperador Justiniano y la emperatriz Teodora 52–55 ▪ Relicario de Teuderico 62–63 ▪ *Los sirgadores del Volga* 279 ▪ *Composición VI* 300–307 ▪ *La defensa de Petrogrado* 338–339

LA PERSPECTIVA ES LA BRIDA Y EL TIMÓN DE LA PINTURA

SANTÍSIMA TRINIDAD (1428), MASACCIO

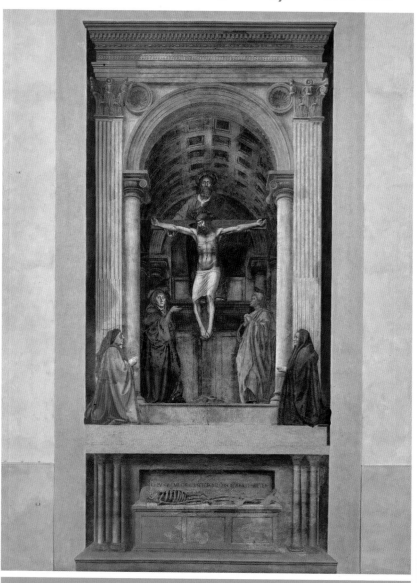

EN CONTEXTO

ENFOQUE
Perspectiva lineal

ANTES
***C.* siglo I D.C.** Los pintores
helenísticos experimentan con
la profundidad en la pintura de
paisajes.

Principios del siglo XIV
Giotto di Bondone crea la
ilusión de tres dimensiones en
una superficie plana mediante
el escorzo y el claroscuro.

1413 Filippo Brunelleschi
demuestra la función de la
perspectiva de punto único.

DESPUÉS
1508–1512 Miguel Ángel
pinta el techo de la Capilla
Sixtina en Roma, bajo la
influencia de las técnicas
empleadas por Masaccio.

1907 Con el cubismo, Pablo
Picasso y Georges Braque
rompen con la perspectiva
tridimensional.

La imposibilidad física de plasmar una escena tridimensional en una superficie plana implica que los pintores deben recurrir a trucos de percepción para transmitir la sensación de profundidad. La pintura antigua y la mayor parte del arte europeo anterior al Renacimiento no pretendieron lograr esa veracidad. En la pintura del antiguo Egipto, por ejemplo, las personas aparecen con los pies de perfil y el cuerpo de frente; y el tamaño relativo de las figuras dependía de factores ajenos a su posición física, como el estatus social o la edad.

Los artistas de las antiguas Grecia y Roma habían experimentado

El dominio de la perspectiva permite a los artistas mostrar la escala real de los objetos en la distancia y, mediante el escorzo, dar a los objetos tridimensionales sensación de profundidad. Así pueden crear y organizar un espacio complejo de un modo realista.

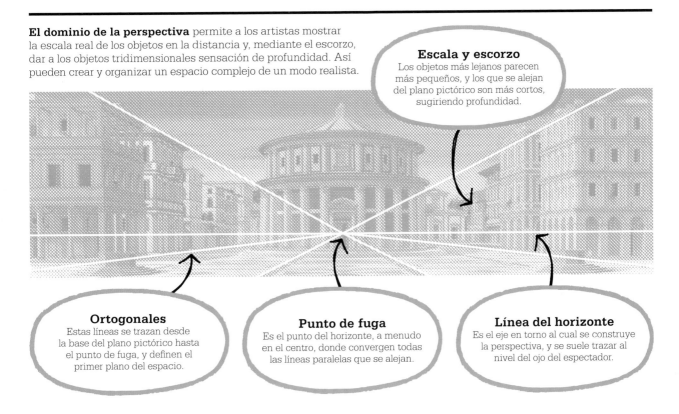

Escala y escorzo
Los objetos más lejanos parecen más pequeños, y los que se alejan del plano pictórico son más cortos, sugiriendo profundidad.

Ortogonales
Estas líneas se trazan desde la base del plano pictórico hasta el punto de fuga, y definen el primer plano del espacio.

Punto de fuga
Es el punto del horizonte, a menudo en el centro, donde convergen todas las líneas paralelas que se alejan.

Línea del horizonte
Es el eje en torno al cual se construye la perspectiva, y se suele trazar al nivel del ojo del espectador.

con técnicas para representar con precisión las relaciones espaciales; sin embargo, buena parte de su obra se perdió al finalizar la era clásica. En el siglo XIV, los maestros italianos Giotto y Duccio abordaron de nuevo los problemas de la representación del espacio tridimensional en una superficie plana.

Las primeras representaciones realmente logradas de la profundidad fueron las de Masaccio, joven pintor florentino que fue capaz de dirigir de forma convincente la mirada del espectador hacia el interior de una escena. Mientras sus contemporáneos pintaban figuras planas y estilizadas de acuerdo con el estilo gótico internacional, Masaccio aplicó los nuevos y revolucionarios principios de la perspectiva a su arte en obras como la *Santísima Trinidad*, su fresco en la iglesia de Santa Maria Novella, en Florencia.

La ciencia de la perspectiva

Las pautas matemáticas para representar la profundidad en un plano las desarrolló un amigo de Masaccio, el arquitecto florentino Filippo Brunelleschi, hacia 1413–1420, y las recogió por escrito otro arquitecto, Leon Battista Alberti, en su tratado *De la pintura* (1436). Conocida como perspectiva lineal, esta técnica permitía al artista representar el espacio y la profundidad en una superficie de dos dimensiones.

Según Alberti, había que pensar en el plano de la pintura como en una ventana abierta a través de la cual se ve el mundo pintado. El artista traza primero una línea del horizonte y luego identifica un punto de fuga en el horizonte. Usando como guía líneas que convergen en el punto de fuga, el artista puede lograr dos »

[…] puede incluirse entre los primeros que se libraron de las durezas, imperfecciones y dificultades del arte.
Giorgio Vasari
Las vidas (1550)

Masaccio

Tommaso di Ser Giovanni di Simone nació en 1401 cerca de Florencia. Era conocido por el apodo despectivo pero afectuoso de «Masaccio», porque, según el biógrafo Giorgio Vasari, era descuidado para todo aquello que no fuera el arte, incluida su vestimenta.

Se sabe muy poco sobre la vida de Masaccio hasta que ingresó en el gremio florentino de pintores en 1422. Entre sus mejores amigos y mentores estaban el arquitecto Brunelleschi y el escultor Donatello. Masaccio recibió muchos encargos en Florencia, y desde 1425 trabajó en lo que se considera su obra maestra: el ciclo de frescos de la Capilla Brancacci. Dejando el trabajo inacabado, en 1428 se mudó a Roma y murió poco tiempo después, posiblemente de peste, aunque lo repentino del suceso sugiere que pudo haber sido envenenado.

Otras obras clave

1422 Tríptico de San Giovenale.
***C*. 1425–1428** Ciclo de frescos sobre la vida de san Pedro en la Capilla Brancacci (Santa Maria del Carmine).
1426 Políptico de Pisa.

efectos para crear una impresión coherente de espacio tridimensional. El primero es que los objetos distantes aparezcan proporcionalmente más pequeños que los más cercanos. El segundo es el escorzo, la representación de una figura situada oblicua o perpendicularmente al plano pictórico, que se logra acortando sus líneas de acuerdo con las reglas de la perspectiva. Esto último es muy importante para la representación verosímil del cuerpo humano.

Todo esto se puede ilustrar pensando en el plano del suelo como en un tablero de ajedrez. Desde el punto de vista de un jugador, los cuadros parecen disminuir en tamaño cuanto más lejos están, aunque sabemos que sus dimensiones son idénticas. Asimismo, parecen menos profundos que anchos debido al escorzo. Este fenómeno es la base de la ilusión de profundidad en la pintura.

De la teoría a la práctica

La *Santísima Trinidad*, de Masaccio, representa una capilla con bóveda de cañón donde Dios Padre sostiene a Cristo crucificado, con la Virgen María y san Juan flanqueando la cruz. En el nivel inferior hay un sarcófago con un esqueleto, un recordatorio de la muerte que contrasta con la promesa de vida eterna representada arriba. En otra ilusión pictórica, los donantes de la obra aparecen arrodillados «fuera» de la capilla, ante el marco arquitectónico clásico, como si estuvieran entre el espacio real del espectador y el espacio pictórico de las figuras sagradas.

Masaccio sitúa el punto de fuga bajo la cruz, al nivel del ojo del espectador, de modo que este tiene que alzar la vista hacia la Trinidad y bajarla hacia el sarcófago. El artesonado del techo sigue las líneas ortogonales de la perspectiva, y ayuda

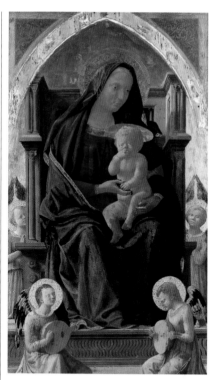

La Virgen y el Niño (1426), parte de un tríptico de Masaccio, presenta un deliberado contraste entre la correcta perspectiva de la aureola del Niño y las aureolas planas de los ángeles.

a crear una convincente ilusión de volumen que sitúa a las figuras sagradas en un espacio casi físico, un efecto que asombraba al público de la época.

La técnica del escorzo sirve para acercar al espectador unas partes de los objetos más que otras. En este fresco se evidencia en las aureolas en ángulo de las figuras y sobre todo en el brazo estirado de la Virgen María, que parece invitar al espectador a entrar en la imagen.

Luz y sombra

La técnica de Masaccio para dar luz a sus cuadros, conocida como claroscuro, también contribuyó a su éxito en la representación del espacio. El pionero de la técnica del claroscuro fue Giotto, en el siglo ante-

rior. Esta consiste en iluminar una escena mediante áreas de luz y oscuridad contrastadas para producir sombras realistas, que dan la impresión de las tres dimensiones. Las figuras de la *Santísima Trinidad* adquieren relieve según cómo les da la luz, acentuándose su aspecto tridimensional.

En el arte cristiano, la luz y la oscuridad tienen profundas connotaciones simbólicas: en la Biblia, Jesús dice: «Yo, la luz, he venido al mundo para que todo el que crea en mí no siga entre tinieblas» (Juan 12:46). El dominio de la luz y el claroscuro de Masaccio era así algo más que un recurso técnico: le dio acceso a un lenguaje emocional y simbólico con más matices y le permitió una expresión más sofisticada que la que se había conseguido hasta entonces.

Al unir la perspectiva de Brunelleschi y los trucos de luz de Giotto, Masaccio consiguió que los espectadores de la *Santísima Trinidad* sientan como si contemplaran un auténtico espacio físico, un nicho arquitectónico que debía de parecer tan real como el resto de la iglesia. Masaccio fue capaz de extender los

Las cosas hechas antes de él pueden calificarse de «pintadas», mientras que las suyas son vivas.
Giorgio Vasari
Las vidas **(1550)**

muros de la casa de Dios e insuflar vida a las figuras sagradas que ocupan ese espacio extra.

Tommasaccio y Tommasolino

Aunque se considera a Masaccio el pionero de la perspectiva en la pintura, el artista florentino Masolino da Panicale también desempeñó un papel clave en el desarrollo de la técnica. Durante un tiempo ambos pintores trabajaron juntos en la serie de frescos de la Capilla Brancacci de Santa Maria del Carmine en Florencia. Incluso sus apodos,

ambos derivados del nombre Tommaso, los emparejan. Masolino se ciñó estrictamente a los principios de la perspectiva lineal, como se ve en su fresco *Curación del lisiado y resurrección de Tabita* (1423), pero jamás alcanzó el mismo grado de expresión narrativa que Masaccio.

El dominio de Masaccio del espacio tridimensional y la manera de moldearlo mediante la luz aportaron nuevas posibilidades emotivas y narrativas. Sus pinturas eran tan creíbles y sus figuras estaban tan bien caracterizadas que su técnica fue muy imitada, como se puede ver en la obra de Andrea Mantegna, Piero della Francesca y Leonardo da Vinci, y de una manera eminente en la de Rafael. El empleo de la perspectiva lineal se convirtió en la norma en el arte occidental hasta finales del siglo XIX, cuando Paul Cézanne comenzó a buscar la representación de la profundidad tan solo mediante el color. ■

El fresco de Masolino *La curación del lisiado y la resurrección de Tabita* ejemplifica la perspectiva de punto único. Hasta los adoquines menguan con la distancia para lograr el efecto.

EL HOMBRE QUE TRANSFORMO LA SIMPLE UNION DE PIGMENTOS CON ACEITE EN LA PINTURA AL OLEO

RETRATO DE ARNOLFINI Y SU ESPOSA (1434), JAN VAN EYCK

Detalle de *Retrato de Arnolfini y su esposa*

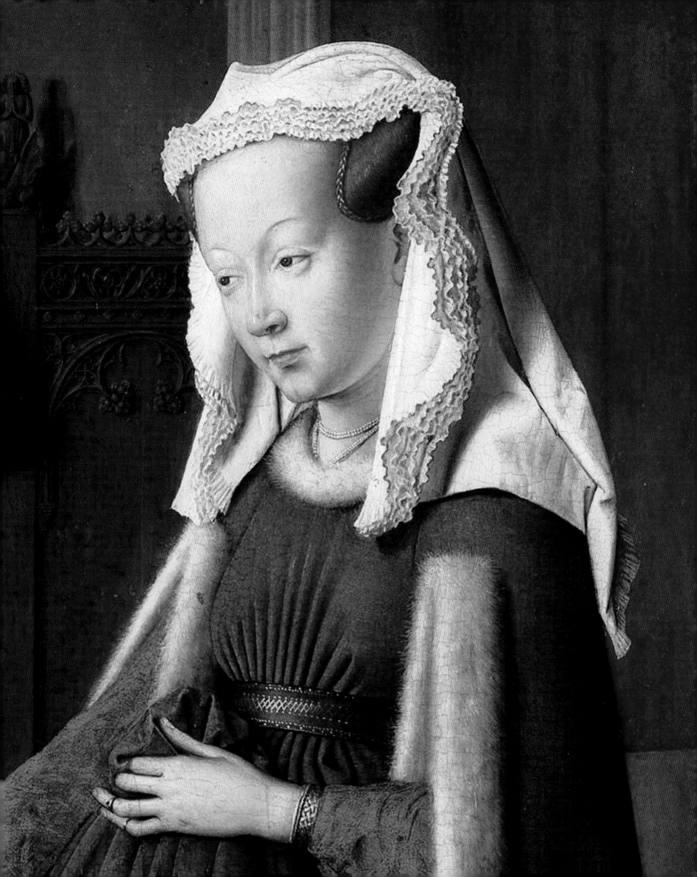

EN CONTEXTO

ENFOQUE
Pintura al óleo

ANTES
C. 650 Primeras pinturas
al óleo conocidas, en las
paredes de unas cuevas
del valle de Bamiyán
(Afganistán).

C. 1110–1125 El monje
benedictino y artista Roger
de Helmarshausen escribe
De diversis artibus, donde
explica cómo mezclar
pigmentos con aceite.

DESPUÉS
1565 Pieter Brueghel el Viejo
pinta *La cosecha*, haciendo
gala de un rápido y económico
empleo de la pintura al óleo.
Utiliza capas muy finas
que no ocultan los dibujos
de debajo.

Siglo XVII Rembrandt
desarrolla una técnica de
óleo de pinceladas sueltas
y gruesas.

Jan van Eyck fue uno de los
fundadores de la escuela de
pintores de los llamados «primitivos flamencos», que se apartaron del estilo gótico internacional, decorativo y extravagante, que
prevalecía en Europa en la época,
y adoptaron una manera de pintar
más naturalista, que unía el realismo y el detalle con el simbolismo
espiritual.

El *Retrato de Arnolfini y su esposa*, de Van Eyck, está plagado de
objetos simbólicos, representados
con una precisión que solo es posible gracias a un extraordinario
dominio de la técnica del óleo y un
control microscópico del pincel. Con
esta y otras obras, Van Eyck se ganó
una merecida fama de perfección.
Autores como el italiano Giorgio Vasari (1511–1574) afirmarían que Van
Eyck inventó, o reinventó, la pintura
al óleo. En efecto, aunque el pintor
flamenco no fue ni mucho menos
el primero en emplear el óleo —se
usaba en China y Afganistán ya en
el siglo VII—, tanto el desarrollo del
medio por parte de Van Eyck como
su destreza con él influyeron en la
trayectoria de la pintura occidental.
El detalle y la claridad que Van Eyck
fue capaz de plasmar en sus obras

Su ojo funciona como
un microscopio y un
telescopio a la vez.
Erwin Panofsky
Los primitivos flamencos (1953)

contribuyeron a promocionar el óleo
entre la comunidad artística.

Un medio flexible

El medio prevalente entre los artistas
europeos del siglo XV era el temple al
huevo, en que el pigmento se mezclaba con yema de huevo y agua.
Sin embargo, el temple tiene sus limitaciones: se seca rápido, de modo
que solo se pueden pintar pequeñas áreas al mismo tiempo; además,
no se presta a mezclar, así que la
mezcla de colores consiste en superponer capas opacas de color o
sombreados. El óleo retiene el color
con más eficacia que la témpera y

Jan van Eyck

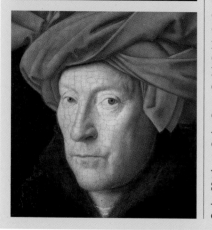

La vida de Jan van Eyck está
envuelta en misterio. Se cree
que nació en la década de 1380
en Maaseyck (hoy en Bélgica),
pero los primeros registros
de él lo sitúan en La Haya en
la corte de Juan de Baviera,
conde de Holanda, en 1422. En
1425, entró al servicio de Felipe
el Bueno, duque de Borgoña.
Además de pintar, realizó para
él encargos diplomáticos. En
1432 compró una casa en Brujas,
y por la misma época se casó.
Sus óleos fechados, entre ellos
El hombre del turbante rojo,
considerado un autorretrato,

los realizó durante la década
siguiente. Su obra maestra, el
Retablo del Cordero místico,
lo pintó probablemente en
colaboración con su hermano
Hubert. Van Eyck estaba muy
bien considerado en la corte y
cobraba un generoso sueldo.
Murió en Brujas en 1441.

Otras obras clave

1432 *Retablo del Cordero
místico* en la catedral de Gante.
1433 *El hombre del turbante rojo*.
C. 1435 *Virgen del canciller
Rolin*.

se seca más lentamente, lo que permite mezclar y retocar al cabo de un tiempo. Es de secado lento porque las partículas de pigmento quedan suspendidas en aceites secantes; en lugar de evaporarse como el agua, estos aceites se vuelven semisólidos de manera gradual debido a un proceso químico conocido como polimerización.

Van Eyck usaba en su pintura aceite de linaza mezclado con aceite de nogal. El aceite se calentaba ligeramente o se exponía al sol en un plato hondo antes de usarlo. Así se iniciaba el proceso de polimerización antes de aplicar la pintura. La pintura preparada de este modo podía usarse para un empaste blando, al mezclarlo con blanco de base, o para lograr lustrosas veladuras si se mezclaba con colores traslúcidos como el rojo o el verde.

Un retrato de la opulencia

Al superponer de manera minuciosa las capas de pintura e introducir excepcionales detalles usando finísimos pinceles, Van Eyck consiguió crear la sensación de objetos táctiles, tridimensionales. Prestaba mucha atención a las texturas suntuosas y las superficies pulidas, que intentó representar de la forma más fiel posible.

El *Retrato de Arnolfini y su esposa* representa, supuestamente, a un comerciante italiano llamado Giovanni di Nicolao Arnolfini y a su segunda esposa, sin identificar. Como Van Eyck, Arnolfini formaba

El *Retrato de Arnolfini y su esposa* está lleno de detalles con un significado tanto literal como simbólico. Por ejemplo, las naranjas eran una fruta cara y denotan riqueza, pero también pueden ser un símbolo de pureza.

parte de la corte de Felipe el Bueno, duque de Borgoña. Vivía con su esposa en Brujas con ciertas comodidades: la opulencia impregna las brillantes superficies y los cuidados tejidos que llenan la sala detrás de la pareja, y la paleta de Van Eyck es tan rica como los retratados. Del blanco espumoso del tocado de lino

de la mujer al verde afelpado de su vestido, y del cálido rojo de la cama y los cojines a la reluciente oscuridad de la toga con borde de piel de Arnolfini, los colores y texturas cobran vida de forma tan espléndida como auténtica.

Van Eyck explota todas las propiedades del óleo con el objeto de »

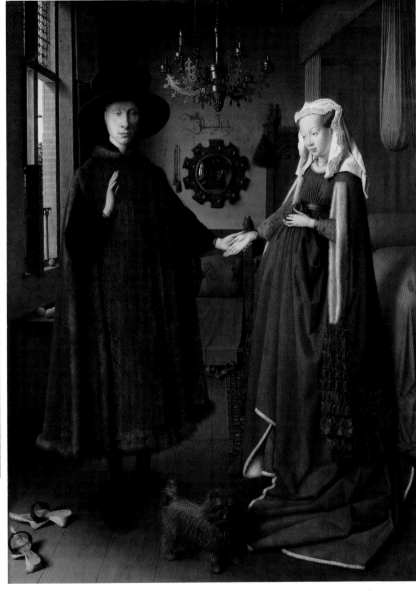

evocar los tonos densos, blanquecinos, de porcelana de los rostros de las figuras, los brillos del candelabro de latón y la delicadeza de las sombras que proyecta el marco de la ventana. Refinada, impresionante y cara, la obra refuerza, gracias a su hábil perfección, el deseado reflejo de la riqueza, el gusto, los principios morales y el poder de las personas retratadas.

La cuestión del propósito

Son muchos los críticos que han especulado sobre el contexto de este cuadro. En 1934, el historiador del arte alemán Erwin Panofsky sugirió que podría haber sido encargado como documento legal, como prueba irrefutable de un enlace, y enfatizó el simbolismo oculto en los objetos de la habitación. Otros lo han considerado como el registro de un compromiso matrimonial o como

El espejo es el punto focal de la composición. Van Eyck, en la escena en miniatura, revela la presencia de dos hombres que observan desde la misma posición que el espectador del cuadro.

un homenaje a una esposa fallecida. También hay dudas sobre si la mujer del cuadro está embarazada o no, como insinuaría el abdomen abultado. Algunos historiadores del arte han argumentado que el perro del primer plano representa la lujuria de la pareja, y que por tanto el cuadro trata sobre su deseo de concebir un hijo.

No obstante, la explicación más plausible es mucho menos misteriosa: en el Flandes del siglo XV, un vientre redondo se consideraba bello, y muchas mujeres tienen un aspecto parecido en los retratos contemporáneos. Tal vez Van Eyck pintara así

a la mujer para llamar la atención sobre el volumen del vestido y, por extensión, sobre las suntuosas posesiones de la pareja. De hecho, el vestido de la mujer apenas cabe en el cuadro, y su silueta se amplía notablemente por el exceso de tela. Es como si la presencia física de estas personas se inflara debido a sus pertenencias.

Simbolismo en el *Retrato de Arnolfini y su esposa*

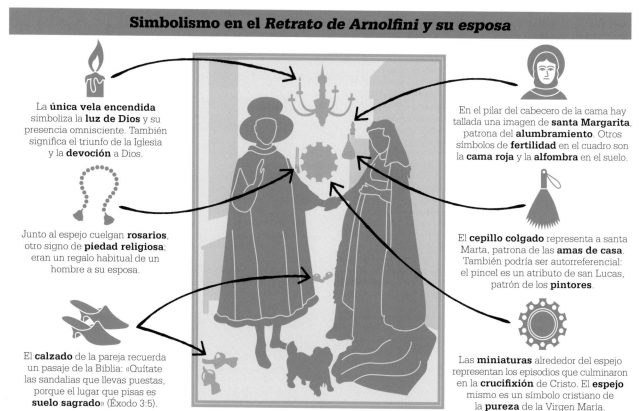

La **única vela encendida** simboliza la **luz de Dios** y su presencia omnisciente. También significa el triunfo de la Iglesia y la **devoción** a Dios.

Junto al espejo cuelgan **rosarios**, otro signo de **piedad religiosa**; eran un regalo habitual de un hombre a su esposa.

El **calzado** de la pareja recuerda un pasaje de la Biblia: «Quítate las sandalias que llevas puestas, porque el lugar que pisas es **suelo sagrado**» (Éxodo 3:5).

En el pilar del cabecero de la cama hay tallada una imagen de **santa Margarita**, patrona del **alumbramiento**. Otros símbolos de **fertilidad** en el cuadro son la **cama roja** y la **alfombra** en el suelo.

El **cepillo colgado** representa a santa Marta, patrona de las **amas de casa**. También podría ser autorreferencial: el pincel es un atributo de san Lucas, patrón de los **pintores**.

Las **miniaturas** alrededor del espejo representan los episodios que culminaron en la **crucifixión** de Cristo. El **espejo** mismo es un símbolo cristiano de la **pureza** de la Virgen María.

La ***Virgen del canciller Rolin*** fue un encargo de Nicolas Rolin, canciller del ducado de Borgoña. Representa a María presentando al Niño Jesús al propio Rolin.

Van Eyck emplea la riqueza material de la pareja para exhibir su destreza. Los pesados pliegues de la tela del vestido de la mujer permiten al artista demostrar su dominio de los vibrantes tonos que se pueden conseguir con el óleo. Mezcla con sutileza varios tonos de verde para dar a las profundas y oscuras ondas del tejido una realista sensación de peso.

Superficies y reflejos

El deleite de Van Eyck en las propiedades de las superficies se extiende a todos los detalles de la estancia. Unos diminutos cristales rectangulares azules y rojos flanquean los pequeños círculos de cristal transparente de la parte superior de la ventana. Las vetas que recorren la tarima de madera y los zuecos de Arnolfini están perfiladas con esmero. Se puede ver parte de una alfombra de intrincado diseño. Los bordes de piel de los vestidos de la pareja parece que puedan acariciarse. En todos estos detalles, las pinceladas de Van Eyck son casi imperceptibles. El secado lento de la pintura al óleo le daba tiempo para mezclar y obtener los distintos colores y lograr un resultado pulido.

Van Eyck aprovecha el brillo propio de la pintura al óleo para crear realistas destellos de luz en los objetos reflectantes y cálidos haces de luz solar en las superficies mate. En El *Retrato de Arnolfini y su esposa* esto se ve en la lámpara de latón y en el espejo convexo de la pared del fondo. La decoración de la lámpara es impresionante, y sus seis brazos ofrecen multitud de superficies reflectantes en diferentes ángulos

a la luz procedente de la ventana abierta. Una vela solitaria arde en la lámpara. En un cuadro repleto de simbolismo cristiano, esta vela representa la mirada omnisciente de Dios; y Van Eyck invierte con astucia el propósito literal de este objeto: en lugar de iluminar la estancia, la lámpara es iluminada por los brillos de la luz sobre su compleja superficie reflectante.

Ver y ser visto

El espejo es un asombroso precedente de la lente de la cámara fotográfica, pues su superficie convexa captura un reflejo distorsionado de casi toda la estancia; espía la escena como un enorme ojo estático. El espejo demuestra de nuevo el agudo detalle que Van Eyck podía conse-

guir con la pintura. Su marco está decorado con diez minúsculas escenas bíblicas. El borde de cada una de ellas se resalta con un diestro toque de pigmento blanco donde la luz toca la madera barnizada. El espejo en sí presenta una ilusión óptica milagrosa. El reflejo de la lámpara se representa con una minuciosa precisión, como una delicada red de finos reflejos. En el umbral se ven dos figuras, una de ellas probablemente el propio pintor.

Van Eyck firmó el cuadro justo encima del espejo, de manera que la firma parece escrita en la pared. La inscripción, en latín, dice «Jan van Eyck estuvo aquí». En un cuadro sobre el deseo de visibilidad social, el artista se ha introducido deliberadamente en la composición. ∎

CON DOS ALAS SE LEVANTA EL HOMBRE SOBRE LAS COSAS DE LA TIERRA, QUE SON LA SENCILLEZ Y LA PUREZA

EL DESCENDIMIENTO (1435–1440), ROGIER VAN DER WEYDEN

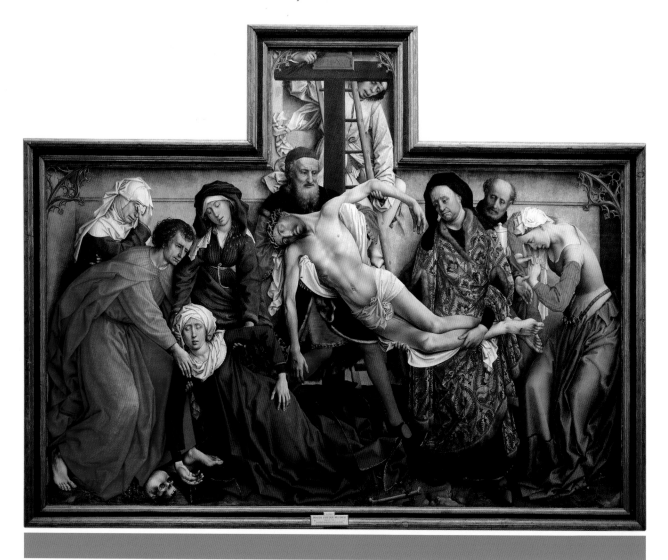

EN CONTEXTO

ENFOQUE
Devotio moderna

ANTES
C. 1425 El *Tríptico del Santo Entierro*, de Robert Campin, presenta unas esculturas y expresivas figuras sobre un fondo dorado al estilo medieval.

1427 Se imprime *La imitación de Cristo*, del sacerdote holandés Tomás de Kempis. Inspirado por la *devotio moderna*, es el libro más popular del siglo xv.

DESPUÉS
1457–1475 Los cuadros devocionales del pintor holandés Dieric Bouts se popularizan como medio para la oración personal. Su reducido tamaño ayuda a centrar la atención.

C. 1570 El movimiento de la *devotio moderna* finaliza con la Reforma protestante.

Véase también: *El jardín de las delicias* 134–139 ▪ *Pietà* de Villeneuve-lès-Avignon 163 ▪ *Retablo Portinari* 163 ▪ *Cristo de la Clemencia* 172–175

Rogier van der Weyden

Rogier van der Weyden, nacido en 1399 en la actual Bélgica, estudió al parecer con el pintor flamenco Robert Campin, pero los detalles sobre sus años de juventud son confusos. En 1436 fue nombrado pintor oficial de Bruselas. Su obra allí incluyó unos cuadros para el tribunal de justicia que fueron sus pinturas más famosas hasta que fueron destruidas en 1695. Su obra se exportó en copias a Francia, Alemania, España e Italia, y fue muy imitada. La mayor parte de su obra es de contenido religioso, pero también pintó obras de otros temas y varios retratos. Murió en 1464.

Otras obras clave

C. 1445–1450 *Políptico del Juicio Final.*
C. 1460 *Crucifixión con la Virgen y san Juan.*
C. 1460 *Retrato de una dama.*

a *devotio moderna* (devoción moderna) fue un movimiento religioso que surgió en los Países Bajos y que se extendió por Europa entre los siglos xiv y xvi. Promovía la piedad individual del cristiano mediante la imitación de las acciones y actitudes de Jesucristo: esta era la esencia de la práctica de la fe.

La espiritualidad que proponía la *devotio moderna* encuentra una expresión visual en la obra de Rogier van der Weyden, en particular en la obra *El Descendimiento*, cuyo tema es el dolor de la Virgen María y compañía ante la muerte de Cristo. Representa a Nicodemo (con gorro rojo), José de Arimatea (con toga dorada) y un sirviente (en la escalera) descolgando de la cruz el cadáver de Cristo. Por su parte, la Virgen María, que se desmaya de tristeza, es asistida por san Juan (de rojo, a la izquierda) y una de las santas mujeres.

Posturas paralelas

La postura de la Virgen reproduce la de Cristo muerto, en una conmovedora representación de la tremenda experiencia emocional que le produce la agonía física de su hijo. Este retrato del sufrimiento pretende dar vida al doloroso relato de la Crucifixión, con la intención de suscitar en el espectador una relación más estrecha con Cristo y con la magnitud de su sacrificio.

El paralelismo de las posturas de Jesús y su madre fomenta la contemplación de la *compassio*, esto es, de la idea de que la Virgen comparte el sufrimiento de Cristo. La pintura enfatiza la angustia individual, pero también destaca la dignidad con la que cada personaje lleva su carga; condensa la enormidad del sacrificio de Cristo en un emotivo retrato del tormento que su muerte supuso para sus devotos y desconcertados seguidores.

Compasión espiritual

Van der Weyden mete su composición en un pequeño marco y aplana el fondo con pintura dorada, empujando las figuras hacia el primer plano como si estuvieran actuando en un escenario. El espacio poco profundo y la sensación de intimidad refuerzan el impacto dramático y emocional de la obra. El fondo dorado resalta la palidez del cuerpo de Cristo y del rostro de la Virgen. Como en una obra de teatro sin atrezo, los detalles superfluos se eliminan para que nada distraiga del intenso sentimiento representado. El foco se pone en cambio en el dolor espiritual de los personajes. En manos de Van der Weyden, y de acuerdo con los ideales de la *devotio moderna*, la compasión por los demás no solo es una manera de imitar a Jesucristo, sino también un medio para comunicarse con él espiritualmente. ▪

UNA ELEGANTE Y CONCISA IMAGEN DE LAS VIRTUDES DEL PERSONAJE

MEDALLA DE CECILIA GONZAGA (1447), PISANELLO

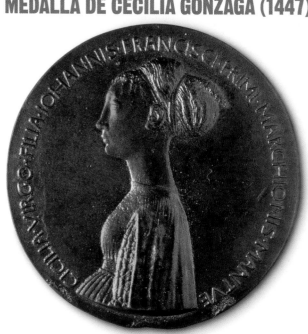

Las medallas se usan desde la Antigüedad con fines conmemorativos: para honrar a un gobernador o a un hombre de Estado, para recordar una victoria militar o celebrar unos esponsales. Los primeros ejemplos conocidos son romanos, pero a finales de la Edad Media se dio un resurgimiento de esta tradición. El humanismo renacentista, con su renovado interés por las artes y la filosofía clásicas, motivó la creciente popularidad de las medallas. Los gobernantes y nobles utilizaban estos retratos portátiles como medio de propaganda y como regalo para sus aliados políticos.

Hechas de oro, plata o bronce, estas medallas se sacaban de un molde y se producían en series de unas pocas o hasta varios centenares. Las representaciones de ambos lados eran complementarias: en el anverso solía aparecer un retrato de perfil en bajorrelieve con una inscripción en torno al borde; en el reverso podía figurar un emblema heráldico o un motivo alegórico.

Considerado el artífice de la reformulación del arte conmemorativo en el siglo XV, Pisanello elevó el retrato de medallón a la gran liga de los retratos. Sus obras presentan diseños de gran claridad y matices. La primera medalla de Pisanello (c. 1438), un retrato del emperador bizantino Juan VIII Paleólogo en ocasión de su visita a Italia, ya muestra el grado de

Véase también: *Palas y el centauro* 122–123 ▪ *Joven entre rosas* 160 ▪ *Las Muy Ricas Horas del duque de Berry* 162 ▪ *La adoración de los Magos* 162

EN CONTEXTO

ENFOQUE
Medallas

ANTES
509 A.C.–476 D.C. En la República y el Imperio romanos, las monedas de oro y plata presentan retratos de cónsules y emperadores.

C. 578–589 Una medallita de oro anglosajona hallada en Canterbury muestra el retrato del obispo franco Liudhard.

C. 1400 El príncipe francés y mecenas Juan I de Berry encarga medallas con retrato al estilo clásico.

DESPUÉS
1666–1667 El grabador inglés de origen belga John Roettiers crea un nuevo Gran Sello para el restituido rey Carlos II de Inglaterra.

Siglo XVI El escultor italiano Leone Leoni produce medallas de personalidades como Miguel Ángel y el emperador Carlos V.

1896 El medallista francés Jules-Clément Chaplain crea una medalla de oro para conmemorar la visita del zar Nicolás II de Rusia a Francia.

detalle y de expresión sin precedentes que el artista era capaz de lograr. La pieza está firmada con las palabras «obra de Pisano el pintor», como todas sus medallas, lo que indica que las consideraba a la altura de sus cuadros.

Cecilia Gonzaga

La medalla de Cecilia Gonzaga (1426–1452), de Pisanello, fue probablemen-

te un encargo de su hermano Ludovico, tal vez para formar pareja con otra medalla, también de Pisanello, con su imagen. Hija del marqués de Mantua, Cecilia fue educada por el humanista italiano Vittorino da Feltre, protagonista igualmente de una medalla de Pisanello. Cecilia rechazó un matrimonio concertado, entró en un convento en 1445 y vivió el resto de su vida como monja. Sin embargo, en su elegante retrato de perfil en el anverso de la medalla de Pisanello aparece con ropa secular y distinguida.

En el reverso de la medalla, Pisanello plasmó una alegoría de la brillantez intelectual y la virtud de Cecilia, empleando símbolos clásicos y medievales que reflejan su formación humanista. Representa a una bella mujer semidesnuda con ropajes clásicos, sentada en un paisaje rocoso. Con una mano toca la cabeza de un unicornio con cuerpo de cabra. La cabra simboliza el conocimiento, mientras que la doncella domando a un unicornio era un símbolo común de castidad. La luna creciente en la parte superior de la escena representa a la diosa romana Diana.

Esta medalla contribuyó a difundir la reputación de pureza e inteligencia de Cecilia, así como su retrato, promocionando a la dinastía Gonzaga. Conmemora las admirables cualidades de Cecilia al tiempo que exhibe la maestría de Pisanello.

Medallas de honor

Entre 1438 y 1449, Pisanello creó medallas para muchas de las familias poderosas de Italia. Con su combinación de delicados retratos y escenas simbólicas pero realistas, representan el punto álgido tanto de la obra del artista como del aprecio renacentista de las medallas. ▪

Pisanello

Antonio di Puccio Pisano, conocido como Pisanello («pequeño Pisano»), nació en Pisa hacia 1394. Vivió en muchas ciudades italianas, pero se le asocia sobre todo a Verona. Trabajó en la casa de Este en Ferrara y en la casa de Gonzaga en Mantua, donde pintó grandes frescos. Sus pocas pinturas que se conservan lo han consagrado como uno de los maestros del estilo gótico internacional en Italia. Su pintura decorativa se inspiraba en artistas de principios del siglo XV como Gentile de Fabriano. Por lo demás, Pisanello fue el medallista más importante del siglo XV, y produjo más de veinte medallas. Murió en Nápoles hacia 1455.

Otras obras clave

C. 1426 *La Anunciación.*
C. 1438 Medalla con retrato del emperador Juan VIII Paleólogo.
1449 Medalla con retrato del rey Alfonso V de Aragón.

EL PLACER MAS NOBLE ES EL JUBILO DE COMPRENDER

PALAS Y EL CENTAURO (c. 1482–1483), SANDRO BOTTICELLI

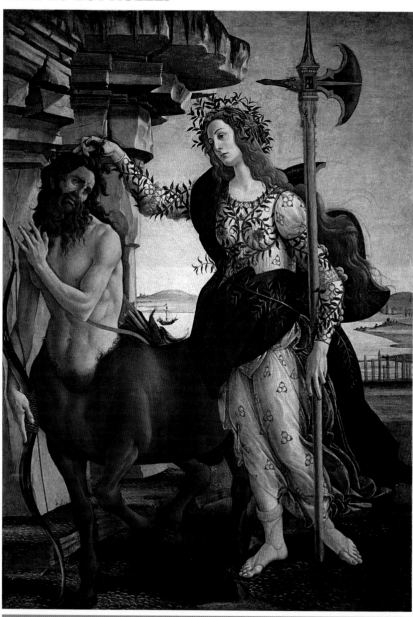

EN CONTEXTO

ENFOQUE
Alegoría

ANTES

***C.*3000 a.C.** Los artistas del antiguo Egipto usan elementos pictóricos alegóricos para ser leídos juntos.

1338–1339 Ambrogio Lorenzetti decora el Palazzo Pubblico de Siena con una serie de grandes frescos alegóricos.

***C.*1482–1485** Botticelli pinta *El nacimiento de Venus*, una alegoría de inspiración mitológica y con alusiones neoplatónicas.

DESPUÉS

Década de 1530 Hans Holbein el Joven pinta *Una alegoría del Antiguo y el Nuevo Testamento*, combinando imágenes y palabras.

***C.*1670–1672** Johannes Vermeer usa la iconografía cristiana en su *Alegoría de la fe católica*.

Durante el Renacimiento, periodo que se prolongó desde el siglo XIV hasta el XVI, los estudiosos y artistas buscaron inspiración en las fuentes antiguas, con el fin de revivir la sabiduría, la gracia y la nobleza del mundo antiguo. Los ideales del cristianismo se reconciliaron con el paganismo de la Antigüedad clásica en una escuela de pensamiento llamada neoplatonismo. En el arte, la mitología alcanzó la misma dignidad que la temática cristiana, y los temas míticos proliferaron en el siglo XV. El uso del mito en el arte tenía a menudo una

Véase también: *Renuncia a los bienes mundanos 86–89* ▪ *Maestà 90–95* ▪ *La tempestad 164* ▪ *Una alegoría con Venus y Cupido 164–165* ▪ *Apolo y los continentes 206–209*

Sandro Botticelli

Alessandro di Mariano Filipepi, conocido como Sandro Botticelli, nació en Florencia en 1445. Fue aprendiz del pintor Fra Filippo Lippi y, hacia 1470, abrió su propio taller. Disfrutó del mecenazgo de la familia Médicis de Florencia, para la que realizó muchos encargos. Entre 1478 y 1490 creó sus obras mitológicas, como *El nacimiento de Venus*. En 1481 fue convocado a Roma por el papa Sixto IV para pintar algunos frescos en la Capilla Sixtina, su única obra significativa fuera de Florencia.

En la década de 1490, Botticelli comenzó a seguir al apocalíptico predicador Savonarola y adoptó un estilo pictórico más sencillo y con un tono moral más profundo. Su trabajo entonces perdió el favor de sus mecenas y el antes prolífico artista se vio sumido en la pobreza antes de morir en el año 1510. Su nombre quedó casi borrado de la historia hasta finales del siglo XIX, cuando fue redescubierto, sobre todo por los prerrafaelitas.

Otras obras clave

C. 1477–1482 *La primavera.*
1500 *Natividad mística.*

función alegórica, es decir, transmitía un significado oculto, como una postura política, un mensaje didáctico o una idea espiritual. La descodificación de los cuadros de tema mitológico, por tanto, contaba con cierto bagaje por parte del espectador. Además, la alegoría podía funcionar a varios niveles.

En sus cuadros alegóricos, como *La primavera* (c. 1477–1482), *Palas y el centauro* y *El nacimiento de Venus* (c. 1482–1485), Botticelli yuxtapone figuras y símbolos aparentemente incongruentes para crear una narrativa visual destinada a un espectador informado. Estas obras también servían para halagar a los mecenas de Botticelli, los Médicis, que se movían en los círculos neoplatónicos que también frecuentaba el artista.

Descodificar la alegoría

Palas y el centauro es un enigmático cuadro que representa a una mujer joven con los dedos de la mano derecha enredados en el pelo de un angustiado centauro, criatura mitológica mitad hombre, mitad caballo. Aunque no existe ningún mito co-nocido donde aparezca esta escena, se cree que la mujer es Palas Atenea, la diosa griega de la sabiduría. Las claves de las intenciones alegóricas del autor se hallan en diversos tropos relacionados con cada personaje.

La figura femenina se identifica como Palas Atenea por las ramas de olivo que envuelven su cuerpo: el público de Botticelli sabría que, según el mito, la diosa se convirtió en patrona de Atenas tras ofrecer un olivo a sus ciudadanos. No obstante, su Palas lleva una alabarda en vez de la lanza con la que se la suele asociar; la alabarda, arma que llevaban los centinelas, señala aquí a la diosa como guardiana.

Los italianos renacentistas habrían reconocido el centauro como personificación de la lujuria desatada. Estas criaturas suelen aparecer persiguiendo a virginales ninfas en la mitología clásica. Palas, al agarrar el cabello del centauro, símbolo de su instinto indomable, lo retiene, y él cede ante ella. De esta manera, el cuadro puede leerse como el triunfo de la virtud y la razón sobre la pasión y el vicio.

Otra capa alegórica se halla en el motivo de los tres anillos entrelazados, emblema de la familia Médicis, que se repite en el vestido blanco de Palas. Lorenzo de Médicis, conocido como «el Magnífico», acababa de establecer una alianza con Nápoles que impedía la guerra entre Florencia y las fuerzas antiflorentinas encabezadas por el Papa. Así, una lectura política del cuadro identificaría a Palas con Lorenzo, que representa la paz y reprime los instintos bélicos encarnados por el centauro. ▪

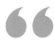

La diosa de Botticelli –la Palas Medicea– está cargada de significados e identidades.
Adrian W. B. Randolph
Engaging Symbols **(2003)**

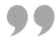

EL OJO COMETE MENOS ERRORES QUE LA MENTE

ESTUDIOS PARA *LA VIRGEN Y EL NIÑO CON SANTA ANA (1490–1500),* LEONARDO DA VINCI

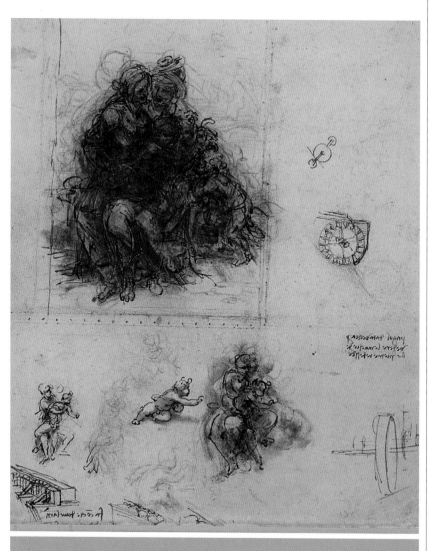

EN CONTEXTO

ENFOQUE
Dibujos preparatorios

ANTES
1400–1425 Un artista desconocido reúne el llamado *Álbum de Viena*, libro de dibujos de rostros para referencia de los artistas.

C. **1475** Verrocchio lleva a cabo un detallado dibujo preparatorio de una cabeza femenina, que representa el tipo de dibujo que adoptó su pupilo Leonardo.

DESPUÉS
C. **1507** Rafael produce dibujos preparatorios para su *Santa Catalina de Alejandría*, que revelan su proceso creativo.

1974 Joseph Beuys crea una serie de dibujos inspirados en los cuadernos de Leonardo da Vinci hallados en Madrid en 1965.

Los artistas medievales y de principios del Renacimiento usaban libros de referencia, volúmenes que reunían esbozos y dibujos de figuras, rostros y otros elementos modélicos que ellos copiaban y adaptaban en sus composiciones. En el siglo XV esta práctica empezó a cambiar: los artistas comenzaron a utilizar más el dibujo para registrar y desarrollar sus ideas, para refinar formas y composiciones y experimentar con la perspectiva.

Leonardo da Vinci se formó como artista en la ciudad de Florencia con el pintor Andrea del Verrocchio, que

Véase también: *Maestà* 90–95 ▪ *Maestà* de la Santa Trinità 101 ▪ *Palas y el centauro* 122–123 ▪ *Los cuatro jinetes del Apocalipsis* 128–131 ▪ Cartón de *La pesca milagrosa* 140–143 ▪ *La Sagrada Familia de la escalera* 184–185

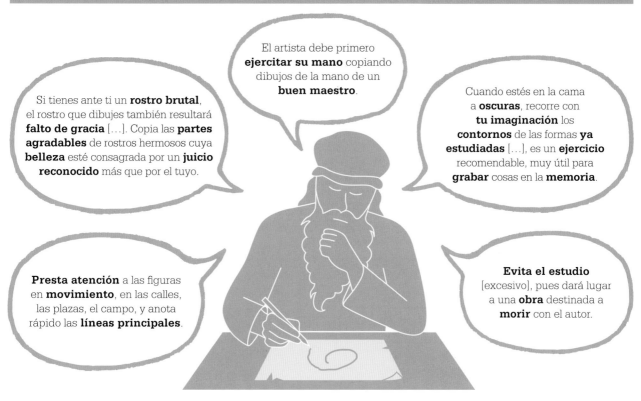

Técnicas para dibujar, según Leonardo da Vinci

El artista debe primero **ejercitar su mano** copiando dibujos de la mano de un **buen maestro**.

Si tienes ante ti un **rostro brutal**, el rostro que dibujes también resultará **falto de gracia** [...]. Copia las **partes agradables** de rostros hermosos cuya **belleza** esté consagrada por un **juicio reconocido** más que por el tuyo.

Cuando estés en la cama a **oscuras**, recorre con **tu imaginación** los **contornos** de las formas **ya estudiadas** [...], es un **ejercicio** recomendable, muy útil para **grabar** cosas en la **memoria**.

Presta atención a las figuras en **movimiento**, en las calles, las plazas, el campo, y anota rápido las **líneas principales**.

Evita el estudio [excesivo], pues dará lugar a una **obra** destinada a **morir** con el autor.

era un talentoso y expresivo dibujante. Pese a ser más conocido como el autor de algunas de las obras más famosas del Renacimiento, Leonardo fue además un brillante erudito que empleó su talento para el dibujo en el estudio de numerosas materias, tales como la ingeniería, la geología, la anatomía, la arquitectura y la óptica. Sus cuadernos contienen casi 2500 dibujos, que exhiben su destreza técnica, su capacidad inventiva y la riqueza desbordante de su imaginación, que pasaba de un tema a otro, con frecuencia en la misma página.

Leonardo estaba fascinado con la idea de función, y utilizaba sus dibujos para registrar los procesos del mundo que lo rodeaba, como el flujo del agua o el vuelo de los pájaros; en dichos estudios se inspiraba después para concebir sus inventos, como sus famosos aparatos para volar o planear. Leonardo creía que prestando atención al lenguaje corporal humano, a los gestos y a la expresión facial, podían percibirse «los movimientos del alma», y en sus cuadernos pueden verse bosquejos de rostros y rasgos fisionómicos. Naturalmente, también llevó a cabo dibujos preparatorios propiamente dichos, como estudios preliminares de sus ambiciosas obras de arte.

El proceso creativo

Uno de los muchos esbozos que reflejan el proceso de trabajo de Leonardo es una página de estudios para *La Virgen y el Niño con santa Ana*, un tema que el artista ensayó varias veces. Esta página de intrincados y muy elaborados bosquejos, que en la actualidad se encuentra en el British Museum de Londres, presenta una turbia paleta de tinta marrón, aguada gris y tiza blanca y negra.

Estos estudios para *La Virgen y el Niño con santa Ana* parecen concebidos en bulto redondo, más como una escultura que como una obra de dos dimensiones. Los personajes **»**

Leonardo da Vinci

Leonardo nació en 1452 cerca de Vinci, en la Toscana, hijo ilegítimo de un abogado florentino y una campesina. En 1466 se mudó a Florencia, se formó con Verrocchio y más tarde se cualificó como maestro en la Hermandad de San Lucas, un gremio de artistas. Su *Adoración de los Magos* afianzó su reputación.

En 1482 se trasladó a Milán para trabajar para la casa de la familia Sforza. Allí pasó dieciséis años, durante los cuales realizó obras como *La Virgen de las rocas* y *La última cena* para el refectorio de Santa Maria delle Grazie.

En 1499 volvió a Florencia, donde pintó *La Gioconda*, y siguió con sus investigaciones científicas y sus inventos. En 1516 se instaló en el castillo de Cloux (hoy de Clos-Lucé), en Amboise (Francia), por invitación de Francisco I, y allí murió en 1519, tras dejar casi toda su obra a su alumno Francesco Melzi.

Otras obras clave

1481 *Adoración de los Magos.*
C. **1495–1498** *La última cena.*
C. **1503–1519** *La Gioconda.*

que aparecen interactúan y se superponen; sus límites en cierta manera confusos revelan los procesos mentales del artista para visualizar posibles soluciones para la composición elegida. Las figuras aparecen desdibujadas, capturadas en su movimiento de una manera casi fotográfica. Unas leves marcas enmarcan el dibujo a modo de pauta –son parte del proceso creativo único de Leonardo–, y en las partes inferior y derecha de la página pueden verse dibujos adicionales de las figuras y de maquinaria diversa. Cuerpos aislados de delicados contornos se encuentran junto a figuras entrelazadas en formaciones cohesionadas, en las que puede verse a Leonardo perfilando y puliendo las poses, valorando cada elemento en sí mismo, así como en el contexto de la composición entera.

Este estudio para *La Virgen y el Niño con santa Ana* es uno de los muchos dibujos existentes relacionados con esta obra inacabada de Leonardo, que se encuentra en el Louvre de París. Se cree que el cuadro fue encargado por Luis XII de Francia y que pretendía celebrar el nacimiento de la hija del rey, Claudia, en 1499. El tema es adecuado por partida doble, pues la esposa

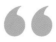

El pintor o dibujante debe ser solitario, para que el bienestar del cuerpo no mine el vigor de la mente.
Leonardo da Vinci

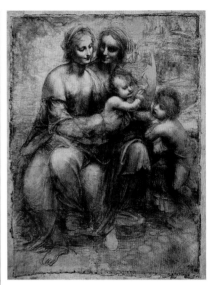

El cartón de Burlington House (*c.* 1499–1500) presenta unos contornos difusos, trazados con carboncillo blando y tiza, que dan a la obra un tono poético y enfatizan la impresión general de delicadeza.

del rey se llamaba Ana, y la santa era la patrona de las mujeres embarazadas.

Bocetos célebres

En 1501 se expuso en Florencia un gran cartón (un dibujo preparatorio de tamaño real) de *La Virgen y el Niño con santa Ana*, y fue muy aclamado por el público: una recepción sin precedentes para un «simple» dibujo. Aunque ese cartón se ha perdido, se conserva otro intacto, conocido como el cartón de Burlington House. Realizado con carboncillo y tizas, no presenta los agujeritos que se solían practicar para transferir el dibujo al soporte de la pintura, y es obvio que nunca se usó para ese fin.

La composición del cartón de Burlington House se parece al bosquejo del British Museum más que el cuadro del Louvre. Incluye la figura de san Juan Bautista, situado a la derecha. La delgada mano

de santa Ana señala al cielo en un gesto simbólico que alude al destino de Cristo. Como varias de las extremidades de las figuras, la mano parece plana e inacabada; esto podría verse como un síntoma del interés incansable de Leonardo: una vez resuelto el gesto, tal vez no veía sentido a continuar trabajando en ese detalle.

La secuencia exacta en que Leonardo llevó a cabo los esbozos preparatorios de *La Virgen y el Niño con santa Ana* no está clara, pero es evidente que hizo una revisión notable de la composición entre el dibujo del British Museum y el cuadro. Las figuras del dibujo son la Virgen María, santa Ana, el Niño Jesús y san Juan Bautista. En el cuadro, Leonardo sustituyó a san Juan por el cordero (un símbolo del sacrificio de Cristo), retiró a Jesús del regazo de su madre y dio más importancia a santa Ana, convirtiéndola así en el eje de la composición triangular.

Es de sobra conocida la tendencia de Leonardo a dejar sus obras inacabadas. Su dedicación para concebir una composición superaba con creces al interés por terminarla. Este hábito, frustrante para sus mecenas, no disminuyó su reputación de genio. Los diversos dibujos para *La Virgen y el Niño con santa Ana* demuestran el vigor de su intelecto y permiten vislumbrar el intrincado mapa de una mente única, increíble.

El auge del bosquejo

El uso de bosquejos preliminares como elemento fundamental de la práctica artística se extendió entre los artistas del Renacimiento, tales como Rafael, Botticelli y Tiziano, y hasta la era contemporánea, desde J. M. W. Turner hasta Pablo Picasso o Anselm Kiefer. De esta manera, los cuadernos y dibujos preparatorios se han convertido en una parte intrínseca de toda creación artística, reveladora del proceso vital y misterioso que prefigura una gran obra de arte. Ese tipo de dibujos han devenido un fin en sí mismos: con frecuencia se exponen y se valoran por su inmediatez y por ofrecer un vislumbre de la intimidad del artista. ∎

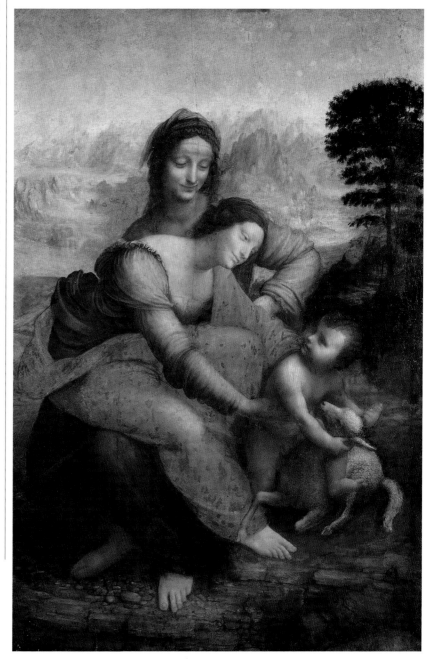

El cuadro de Leonardo *La Virgen y el Niño con santa Ana* (c. 1503–1519) sitúa a los personajes ante un paisaje impresionante, al borde de un cañón, lo que añade tensión a la escena.

TERRORIFICAS VISIONES DE LOS HORRORES DEL JUICIO FINAL
LOS CUATRO JINETES DEL APOCALIPSIS (1498), ALBERTO DURERO

En 1498, el artista alemán Alberto Durero publicó varios grabados en madera (o xilografías) que representan el apocalíptico asedio de la furia infernal sobre los hombres. La serie de quince grabados más una portada, junto con los textos bíblicos en los que se inspiran los grabados, se publicó como libro con el título de *Apocalipsis*. Se imprimieron dos versiones, una en latín y otra en griego. La serie dio fama, fortuna e independencia al artista, y estableció un nivel técnico para el grabado que aún hoy no tiene parangón. Un ejemplo de la maestría de Durero es este graba-

Véase también: *El jardín de las delicias* 134–39 ▪ *El progreso de un libertino: La levée* 200–203 ▪ *El Coliseo* 204–205 ▪ *Los desastres de la guerra* 230–235

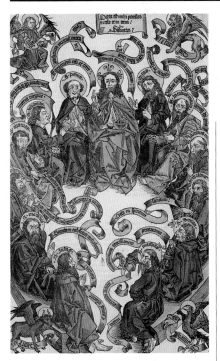

do de la serie, *Los cuatro jinetes del Apocalipsis.*

El auge del grabado

La xilografía se popularizó en Europa a principios del siglo XV, cuando el papel se abarató y fue más accesible. Los grabados, un medio para difundir imágenes con rapidez, se vendían por separado o en colecciones. A menudo pintados a mano, con el tiempo se emplearon para ilustrar textos impresos.

El pintor y grabador Michael Wolgemut, instalado en Núremberg (Alemania), un centro del humanismo y la edición, fue fundamental en la revitalización del grabado en madera tras el declive de la calidad a mediados del siglo XV. Con Wilhelm Pleydenwurff, Wolgemut creó más de 600 xilografías para ilustrar el *Liber chronicarum* (o *Crónicas de Núremberg*, 1493), uno de los primeros libros impresos.

Los grabados a menudo se coloreaban a mano, como este de las *Crónicas de Núremberg* que representa a Cristo con los apóstoles. Su estilo es bastante más tosco que el de la obra de Durero de tan solo una década después.

De joven, Durero fue aprendiz de Wolgemut, pero con el tiempo superó con creces a su maestro. Además de ser un excelente dibujante, se le daban bien las técnicas del grabado en madera y, más adelante, del grabado en metal. El *Apocalipsis* fue su primera serie de grabados.

Trabajando la madera

El Apocalipsis, el último libro de la Biblia, fue una fuente de inspiración artística muy popular durante la Edad Media. Describe un tiempo de sucesos catastróficos, el regreso de Cristo a la Tierra y el juicio de la humanidad, con una vívida imaginería simbólica. Mucha gente lo consideraba una profecía del fin de los tiempos, y a medida que se acercaba el año 1500, las imágenes apocalípticas fueron cada vez más frecuentes, desde los manuscritos a los frescos. »

De acuerdo con la tradición medieval, Durero enseña que la muerte al cabo nos iguala a todos.
Robert H. Smith
Apocalypse: A Commentary on Revelation in Words and Images (2000)

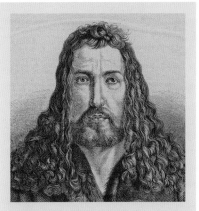

Alberto Durero

Nacido en 1471 en Núremberg (Alemania), Alberto Durero era hijo de un orfebre. A los quince años comenzó a estudiar la técnica de la xilografía con Michael Wolgemut. Además de grabados de temática religiosa y estudios naturales, Durero produjo varios autorretratos y muchos dibujos, acuarelas y grabados de plantas, animales y desnudos. En 1506 pintó el retablo de la *Fiesta del Rosario* para una iglesia de Venecia, con el que se propuso acallar a los críticos italianos que lo consideraban incapaz de manejar el color. Escribió varios libros teóricos, entre ellos uno sobre geometría y los *Cuatro libros sobre las proporciones humanas.*

Durero falleció en el año 1528 en Núremberg, y fue el mayor representante del arte renacentista en el norte de Europa, además del primer artista de este calibre que se dedicó ampliamente al grabado.

Otras obras clave

1502 *Liebre joven.*
1513–1514 Tres obras maestras: *El caballero, la muerte y el diablo, San Jerónimo en su estudio* y *Melancolía I.*

> Quien pusiera colores a los grabados de Durero dañaría la obra.
> **Erasmo de Rotterdam**
> *Diálogos* (1529)

El pasaje que se ilustra en el grabado de *Los cuatro jinetes* forma parte del episodio de la apertura de los siete sellos (6:1–8). Un cordero con siete cuernos y siete ojos rompe los cierres que sellan un libro, que Dios sujeta en su mano derecha. La apertura de los primeros cuatro sellos libera a los jinetes tan vívidamente representados en este grabado –de derecha a izquierda: la Peste, la Guerra, el Hambre y la Muerte–, y se desata el apocalipsis divino.

Vemos a los jinetes en el instante en que surgen del cielo. La boca del infierno se abre en la esquina inferior izquierda. El horror del momento se representa con una urgencia sin precedentes. Las amplias áreas blancas sin entintar contrastan con las oscuras e intrincadas figuras. La representación es realista, pero el horror galopante y los exagerados contrastes confieren una atmósfera extraña a la escena.

La amplia gama de tonos intermedios entre el blanco y el negro que usa Durero, obtenidos mediante el sombreado y la combinación de líneas gruesas y finas, le permiten plasmar la luz, las sombras, la textura y el volumen, creando un efecto convincente. La dificultad de tallar líneas tan delicadas y juntas en un bloque de madera ha llevado a algunos historiadores del arte a especular con que el artista podría haber tallado él mismo la madera, en vez de encargar ese trabajo a diestros artesanos como se suele suponer.

Las líneas paralelas que conforman gran parte del fondo contrastan con la diagonal que forman los caballos, una trayectoria que enfatiza la espada que la Guerra empuña en un gesto amenazador. Con esta violenta composición, Durero rompe con las convenciones artísticas y ejemplifica una sutil alianza entre el tema y la forma.

La caracterización de cada uno de los jinetes y las víctimas es tan detallada como variada. Es una hazaña milagrosa, dada la habilidad necesaria para alcanzar este grado de diferenciación en un bloque de madera. La figura de la Muerte, cerca de la esquina inferior izquierda, es especialmente grotesca: desde las

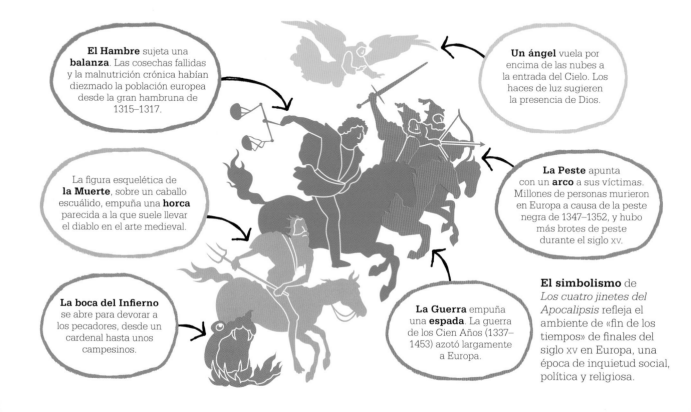

El Hambre sujeta una **balanza**. Las cosechas fallidas y la malnutrición crónica habían diezmado la población europea desde la gran hambruna de 1315–1317.

Un ángel vuela por encima de las nubes a la entrada del Cielo. Los haces de luz sugieren la presencia de Dios.

La figura esquelética de **la Muerte**, sobre un caballo escuálido, empuña una **horca** parecida a la que suele llevar el diablo en el arte medieval.

La Peste apunta con un **arco** a sus víctimas. Millones de personas murieron en Europa a causa de la peste negra de 1347–1352, y hubo más brotes de peste durante el siglo xv.

La boca del Infierno se abre para devorar a los pecadores, desde un cardenal hasta unos campesinos.

La Guerra empuña una **espada**. La guerra de los Cien Años (1337–1453) azotó largamente a Europa.

El simbolismo de *Los cuatro jinetes del Apocalipsis* refleja el ambiente de «fin de los tiempos» de finales del siglo xv en Europa, una época de inquietud social, política y religiosa.

El caballero, la muerte y el diablo
(1513) es uno de los grabados más
logrados de Durero, repleto de un
complejo simbolismo. Las iniciales
del artista aparecen en una placa
abajo a la izquierda.

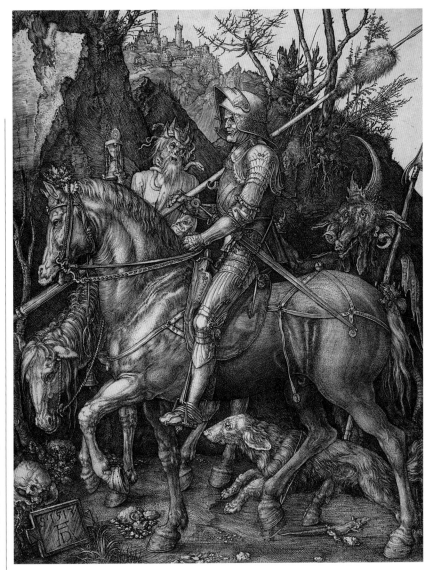

frágiles y huesudas extremidades a
los ojos de mirada salvaje, la man-
díbula desencajada y la barba rala,
todos sus rasgos expresan la vida
esfumada. Este jinete personifica la
muerte de una manera espeluznante
pero conmovedora.

El grabado en metal

Tras el éxito de su *Apocalipsis*, Du-
rero creó diversas series de xilogra-
fías, la mayoría de temática religio-
sa, en las que siguió expandiendo el
medio. Sus obras eran más grandes
de lo habitual, repletas de imagi-
nería, y con una finura única en las
líneas. La huella de su visita a Ita-
lia en 1494–1495, donde estudió las
nuevas técnicas renacentistas, se
aprecia en la expresividad de sus
figuras y en el empleo de la pers-
pectiva para dirigir la mirada del
espectador.

Durero empezó a realizar graba-
dos en otros soportes además de la
madera a principios de la década de
1500. Sus temas son tanto religiosos
como profanos, y combinan motivos
vistos en Italia con otros de la tradi-
ción gótica germánica.

Mientras que el grabado en ma-
dera implica retirar las áreas que no
se van a imprimir, en el grabado en
metal se graban las líneas del dibujo
en una placa metálica; estas reco-
gen la tinta que luego se imprime en
el papel. Este tipo de grabado permi-
te un trazado más fino y un mayor
detalle que la xilografía, y poco a
poco se convirtió en la técnica de
impresión favorita entre los artistas
(junto con el aguafuerte, un méto-
do parecido). El grabado en metal
permitió a Durero experimentar con

sutiles matices, contrastes suaves y
finos detalles. Utilizó el sombreado
para crear efectos de luz y sombra,
y aprovechó su pericia con el buril
para dar textura a sus obras.

Una revolución del medio

Los grabados de Durero asegura-
ron su reputación y se copiaron e imita-
ron ampliamente. El grabado era un
medio eficaz para obtener múltiples
copias de los cuadros, y muchos ar-
tistas hicieron carrera como graba-
dores de reproducciones, a menudo

en colaboración con los artistas ori-
ginales. Marcantonio Raimondi tra-
bajó con Rafael para hacer grabados
de sus cuadros, mientras que otros
artistas, como Pieter Brueghel el
Viejo, hicieron dibujos para que se
pasaran a grabado. En el siglo XVII,
Rembrandt produjo numerosos gra-
bados y aguafuertes originales, que
incluyen paisajes y autorretratos
y reflejan una intensa experimen-
tación. Con su obra, en fin, Durero
provocó una importante y duradera
revolución del grabado. ■

UNA PESADILLA MOLDEADA DENTRO DE LA FORMA FEMENINA

DIOSA COATLICUE (1400–1500)

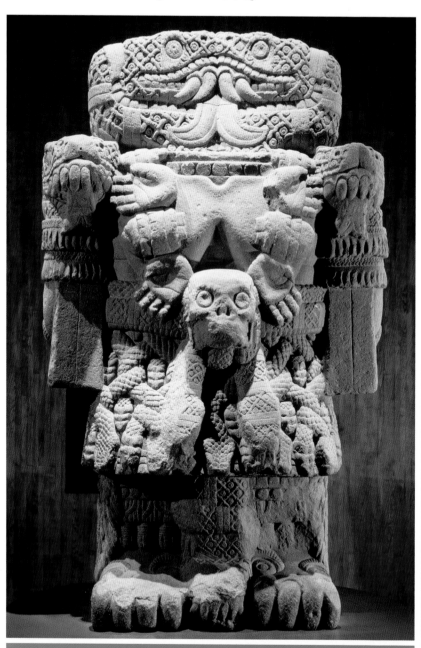

EN CONTEXTO

ENFOQUE
Diosas de la tierra

ANTES
***C.* 30 000 A.C.** Aparecen voluptuosas «venus» por Europa.

***C.* 950–930 A.C.** El papiro Greenfield representa a Nut, diosa egipcia del cielo, con el cuerpo arqueado sobre la tierra.

***C.* 160–150 A.C.** Una cubierta de ataúd de mármol del templo de Atenea Polias en Priene representa a Gaia, la diosa madre griega.

DESPUÉS
Siglo XVIII En el Sudeste Asiático proliferan las estatuas de madera de la diosa de la tierra Vasundhara, que la representan escurriéndose el cabello.

1874 El inglés Dante Gabriel Rossetti pinta *Proserpina*, diosa romana de la fertilidad.

Desde la prehistoria, las diosas de la tierra han tenido un papel clave en los relatos de creación y la iconografía de culturas de todo el planeta. Desde tallas en la roca y toscas figurillas hasta efigies, mosaicos, cuadros y esculturas, las representaciones de estas diosas son una de las tradiciones más antiguas del arte. En muchas culturas, la figura de la madre tierra celebra la vida y la muerte como aspectos esenciales de los ritmos del mundo natural. Este arte que celebra la potencia y la creatividad femeninas es una poderosa respuesta a la necesidad humana de dar sentido a la interrelación del nacimiento, la vida y la muerte.

Véase también: Venus de Willendorf 20–21 ■ Máscara de Teotihuacán 50 ■ Estatuas de la isla de Pascua 78 ■ Murales de Bonampak 100 ■ *The Dinner Party* 332–333 ■ *Mamá* 334–335

Diosas maternales

A pesar de la importancia de la naturaleza dual de las diosas de la tierra, el arte las ha representado a menudo en su forma más benigna. Deméter, diosa griega de la agricultura, suele aparecer con una corona de maíz. Su hija, Perséfone, que rige la vitalidad de la tierra, se representa a menudo con una granada, un símbolo de plenitud y fertilidad, o con un haz de maíz, como se ve en la tablilla votiva del siglo v de la imagen. La diosa de la tierra frigia, Cibeles, fue asociada por los griegos con la diosa de la fertilidad Artemisa y representada en Éfeso con múltiples pechos.

Isis era la poderosa diosa madre del antiguo Egipto, que también está vinculada al renacimiento y la muerte. Numerosas estatuillas la representan dando de mamar a su hijo Horus, sujetándole la cabeza con la mano izquierda y ofreciéndole el pecho. Puede que esta imagen influyera en los primeros cristianos y sus representaciones de la Virgen María amamantando al Niño Jesús.

Creadora y destructora

La monumental estatua de basalto de la diosa azteca de la tierra, Coatlicue, de 3,5 m de altura, considerada una obra maestra de la escultura azteca, es un buen ejemplo de este complejo papel de la figura de la madre tierra.

Hallada en 1790 en Ciudad de México, la pieza es simétrica y originalmente estaría pintada con llamativos colores. Coatlicue lleva una falda de serpientes de cascabel entrelazadas (su nombre significa, precisamente, «falda de serpientes»), que podrían ser un símbolo de fertilidad. También lleva un collar de manos y corazones humanos y un cinturón con un patrón de círculos concéntricos y una calavera en el centro. El patrón repetitivo estaría vinculado con la creencia azteca de que la creación se puede repetir mediante la recreación ritual.

La diosa, símbolo de la naturaleza como creadora y como destructora, se ha representado en su forma más aterradora: aparece decapitada, con dos serpientes saliéndole del cuello en vez de la cabeza, una convención del arte azteca que simboliza la sangre brotando. Las cabezas de ambas serpientes se miran, mostrando la lengua bífida, un ojo y dos dientes; juntas dan la impresión de una amplia máscara. Las referencias visuales a la decapitación, la sangre y la muerte quizá reflejen la creencia azteca de que el sacrificio humano era esencial para propiciar la voluntad de los dioses y dar continuidad al ciclo de la creación, una idea que se ve reforzada por la impactante yuxtaposición de los pechos de Coatlicue con una calavera. Los pechos de aspecto humano, medio ocultos bajo el collar y la calavera, se han secado tras alimentar a cientos de hijos.

La estatua está tallada con habilidad y gran atención al detalle, como se ve en las escamas de las serpientes o en el rollo de grasa en el estómago de la diosa que indica que ha dado a luz. Está esculpida en redondo, un poco inclinada hacia delante para enfatizar su aterrador volumen.

Benigna y sanguinaria

Coatlicue no es la única diosa de la tierra con una faceta destructiva. En la iconografía hindú se atribuyen similares símbolos de destrucción y regeneración a Kali, que gobierna la muerte, el tiempo, la sexualidad y el afecto maternal: es benevolente, pero aterradora y caótica al mismo tiempo. Suele representarse con una guirnalda de calaveras y numerosos brazos que representan el ciclo completo de creación y destrucción. Su horrenda lengua roja sugiere su sanguinario apetito, pero sus dientes blancos denotan pureza. ■

Sin duda es una de las obras de arte más directas y rotundas de la historia: nada puede mitigar su horror.
Burr Cartwright Brundage
The Fifth Sun: Aztec Gods, Aztec World (1979)

MAESTRO DE LO MONSTRUOSO, DESCUBRIDOR DE LO INCONSCIENTE

EL JARDÍN DE LAS DELICIAS (*c.* 1490–1510), EL BOSCO

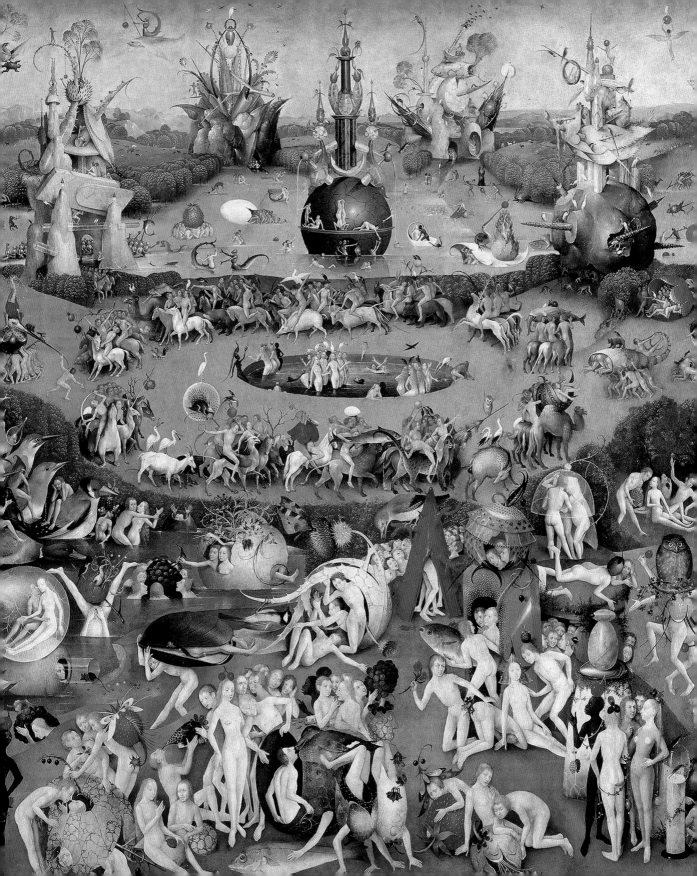

EN CONTEXTO

ENFOQUE
Fantasía

ANTES
***C.*700** En la edad dorada del arte chino, artistas de la dinastía Tang crean fantásticos dragones de bronce.

A partir de *c.*1200 En los bestiarios y otros manuscritos iluminados aparecen monstruos híbridos y extrañas criaturas que influirán en el arte fantástico de generaciones posteriores.

DESPUÉS
1562 Pieter Brueghel el Viejo, uno de los muchos imitadores de El Bosco, puebla su cuadro *La caída de los ángeles rebeldes* de grotescos seres fantásticos.

A partir de *c.*1920 Los surrealistas recurren a la fantasía en su representación de escenas, figuras y criaturas extrañas y de mundos oníricos.

*E*l jardín de las delicias, de El Bosco, es una obra de arte fantástica. Muy poco convencional, se desvía notablemente del arte flamenco de la época. La idiosincrasia de la obra, junto con el misterio que rodea a su creación –el artista no dejó notas o cartas sobre ella–, ha suscitado abundantes especulaciones sobre cómo leer los motivos fantásticos de El Bosco: ¿quería transmitir un significado herético u oculto, pretendía impresionar o provocar, o, como sostiene la mayoría de los historiadores del arte, se trata de una gran lección moral? Esta obra alucinante emplea la fantasía para mostrar los peligros de los placeres terrenales –especialmente de la lujuria– y sus terribles consecuencias en el contexto de la fe cristiana.

Pintar lo imaginario

En términos generales, la fantasía es un ingrediente de buena parte del arte visual: cualquier representación que recurra a la imaginación del artista puede decirse que tiene un elemento fantástico. No obstante, en la teoría del arte, el término «fantasía» es más específico y suele utilizarse a la hora de describir obras representativas –más que abstractas– de temas sobrenaturales o imaginarios. Las representaciones del cielo y el infierno, los personajes mitológicos, mágicos o grotescos, los paisajes imaginarios, todo eso puede considerarse fantasía. La pintura religiosa se suele excluir de la categoría, lo que hace a este cuadro aún más insólito. La fantasía está presente en muchos movimientos artísticos de la historia, desde el antiguo Egipto hasta el movimiento surrealista, pasando por el románico y el Renacimiento.

> Si hay algún absurdo aquí es nuestro, no suyo [...], son sátiras pintadas sobre los pecados y delirios del hombre.
> **José de Sigüenza**
> *Historia de la orden de san Jerónimo* **(1605)**

El Bosco

Jheronimus van Aken –más conocido como Hieronymus Bosch o El Bosco– nació hacia 1450 en 's-Hertogenbosch, parte del antiguo Ducado de Brabante, y allí trabajó durante toda su vida. Pertenecía a una familia de artistas: su padre era asesor artístico de una hermandad religiosa, su abuelo fue el pintor Jan van Aken, y sus tíos también eran artistas. Hombre enigmático, solo firmó algunas de sus obras y con seudónimo, «Hieronymus Bosch» (abreviatura de su pueblo natal). Además, era miembro de la Hermandad de Nuestra Señora, un grupo religioso conservador. Hay indicios de que era una persona devota y respetada, y aunque algunos de sus cuadros resultan excéntricos para el ojo moderno, reflejan una visión tradicional. Los registros de la Hermandad indican que murió en 1516.

Otras obras clave

***C.*1480** *Crucifixión.*
***C.*1480–1490** *Mesa de los siete pecados capitales.*
***C.*1485–1490** *El carro de heno.*
***C.*1500** *Las tentaciones de san Antonio.*

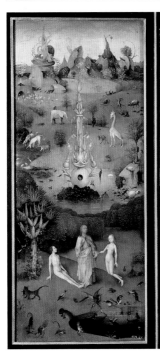
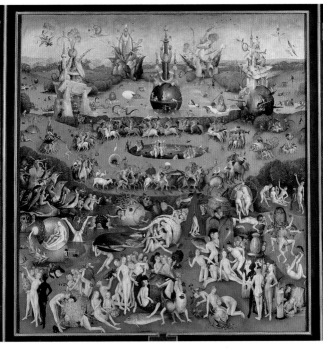
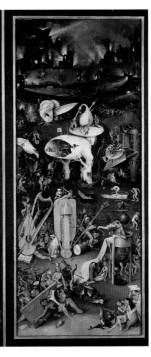

La magnífica obra de El Bosco es un producto de las creencias y los temores propios de un periodo y un ambiente cultural concretos. Los monstruos surgieron de la imaginación de El Bosco, pero eran una expresión del sentimiento religioso de la época. Sus fantásticos personajes se distanciaban de la realidad al tiempo que proponían una serie de moralejas.

Los tres paneles

El jardín de las delicias es un tríptico, esto es, está formado por tres paneles concebidos para ser vistos y leídos en una secuencia, de izquierda a derecha.

En el primer panel del tríptico, a la izquierda, figura el jardín del Edén: Dios presenta a Adán y Eva y bendice su unión. El paisaje es exuberante y floreciente. En el medio se halla una extraña fuente rosa, con unas ampollas de vidrio como las que se usan en los experimentos científicos; es la Fuente de la Vida, origen de todos los ríos del Paraíso. La colección de animales reales y fantásticos que puebla el próspero campo sugiere la inagotable creatividad de Dios, e incluye de todo, desde un unicornio y un perro de dos patas hasta caimanes y un puercoespín.

[El Bosco] consiguió dar forma concreta y tangible a los temores que obsesionaron al hombre de la Edad Media.
E. H. Gombrich
La historia del arte (1950)

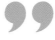

El jardín de las delicias fue probablemente un encargo para la casa de un acaudalado mecenas seglar; dada su naturaleza, es poco probable que se usara como retablo.

En este panel, El Bosco imagina el momento antes de que la fuerza del pecado y la procreación humana se libere en el mundo.

El panel central del tríptico advierte contra los pecados de la carne; más que una representación directa del mundo, es el «jardín de las delicias terrenales». El ambiente orgiástico se expresa mediante una variedad de símbolos de fantasía, como fresones gigantes y abundante fruta en general. Las fresas se usaron a veces como símbolo de la sangre de Cristo, pero aquí su carnosidad sugiere lujuria. En el centro de este panel hay un estanque con mujeres desnudas, cuyo vicio implícito invita a establecer una comparación »

El jardín del Edén, en el primer panel, presenta un humor negro. La expresión de Adán se ha interpretado como lujuriosa, como si la semilla de la caída de la humanidad estuviera presente desde el inicio.

tar el pecado directamente, pero la pintura está llena de insinuaciones sobre vicios sensuales como la promiscuidad sexual y la gula. Para el espectador de la época, con su bagaje religioso, esas alusiones morales eran evidentes.

El último panel, dedicado al Infierno, da un giro siniestro: el horror acecha en lugares insospechados. El Bosco pinta una fantasía infernal liberando monstruos de las profundidades de su imaginación. El tema de este panel es el castigo. Las llamas lamen las paredes de la ciudad, y los personajes están doblados de vomitar. Una demoníaca ave entronizada se traga sistemáticamente a sus víctimas y las expulsa en una letrina. La tortura está presente por todas partes: instrumentos afilados hieren los miembros de la gente y máquinas fantásticas destrozan los cuerpos. A la izquierda, bajo el cráneo de un animal, una campana de

negativa con la Fuente de la Vida de la primera escena. En el imaginario y la literatura de la época, las mujeres se representaban a menudo como tentadoras, un prejuicio que se remonta a la figura bíblica de Eva, que, engañada por la serpiente para probar el fruto prohibido, luego se lo dio a probar a Adán. El estanque de las mujeres está rodeado por un círculo de hombres desnudos montados en animales desbocados, una alusión evidente al acto sexual.

El Bosco usa astutamente la fantasía para dar un aire metafórico a un tema escabroso. Evita represen-

Otros intentan pintar el aspecto externo del hombre, solo él tuvo la audacia de pintarlo como es por dentro.
José de Sigüenza
Historia de la orden de san Jerónimo (1605)

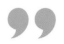

la que salen unas piernas humanas oscila de lado a lado: da el toque de difuntos para la humanidad.

Apetitos sensibles

Un motivo común en el tercer panel es el instrumento musical como símbolo de distracción sensorial (en ocasiones se aludía a la lujuria como «la música de la carne»). Los más notables son un arpa y un laúd enormes, así como dos tipos de flauta. Al exagerar estos objetos con proporciones inverosímiles, el artista hace que lo conocido resulte extraño, insinuando una sinfonía de horror discordante. Los instrumentos musicales se complementan con dos enormes orejas cercenadas y una afilada hoja que sale entre ellas (p. siguiente, abajo), una metáfora fálica. Las orejas son otra alusión a los sentidos y a la tentación de caer en el exceso del placer sensual: los apetitos sensibles del ser humano son mucho mayores de lo que la moral puede permitir.

Experto en anatomía de las aves, El Bosco muestra un conocimiento preciso de la materia en *El jardín de las delicias,* donde se han identificado unas 25 especies de aves.

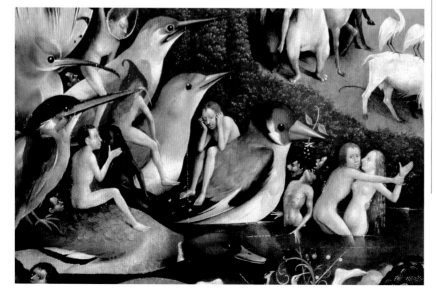

Un estrambótico monstruo preside la escena: parte árbol, parte huevo, su cabeza humana sostiene una plataforma sobre la que hay una gaita y una procesión de pequeñas criaturas (abajo), acaso una metáfora de la psique desquiciada. Algunos historiadores del arte han argumentado que se trata de un autorretrato de El Bosco, pero no hay pruebas que lo confirmen.

Cuando los paneles laterales del tríptico se cierran, las caras externas forman una imagen de la Tierra pintada en grisalla (con matices de gris). Se distingue una minúscula figura de Dios, junto con una cita del Salmo 33,9: «Pues él habló y así fue, él lo mandó y se hizo». Algunos estudiosos creen que esta pintura representa la Tierra recién formada antes de la creación de Adán y Eva; otros la consideran una referencia al diluvio enviado por Dios en la época de Noé.

Extraña ortodoxia

El estilo de El Bosco –como el tema, tan sugerente y surrealista– difiere de la suave precisión de otros artistas de la época. Su manejo del pincel es muy vivo y ágil, y la fluida aplicación de finas capas de pintura al óleo crea un acabado con textura

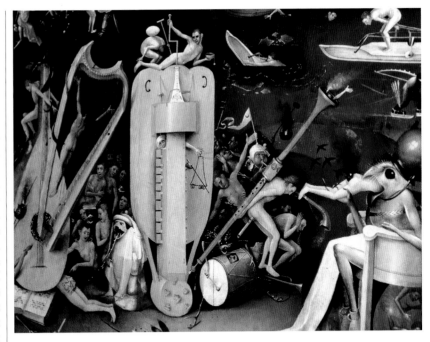

muy distinto de la brillante delicadeza que codiciaban sus contemporáneos. Mientras que otros artistas procuran ocultar la presencia del artista, El Bosco se reafirma a sí mismo en la ejecución de esta obra, que presenta como una escena fantástica plasmada por una mano humana y concebida por una mente humana.

El primer testimonio crítico que se conserva sobre *El jardín de las delicias* data de 1517, cuando Antonio de Beatis –secretario del cardenal Luis de Aragón– vio el tríptico en el palacio de los condes de Nassau, en Bélgica. Este palacio era un centro político de los Países Bajos y albergaba con regularidad encuentros diplomáticos de alto nivel. Al parecer, la obra fue recibida con entusiasmo por su distinguido público. Tras la muerte de El Bosco, el tríptico fue

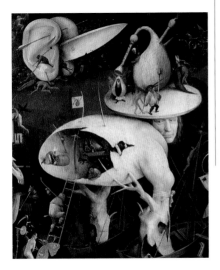

Una criatura con cabeza humana, piernas como árboles y cuerpo en forma de huevo roto domina el siniestro panel derecho del tríptico. La gaita sobre su cabeza es un símbolo del deseo carnal.

Los condenados son devorados, torturados y atormentados en el Infierno. Estas extraordinarias escenas parecen anticipar los paisajes y figuras creados por algunos artistas surrealistas del siglo XX.

copiado y reproducido en tapices, e influyó en otros maestros de lo inquietante, de manera notable en Pieter Brueghel el Viejo.

Funciones de lo fantástico

El género fantástico, con sus realistas representaciones de objetos irreales, ha servido a muchos fines. Los artistas del movimiento surrealista, iniciado en la década de 1920 en Europa, pintaron extrañas escenas de gran realismo para expresar «el auténtico funcionamiento de la mente». A diferencia de El Bosco, que usó la fantasía como herramienta didáctica, ellos se distanciaron explícitamente del juicio moral; pero, como El Bosco, impresionaron a los espectadores con su fascinante exuberancia. ∎

UN PINTOR DEBE COMPENSAR LOS DEFECTOS NATURALES DE SU ARTE

CARTÓN DE *LA PESCA MILAGROSA* (1515–1516), RAFAEL

EN CONTEXTO

ENFOQUE
Grande maniera

ANTES

Finales del siglo xv
La obra de Miguel Ángel
en Florencia marca el cénit
del Alto Renacimiento.

***C*. 1502–1503** El pintor
italiano Pietro Perugino
produce cartones para
vidrieras en Florencia.
Se convierte en mentor
de Rafael.

DESPUÉS

Finales del siglo xvi La
escuela de arte boloñesa
tiene como referente el
estilo pictórico de Rafael.

Siglo xvii Giovanni Pietro
Bellori formula su idea de la
grande maniera.

1769–1790 Joshua Reynolds
pronuncia sus *Discursos sobre
el arte* en la Royal Academy
de Londres, donde habla sobre
la *grande maniera*.

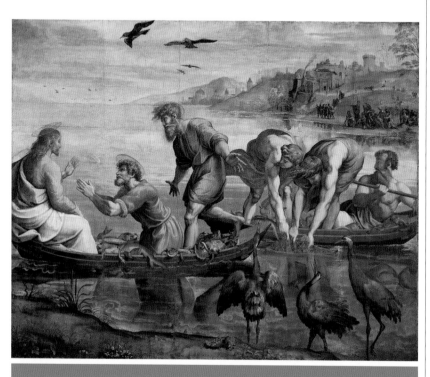

E n la crítica artística, la expresión *grande maniera* se refiere a un estilo estético idealizado derivado del arte clásico y del clasicismo del Renacimiento. Es un estilo que tiene como objetivo el enriquecimiento moral del espectador; sus temas pueden ser mitológicos, literarios o históricos, y suele presentar solemnes composiciones con múltiples figuras.

El concepto de *grande maniera* lo utilizó por primera vez el escritor y coleccionista italiano del siglo xvii Giovanni Pietro Bellori, al elogiar a artistas como el pintor barroco francés Nicolas Poussin y los hermanos

Carracci de la escuela boloñesa por crear obras caracterizadas por un gran tema, concepto y estructura. Estos artistas estaban en deuda con Rafael: Poussin se inspiró en gran medida en la claridad de forma de la obra del de Urbino, y los hermanos Carracci emularon claramente su estilo, evitando la teatralidad del manierismo de moda y recuperando sus nobles valores y sus sólidas figuras.

La naturaleza de la *grande maniera* y el papel de Rafael como su referente fueron estudiados en el siglo XVIII por el presidente de la Royal Academy de Londres, el retratista Joshua Reynolds. En sus *Discursos sobre el arte*, Reynolds argumentaba que el genio de Rafael residía en su capacidad única para captar las «ideas» generales de la realidad. En lugar de copiar de la vida, Rafael pintaba versiones idealizadas elaboradas en su imaginación, usando la licencia artística para retratar la dignidad, la grandeza y la belleza y compensar los defectos de la realidad. Rafael vino a conocerse póstumamente como el padre de la *grande maniera*, e inspiró a críticos como Bellori y Reynolds para estudiar su

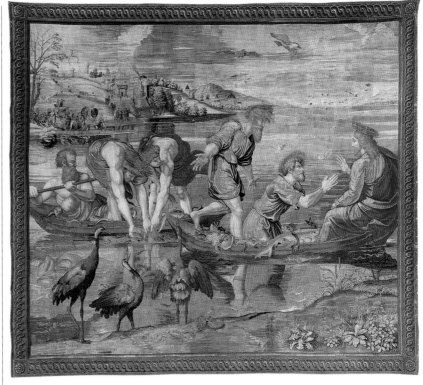

[Rafael consiguió] la composición armónica y perfecta con figuras moviéndose libremente.
E. H. Gombrich
La historia del arte (1950)

fórmula para crear obras maestras cultas.

Entre las mejores obras de Rafael, y ejemplos de la *grande maniera*, se encuentran sus cartones, monumentales pruebas pictóricas para una serie de tapices que estaban destinados a cubrir la parte inferior de las paredes de la Capilla Sixtina del Vaticano, en Roma.

Cartones y tapices

Un «cartón» es un dibujo o pintura preliminar de una gran obra en otro medio. Los cartones del Vaticano de Rafael —originalmente eran diez, pero solamente se conservan siete— representan escenas de las vidas de san Pedro y san Pablo, procedentes tanto de los evangelios como de los Hechos de los Apóstoles. Se los encargó el papa León X en 1515, un honor para Rafael, pues los tapi-

Este tapiz de *La pesca milagrosa* se hizo en Bruselas, la capital textil de Europa. Se trata de una imagen especular de la del cartón, porque se trabajó desde detrás.

ces resultantes colgarían junto a los frescos de grandes artistas como Sandro Botticelli y Perugino, y bajo el techo de Miguel Ángel, en la Capilla Sixtina.

Los cartones de Rafael son tan grandes en escala como en intención. Cada uno de ellos está compuesto por unas doscientas hojas de papel pegadas. Realizaba el dibujo con carboncillo y pintaba al temple. Luego las pinturas se enviaban a un taller de Bruselas: se cortaban en tiras y estas se repartían entre un equipo de expertos tejedores; a continuación, las piezas tejidas se cosían entre sí para componer un tapiz. »

Rafael

Raffaello Sanzio nació en Urbino (Italia) en 1483. Su padre, Giovanni Santi, fue pintor de la corte del príncipe Federico da Montefeltro, y dio al joven Rafael una sólida formación en arte; en 1500 era ya un maestro. Realizó encargos por toda Italia y pasó sus años de formación en Florencia, donde recibió la influencia de Leonardo da Vinci y Miguel Ángel.

En 1508 viajó a Roma para pintar frescos en el Vaticano. En parte debido a su gran carga de trabajo, sus obras con frecuencia las ejecutaban sus asistentes a partir de sus diseños: los cartones para la Capilla Sixtina se terminaron así. Rafael fue también un arquitecto de éxito, y en 1517 fue elegido para planificar un estudio de los monumentos antiguos de Roma. Habiendo alcanzado la fama en vida, Rafael falleció a causa de una fiebre en 1520. Se le considera uno de los mayores pintores de la historia del arte.

Otras obras clave

1506 *Virgen del prado.*
1509–1511 *La escuela de Atenas.*
***C.* 1512–1513** *Madonna sixtina.*
1520 *La Transfiguración.*

La pesca milagrosa representa el conocido episodio evangélico en que Cristo envía a los apóstoles a lanzar las redes a las aguas profundas, y sus barcas, antes vacías, se llenan de peces. Pedro, al presenciar este milagro, se arrodilla a los pies de Cristo, y los apóstoles lo dejan todo para seguirle y convertirse en pescadores de hombres. Con un tono moralizante –un rasgo distintivo de la *grande maniera*–, esta obra ofrece un ejemplo de la lealtad incondicional para que los espectadores la emulen; no solo enseña cómo se debe actuar, sino también cuál es la recompensa.

Presencia divina

En la majestuosa *La pesca milagrosa*, de Rafael, todos los apóstoles poseen el mismo cuerpo musculado, purgado de imperfecciones humanas, idóneo para asumir la obra de Dios. Reynolds describió el enfoque de Rafael en esta obra como «poético», pues los defectos físicos de los apóstoles están explícitamente documentados en la Biblia. Esta idealización de las formas es típica de la *grande maniera*.

Otro rasgo fundamental de este estilo, según Reynolds, es el empleo de una paleta de colores sencilla, y este cartón de Rafael presenta únicamente seis colores básicos: el azul domina el cuadro, presente en todo, desde el pueblo que se ve a lo lejos hasta las grullas o el agua; el blanco aparece principalmente en la túnica de Cristo y en el cielo; el verde está presente en la ladera, a la derecha, y también en la túnica del apóstol san Andrés; el rojo salpica los cálidos edificios de ladrillo y el cielo encendido, y es más intenso en la túnica del apóstol Santiago, arremolinada por el viento; las barcas son amarillas, mientras que el dorado se reserva para los halos de Cristo y de dos de los apóstoles.

La composición de las barcas y la tierra conduce la vista del espectador hacia Cristo, que está sentado a la izquierda, mientras que la

Para pintar *El triunfo de Galatea* (1512–1514), Rafael explicó que se había inspirado en «una cierta idea» de la figura de Galatea –una representación de belleza ideal– más que en una persona real.

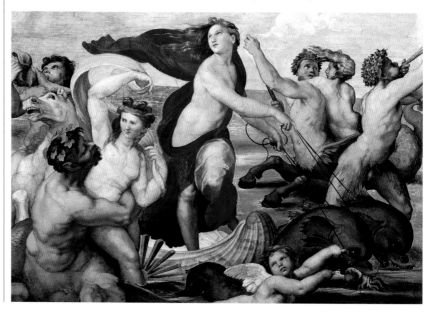

Simbolismo animal en *La pesca milagrosa*

Los cisnes suelen significar orgullo y engaño.

Los peces simbolizan la piedad cristiana y las almas liberadas del mal.

Los cangrejos representan la avaricia y el vicio.

Los cuervos simbolizan el pecado. Noé soltó desde el arca un cuervo que nunca regresó.

Las grullas velan las unas por las otras, como el papa vela por sus fieles.

actividad de los apóstoles también está cuidadosamente coreografiada apuntando en esa misma dirección. Esta actividad culmina en la figura erguida de san Andrés y los pájaros que vuelan sobre él, pasa por la figura arrodillada de san Pedro y se resuelve en la serena bendición de Jesucristo.

Evitando el detalle superfluo, Rafael condensa el episodio evangélico en una serie de expresivos cuerpos, reunidos en un grupo ondulante pero equilibrado. Así, Jesucristo está sentado en el extremo izquierdo de la barca de la izquierda, como en un reflejo de Zebedeo —el padre de Santiago y Juan—, que se halla en el extremo contrario de la otra barca; este es un detalle que habla de la humildad de Cristo, pues el Hijo de Dios aparece compensando compositivamente a un simple mortal. Los significados que transmite la armoniosa composición se refuerzan con el simbolismo del color y de otros elementos de la pintura, especialmente los animales (arriba).

Estilo de prestigio

La *grande maniera* fue el estilo artístico más prestigioso hasta bien entrado el siglo XIX, y quedó instaurado como tal en las instituciones artísticas en detrimento de otros géneros, como el bodegón o las escenas cotidianas. Los estudiantes de arte se formaban en este estilo, a menudo copiando directamente los cartones de Rafael. El estilo se aplicó a temas históricos y literarios, pero también al retrato, donde las metáforas visuales, como las poses clásicas y los escenarios arcádicos, sugerían la buena posición del retratado.

La *grande maniera* ejerció una enorme influencia en la evolución del arte europeo; sin embargo, durante el siglo XIX la moda artística de la perfección intachable fue decayendo en favor del realismo. No obstante, su ideal de belleza continúa siendo el objetivo de muchos artistas en la actualidad, y numerosos fotógrafos y profesionales de la imagen persiguen valores parecidos en el siglo XXI. ■

Jane, condesa de Harrington (1778), de Joshua Reynolds, es un retrato al estilo de la *grande maniera*. Emplea edificios clásicos y paisajes elegantes para evocar la civilización y la honestidad.

CON ESCULTURA ME REFIERO A AQUELLO QUE SE HACE MEDIANTE SUSTRACCION

JOVEN ESCLAVO (c. 1530–1534), MIGUEL ÁNGEL

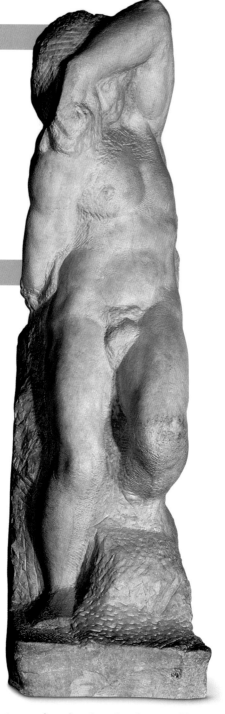

EN CONTEXTO

ENFOQUE
Non finito

ANTES
Principios del siglo xv El escultor florentino Donatello emplea el *non finito* en estatuas de bronce y relieves para intensificar su impacto espiritual y su dramatismo.

Finales del siglo xv El pintor florentino Sandro Botticelli explora el uso de la técnica del *non finito*.

DESPUÉS
1875 El escultor francés Auguste Rodin admira el expresivo uso del *non finito* por parte de Miguel Ángel y Donatello y viaja a Italia para estudiar su obra.

Principios del siglo xx El escultor Jacob Epstein recupera la tradición de tallar directamente la piedra y defiende la idea de que la forma debe ser fiel a su material.

Hay pocas obras de arte donde la lucha entre el material y el tema sea tan visceral como en los *Esclavos*, de Miguel Ángel, una serie de estatuas de mármol cuya intención original era adornar el sepulcro del papa Julio II. Cuatro de las piezas tienen un aspecto inacabado *(non finito)* en distintos grados: algunas áreas están talladas y revelan partes de la cabeza y el cuerpo, y otras están sin trabajar o parcialmente talladas. La impresión general es la de unos cuerpos atrapados en la roca, contorsionados, trágicamente condenados a luchar eternamente por su libertad.

La escultura como liberación

Miguel Ángel era un artista profundamente religioso. Gran parte de su obra escultórica, y, de hecho, todo su método de trabajo, era una metáfora de la lucha del alma por liberarse del cuerpo, del espíritu por huir de los confines de la materia. Creía que su papel como artista consistía en liberar las bellas formas encerradas dentro de la piedra. Para ello, escogía bloques del mármol más fino de las canteras de Carrara, y los trabajaba a mano, a menudo durante días enteros, con un mazo y un cincel, «sustrayendo» el mármol sobrante. Esto contrastaba con el procedimiento de otros escultores, que creaban modelos de yeso de la figura en cuestión antes de traspasar sus medidas a un bloque de mármol para saber exactamente dónde tallar.

Miguel Ángel

Michelangelo Buonarroti nació cerca de Arezzo, en la Toscana, en 1475. En 1488 era aprendiz del pintor Domenico Ghirlandaio. En 1489 ingresó en una escuela de arte amparado por el mecenazgo de Lorenzo de Médicis. Allí demostró su admiración por Masaccio y Giotto haciendo dibujos de su obra que aún se conservan. Instalado en Roma, sus esculturas de *Baco* (1496–1497) y la *Pietà* (1498–1499) lo lanzaron al estrellato artístico. A principios del siglo XVI, Miguel Ángel era el artista más famoso de su época. En 1508 comenzó a pintar el techo de la Capilla Sixtina; lo hizo a regañadientes, ya que se consideraba sobre todo escultor, pero demostró una extraordinaria habilidad y resistencia como pintor. En 1546 fue designado como arquitecto de la basílica de San Pedro de Roma. Dedicó sus últimos años a este encargo, negándose a cobrar por ello. Murió en 1564.

Otras obras clave

1501–1504 *David.*
1508–1512 Techo de la Capilla Sixtina.
1536–1541 *Juicio Final.*

Todo un enigma

El trabajo en el *Joven esclavo* y en otros tres de los *Esclavos* quedó interrumpido cuando el papa Julio II pidió a Miguel Ángel que comenzara a decorar la Capilla Sixtina. Después de la muerte del papa en 1513, sus sobrinos redujeron el presupuesto de su majestuoso sepulcro y, en consecuencia, Miguel Ángel solo pudo realizar unas cuantas de la treintena de figuras previstas inicialmente.

Aunque los especialistas no tienen la certeza de si el *Joven esclavo*, el *Esclavo despertando* y demás esculturas incompletas quedaron inacabadas de forma deliberada, dado su estado parece probable que se debiera a una combinación de necesidad (por el recorte presupuestario) y pertinencia artística: el *non finito* sería un modo de expresión de la inmensa dificultad de conjugar una magnífica visión artística con el trabajo por encargo.

Miguel Ángel sí terminó otras dos esculturas de esclavos, el *Esclavo moribundo* y el *Esclavo rebelde* (ambos *c.* 1513), «completamente con sus manos», antes de que se agotaran los fondos. No obstante, el problema de la financiación fue una fuente continua de frustración para el escultor, que más tarde lamentó haber malgastado su juventud y energía en el proyecto, luchando por liberar su visión creativa de las tediosas limitaciones mundanas.

Sean cuales fueren las metáforas en juego en los cuatro *Esclavos* inacabados, su estado *non finito* resulta clave en esta poderosa representación de la lucha individual. ■

Miguel Ángel trató siempre de concebir sus figuras como si se hallaran ya contenidas en el bloque de mármol.
E. H. Gombrich
La historia del arte (1950)

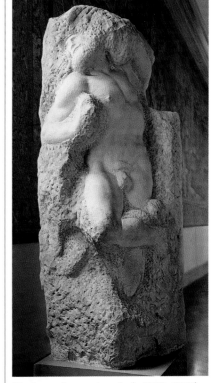

Esclavo despertando (*c.* 1520–1523), quizá el más *non finito* de los *Esclavos*, es una escultura muy expresiva. El bloque de mármol revela claramente las marcas de la herramienta de Miguel Ángel.

LA AMANTE DE UN PRINCIPE QUE SE REGOCIJA EN LA CALIDEZ DE SU PROPIA CARNE

VENUS DE URBINO (1538), TIZIANO

Detalle de la *Venus de Urbino*

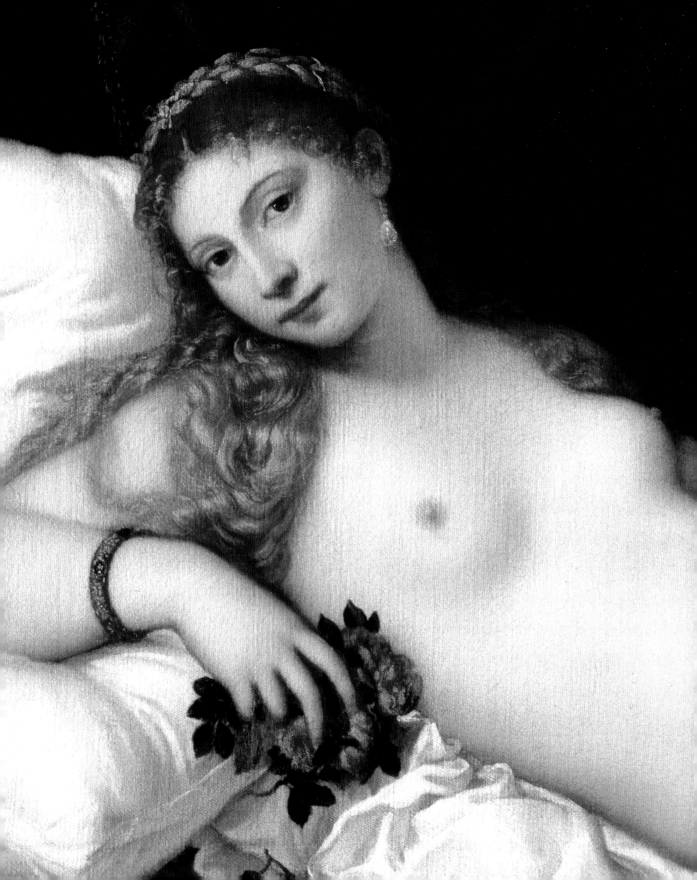

EN CONTEXTO

ENFOQUE
Desnudo femenino

ANTES

35 000 A.C. Los primeros desnudos que se conocen, pequeñas estatuillas europeas, representaban la sexualidad y la fecundidad femeninas.

C. 350 A.C. Praxíteles de Atenas es el primer escultor que talla un desnudo femenino de tamaño natural, la *Afrodita de Cnido*.

C. 1508–1510 El veneciano Giorgione pinta la *Venus dormida*, obra a la que alude Tiziano en su *Venus de Urbino*.

DESPUÉS

1647–1651 Diego Velázquez pinta la *Venus del espejo*.

1863 Manet pinta *Olimpia*, emulando la composición de Tiziano pero sustituyendo a Venus por una prostituta. El cuadro provocó un escándalo en el Salón de 1865.

El desnudo en el arte casi nunca es una imagen directa de la persona desnuda. Las representaciones de una figura humana sin ropa suelen estar cargadas de implicaciones filosóficas, culturales o eróticas.

Si bien en la prehistoria ya se produjeron exageradas figuras femeninas como talismanes de fertilidad, las primeras representaciones artísticas del desnudo en la cultura occidental se remontan a la civilización clásica de la antigua Grecia. Allí, los escultores crearon soberbios desnudos de proporciones ideales basadas en cálculos matemáticos que retrataban a sus dioses y héroes y eran toda una celebración del cuerpo humano. En torno al siglo VI a.C., en Grecia, donde se solían organizar juegos y festivales atléticos, se produjeron estatuas de desnudos masculinos en diversas actitudes –furia, contemplación, triunfo–, pero aún tenían que pasar otros dos siglos para que el desnudo femenino fuera un tema aceptable para los artistas.

Uno de los primeros y más famosos desnudos femeninos fue una estatua de tamaño real de Afrodita (llamada Venus en la antigua Roma), la diosa del amor y la belleza. Al pa-

> El pintor debe buscar siempre la esencia de las cosas, representar siempre las características y emociones esenciales de la persona a la que retrata.
> **Tiziano**

recer, su autor, Praxíteles de Atenas, hizo dos versiones, una desnuda y otra vestida, para la isla de Cos. Pese a que la Afrodita desnuda se cubría sus partes con una mano, fue rechazada por los ciudadanos de Cos, pero más tarde se instaló en un santuario en Cnido. Recibió muchas visitas y fue muy admirada y copiada; el autor romano Plinio el Viejo la describió como la estatua más excelente del mundo. Esta pieza inició una tradición en la representación de Venus y del desnudo femenino que se haría sentir a lo largo de toda la historia del arte.

Tiziano

Tiziano Vecellio nació hacia 1488 en Pieve di Cadore (Italia). En torno a 1507 entró en el taller de Giovanni Bellini en Venecia, si bien su estilo inicial está más influido por Giorgione. Su retablo de *La Asunción de la Virgen* (1516–1518) cimentó su reputación y le ayudó a conseguir mecenas en Italia, además del rey Francisco I de Francia. En 1533, el emperador Carlos V lo nombró caballero, siendo el pintor principal de la corte imperial. Entre los años 1550 y 1565 pintó siete temas mitológicos, basados en las *Metamorfosis*, de Ovidio, para Felipe II de España. Tiziano dominó todos los géneros pictóricos, desde el retrato y las obras religiosas a las escenas mitológicas y el desnudo, y se hizo muy rico. Tiziano falleció a causa de la peste en 1576. Se le considera el mayor pintor de la escuela veneciana.

Otras obras clave

1519–1526 *Retablo de Pésaro.*
1530 *El martirio de san Pedro.*
1548 *Carlos V a caballo en Mühlberg.*

Los desnudos femeninos solían recibir el nombre de «Venus» para darles la respetabilidad clásica. Hay pocos indicios de que la mujer pintada en la *Venus de Urbino* represente a la diosa.

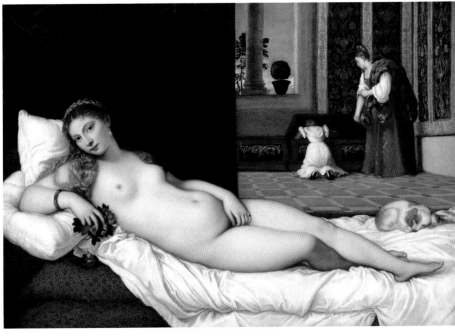

Con la excepción de un periodo de la Edad Media en que la desnudez se consideró pecaminosa, estos ideales corporales antiguos se imitaron hasta el infinito. Las estatuas grecorromanas fueron admiradas por su perfección formal y su lucidez intelectual. En el simbolismo clásico existía una clara diferencia entre el desnudo masculino y el femenino: el masculino solía representar valores activos y nobles, mientras que el femenino tenía un carácter pasivo y erótico. Este simbolismo prevaleció en el Renacimiento y el barroco.

Pura desnudez

La adaptación de la tradición clásica por parte de Tiziano en su *Venus de Urbino* es una obra maestra del desnudo femenino. El artista tiene una clara conciencia del poder sexual de su obra, y usa el contraste entre la nitidez decorativa y la suavidad carnal para atraer la mirada del espec-

Los ojos de Venus, que nos atrapan de forma irresistible, afirman su carácter, su intelecto y su capacidad de elección.
Rona Goffen
Titian's Women (1997)

tador hacia el cuerpo recostado. La carne de Venus posee unos cálidos tonos que transitan entre la luz y la sombra, y Tiziano trata la superficie de su cuerpo como una concha pulida: suave, lisa y luminosa contra el oscuro mobiliario de la estancia. La piel y el cabello tienen una cualidad táctil y tentadora, y el ramillete de rosas rojas que sujeta lánguidamente con la mano derecha alude metafóricamente a los genitales que cubre con la izquierda. Las telas también resultan sensuales, con arrugas y pliegues de seductora textura.

Sobre el tierno erotismo de la carne de la mujer destacan unas duras joyas de metal —una pulsera, un anillo y un pendiente visible—, que refuerzan por contraste las suaves curvas del cuerpo, por lo demás libre. La técnica de Tiziano, con la que plasma una figura de brillantes y firmes contornos a base de generosas capas de pintura, enfatiza la sensualidad de su sujeto.

Cuestión de miradas

La *Venus de Urbino*, de Tiziano, invita a los espectadores a admirar la belleza de la figura femenina, pero también desafía sus motivos para mirar. Una pesada cortina oscura que cuelga detrás del torso de la mujer divide el lienzo en dos mitades. Así, esta cortina parte la escena en dos áreas distintas –pública y privada, lícita e ilícita, cotidiana y erótica– y despierta en el espectador la conciencia de su condición de intruso.

La mirada de la mujer también tiene connotaciones subversivas, como ha explicado la historiadora del arte estadounidense Rona Goffen. En vez de apartar la mirada con recato y limitarse a ser objeto pasivo de la lascivia, la mujer mira directamente al espectador, sin avergonzarse de su desnudez. Sabemos que enseña su cuerpo deliberadamente, y su mirada cuestiona nuestra actitud voyeurista. »

Símbolo e identidad

La figura desnuda representa a la mujer ideal del Renacimiento que, al igual que Venus, se convierte en un símbolo del amor, la belleza y la fecundidad. La identidad de la mujer retratada ha sido objeto de debate. Al fondo, unas sirvientas están guardando o sacando ropa suya, lo que sugiere que es mortal y no una diosa. Cartas de la época se refieren a ella como *«la donna nuda»* («la mujer desnuda»), pero no mencionan su nombre. Muchos han especulado con que la modelo podría ser la amante de Tiziano, más que la esposa de un mecenas, pues esa expresión abiertamente sexual no habría sido aceptable en una mujer casada de clase alta.

Lo que no se perdió en la historia es la identidad de la mujer para la que se adquirió el cuadro. Guidobaldo II della Rovere, duque de Urbino, regaló este cuadro a su joven esposa, Giulia Varano, y es probable que estuviera colgado en una pared de su cámara nupcial, en una época en que se consideraba que esas pinturas estimulaban a las parejas. La ventana del cuadro es idéntica a la que se ve en un dibujo del palacio del duque en Urbino, otro indicio de la identidad del propietario original.

> La justicia es un elemento de la belleza tanto como el color y el dibujo en el lienzo.
> **Mary Richardson**
> **Carta al *London Times* (1914)**

El mirto en el alféizar de la ventana significa el compromiso eterno, y otros elementos del cuadro son símbolos de fidelidad: el spaniel sobre la cama representa la lealtad, y el ramillete de rosas, el amor. Las dos sirvientas podrían estar ocupadas en los preparativos nupciales.

Actitudes cambiantes

Durante los siglos posteriores a Tiziano, la actitud hacia el desnudo femenino siguió cambiando. Tras la Revolución francesa de 1789, el heroico desnudo masculino perdió popularidad frente al desnudo femenino, que pasó a ser un género pictórico respetable. Mientras que los artistas del barroco y el rococó se deleitaron en el carácter lúdico del erotismo descarado, los pintores posteriores usaron el desnudo para explorar actitudes cambiantes hacia la sexualidad. Por ejemplo, la *Olimpia*, de Édouard Manet, de 1863, está inspirada en la *Venus de Urbino*, pero la mano derecha de la joven parece disuadir más que atraer, un signo de su independencia sexual.

La emancipación de las mujeres a principios del siglo XX conllevó una reinterpretación radical del desnudo. En 1914, en la National Gallery de Londres, la sufragista Mary Richardson rajó la *Venus del espejo*, de Velázquez, con un cuchillo de carnicero. El cuadro muestra a la diosa Venus de espaldas –una postura erótica clásica–, aparentemente absorta en su propia belleza, reflejada en un espejo que sujeta Cupido. El borroso reflejo del rostro podría pretender representar al género femenino en general, más que a Venus en particular, o incluso insinuar la crítica de Velázquez a las intenciones del espectador respecto de la imagen. Pero fuera cual fuera el objetivo del artista, Richardson consideraba este cuadro un ejemplo evidente de la cosificación de la mujer en el arte. Para ella, representaba el consumo

Desnudos femeninos que cambiaron el curso del arte occidental

Afrodita de Cnido (c. 350 a.C.),
Praxíteles de Atenas

El nacimiento de Venus (c. 1484),
Sandro Botticelli

La bañista de Valpinçon (1808),
Jean-Auguste-Dominique Ingres

La estatua original, hoy perdida, representaba a la sensual diosa del amor sorprendida en el baño. Fue muy conocida y copiada, y algunas de esas copias se conservan.

Botticelli rompió con la tradición al pintar un desnudo de tamaño comparable al de las grandes obras religiosas. Su *Venus* compendia el ideal renacentista de la belleza femenina: miembros largos y lánguidos, hombros caídos y vientre redondeado.

El pintor francés, conocido por los largos miembros y las sensuales proporciones de sus figuras femeninas, se inspiró en el arte antiguo y renacentista para pintar este elegante estudio de un desnudo femenino sedente.

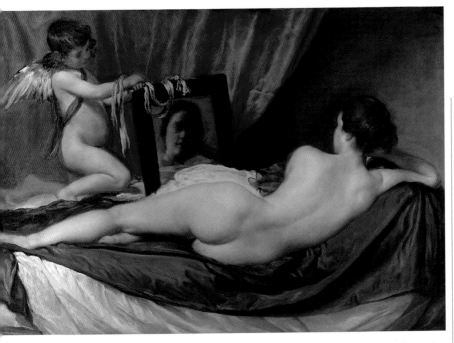

La sensual *Venus del espejo* (1647–1651) es el único desnudo que se conserva de Velázquez, que evitó el género debido a la censura de las autoridades religiosas en España.

Vittoria della Rovere, gran duquesa de Toscana, para el dormitorio de su palacio en Florencia. Visto así, la mujer del cuadro enseña su cuerpo en un contexto doméstico, rodeada solo de mujeres, para una espectadora femenina, lo que podría entenderse como una celebración de la actitud de la mujer hacia su propio cuerpo.

Las interpretaciones del desnudo siempre fluctuarán de acuerdo con actitudes cambiantes, y seguirán ofreciendo un telón de fondo para discursos sobre género y poder. El desnudo es una constante para medirnos a nosotros mismos. A diferencia de otras obras ligadas a momentos culturales concretos, o de retratos que registran con detalle la moda de la época, el tema básico del desnudo seguirá siendo el mismo. La Venus de Tiziano lleva en la misma postura casi quinientos años, pero las reacciones ante su cuerpo cambiarán y evolucionarán mientras entablemos el diálogo entre arte e historia. ∎

de desnudos femeninos por parte de los hombres en las galerías, y por extensión, las desigualdades sociales que sufrían las mujeres.

Un diálogo continuo

En su libro de viajes *Un vagabundo en el extranjero* (1880), Mark Twain describe su encuentro con la *Venus de Urbino* en la Galería de los Uffizi de Florencia. La llama «el cuadro más nauseabundo, vil y obsceno que posee el mundo», y critica el erotismo implícito en la colocación de la mano izquierda de la joven. Pero un indicador de la cambiante visión del arte a lo largo del tiempo es que la crítica feminista moderna ha sugerido que Tiziano, en su *Venus*, podría estar intentando subvertir la tradición de cosificación del desnudo femenino. Sabemos que Giulia Varano fue la propietaria original del cuadro, y que más tarde fue adquirido por

Olimpia (1863), Édouard Manet

Pese a emular claramente la *Venus de Urbino*, de Tiziano, en la pose de la figura, la *Olimpia*, de Manet, fue polémica por la desafiante mirada de la modelo y por tratarse de una prostituta.

Negro y blanco en contraste (1939), Pan Yuliang

Este cuadro, que recuerda a la *Olimpia*, de Manet, pone a una mujer negra desnuda en una posición central, desafiando las actitudes excluyentes de género y raza.

Alison Lapper embarazada (2005), Marc Quinn

Esta magnífica estatua se instaló en el cuarto pedestal de Trafalgar Square, en Londres, como una celebración del cuerpo gestante y una representación de la discapacidad.

SU MAJESTAD NO PODIA SACIAR SUS ANSIAS DE MIRARLO

SALERO DE FRANCISCO I (1540–1543), BENVENUTO CELLINI

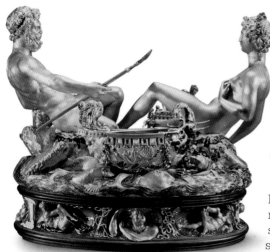

El orfebre y escultor florentino Benvenuto Cellini (1500–1571) gozó del favor de altos cargos y poderosos, que le consentían sus decadentes gustos. Se dice que era tan arrogante y despiadado que en 1534 llegó a asesinar a un artesano rival.

El exquisito salero de oro que Cellini hizo para el rey Francisco I de Francia es un raro ejemplar de su obra conservada. La figura masculina simboliza el océano, en todo su salado esplendor; sujeta un tridente, con el que gobierna la nave diseñada para contener la sal. La figura femenina representa la tierra, y junto a ella hay un templo muy ornamentado, destinado a contener la pimienta. La pieza muestra el ingenio de Cellini, así como su don para la grandeza cortesana. Teniendo en cuenta la tempestuosa vida del autor, parece adecuado que este salero fuera robado en Austria en 2003 para ser recuperado tres años más tarde. ∎

El manierismo, término que suele referirse al arte «amanerado» de la Italia de los siglos XVI y XVII, es un estilo que prosperó en las cortes reales europeas, especialmente en Francia, donde muchos artistas italianos encontraron mecenazgo. Elegante, decorativo y deliberadamente artificial, el manierismo atraía a las élites: su sofisticación representaba una alternativa a la armonía propia de los artistas renacentistas.

Para él, ser artista no consistía ya en constituirse en respetable y sedentario dueño de un taller, sino en un «virtuoso» por cuyo favor debían competir príncipes y cardenales.
E. H. Gombrich
La historia del arte (1950)

CELLINI NO LOS HABRIA HECHO MEJOR

BRONCES DE BENÍN (c. 1500–1600)

lo que supuso el final del reino. Los británicos se llevaron miles de bronces del palacio del oba (el rey), que eran de tal calidad que el arqueólogo austriaco Felix von Luschan llegó a decir que «Benvenuto Cellini no los habría hecho mejor».

De hecho, los «bronces» de Benín eran de latón, y el oba empleó a un gremio de hábiles fundidores para producirlos mediante el método de la cera perdida (p. 38). Además de ornamentos corporales y esculturas, entre las piezas había unas mil placas con relieves procedentes de las paredes y los pilares del palacio, que representan la vida cortesana y rituales, así como acontecimientos históricos.

La placa aquí mostrada ilustra el *isiokuo,* un ritual en honor de Ogun, dios de la guerra y el hierro. Las figuras ejecutan una danza acrobáti-

En 1897, una unidad militar británica se embarcó en una misión para conquistar la ciudad de Benín, capital del reino del mismo nombre (en el sur de la actual Nigeria), en respuesta a la masacre de una delegación británica anterior. La ciudad fue saqueada y quemada,

ca llamada *amufi,* y los tres pájaros posados encima de ellas son una referencia a la historia de Esigie, un rey guerrero de Benín. A punto de empezar una batalla, un pájaro avisó a Esigie de que se avecinaba un desastre; el rey hizo matar al pájaro y sentenció que había que ignorar tales profecías. Esigie venció, y para conmemorar el acontecimiento, encargó un bastón de latón que incorporara una imagen del pájaro. Estos bastones se siguen usando hoy en día en un festival conocido como Ugie Oro, que celebra la victoria de Esigie contra el reino vecino de Idah en el siglo XVI. ■

Véase también: Vasija ritual de bronce china 32 ▪ Bronces de Riace 36–41 ▪ Shiva Nataraja 76–77 ▪ Estatuas de la isla de Pascua 78 ▪ Puertas de la catedral de Hildesheim 100

RARA VEZ EL PAISAJE

HABIA RECIBIDO COMO TEMA TAL PUESTO DE HONOR

CAZADORES EN LA NIEVE (1565), PIETER BRUEGHEL EL VIEJO

Detalle de *Cazadores en la nieve*

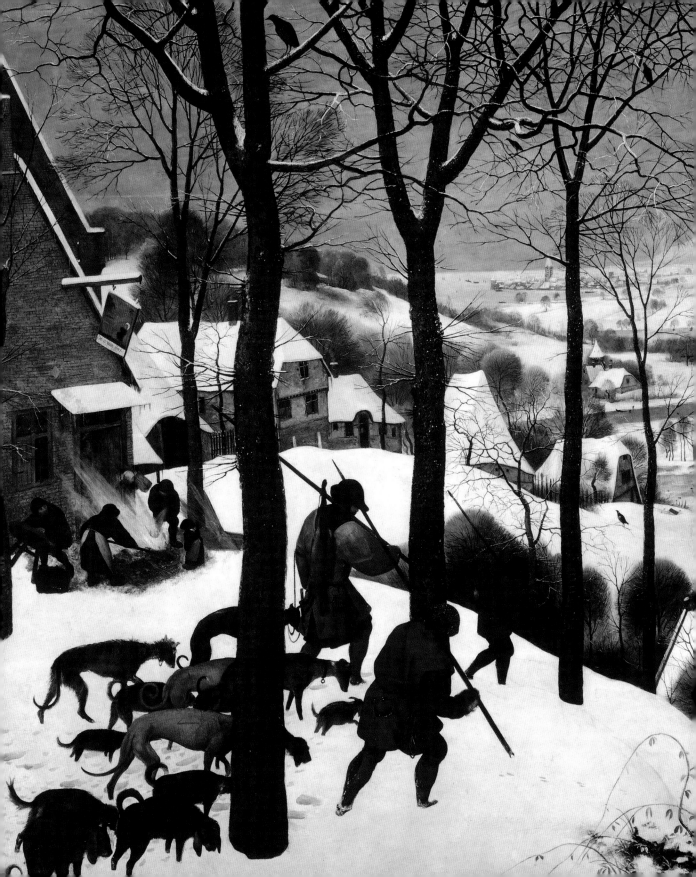

Contemplar cualquier cuadro de Brueghel [...] es trasladarse a la vida de hace más de cuatro siglos.
Robert L. Bonn
Painting Life: The Art of Pieter Bruegel, the Elder (2007)

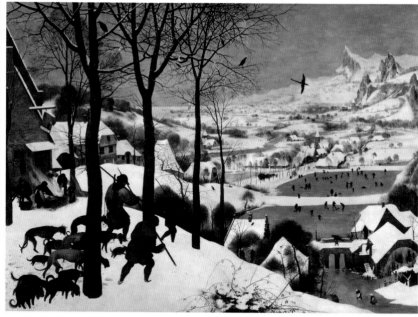

Pieter Brueghel el Viejo fue un pionero de la pintura paisajística. Pese a que Joachim Patinir (activo entre 1515 y 1524) se considera el primer artista especializado en pintura paisajística, fue en la obra de Brueghel donde el mundo natural pasó al primer plano de una forma excepcional. La topografía domina sus composiciones, literal y temáticamente.

En los siglos XIV y XV, los artistas habían empezado a usar el paisaje en sus cuadros como fondo para otros elementos. A lo largo del Renacimiento, los pintores representaron escenas religiosas y mitológicas en idealizados ambientes pastoriles al estilo italiano, donde el paisaje se reproducía con elegancia pero seguía subordinado al mensaje histórico o religioso.

En cambio, Brueghel puso el paisaje en primer plano, y representó además las actividades humanas como parte integral del paisaje. Brueghel tenía un gran interés por las vistas, los sonidos y las experiencias cotidianas de la vida cerca de la naturaleza. Sus paisajes configuran

En *Cazadores en la nieve*, Brueghel muestra la transformación del campo en pleno invierno. La vista panorámica desde un punto elevado es típica de sus paisajes.

la vida cotidiana de sus habitantes, al tiempo que estos dan forma al paisaje.

La Pequeña Edad de Hielo
En el hemisferio norte, a mediados del siglo XVI se produjo una fuerte caída de las temperaturas que marcó el comienzo de una fase de cambio climatológico perceptible que los expertos han denominado «Pequeña Edad de Hielo». Uno de los inviernos más fríos en la memoria colectiva fue el de 1565, el año en que Pieter Brueghel el Viejo pintó *Cazadores en la nieve*.

La preocupación de la época por el clima cambiante y su impacto en la vida comunitaria inspiró a Brueghel para pintar innovadoras escenas cotidianas situadas en el campo nevado. Así plasmó en el lienzo este periodo de frío extremo, en que la tierra quedó cubierta de una capa

Véase también: *Paisaje con Ascanio cazando el ciervo de Silvia* 192–195 ▪ *La abadía de Tintern* 214–215 ▪ *El castillo de Bentheim* 223 ▪ *La avenida de Middelharnis* 224

de blanco brillante, los ríos y lagos se congelaron y murió toda clase de criaturas debido a las extraordinarias condiciones climatológicas. En efecto, estos cuadros reflejan la amenaza inherente a la belleza del paisaje.

Bello y adverso

La nevada composición del célebre *Cazadores en la nieve* presenta la conjunción del paisaje y la vida cotidiana y ofrece una ventana a la dicha y las adversidades de un momento ecológicamente turbulento en la historia europea. Brueghel confronta la belleza natural y el espíritu de comunidad con una ansiedad reprimida pero ominosa, visible por ejemplo en las figuras encorvadas de los cazadores que regresan de su faena, en primer plano. La lucha diaria contra un adversario tan fiero como el mundo natural impregna el cuadro y recuerda que, pese a la cercanía del agradable ambiente doméstico, la supervivencia está en juego.

Influencia alpina

En 1552, Brueghel viajó por los Alpes y por Italia. Durante el viaje realizó entusiastas bocetos de los paisajes que veía, algunos de los cuales se conservan, así como estudios más detallados hechos con lápiz y tinta una vez que llegaba a casa. Los Alpes influyeron notablemente en el estilo artístico de Brueghel, como se puede observar en *Cazadores en la nieve*. Aunque el paisaje está representado de un modo realista, se trata de un escenario imaginario basado en parte en los recuerdos alpinos del artista.

El paisaje de este cuadro está marcado por la escarpada ladera que desciende hacia el distante valle, a la derecha de la composición. En las afueras del pueblo se han formado vastos campos de hielo y nieve, tal vez incluso glaciares. Al fondo, unas altas agujas de roca y hielo se alzan sobre el bullicioso pueblo del valle. Este tipo de topografía no es típico de los Países Bajos. En este amplio paisaje alpino, casi fantástico, el frío está enfatizado por una apagada paleta de verdes azulados, grises y marrones.

Las puntas de las lejanas montañas parecen un eco de las siluetas de las agujas de la iglesia que se encuentra más allá del lago helado, y ponen de manifiesto la diferencia de tamaño entre el mundo natural y el mundo fabricado por el hombre. »

Pieter Brueghel

Poco se sabe de los primeros años de Pieter Brueghel el Viejo, pero debió de nacer cerca de Breda, hoy en los Países Bajos, hacia 1525. Es probable que se formara en Amberes, quizá con Pieter Coecke van Aelst, y entró en el gremio de pintores de la ciudad en 1551. Después viajó a Italia, y en 1554 regresó a Amberes, donde diseñó grabados para el impresor Hieronymus Cock. Durante esa época, Brueghel llenó sus composiciones de figuras humanas, atendiendo a la demanda de obra al estilo de El Bosco.

En 1563, Brueghel se mudó a Bruselas, donde trabajó en obras mayores y más ambiciosas. Su mejor obra es de este periodo, igual que la serie de *Los meses*, de 1565. Murió en Bruselas en 1569, y tuvo una gran influencia en la pintura flamenca tanto en vida como a título póstumo. Sus hijos Pieter Brueghel el Joven y Jan Brueghel el Viejo también fueron pintores.

Otras obras clave

C. 1555–1558 *Doce grandes paisajes.*
1559 *Los proverbios flamencos.*
1565 *Boda campestre.*

Brueghel hizo numerosos esbozos en tinta del paisaje alpino, tal vez montajes más que vistas reales, que llevó después a sus cuadros, que muestran escarpadas montañas en paisajes por lo demás típicamente holandeses.

De este modo, al presentar la vasta inmensidad de la naturaleza como dueña incontestable e impredecible del destino humano, Brueghel propone acaso una lectura espiritual del cuadro.

Cambio de rutina

En medio de esta turbulencia de hielo, Brueghel aporta una nota positiva para compensar las sombras que proyectan las insólitas montañas. La comunidad que vive bajo su sombra prospera y bulle de actividad a pesar de –en realidad gracias a– el intenso frío. La vida cotidiana es distinta de lo habitual, pero es pujante en muchos sentidos.

El cuadro sugiere que el ser humano y el mundo natural están ligados en una relación más compleja que la mera sumisión del uno al otro. En vez de someterse a la gran helada, los personajes patinan, se lanzan en trineo y practican deportes de invierno en los lagos helados. Hombres laboriosos y resueltos, acompañados de perros leales, se abren paso por la nieve envueltos en abundantes capas de abrigo. A la izquierda arde una viva hoguera, cuyo brillo parece

> El único maestro del paisaje naturalista que hay entre Bellini y el siglo XVII.
> **Kenneth Clark**
> *El arte del paisaje (1949)*

aún más intenso en contraste con la blancura del paisaje. Da la sensación de que la comunidad ha reforzado su determinación colectiva y se ha unido del mismo modo que la capa de nieve unifica visualmente el paisaje.

Con todo, la escena está impregnada de cierta melancolía. Los cazadores, tan abrigados contra las gélidas temperaturas, regresan a casa con una sola pieza. A diferencia de la gente que se entretiene en el valle, estos hombres tienen un aire de

abatimiento, que también se refleja en la señal rota que cuelga en la taberna de la izquierda. La vida sigue, pero no con la sólida estabilidad de los días más cálidos.

Pintura de género

Cuadros como *Cazadores en la nieve* entran dentro del estilo conocido como pintura de género, que representa a gente común realizando tareas cotidianas, ya sean domésticas, comunitarias o profesionales. Este estilo se popularizó en los siglos XVI y XVII, sobre todo en los Países Bajos, donde atrajo a las clases medias de fortuna reciente. Brueghel, pionero de la pintura de género, pintó muchas y animadas escenas de la vida rural, desde bodas y bailes a festivales y banquetes. Como se ve en *Cazadores en la nieve*, sus paisajes incluyen a menudo un elemento de género.

Los meses

Cazadores en la nieve forma parte de una serie de seis o doce cuadros conocida como *Los meses*, de los cuales solamente se conservan cinco, y corresponde al mes de enero. Esta serie fue un encargo de un acaudalado mecenas de Brueghel, Niclaes Jonghelinck, para su mansión de Amberes, y cada cuadro representaba un momento del año, condensado en una vigorosa escena pastoril. Brueghel se inspiró en la tradición de los libros de horas medievales: libros destinados a la oración privada que solían ilustrarse con calendarios de las estaciones y sus labores.

En *Día triste* (febrero), el cielo de tormenta, las cimas nevadas y el

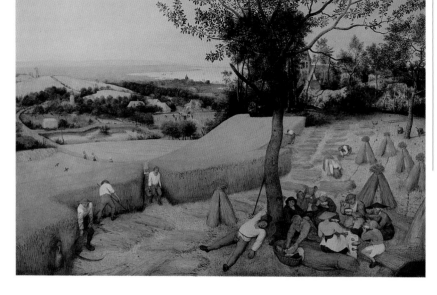

En *La cosecha* (1565), Brueghel pinta con humor una escena de género en un paisaje veraniego, pero no resta importancia a los personajes. Refleja con claridad la mutua productividad del hombre y la naturaleza.

En los siglos xv y xvi, muchos artistas se aplicaron a la representación de paisajes de temporada, hallando inspiración en los cambiantes colores y ambientes y en la idea del paso del tiempo.

Primavera
Sandro Botticelli pinta su *Primavera* (1477–1482) usando el simbolismo clásico para representar esta estación y sus asociaciones con el romance y la fertilidad.

Verano
Giuseppe Arcimboldo produce una serie de retratos estacionales donde usa frutas, verduras y flores para crear personificaciones de cada temporada, entre ellas el *Verano* (1573).

Invierno
Febrero, de *Las Muy Ricas Horas del duque de Berry* (*c.* 1412–1416), de los hermanos Limbourg, libro de horas de estilo gótico internacional, presenta una escena pastoril invernal bajo un manto de nieve.

Otoño
Ermitaños en las montañas de otoño (*c.* 1500–1510), de Tan Ying, es una de las muchas y cálidas representaciones del artista chino del paisaje otoñal.

río revuelto, pintados de colores invernales, forman un duro telón de fondo para una escena más cálida en primer plano, donde los personajes podan árboles, recogen leña y reparan sus casas. Los elementos festivos asociados al Carnaval –el baile, las coronas de papel, los gofres– se contraponen al lúgubre paisaje del título. Con todo, el verde se apodera del horizonte, invocando el ciclo de las estaciones; la primavera florecerá a su tiempo. Los trabajadores festejan bajo un cielo oscuro, y ni la jovialidad comunitaria ni el impacto del paisaje menguan por el contraste. Brueghel consigue representar aquí tanto una reveladora escena de género como un excelente estudio de paisaje.

Otros cuadros de la serie de *Los meses*, como *La siega del heno* y *La cosecha* (julio y agosto respectivamente), ofrecen vistas panorámicas de paisajes veraniegos con gente llevando a cabo tareas propias de la temporada. Como en todos los cuadros del ciclo, la naturaleza tiene un papel dominante, y el esfuerzo humano aparece como parte de un todo mayor.

El legado de Brueghel
Pintores de paisajes holandeses tales como Jacob van Ruysdael siguieron desarrollando un estilo realista en el siglo XVII. La manera en que estos artistas veían el mundo natural era consecuencia directa de su

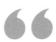

Brueghel descubrió un nuevo dominio para el arte, que las generaciones flamencas de pintores posteriores a él exploraron en todos sentidos.
E. H. Gombrich
La historia del arte (1950)

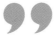

relación con el paisaje que los rodeaba: la vida y la tierra tenían un vínculo inextricable en una época en que ambos parecían extremadamente volátiles.

El legado de Brueghel también es evidente en los realistas paisajes de Rubens, así como en la obra de otros muchos pintores, desde los vastos panoramas de Gillis van Coninxloo a las claras emulaciones de Roelandt y Jacob Savery y las escenas populares de David Vinckboons. La influencia de la obra de Brueghel en la tradición del paisaje se aprecia incluso en el siglo XIX, por ejemplo, en las escenas de género rurales de artistas como Gustave Courbet y Jean-François Millet.

Pese a su gran influencia en el paisajismo y la pintura de género del norte de Europa, Brueghel dejó de estar de moda durante varios siglos. Su popularidad revivió en el siglo XX, cuando fue apreciado por sus impresionantes e innovadoras composiciones y su profunda comprensión humana. ∎

LA PERFECCION ES IMITAR EL ROSTRO DE LA HUMANIDAD

JOVEN ENTRE ROSAS (*c.* 1587), NICHOLAS HILLIARD

EN CONTEXTO

ENFOQUE
Retrato en miniatura

ANTES
C. 1526 El retrato en miniatura traspasa los límites de los manuscritos iluminados cuando Jean Clouet pinta al rey Francisco I de Francia en miniatura.

C. 1526–1527 Lucas Horenbout crea siete miniaturas del rey Enrique VIII, de los primeros en Inglaterra.

Década de 1530 Hans Holbein el Joven pinta en Inglaterra retratos cortesanos que influirán fuertemente en el estilo de Nicholas Hilliard.

DESPUÉS
1839 La fotografía ofrece retratos precisos y asequibles a un público mucho más amplio, y decae el interés por los retratos en miniatura.

La pintura de miniaturas prosperó en Europa entre los siglos XVI y XIX. El inglés Nicholas Hilliard (1547–1619) fue uno de los más dotados exponentes de este arte. Como su coetáneo William Shakespeare, Hilliard creó una obra romántica con matices pícaros. Firme defensor de la reina Isabel I, pintó numerosos retratos de la monarca y de miembros de su corte.

Las miniaturas isabelinas solían ser retratos de cuerpo entero o de medio cuerpo pintados con acuarela sobre vitela, pergamino hecho de piel de ternero. Solían tener unos 15 cm de altura, y se guardaban en vitrinas, cajas de marfil o relicarios. Estaban concebidos como homenaje a alguna personalidad, como conmemoración de los difuntos o como señal de afecto romántico –una suerte de moneda en el complejo juego del cortejo.

Símbolos de amor

El *Joven entre rosas* de Hilliard está lleno de símbolos. El muchacho está rodeado por una maraña de rosas, cada una con cinco pétalos. Esta flor era conocida entre los isabelinos como eglantina, y era la flor personal de la reina. Además, los colores blanco y el negro, presentes en su ropa, son los que se llevaban para honrar la perseverancia y la castidad de la reina Isabel. Así, queda claro que el hombre representado en la miniatura está declarando su pasión por la reina. El compromiso con estos sentimientos queda subrayado por el árbol, que simboliza la lealtad. La inscripción en latín que aparece en la parte superior de la miniatura podría traducirse como «Mi elogiada fe procura mi dolor».

Algunos estudiosos han sugerido que el hombre de la miniatura es Robert Devereux, segundo conde de Essex, que en el año 1587 se convirtió en el compañero de la reina Isabel I. Más adelante, cuando ya no gozó del favor de la monarca, el conde se refirió a sí mismo como una abeja a la que ya no permiten habitar en la eglantina. *Joven entre rosas* es tal vez una reliquia de épocas más felices, cuando Devereux aún podía posarse sobre esta distinguida flor. ∎

COMO SU MENTOR IMPERIAL, BASAWAN CREABA CON LA MISMA NATURALIDAD CON QUE SOPLA EL VIENTO

AVENTURAS DE AKBAR CON EL ELEFANTE HAWA'I EN 1561 (c. 1590–1595), BASAWAN

EN CONTEXTO

ENFOQUE
Miniatura mogol

ANTES
Siglo XIV Destacan los manuscritos ilustrados sirios y egipcios, pero luego quedan eclipsados por los persas.

Década de 1540 El sah safávida Tahmasp I de Persia encarga numerosas pinturas en miniatura.

DESPUÉS
***C.*1610–1615** Manohar, hijo de Basawan, sigue los pasos de su padre y produce miniaturas notables.

***C.*1700–1705** El artista de Delhi Rai Dalchand pinta *Dos damas en una terraza*, una exquisita miniatura de Gul Safa, el amor del príncipe Dara Shikoh, heredero natural del trono mogol.

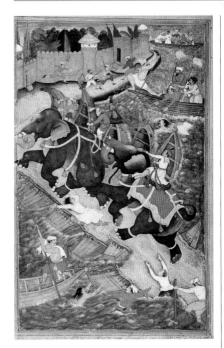

El Imperio mogol prosperó durante los siglos XVI y XVII, y llevó la cultura musulmana –particularmente persa– a gran parte del subcontinente indio, entonces habitado por una mayoría hindú. Su tercer emperador, Akbar I, que llegó al poder en 1556, demostró ser un líder militar muy hábil y un sagaz administrador, además de un gran mecenas. El arte de su corte, mayoritariamente manuscritos ilustrados, refleja su tolerancia respecto a otras culturas, pues amalgama influencias persas, indias e incluso europeas. Bajo el reinado de Akbar I, el arte mogol se desarrolló en un estilo bien identificable, en el que el realismo y la atención al detalle se combinan con la perspectiva aérea típica del primer arte persa.

A finales del siglo XVI, Basawan, un artista del actual Uttar Pradesh, en el norte de India, entró en la corte de Akbar. El centenar de obras suyas que se conservan atestiguan su habilidad para representar el espacio y para plasmar escenas dinámicas mediante el uso de vívidos contrastes tonales.

Su miniatura *Aventuras de Akbar con el elefante Hawa'i en 1561* pertenece al *Akbarnama*, la biografía oficial del emperador. Representa un episodio a las afueras de la fortaleza de Agra, en el noroeste de India, cuando el emperador montó al más feroz de los elefantes reales, Hawa'i.

Akbar y Hawa'i corren por un pontón sobre el río Jumna persiguiendo a un elefante igual de fiero, Ran Bagha. La persecución deja un rastro de destrucción: los barcos chocan y los sirvientes huyen.

El uso de la perspectiva por parte de Basawan para representar la muralla que se aleja sugiere que el artista buscó inspiración en las técnicas del norte de Europa, así como de la tradición persa. Todas las escuelas de la miniatura mogol muestran una paleta rica, detalles dorados y un elegante manejo del pincel, pero nadie creó un frenesí sensorial tan vívido como Basawan. ∎

Véase también: Mihrab, mezquita de Córdoba 68–73 ▪ *Joven entre rosas* 160 ▪ *La caza del león* 176–177 ▪ *Watson y el tiburón* 225

OTRAS OBRAS

LAS MUY RICAS HORAS DEL DUQUE DE BERRY
(c. 1413–1416), HERMANOS LIMBOURG

Las Muy Ricas Horas del duque de Berry es uno de los más bellos códices iluminados. Combina el amor por el detalle realista con un exquisito efecto decorativo, lo que lo convierte en un arquetipo del estilo gótico internacional. Este libro de horas es la obra maestra inacabada de los hermanos Limbourg (Herman, Pol y Jan), miniaturistas de códices de los Países Bajos. Fue un encargo de su mecenas el príncipe francés Jean, duque de Berry, e incluye miniaturas de los meses del año que representan las tareas agrícolas propias de cada temporada. Los tres hermanos Limbourg murieron en el año 1416, probablemente víctimas de una epidemia, y el códice fue completado más tarde por el francés Jean Colombe.

SAN JORGE
(c. 1415–1417), DONATELLO

Esta talla de san Jorge ha sido siempre una de las obras más admiradas de Donatello. Diseñada como parte de la decoración externa de Orsanmichele, un importante edificio de la ciudad de Florencia que era a la vez iglesia y granero municipal, fue un encargo del gremio florentino de armeros y forjadores de espadas, cuyo patrón era san Jorge. La estatua de mármol representa al santo con una actitud confiada, con delicados rasgos faciales que transmiten valentía y resolución, pero también tensión nerviosa, de manera que resulta un héroe muy humano. Es probable que originalmente la figura llevara una espada, una lanza y un casco de bronce.

LA ADORACIÓN DE LOS MAGOS
(1423), GENTILE DA FABRIANO

Encargo del banquero Palla Strozzi para su capilla familiar en la iglesia de la Santa Trinità, en Florencia, esta es la mayor obra que se conserva de Gentile da Fabriano (c. 1370–1427) y uno de los retablos más suntuosos del siglo XV. Gentile llegó a Florencia procedente del norte de Italia y trajo consigo el estilo gótico internacional, del que este cuadro se considera la cumbre. Con el rico ropaje de los personajes y las decoraciones doradas, transmite un aire de sofisticada elegancia. Gentile tuvo una influencia considerable en Florencia, sobre todo en Fra Angélico.

MONUMENTO FUNERARIO A SIR JOHN HAWKWOOD
(1436), PAOLO UCCELLO

La perspectiva fue una de las claves de la pintura renacentista, y nadie la usó con más entusiasmo que Uccello (c. 1397–1475), que solía enfatizar los efectos de la perspectiva y la tridimensionalidad para hacer gala de su habilidad. Este enorme fresco es una prodigiosa representación bidimensional de un monumento ecuestre dedicado a un general inglés que luchó por Florencia. La parte inferior de la pintura presenta con virtuosismo la elaborada base arquitectónica de la estatua.

EL BAUTISMO DE CRISTO
(c. 1450), PIERO DELLA FRANCESCA

En el siglo XX, Piero della Francesca se convirtió en una de las figuras renacentistas más veneradas. *El bautismo de Cristo* es una de sus

Donatello

El mayor escultor italiano del siglo XV, Donatello (nacido Donato di Niccolò di Betto Bardi) vivió una larga vida de extraordinarios logros. Nació en Florencia hacia 1386 y allí desarrolló la mayor parte de su carrera, pero también trabajó en otras ciudades, como Padua o Siena. Donatello fue uno de los fundadores del arte renacentista y ejerció una enorme influencia en sus coetáneos. Aportó un nuevo naturalismo a la escultura y aplicó con destreza la perspectiva a sus relieves. Ningún escultor de la época se le puede comparar en inventiva, versatilidad y emotividad. Murió en Florencia en 1466.

Otras obras clave

1408–1415 *San Juan Evangelista*.
C. 1430–1440 *David*.
1447–1453 *Gattamelata*.

primeras obras, pintada para una abadía de Borgo Sansepolcro, su pueblo natal. Era matemático además de artista, y su obra posee una pureza geométrica en la forma. En esta obra, Cristo, en el centro, constituye un fuerte eje vertical que divide el cuadro en dos, mientras que los suaves y luminosos tonos pastel demuestran la sensibilidad de Piero para el color y la luz.

PIETÀ DE VILLENEUVE-LÈS-AVIGNON
(c. 1460), ENGUERRAND QUARTON

Obra maestra de la escuela de arte provenzal, este cuadro representa a la Virgen María y a otras tres personas lamentando la muerte de Cristo. María, resignada y anciana, sostiene el cuerpo arqueado de Jesús en una representación de la pena tan contenida como magistral. La tabla colgó en la iglesia parroquial de Villeneuve-lès-Avignon, en el sur de Francia, y se atribuye a Enguerrand Quarton (c. 1410–c. 1466), pintor francés de la época con una identidad artística propia.

FRESCOS DE LA CÁMARA DE LOS ESPOSOS
(c. 1460), ANDREA MANTEGNA

Uno de los mayores artistas de la época en el norte de Italia, Mantegna (c. 1431–1506) pasó la mayor parte de su carrera como pintor de cámara de la familia Gonzaga, gobernadores de Mantua. Su mayor obra, para Ludovico Gonzaga, fueron los frescos de la Cámara de los Esposos, en el Palacio Ducal de la ciudad. Representan varias escenas en honor de la familia, y la parte más famosa es el techo, con un óculo pintado como si se abriera al cielo; las figuras escor-

Piero della Francesca

Piero della Francesca (c. 1415–1492) nació y murió en el pueblo de Borgo Sansepolcro (llamado hoy Sansepolcro), en la Toscana. Aunque trabajó a temporadas en importantes centros de arte como Florencia y Roma, siempre mantuvo un fuerte vínculo con su pueblo natal, y sus obras más relevantes fueron para pequeñas localidades, lo que explica la relativa oscuridad en que quedó después de su muerte. Fuera de Sansepolcro, su mayor vínculo lo tuvo con Urbino, que durante un breve periodo, durante el mandato del duque Federico de Montefeltro (1444–1482), fue un centro de la cultura renacentista.

Otras obras clave

C. 1450–1460 *La flagelación de Cristo.*
C. 1460–1465 *La resurrección de Cristo.*
C. 1465–1472 Retratos del duque y la duquesa de Urbino.

zadas se inclinan sobre una balaustrada y se asoman a la estancia. Es el primer ejemplo de pintura de techo ilusionista desde la antigua Roma, y tuvo mucha influencia, sobre todo en el barroco.

RETABLO PORTINARI
(c. 1475–1477), HUGO VAN DER GOES

Este gran tríptico sobre la adoración de los pastores fue pintado para Tommaso Portinari, agente de la poderosa familia Médicis en Brujas, para su capilla familiar en Florencia. Portinari y su familia aparecen en los paneles laterales, junto con los santos de su nombre. El retablo destaca por su naturalismo, sobre todo en las figuras de los pastores, y por su intensidad emocional. El uso del óleo que muestra tuvo una considerable influencia técnica en los pintores florentinos.

RETABLO DE SANTA MARÍA
(1477–1489), VEIT STOSS

La forma más característica de la escultura alemana durante el gótico fue el retablo de varias figuras tallado en tilo, madera fácil de trabajar que fomentó la talla virtuosa y naturalista. El retablo más espectacular se encuentra en la ciudad de Cracovia (Polonia), y es obra del escultor alemán Veit Stoss (c. 1440–1533), que se mudó allí desde Núremberg en 1477. Esta imponente obra mide doce metros de altura, y las figuras principales superan con creces el tamaño real. La escena central del retablo representa la Dormición y Asunción de la Virgen, y los flancos presentan escenas de las vidas de María y Jesús. El trabajo va del bajorrelieve en los laterales al bulto casi redondo en el centro. Todas las figuras están pintadas con colores realistas o doradas.

ESTATUA ECUESTRE DE BARTOLOMEO COLLEONI
(1481–1496), ANDREA DEL VERROCCHIO

El pintor y escultor italiano Verrocchio (c. 1435–1488), que formó en su taller a Leonardo da Vinci, trabajó sobre todo la temática religiosa en Florencia, pero pasó sus últimos años en Venecia creando una de

Hans Holbein el Joven

Nacido en la ciudad alemana de Augsburgo, hijo del pintor Hans Holbein el Viejo, Holbein (1497–1543) inició su carrera artística en Basilea (Suiza). En 1526 se mudó a Inglaterra a raíz del conflicto entre católicos y protestantes, que perjudicó al mercado del arte. Holbein fue uno de los principales artistas de su época, famoso por sus retratos, especialmente por los de su etapa inglesa, si bien es cierto que también dedicó su tiempo a la pintura religiosa y la ilustración de libros. Dejó una serie sin igual de retratos de la corte del rey Enrique VIII, que incluye a muchos nobles y pensadores de su tiempo.

Otras obras clave

1521 *Cristo muerto en el sepulcro.*
1527 *Retrato de Tomás Moro.*
1538 *Retrato de Cristina de Dinamarca.*

las obras maestras del arte civil de la época: la estatua ecuestre del general Bartolomeo Colleoni. La estatua, terminada por sus discípulos tras su muerte, transmite un movimiento más vigoroso que su célebre predecesora, el *Gattamelata* de Donatello en Padua, y tuvo una gran influencia en los monumentos ecuestres posteriores.

LA TEMPESTAD
(*c.* 1505), GIORGIONE

A pesar de su prematura muerte, el pintor veneciano Giorgione (*c.* 1477–1510) fue uno de los artistas más influyentes de su tiempo. Especializado en cuadros de pequeño formato para mecenas privados, fue el primer pintor que sometió el tema a la evocación del estado de ánimo. *La tempestad* es una obra muy poética de enigmáticas figuras –una mujer dando de mamar y un hombre sin aparente relación con ellos– en un paisaje tormentoso. Los coetáneos de Giorgione no estaban seguros acerca del tema del cuadro, y los estudiosos modernos no coinciden sobre su significado.

SEPULCRO DE ENRIQUE VII E ISABEL DE YORK
(1512–1518), PIETRO TORRIGIANO

El escultor florentino Pietro Torrigiano (1472–1528) fue un hombre agresivo que le rompió la nariz a Miguel Ángel cuando eran estudiantes y terminó en una cárcel de la Inquisición española. Entretanto, trabajó en varios países. Su obra maestra es el sepulcro de Enrique VII e Isabel de York, con efigies de bronce dorado de tamaño natural del rey y su esposa, que sentaron las bases del reinado Tudor en Inglaterra. El sepulcro tiene ornamentos renacentistas de gran belleza, pero tuvo poca influencia en Inglaterra, donde el gótico aún prosperaba.

RETABLO DE ISENHEIM
(*c.* 1510–1515), MATTHIAS GRÜNEWALD

Pocas representaciones de la Crucifixión pueden competir en intensidad trágica con la escena central de este retablo, en la que Cristo se retuerce en su agonía con las manos crispadas por el dolor, y un cielo oscuro se extiende tras él. El retablo estaba destinado a un hospital monástico de Isenheim (Alsacia, hoy en Francia): el dolor de Cristo mostraba a los enfermos que no estaban solos en su sufrimiento. Grünewald (*c.* 1475–1528) fue un importante pintor alemán que cayó en el olvido tras su muerte y no fue recuperado hasta principios del siglo XX, cuando su libertad emocional atrajo a los expresionistas.

LOS EMBAJADORES
(1533), HANS HOLBEIN EL JOVEN

Todo un hito del retrato realista de tamaño natural, así como un complejo vehículo de ideas, *Los embajadores* es uno de los cuadros más comentados de su época. Representa a Jean de Dinteville, embajador francés en Inglaterra, y a su amigo Georges de Selve, obispo de Lavaur, rodeados de un complejo despliegue de objetos cargados de significados simbólicos sobre la brevedad de la vida, la confusión y la discordia de la época y la esperanza que ofrece la fe cristiana. Presenta una célebre calavera «anamórfica», una silueta distorsionada que solo se ve bien desde el ángulo correcto.

UNA ALEGORÍA CON VENUS Y CUPIDO
(*c.* 1545), BRONZINO

La obra del pintor florentino Bronzino (1503–1572), con sus vivos colores y sus efectos teatrales, ejemplifica el manierismo más sofisticado. Bronzino pintó numerosos cuadros religiosos, pero lo mejor son sus obras profanas, sobre todo sus retratos de la corte de Cosme de Médicis, gobernador de Florencia. El significado

exacto de esta alegoría ha sido objeto de un largo debate, pero lo que es evidente es su potente erotismo.

RELIEVES DE LA FUENTE DE LOS INOCENTES
(1547–1549), JEAN GOUJON

El escultor y arquitecto francés Jean Goujon (c. 1510–1568) recibió el encargo de decorar la Fuente de los Inocentes, una fuente pública construida con motivo de la entrada triunfal de Enrique II en París en 1549. Goujon creó seis exquisitas figuras de ninfas en bajorrelieve. Sus formas alargadas muestran la influencia del manierismo italiano, pero también poseen una dignidad clásica y un refinamiento que es la quintaesencia de Francia.

MERCURIO
(c. 1565), GIAMBOLOGNA

Giambologna (1529–1608), flamenco de nacimiento, si bien trabajó en Florencia durante la mayor parte de su carrera, fue uno de los escultores más notables de finales del siglo XVI, célebre en toda Europa. Su fama se extendió en parte gracias a las estatuillas creadas en grandes cantidades en su estudio: reproducciones reducidas de sus obras mayores o pequeñas composiciones originales. El *Mercurio*, de una agilidad y gracia extraordinarias, representa al mensajero de los dioses de la mitología romana, y fue la estatuilla más popular de Giambologna. Con alas en los talones, un bastón y un sombrero, se alza sobre un pie como si lo empujara el viento. El original, de casi 180 cm de altura, es de 1565, pero se hicieron copias durante siglos.

CENA EN CASA DE LEVÍ
(1573), VERONÉS

Este amplio y suntuoso lienzo es célebre por una cuestión de licencia artística. Habiéndolo pintado para una iglesia veneciana como representación de la última cena, Veronés (1528–1588) fue convocado por la Inquisición y acusado de irreverencia por incluir una serie de detalles indecorosos, entre ellos perros, bufones y borrachos. Recibió instrucciones para realizar ciertos cambios, pero él lo solucionó cambiando el título de la obra para que representara una cena bíblica menos solemne.

EL EXPOLIO
(1577–1579), EL GRECO

El tema de Cristo siendo despojado de sus vestiduras antes de la Crucifixión no es muy común en el arte, pero es adecuado para el lugar donde cuelga el cuadro: la sacristía (donde los sacerdotes se visten para las ceremonias) de la catedral de Toledo. Es una de las primeras obras del artista griego tras instalarse en España, y muestra cómo prosperó en su país de adopción hasta ser uno de los pintores más notables y originales de la época. Las formas alargadas beben del manierismo italiano, pero la emoción extasiada de su obra es profundamente personal.

LA ÚLTIMA CENA
(1592–1594), TINTORETTO

El último gran pintor veneciano del siglo XVI, Tintoretto (1518–1594) terminó su titánica carrera con esta deslumbrante representación de la última cena. Contra la convención de representar la mesa en paralelo al plano del cuadro, equilibrada y simétrica, aquí aparece en diagonal e introduce un dinamismo y una asimetría típicos del manierismo. Esta solemne y oscura escena tiene dos fuentes de luz –un farol y el halo de Cristo– que aportan un aire dramático y místico. Los etéreos ángeles que flotan en el aire enfatizan la dimensión espiritual. La fama de Tintoretto fue en declive después de su muerte; sin embargo, revivió en el siglo XIX, cuando halló a un elocuente defensor en el crítico inglés John Ruskin.

El Greco

Primer artista célebre en la historia del arte español, El Greco nació en la isla griega de Creta hacia 1541 y pasó varios años en Venecia y Roma antes de instalarse en España en 1576. Su verdadero nombre era Doménikos Theotokópoulos, pero en España era conocido como El Griego o El Greco. Se dedicó principalmente a la temática religiosa, y la intensidad emocional de su obra encajó a la perfección con el fervor espiritual de su país de adopción durante el periodo de la Contrarreforma. También fue un soberbio retratista. El Greco trabajó sobre todo en Toledo, donde falleció en el año 1614.

Otras obras clave

1586–1588 *El entierro del conde de Orgaz.*
C. 1600 *La expulsión de los mercaderes del templo.*
C. 1610 *Vista de Toledo.*

DEL BARR
NEOCLAS

OCO AL
CISMO

El retablo de Rubens de *La elevación de la cruz* es su primer gran éxito tras su regreso a Amberes desde Italia.

Philippe de Champaigne pinta varios retratos del cardenal Richelieu, el poderoso primer ministro de Luis XIII de Francia.

En Madrid, **Velázquez** termina *Las meninas*, retrato de grupo de la corte real.

La estatuaria del jardín del palacio de Versalles incluye el *Invierno* de **François Girardon**, una poderosa figura de un anciano barbudo.

1610–1611 *c.* **1635–1640** **1656** **1675–1683**

1624–1633 **1642** **1665** **1688–1694**

Bernini alza en San Pedro de Roma su baldaquino, enorme dosel de bronce sobre el altar mayor.

En Ámsterdam, **Rembrandt** termina *La ronda nocturna*, el retrato de grupo más famoso del arte holandés.

Charles Le Brun pinta la enorme *Entrada triunfal de Alejandro Magno en Babilonia* en honor a Luis XIV.

El fresco de **Andrea Pozzo** en el techo de la iglesia de San Ignacio, en Roma, es un ejemplo espectacular de la decoración barroca.

A principios del siglo XVII, Italia se encontraba a la cabeza de Europa en las artes plásticas, como durante el Renacimiento, y la religión seguía siendo el tema dominante en la pintura y la escultura, como desde hacía más de un milenio.

No obstante, a finales de siglo la situación había cambiado. París empezaba a desafiar a Roma como centro de innovación artística, y, a pesar de que la religión seguía teniendo un papel central en la mayoría de los países, ahora competía con una variedad de temas cada vez más amplia, entre los que se encontraban el paisaje y el retrato. Durante el siglo XVIII Francia fue consolidando su liderazgo en el campo artístico, con Jean-Antoine Watteau como abanderado de la ruptura con la influencia italiana.

Dominio romano

En 1600, Roma era como un imán para artistas de toda Europa, que se sentían atraídos por sus glorias artísticas así como por la obra que decoraba las numerosas iglesias y palacios de la ciudad. Caravaggio llegó a Roma procedente del norte de Italia, y su revolucionario estilo, que combinaba el realismo con una dramática iluminación, fue absorbido por los artistas extranjeros que estudiaban o trabajaban en la ciudad, que posteriormente lo llevaron a sus países. Durante el primer cuarto del siglo XVII, este estilo tuvo una influencia extraordinaria en toda Europa y arraigó en algunos lugares hasta la década de 1650.

El artista flamenco Pedro Pablo Rubens pasó parte de sus años de formación en Roma, y se llevó a Amberes, su ciudad natal, no solo cier-

tos rasgos estilísticos, sino también la innovación técnica del boceto al óleo. Los dos pintores franceses más ilustres del siglo XVII, Nicolas Poussin y Claudio de Lorena, pasaron prácticamente toda su carrera de madurez en Roma, y fueron exponentes del paisaje ideal, un tipo de pintura que gozó de gran popularidad durante dos siglos. En escultura, Gianlorenzo Bernini fue una figura tan imponente que su emotivo estilo barroco fue una influencia dominante no solo en Roma, sino en toda Italia, y se notó también en otros países católicos.

Retorno al clasicismo

La influencia de Bernini perduró hasta el siglo XVIII, pero sufrió un revés con el racionalismo de la Ilustración, movimiento filosófico que surgió en Francia y se extendió en-

Camillo Rusconi esculpe cuatro enormes apóstoles de mármol para la basílica romana de San Juan de Letrán.

El suizo **Jean-Étienne Liotard** pinta *La bella chocolatera*, una obra maestra realizada en pastel.

Anton Raphael Mengs pinta en un techo de la Villa Albani (Roma) el fresco de *El Parnaso*, obra pionera del neoclasicismo.

En el Salón de París, **Jacques-Louis David** expone *El juramento de los Horacios*, que lo consagra como el más importante pintor neoclásico.

1708–1713 **1743** **1761** **1785**

1721–1732 *c.* **1750** **1778** **1795**

En la catedral de Toledo, **Narciso Tomé** crea el retablo-capilla conocido como el Transparente.

Thomas Gainsborough pinta uno de sus mejores cuadros, el cautivador *El señor y la señora Andrews*.

Jean-Antoine Houdon, el mayor escultor de retratos de su tiempo, crea el primero de varios retratos del filósofo Voltaire.

William Blake pinta *Elohim creando a Adán*, una interpretación muy personal del relato bíblico.

seguida por toda Europa. El renovado interés por el arte de las antiguas Grecia y Roma dio lugar al neoclasicismo, que halló una de sus expresiones más elegantes en la obra escultórica de Antonio Canova en Roma.

Sin embargo, para entonces Italia era más famosa por su pasado que por sus logros del momento, e inspiró la moda del *grand tour*, con el que los jóvenes ricos de países como Inglaterra, Francia o Alemania completaban su formación. Canaletto y Piranesi fueron algunos de los artistas que abastecieron este mercado turístico.

Más allá de Italia
España y los Países Bajos gozaron de su edad de oro de las artes en el siglo XVII, y Gran Bretaña ganó protagonismo artístico en el XVIII, de la mano de su posición en las relaciones internacionales. Alemania también experimentó un resurgimiento artístico mientras se recuperaba de la devastación de la guerra de los Treinta Años, si bien las más impresionantes pinturas realizadas en Alemania en el siglo XVIII son de un artista italiano, Tiepolo, que decoró la Residencia de Wurzburgo.

En España, la religión continuaba siendo el tema dominante en la pintura y aún más en la escultura. Las tallas de madera policromadas, de gran realismo, eran uno de los elementos distintivos del arte del país, y ejemplificaban vívidamente la insistencia de la Contrarreforma eclesiástica en que los artistas debían promover la fe católica creando imágenes con las que las personas corrientes pudieran identificarse. En la corte real de Madrid, no obstante, también prosperaron otros géneros artísticos; el mayor artista español de la época, Diego Velázquez, fue principalmente retratista, y creó una de las mayores obras de arte de la historia de la pintura.

Mientras que España era católica, los Países Bajos eran principalmente protestantes, y la religión tenía menos peso en su arte. Allí los pintores trataban temas diversos para una clientela de la creciente clase media, que deseaba obras que expresaran el orgullo de su país, recientemente independiente, y sus propios logros: retratos, paisajes, escenas de la vida cotidiana, etc. Esa expansión de la temática pictórica también se aprecia en el arte británico, de manera notable en la sátira social de William Hogarth y en las escenas científicas de Joseph Wright de Derby. ■

LA OSCURIDAD LE DIO LA LUZ

LA CENA DE EMAÚS (1601), MICHELANGELO MERISI DA CARAVAGGIO

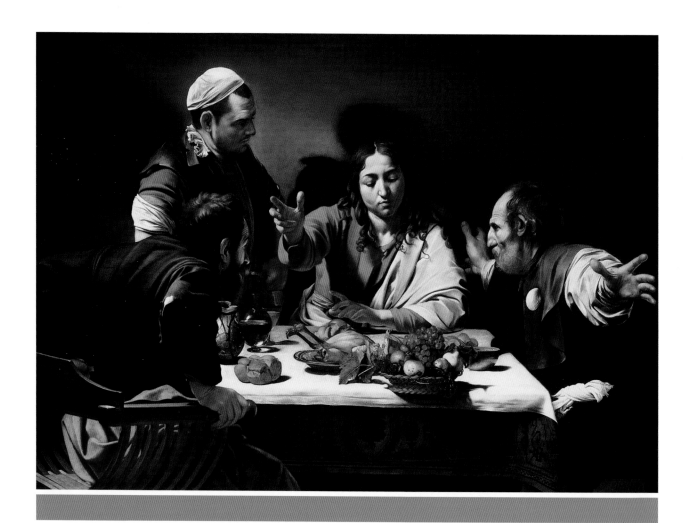

EN CONTEXTO

ENFOQUE
Tenebrismo

ANTES
Principios del siglo XVI
Leonardo da Vinci usa el claroscuro en la pintura.

DESPUÉS
***C*. 1620–1630** Una serie de artistas holandeses del Utrecht católico, entre ellos Matthias Stom, Gerrit van Honthorst y Hendrick ter Brugghen, se ven muy influidos por el estilo de Caravaggio.

Década de 1640 El artista francés Georges de La Tour experimenta con el tenebrismo: sus obras *Magdalena penitente de la lamparilla* (c. 1640) y *San José carpintero* (1642) impresionan por el uso de la luz de una vela contra un fondo oscuro para crear un potente efecto de foco.

Véase también: *Santísima Trinidad* 108–111 ▪ *Cristo de la Clemencia* 172–175 ▪ *Éxtasis de santa Teresa* 182–183 ▪ *Judit decapitando a Holofernes* 222

E l término «tenebrismo» se emplea para describir la oscuridad tonal general en una pintura. La sombra se salpica de fuertes contrastes de luz y oscuridad, o claroscuro, para crear una sensación de profundidad e iluminación en el cuadro.

Pese a que Caravaggio no fue el inventor del tenebrismo, el término suele asociarse sobre todo a él debido a la gran influencia que tuvo su obra. En 1672, Giovanni Pietro Bellori, uno de sus primeros biógrafos, describía así el carácter de su pintura: «[Caravaggio] nunca sacaba a sus figuras a la luz del día, sino que las situaba en la oscura atmósfera marrón de una habitación cerrada, usando una luz alta que desciende verticalmente sobre las partes principales de los cuerpos y dejando el resto en la penumbra para lograr un fuerte contraste entre luz y oscuridad».

Figuras de carne y hueso

En el célebre lienzo de *La cena de Emaús*, Jesucristo resucitado revela su identidad a dos de sus discípulos, que no lo han reconocido; junto a ellos, de pie, se encuentra el dueño de la venta. La precisa dirección de la luz hace que las figuras destaquen con fuerza sobre el fondo, y su presencia física resulta más inmediata gracias al detalle realista, como la ropa rota y los fuertes gestos teatrales; el codo de la figura de la izquierda parece salirse del cuadro.

Las figuras de Caravaggio parecen personas de carne y hueso del mundo real, y no los seres idealizados del arte religioso tradicional. Algunos coetáneos de Caravaggio consideraban una falta de respeto representar así a personajes sagrados, pero otros admiraron esta nueva manera de pintar escenas tan conocidas, y su obra ejerció una enorme influencia durante el primer cuarto del siglo XVII.

Muchos artistas intentaron imitar la técnica de Caravaggio, pero la mayoría de ellos endurecía o edulcoraba su estilo, sin lograr su grandeza y su profundidad emocional. Con todo, Caravaggio tuvo algunos dignos herederos, como la italiana Artemisia Gentileschi, la pintora más famosa de la época, y el francés Georges de La Tour, que demostró una sensibilidad extraordinaria en el manejo de la luz nocturna. ▪

Michelangelo Merisi da Caravaggio

Michelangelo Merisi nació en Milán en 1571, pero creció en la ciudad de Caravaggio, de donde toma su nombre. Tras formarse en Milán, hacia 1592 se mudó a Roma, y allí vivió la mayor parte de su breve vida. Al principio pintó obras eróticas para coleccionistas, pero tras el cambio de siglo se centró en obras de temática religiosa. Sus retablos suscitaron tanto elogios como polémica, y se convirtió en el pintor más comentado de su época, en parte por su violenta vida personal. En 1606 huyó de Roma tras matar a un hombre durante una riña. Durante los cuatro años siguientes trabajó en Nápoles, Malta y Sicilia, y en 1610 murió de fiebre, «miserable y abandonado».

Otras obras clave

***C*. 1598** *Baco.*
1600–1601 *La conversión de san Pablo.*
1603–1606 *Madonna de Loreto.*
1608 *La decapitación de san Juan Bautista.*

172

A TRAVÉS DE LAS PINTURAS Y DE OTROS MEDIOS, EL PUEBLO ES INSTRUIDO

CRISTO DE LA CLEMENCIA (1603–1606), JUAN MARTÍNEZ MONTAÑÉS

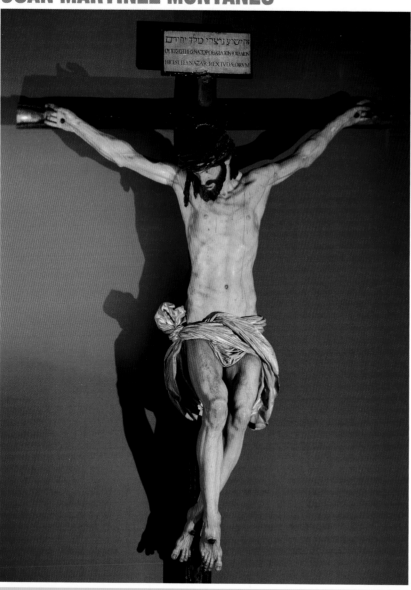

EN CONTEXTO

ENFOQUE
Arte de la Contrarreforma

ANTES
1563 La 25ª y última sesión del Concilio de Trento debate el papel que se espera del arte en la religión.

C. 1590–1630 La escuela de Bolonia, el centro de la pintura italiana en aquella época, rechaza el artificioso estilo del manierismo y busca una mayor claridad de expresión que encaje con los nuevos ideales católicos.

DESPUÉS
Principios del siglo XVII Artistas católicos flamencos como Pedro Pablo Rubens y Antoon van Dyck pintan obras religiosas notables.

1649 Se publica el *Arte de la pintura*, de Francisco Pacheco, una gran fuente de información sobre la iconografía de la Contrarreforma.

Desde mediados del siglo XVI, la Iglesia católica luchó por revitalizarse en respuesta a la difusión del protestantismo, que comenzó cuando el teólogo alemán Martín Lutero lanzó la Reforma, en el año 1517. Este resurgimiento se conoce como Contrarreforma, y sus ideas se elaboraron en el Concilio de Trento, que en 25 sesiones celebradas entre los años 1545 y 1563 reunió a las autoridades eclesiásticas en esta ciudad del norte de Italia. La última sesión incluyó un debate

Véase también: Cruz de Gero 66–67 ▪ Cruz de The Cloisters 100–101 ▪ *Santísima Trinidad* 108–111 ▪ Retablo de Isenheim 164 ▪ *La cena de Emaús* 170–171 ▪ *Inmaculada Concepción de Soult* 223

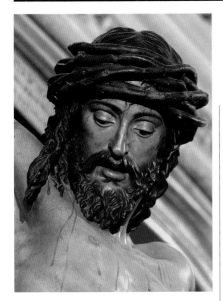

El rostro angustiado del *Cristo de la Clemencia* mira al fiel que se arrodilla a sus pies, que queda conmovido por la contemplación del sufrimiento de Cristo.

sobre el papel del arte en el culto. Tanto la pintura como la escultura fueron reconocidas como medios eficaces para reforzar la fe: las imágenes de Jesucristo y los santos podían atraer los corazones y las mentes de los creyentes, e inspirarlos para «adorar y amar a Dios y cultivar la piedad».

Las declaraciones del concilio sobre el arte eran imprecisas, pero pronto les siguió una oleada de textos (sobre todo de teólogos, más que de artistas) que detallaban cómo debían ponerse en práctica. Una de las principales obras de este tipo fue el *Discurso sobre las imágenes sagradas y profanas* (1582), de Gabriele Paleotti, arzobispo de Bolonia. Paleotti condenaba el tipo de cuadros que «se ven en las iglesias todos los días, tan oscuros y ambiguos que en vez de iluminar […] confunden

El Concilio de Trento (1545–1563) se propuso clarificar las enseñanzas y la práctica católicas. Este cuadro representa la 23ª sesión, celebrada en 1553 en la catedral de Trento.

y distraen la mente […] en detrimento de la devoción». En cambio, elogiaba a la clase de artista que «sabe cómo explicar sus ideas con claridad […] y hacerlas inteligibles y sencillas a la vista». El deseo de imágenes realistas y de fácil comprensión era parte del caldo de cultivo del que surgió el arte barroco para sustituir al estilo manierista, en cierto modo artificial, en el cual la técnica y la forma con frecuencia se consideraban más importantes que el tema en sí.

Por toda Europa el catolicismo especificó los temas más valorados por la Contrarreforma. Se fomentaron así las representaciones de Cristo sufriente, del arrepentimiento del apóstol Pedro, de la Anunciación o de los sacramentos, entre

Las imágenes sagradas ayudan a dar una expresión exterior a la reverencia que sentimos interiormente.
Francisco Pacheco

otros, mientras que algunos artistas –como Veronés y Miguel Ángel– fueron censurados por sus «impías» pinturas de escenas religiosas. En la devota España, el maestro Diego Velázquez creó profundas obras religiosas al estilo barroco concebidas para atraer los sentidos de los espectadores. También en España, la Contrarreforma halló su expresión escultórica en tallas de madera polícromas de gran tamaño. »

A veces la madera se dejaba sin pintar (especialmente si se trataba de una bonita madera importada de las colonias), pero normalmente se pintaba de un modo realista, realismo que se acentuaba empleando, por ejemplo, ojos de cristal, dientes de marfil y pelo humano para las pestañas.

Un acto de contrición

El mayor maestro de esta forma de arte fue Juan Martínez Montañés, conocido por sus coetáneos como «el dios de la madera». El *Cristo de*

El *Santo Domingo penitente* (1605), de Martínez Montañés, exhibe un realismo y un dramatismo magistrales, que pretenden implicar emocionalmente al espectador.

la Clemencia es su obra más célebre, no solo por su extraordinaria calidad, sino también por la documentación conservada sobre sus orígenes, que resulta muy reveladora para la comprensión de los ideales de la Contrarreforma.

El *Cristo de la Clemencia* fue un encargo de Mateo Vázquez de Leca, archidiácono de Carmona, población cercana a Sevilla, como acto de expiación de sus pecados. En efecto, Vázquez de Leca era conocido por su vida disoluta y por tener trato con prostitutas, hasta que tuvo una visión que le hizo cambiar; en ella, una mujer a la que perseguía se quitaba el velo y resultaba ser un esqueleto. El encargo del archidiácono establecía los términos precisos sobre los que debía trabajar el escultor: «Debe mostrar a Cristo vivo, en el momento antes de expirar, con la cabeza inclinada hacia la derecha, mirando a aquel que esté rezando a sus pies, de manera que parezca que Cristo se dirige a él, diciéndole que es por él por quien sufre. Por tanto, los ojos y el rostro deben mostrar cierta severidad, y los ojos deben estar bien abiertos».

Montañés se atuvo a las instrucciones del archidiácono con lealtad y sensibilidad. Así, reprodujo el cuerpo y el rostro de Cristo de forma realista, demostrando su profundo estudio de la anatomía: la musculatura y detalles como el tórax, las rodillas y los pies son muy convincentes. Sin embargo, a diferencia de otros coetáneos españoles, Montañés compensaba el realismo y la emotividad con un sentido de la

Cristo crucificado, con un pintor (*c.* 1650), de Francisco de Zurbarán, representa a san Lucas al pie de la cruz de Cristo con una paleta en la mano, y algunos lo han interpretado como una alusión al papel del arte en la devoción religiosa.

dignidad y el aplomo; de esta manera, la figura de Cristo parece flotar ante la cruz, más que colgar de ella. El único elemento de la escultura que aporta una nota discordante es el paño púdico, cuyos elaborados pliegues manifiestan un virtuosismo más propio de la tradición manierista.

Cuestiones normativas

La escultura no la pintó Montañés, ya que el gremio de los artistas establecía que esa era una tarea que únicamente podía llevar a cabo un pintor cualificado. En este caso (y en el de muchas otras esculturas de Montañés), el pintor fue su amigo Francisco Pacheco. Conocido sobre todo como artista religioso, Pacheco fue nombrado en 1618 «supervisor de las pinturas sacras» por la Inquisición en Sevilla. El cargo le daba autoridad para censurar la obra de otros pintores de la ciudad y garantizar así que presentaban un enfoque

acorde con la doctrina católica y evitaban temas que pudieran inducir a error a los fieles.

Durante muchos años, Pacheco trabajó de manera intermitente en un compendio de la teoría y la práctica de la pintura, que fue finalmente publicado en 1649, cinco años después de su muerte. Titulado *Arte de la pintura*, es el tratado artístico más extenso e importante de la España del siglo XVII, y abarca temas históricos, teóricos y técnicos. Demuestra el apoyo de Pacheco a los ideales de la Contrarreforma: presenta la pintura como un medio para defender y propagar la fe católica, y ofrece detalladas descripciones sobre cómo deben representarse determinados temas, entre ellos la Crucifixión.

Más allá de España

La Contrarreforma fue un revulsivo para la creatividad en los núcleos católicos de Europa. En Roma, los añadidos a la basílica de San Pedro y la iglesia del Gesù, la iglesia madre de la Compañía de Jesús, llevaron el estilo barroco a la arquitectura religiosa, igual que hicieron artistas como Caravaggio y Bernini en la pintura y la escultura. Los misioneros cristianos, sobre todo los jesuitas, llevaron su iconografía a las colonias de América, donde se mezcló con las tradiciones nativas y dio lugar a fenómenos como la Virgen de Guadalupe, una Virgen María de piel oscura cuyo culto se extendió por todo México, y así se transmitieron los valores del Concilio de Trento en aquellos países. ∎

Juan Martínez Montañés

Juan Martínez Montañés nació en Alcalá la Real (Jaén) en 1568. Se formó en Granada pero desarrolló la mayor parte de su carrera en Sevilla, importante centro cultural y una de las ciudades más prósperas de la Europa de la época, en parte porque era el principal puerto del rentable comercio español con América. Además de los encargos de Sevilla, el taller de Montañés produjo esculturas para instituciones eclesiásticas de toda España, así como para las colonias americanas. Toda su obra es religiosa, salvo un retrato (perdido) de Felipe IV, que probablemente talló para enviarlo a Italia como modelo para la cabeza de una estatua del monarca. Montañés fue considerado el mejor escultor español de su época, y su obra tuvo una gran influencia. Murió en Sevilla en 1649.

Otras obras clave

1597 *San Cristóbal.*
1610 *San Ignacio de Loyola.*
1628 *Inmaculada Concepción.*
1634 *San Bruno.*

Características del arte de la Contrarreforma

Claridad

El arte debe ser **fácil de entender**. La **alegoría** y las **ideas abstractas** no están vetadas, pero deben ser **inteligibles**.

Realismo

El artista debe **buscar la precisión** y estar dispuesto a **mostrar la brutalidad** de la pasión de Cristo o el martirio de los santos.

La Iglesia establece las pautas del arte de la Contrarreforma.

Modestia

Debe evitarse el desnudo innecesario: la **verdad espiritual** y la moral deben tener prioridad **frente al placer estético**.

Emotividad

El artista debe proponerse animar al espectador a **empatizar** con las figuras sagradas representadas y **compartir** su **dicha** o su **dolor**.

NUNCA ME HA FALTADO VALOR PARA EMPRENDER UN PROYECTO, POR EXTENSO QUE FUERA

LA CAZA DEL LEÓN (c. 1615), PEDRO PABLO RUBENS

Véase también: Relieves asirios de la caza del león 34–35 ▪ Estudios para *La Virgen y el Niño con santa Ana* 124–127 ▪ *Watson y el tiburón* 225

Durante su estancia en Roma (1600–1608), el artista flamenco Pedro Pablo Rubens se imbuyó de la cultura y el estilo de vida del país. Adoptó una innovación técnica italiana, el boceto al óleo, hasta el punto de convertirlo en un elemento central de su arte: ningún artista creó una obra tan rica en este medio.

Los bocetos al óleo suelen ser de pequeño formato, ejecutados con pinceladas rápidas, como estudios preliminares de una obra mayor. El procedimiento de Rubens cuando trabajaba en sus grandes obras consistía en hacer un esbozo al óleo de la composición, que, junto con los dibujos de diversos detalles, cons-

tituía una guía para un equipo de asistentes altamente cualificados que realizaban el trabajo preliminar del cuadro, para que luego Rubens se ocupara de finalizar la obra.

Vigor y fluidez

El boceto de *La caza del león* es una de las primeras escenas de caza conocidas de Rubens, un tipo de cuadro muy valorado por los mecenas aristocráticos, para los que la caza no solo era un deporte, sino también un símbolo de su posición privilegiada. No existe ningún cuadro terminado basado totalmente en este esbozo, pero varios de los motivos (como el cazador al que el león derriba de su caballo) aparecen en otras obras. La dinámica y compacta composición, que capta la extraordinaria energía y violencia de la caza, muestra el vigor del estilo de Rubens y la suprema fluidez de su mano, con el pincel rozando y oscilando sobre el panel de madera.

Después de Rubens, muchos pintores empezaron a hacer esbozos al óleo como parte del trabajo preparatorio, y pronto estos bocetos se valoraron en sí mismos. El pintor italiano Luca Giordano, por ejemplo, hizo copias de sus esbozos para coleccionis-

Las creaciones de Rubens […] parecen flotar con libertad y prodigalidad.
Joshua Reynolds
A Journey to Flanders and Holland **(1797)**

tas y otras personas que deseaban tenerlos. No obstante, el desarrollo más notable del boceto al óleo llegó de la mano del paisajista inglés John Constable, que en 1819 comenzó a hacer esbozos al óleo en tamaño real para sus cuadros más ambiciosos, como *El carro de heno*. Esas pruebas eran prácticamente desconocidas en vida de Constable, pero la libertad de sus pinceladas ha atraído al gusto moderno. Lo mismo sucede con los bocetos al óleo de Rubens, en los que –a diferencia de los cuadros definitivos– la mano del maestro está presente en cada toque. ▪

Pedro Pablo Rubens

Rubens nació en 1577 en Siegen (Westfalia, hoy Alemania). Estudió en Amberes, pero su verdadera formación artística tuvo lugar durante su estancia de ocho años en Italia. A su regreso a Amberes se consolidó como el principal artista del norte de Europa y pintó cuadros para importantes mecenas de diversos países. Rubens también trabajó como diplomático y fue nombrado caballero por los reyes de Inglaterra y España.

Otras obras clave

***C.* 1609** *Autorretrato con su esposa Isabel Brant.*
1614 *Descendimiento de la cruz.*
1629–1630 *Paz y guerra.*

EL VALOR DEL VENCIDO HACE FAMOSO AL QUE VENCE

LA RENDICIÓN DE BREDA (1634–1635), DIEGO VELÁZQUEZ

EN CONTEXTO

ENFOQUE
Historia contemporánea en el arte

ANTES
C. **1438–1440** El artista florentino Paolo Uccello pinta *La batalla de San Romano*, en tres tablas, que representa una batalla entre Florencia y Siena en 1432.

1627 Velázquez pinta su primera obra histórica, *La expulsión de los moriscos*, que representa un hecho de 1609.

DESPUÉS
1808 *Napoleón en el campo de batalla de Eylau*, obra del francés Antoine-Jean Gros, representa al emperador tras una batalla en Prusia Oriental.

1824 El inglés J. M. W. Turner pinta, por encargo de Jorge IV, una escena de la batalla de Trafalgar (1805).

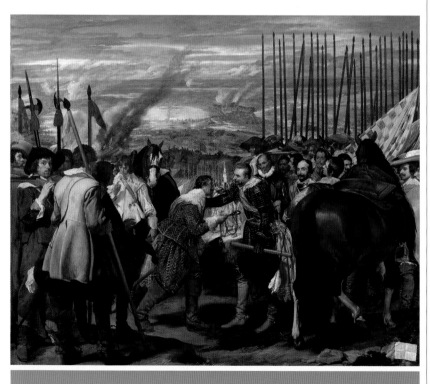

Tradicionalmente, las representaciones de hechos contemporáneos en el arte se habían propuesto sobre todo glorificar los actos de personajes poderosos para la posteridad. La guerra, tan constante en la historia de la humanidad, es un tema recurrente. En la antigua Roma, por ejemplo, se erigieron inmensas columnas para conmemorar a los emperadores Trajano y Marco Aurelio, adornadas con relieves sobre sus triunfos militares; y una de las obras más notables que se conservan de la Edad Media es el tapiz de Bayeux, que ilustra la conquista de Inglaterra por parte de Guillermo de Normandía en 1066.

Véase también: Marco Aurelio 48–49 ▪ Columna de Trajano 57 ▪ Tapiz de Bayeux 74–75 ▪ *Watson y el tiburón* 225 ▪
Napoleón en el campo de batalla de Eylau 278 ▪ *La defensa de Petrogrado* 338–339

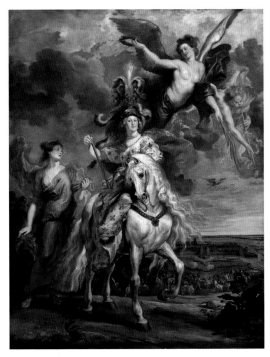

En *Triunfo de María de Médicis en Juliers* (1622–1625), Rubens usa figuras alegóricas para glorificar a la reina y enfatizar su celebración de un logro militar.

pintada entre los años 1622 y 1625 para el Palacio del Luxemburgo, su residencia en París. La carrera política de María fue mediocre y terminó su vida en el exilio, pero Rubens la pinta como un glorioso modelo de reina. Por ejemplo, en *Triunfo de María de Médicis en Juliers* (una escena que, como *La rendición de Breda*, celebra la captura de una ciudad), María aparece a lomos de un majestuoso corcel, con un casco como el que suele llevar la diosa Atenea y acompañada de unas figuras voladoras que representan a la Victoria (a punto de ponerle una corona de laurel en la cabeza) y la Fama (que toca una trompeta).

La grandilocuencia de Rubens en la representación de la historia contemporánea fue la norma del arte europeo hasta el siglo siguiente. En la jerarquía de géneros que impuso más adelante la influyente Real Academia francesa, la pintura histórica, heroica o alegórica, era el género más elevado. Sin embargo, Diego Velázquez, en *La rendición de Breda*, lo aborda de una manera radicalmente distinta a Rubens.

El orgullo de una nación

La rendición de Breda forma parte de una serie de doce grandes cuadros que celebran los éxitos militares españoles durante el reinado de Felipe IV; los hechos representados tuvieron lugar entre los años 1622 y 1633. Los cuadros estaban destinados al nuevo palacio real del Buen Retiro, en Madrid, en concreto a la sala ceremonial principal, el Salón de los Reinos.

A mediados del siglo XVI, España se encontraba en el punto álgido de su poder y prestigio, ya que gobernaba amplias zonas de Italia y el norte de Europa, así como enormes »

Durante el Renacimiento, las pinturas de batallas se solían encargar para decorar los interiores de edificios importantes. En 1503–1504, Leonardo da Vinci y Miguel Ángel comenzaron sendos cuadros bélicos para el Palazzo Vecchio (sede del Gobierno de Florencia), si bien ninguno terminó su obra. En Inglaterra, la derrota de la Armada Española en 1588 se conmemoró con diez magníficos tapices para la Cámara de los Lores en Londres.

Historia y mito

En aquella época era muy habitual representar a los personajes de esas escenas con un aire mítico más que real, con frecuencia acompañados de objetos alegóricos. El principal exponente de este enfoque fue el pintor Pedro Pablo Rubens, sobre todo en su serie de 25 enormes lienzos sobre la vida de María de Médicis (madre de Luis XIII de Francia),

Diego Velázquez

Velázquez nació en 1599 en Sevilla. Allí se formó con el artista Francisco Pacheco, con cuya hija se casó en 1618. Velázquez se instaló en Madrid en 1623, tras pintar un retrato del rey Felipe IV. Se convirtió en el artista favorito del monarca y nadie le disputó el puesto durante el resto de su vida. Felipe le dio varios puestos administrativos que conllevaban un gran prestigio pero le quitaron tiempo para pintar. Velázquez trabajó sobre todo como retratista (en especial de la familia real y la corte), y de manera ocasional se dedicó a otros géneros. Murió en Madrid en 1660.

Otras obras clave

C. 1620 *El aguador de Sevilla*.
1630 *La fragua de Vulcano*.
1649–1650 *Inocencio X*.
C. 1656 *Las meninas*.

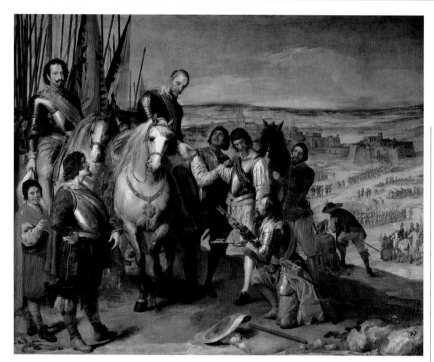

La rendición de Juliers (1635), de José Leonardo, conmemora la captura del fortín holandés de Juliers por los españoles. Es una representación de la rendición más convencional que la de Velázquez.

resulta muy emotivo, con el gentil Spínola posando amablemente su mano sobre el hombro de Justino, como un viejo soldado consolando a otro. Comparado con el esplendor visual y la profundidad psicológica de este cuadro, ni el mejor de los otros once de la serie (compartida con otros nueve artistas españoles) está a su altura.

Fuentes de información
La versión de Velázquez del acontecimiento de Breda es convincente, pero también es el producto de una imaginación que recurre a diversas fuentes literarias y pictóricas. La captura de Breda se conmemoró de varias maneras: con cuadros y grabados (incluido un grabado panorámico del artista francés Jacques Callot), con un relato testimonial del capellán de Spínola, Herman Hugo, y con una obra de teatro de Calderón de la Barca. Es posible que Velázquez usara estas obras para documentar su cuadro.

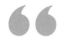

No había otra manera de representar la muerte de un héroe que de forma épica.
Benjamin West
The Farington Diary (1806–1807)

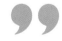

territorios coloniales en América. Sin embargo, para cuando Felipe IV llegó al trono, en 1621, el país vivía un serio declive. Con todo, España disfrutaba de una edad de oro en las artes, que continuó hasta 1680. El cuadro de Velázquez pretendía honrar al rey y reforzar la deslucida imagen de la nación.

Si bien *La rendición de Breda* supera con creces a los demás cuadros de la serie, comparte con ellos una característica importante: todos reflejan los hechos de una forma más o menos realista, los personajes llevan ropa normal y su actitud resulta verosímil. Por entonces, este era un enfoque poco habitual para representar la historia contemporánea.

Un sencillo realismo
Breda es una ciudad de los Países Bajos, cerca de la frontera actual con Bélgica, que desempeñó un papel importante en la lucha holandesa por la independencia de España, pues fue conquistada y liberada en varias ocasiones. El cuadro de Velázquez

celebra la rendición holandesa de la ciudad ante las fuerzas españolas el 5 de junio de 1625, tras un asedio de diez meses que había dejado a sus defensores al borde de la inanición.

El gobernador de Breda, Justino de Nassau, aparece entregando la llave de la ciudad al victorioso general español, Ambrosio de Spínola. A la izquierda, un grupo de desaliñados soldados holandeses contrasta con las compactas tropas españolas de la derecha. El despliegue de picas ha suscitado el nombre popular del cuadro en español, *Las lanzas*. Tras las figuras humanas se ve un amplio paisaje, con el humo elevándose sobre la ciudad conquistada.

Velázquez representa la escena con una fuerza extraordinaria. Los rostros de los vencedores y los derrotados son vívidos retratos que transmiten diversos sentimientos y reacciones; los dos caballos son magníficos estudios de animales, y desde el primer plano a la lejanía el entorno está lleno de luz y atmósfera. El encuentro de los comandantes

La entrega de la llave de la ciudad capturada era una convención en las representaciones de estos eventos, pero esto no sucedió en Breda. Tradicionalmente, el comandante del ejército derrotado se arrodillaba ante el comandante vencedor, montado a caballo; de hecho, Spínola aparece así en otro cuadro del Salón de los Reinos: *La rendición de Juliers*, de José Leonardo. En su obra teatral *El sitio de Breda*, Calderón rompió con esta convención al presentar a Spínola bajado de su caballo antes de aceptar la rendición de Justino, y Velázquez le siguió en este detalle.

Spínola fue célebre por su caballerosidad (los términos de la rendición holandesa se consideraron de una generosidad notable); así que si la representación de la escena por parte de Velázquez no es literalmente cierta, sí lo es poéticamente. Cuando pintó el cuadro, ambos comandantes habían fallecido, pero el retrato de Spínola se basa en la propia experiencia del artista: Velázquez hizo dos visitas a Italia, y en el viaje de ida de la primera de ellas (1629–1631), navegó con el famoso general.

Una joya escondida

Como la mayoría de los cuadros de Velázquez, *La rendición de Breda* formaba parte de la colección real española, y era poco conocido. No fue accesible hasta que el Museo del Prado abrió sus puertas, en 1819. El museo madrileño expuso 331 cuadros de la colección real, entre ellos 44 de Velázquez, incluida *La rendición de Breda*. Entonces, por primera vez el público pudo apreciar el genio del artista, y sus fluidas pinceladas inspiraron a otros artistas.

Así, durante 150 años tras *La rendición de Breda* la pintura histórica siguió siendo un género en el que predominó el modo alegórico y heroico, pero poco a poco fue ganando terreno una manera más realista de representar los hechos. En Gran Bretaña, un cuadro histórico cuyos personajes llevan un vestuario moderno, *La muerte del general Wolfe* (1771), de Benjamin West, fue muy elogiado cuando se expuso en la Royal Academy de Londres. ■

La muerte del general Wolfe, de Benjamin West, representa al general herido por un disparo de mosquete en la batalla de Quebec (1759), que enfrentó a las fuerzas británicas y francesas.

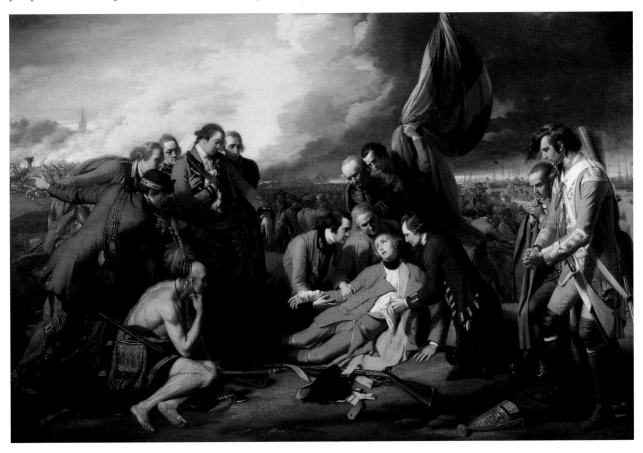

SI ESTO ES EL AMOR DIVINO, LO CONOZCO

ÉXTASIS DE SANTA TERESA (1647–1652), GIANLORENZO BERNINI

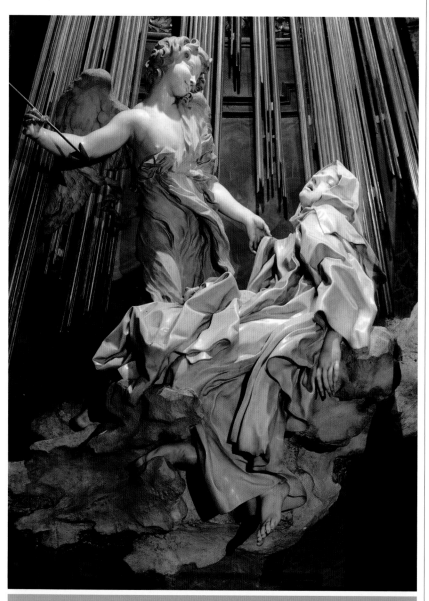

EN CONTEXTO

ENFOQUE
Misticismo

ANTES
***C.* 1500** La *Crucifixión mística*,
de Sandro Botticelli, presenta
a María Magdalena en una
escena inspirada por el
visionario Girolamo Savonarola.

***C.* 1520** El *Tríptico del baño
místico*, del pintor flamenco
Jean Bellegambe, representa la
Eucaristía como el baño en la
sangre purificadora de Cristo.

1522–1524 Ignacio de
Loyola escribe los *Ejercicios
espirituales*, meditaciones
que invitan a la experiencia
directa de Dios.

DESPUÉS
1795–1827 El inglés William
Blake pinta sus visiones de
ángeles.

1910–1944 El tono místico
de la obra de Vasili Kandinsky
refleja su convencimiento
de que el arte puede ser
un vehículo espiritual.

Durante un viaje por Italia en 1739–1740, el erudito francés Charles de Brosses demostraba una gran curiosidad por cuestiones culturales de todo tipo en sus agudas cartas. Tras contemplar la célebre escultura de Bernini en la Capilla Cornaro de Santa Maria della Vittoria, en Roma, escribió: «Si esto es el amor divino, lo conozco». A su juicio, el arrobamiento de la santa parecía sexual. Sin embargo, Bernini era un hombre profundamente religioso, y en el *Éxtasis de santa Teresa* representó con pasión y sinceridad una experiencia espiritual.

Véase también: *Renuncia a los bienes mundanos 86–89* ▪ *Adoración del nombre de Jesús 223* ▪ *Fortaleza 224* ▪ *Esclava griega 249*

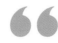

> Se diría que su cincel tallaba cera más que mármol.
> **Filippo Baldinucci**
> *Vida de Bernini* **(1682)**

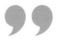

Representar lo inefable

Santa Teresa de Ávila (1515–1582) fue la fundadora, junto con san Juan de la Cruz, de la orden de las carmelitas descalzas. Como mística, creía que se podía lograr la comunión personal con Dios a través de la intuición, el éxtasis o la repentina iluminación, de maneras que van más allá de los procesos físicos o mentales habituales. En su autobiografía describe la visión de un ángel: «Veíale en las manos un dardo de oro largo, y al fin del hierro me parecía tener un poco de fuego. Este me parecía meter por el corazón algunas veces y que me llegaba a las entrañas […] y me dejaba toda abrasada en amor grande de Dios. Era tan grande el dolor, que me hacía dar aquellos quejidos, y tan excesiva la suavidad que me pone este grandísimo dolor, que no hay desear que se quite».

Este es el episodio que representa Bernini en la escultura de Santa Maria della Vittoria, iglesia propie-

dad de las carmelitas descalzas. Representar en el sólido mármol una experiencia tan subjetiva y sutil era una tarea de una dificultad extraordinaria, pero mediante el desvanecimiento extasiado de la santa, el fluido ropaje y el dramático escenario, Bernini consiguió transmitir esa sensación de exaltación interior.

El *Éxtasis de santa Teresa* suele considerarse la obra maestra de Bernini. No obstante, en una obra posterior, *Éxtasis de la beata Ludovica Albertoni* (1672–1674; San Francesco a Ripa, Roma), fue aún más allá en la representación de la experiencia mística, plasmando el arrobamiento de la beata Ludovica, que creyó recibir un anticipo del cielo en alguno de sus raptos.

Muchos otros artistas han intentado representar estados místicos, y algunos han querido revelar con su obra sus propias experiencias místicas. Tal vez el caso más notable sea el del artista y poeta romántico inglés William Blake, que afirmaba haber visto ángeles y creía que en su trabajo le guiaba el alma de su difunto hermano. ▪

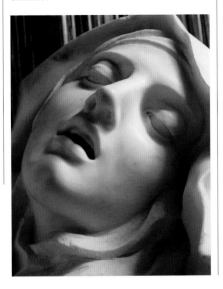

Este detalle de la escultura de Bernini muestra el rostro extasiado de la santa, que expresa de modo extraordinario la sublime unión del alma con Dios.

Gianlorenzo Bernini

Gianlorenzo Bernini nació en Nápoles en 1598, pero siendo aún un niño se mudó a Roma, donde pasó casi toda su vida. Era hijo de un escultor, y desde pequeño hizo gala de una impresionante habilidad para trabajar el mármol. Este fue su material favorito, pero él era muy versátil: además de ser reconocido como el mejor escultor del siglo XVII, fue un destacado arquitecto y un pintor notable (aunque pintó sobre todo por placer). A los 25 años era ya el artista más importante de Roma y había dejado su impronta en la ciudad, con sus estatuas, fuentes y edificios, encargos de papas y cardenales. En 1665 visitó París para trabajar para el rey Luis XIV, pero sus diseños para la fachada este del Louvre fueron rechazados (uno de sus pocos fracasos). Bernini falleció en Roma en 1680.

Otras obras clave

1622–1625 *Apolo y Dafne.*
1628–1647 *Sepulcro de Urbano VIII.*
1648–1651 *Fuente de los Cuatro Ríos.*
1665 *Busto de Luis XIV.*

MI NATURALEZA ME LLEVA A BUSCAR Y AMAR LO BIEN ORDENADO

LA SAGRADA FAMILIA DE LA ESCALERA (1648), NICOLAS POUSSIN

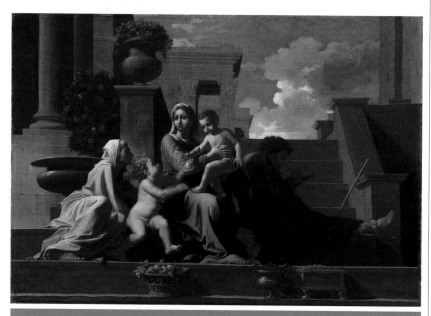

EN CONTEXTO

ENFOQUE
Arte académico

ANTES
1563 Cosme I de Médicis funda en Florencia la Accademia del Disegno, la primera academia formal de arte.

1577 Se funda en Roma la Accademia di San Luca, aunque no tiene actividad regular hasta 1595.

DESPUÉS
1666 El rey Luis XIV crea la Académie de France en Roma. Los ganadores del prestigioso Prix de Rome podían estudiar allí a costa del Estado francés.

1768 El rey Jorge III funda la Royal Academy of Arts en Londres.

Década de 1860 Los artistas realistas, como Gustave Courbet, critican el arte académico por su estilo rígido e idealizado y por ignorar las inquietudes sociales.

En 1648, año en que Nicolas Poussin pintó *La Sagrada Familia de la escalera*, se fundó la Real Academia de Pintura y Escultura en París. Aunque Poussin desarrolló la mayor parte de su carrera de madurez artística en Italia, fue un héroe y un guía para la academia. Su enfoque de la pintura, muy intelectual –por ese motivo lo apodaron «el pintor filósofo»–, consagró la idea de que el arte es fundamentalmente una cuestión de pensamiento racional más que de expresión personal, con métodos definidos que pueden enseñarse y aprenderse.

La implantación de las academias en Europa estuvo vinculada al principio a la lucha por elevar la posición de las artes plásticas. En la Edad Media, la pintura y la escultura se consideraban tareas artesanales. Durante el Renacimiento, los artistas empezaron a reivindicar que trabajaban con la mente tanto como con las manos, y que su trabajo merecía el prestigio de la música y la poesía. Leonardo da Vinci y Miguel Ángel encabezaron este movimiento; Miguel Ángel fue uno de los directores honorarios de la primera academia de arte formal, la Accademia del Disegno de Florencia.

La Real Academia francesa

La Real Academia de Pintura y Escultura francesa fue la primera academia artística que se fundó fuera de Italia, y se convirtió en la más influyente de Europa. Formaba parte de la política estatal de Luis XIV de crear un estilo artístico nacional adecuado para su mayor gloria y la del país. Se convirtió en árbitro de lo que era bueno y malo en el arte, y sus métodos para la formación de los artistas se imitaron en otras academias. Hacia 1800 había más de cien instituciones similares en Europa.

La Real Academia francesa prescribía determinados rasgos típicos

Véase también: *Maestà* de la Santa Trinità 101 ▪ Estudios para *La Virgen y el Niño con santa Ana* 124–127 ▪ *Paisaje con Ascanio cazando el ciervo de Silvia* 192–195 ▪ Monumento funerario de María Cristina de Austria 216–221

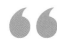

Se pinta con la cabeza,
no con las manos.
Miguel Ángel

para el arte producido bajo sus auspicios. Se esperaba que las obras fueran intelectuales y racionales, características que en la pintura se expresaban, por ejemplo, a través de un tema serio y de referencias clásicas. El arte debía transmitir un mensaje moral, por eso los cuadros históricos eran muy valorados, igual que los alegóricos. Las formas y los colores debían ser realistas, las pinceladas, invisibles, y la superficie del cuadro, suave.

Un arte concienzudo

Poussin pintó *La Sagrada Familia de la escalera* para el coleccionista francés Nicolas Hennequin. Poussin se muestra aquí en su cima de dignidad clásica: serio, lúcido y armonioso. La agrupación de las figuras, con su formato triangular, refleja la influencia de artistas del Alto Renacimiento como Rafael. Con su cuidada composición y el fondo de arquitectura clásica, este cuadro encarna a la perfección los ideales de la Academia.

En una ocasión, cuando se le preguntó cómo lograba tanta claridad y equilibrio en su pintura, Poussin contestó: «No he descuidado nada». Su procedimiento de trabajo era metódico y concienzudo, e implicaba

Charles Le Brun fue primer pintor de Luis XIV y un artista académico consumado. Desarrolló rigurosas teorías sobre el dibujo y el modo de representar con precisión las emociones humanas.

no solo dibujos preparatorios, sino también pequeños modelos de cera que hacía para poder estudiar la composición y la luz. Todo cuanto hacía respondía a una razón –una palabra que aparece con frecuencia en sus cartas.

Poussin continuó inspirando a muchos artistas franceses en los siglos XVIII y XIX. El pintor postimpresionista Paul Cézanne declaró que le gustaría «devolver a Poussin a la vida a través de la naturaleza». Sin embargo, durante el siglo XIX, la mayoría de las academias perdieron prestigio entre los artistas progresistas, sobre todo tras el éxito del movimiento romántico, con su hincapié en el sentimiento y la individualidad. Muchas de las academias originales siguen existiendo, algunas de ellas

con excelentes escuelas de arte; pero la expresión «arte académico» tiene connotaciones distintas hoy en día, y se aplica habitualmente a obras que se consideran convencionales y complacientes. ▪

Nicolas Poussin

Nicolas Poussin nació en Les Andelys, en Normandía, en 1594. El inicio de su carrera fue titubeante hasta que se instaló en Roma en 1624. Era un intelectual, y en su ciudad de adopción perfeccionó un estilo pictórico de austera nobleza que reflejaba su profundo amor por el mundo antiguo. Trabajó para un pequeño círculo de exigentes mecenas y se granjeó una excelente reputación. En 1640 cedió a regañadientes a la presión y volvió a Francia para trabajar para el rey Luis XIII. Los encargos grandiosos no encajaban con su estilo, y en 1642 regresó a Roma. En sus últimos años vivió casi como un ermitaño, pero a su muerte en Roma en 1665, era reconocido como uno de los mayores artistas de su tiempo.

Otras obras clave

1626–1628 *La muerte de Germánico.*
***C.* 1640** *Los pastores de Arcadia.*
1650 *Autorretrato.*
1660–1664 *Las estaciones.*

LA VIDA SE GRABA EN NUESTROS ROSTROS CUANDO ENVEJECEMOS, MOSTRANDO NUESTRA VIOLENCIA, NUESTROS EXCESOS O VIRTUDES

AUTORRETRATO CON DOS CÍRCULOS (c. 1665), REMBRANDT

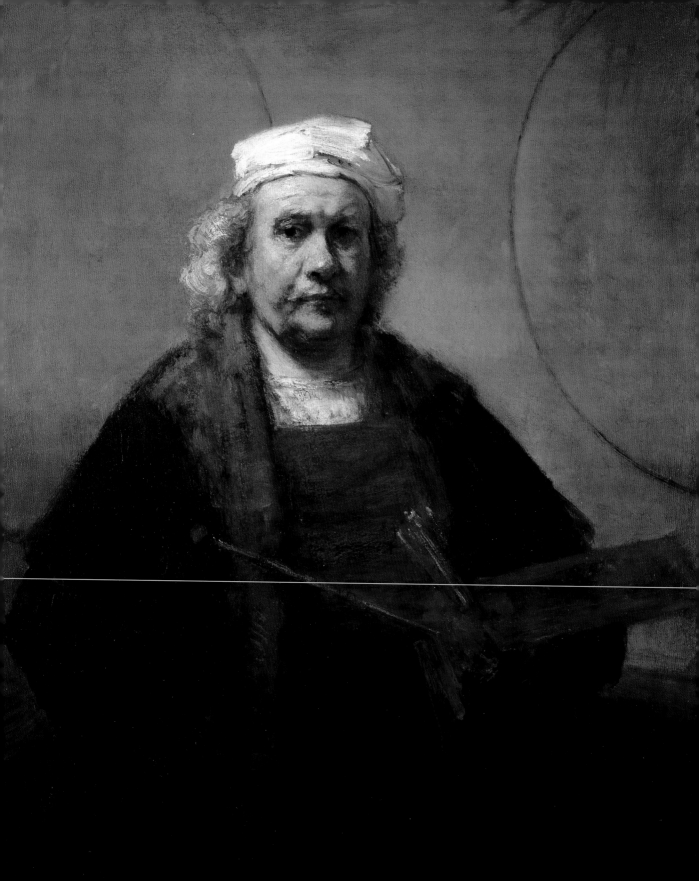

ENFOQUE
Autorretrato

ANTES
1484 A los trece años de edad, Alberto Durero crea su primer autorretrato, un exquisito dibujo con punta de plata; una inscripción dice: «Dibujo de mí mismo en el espejo».

C. 1490 Primer autorretrato grabado, obra del alemán Israhel van Meckenem.

1664 Leopoldo de Médicis comienza a coleccionar autorretratos de artistas. Tras su muerte, esta colección será la base de una memorable exposición de autorretratos en la Galería Uffizi de Florencia.

DESPUÉS
1854–1855 *El taller del pintor*, de Gustave Courbet, es un enorme lienzo donde aparece el artista rodeado de amigos y personajes alegóricos.

Muchos artistas han creado imágenes de sí mismos, pero Rembrandt destaca por la variedad y profundidad de sus autorretratos. En dibujos y grabados, además de cuadros, se representó a sí mismo durante prácticamente toda su carrera, desde la juventud hasta la vejez. Se conocen decenas de autorretratos de Rembrandt: alrededor de cuarenta pintados, unos treinta grabados y unos diez dibujos. Además, en sus cuadros de temática histórica y religiosa, en ocasiones incluyó algún personaje secundario con cierto parecido consigo mismo.

Entre los autorretratos pintados de Rembrandt hay varios considerados obras maestras, pero ninguno ha sido tan elogiado como *Autorretrato con dos círculos* (1665), realizado cuando tenía unos sesenta años de edad. En muchos de sus primeros autorretratos, Rembrandt se mostraba de forma extravagante, con una iluminación dramática o un atuendo estrambótico. Aquí, por el contrario, afirma con serenidad la nobleza de su profesión. Para cuando pintó esta obra, se había vuelto mucho más introspectivo. Había sufrido la pérdida de su esposa, de tres hijos y de su

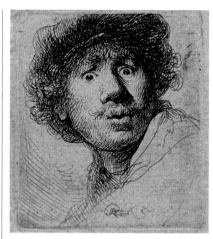

En *Autorretrato con gorra* (1630), Rembrandt prueba una expresión: con los ojos bien abiertos y las cejas levantadas, parece sorprendido.

amante, y era insolvente. Aun así, el cuadro transmite una sensación de imponente autoridad gracias a la sencillez de la postura frontal, la magistral amplitud de las pinceladas y la rotunda dignidad de la expresión facial. Carente de toda ostentación, Rembrandt parece maltrecho por el tiempo y la tragedia, pero no derrotado.

Como sucede con los demás autorretratos, no se sabe nada de las circunstancias en las que Rembran-

Rembrandt

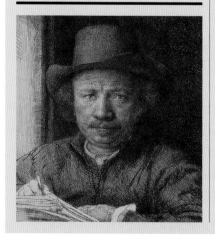

Rembrandt Harmenszoon van Rijn nació en 1606 en Leiden (Países Bajos), donde pasó sus primeros años hasta que se instaló en Ámsterdam en 1631 o 1632. Pronto fue el artista y retratista más solicitado de la ciudad, además de un reconocido profesor de arte. No obstante, con los años su fortuna menguó, a consecuencia en parte de su extravagancia, ya que pintaba más para complacerse a sí mismo que a sus clientes, y porque la economía holandesa sufrió un duro revés a causa de la guerra con los británicos. En 1656 fue

declarado insolvente, y vivió el resto de su vida en modestas condiciones. Continuó siendo respetado como artista y recibió encargos importantes; trabajó hasta su muerte en 1669, y su obra siguió ganando esplendor y profundidad emotiva hasta el final.

Otras obras clave

1632 *La lección de anatomía del doctor Tulp.*
1642 *La ronda nocturna.*
C. 1655 *El jinete polaco.*
C. 1668 *El regreso del hijo pródigo.*

dt pintó este cuadro. No dejó ninguna explicación de por qué realizó tantos. Tampoco se sabe casi nada sobre quiénes poseyeron estas obras en vida del autor. Carlos I de Inglaterra (1600–1649), uno de los mayores coleccionistas de arte de aquella época, tenía uno ya en 1633, pero aparte de eso no se sabe prácticamente nada.

La cuestión de los motivos

Los autores modernos han especulado sobre los motivos que llevaron a Rembrandt a producir sus autorretratos. Durante un tiempo se consideraron como una suerte de autobiografía pintada en la que Rembrandt dejaba constancia de su viaje –tanto físico como moral– por la vida. En la actualidad esta interpretación se considera sentimental y poco fiel a la historia.

Otra explicación más prosaica es que por lo menos algunos de los autorretratos eran una forma de publicidad. Rembrandt se ganaba la vida principalmente como retratista, y con las muestras de sus autorretra-

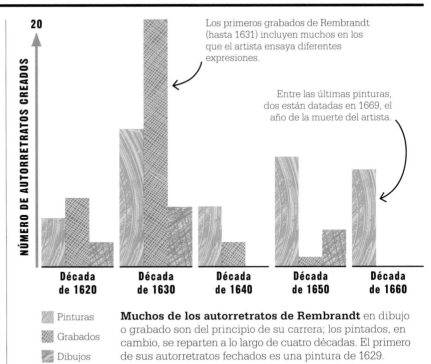

Los primeros grabados de Rembrandt (hasta 1631) incluyen muchos en los que el artista ensaya diferentes expresiones.

Entre las últimas pinturas, dos están datadas en 1669, el año de la muerte del artista.

Pinturas
Grabados
Dibujos

Muchos de los autorretratos de Rembrandt en dibujo o grabado son del principio de su carrera; los pintados, en cambio, se reparten a lo largo de cuatro décadas. El primero de sus autorretratos fechados es una pintura de 1629.

En *Retrato del artista* (1889), Van Gogh se pintó a sí mismo con un aspecto severo y tenso. Escribió a su hermana: «Estoy buscando un retrato más profundo que el que obtiene un fotógrafo».

tos en la mano, podía demostrar lo bueno que era captando parecidos: el cliente potencial podía comparar al Rembrandt real con el pintado.

Rembrandt fue un artista profundo y polifacético, de modo que seguramente creó sus autorretratos por diversos motivos en distintas circunstancias, más que por una sola y única razón. En muchos de los primeros autorretratos que pintó, sobre todo los grabados, aparece con expresiones faciales exageradas, y no hay duda de que en aquella época utilizó sus propios rasgos para ensayar ideas. Muchos artistas

han hecho lo mismo antes y después de él. El empobrecido Vincent van Gogh, por ejemplo, fue su propio modelo en sus últimos años, tal y como explicaba en una carta de 1888 dirigida a su hermano Theo: «Me he comprado un espejo para trabajar conmigo mismo a falta de un modelo». Y sigue diciendo que si lograba representarse bien a sí mismo, «seré capaz también de pintar las cabezas de otras buenas almas, hombres y mujeres».

En algunos autorretratos de la época más próspera de su carrera –en torno a 1640–, Rembrandt parece celebrar, con razón, su éxito. Lleva trajes caros y va bien acicalado, sobre todo comparado con su desaliñado aspecto de muchos de sus primeros cuadros, y se presenta a sí mismo de maneras que rinden homenaje a retratos de los grandes »

Autorretrato con una botella de vino (1906), de Edvard Munch, refleja la afición a la bebida del artista. Las mesas vacías intensifican la sensación de aislamiento y melancolía.

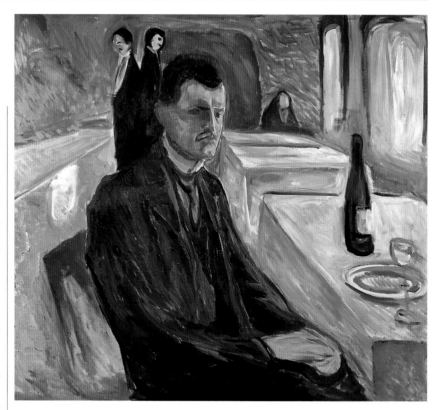

maestros renacentistas Rafael y Tiziano. Otros autorretratos presentan al artista representando algún papel: se proyecta como el hijo pródigo en una taberna (junto con su esposa, Saskia); como san Pablo, con el manuscrito y la espada que le identifican; y posiblemente como el artista Zeuxis de la antigua Grecia, de quien se decía que murió riendo mientras pintaba a una vieja arrugada y divertida.

La pintura del yo

Por supuesto, el autorretrato no era del todo desconocido antes de Rembrandt. Muchos artistas de la antigua Grecia crearon imágenes de sí mismos, si bien no han sobrevivido. En la Edad Media, el arte occidental se aplicó sobre todo a la religión, y los pocos retratos que se hacían eran de personas eminentes y poderosas, como gobernadores o autoridades eclesiásticas. Fue en el Renaci-

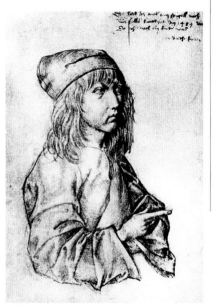

miento cuando surgió el autorretrato como un género en sí mismo.

Un motivo de su auge fueron las mejoras en la tecnología del cristal durante el siglo XV, que facilitaron la producción de espejos; estos, pese a ser caros, estaban al alcance de los artistas. Otro motivo fue de carácter sociológico: la temática artística empezó a ampliarse, y el retrato se popularizó en una escala social más baja. Un mercader de éxito podía encargar un retrato; y, del mismo modo, un artista podía expresar el orgullo por su profesión y sus logros con un autorretrato.

El hombre del turbante rojo (1433), de Jan van Eyck, se suele considerar un autorretrato, en parte por los

Alberto Durero tenía doce o trece años y era aprendiz en la joyería de su padre cuando realizó este autorretrato, de 1484, en el que resulta patente su gran habilidad como dibujante.

extremos del turbante atados por encima de la cabeza del personaje, posiblemente para evitar que tocaran la pintura de la paleta del artista. Si la suposición fuera cierta, este sería tal vez el primer cuadro de este tipo. Dos o tres generaciones después, Alberto Durero fue el primer artista en crear una serie de autorretratos (tres cuadros y varios dibujos).

La verdad psicológica de los cuadros de Rembrandt supera la de cualquier otro artista.
Kenneth Clark
Civilización (1969)

Ego e introspección

La vanidad y la autopromoción eran motivos de peso para que los artistas pintaran autorretratos. El pintor barroco flamenco Antoon van Dyck, por ejemplo, se pintó a sí mismo en varias ocasiones, siempre elegante y refinado, deleitándose en su atractivo y su éxito mundano. Sus autorretratos confirman los testimonios de la época sobre su personalidad; uno de sus primeros biógrafos escribió que «sus modales eran los de un noble más que los de un hombre corriente».

Un caso muy diferente es el del pintor noruego Edvard Munch, que era excepcionalmente guapo, incluso en la vejez, pero en sus autorretratos le preocupaba más el análisis de sus sentimientos que el lucimiento de su atractivo. La introspección inquieta es el común denominador de todos sus autorretratos, que abarcan un periodo de unos sesenta años, desde la adolescencia hasta la vejez del artista. Después de la de Rembrandt, la suya es tal vez la serie de autorretratos más potente y conmovedora que conocemos, y, como la de Rembrandt, incluye pinturas, dibujos y grabados.

Emociones internas

Durante el siglo xx, a medida que el medio relativamente nuevo de la fotografía se impuso en el negocio del retrato, los artistas empezaron a usar los autorretratos para explorar ideas e inquietudes personales. Tal vez la aportación más notable al autorretrato del arte reciente sea la de la pintora mexicana Frida Kahlo. Se conocen unos 150 cuadros suyos, y más

Frida Kahlo quedó incapaz de tener hijos después de sufrir un accidente de autobús, y los monos que aparecen a menudo en sus autorretratos se han interpretado como sus sustitutos de los hijos que no tuvo.

de un tercio son autorretratos. En ellos, además de reflejar su impactante aspecto, expresa los traumas físicos y emocionales de su vida.

Kahlo empezó a pintar a los dieciocho años tras sufrir un accidente de autobús que la dejó inválida y con frecuentes y agudos dolores. Además, su vida sentimental estuvo marcada por los extremos, con un matrimonio, un divorcio, un segundo matrimonio con el pintor más famoso de México, Diego Rivera, y numerosas aventuras. En sus autorretratos mezcla con libertad el realismo, la fantasía propia de las pesadillas e influencias del arte popular mexicano. Todo ello contribuyó a

convertirla en una heroína del feminismo, aclamada por su resistencia a dejar que el sufrimiento sofocara su pasión por la vida.

El proyecto *Self*, del artista británico Marc Quinn, lleva el autorretrato al extremo, pues consiste en moldes de la cabeza del artista hechos con su propia sangre congelada. Desde 1991 ha realizado una versión nueva cada cinco años para mostrar los cambios de su rostro con el tiempo. Estas obras, que se exponen en unas vitrinas refrigeradas especiales y se derretirían si hubiera un corte eléctrico, evocan, como se ha dicho, «la fragilidad de la existencia». ■

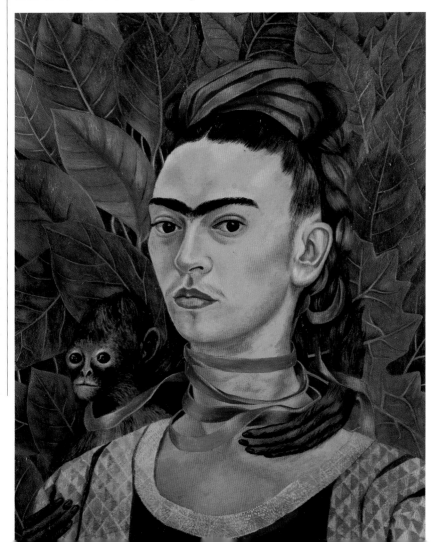

EL SOL APACIBLE DEL CORAZON

PAISAJE CON ASCANIO CAZANDO EL CIERVO DE SILVIA (1682), CLAUDIO DE LORENA

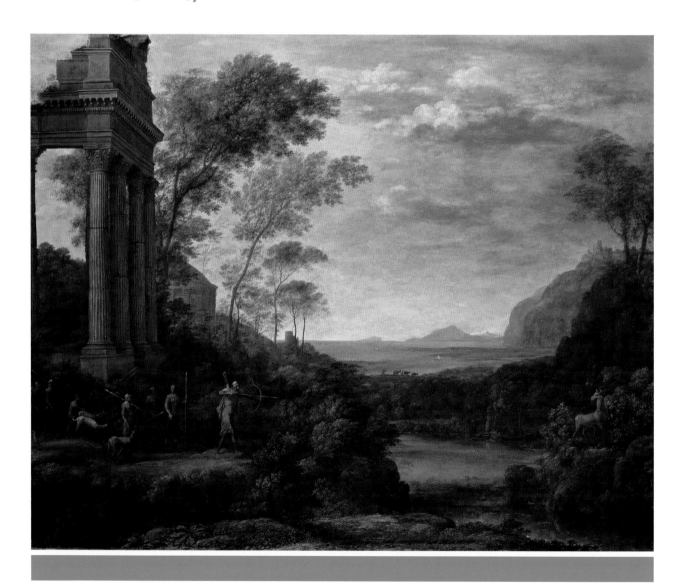

EN CONTEXTO

ENFOQUE
Paisaje ideal

ANTES
Siglo I A.C.–*c.*400 D.C.
La pintura de paisaje prospera como forma artística en Roma, pero pasa de moda con el declive del Imperio romano.

***C.*1635** Nicolas Poussin y Claudio de Lorena son algunos de los artistas que pintan paisajes para el palacio del Buen Retiro de Felipe IV, en Madrid.

DESPUÉS
1800 El libro *Elementos de perspectiva práctica*, de Pierre-Henri de Valenciennes, promueve el estudio de la naturaleza en los cuadros de «paisaje histórico».

1969 Una gran exposición en Newcastle upon Tyne y en Londres recupera la obra de Claudio de Lorena.

Véase también: *Cazadores en la nieve* 154–159 ▪ *La Sagrada Familia de la escalera* 184–185 ▪ *La huida a Egipto* 222 ▪ *El caminante frente al mar de niebla* 238–239

L a fama de Claudio de Lorena como el pintor de paisajes más famoso y admirado en Europa le trascendió y llegó a los siglos XVIII y XIX. Sus cuadros pertenecen al subgénero conocido como paisaje ideal (o clásico). En ellos, la naturaleza se representa de forma tranquila y lúcida, con las imperfecciones atenuadas y los elementos del paisaje armónicamente distribuidos para crear una imagen serena y noble.

Paisaje con Ascanio cazando el ciervo de Silvia, de Lorena, trata un tema del gran poema épico de Virgilio, la *Eneida* (29–19 a.C.). Representa a Ascanio, hijo de Eneas, el legendario ancestro de los romanos, apuntando con una flecha al ciervo favorito de Silvia, hija del vaquero del rey local. El incidente provoca una guerra cuyo resultado es que Eneas gana el territorio que finalmente se convertirá en el centro del Imperio romano.

La pintura de paisaje recibía con frecuencia –como en esta obra de Lorena– peso moral y altura intelectual proporcionando nobles escenarios para relatos y personajes de la literatura, la mitología clásica o la Biblia. Esos vínculos confirmaban que el género podía ser un vehículo de ideas, y no solo una hermosa decoración.

El arte del paisaje
Cuando Lorena empezó su carrera artística, en la década de 1620, la pintura de paisaje era relativamente reciente; sin embargo, el género se desarrolló con bastante rapidez en dos líneas distintas en la Europa del siglo XVII. En el norte, especialmente en los Países Bajos, prevalecía un enfoque naturalista: los artistas buscaban pintar escenas que representaran con precisión el «mundo real» o que al menos transmitieran esa sensación. En Italia,

Los pintorescos jardines de Stourhead House, en Inglaterra, fueron diseñados en el siglo XVIII inspirándose al parecer en los cuadros de Lorena.

donde Lorena desarrolló la mayor parte de su carrera, predominaba el paisaje ideal.

Este subgénero se puede remontar a los seis cuadros encargados hacia 1603 por el cardenal Pietro Aldobrandini a Annibale Carracci. Cada uno de ellos representa una escena bíblica en medio de un paisaje. Estaban destinados a decorar una capilla del palacio familiar del cardenal en Roma, y fueron pintados básicamente por los asistentes »

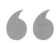

Nos conduce a la calma de la Arcadia y los cuentos de hadas.
Joshua Reynolds
Discourses on the Fine Arts **(1786)**

Lorena usó motivos similares una y otra vez en sus cuadros, pero variaba con sutileza la manera de combinarlos para crear distintas composiciones armónicas.

Los altos árboles que ocupan casi todo **un lado** del cuadro, con sus **espectaculares siluetas contra el cielo**, son uno de sus motivos favoritos.

Los edificios de los cuadros de Lorena son producto de su **imaginación**, pero se inspiran en los que vio **en Roma y sus alrededores**.

En algún punto de los cuadros de Lorena, a menudo en un **plano medio**, hay una **corriente de agua**, animada a veces con **ondas que atrapan la luz**.

Los cuadros de Lorena incluyen **pequeñas figuras humanas**; hasta alrededor de 1640 estas son **gente del campo**, pero a partir de entonces proceden de **relatos religiosos o mitológicos**.

del pintor, excepto uno, *La huida a Egipto*, arquetipo del paisaje ideal, que pintó el propio Carracci. Este representa a la Sagrada Familia viajando por un vasto y solemne paisaje que forma un idílico fondo para la procesión.

En aquella época, el paisaje ocupaba una baja posición en la jerarquía de los temas pictóricos. La «pintura histórica», que representaba heroicas figuras en escenas de la Biblia o de otras fuentes literarias serias, se consideraba el género más eminente, pues era el de mayor exigencia intelectual y dificultad técnica. Paisajes como los de Lorena

solían hacer referencia a relatos mitológicos o bíblicos, dignificándose de este modo. Aunque no ilustraran una historia concreta, a menudo evocaban, de manera general, la idílica vida rural descrita en la poesía pastoril de Virgilio, el autor más célebre de la antigua Roma. La idea de una perdida edad de oro de paz y alegría se aferró a la imaginación, y el paisaje ideal se convirtió en uno de los principales medios de expresión de esa idea.

La obra de Lorena atrajo a mecenas acaudalados y cultos no solo por esas resonancias; también por su excelente calidad. En efecto, sus

cuadros eran productos de lujo accesibles tan solo para una élite social. Lorena era un pintor lento y maniático, y en su trabajo utilizaba los mejores materiales disponibles, incluido el carísimo azul ultramarino, hecho con lapislázuli; únicamente pintaba unos pocos cuadros al año, y la demanda de su obra superaba con creces la oferta. En 1665, el noble siciliano Don Antonio Ruffo quiso comprar un cuadro de Lorena, pero el agente del artista le dijo: «No puede esperar conseguir nada de Lorena, está todo reservado hasta su muerte».

Entre los muchos mecenas de Lorena hubo tres papas, varios cardenales, el rey Felipe IV de España y aristócratas como el príncipe Lorenzo Onofrio Colonna, que encargó *Paisaje con Ascanio cazando el ciervo de Silvia*. La familia Colonna decía descender de Ascanio, lo que explica la elección del tema del cuadro.

Armonía compositiva

Durante toda su carrera, Lorena se mantuvo fiel a determinadas ideas y métodos pictóricos. La armonía y el equilibrio siempre fueron de vital importancia en sus composiciones, aunque más tarde su estilo se volvió más etéreo, casi onírico.

Pese a la belleza mágica de *Paisaje con Ascanio*, el cuadro tiene un

Se le ha considerado el pintor de paisajes más perfecto de todos los tiempos.
John Constable
Lecture at Hampstead **(1834)**

aire de premonición. Lorena rara vez representa el drama, pero es consciente de que el orden de su poético mundo puede ser destrozado por las acciones humanas. La luz del cielo es tormentosa, y es fácil imaginar que el viento que agita los árboles es frío.

Lorena era amigo de otro gran pintor francés de paisajes ideales, Nicolas Poussin. Los dos compartían el sentido de la dignidad y la armonía, pero con estilos diferentes. La obra de Poussin es más sólida, severa y geométrica, y carece de la extraordinaria sensibilidad de Lorena para la luz y el ambiente. Entre ambos se hallaría el cuñado de Poussin, Gaspard Dughet, cuyos cuadros son más sencillos que los de Lorena pero menos austeros que los de Poussin. Los tres artistas inspiraron el paisaje ideal hasta bien entrado el siglo XIX.

Paisaje (c. 1655), de Gaspard Dughet, representa una escena ideal de la Arcadia. Pese a ser de origen francés, Dughet vivió en Italia y participó de su tradición paisajística.

Reputación y críticas

Lorena era conocido como «el príncipe de los pintores de paisaje», y fue especialmente famoso entre los años 1750 y 1850, sobre todo en Gran Bretaña. Los jóvenes aristócratas ingleses, que en su *grand tour* pasaban por Italia, donde vivía Lorena, coleccionaron sus cuadros con tanta avidez que hay más obra suya en colecciones británicas que en cualquier otro país. No obstante, a mediados del siglo XIX su fama se enturbió cuando fue censurado por el crítico inglés John Ruskin por repetitivo y carente de auténtico sentimiento. En 1925, otro crítico británico, Roger Fry, afirmó que Lorena había producido «cuadros malos y falsos».

Sin embargo, Lorena siguió contando con numerosos admiradores y, tras la Segunda Guerra Mundial, su fama revivió. Luego Lorena ha sido objeto de numerosos libros y exposiciones, y sin duda ha recuperado su posición como una de las figuras más destacadas de la historia de la pintura de paisaje. ∎

Claudio de Lorena

Claude Gellée nació en torno al año 1604 en el pueblo de Chamagne, en Lorena (por entonces ducado independiente, hoy día parte de Francia); de ahí el apodo de Le Lorrain y el nombre de Claudio de Lorena con el que se le conoce en España. Hacia 1618 se mudó a Roma, y tras algunos periodos de trabajo en Nápoles y en Lorena, se instaló definitivamente allí en 1627. Durante la década siguiente se consolidó como el principal pintor de paisajes de Italia, y su fama pronto fue internacional. A pesar de su éxito, Lorena vivió con modestia, dedicado a su arte. Los biógrafos de la época dan fe de su amabilidad e integridad. Nunca se casó, pero en 1653 tuvo una hija ilegítima que cuidó de él durante su vejez. A pesar de su mala salud, Lorena trabajó siempre con la misma destreza hasta su muerte en 1682.

Otras obras clave

1631 *El molino.*
1641 *Puerto con el embarque de santa Úrsula.*
1664 *El castillo encantado.*

ES UN REY DE LOS PIES A LA CABEZA

LUIS XIV (1701), HYACINTHE RIGAUD

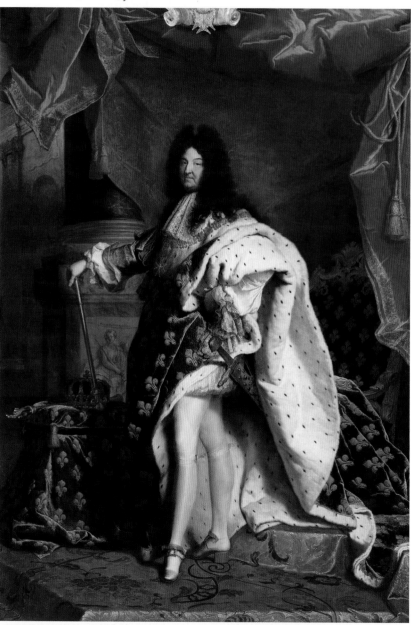

En la época anterior a la fotografía había una demanda constante de retratos por parte de monarcas y destacados aristócratas. Estos retratos servían para decorar residencias reales, para impresionar a jefes de Estado de visita, como regalos diplomáticos y para agasajar a los favoritos de la realeza. Se esperaba de los artistas de la corte que pintaran una imagen reconocible que además halagara al protagonista y transmitiera una adecuada impresión de majestad.

Para Luis XIV, que gobernó Francia entre 1643 y 1715, los retratos formaban parte de una elaborada campaña de propaganda dirigida a magnificar su posición como el

Véase también: Salero de Francisco I 152 ■ *Joven entre rosas* 160 ■ *La Sagrada Familia de la escalera* 184–185 ■ *La muerte de Marat* 212–213 ■ *Cabeza de Carlos I en tres posiciones* 223

Carlos I de caza (1635), del pintor flamenco Antoon van Dyck, transmite el sentido de superioridad del rey inglés mediante su postura confiada ante el paisaje que gobierna.

rable su talla. Así, la composición está concebida para ofrecer una imagen de realeza ideal. Una ondulada cortina roja encima del monarca forma una especie de baldaquino; la corona reposa en un taburete a su lado, la espada cuelga de su cadera y su mano sujeta el cetro real. El relieve que decora la base de la columna que hay tras él es una sutil referencia al gobierno de los emperadores romanos.

La expresión altiva del rey se ve compensada con el realismo de sus rasgos caídos, pero las bien formadas piernas y la postura de ballet son halagadoras: Luis se enorgullecía de su habilidad para el baile cuando era joven. El retrato de Rigaud tuvo el efecto deseado de complacer al monarca: Luis se lo encargó como un regalo para su nieto, Felipe V de España, pero le gustó tanto que se lo quedó.

L'État c'est Moi.
(El Estado soy yo.)
Luis XIV (1655)

Continuidad estilística

Luis XIV muestra el conservadurismo del género del retrato real. Este retrato se parece en varios aspectos al de Carlos I de Inglaterra del flamenco Antoon van Dyck. El propio Rigaud había plasmado una postura casi idéntica en un retrato anterior de Luis XIV con armadura completa. Aportando una notable majestuosidad barroca a la sobria elegancia de Tiziano y Van Dyck, Rigaud perfeccionó el arte del retrato oficial con un estilo que perduró hasta bien entrado el siglo XVIII. ■

rey más poderoso de Europa. Su gobierno se basaba en la creencia en el derecho divino de los reyes. Con el sol como emblema, Luis XIV ejerció el poder absoluto tras aplastar varios intentos constitucionales de minar su autoridad. Durante su reinado de 72 años, Francia vivió una suerte de edad dorada cultural que tuvo su culmen en la construcción del magnífico palacio de Versalles, inaugurado en 1682. El retrato de Hyacinthe Rigaud de Luis XIV con el traje de ceremonia es la imagen por excelencia del Rey Sol, pues condensa toda la fuerza de la supremacía francesa, así como una extravagante opulencia.

Esplendor real

Este monumental lienzo representa a Luis XIV a la edad de 63 años. El monarca no era un hombre alto, pero su postura hace que parezca que mire desde arriba al espectador. Lleva el abultado traje de su coronación –forrado de armiño y bordado con el emblema real de la flor de lis–, que aumenta de manera conside-

Hyacinthe Rigaud

Nacido en Perpiñán en 1659, Hyacinthe Rigaud se formó en Montpellier antes de mudarse a París en 1681. Allí desarrolló una próspera actividad como retratista, con encargos de aristócratas parisinos. En 1688, Rigaud consolidó su reputación con un retrato del hermano del rey Luis XIV, y se convirtió en el principal pintor de la corte francesa. Su retrato de 1694 de Luis XIV como un héroe de guerra en el campo de batalla gustó tanto al monarca que se hicieron 34 copias de él. Rigaud enseñó en la Real Academia francesa. Murió en París en 1743.

Otras obras clave

1689 *Felipe II, duque de Orleans.*
1694 *Retrato de Luis XIV con coraza.*
1700 *Felipe V de España.*
1708 *Cardenal de Bouillon.*

¡CON QUE ALEGRIA ACEPTAMOS ESTE REGALO DE PLACER SENSORIAL!

PEREGRINACIÓN A LA ISLA DE CITERA (1717), JEAN-ANTOINE WATTEAU

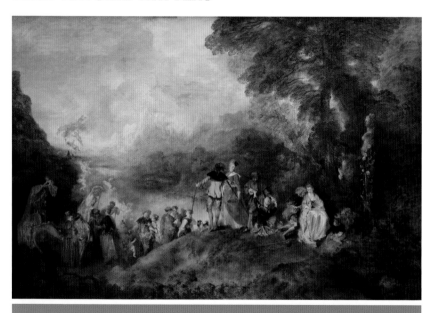

Los cuadros de *fêtes galantes* (fiestas amorosas), populares en Francia en el siglo XVIII, representan reuniones de gente elegante que flirtea, charla o escucha música en poéticos parques. Esos alegres lienzos de pequeño formato reflejaban el ambiente desenfadado que prevalecía bajo el rey Luis XV (que reinó entre 1715 y 1774). Tomaban los elementos decorativos del rococó y los aplicaban a temas amorosos, protagonizados a menudo por aristócratas con trajes de baile o disfraces.

La expresión *«fête galante»* se acuñó en 1712 en la Real Acade-mia de Pintura y Escultura francesa para describir el cuadro acabado de Jean-Antoine Watteau *Peregrina-ción a la isla de Citera*. Watteau presentó esta versión inicial como obra de ingreso en la Academia, y la terminó en 1717. Dado que no encajaba en ninguna de las categorías pictóricas existentes, el secretario de la institución se refirió a ella como *«une fête galante»*.

El arte de la celebración

Pese a desafiar la categorización de la Academia, la calidad artística del cuadro de Watteau era evidente.

Se inscribía en una tradición bien arraigada en el arte occidental, la de las fiestas campestres, con paisajes idílicos poblados de pastores, cortesanos, ninfas o musas. Las escenas más famosas de este tipo fueron las de los renacentistas venecianos Giorgione y Tiziano, que pintaron complejas alegorías de la música y la poesía o de la unión de los mundos espiritual y natural. En cambio, en manos de pintores del norte de Europa del siglo XVII como Pedro Pablo Rubens, estos temas se convirtieron en una celebración de la vestimenta de las clases acaudaladas, que aparecían disfrutando de la música o

Véase también: *La tempestad* 164 ▪ *Paisaje con Ascanio cazando el ciervo de Silvia* 192–195 ▪ *La abadía de Tintern* 214–215 ▪ *El columpio* 225

> Con unas pocas pinceladas construía un mundo de gracia, juventud, amor y frescura…
> **Théophile Gautier**
> *Les beaux-arts en Europe* (1855)

festejando en bonitos jardines o fincas campestres.

Los mitos del amor

En la Antigüedad, la isla griega de Citera se consideraba el lugar de nacimiento de Afrodita (Venus en la mitología romana), la diosa del amor, por lo que era un destino apropiado para las distinguidas parejas del lienzo de Watteau. No queda claro si los personajes se embarcan para partir hacia Citera o para regresar. Lo que está claro es que el cuadro representa diferentes etapas del cortejo amoroso. En primer plano, vigilada por una estatua de Venus, una pareja mantiene una conversación romántica. El hombre y la mujer de al lado se levantan para marcharse, mientras que la tercera pareja ya se dirige al embarcadero, y la mujer mira atrás con nostalgia. En el fondo, otras parejas avanzan hacia un barco cubierto de flores y seda, flirteando alegres por el camino con cupidos jugueteando en torno a ellos.

La pintura es una fantasiosa evocación de un estado de ánimo, teñido tal vez de una tenue melancolía, más que la representación de un hecho o un lugar concretos. Tiene algo teatral, y la elección del tema y la disposición de los personajes podrían estar inspiradas por el teatro de la época: los personajes centrales aparecen iluminados como en un escenario.

El arte de Watteau sirvió de inspiración a dos imitadores coetáneos, Jean-Baptiste Pater y Nicolas Lancret, y a artistas posteriores, entre ellos François Boucher y Jean-Honoré Fragonard, que crearon sus propias versiones del tema. Sin embargo, este tipo de cuadros pasaron de moda con la Revolución francesa, pues encarnaban los frívolos ideales del Antiguo Régimen. Watteau no volvió a ser apreciado hasta un siglo después de su muerte, cuando su arte despertó elogios de celebridades como Victor Hugo, los hermanos Goncourt y Marcel Proust. ▪

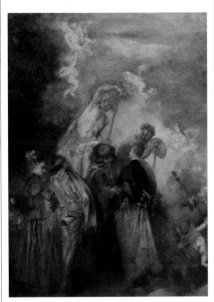

Los remeros del cuadro de Watteau están listos para zarpar hacia o de la isla del amor. Diversos *putti* (ángeles parecidos a Cupido) sobrevuelan el barco a fin de guiar a los amantes en su viaje.

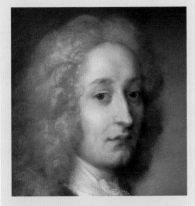

Jean-Antoine Watteau

Jean-Antoine Watteau nació en Valenciennes, entonces parte de Flandes, probablemente en 1684. De salud frágil, tenía fama de ser de temperamento melancólico. En torno a 1705 trabajaba en el estudio parisino de Claude Gillot, cuyas representaciones de los personajes de la *commedia dell'arte* italiana le inspiraron para pintar varias escenas teatrales, recurriendo a menudo a su propia colección de trajes. Más tarde trabajó para el pintor decorativo Claude Audran.

A Watteau se le atribuyen unos doscientos cuadros, *fêtes galantes,* obras mitológicas y escenas contemporáneas como *La muestra de Gersaint*, una tardía obra maestra que representa una moderna tienda de arte. Watteau también produjo esbozos y estudios de figuras en tiza, que revelan a un dibujante de gran talento. Murió cerca de París en 1721, a los 36 años de edad.

Otras obras clave

C. **1716–1717** *Lección de amor.*
1718–1719 *Fiesta veneciana.*
C. **1718–1719** *Pierrot (Gilles).*
1721 *La muestra de Gersaint.*

OTROS CUADROS LOS VEMOS, LOS DE HOGARTH LOS LEEMOS

EL PROGRESO DE UN LIBERTINO: LA LEVÉE (c. 1735), WILLIAM HOGARTH

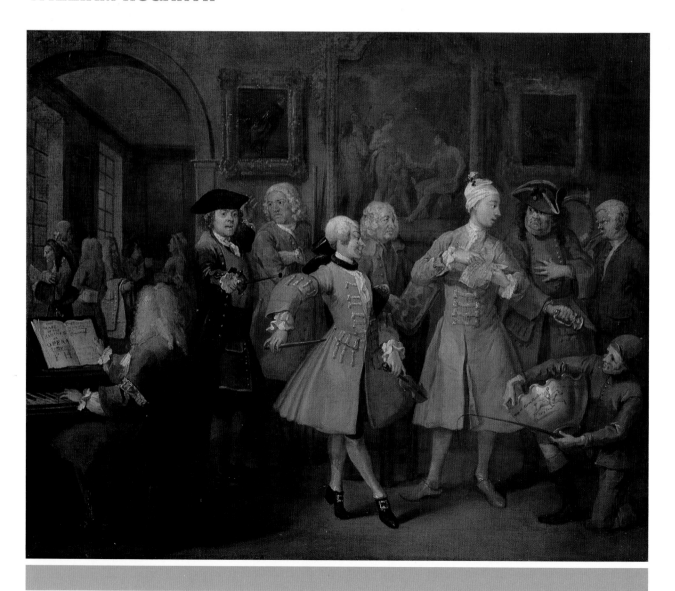

Véase también: Tapiz de Bayeux 74 ▪ *La lechera* 223 ▪ *Honorable comodoro Augustus Keppel* 224 ▪ *Los desastres de la guerra* 230–235

EN CONTEXTO

ENFOQUE
Sátira social

ANTES
1523–1526 El artista alemán Hans Holbein el Joven produce su *Danza macabra*, una serie de 41 grabados en madera que es una sátira del papa y el clero, así como de los ricos y poderosos.

1559 El artista flamenco Pieter Brueghel el Viejo pinta *El combate entre don Carnal y doña Cuaresma*, una sátira de las locuras humanas.

DESPUÉS
1792 El caricaturista e impresor inglés James Gillray publica *A Voluptuary under the Horrors of Digestion*, historieta satírica centrada en la avaricia de Jorge, príncipe de Gales (después rey Jorge IV).

1812 El autor satírico inglés Thomas Rowlandson publica *Tour of Dr. Syntax in Search of the Picturesque*, que se ríe de la obsesión por la búsqueda de paisajes pintorescos.

Aquellos temas que entretengan y a la vez mejoren la mente serán los de mayor utilidad.
William Hogarth

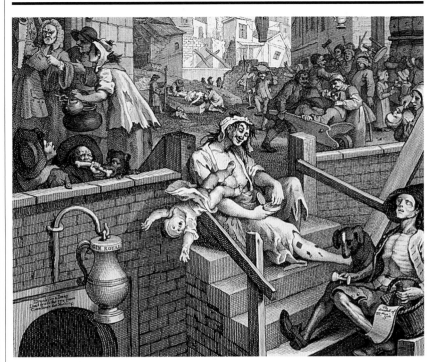

La sátira, la ridiculización de los vicios, locuras, abusos y carencias individuales o institucionales, ha proporcionado abundante material a artistas y escritores desde la Antigüedad. El tono puede variar desde el humor suave hasta el desdén cáustico, pero el objetivo suele ser la mejora de la conducta individual o social en general.

El humor satírico es una corriente constante en la cultura británica, pero a principios del siglo XVIII tuvo su época dorada, gracias en gran medida a la obra del artista William Hogarth, que produjo muchos cuadros y grabados de intención satírica sobre lo que él denominaba «temas morales modernos». En ellos comenta con ingenio las costumbres sociales de la época y critica el esnobismo, el egoísmo y la obsesión de la moda. Las obras de Hogarth están repletas de detalles cómicos que iluminan y amplifican su mensaje y

El callejón de la ginebra (1751) presenta la visión de Hogarth de un Londres en declive bajo la influencia de la ginebra barata. Su intención no era recrearse en el horror, sino promover la reforma social.

conducen al espectador a las profundidades de la vida de sus personajes.

Decadencia y caída

El progreso de un libertino es una serie de ocho cuadros (reproducidos como grabados a partir de 1735) que se pueden leer como una novela sobre el declive de un joven rico de ficción, Tom Rakewell, hasta la pobreza y la locura.

En la primera escena aparece Tom, que acaba de heredar una fortuna de su ruin padre, mientras le toman las medidas para un traje. Ahora rechaza a su prometida, Sarah Young, embarazada y llorosa, que sujeta una alianza de boda. En el »

William Hogarth

Nacido en Londres en 1697, William Hogarth tuvo un papel crucial en el establecimiento de una escuela de pintura británica distintiva, libre de la influencia extranjera. Tras formarse como grabador en plata, Hogarth comenzó a pintar en la década de 1730, y en la de 1740 se consolidó como retratista. Con todo, es más conocido por sus obras satíricas, que se inspiran en su hondo deseo de mejorar la sociedad en un tiempo de corrupción y pobreza urbana. Además, Hogarth se implicó en obras de beneficencia: pintó gratuitamente las paredes de la escalera del St. Bartholomew's Hospital de Londres, y también contribuyó con el Foundling Hospital, fundado en 1739 para niños abandonados, y que también sirvió como galería de arte de pintura británica. En 1762 Hogarth enfermó, y falleció en Londres en 1764, a los 67 años.

Otras obras clave

C. 1743 *Matrimonio a la moda.*
1745 *Autorretrato con perro.*
1751 *El callejón de la ginebra* y *La calle de la cerveza.*
C. 1754 *La campaña electoral.*

fondo, un abogado roba unas monedas de oro, unos sirvientes encuentran tesoros en la chimenea y dinero detrás de las cortinas, y un gato busca comida en un cofre lleno de plata.

La levée

En la segunda escena, titulada *La levée* (reunión matutina propia de ricos y poderosos), Hogarth representa a Tom celebrando una pomposa recepción en su casa de Londres. Tom está ansioso por ganarse el favor de la clase alta, y diversos parásitos le ofrecen sus servicios, entre ellos un maestro de música (al clavicémbalo), uno de esgrima (con una espada) y uno de danza (con un violín). Las exageraciones estilísticas de Hogarth revelan su intención satírica. Así, por ejemplo, con la pose del profesor de baile ridiculiza la moda continental; y los cuadros italianos que cuelgan de las paredes son un guiño al desagrado que sentía Hogarth por el hábito inglés de adquirir obras de los Viejos Maestros (pintores europeos célebres del pasado), en detrimento de las de los artistas británicos vivos.

Descenso a la locura

En la tercera escena, Tom lleva una vida disipada: borracho, las prostitutas le roban el reloj. En la cuarta escena, dos alguaciles lo detienen por moroso, mientras un ladrón le roba el bastón con empuñadura de oro. Tom elude la cárcel porque su fiel prometida se ofrece a pagar la fianza con sus escasos ingresos de sombrerera. Para librarse del desastre económico, el joven se casa con una mujer fea pero rica, escena que representa el quinto lienzo de la serie: la novia parece ser tuerta, y en una grotesca parodia del enlace, dos perros, uno de ellos tuerto, posan junto a la pareja. Sarah Young y su madre son expulsadas de la iglesia.

En la sexta escena, Tom aparece de rodillas tras haber perdido en el juego el dinero de su esposa, y en la séptima, se encuentra en la cárcel de morosos, donde aún le acosan

Referencias de la época en *El progreso de un libertino*

Juego		El juego estaba muy extendido en la Inglaterra georgiana. El propio príncipe regente tuvo que pedir dinero al Parlamento para pagar las deudas contraídas con sus extravagantes hábitos.
Cárcel de morosos		El padre de Hogarth estuvo en una cárcel de morosos, así que las conocía personalmente. Las condiciones eran insalubres y los internos recibían malos tratos y eran mal alimentados.
Ascenso social		Las pretensiones de Tom de imitar a la aristocracia organizando una *levée* y acudiendo al palacio de St. James reflejan las ambiciones sociales de la clase media, enriquecida gracias a la actividad mercantil.
Burdeles y tabernas		En aquella época había en Londres unas 10 000 prostitutas y unas 450 tabernas. En *El callejón de la ginebra* y *La calle de la cerveza* (1751), Hogarth contrapone la maldad de la ginebra y los beneficios de la cerveza.

> Mi cuadro es mi escenario, y los hombres y las mujeres, mis actores en un espectáculo «mudo».
> **William Hogarth**

sus numerosos acreedores. Tiene la mirada lánguida y perdida, y la fiel Sarah Young, que lo visita, se desvanece de la angustia. Encima de una cama hay un par de alas falsas, lo cual podría aludir a que tal vez Tom y sus compañeros morosos sueñan con volar lejos de sus problemas.

La escena final representa a Tom sumido ya en la completa locura. Tumbado en el suelo del Bethlem Hospital (un psiquiátrico), desnudo y con grilletes, es consolado por Sarah. Dos elegantes mujeres observan la escena (la visita de centros psiquiátricos como entretenimiento era un pasatiempo común en la época de Hogarth). Paradójicamente, pretendiendo vivir como la clase alta, Tom ha acabado siendo una diversión para ellos.

Flaquezas humanas

Hogarth realizó varias series similares a *El progreso de un libertino*. Su predecesora inmediata fue *El progreso de una prostituta* (los cuadros, de *c.* 1731, fueron destruidos, así que la serie se conoce solo por los grabados). Cuenta la historia de una vulnerable chica de campo que busca trabajo en Londres y acaba engañada en la prostitución para sufrir finalmente una muerte desdichada. El éxito de esta serie animó a Hogarth a seguir experimentando con

historias parecidas. *Matrimonio a la moda* (*c.* 1743), de seis escenas, sigue el destino de una pareja mal avenida presa de un matrimonio concertado, y cuenta sus aventuras ilícitas, que terminan en sífilis, un duelo y un suicidio. En su siguiente gran serie, *La campaña electoral* (*c.* 1754), Hogarth dirigió su sátira contra la política inglesa en cuatro lienzos que también fueron reproducidos como grabados. Basándose en sus observaciones de las elecciones de Oxfordshire que tuvieron lugar ese mismo año, retrató el soborno, la corrupción y la violencia colectiva.

Grabados satíricos

Las obras de Hogarth llegaron al gran público en forma de grabados que producía él mismo. La difusión de versiones piratas de sus obras llevaron a Hogarth a presionar y lograr cambiar la ley de propiedad intelectual de Gran Bretaña, que fue promulgada en 1735.

El amplio alcance del grabado resultó importante luego para una joven generación de artistas satíricos británicos, entre los que se hallaban James Gillray (1756–1815) y George Cruikshank (1792–1878). La relativa libertad de la prensa, unida a la ausencia de una monarquía absolutista, les permitió poner su mira en los poderosos (realeza incluida) con impunidad. Estos artistas tenían libertad para exagerar, deformar o transformar a sus personajes en objetos de absoluto ridículo, y eran más agresivos que Hogarth, que representaba personajes más que caricaturas. Del mismo modo, las sátiras de Hogarth se centraban más en las flaquezas humanas universales que en personajes concretos; su sincero deseo era poner de manifiesto las consecuencias de la avaricia, la depravación y las falsas ilusiones, que eran una plaga en su época. ∎

La escena final de *El progreso de un libertino* muestra a Tom en el manicomio. Entre los otros internos se identifica a un sastre, un músico, un astrónomo y un arzobispo.

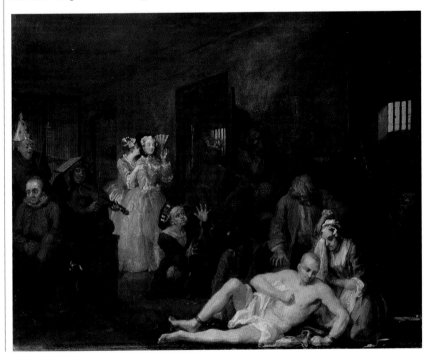

HE DIBUJADO ESAS RUINAS CON LA MAXIMA EXQUISITEZ POSIBLE

EL COLISEO (1756), GIOVANNI BATTISTA PIRANESI

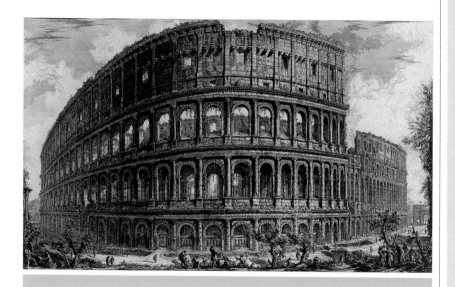

A partir de mediados del siglo XVI, los jóvenes de clase alta del norte de Europa comenzaron a realizar largos viajes por el continente para completar su formación, pulir sus modales y adquirir obras de arte y antigüedades. Este *grand tour* fue una costumbre especialmente habitual entre la nobleza inglesa. Acompañados generalmente de tutores, solían seguir una ruta que los llevaba por Francia o Alemania y a través de los Alpes hasta Italia, donde el plato fuerte era una estancia en Roma y un recorrido por los restos clásicos de la ciudad. La moda de este viaje, que a menudo duraba un año o más, llegó a su punto álgido en el siglo XVIII, pero cesó al final del siglo cuando las guerras napoleónicas dificultaron los viajes por Europa.

Oportunidades para artistas

El *grand tour* creó un gran mercado para las guías ilustradas y los recuerdos culturales como cuadros y esculturas, que los artistas proveyeron gustosos. Algunos, como Richard Wilson, acompañaban a los viajeros para registrar su periplo, mientras que otros, como Pompeo Batoni, se dedicaron a satisfacer la demanda de retratos que solían hacerse al final del viaje. Artistas como Giovanni Paolo Panini, Claude-Joseph Vernet y Canaletto se especializaron en la producción de vistas de los monumentos más importantes. Para los caballeros menos acaudalados, los grabados constituían un modo asequible de llevarse un recuerdo a casa. El gran grabador Giovanni Battista Piranesi se ganó muy bien la vida vendiendo sus grabados de Roma a los viajeros.

Piranesi se instaló en Roma en la década de 1740 y se puso a registrar los edificios de la ciudad en una serie de grabados –la famosa

Véase también: Columna de Trajano 57 ▪ Arco de Constantino 57 ▪ *La abadía de Tintern* 214–215 ▪ *El taller del cantero* 224 ▪ *Goethe en la campiña romana* 225

Giovanni Battista Piranesi

Arquitecto, grabador, escenógrafo y arqueólogo, la gran pasión de Giovanni Battista Piranesi fue siempre la arquitectura. Nació cerca de Venecia en 1720, hijo de un albañil y maestro de obras, y allí se formó como arquitecto y estudió las artes de la perspectiva y la escenografía. En 1740 fue a Roma como parte de la comitiva del embajador veneciano, y durante los años siguientes se dedicó a crear grabados de vistas de la ciudad, que se hicieron muy populares.

La obra más original de Piranesi es la serie de 16 grabados de las *Prisiones imaginarias,* más tarde admirada por los románticos y los surrealistas. Piranesi también fue un importante teórico, y como tal argumentó la superioridad de la arquitectura romana. Falleció en 1778.

Otras obras clave

1745 *Vistas de Roma.*
1750 *Prisiones imaginarias.*
1761 *De la magnificencia y arquitectura de los romanos.*
1777–1778 *Restos de edificios en Paestum.*

desilusión al ver la ciudad por primera vez.

En este grabado, el Coliseo emerge del fondo y empequeñece las figuras del primer plano. El tratamiento del edificio, cuya oscura fachada se yergue hacia el espectador, es muy dramático, pero los detalles de la estructura se distinguen a la perfección; así, por ejemplo, se puede apreciar el uso de columnas de distintos órdenes: toscano en el nivel inferior, jónico en el segundo y corintio en el tercero.

Los populares grabados de Piranesi de ruinas, edificios y objetos clásicos consolidaron Roma como parada obligatoria en el *grand tour.* Además influyeron en muchos arquitectos, como los británicos Robert Adam y sir John Soane, desempeñando un papel fundamental en el desarrollo del estilo neoclásico en arquitectura. ▪

colección de *Vedute* (Vistas)– que publicó desde 1745 hasta su muerte. Conocía muy bien la arquitectura clásica, y basó sus grabados en el estudio minucioso de cada monumento. La detallada investigación de anticuario que realizaba Piranesi le dio reputación internacional entre arquitectos y diseñadores. Las *Antigüedades romanas*, publicadas en cuatro volúmenes en 1756, reunían más de 250 grabados que combinan la observación precisa con el impacto visual.

Realidad ampliada

Gran logro de ingeniería, el Coliseo se construyó en el siglo I d.C., y es el anfiteatro más grande jamás construido. A pesar de caer en desuso en la Edad Media y ser expoliado más adelante para obtener material de construcción, era el símbolo definitivo del Imperio romano. Así, era inevitable que Piranesi le dedicara un grabado. Con su dominio de la perspectiva, con frecuencia hacía que los edificios parecieran aún más majestuosos de lo que eran en realidad, y así hizo con el Coliseo. De hecho, se dice que el autor alemán Johann Wolfgang von Goethe, que conoció Roma a través de los grabados de Piranesi, se llevó una

Vista del Palacio Ducal (*c.* 1730) es uno de los muchos y brillantes cuadros que pintó Canaletto para compradores de viaje. La vista de la laguna de Venecia fue una de las favoritas del artista.

SU ARTE ES EL DEL TEATRO, CON UN ESCENARIO DELIBERADAMENTE ELEVADO SOBRE NOSOTROS

APOLO Y LOS CONTINENTES (1752), GIAMBATTISTA TIEPOLO

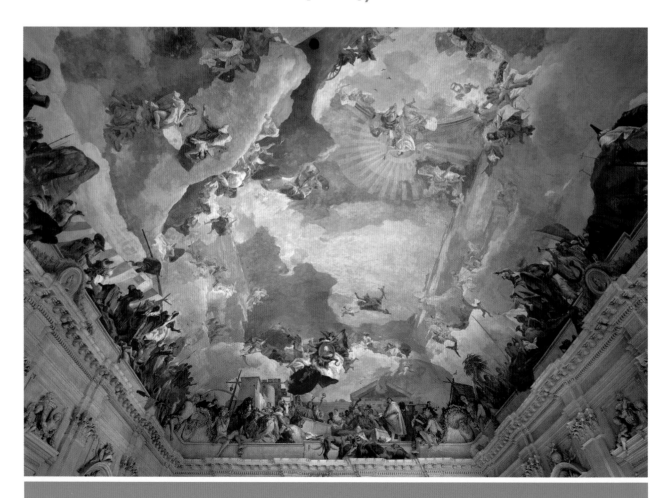

Véase también: Frescos de la Cámara de los Esposos 163 ■ Techo de la Galería Farnesio 222 ■ *Adoración del nombre de Jesús* 223

EN CONTEXTO

ENFOQUE
Pintura ilusionista

ANTES
1465–1474 Andrea Mantegna pinta un ilusionista óculo en el techo de la Cámara de los Esposos en Mantua.

1524–1530 El fresco de la *Asunción de la Virgen*, de Antonio Correggio, en la cúpula de la catedral de Parma da la impresión de un espacio infinito.

1560–1561 Veronés pinta una serie de interiores ilusionistas, techos incluidos, en Villa Barbaro (en el Véneto), diseñada por Andrea Palladio.

1731 Paul Troger, austriaco contemporáneo de Tiepolo, pinta un techo ilusionista en la abadía de Melk, uno de los muchos ejemplos del siglo XVIII de este tipo de trabajo en Austria y Baviera.

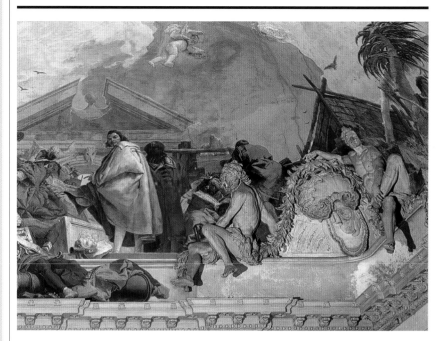

La pintura de techo ilusionista se basa en ingeniosos efectos visuales como el escorzo, la manipulación de la perspectiva y el empleo del trampantojo, que pueden crear desconcertantes ilusiones de profundidad en una imagen plana.

Esta técnica se desarrolló por primera vez en el Renacimiento italiano a finales del siglo XV, y fue empleada de un modo notable y con gran efecto por Andrea Mantegna en el techo de la Cámara de los Esposos del Palacio Ducal de Mantua. Mantegna creó la ilusión de un óculo abierto al cielo por el que se asoman personas y querubines que miran al espectador. Esta peculiar técnica, en la que las escorzadas figuras parecen vistas desde abajo, se conoce como *di sotto in su*. Antonio Correggio llevó un paso más allá este método ilusionista en su fresco de la cúpula de la catedral de Parma, donde los personajes y las nubes parecen flotar en un firmamento que asciende en espiral hacia el espacio infinito por encima del espectador.

Visiones celestiales

Las iglesias de los siglos XVI y XVII, especialmente las de la orden jesuita, solían tener pinturas en el techo pensadas para inspirar en los fieles el sentimiento de la presencia de Dios. Pretendían dar una sensación real de drama a determinadas escenas bíblicas, como la Ascensión de Jesús. Para reforzar la ilusión, los artistas introducían en la composición elementos arquitectónicos pintados para dar la impresión de que el cielo era una continuación física del edificio, una técnica conocida como *quadratura*. A principios del siglo XVIII había numerosos artistas del fresco ilusionista trabajando en Italia, pero fue el veneciano Giambattista Tiepolo, con sus coloridas y luminosas composiciones, quien llevó este arte a otro nivel.

Tiepolo gozó de una excelente reputación en toda Europa, y en 1750 recibió el encargo más prestigioso de su carrera: decorar el palacio de Carl Philipp von Greiffenclau, el recién instalado príncipe-obispo de Wurzburgo, en Alemania. Este magnífico palacio barroco fue diseñado por el arquitecto bohemio Balthasar Neumann y terminado en 1744 con grandes elogios.

Tiepolo comenzó decorando el Salón Imperial. Pintó el techo con una exuberante evocación de un episodio de la historia medieval **»**

Las esquinas de la cornisa están embellecidas con figuras de estuco de Antonio Bossi, colaborador de Tiepolo, que contrastan con las figuras del trampantojo en torno a ellas.

Giambattista Tiepolo

Giambattista Tiepolo nació en Venecia en 1696. Su arte surgió de la tradición establecida por sus predecesores venecianos Tintoretto y Veronés, y obtuvo la fama gracias a los retablos que pintó en iglesias de su ciudad. Esa fama conllevó el encargo de un ciclo de frescos en el palacio arzobispal de Udine (c. 1727–1728).

Los frescos de Tiepolo en la Residencia de Wurzburgo, pintados en la década de 1750 en la cima de su carrera, atrajeron encargos de otros ciclos de frescos en Villa Valmarana, cerca de Vicenza, y Villa Pisani, en Stra, ambas en el Véneto. En 1762, el rey español Carlos III le invitó a decorar el Palacio Real de Madrid. Tras pintar tres techos para mayor gloria del poder español, Tiepolo murió en la capital española en 1770.

Otras obras clave

1726–1729 *La caída de los ángeles rebeldes* y *El juicio de Salomón.*
1739 *Via Crucis.*
1757 Ciclo de frescos con escenas de Homero, Virgilio, Ariosto y Tasso.
1760 *La apoteosis de la familia Pisani.*

alemana en la que la novia del sacro emperador romano del siglo XII Federico I Barbarroja cruza el cielo en brazos del dios Apolo. El príncipe-obispo quedó tan impresionado con esta obra que encomendó a Tiepolo una tarea más ambiciosa todavía: decorar la esplendorosa escalera que llevaba a sus aposentos con un enorme fresco en el techo.

Vuelos de fantasía

El principal objetivo de la pintura del techo era honrar e inmortalizar al príncipe-obispo. En la cúspide está la figura de Fama, que lleva al príncipe-obispo vestido de armiño hacia el dios Apolo; alrededor, personificaciones de los cuatro continentes le rinden tributo. Aunque semejante glorificación de sí mismo puede considerarse pretenciosa, el fresco es un triunfo de la destreza y la imaginación artísticas.

Asimismo, este fresco es una obra maestra del ilusionismo, cuya composición fue diseñada teniendo en cuenta el punto de vista cambiante de los visitantes a medida que ascienden por la escalera. En un magistral despliegue de virtuosismo, todas las figuras están pintadas para ser vistas desde un ángulo determinado, o simplemente desde abajo.

La visión inicial del techo que tiene el espectador desde el primer tramo de la escalera es el continente de América, representado por una india adornada con un tocado de plumas y sentada encima de un cocodrilo y otros detalles como un montón de cabezas cortadas. El hombre con traje europeo y una tabla de dibujo que se levanta sobre la cornisa es un artista que registra las costumbres del Nuevo Mundo.

En lo alto del primer tramo de la escalera el visitante puede volverse a ambos lados porque esta se divide, y encuentra las imágenes de

África y Asia, una a cada lado. La perspectiva está ajustada con esmero a la posición del espectador. África aparece bajo la forma de una mujer semidesnuda con turbante, sentada a lomos de un camello. La observa un dios fluvial de barba blanca que simboliza el Nilo, mientras unos mercaderes turcos supervisan la carga de mercancías en un barco. Un elefante y un avestruz añaden exotismo a la escena. En el lado opuesto del techo, Asia está sentada encima de un elefante ante dos de sus súbditos. En el fondo se

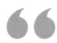

El mejor pintor decorativo de la Europa del siglo XVIII, además de su artesano más capaz.
Michael Levey
Giambattista Tiepolo (1986)

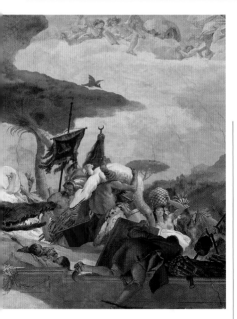

En su representación de los continentes, Tiepolo presenta a Europa como la cúspide de la civilización occidental, y a los demás –aquí se ve América– en diferentes grados de barbarismo.

Diana, diosa de la caza, y Vulcano, dios del fuego.

Trabajo rápido

Como los frescos de Tiepolo estaban concebidos para verse a cierta distancia, no requerían el mismo grado de acabado que sus cuadros. Su impacto residía en la composición, la manipulación de la perspectiva, los contrastes tonales, la brillantez del color y los deslumbrantes efectos de luz. El artista y sus asistentes trabajaron a bastante velocidad, pues el techo está dividido en 218 *giornate* (áreas cada una de las cuales representa un día de trabajo). Eso indica que Tiepolo tardó menos de un año en completarlo. Los estudios y esbozos al óleo que se conservan revelan que modificó la composición sobre la marcha, introduciendo cambios para acomodarla al espacio.

El culmen de una tradición

La obra de Tiepolo fue muy apreciada en vida suya, y él fue comparado por un contemporáneo con Nicolas Poussin y Rafael. Su reputación menguó tras su muerte, y a principios del siglo XIX muchos críticos consideraban su obra fría y superficial. Durante la Belle Époque de finales del siglo XIX y principios del XX, con el resurgimiento del gusto por lo decorativo, Tiepolo experimentó una revaloración crítica. Sus exuberantes frescos, con sus magistrales ilusiones, se consideran hoy la culminación de una tradición pictórica monumental que había empezado hacía siglos con Giotto. ■

ve la caza de un tigre, mientras un europeo empaqueta productos para exportar.

Cuando llega a la parte superior de la escalera, el visitante ve a Europa entronizada y con un cetro, la encarnación del triunfo de la civilización y las artes. Aparece sobre un fondo arquitectónico, asistida por un obispo y dos acólitos y músicos, además del arquitecto del palacio, Balthasar Neumann. Tiepolo también incluyó un retrato de sí mismo y de su hijo Giandomenico, que le ayudó en la realización de los frescos.

Tributo de los planetas

Por encima de las figuras alegóricas que representan los cuatro continentes, los dioses celebran al mecenas de Tiepolo. Apolo, envuelto en una llamarada de luz, sale de su templo para hacer su viaje diario con el sol por el cielo. Dos figuras femeninas cargan con sus atributos, una lira y una antorcha. Se hallan presentes también los dioses que gobiernan los planetas –Venus, Marte, Mercurio y Júpiter–, y otras figuras que se identifican entre las nubes son

El príncipe-obispo se identifica con **Apolo**, dios del sol.

El **retrato oval** del príncipe-obispo está coronado por la Verdad y acompañado de la Fama.

Las **nubes** se arremolinan en torno al centro y dirigen la vista del espectador hacia el cielo.

Figuras del mundo pagano y del **zodíaco** rinden tributo al príncipe-obispo.

Todo el complejo esquema iconográfico de *Apolo y los continentes* fue concebido para honrar al príncipe-obispo Carl Philipp von Greiffenclau.

Los **animales exóticos** cargados de productos simbolizan la abundancia.

EL ESPIRITU DE LA REVOLUCION INDUSTRIAL

FORJA DE HIERRO (1772), JOSEPH WRIGHT DE DERBY

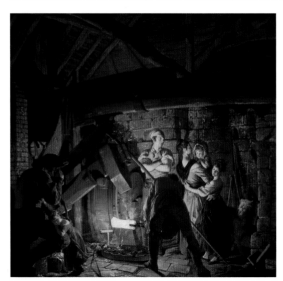

ontext">
EN CONTEXTO

ENFOQUE
Arte y revolución industrial

ANTES
1765–1813 La Lunar Society, integrada por intelectuales amigos de Joseph Wright, se reúne para hablar de ciencia y tecnología.

DESPUÉS
1801 *Coalbrookdale de noche*, de Philip James de Loutherbourg, representa los hornos de Ironbridge, uno de los primeros centros industriales de Gran Bretaña.

1872–1875 El alemán Adolph Menzel pinta *La fundición*, que hace palpable la dureza del trabajo del hierro.

1874 *La hora de la cena, Wigan*, de Eyre Crowe, es un retrato idealizado de las trabajadoras de un molino de Lancashire (Inglaterra).

esde finales del siglo XVIII, tras su inicio en Gran Bretaña, la revolución industrial se extendió por Europa, provocando cambios radicales en el trabajo y el paisaje. Los artistas respondieron a esto de varias maneras: unos se recluyeron en la contemplación y la nostalgia; otros, como el visionario William Blake, criticaron los efectos de la industrialización; y otros se entusiasmaron con el sentimiento de esperanza y progreso y con el potencial dramático de esa revolución.

Uno de estos artistas fue Joseph Wright (1734–1797), que pasó la mayor parte de su vida trabajando en su Derby natal, importante centro de la industria británica. Muchas de sus obras clave transmiten el optimismo por los avances de la ciencia y la producción mecánica. Wright conocía a muchos de los científicos y fabricantes más destacados de su época, entre ellos Josiah Wedgwood, Erasmus Darwin y James Watt. Su conocimiento directo de los instrumentos científicos y la maquinaria le permitió representar con precisión la nueva tecnología.

En la década de 1770, Wright pintó cinco excelentes «obras nocturnas» que retratan las herrerías locales y enfatizan el aspecto heroico del trabajo. *Forja de hierro* representa a un hombre colocando un lingote incandescente bajo un martillo hidráulico nuevo, de los que sustituyeron a las herramientas manuales del herrero. El dueño de la forja hace una pausa en su trabajo y mira a su familia, que, como él, está bañada en la cálida luz de la forja. Su elegante chaleco de rayas y su actitud relajada indican la prosperidad y comodidad que aportó la nueva tecnología. En primer plano vemos a un hombre mayor, probablemente el padre del dueño, que contempla la escena: las tres generaciones representadas en el cuadro se verán afectadas de distintas formas por la industrialización. ∎

Véase también: *La cena de Emaús* 170–171 ▪ *La abadía de Tintern* 214–215 ▪ *La huida a Egipto* 222 ▪ *La muerte de Sardanápalo* 240–245 ▪ *Noctámbulos* 339–340 ▪ *Cubi XIX* 340–341

TENIA LA ESPERANZA DE AHUYENTAR A LOS ESPIRITUS QUE INVADIAN SU MENTE

HOMBRE MALHUMORADO (c. 1770–1783), FRANZ XAVER MESSERSCHMIDT

EN CONTEXTO

ENFOQUE
Arte y salud mental

ANTES
1514 El grabado de Alberto Durero *Melancolía I* refleja la creencia en el vínculo entre melancolía y genio creativo.

DESPUÉS
1855–1864 Richard Dadd pinta *The Fairy Feller's Master Stroke* en el Bethlem Hospital de Londres, donde ingresó por esquizofrenia.

1893 Edvard Munch, que tuvo una infancia traumática, pinta *El grito*, que representa el terror de una figura angustiada.

1950 La artista japonesa Yayoi Kusama comienza a cubrir lienzos, suelos y paredes de lunares, procedentes de sus alucinaciones.

Las obras de arte se crean por numerosos motivos, pero muchas creaciones artísticas son expresiones de una intensa agitación interior, sufrimiento o «locura».

Hombre malhumorado forma parte de una serie de 69 cabezas talladas en alabastro o fundidas en aleación de plomo del escultor germano-austriaco Franz Xaver Messerschmidt (1736–1783). Todas las cabezas son realistas, y algunas tienen los ojos salidos, las cejas fruncidas, los labios protuberantes, los tendones del cuello tensos o el cabello despeinado, y expresan estados emocionales extremos que abarcan desde la hilaridad, la angustia, la tristeza o la rabia hasta un estado catatónico.

Los estudiosos han tratado de comprender por qué el artista creó esta fascinante serie de cabezas. Tal vez fueran estudios de fisonomía vinculados a las teorías del pastor suizo Johann Kaspar Lavater, que popularizó la idea de que se puede discernir el carácter de una persona por su aspecto físico. También se han asociado a los experimentos de Anton Mesmer, amigo de Messerschmidt y padre del mesmerismo, un método parecido al hipnotismo. Un crítico llegó a vincular la serie a la indigestión crónica. Sea como fuere, al parecer la creación de estas cabezas coincidió con un declive en la salud mental del escultor.

Expresiones de «locura»

Hasta la década de 1770, Messerschmidt disfrutó de una exitosa carrera artística en Viena, con encargos de retratos de clientes imperiales y aristocráticos y un puesto de profesor en la Academia. Sin embargo, cuando comenzó a sufrir paranoias y alucinaciones, los colegas y los mecenas se alejaron de él. Se ha propuesto que la creación de esas cabezas por parte de Messerschmidt responde a su deseo de ahuyentar a los espíritus que él creía que lo perseguían. La mayoría de los bustos parecen modelados según los rasgos del artista, así que podrían plasmar estados emocionales experimentados por él: un registro compulsivo de sus contorsiones mentales y su incapacidad para entenderlas.

Las expresivas cabezas de Messerschmidt siguen siendo una obra extraordinaria producida fuera del ámbito del arte «normal», en una tradición paralela a la práctica artística convencional. ∎

UNA LUZ EN LA TORMENTA DE LA REVOLUCION

LA MUERTE DE MARAT (1793), JACQUES-LOUIS DAVID

EN CONTEXTO

ENFOQUE
Idealismo revolucionario

ANTES
1775 John Trumbull pinta *La muerte del general Warren en Bunker Hill*, un hecho ocurrido en la guerra de la Independencia de EE UU.

DESPUÉS
1830 Inspirado por el alzamiento de París de 1830, Delacroix pinta *La Libertad guiando al pueblo*, que evoca el espíritu revolucionario de 1789.

1848 Ernest Meissonier pinta *La barricada, Rue de la Mortellerie*, que representa los cadáveres de los participantes en la revolución de 1848.

1848 Tras la revolución de 1848, artistas realistas como Courbet comenzaron a representar a individuos de la clase trabajadora.

1917 Se establece en Rusia el *Proletkult*, que impone en el arte una estética obrera radical.

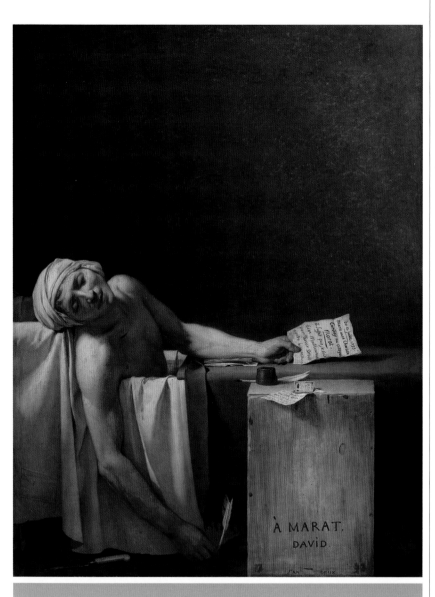

E l 13 de julio de 1793, el cabecilla revolucionario y periodista francés Jean-Paul Marat estaba tomando uno de sus habituales y largos baños para aliviar su doloroso eccema cuando Charlotte Corday, simpatizante de la monarquía, entró en su baño y lo mató a puñaladas. Su amigo Jacques-Louis David organizó su funeral e inmortalizó su muerte en este cuadro.

Marat aparece en el último suspiro. Las plumas y el papel revelan su costumbre de usar el baño como despacho, y en la mano izquierda

Véase también: *La rendición de Breda 178–181* ■ *Luis XIV 196–197* ■ *La muerte de Sardanápalo 240–245* ■ *Napoleón en el campo de batalla de Eylau 278*

El juramento del Juego de Pelota, de David (aquí el dibujo preparatorio), inmortaliza la desafiante reunión de los diputados del Tercer Estado en 1789 para redactar una nueva Constitución.

sostiene la nota que le dio su asesina, que dice: «Dado que soy infeliz tengo derecho a tu ayuda». La escena es la evocación de un martirio más que la representación precisa de lo acontecido: no hay rastro de la enfermedad de la piel de Marat, el cuchillo está al lado de la bañera y no clavado en su pecho, y Corday, que no huyó del lugar del asesinato, no aparece en la composición. Esta se centra en el revolucionario moribundo, cuya postura recuerda a la de Cristo muerto en el regazo de María en la *Pietà*, de Miguel Ángel. Con esa idealización, David convirtió un simple retrato en una representación de una tragedia universal.

Arte y acción

David tuvo una sólida carrera artística antes del estallido de la Revolución francesa, pero tanto él como su arte estuvieron muy ligados a los acontecimientos políticos posteriores. Simpatizante republicano, David se unió al influyente grupo antimonárquico de los jacobinos,

pintó temas y personajes revolucionarios y ayudó a organizar marchas republicanas. Su austero estilo neoclásico remitía a los nobles y patrióticos ideales de las antiguas Grecia y Roma y rechazaba los superficiales divertimentos rococó de la aristocracia. Ese estilo, unido a su preferencia por los temas que exaltaban las virtudes cívicas, encajaba a la perfección con la ética y el ambiente de la nueva República francesa.

Muchos artistas han promovido causas políticas en las que creen, ya sea mediante la implicación activa o por medio del arte. Otro francés, Gustave Courbet (1819–1877), fue muy activo en la Comuna de París (gobierno socialista radical) de la década de 1870, al tiempo que su arte abría nuevos senderos con su representación realista pero heroica de obreros y campesinos. Durante la Revolución rusa de 1917, muchos artistas vanguardistas, entre ellos Kazimir Maliévich (1878–1935), pioneros del estilo abstracto del suprematismo, ofrecieron sus servicios a la causa, sobre todo porque parecía una liberación de formas de expresión artística más burguesas. ■

Si ha existido un cuadro que puede hacer que quieras morir por una causa, es *La muerte de Marat*. Por eso es tan peligroso.
Simon Schama
El poder del arte **(2006)**

Jacques-Louis David

Figura clave del neoclasicismo, David nació en París en 1748 y se formó con el pintor de temas históricos Joseph-Marie Vien en la Real Academia de Pintura y Escultura. Tras un periodo en Roma en la década de 1780, volvió a París, donde perfeccionó un estilo libre de las frivolidades del rococó y con una austeridad adecuada a los temas del deber y el sacrificio personal.

David fue también un profesor muy influyente. Simpatizante con los fines de la Revolución francesa, trabajó en varias comisiones y usó su arte para consagrar su código moral. Pasó por la cárcel tras la caída de su amigo Robespierre, el líder de la revolución. Luego se convirtió en un ferviente defensor de Napoleón y pintó cuadros que glorificaban las proezas del emperador. Tras la derrota de Napoleón, David se exilió en Bruselas, donde pintó excelentes retratos. Murió en el año 1825.

Otras obras clave

1784–1785 *El juramento de los Horacios.*
1794–1799 *Las sabinas.*
1800 *Madame Récamier.*
1801 *Napoleón cruzando los Alpes.*

UNA RUINA CAUTIVADORA. AHORA LA NATURALEZA LA HA HECHO SUYA

LA ABADÍA DE TINTERN (1794), JOSEPH MALLORD WILLIAM TURNER

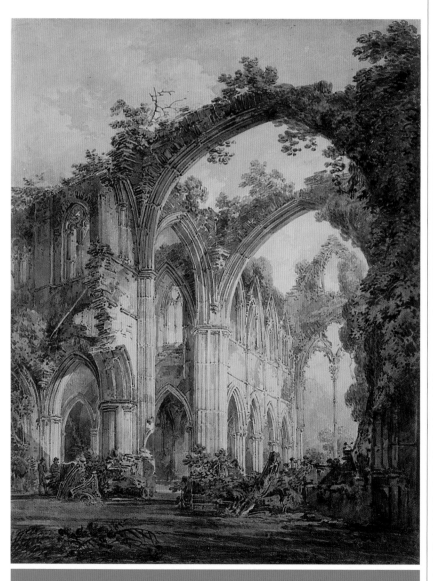

EN CONTEXTO

ENFOQUE
Lo pintoresco

ANTES
1783 El artista y clérigo inglés William Gilpin publica sus *Observaciones sobre el río Wye*, una suerte de guía de viaje con reflexiones sobre «las reglas de la belleza pintoresca».

DESPUÉS
1795 *Apuntes y consejos sobre el diseño de jardines*, de Humphry Repton, explica cómo adaptar los jardines al gusto pintoresco.

1798 El poeta inglés William Wordsworth escribe «La abadía de Tintern», una reflexión romántica sobre el paisaje rústico del valle de Wye.

1812 El caricaturista inglés Thomas Rowlandson satiriza las rutas pintorescas en su serie de grabados *El tour del Dr. Syntax en busca de lo pintoresco*.

Hacia finales del siglo XVIII, el turismo atrapó la imaginación británica, y las partes más salvajes de Gales, Escocia y el Distrito de los Lagos recibieron muchos visitantes. Escritores y artistas buscaban maneras de representar estas regiones, pues no encajaban fácilmente en las dos principales categorías estéticas que se usaban en la época para clasificar el paisaje, a saber: lo «bello» (como los bonitos lagos italianos) y lo «sublime» (como los impresionantes Alpes). Los paisajes británicos se hallaban a medio camino entre esas dos categorías, por lo que se acuñó una nueva: lo «pintoresco».

Véase también: *Viento entre los árboles en la orilla del río 96–97* ■ *Cazadores en la nieve 154–155* ■ *Forja de hierro 210* ■
El castillo de Bentheim 223 ■ *El caballo blanco 278*

J. M. W. Turner

El genio de la pintura de paisaje británica, Joseph Mallord William Turner nació en 1775 en Londres, hijo de un barbero. Ingresó en la Royal Academy en 1789, donde expuso sus acuarelas a partir del año siguiente. En 1791 realizó su primer viaje para hacer esbozos fuera de Londres, y desde principios de la década de 1800 su obra se volvió cada vez más romántica. Turner viajó y pintó mucho por Europa. Murió en 1851. Muchas de sus obras se exponen en la Tate Britain.

Otras obras clave

1815 *Dido construye Cartago.*
1838 *El Temerario remolcado a dique seco.*
1842 *Paz: Entierro en el mar.*
1844 *Lluvia, vapor y velocidad.*

No pinto para que la gente me comprenda, pinto para recrear una escena.
J. M. W. Turner

Los paisajes pintorescos se caracterizaban por ser agrestes, variados, por sus múltiples texturas y las formas enmarañadas y gigantescas. Las ruinas, sobre todo las medievales, encarnaban esas cualidades, y la literatura de viajes de la época animaba a los turistas a ver esos parajes desde puntos concretos, desde donde se apreciaban mejor. La experiencia se podía intensificar usando un «espejo de Claude», un espejo tintado que reflejaba el paisaje de un modo que parecía un cuadro de los Viejos Maestros.

Rutas pintorescas

Varios pintores, como J. M. W. Turner y su amigo y rival Thomas Girtin, se embarcaron en viajes para registrar paisajes y monumentos de Gran Bretaña con vistas a vender acuarelas o grabados. La abadía de Tintern, un monasterio cisterciense en ruinas en la orilla del río Wye, entre Inglaterra y Gales, fue uno de los temas favoritos. Turner fue el primero en ver y hacer un esbozo de la abadía en 1792, a la edad de 17 años, cuando recorría Gales. Pintó varios cuadros de ella, entre ellos uno que se expuso en la Royal Academy en 1794. Este, lejos de ser una representación topográfica convencional, está impregnado de sensibilidad pintoresca: la naturaleza se está apropiando del edificio en ruinas, y el espeso follaje que crece suaviza las austeras líneas de la arquitectura. El dinamismo de la composición, que enfatiza el trazado de los arcos que se alejan en distintas direcciones, anticipa la energía de las obras de madurez de Turner.

Muchos consideran a Turner el mejor pintor de paisajes de Gran Bretaña. Su estilo experimentó una profunda evolución a lo largo de su dilatada carrera. Sus primeras acuarelas eran luminosas y precisas; pronto pasó a la pintura al óleo y abordó temas históricos más ambiciosos, y empezó a centrarse menos en el detalle y más en los efectos del color y la luz, anticipando así el trabajo de los impresionistas. A partir de la década de 1830 su obra se volvió mucho más libre, y Turner desarrolló una obsesión por las fuerzas elementales de la naturaleza y pintó la niebla, el amanecer y el atardecer, el vapor, la lluvia, el viento y las tormentas. Las acuarelas de sus últimos cuadernos de esbozos, en las que estudiaba los efectos del cielo, son de una modernidad sorprendente en su abstracción. ■

John Constable compartió con su coetáneo Turner una respuesta emocional al paisaje. No obstante, la obra de Turner era más dramática e implicaba elementos históricos; la obra de Constable, como se ve en *El molino y el castillo de Arundel,* suele ser más serena y figurativa.

NOBLE SENCILLEZ Y SERENA GRANDEZA

MONUMENTO FUNERARIO DE MARÍA CRISTINA DE AUSTRIA (1798–1805), ANTONIO CANOVA

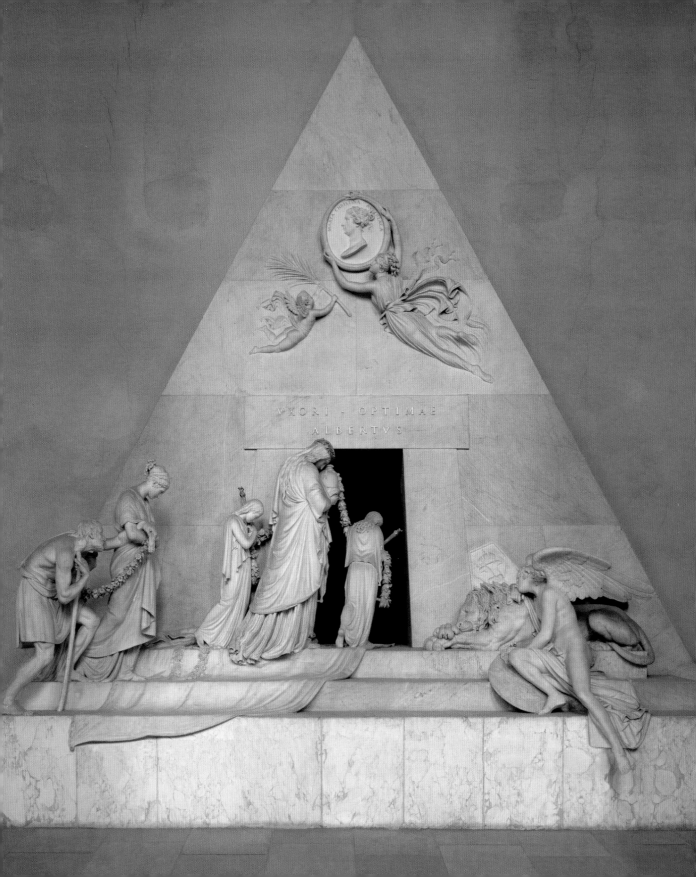

EN CONTEXTO

ENFOQUE
Neoclasicismo

ANTES
1709 y 1748 Se descubren Pompeya y Herculano, ciudades de la antigua Roma enterradas por la erupción del Vesubio.

1748–1774 Piranesi produce una amplia serie de grabados de los monumentos de la antigua Roma que enfatizan su grandeza.

1755 Johann Joachim Winckelmann publica sus *Reflexiones sobre la imitación de las obras griegas en la pintura y la escultura.*

DESPUÉS
1784–1785 Jacques-Louis David pinta *El juramento de los Horacios*, tema noble plasmado con sencillez neoclásica.

1804 Napoleón es coronado emperador de Francia, y adopta una imagen inspirada en los emperadores romanos.

E l neoclasicismo, o «nuevo clasicismo», fue un estilo de arte y arquitectura que prosperó en la Europa de finales del siglo XVIII y principios del XIX. Se inspiraba en el renovado interés por las civilizaciones de las antiguas Grecia y Roma, despertado por notables descubrimientos arquitectónicos, sobre todo la excavación de las ciudades romanas enterradas de Pompeya y Herculano.

Las pinturas murales y el mobiliario recuperado de esas ciudades antiguas se registraron en grabados que se publicaron en toda Europa y permitieron que la gente tuviera una visión extraordinaria de la decoración y el diseño romanos. Libros como *Reflexiones sobre la imitación de las obras griegas en la pintura y la escultura* (1755), del historiador del arte alemán Johann Winckelmann, animaron a los artistas a trasladar el arte y los valores de la Grecia y la Roma clásicas a la vida contemporánea.

No obstante, el neoclasicismo era algo más que una mera recuperación de las formas antiguas: expresaba el pensamiento de figuras de la Ilustración como el filósofo francés Denis Diderot, y reflejaba su deseo de pro-

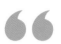

> Un conmovedor aunque estoico lamento por la mortalidad de toda la humanidad.
> **Hugh Honour**
> *Neoclasicismo* (1968)

mover lo racional, lo progresista y lo serio. Esto coincidió con el sentimiento creciente de que el estilo decorativo, superficial y frívolo, del arte rococó debía ser reemplazado por un arte más serio, con un compromiso moral, que encarnara la nobleza, la claridad y la pureza mediante la representación, por ejemplo, de figuras heroicas del panteón clásico.

Dichos valores aparecen bellamente expresados en el monumento funerario de María Cristina de Austria de Antonio Canova, un conjunto escultórico que condensa la esencia del neoclasicismo: la «noble sencillez y serena grandeza» que Winckel-

Antonio Canova

Hijo de un picapedrero, Antonio Canova nació en Possagno, cerca de Treviso, en 1757. Comenzó su carrera en Venecia, pero en 1779 se mudó a Roma, donde vio y estudió los soberbios ejemplos de la escultura clásica y abrió un gran taller. Tras el éxito obtenido con su escultura *Teseo y el Minotauro* (1781), estuvo muy solicitado, y fue llamado a trabajar para la corte papal. Canova fue una celebridad internacional, y aunque varios jefes de Estado lo tentaron –Napoleón lo invitó a París, Catalina la Grande a San Petersburgo y Francisco II a Viena–, prefirió quedarse en

Roma, cerca de su fuente de inspiración. En 1816, Canova se retiró en Possagno, donde falleció en 1822. Su taller es en la actualidad un templo de su arte.

Otras obras clave

1783–1787 Tumba de Clemente XIV.
1783–1792 Tumba de Clemente XIII.
1787–1793 *Amor y Psique.*
1805–1808 *Paulina Borghese como Venus.*
1814–1817 *Las tres Gracias.*

Véase también: Marco Aurelio 48–49 ▪ Sarcófago de Junio Basso 51 ▪ Púlpito del baptisterio de Pisa 84–85 ▪ Sepulcro de Enrique VII e Isabel de York 164 ▪ *El Coliseo* 204–205 ▪ Vasija de Portland 225 ▪ *Esclava griega* 249 ▪ Tumba de Oscar Wilde 338

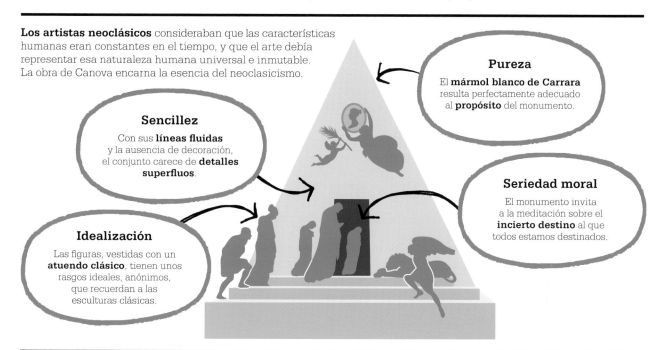

Los artistas neoclásicos consideraban que las características humanas eran constantes en el tiempo, y que el arte debía representar esa naturaleza humana universal e inmutable. La obra de Canova encarna la esencia del neoclasicismo.

Pureza
El **mármol blanco de Carrara** resulta perfectamente adecuado al **propósito** del monumento.

Sencillez
Con sus **líneas fluidas** y la ausencia de decoración, el conjunto carece de **detalles superfluos**.

Seriedad moral
El monumento invita a la meditación sobre el **incierto destino** al que todos estamos destinados.

Idealización
Las figuras, vestidas con un **atuendo clásico**, tienen unos rasgos ideales, anónimos, que recuerdan a las esculturas clásicas.

mann consideraba que debían perseguir los artistas.

Regreso a Roma

Canova fue uno de los muchos artistas que en la segunda mitad del siglo XVIII acudieron a Roma con el fin de admirar personalmente las glorias del arte clásico. Otros fueron los arquitectos Robert y James Adam, los pintores Jacques-Louis David y Joshua Reynolds, y los escultores John Flaxman y Bertel Thorvaldsen. La Ciudad Eterna era ya una parada obligada del *grand tour*, el viaje cultural que solían realizar por Europa los jóvenes de la clase acomodada. Estos viajeros aristócratas fueron importantes mecenas para los artistas, arquitectos y diseñadores neoclásicos.

En Roma, Canova estudió algunas de las mayores reliquias de la Antigüedad, y poco a poco se consolidó como escultor. Allí desarrolló su estilo neoclásico a lo largo de

muchos años. Sus primeras obras tenían un exuberante aire barroco, que ya había cambiado ostensiblemente cuando esculpió *Teseo y el Minotauro*, en 1782. En esta obra de tamaño natural, Canova decidió representar a Teseo, rey mítico de Atenas, en un momento de calma tras matar al Minotauro (mitad hombre, mitad toro), y no en el fragor de la lucha. El cuerpo de Teseo es un cuerpo idealizado, no realista. Aunque Canova se sentía fascinado e inspirado por las representaciones clásicas de los mitos, nunca se limitó a imitar las esculturas antiguas, sino que procuró reinterpretar el pasado clásico para adaptarlo a las inquietudes de su propia época. »

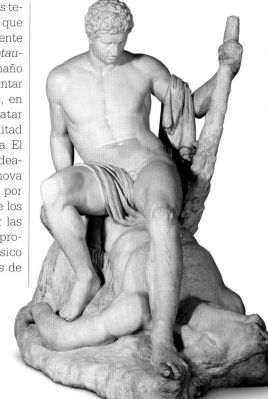

Teseo y el Minotauro (1782) fue muy elogiada por el crítico francés Quatremère de Quincy, que la consideró el primer ejemplo romano de la resurrección de la Antigüedad.

Encargo vienés

En una visita a Viena en 1798, Canova recibió el encargo del príncipe Alberto de Sajonia, duque de Teschen, de crear un majestuoso sepulcro para su recién difunta esposa, María Cristina, hija de la emperatriz austriaca María Teresa, en la iglesia de los Agustinos de Viena.

El diseño del sepulcro de María Cristina fue una adaptación de un proyecto anterior de Canova para un monumento a Tiziano, que debía alzarse en la iglesia de Santa Maria dei Frari de Venecia pero que se canceló por motivos políticos. Esculpido en mármol de Carrara, el sepulcro recuerda los materiales de la escultura clásica. Su fría blancura es muy adecuada para un grupo de figuras que expresan una pena contenida y digna. Un estricto marco geométrico contiene asimismo las fuertes emociones: el cortejo de tristes figuras entra en un sepulcro cuya forma recuerda tanto a las pirámides del antiguo Egipto como a la tumba romana del magistrado Cayo Cestio (*c.* 12 a.C.).

Humanidad ideal

El monumento de Canova se inspira claramente en el mundo precristiano. La imagen de María Cristina aparece en un medallón, sostenido no por un ángel –como cabía esperar en el arte cristiano barroco– sino por una figura de la Felicidad. Además, el retrato está rodeado por una serpiente que se muerde la cola, símbolo antiguo de la inmortalidad.

Esas radicales divergencias de la convención enfrentaban los intereses de Canova con los del duque. Su mecenas deseaba que las figuras del sepulcro se identificaran con las virtudes de su difunta esposa, y Canova quería que representaran el tema de la muerte misma, el destino común de la humanidad. Canova se vio obligado a acceder a los deseos del duque y asignar a las figuras significados alegóricos precisos: la mujer que lleva las cenizas se ha visto como una personificación de la Piedad o la Virtud, mientras que la de la izquierda representa la Beneficencia, una cualidad por la que era

Estoy impaciente por ver el efecto que causará la obra en las almas de este público.
Antonio Canova

conocida María Cristina. Con todo, pueden hallarse otros significados en el conjunto; así, por ejemplo, las tres figuras de la izquierda se podrían leer como símbolos de las tres edades del hombre; y el hecho de que las figuras sean irreconocibles como individuos da un significado más universal a la obra: toda la humanidad debe pasar por el umbral de la muerte.

A la derecha, el genio o espíritu de la Muerte descansa en el león de la Fortaleza. A diferencia de la estatuaria fúnebre medieval, que representaba a la Muerte como un esqueleto, aquí es un joven desnudo de inspiración clásica. El duque quiso incluir en el monumento el blasón de los Habsburgo y una inscripción; Canova accedió, pero colocó los símbolos heráldicos detrás del león, casi escondidos.

Un nuevo clasicismo

La mayor parte del resto de la obra de Canova representa temas extraídos de la literatura clásica o la historia, lo cual culminó en *Las tres Gracias*. Esta escultura, realizada para el duque de Bedford entre 1814 y 1817 a partir de una versión anterior para la emperatriz Josefina de Francia, representa a las tres hijas de Zeus en un intrincado abrazo.

Las tres Gracias, esculpidas en mármol blanco, exhiben la elegancia, frialdad y armonía típicas de la obra de Canova.

Incluso los retratos de Canova suelen representar a los sujetos al estilo clásico. Cuando Napoleón le encargó un retrato escultórico, Canova inmortalizó al emperador como Marte pacificador, desnudo. Asimismo, su estatua de George Washington (al que nunca conoció) representa al presidente americano como un general romano, con túnica, armadura y capa, escribiendo su carta de despedida en una tablilla.

Canova era conocido por sus monumentos fúnebres. Cuando el sepulcro de María Cristina se instaló en la iglesia vienesa, el escultor ya había diseñado las tumbas de varias figuras destacadas, entre ellos dos papas (Clemente XIV y Clemente XIII), el almirante veneciano Angelo Emo y el obispo Nicola Antonio Giustiniani. Estas dos últimas revivieron la forma de la estela griega.

Arte republicano

Otros artistas inspirados por Winckelmann y su admiración por la Antigüedad clásica fueron el pintor alemán Anton Raphael Mengs, el pintor estadounidense Benjamin West, cuyos contactos sociales acercaron el neoclasicismo al público de Gran

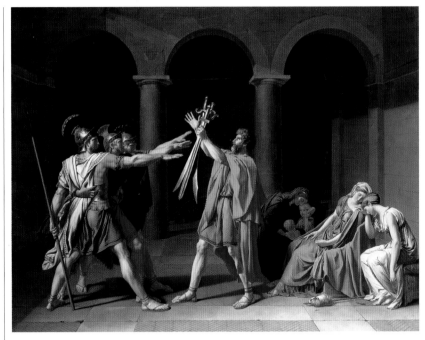

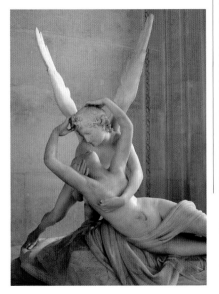

En la obra *Amor y Psique*, Canova consagró los ideales de belleza y gracia neoclásicos. El escultor tuvo que hacer réplicas de algunas de sus obras para satisfacer la demanda de los mecenas.

Bretaña y Norteamérica, y el pintor francés Joseph-Marie Vien, cuyo alumno Jacques-Louis David sería uno de los artistas más aclamados de Francia.

David extendió los ideales neoclásicos a la pintura narrativa y utilizó el género con fines políticos, al asociar el republicanismo con los valores romanos de heroísmo, estoicismo y austeridad. En la obra de David, el compromiso neoclásico con la seriedad y la sencillez encajaba a la perfección con una ideología política que reivindicaba el sacrificio personal y el servicio al Estado.

La obra de Canova fue muy elogiada en vida suya, considerándose como la realización de las aspiraciones de Winckelmann para el arte. Su vida y su dedicación al arte ejemplificaban asimismo una elevada seriedad moral. No obstante, su obra cayó

El juramento de los Horacios (1784–1787), de Jacques-Louis David, representa a tres hermanos que juran proteger a Roma: una celebración de las virtudes clásicas del estoicismo y el patriotismo.

en desgracia a finales del siglo XIX, durante el periodo romántico, cuando el arte neoclásico se veía como algo frío y estático. No fue hasta la segunda mitad del siglo XX cuando el arte de Canova se revalorizó y su reputación revivió. ∎

El único camino que tenemos para llegar a ser grandes […] es imitar a los antiguos.
Johann Winckelmann

OTRAS OBRAS

TECHO DE LA GALERÍA FARNESIO
(1597–1608), ANNIBALE CARRACCI

Junto con Caravaggio, Annibale Carracci fue una figura clave de la pintura de principios del siglo XVII. Su obra más famosa son los frescos del techo de la Galería Farnesio, en Roma, que representan escenas mitológicas sobre los amores de los dioses, dentro de un elaborado marco aparentemente arquitectónico. En el panel central aparecen los dioses Baco y Ariadna escoltados hacia el lecho en una procesión ritual. Como Caravaggio, Carracci devolvió energía y convicción al arte italiano tras la artificiosidad del manierismo. Sin embargo, mientras que la obra de Caravaggio tiene un sencillo realismo, las pinturas de Carracci recuperaron el espíritu clásico del Alto Renacimiento, con una nueva exuberancia que tuvo una importante influencia en el desarrollo del estilo barroco.

LA HUIDA A EGIPTO
(1609), ADAM ELSHEIMER

El pintor alemán Elsheimer (1578–1610) es conocido por sus escenas nocturnas, y *La huida a Egipto* es su obra maestra. Pintada al óleo sobre cobre, representa el cielo nocturno con más precisión que nunca antes: destaca la Vía Láctea y se identifican claramente varias constelaciones. A Elsheimer le interesaba la cuestión de la iluminación, y en este cuadro incluyó cuatro fuentes de luz, incluida la luna. Desarrolló la mayor

parte de su carrera en Roma, donde murió en la pobreza. Con todo, tuvo muchos admiradores, incluido su amigo Rubens, y su obra fue muy influyente.

JUDIT DECAPITANDO A HOLOFERNES
(c. 1620), ARTEMISIA GENTILESCHI

Artemisia Gentileschi (1593–c. 1653), la mayor pintora del siglo XVII, presenta una escena brutal con un realismo impactante. Judit y su joven criada sujetan al general asirio, que forcejea mientras Judit le rebana el cuello. El rojo de la sangre que sale a borbotones tiene un eco en el rojo de la manta y de las mangas de Judit. La influencia de Caravaggio es evidente en los contrastes de luz y oscuridad. Gentileschi, una mujer enérgica e independiente, era hija de un pintor, y trabajó sobre todo en su ciudad natal, Roma, además de en Florencia y Nápoles. Fue violada por el pintor Agostino Tassi, que fue indultado, y la sangrienta imagen de

Judit decapitando a Holofernes se ha interpretado como una expresión de su rabia por ese abuso. Sus cuadros suelen tener como protagonistas a mujeres fuertes.

EL CABALLERO SONRIENTE
(1624), FRANS HALS

Este cuadro es una muestra de la viva caracterización y la pincelada vigorosa propias de Hals (c. 1582–1666). El pintor imbuyó al retratado de confianza y bravuconería. El sonriente protagonista lleva un espléndido y colorido jubón de seda con numerosos emblemas bordados. Hals encarna mejor que ningún otro artista el espíritu optimista de los primeros tiempos de la República de los Países Bajos. Durante casi toda su vida, Hals fue el principal retratista de Haarlem, pero murió en la pobreza –en parte porque tenía una gran familia que mantener–, y su fama disminuyó tras su muerte. Sin embargo, recuperó su popularidad a finales del siglo XIX.

Annibale Carracci

Nacido en Bolonia en 1560, en la década de 1580, Carracci fundó una academia artística en la ciudad junto con su hermano Agostino y su primo Ludovico. Su método hacía hincapié en el dibujo del natural, y tuvo una gran influencia en la siguiente generación de pintores. En 1595 se mudó a Roma, donde realizó las majestuosas pinturas religiosas y mitológicas por

las que es conocido. También era un excelente retratista, pintó originales escenas de la vida cotidiana, y se le considera el inventor de la caricatura y el paisaje ideal. En los últimos años de su vida pintó poco, y murió en 1609.

Otras obras clave

C. 1582 *La carnicería.*
1593 *La resurrección de Cristo.*
C. 1604 *La huida a Egipto.*

CABEZA DE CARLOS I EN TRES POSICIONES
(c. 1635), ANTOON VAN DYCK

Van Dyck creó una imagen indeleble de la monarquía inglesa en la época de Carlos I en varios retratos memorables del propio monarca, entre ellos uno ecuestre y este insólito estudio de la cabeza del rey desde tres puntos de vista. Con expresión pensativa, el rey se halla ante un fondo de nubes de tormenta. Van Dyck pintó este cuadro para enviarlo a Roma como modelo para un busto en mármol de Gianlorenzo Bernini, que se perdió en un incendio en Inglaterra en 1698.

EL CASTILLO DE BENTHEIM
(1653), JACOB VAN RUYSDAEL

Ruysdael (c. 1628–1682) es uno de los mayores pintores de paisaje holandeses del siglo XVII, con una obra de gran alcance y fuerza. En *El castillo de Bentheim* muestra su vena heroica enfatizando la tosca grandeza de la naturaleza; mezclando fantasía y realidad, retrata el castillo en un entorno montañoso imaginario. La obra de Ruysdael influyó no solo en los Países Bajos sino también en Inglaterra, donde fue muy admirado por el pintor romántico John Constable.

LA LECHERA
(c. 1660), JOHANNES VERMEER

Muchos artistas holandeses pintaron cuadros de la vida cotidiana similares a los de Vermeer (1632–1675), pero los suyos pertenecen a una categoría distinta por su exquisita armonía de color, forma y textura y por su atención al detalle, como

Antoon van Dyck

Nacido en Amberes en 1599, Antoon van Dyck fue un artista precoz, y a los 18 años ya era el asistente principal de Rubens. Al poco inició su propia carrera, y llegó a convertirse en uno de los mayores pintores flamencos del siglo XVII. En el retrato, su actividad principal, eclipsó al propio Rubens. Trabajó en Italia, Francia e Inglaterra, donde pasó sus últimos años como pintor de la corte de Carlos I, que lo hizo caballero. Falleció en 1641. La aristocrática elegancia y la seductora belleza de su obra inspiraron a retratistas durante siglos. Thomas Gainsborough y John Singer Sargent fueron unos de sus mayores admiradores.

Otras obras clave

C. 1618–1620 *Sansón y Dalila.*
1623 *La marquesa Elena Grimaldi.*
1635 *Los tres hijos mayores de Carlos I.*

se aprecia en *La lechera*, que retrata con minucioso realismo a una sirvienta vertiendo leche en un cuenco. Vestida con un corpiño amarillo y un delantal azul, lleva las mangas arremangadas y luce una leve sonrisa en el rostro. Aunque ella parece la encarnación de la decencia, algunos detalles de la imagen, como la jarra inclinada hacia delante, eran símbolos eróticos convencionales. Vermeer cayó en el olvido durante dos siglos tras su muerte, pero sus cuadros siguieron siendo admirados, si bien atribuidos a otros artistas.

ADORACIÓN DEL NOMBRE DE JESÚS
(1674–1679), GIOVANNI BATTISTA GAULLI

La Compañía de Jesús, fundada en 1540, fue una de las puntas de lanza de la Contrarreforma y una importante mecenas artística. El techo de la iglesia del Gesù en Roma –la iglesia madre de los jesuitas– está decorado con un espectacular ejemplo del arte católico de la época: una visión celestial de santos y ángeles adorando el nombre de Cristo. Pintado en perspectiva como si se viera desde abajo, este fresco es una obra maestra del ilusionismo. Gaulli (1639–1709) fue un protegido de Gianlorenzo Bernini, que le ayudó a obtener el encargo y lo aconsejó sobre cómo llevarlo a cabo.

INMACULADA CONCEPCIÓN DE SOULT
(c. 1678), BARTOLOMÉ ESTEBAN MURILLO

El dogma católico de la Inmaculada Concepción sostiene que la Virgen María fue concebida libre del pecado original que mancha al género humano, y fue uno de los temas favoritos de los artistas españoles, sobre todo de Murillo (c. 1617–1682), que lo pintó más de dos docenas de veces. Como en este caso, solía pintar a María vestida de azul y blanco, con las manos cruzadas sobre el pecho, con la luna a sus pies y rodeada de ángeles. Estas imágenes fueron muy populares durante su vida y se copiaron ampliamente. En el siglo XVIII y principios del XIX, Murillo se consideraba uno de los mejores pintores, pero las imitaciones edulcoradas de su obra minaron su reputación posterior.

Canaletto

Nacido en 1697 en Venecia, Giovanni Antonio Canal, más conocido por el apodo de Canaletto, inició su carrera como asistente de su padre, Bernardo Canal, pintor de escenarios teatrales. A inicios de la década de 1720, Canaletto comenzó a pintar vistas, o *vedute*, de su Venecia natal, llegando a convertirse en el exponente más famoso de este género pictórico. La mayor parte de su obra fue adquirida por viajeros británicos que realizaban su *grand tour*. En 1746, cuando la guerra de Sucesión de Austria dificultó estos viajes por Europa, Canaletto se mudó a Londres, donde siguió pintando vistas, y no regresó a Venecia hasta 1756. Murió allí en 1768.

Otras obras clave

1730 *Entrada al Gran Canal.*
1744 *Plaza de San Marcos.*
1747 *El castillo de Windsor.*

LA AVENIDA DE MIDDELHARNIS
(1689), MEINDERT HOBBEMA

El cuadro más famoso de Hobbema, *La avenida* es una obra tardía, uno de los últimos hitos de la edad dorada de la pintura holandesa. Engañosamente sencillo, representa una sucia carretera y una avenida de árboles que se alejan hacia el fondo del cuadro, donde se ve un pueblo y sobresale la aguja de una iglesia. La vista apenas ha cambiado. Hobbema (1638–1709) fue alumno de Jacob van Ruysdael, pero tras aceptar un trabajo como aforador de vino en 1668, solo pintó en su tiempo libre.

FORTALEZA
(1714–1717), GIACOMO SERPOTTA

Tal vez el mejor escultor en estuco, Serpotta (1656–1732) pasó prácticamente toda su vida en Palermo (Sicilia), donde trabajó en numerosas iglesias. Sus elegantes, cautivadoras e imaginativas creaciones son una de las expresiones más puras del estilo rococó en el arte italiano. La Fortaleza, una de las cuatro virtudes cardinales, se suele representar como una mujer robusta y seria, pero en manos de Serpotta es una coqueta encantadora, con la cabeza adornada con plumas de avestruz en vez del tradicional casco.

EL TALLER DEL CANTERO
(c. 1725–1730), CANALETTO

La mayor parte de las obras de Canaletto reflejan la cara pública de Venecia, con sus magníficos edificios, imponentes canales y coloridas fiestas, pero al principio de su carrera pintó algunas vistas más íntimas como esta, una mirada viva a la vida cotidiana. Probablemente pintado para un mecenas veneciano y no un turista, muestra el Campo San Vidal transformado temporalmente en un taller.

DIANA DESPUÉS DEL BAÑO
(1742), FRANÇOIS BOUCHER

Boucher (1703–1770) fue el artista francés dominante a mediados del siglo XVIII y un excelente pintor del desnudo femenino. *Diana después del baño*, que representa con franca sensualidad a la diosa Diana descansando después de la caza, se considera su obra maestra. Con su elegante dibujo, la ligereza de las pinceladas y la representación de la piel reluciente, el cuadro tipifica el estilo rococó. Boucher también fue un prolífico diseñador de porcelana y tapices, y dirigió la Real Academia de Pintura y Escultura francesa. Hacia el final de su carrera se fue imponiendo el gusto neoclásico, y tras la Revolución francesa su obra se desestimó como frívola.

HONORABLE COMODORO AUGUSTUS KEPPEL
(1752–1753), JOSHUA REYNOLDS

Con este cuadro, Reynolds (1723–1792) consolidó su reputación en Londres tras una prolongada estancia formativa en Italia. La dinámica postura de la figura, una estrella naval en auge, se inspira en una célebre estatua antigua, el *Apolo de Belvedere*, y pretende reflejar el carácter y el estatus del personaje. La obra de Reynolds elevó la pintura a una nueva categoría en Gran Bretaña, y su posición como el principal retratista de su tiempo se vio reconocida al ser nombrado presidente de la Royal Academy en su fundación en 1768.

JARRÓN DE FLORES
(c.1760), JEAN-SIMÉON CHARDIN

Aunque los documentos de la época mencionan cuadros de flores de Chardin (1699–1779), este es el único que se conserva. Las flores, en un jarrón blanco y azul típico de Delft contra un fondo oscuro, están representadas con una notable frescura y una pincelada segura. Chardin pintó sobre todo bodegones, incluidos algunos de utensilios domésticos y piezas de caza, que trataba con la

misma sencillez, en contraste con la extravagancia propia de gran parte del arte francés de su época. La obra de Chardin cayó en el olvido tras su muerte, pero se redescubrió a mediados del siglo XIX.

EL COLUMPIO
(1767), JEAN-HONORÉ FRAGONARD

Fragonard (1732–1806) intentó al principio lograr el éxito con cuadros históricos de gran tamaño, pero se dio cuenta de que su talento residía en algo más ligero. En su celebrado cuadro *El columpio*, una joven con un vaporoso vestido de color crema y rosa se balancea en un columpio empujada por su marido, mientras su joven amante la admira escondido entre los arbustos. Esta obra resume el lúdico espíritu erótico del rococó francés mejor que ninguna otra. La Revolución francesa acabó con los placeres aristocráticos que proporcionaban material a Fragonard. Así, hacia 1792 dejó de pintar, aceptó un trabajo administrativo en el Louvre (inaugurado en 1793) y murió en el olvido.

WATSON Y EL TIBURÓN
(1778), JOHN SINGLETON COPLEY

Excelente retratista estadounidense, Copley se mudó a Londres en 1775. Sus mayores obras en su país de adopción fueron cuadros históricos con múltiples personajes, y el primero y más importante de ellos fue *Watson y el tiburón*. Basado en un hecho real, representa a un joven siendo rescatado del ataque de un tiburón en el puerto de La Habana, en Cuba. La imagen tiene una inmediatez impactante, con el monstruoso animal abalanzándose sobre el chico desnudo y los rescatadores

esforzándose por alcanzarlo. La elección del tema por su emoción, y no por su peso histórico o moral, resulta muy original para la época, y anticipa el sangriento romanticismo de obras como *La balsa de la Medusa*, de Théodore Géricault.

GOETHE EN LA CAMPIÑA ROMANA
(1786–1787), WILHELM TISCHBEIN

Wilhelm Tischbein (1751–1829) formaba parte de una dinastía de artistas, entre ellos varias mujeres, activos en los siglos XVIII y XIX. La familia se recuerda sobre todo por el retrato de Wilhelm del escritor alemán Johann Wolfgang von Goethe, al que el artista conoció en Roma. Goethe aparece idealizado, sentado al aire libre junto a unas ruinas romanas. Las cartas indican que el cuadro pretendía ser una reflexión sobre la naturaleza transitoria de los logros humanos, representados por los fragmentarios restos de la antigua Roma.

VASIJA DE PORTLAND
(*c.* 1790), JOSIAH WEDGWOOD

Wedgwood (1730–1795) fue una figura clave del neoclasicismo británico. Sus vajillas y objetos decorativos extendieron el gusto por este estilo, y empleó a excelentes artistas como diseñadores, sobre todo al escultor John Flaxman. Fue él quien despertó su interés por la vasija de Portland, una pieza romana antigua de cristal oscuro decorada con un camafeo de cristal blanco que representa figuras mitológicas e históricas. Wedgwood pasó cuatro años trabajando en métodos para reproducir esa vasija en jaspe, una piedra densa y dura. La copia que finalmente creó era para él su mayor logro.

HAMBLETONIAN, RUBBING DOWN
(1799–1800), GEORGE STUBBS

Stubbs (1724–1806), el mejor pintor de caballos, pintó esta obra, una de las más grandes y poderosas, siendo ya septuagenario. Representa a un célebre caballo de carreras exhausto después de ganar una carrera. La capacidad de Stubbs para dar vida a los caballos –los músculos tensos bajo la piel brillante– se basaba en el estudio anatómico: pasó más de un año investigando para escribir su libro ilustrado *La anatomía del caballo* (1766).

John Singleton Copley

Nacido en Boston (EE UU) en 1738, John Singleton Copley trabajó de joven como retratista. Enseguida logró el éxito y la prosperidad, y uno de sus retratos fue admirado por Joshua Reynolds cuando se expuso en Londres en 1766. Copley se sentía dividido entre la seguridad de Boston y el reto de Londres; sin embargo, en 1774, viendo que la guerra era inminente en Norteamérica, se mudó finalmente a Europa. Durante una década gozó de un gran éxito en Inglaterra, pero su carrera fue en declive y se peleó con mecenas y otros artistas. Pasó sus últimos años física y mentalmente débil, hasta que murió en Londres, endeudado, en 1815.

Otras obras clave

1768 *Paul Revere.*
1783 *Muerte del mayor Peirson.*
1785 *Las hijas de Jorge III.*

DEL ROMA
AL SIMBO

NTICISMO

LISMO

Francisco de Goya topa con la Inquisición española por su famosa obra *La maja desnuda* y es acusado de depravación moral.

El coracero herido, de **Théodore Géricault**, suscita controversia en el Salón de París, al ser interpretado como símbolo de la derrota de Napoleón.

La Libertad guiando al pueblo, de **Eugène Delacroix**, inspirado en la «Revolución de Julio», refleja el espíritu de insurrección característico de los románticos.

Lluvia, vapor y velocidad es el canto de **J. M. W. Turner** al ferrocarril, que facilitó el transporte y las comunicaciones en la era moderna.

1800 1814 1830 1844

1806 1821 1836 1857

Napoleón Bonaparte encarga a **Antonio Canova** una escultura que le represente desnudo al estilo de un dios romano para reflejar sus elevadas ambiciones.

Aunque pintado en un taller londinense, *El carro de heno,* de **John Constable**, evoca una imagen idílica de la serenidad rural.

Thomas Cole, cofundador de la escuela del río Hudson, pinta *El meandro abandonado,* obra maestra temprana del paisajismo estadounidense.

En *Espigadoras*, obra maestra del realismo, **Jean-François Millet** retrata la dureza de las condiciones de trabajo del campesinado francés.

E l siglo XIX fue un periodo de cambios sociales y tecnológicos vertiginosos que trajeron consigo una creciente fragmentación de las artes. Aumentó el interés de los pintores por explorar nuevos caminos e ideas y, a medida que el siglo avanzaba, surgió una gran variedad de estilos y técnicas.

A principios de siglo, la figura histórica dominante fue Napoleón Bonaparte, cuyas tropas azotaron Europa: invadieron España, a lo que Francisco de Goya respondió con imágenes bélicas de un realismo desgarrador; y ocuparon Dresde, lo que confirió un matiz patriótico a las obras de Caspar David Friedrich (el modelo de *El caminante frente al mar de niebla* bien podría ser un veterano de la guerra de la sexta coalición). Las ambiciones imperialistas de Napoleón alimentaron las últimas expresiones del neoclasicismo, y su derrota coincidió con la emergencia del romanticismo, un movimiento diverso y amplio, cuyas influencias perduraron hasta bien entrado el siglo XX. En términos de estilo, abarcó desde la violencia desgarradora de Théodore Géricault, Antoine-Louis Barye y Eugène Delacroix, hasta el exotismo de Jean-Auguste-Dominique Ingres o la serena espiritualidad de Friedrich.

El romanticismo abogaba por la libertad individual, el espíritu crítico y un mayor cuestionamiento de la autoridad. Los artistas se rebelaron contra las reglas académicas y las exposiciones organizadas por el Estado, como el Salón de París. Con frecuencia creciente, los artistas que gozaban de mayor reputación no surgían de este tipo de instituciones, sino que se hacían un nombre en exposiciones o grupos que también rechazaban ese orden formal.

El impacto del realismo

Gustave Courbet y los realistas encabezaron el primero de los ataques contra la élite artística. Su intención no era simplemente pintar obras con un aspecto más real, sino que aspiraban también a desacreditar las convenciones de la época, como el interés por los temas «artificiales» —mitos, alegorías y pintura histórica—, los personajes idealizados o las poses grandiosas que se enseñaban en las escuelas de arte.

El realismo coincidió con un momento de grandes cambios sociales: la industrialización revolucionó el mundo laboral y el ferrocarril facilitó los viajes, lo que permitió que aumentase el interés por la pintura al aire libre. El desarrollo de la fotografía,

El retrato del taciturno bufón Stańczyk, de **Jan Matejko**, simboliza el auge del sentimiento nacionalista en su Polonia natal.

El impresionismo debe su nombre a *Impresión, sol naciente*, de **Claude Monet**, una escena portuaria menospreciada por la crítica.

El suizo **Arnold Böcklin** pinta *La isla de los muertos*, una obra sobrecogedora definida como «un cuadro para soñar».

La Goulue, retrato de una cabaretera del Moulin Rouge, de **Henri de Toulouse-Lautrec**, es uno de los primeros ejemplos del póster, un nuevo tipo de creación artística.

1862

1873

1880

1891

1866

1877

1888

1893

En *Prisioneros del frente*, **Winslow Homer** muestra una conmovedora escena de la guerra de Secesión.

En *El ensayo*, **Edgar Degas** ofrece una visión entre bastidores, relajada e informal, del ballet, uno de sus pasatiempos favoritos.

Vincent van Gogh pinta la serie de *Los girasoles*, una obra rebosante de vida que decora la habitación de su amigo, también pintor, Paul Gauguin.

El grito, célebre cuadro de **Edvard Munch**, inspirado en un ataque de pánico, se convertirá en una importante fuente de inspiración para los expresionistas.

de la mano de Louis-Jacques-Mandé Daguerre y William Henry Fox Talbot, repercutió profundamente en la pintura, y no solo por remplazar a los retratos en miniatura como único modo de preservar una imagen.

En un inicio, la fotografía despertó opiniones encontradas. Courbet y Delacroix basaron algunos de sus personajes en fotografías, y alegaban que la nueva invención podía acercar a los artistas a un conocimiento más profundo de la naturaleza. Sin embargo, cuando el Salón organizó una exposición de fotografía en 1859 desató la furia de algunos artistas destacados, pues consideraban que la nueva disciplina era «una serie de operaciones manuales» que no podía «compararse con obras fruto de la inteligencia y el estudio del arte». No obstante, en la década de 1870, esta percepción ya había cambiado. Los impresionis-

tas tenían una actitud más positiva al respecto, y Nadar, el fotógrafo más famoso de aquella época, alternaba con los artistas del grupo en el Café Guerbois, e incluso les prestó su estudio para que realizaran su primera exposición. Los impresionistas sacaron partido a la fotografía de maneras muy diversas. Es probable que Claude Monet se basase en una fotografía para pintar *Mujeres en el jardín*, y muchas de las vistas de los bulevares parisinos que realizó están inspiradas en las imágenes que Nadar tomó desde un globo.

Ampliando horizontes

A medida que la fotografía ganaba en calidad técnica, disminuía la demanda de pinturas detalladas y realistas. Así, los artistas empezaron a experimentar con nuevas maneras de causar impacto. Muchos encon-

traron inspiración en los grabados japoneses de artistas como Utagawa Hiroshige y Katsushika Hokusai, pues a mediados de la década de 1870 ya resultaba fácil acceder a sus obras en Occidente. Las escenas de un Támesis neblinoso de James Abbott McNeill Whistler le deben mucho a este ejemplo. En búsqueda de la originalidad, algunos artistas, como Georges Seurat, recurrieron a teorías científicas sobre el color y la percepción, mientras que otros, como Edvard Munch, ahondaron en la psique en busca de símbolos universales. Esta sed insaciable de nuevas maneras de expresión propició que los últimos años del siglo fueran un periodo de una creatividad excepcional. Los artistas hallaron nuevos modos de jugar con la forma, el color y la composición y, en el proceso, sentaron las bases del arte contemporáneo. ∎

EL SUEÑO DE LA RAZON PRODUCE MONSTRUOS

LOS DESASTRES DE LA GUERRA (c. 1810–1820), FRANCISCO DE GOYA

Detalle de *Los desastres de la guerra: Y no hay remedio* (plancha 15)

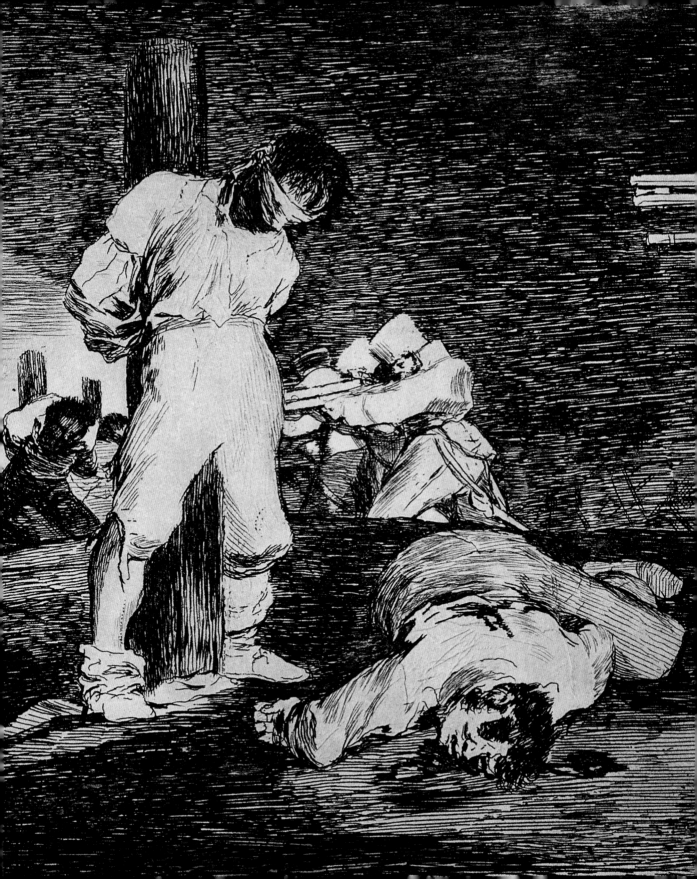

EN CONTEXTO

ENFOQUE
Arte bélico

ANTES
1633 El francés Jacques
Callot publica una serie de
grabados llamada *Las miserias
de la guerra*.

1808 *Napoleón en el campo
de batalla de Eylau*, obra de
Antoine-Jean Gros, exhibe
un realismo inusual para el
periodo napoleónico.

1812 Théodore Géricault
expone *Oficial de cazadores a
caballo a la carga*, el primero
de sus retratos militares.

DESPUÉS
1849 La imagen de los
insurgentes muertos en *La
barricada*, de Ernest Meissonier,
remite a la cruda brutalidad de
los grabados de Goya.

1867 Édouard Manet pinta
La ejecución de Maximiliano,
ostensiblemente influida por
el arte bélico de Goya.

Los artistas han representado
escenas bélicas desde que el
ser humano guerrea. Existen
magníficos ejemplos realizados por
los acadios (la estela de la victoria
de Naram-Sin, *c.* 2250 a.C.), los egip-
cios (relieves murales de la batalla de
Qadesh, 1274 a.C.) y los pictos (las
piedras de Aberlemno, *c.* 710). Esta
tradición se ha mantenido hasta los
artistas, oficiales o no, de nuestros
días. Si bien el estilo y el enfoque de
los artistas bélicos han evolucionado
con el tiempo, debido a los cambios
sociales o los progresos en el arte, la
postura del pintor y grabador español
Francisco de Goya fue única para su
época. Su obra, libre de influencias,
no toma partido y se centra en mos-
trar las devastadoras consecuencias
de la guerra para todos.

Al vencedor
pertenece el botín

Se suele decir que la historia la es-
criben los vencedores. En general, lo
mismo se puede aplicar al arte béli-
co, pues en gran parte está a merced
de los dirigentes y líderes militares,
quienes lo encargan para celebrar
sus proezas. En tiempos de Goya, la
figura dominante era Napoleón Bo-
naparte, quien empleó a los mejores

El acto de pintar consiste
en que un corazón le cuenta a
otro dónde halló la salvación.
Francisco de Goya

artistas de Francia para documentar
sus campañas militares. No obstan-
te, el rigor histórico rara vez encabe-
zaba la lista de preocupaciones de
los artistas; cuando encomendaron
a Jacques-Louis David un retrato de
Bonaparte a la cabeza de sus tropas
en la travesía de los Alpes, el pintor
recibió instrucciones de mostrar al
emperador «sereno sobre un brioso
corcel», a pesar de que hubiese rea-
lizado el viaje a lomos de una mula.

El arte bélico del francés Antoi-
ne-Jean Gros, del círculo cercano a
Napoleón, tenía objetivos similares.
Gros gozaba de acceso a información
de primera mano sobre las batallas,
pero su obra siempre estuvo orienta-

Francisco de Goya

Francisco de Goya nació en 1746
en Fuendetodos (Zaragoza). Hijo
de un maestro dorador, comenzó
su aprendizaje junto al pintor
barroco José Luzán, antes
de trasladarse a Madrid para
formarse con Francisco Bayeu, su
futuro cuñado. Este le introdujo
en la Real Fábrica de Tapices en
Madrid, donde trabajó hasta
1792 pintando cartones con un
magnífico estilo rococó. Mientras
tanto, también ganaba reputación
como retratista, hasta que en
1786 fue nombrado pintor de
cámara. En 1793 desarrolló una
enfermedad que le hizo perder

completamente el oído, lo que
supuso un duro golpe para su
prometedora carrera. A partir
de ahí, su arte se ensombreció.
En sus últimos años de vida, en
las llamadas *Pinturas negras*
dio total rienda suelta a su
imaginación. Murió en Francia
en 1828.

Otras obras clave

1797–1798 *El sueño de la razón
produce monstruos*.
Antes de 1800 *La maja desnuda*.
1812 *El duque de Wellington*.
1814 *El tres de mayo de 1808*.

Véase también: Tapiz de Bayeux 74–75 ▪ Murales de Bonampak 100 ▪ *La rendición de Breda* 178–181 ▪ *Napoleón en el campo de batalla de Eylau* 278 ▪ *La defensa de Petrogrado* 338–339 ▪ *Totes Meer (mar Muerto)* 339

El tres de mayo de 1808 muestra la brutal respuesta de Francia a la revuelta española. Goya destaca la inhumanidad de la guerra con víctimas grotescas y asesinos sin rostro.

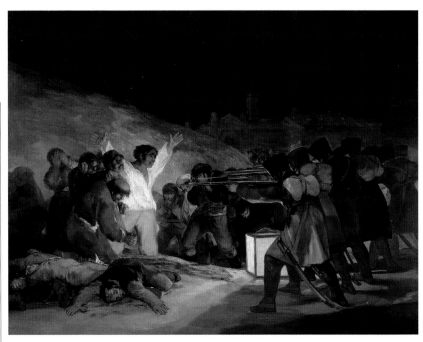

da a las relaciones públicas. Su obra *Los apestados de Jaffa* (1804) muestra a Napoleón palpando las llagas de uno de sus soldados, una escena concebida para desmentir las acusaciones de la prensa británica, que sostenía que el emperador deseaba la muerte de los infectados.

En la época, el arte bélico independiente era menos común. Sin embargo, con la llegada del romanticismo, algunos pintores empezaron a retratar el sufrimiento causado por la guerra. Eugène Delacroix, por ejemplo, en *La matanza de Quíos* (1824) presenta el desolado espectáculo de unas víctimas desamparadas, mientras que el combate queda relegado al fondo. Asimismo, en *Entrada de los cruzados en Constantinopla* (1840) evita el triunfalismo y opta por mostrar a unos soldados cansados, que observan casi avergonzados la miseria que han provocado.

La guerra en España

Goya residía en Madrid durante la guerra de la Independencia española (1808–1814), un conflicto surgido a raíz de que Napoleón enviara a sus tropas a invadir España, hasta entonces aliada de Francia, y nombrara rey a su hermano José Bonaparte. El 2 de mayo de 1808, el pueblo de Madrid se sublevó contra los franceses y comenzó así un conflicto que se alargó durante varios años. Aquella guerra acabó con la vida de más de un millón de personas, una cifra altísima teniendo en cuenta que la población de España por aquel entonces solo era de once millones.

En 1814 cesó la barbarie de la guerra y el español Fernando VII ascendió al trono. En Madrid se declaró duelo oficial por los acontecimientos sucedidos el 2 de mayo seis años antes y las brutales represalias que habían sufrido. Las autoridades organizaron una ceremonia religiosa en memoria de los «mártires» y destinaron fondos para animar a los artistas a crear obras conmemorativas.

Y así, horror tras horror, se escribe la historia.
Aldous Huxley
Variaciones sobre Goya (1947)

Goya respondió con dos lienzos de gran formato: *El dos de mayo de 1808* y *El tres de mayo de 1808* (ambas obras de 1814). Este último es especialmente memorable, con la espantosa visión de un pelotón de fusilamiento. En aquel momento, sin embargo, las obras recibieron una acogida tibia. El artista fue remunerado por su trabajo, pero los lienzos se expusieron y fueron, en buena parte, ignorados. Existen posibles motivos para ello. A diferencia de los demás pintores conmemorativos, Goya no realzó el heroísmo de los españoles, sino que les dio un aspecto grotesco, sangrante e, incluso, desquiciado. Quizá, también se pusiera en duda la lealtad de Goya hacia la monarquía española. Durante los duros años de la ocupación francesa, Goya reveló su astucia y su diplomacia: aceptó honores y condecoraciones de las autoridades francesas con la misma mano con que dejó constancia de la barbarie de la guerra. **»**

Los temas de *Los desastres de la guerra*

Las planchas 2 a 47 ilustran las atrocidades de la guerrilla entre el ejército francés y la población civil española.

Las planchas 48 a 64 se centran en una de las consecuencias de la guerra: una terrible hambruna en Madrid que mató a 20 000 personas.

Las planchas 65 a 82 satirizan la actitud represiva de las autoridades españolas civiles y religiosas una vez acabada la guerra.

Es poco probable que Goya presenciase los levantamientos de mayo y sus represalias, de modo que debió de tomarse alguna licencia artística al componer los cuadros. La escena de *El dos de mayo* parece basada en una corrida de toros, mientras que *El tres de mayo* toma su inspiración de unos grabados propagandísticos que los británicos (aliados de los españoles) pusieron en circulación durante el conflicto. Además, Goya también exageró ciertos rasgos a fin de aumentar el impacto emocional. El personaje arrodillado vestido de blanco, por ejemplo, es mucho más grande que sus compañeros –si se pusiera de pie, estos parecerían enanos. En la misma línea, el cadáver en primer plano debería haber sido propulsado hacia el fondo tras haber recibido una lluvia de balazos.

Los desastres de la guerra

El recurso a licencias artísticas es menos evidente en la otra gran contribución de Goya al arte bélico *(Los desastres de la guerra)*, donde recogió, con un realismo espeluznante, las atrocidades cometidas durante la guerra de la Independencia española.

Los desastres de la guerra son una serie de 82 grabados en torno a tres grandes temas: el horror, el hambre y la sátira. Es posible que Goya concibiese la serie ya en 1808, cuando el general Palafox, gobernador español en Zaragoza, lo invitó a presenciar la devastación causada por un cerco reciente en el que el pueblo defendió la ciudad de los franceses durante 61 días. El artista aceptó, aunque su estancia en la ciudad fue breve, pues los franceses reemprendieron el asedio.

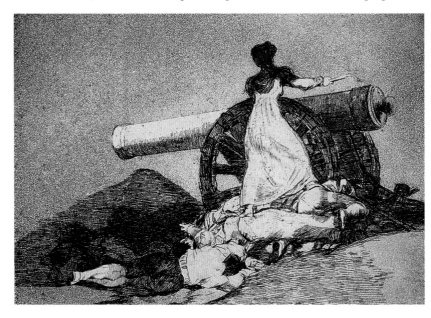

¡Qué valor! (plancha 7) emplea el crudo contraste entre el vestido blanco y la oscuridad del cañón para realzar la virtud y el heroísmo de la mujer al oponerse a los franceses.

En *El buitre carnívoro* (plancha 76), un ave grotesca –posiblemente una parodia del águila imperial francesa– es atacada por un soldado ante la muchedumbre que se divide entre la burla y la indiferencia.

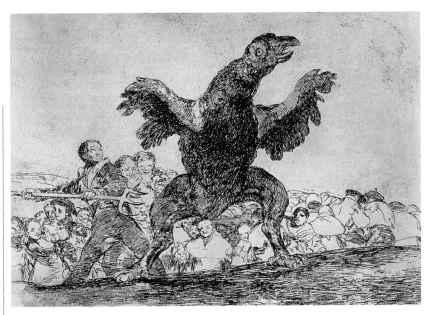

Los primeros grabados fechados datan de 1810. El hecho de que Goya estuviese dispuesto a desmontar y reutilizar las planchas de algunos de sus trabajos de aguatinta más brillantes, debido a la escasez de materiales consecuencia de la guerra, demuestra su compromiso con la causa.

Los grabados exhibían una representación gráfica de la brutalidad de la guerra sin precedentes. Goya no mostraba escenas de batallas organizadas, ni duelos heroicos, ni retratos de generales, como tampoco apelaba al sentido de la justicia o al patriotismo: simplemente ofrecía la deprimente confirmación de las bajezas a las que la humanidad puede llegar: violaciones, torturas, mutilaciones y asesinatos. En toda la serie, solo hay una referencia directa a un incidente de la guerra. Se trata de *¡Qué valor!* (plancha 7), que muestra a Agustina de Aragón, heroína de Zaragoza, disparando un cañón contra los franceses durante el sitio, cuando todos los hombres yacían muertos a su alrededor. Agustina fue obsequiada con versos de Byron y retratada por numerosos artistas. Goya, por su parte, la mostró con sencillez: aparece de espaldas, apenas silueteada, de pie sobre una pila de cadáveres.

Los horrores del conflicto
Es posible que Goya se inspirase en *Las miserias de la guerra*, una serie de grabados sobre la guerra de los Treinta Años realizada por Jacques Callot en 1633. Del mismo modo que el artista francés, Goya incluyó unas breves secuencias narrativas en *Los desastres de la guerra* para destacar la futilidad del ciclo de la violencia. El violador de una escena es castrado unas planchas después, un soldado que asesta un bayonetazo a un hombre desarmado es apedreado por unos campesinos poco después. El aspecto más espeluznante de la obra es, no obstante, el anonimato de los agresores. En *Yo lo vi* (plancha 44), madres e hijos huyen de un enemigo invisible, y en *No se puede mirar* (plancha 26), unas siluetas vuelven la cabeza ante un haz de bayonetas que los apuntan amenazantes.

Si bien *Los desastres de la guerra* supone un auténtico hito en la historia del arte, en tanto que crudo retrato de los horrores de la guerra, su impacto en la pintura contemporánea fue mínimo. Las estampas resultaron ser demasiado controvertidas y solo las vieron los amigos del artista. No se publicaron oficialmente hasta 1863.

Por aquel entonces, el negocio de pintar conflictos militares había evolucionado. La proliferación de periódicos ilustrados acarreó la demanda de formas de un arte bélico más inmediato, una exigencia que supieron satisfacer algunos litógrafos como William Simpson, o los primeros fotógrafos de guerra, como Roger Fenton y Mathew Brady, pioneros en cubrir conflictos bélicos, como la guerra de Crimea (1853–1856) o la de Secesión de EE UU (1861–1865). ■

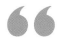

El objetivo de mi arte es presentar la veracidad de los hechos.
Francisco de Goya

Mi trabajo es muy simple. Mi arte revela idealismo y verdad.
Francisco de Goya

UN MODO DE DEFINIR LA SUPUESTA INFERIORIDAD CULTURAL DEL ORIENTE ISLAMICO

LA GRAN ODALISCA (1814), JEAN-AUGUSTE-DOMINIQUE INGRES

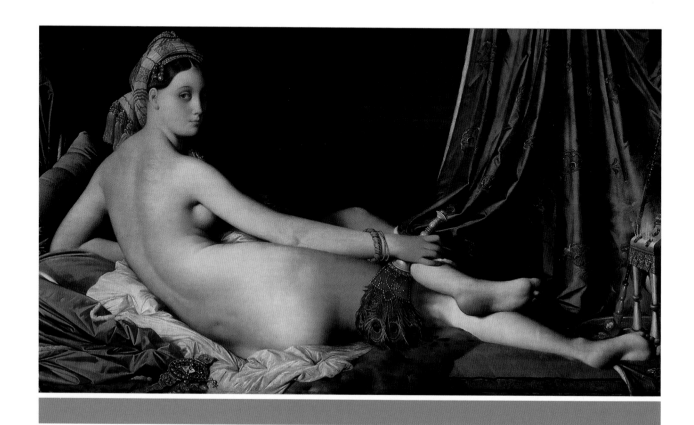

Véase también: *Venus de Urbino* 146–151 ■ *Diana después del baño* 224 ■ *La muerte de Sardanápalo* 240–245 ■ *Olimpia* 279

EN CONTEXTO

ENFOQUE
Orientalismo

ANTES
1799 En una de las campañas de Napoleón en Egipto se descubre la piedra de Rosetta, una estela con jeroglíficos e inscripciones en griego.

1800 Ingres asiste a Jacques-Louis David en su retrato de madame Récamier. La pose recuerda a la de la odalisca.

1802 Dominique Vivant publica unos grabados sobre ruinas del antiguo Egipto.

DESPUÉS
1834 Delacroix pinta *Mujeres de Argel* al regresar de una larga estancia en el norte de África.

1846 Théodore Chassériau, alumno favorito de Ingres, pinta temas orientalistas tras un viaje a Argelia.

E l orientalismo fue una moda muy extendida en el arte y el diseño occidentales durante el siglo XIX, que recurría como fuente de inspiración a los paisajes, habitantes y motivos de Oriente Próximo o Medio, y, particularmente, a su exotismo, ya fuera real o imaginado.

Las campañas de Napoleón en Egipto (1798–1801) promovieron el impulso inicial, pues los cuerpos expedicionarios partieron acompañados de estudiantes y arqueólogos. Al regresar a Francia, las observaciones de los exploradores pronto se vieron reflejadas en el arte. La decoración del castillo de Malmaison, la nueva vivienda de Napoleón, incorporó cantidad de motivos egipcios, y el interés por lo oriental pronto se extendió entre los pintores de la época. Para ellos, «Oriente» era una fuente de inspiración novedosa y emocionante. En plena era colonialista, sin embargo, en las representaciones del exótico mundo «oriental» predominaban el erotismo, el caos o la violencia, en escenas más basadas en las fantasías de los occidentales y en ideas preconcebidas que en la propia realidad.

Los pintores orientalistas siguieron dos grandes tendencias. Algunos artistas, como el aristócrata inglés Frederic Leighton o Eugène Delacroix, plasmaron las impresiones de sus visitas a Oriente Medio o al norte de África, mientras que otros, como Jean-Auguste-Dominique Ingres (1780–1867), un maestro del arte académico, dependían de testimonios de terceros y tomaban prestados complementos de atrezo para sus obras.

Temas exóticos

Entre los temas del orientalismo figuraban paisajes exóticos, mercados de esclavos, escenas de baños, harenes y odaliscas (concubinas del harén). *La gran odalisca*, de Ingres, realizado a petición de la hermana de Napoleón –la reina consorte Carolina de Nápoles–, es uno de los primeros ejemplos de esta temática. Tal como sucediera con la diosa Venus en otro tiempo, la odalisca oriental fue un pretexto para pintar el desnudo femenino, e Ingres presenta a la mujer en una pose provocativa y entre tejidos sensuales, en una composición pensada para despertar cierto sentido hedonista. La retratada juega con un abanico de plumas y mira sugerentemente por encima del hombro. La pipa de opio indica más placeres disponibles para el espectador occidental, y la prolongación de su columna (no se trata de un error, pues Ingres era un dibujante excelente) refuerza su aire de languidez y sensualidad oriental. ■

Jean-Auguste-Dominique Ingres

Nació en el sur de Francia en 1780, estudió arte en la academia de Toulouse y más tarde se trasladó a París para aprender con Jacques-Louis David. En 1801 ganó el *Prix de Rome*, pero la inestabilidad política en Francia le obligó a retrasar su partida a Roma. Posteriormente obtuvo cierta fama como retratista, un género que no apreciaba. Prefería la pintura histórica y realizó dos obras de este estilo para el palacio de Napoleón en Roma. En 1824, después de cuatro años en Florencia, regresó a París, donde su trabajo había sido catalogado de salvaje, pero consiguió ganarse la aprobación de la crítica con sus obras neoclásicas. Ingres enseñó en las escuelas de arte de París y Roma y falleció en París en 1867.

Otras obras clave

1806 *Napoleón en su trono imperial.*
1827 *La apoteosis de Homero.*
1863 *El baño turco.*

NECESITO LA SOLEDAD PARA ENTRAR EN COMUNION CON LA NATURALEZA

EL CAMINANTE FRENTE AL MAR DE NIEBLA (*c.* 1818), CASPAR DAVID FRIEDRICH

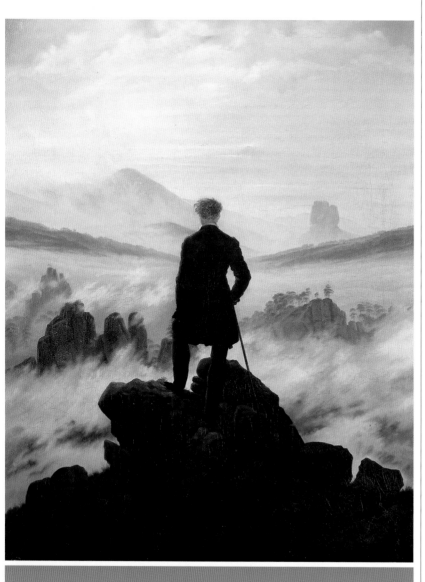

EN CONTEXTO

ENFOQUE
Paisaje romántico alemán

ANTES
1802 Publicación póstuma de la obra de Novalis, poeta romántico alemán.

1808 El pintor romántico Philipp Otto Runge realiza su obra maestra, *La mañana*.

1810 Johann Wolfgang von Goethe escribe su influyente *Teoría de los colores*.

DESPUÉS
1823 El artista noruego J. C. Dahl se muda a la casa de Friedrich y los dos amigos trabajan juntos.

1831 Carl Gustav Carus escribe *Cartas sobre pintura de paisaje*, donde resume las enseñanzas de Friedrich.

1832 Carus pinta su célebre *Monumento a Goethe*.

Al comienzo del siglo XIX, los artistas románticos infundieron un soplo de aire fresco en la pintura paisajística, en contraposición con la racionalidad del arte neoclásico. Los pintores románticos en Alemania, como en el resto del mundo, actuaban movidos por las emociones y la individualidad. No obstante, mientras que en Inglaterra y en Francia el hombre solía aparecer en conflicto con la naturaleza, el estilo alemán era más meditativo e introspectivo, y mostraba al hombre como una criatura alienada y sola en la naturaleza. En concreto, Caspar David Friedrich y su círculo dotaron a sus obras de una gran espiritualidad: paisajes del alma, más que del ojo.

Véase también: *Viento entre los árboles en la orilla del río 96–97* ▪ *La tempestad 164* ▪ *La muerte de Sardanápalo 240–245* ▪ *Montañas y mar 340*

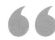

Cierra tus ojos corporales para ver tu cuadro primero con los ojos espirituales.
Caspar David Friedrich

La austera educación religiosa de Friedrich influyó tanto en su estilo como en su personalidad, introvertida y sombría. Es posible que también contribuyeran los sermones al aire libre de Gotthard Kosegarten, quien proclamaba que las maravillas de la naturaleza estaban estrechamente relacionadas con las revelaciones divinas, y que era labor de los artistas y poetas revelárselas a la humanidad. Estas ideas, de las que el círculo de Friedrich en Dresde también se hacía eco, lo ayudaron a desarrollar su aproximación al paisaje. «La única fuente verdadera del arte es nuestro corazón», afirmaba. «La labor del artista no es producir una representación fidedigna del aire, el agua, las rocas o los árboles, sino del reflejo de su alma y sus emociones en esos objetos.»

Imaginación romántica

El caminante frente al mar de niebla representa el ideal de arte creado desde el alma y el corazón. No muestra una localización concreta, sino que ensambla varios esbozos de la montaña, a los que Friedrich dio continuidad mediante cortinas de niebla, un elemento que, para el pintor, elevaba la sublimidad del paisaje. El cuadro se centra en la experiencia

del caminante, confirmada por el inusual formato vertical y la presencia de un personaje prominente visto de espaldas. Quizá Friedrich lo concibió como una alegoría cristiana, con el terreno irregular en el medio, símbolo de las penalidades de la vida, y la montaña a lo lejos, como la esperanza de la salvación final. Algunos críticos han considerado que el cuadro podría ser un *Gedächtnisbild*, un homenaje a una persona fallecida recientemente, en este caso, el oficial de infantería Friedrich von Brincken.

El enfoque de Friedrich no era único. En Alemania, Philipp Otto Runge y Carl Carus siguieron un camino parecido; en Inglaterra, Samuel Palmer y «los antiguos» plasmaron paisajes de una fecundidad inverosímil, como prueba de la bondad de Dios. Ninguno de ellos, no obstante, alcanzó la sobrecogedora calidad del arte de Friedrich. ∎

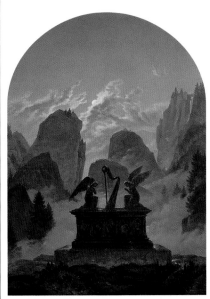

El monumento a Goethe (1832) fue el tributo póstumo de Carus al gran escritor alemán. La influencia del estilo de su maestro, Friedrich, se aprecia claramente en la representación de la tumba.

Caspar David Friedrich

Hijo de un fabricante de jabón, Caspar David Friedrich nació en 1774 en el puerto báltico de Greifswald. Estudió en la Academia de Copenhague y fue alumno del paisajista Jens Juel. En 1798 se instaló en Dresde, donde permaneció el resto de su vida. Dresde era uno de los núcleos del romanticismo («la Florencia alemana») y allí Friedrich se empapó de las últimas teorías artísticas.

Saltó a la fama con *La cruz en las montañas* (c. 1807), una obra destinada a una capilla privada. En 1810 ingresó en la Academia de Arte de Berlín. Su estremecedora combinación de alegorías religiosas con paisajes místicos y serenos le valió cierto éxito, pero a medida que el romanticismo pasaba de moda, comenzó a llevar una vida solitaria y a introducir representaciones simbólicas de la muerte en sus obras. Tras sufrir una serie de infartos, falleció en Dresde en 1840.

Otras obras clave

C. **1807** *La cruz en las montañas.*
1818 *Acantilados blancos en Rügen.*
1824 *El mar de hielo.*
1836 *Luna saliendo sobre el mar.*

NO ME INTERESA EN ABSOLUTO LA PINTURA RAZONABLE

LA MUERTE DE SARDANÁPALO (1827), EUGÈNE DELACROIX

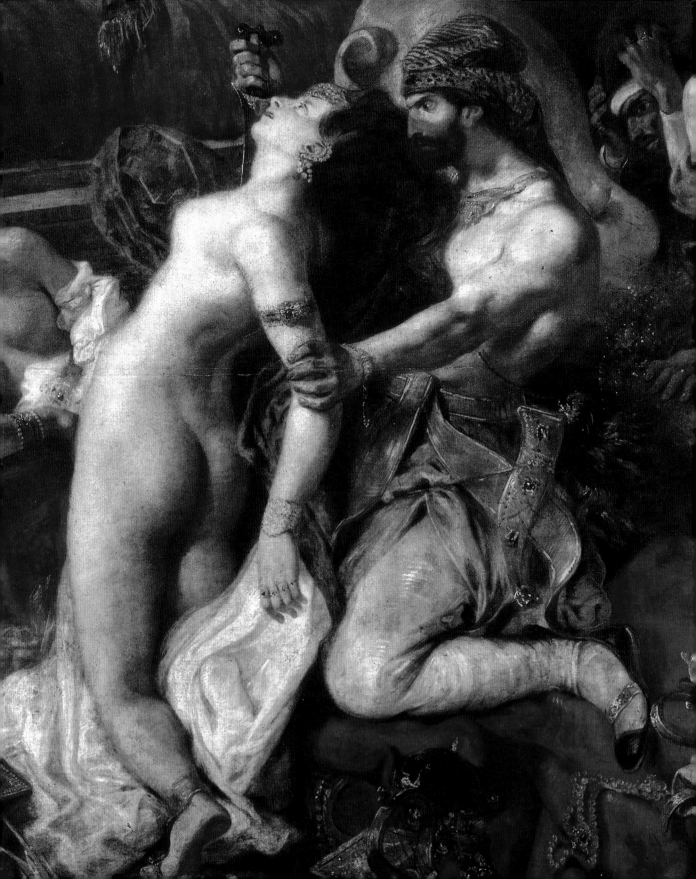

En *El carro de heno* (1821), John Constable lleva las ideas románticas de la naturaleza a su Suffolk natal; con pinceladas gruesas y capas de color consigue profundidad y realismo.

E l romanticismo fue un movimiento artístico y literario que nació en Europa a finales del siglo XVIII, preponderante durante la primera mitad del siglo XIX. Nació como una reacción a los valores de la Ilustración, la racionalidad y el orden, y su expresión en el arte neoclásico. El romanticismo, en cambio, era el arte de la independencia y el individualismo.

Si bien la primacía de la subjetividad, la imaginación y los sentimientos, por encima de la razón y el didacticismo, eran un elemento común en numerosas obras románticas, esta corriente adoptó una infinita variedad de formas de expresión que diferían según los países. En Gran Bretaña abarcó desde la fantasía de William Blake hasta la oscura imaginación del suizo Henry Fuseli, pasando por los coloridos prerrafaelitas. En España se vio reflejado en las escenas de locura y brujería de Francisco de Goya. En Alemania, un grupo de pintores románticos apodados «los nazarenos» recuperó el arte medieval. En Francia, y en Gran Bretaña después, la fascinación por el exotismo de Oriente aportó al romanticismo un sabor orientalista. En el ámbito de la pintura de paisajes, el romanticismo emergió de la estética de lo sublime y estuvo dominado por los novedosos enfoques de Caspar David Friedrich, J. M. W. Turner y John Constable. Friedrich, en concreto, abrió un nuevo camino con la intensa espiritualidad de sus cuadros del campo de Pomerania, dotados de un lirismo que aunaba la melancolía y un profundo sentimiento religioso.

La muerte de Sardanápalo, obra de Eugène Delacroix, reúne numerosos elementos característicos del romanticismo en un lienzo de enormes dimensiones que muestra al legendario rey asirio contemplando la matanza de sus amantes, animales y esclavos. La obra, pintada en colores vivos y cálidos, rebosa sensualidad y violencia, consiguiendo así despertar dos emociones contrarias en el espectador.

El romanticismo no está situado ni en la elección de los temas ni en la verdad exacta, sino en un modo de sentir.
Charles Baudelaire

Véase también: *La muerte de Marat* 212–213 ▪ *Los desastres de la guerra* 230–235 ▪ *La gran odalisca* 236–237
▪ *El caminante frente al mar de niebla* 238–239 ▪ *Romanos de la decadencia* 250–251 ▪ *El caballo blanco* 278

Lucha intergeneracional

Jean-Auguste-Dominique Ingres y Delacroix, dos maestros indiscutibles del arte francés del siglo XIX, encarnaron las marcadas diferencias entre el rigor de la pintura neoclásica y la emotividad de las nuevas tendencias románticas. Entre ambos surgió una rivalidad, alimentada principalmente por escritores y críticos, en la que Ingres, el mayor de los dos, representaba los valores de la tradición, el conservadurismo y la autoridad, mientras que Delacroix era la joven promesa rebelde. Esta competición no solo enfrentaba a dos generaciones, sino a dos estilos contrapuestos. Ingres insistía en la importancia del dibujo y la claridad de la expresión artística, y Delacroix era, ante todo, un colorista que prefería retratar las pasiones y el movimiento mediante expresivas pinceladas.

En Francia, la controversia romántica estalló en la década de 1820. Delacroix causó un gran revuelo cuando, en el Salón de París de 1824, se exhibió *La matanza de Quíos* en la misma sala que una obra de Ingres. El cuadro representa una escena de ruinas y desesperación tras la masacre en la isla griega de Quíos, donde las tropas otomanas se cobraron la vida de más de 20 000 personas durante la guerra de Independencia de Grecia. El cuadro fue criticado tanto por el tema como por el estilo. La barbarie de Quíos tan solo había sucedido dos años antes y, aunque se convirtió en una causa célebre entre los artistas románticos, la crítica más conservadora consideraba que era un hecho de demasiada actualidad, más apropiado para el periodismo que para el arte.

Nuevas técnicas

El objeto real de la polémica, sin embargo, no fue tanto el tema como la originalidad de la técnica de Delacroix. Poco antes de la inauguración del Salón, Delacroix había visto *El carro de heno*, de John Constable, una obra que, en 1824, le había valido a su autor una medalla de oro de Carlos X de Francia. El pintor inglés aplicaba

> Necesitamos ser muy audaces. Sin osadía, incluso sin osadía extrema, no hay belleza.
> **Eugène Delacroix**

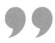

ligeras pinceladas de color para aportar a su obra mayor sensación de frescura y vitalidad. Delacroix, inspirado por esta nueva técnica, volvió a pintar el fondo de *La matanza de Quíos*, rompiendo así con la convención clásica de mezclar la pintura para obtener un acabado fino, una técnica que aportaba realismo a la escena, incluso cuando era observada de cerca. Con Delacroix, en cambio, los espectadores quedaban expuestos a un »

Valores neoclásicos frente a valores románticos

Neoclasicismo

Lógico y fundamentado en la observación y la ciencia.

Influenciado por el arte y la filosofía clásica.

Valora la armonía y el equilibrio.

Refleja el dominio del hombre sobre la naturaleza.

Romanticismo

Movido por la emoción y el individualismo.

Influido por el folklore y el medievalismo.

Destaca el cambio y la radicalidad.

Consagra la naturaleza indómita.

Un retrato del héroe romántico
de Thomas Phillips (1813). Lord Byron
aparece con el traje tradicional albanés.
La chaqueta de terciopelo y el turbante
reflejan el toque oriental y romántico.

despliegue de diminutos trazos de pigmento. Un crítico calificó la obra de «masacre de pintura» y muchos la contemplaron como si fuera poco más que un boceto. Esta opinión se convirtió en crítica habitual al romanticismo de Delacroix: aunque le creyeran capaz de producir magníficos coloridos en sus lienzos, su obra siempre se vio como inacabada.

Inspiración de Byron

Después de Quíos, la guerra de Independencia de Grecia continuó captando la atención de la élite intelectual y artística del movimiento romántico, y algunos viajaron a Grecia para ofrecer su apoyo. El poeta inglés Lord Byron marchó con la intención de unirse al combate, pero la fiebre acabó con él en Mesolongi, antes de que pudiera siquiera atisbar la acción. La muerte de Byron, no obstante, lo elevó al estatus de héroe entre los círculos románticos, y Delacroix fue, sin duda, uno de sus admiradores más fervientes. El artista se inspiró en los escritos de Byron y se basó en las obras de teatro del inglés para sus dos grandes obras posteriores (*La ejecución de Marino Faliero* y *La muerte de Sardanápalo*). *Sardanápalo*, la tragedia de Byron publicada en 1821, estaba basada en

un relato del historiador griego Diodoro Sículo acerca de un legendario rey de Asiria que gobernó en el siglo VII a.C. El monarca dedicaba su vida a los placeres, pero estuvo obligado a pasar a la acción cuando vio a su país peligrar por una temible insurrección. Tras una devastadora batalla en la que las tropas del rey fueron derrotadas, Sardanápalo se retiró a su palacio y prendió fuego a su trono, dispuesto a acabar con su vida antes que caer en las manos de sus enemigos.

En la obra de Byron, Sardanápalo halla un noble final, puesto que su concubina favorita se reúne con él en la hoguera; Delacroix, en cambio, imaginó un desenlace más cruel. En su representación, el rey manda destruir sus tesoros y ordena dar muerte a todas sus concubinas, sirvientes y caballos. Así, nada de lo que le proporcionó placer en vida tiene permiso para sobrevivir a su muerte. El cuadro explotaba la afición del público por el orientalismo (muy popular en Francia desde las campañas de Napoleón), al tiempo que consolidaba los estereotipos sobre Oriente, principalmente en lo relativo al lujo, la opulencia y la crueldad. Delacroix se ayudó de varias fuentes para idear su visión de la antigua Asiria; recurrió a los relatos sobre Oriente Medio de su amigo Charles-Émile Champmartin y a los grabados de India de William Daniell, de donde extrajo detalles arquitectónicos.

Reacción de la crítica

La muerte de Sardanápalo era el cuadro más abiertamente romántico de Delacroix y recibió una acogida hostil cuando lo exhibieron en el Salón de París en 1828. La crítica tachó de inaceptable la confusa composición y condenó el evidente gusto del artista por la violencia y el erotismo. «Los románticos han invadido el Salón», escribió un crítico consternado.

Una de las objeciones principales a la obra fue su aire caótico. Los objetos parecían estar dispuestos al azar, los personajes llenaban el espacio pintado, pero su punto de apoyo no quedaba claro y la posición de algunos miembros carecía de explicación.

Eugène Delacroix

Eugène Delacroix nació en las afueras de París en 1798. Su padre era diplomático, aunque también se rumoreaba que Eugène era el hijo ilegítimo del estadista francés Talleyrand. Si bien se formó bajo la tutela del reconocido pintor Pierre Guérin, su amigo Théodore Géricault y Rubens, a quien admiraba profundamente, ejercieron más influencia sobre él. Saltó a la fama en la década de 1820 con una serie de pinturas románticas muy controvertidas, que culminó con *La libertad guiando al pueblo*. Después de sus viajes a Argelia y a Marruecos en 1832, su estilo ganó serenidad. Durante la última fase de su carrera realizó murales de grandes dimensiones. Murió en París en 1863.

Otras obras clave

1824 *La matanza de Quíos.*
1834 *Mujeres de Argel.*
1840 *Entrada de los cruzados en Constantinopla.*

La ubicación de la escena también confundió a los espectadores. En la esquina superior derecha se podían ver zonas de la ciudad en llamas, pero el fastuoso lecho del rey sugería que el primer plano sucedía puertas adentro. Solo tras una observación minuciosa se descubrían los pedazos de madera, indicios de que el lecho estaba colocado sobre una hoguera.

La crítica de la época alegó que la confusión de la obra se debía a una falta de tiempo y de detalle en la composición. No obstante, Delacroix realizó cantidad de bocetos para este cuadro, en los que experimentó con la dinámica del grupo, por lo que el apa-rente «caos» de la escena estaba, en realidad, cuidadosamente pensado.

El poeta francés Charles Baudelaire fue un gran admirador de Delacroix, y dedicó algunos guiños a Sardanápalo en *El spleen de París*, destacando el aspecto posiblemente más espeluznante de la obra: la actitud del propio rey. Sardanápalo se encuentra inmerso en una vorágine que él mismo ha creado; los objetos están siendo destruidos y los seres vivos asesinados, todo para satisfacer su voluntad. Y, en medio de todo ese horror, el rey está reclinado, lánguido, impasible a los gritos y súplicas de quienes le rodean. El protago-nista de cualquier obra clásica jamás se habría comportado con semejante apatía. El hastío extremo del monarca y la sensación de aburrimiento son rasgos mucho más típicos de los románticos. Parafraseando a Baudelaire: «Nada puede animarlo. Ni sus animales, ni sus aves de caza, ni los súbditos que mueren ante sus ojos… Su lecho, adornado con lirios, se ha convertido en su tumba». ∎

La sed del rey de crueldad y sacrificios violentos se pone de manifiesto en *La muerte de Sardanápalo*. Un guardia degüella a una concubina desnuda ante la mirada impasible del rey.

A PARTIR DE HOY, LA PINTURA HA MUERTO

BOULEVARD DU TEMPLE (1838), LOUIS-JACQUES-MANDÉ DAGUERRE

EN CONTEXTO

ENFOQUE
Fotografía y arte

ANTES
1819 El científico inglés John Herschel descubre uno de los primeros fijadores fotográficos.

1827 Nicéphore Niépce fija un paisaje con una cámara oscura y una placa de peltre.

1835 Henry Fox Talbot crea su primer negativo, *Ventana en la abadía de Lacock*.

DESPUÉS
1839 Alphonse Giroux obtiene permiso para fabricar la primera cámara de daguerrotipos.

1844 Fox Talbot publica *El lápiz de la naturaleza*, primer libro ilustrado con fotografías.

A partir de la década de 1850 Gustave Courbet, Paul Gauguin y otros artistas usan fotografías como inspiración, referencia o material de base.

Véase también: *Calle de Dresde* 290–293 ▪ *¡Hurra! Se ha acabado la mantequilla* 339 ▪ *Mujer bajando una escalera* 341

Louis Daguerre y juntos crearon el «daguerrotipo», que salió a la luz en 1839. Por otro lado, también en Francia, Hippolyte Bayard inventó un procedimiento de positivo directo, considerado por muchos como superior al daguerrotipo, pero sus esfuerzos fueron rechazados por las autoridades.

Captar la luz

Boulevard du Temple, de Daguerre, era una prueba realizada desde su apartamento que él mismo envió a varias personalidades destacadas. La imagen está invertida, de izquierda a derecha, y constituye un testimonio interesante de un París anterior a las obras públicas de Haussmann. La zona de tránsito, normalmente rebosante de actividad, aparece desierta: el daguerrotipo necesitaba, en general, una exposición de más de diez minutos, así que cualquier objeto en movimiento no habría podido ser capturado. El elemento más fascinante es el hombre al que embetunan los zapatos en la esquina de la calle; probablemente, los dos personajes permanecieron quietos por orden del fotógrafo. Son las dos primeras personas retratadas en una fotografía.

El proceso de Daguerre captaba una sola imagen no reproducible, con

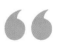

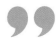

Uno solo ve lo interesante, mientras que el instrumento lo capta todo.
Eugène Delacroix
Diario (1853)

un buen grado de tonalidad y detalle, sobre una placa de metal pulido. Pero en Inglaterra, Henry Fox Talbot había inventado otro proceso fotográfico llamado el «calotipo», con una diferencia crucial: permitía realizar varias copias a partir del negativo, de modo que el invento del inglés prevaleció.

Varios artistas pronto se lanzaron a la fotografía de retrato, para ofrecer ese servicio a quienes no podían permitirse el alto coste de un retrato en pintura. Asimismo, los artistas solían ayudarse de las fotografías para describir con mayor precisión, por ejemplo, y, en el caso de los retratos, para reducir el tiempo y las dificultades de trabajar con un modelo en vivo. ▪

La invención de la fotografía no acabó con el arte, como algunos auguraron. En su lugar, inspiró a los artistas, animándolos a explorar nuevos modos de ver y retratar su entorno, sus experiencias e ideas. Asimismo, la fotografía también simplificó el proceso de copiar el mundo material y rectificó algunas de las suposiciones más comunes.

No hubo un único inventor de la fotografía. En la década de 1820, Joseph Nicéphore Niépce desarrolló un proceso llamado «heliografía» (grafía del sol), que le permitía fijar de forma permanente imágenes formadas en una cámara oscura, aunque con unos tiempos de exposición terriblemente largos. En 1829, Niépce se asoció con

Louis-Jacques-Mandé Daguerre

Nacido en 1787, este inventor comenzó su carrera como escenógrafo y pintor. En 1822 abrió el Diorama, un espectáculo teatral donde convertía paisajes panorámicos con una iluminación ingeniosa. Esto le condujo a sus primeros trabajos sobre fotografía con Nicéphore Niépce. Tras la

muerte de este en 1833, Daguerre terminó el proyecto con Isidore, el hijo de Niépce. En 1839, el Gobierno francés adquirió su daguerrotipo y su trabajo fue muy elogiado. Pese a todo, sus investigaciones posteriores se vieron truncadas por el incendio del Diorama, que destruyó buena parte de sus obras y la mayoría de sus daguerrotipos. Murió en 1851 cerca de París.

OBSERVA LA NATURALEZA, ¿QUE OTRO MAESTRO NECESITAS?

LEÓN APLASTANDO UNA SERPIENTE (1832), ANTOINE-LOUIS BARYE

EN CONTEXTO

ENFOQUE
Simbolismo animal

ANTES
1762 El inglés George Stubbs realiza *Caballo atacado por un león*, y prosigue la tradición artística de representar luchas entre animales.

1825 Eugène Delacroix muestra la cara más salvaje de los animales en su *Caballo atacado por un tigre*.

DESPUÉS
1858 Encargan al artista inglés Edwin Landseer cuatro leones de bronce, símbolo del Imperio británico, para la base de la columna de Nelson en Trafalgar Square (Londres).

C. **1860** El escultor francés Christophe Fratin finaliza *León mordiendo a jabalí*, emulando el estilo de Barye.

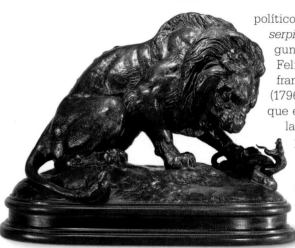

políticos. *León aplastando una serpiente* pertenece a esta segunda categoría: el rey Luis Felipe encargó al escultor francés Antoine-Louis Barye (1796–1875) un monumento que ensalzase su espectacular ascenso al trono después de la Revolución de Julio de 1830, durante la cual Luis Felipe derrocó al reaccionario Carlos X y se convirtió en «rey de los franceses», con la intención de reconciliar a la monarquía con el liberalismo de la revolución.

E

l simbolismo animal en el arte se puede encontrar en las imágenes rupestres chamánicas del arte prehistórico del sur de África o en los bestiarios ilustrados de la Europa medieval.

En los siglos XVIII y XIX, este simbolismo se traspasó al ámbito político. Algunos caricaturistas británicos, como James Gillray, ridiculizaban a los políticos de la época dibujando su cabeza sobre el cuerpo de algún animal; mientras que otros recurrían al reino animal para celebrar los éxitos

Capas de simbolismo

Barye se especializó en esculturas naturalistas de animales en bronce, destreza que había perfeccionado a raíz de elaborar dibujos y disecciones en el zoológico del Jardin des Plantes de París. Como auténtico romántico, retrataba a los animales mostrando su cara más salvaje, matando o devorándose entre sí. A menudo, estas composiciones pretendían simbolizar las emociones humanas.

El león siempre fue un símbolo de la realeza. Aquí, el león monárquico forcejea con la serpiente del mal, pero, además, esta escena posee una lectura astrológica: la victoria del rey en la Revolución de Julio tuvo lugar entre las constelaciones de Leo (el león) e Hydra (la serpiente), con lo que la obra insinúa una aprobación celestial.

Pese a que los *animaliers* (artistas animalistas) gozasen de poca popularidad en el Salón, eran muy apreciados por el público. La escultura de Barye, realizada en 1832, se instaló en los jardines de las Tullerías, junto al palacio saqueado en 1830 durante la sangrienta sublevación, y contribuyó a elevar el estatus del género. ∎

Véase también: Relieves asirios de la caza del león 34–35 ∎ *Laocoonte* 42–43 ∎ Marco Aurelio 48–49 ∎ *La caza del león* 176–177 ∎ *La muerte de Sardanápalo* 240–245

TODA OBRA DE ARTE DEBERIA TENER UNA MORALEJA
ESCLAVA GRIEGA (1845), HIRAM POWERS

El escultor estadounidense Hiram Powers creció en Cincinnati (Ohio), aunque desarrolló la mayor parte de su carrera en Italia, donde se inspiró en la escultura clásica. Labró su reputación con sus asombrosos bustos, pero *Esclava griega* fue, sin lugar a dudas, su obra más valorada, tanto en la Gran Exposición de 1851 como en su tierra natal, donde concentró a multitudes.

Pureza y desnudez
De estilo neoclásico, la estatua de mármol representa a una esclava griega despojada de su ropa para ser vendida por sus captores turcos. En la época existía una convención artística que asociaba a las figuras vestidas con una cultura civilizada, y a las desnudas con una cultura más primitiva. *Esclava griega* desconcertó por contravenir esta norma: la mujer desnuda es de Gre-

cia, cuna de la civilización occidental, y es cristiana (hay una cruz bajo su mano derecha). Powers pretendía que la estatua fuera entendida como el triunfo de la cristiandad sobre los infieles: la esclava sobrelleva su desgracia y permanece pura, casta y paciente. El mensaje moral de la escultura era tan poderoso que algunos pastores estadounidenses animaron a sus feligreses a contemplar la obra.

Pese a su éxito, la estatua resultó ser controvertida en otro aspecto de la moralidad. A la crítica no se le escapó la ironía de que un escultor estadounidense retratase a una esclava europea cuando el abolicionismo iba ganando terreno en EE UU. «Tenemos una cautiva griega en piedra muerta, ¿y por qué no una esclava de Virginia en ébano vivo?», ironizó la revista satírica *Punch* en 1851. ∎

¡Con qué perfección se reflejan los símbolos de lo divino y lo diabólico, lo bello y lo grosero, en la naturaleza humana!
Carta en *The North Star*
(Periódico abolicionista, 1850)

Véase también: Bronces de Riace 36–41 ▪ *Joven esclavo* 144–145 ▪ *Venus de Urbino* 146–151 ▪ Monumento funerario de María Cristina de Austria 216–221 ▪ *Olimpia* 279

APENAS HAY NOVATOS QUE NO ANHELEN RECIBIR LOS HONORES DE LA EXPOSICION

ROMANOS DE LA DECADENCIA (1847), THOMAS COUTURE

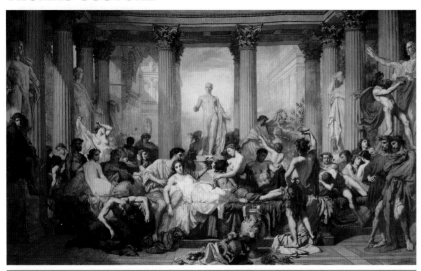

Durante una buena parte del siglo XIX, el camino convencional para alcanzar el éxito artístico pasaba por el Salón, la exposición oficial de arte organizada por la Escuela de Bellas Artes en la capital francesa. Tomaba el nombre del Salon Carré, la estancia del Louvre donde se organizaba la exposición. La primera edición del Salón tuvo lugar en 1667, cuando Luis XIV ofreció su apoyo a una exposición de obras de artistas de la Academia Real de Pintura y Escultura. La muestra se celebró con una frecuencia irregular hasta 1737, año en que se convirtió en un evento fijo celebrado primero anualmente y bienalmente después, y se abrió a todos los artistas. A pesar de esto, los pintores de la Academia siguieron dominando el Salón. A partir de 1748 se constituyó un jurado, compuesto principalmente por miembros de la Academia, encargado de aceptar o rechazar las obras, lo que favoreció a un tipo determinado de arte, más conservador tanto en el tema como en el estilo.

Esplendor decadente

La primera mitad del siglo XIX fue la época dorada del Salón, un lugar donde las reputaciones se construían o se destruían, cuyos muros estaban abarrotados de cuadros de ambiciosos pintores, sedientos de comisiones o anhelantes de que el Estado comprase sus obras.

Romanos de la decadencia, de Thomas Couture, aúna muchos rasgos típicos del arte que allí floreció. Es una pintura histórica, género considerado como el arte más noble en el siglo XIX, que trataba temas relativos a la historia clásica, la mitología o las alegorías y que solía incorporar un mensaje moral. En esa línea, la pintura de Couture adopta un tono moralizador: muestra el efecto del vicio en la civilización romana, otrora próspera, en el momento de su decadencia.

Thomas Couture

Nacido en 1815, a la edad de once años su familia se instaló en París. Allí estudió arte y consiguió el prestigioso Prix de Rome en 1837. En la década de 1840 saltó a la fama en el Salón con una serie de escenas, realistas y moralizadoras, que culminaron en *Romanos de la decadencia*, su obra más célebre. A partir de ahí, Couture empezó a trabajar en su segunda obra mayor, *La inscripción de los voluntarios en 1792*, que no logró terminar. El final de su carrera estuvo marcado por las decepciones y las promesas de comisiones que nunca llegó a cobrar. Con todo, fue un excelente retratista y un profesor influyente, entre cuyos alumnos figuraba Édouard Manet. Murió en 1879.

Otras obras clave

1840 *Venecianos después de una orgía.*
1848–1852 *La inscripción de los voluntarios en 1792.*
1857 *El duelo después del baile de máscaras.*

popularizada por Gustave Courbet: sentado sobre un busto clásico, el artista pinta una cabeza de cerdo, símbolo de miseria e ignorancia.

Más allá del Salón

A medida que avanzaba el siglo XIX, la crítica más progresista comenzó a ridiculizar el tipo de arte conservador favorecido en el Salón, apodado *art pompier* (arte bombero), en teoría, en razón de los cascos metálicos de bomberos que lucían los modelos desnudos cuando posaban como soldados de antiguas escenas bélicas. En 1863, el jurado del Salón desencadenó un escándalo al rechazar 3000 obras, entre otras algunas de Édouard Manet y Paul Cézanne. Se organizó una exposición independiente del arte rechazado, conocida como el Salon des Refusés, que atrajo a multitud de visitantes. A pesar de que la respuesta a la exposición rival recibió bastantes críticas, sirvió para desprestigiar al Salón oficial y popularizar las exposiciones de artistas más vanguardistas. En 1881, el Gobierno dejó de patrocinar al Salón. ▪

Las pervertidas travesuras desentonan entre las glorias pasadas, estatuas de héroes romanos fallecidos tiempo atrás que parecen contemplar a los juerguistas con mirada desdeñosa y reprobatoria. Los parisinos no tardaron en reconocer la alegoría mediante la cual Couture satirizaba los escándalos de la monarquía de Julio (el periodo de monarquía liberal bajo el reinado de Luis Felipe, desde 1830 hasta 1848). En palabras de un crítico, el tema real de la obra de Couture era «franceses en decadencia».

Romanos en decadencia causó sensación en el Salón de 1847, tanto por su tamaño como por su excelencia técnica. La obra es físicamente imponente, mide 472 × 772 cm, y sigue una composición teatral construida en torno a un grupo de personajes centrales. La fina pincelada crea la ilusión del realismo. El Estado adquirió la obra, pero el artista y su estilo, más cercanos al clasicismo, pronto pasaron de moda, a medida que el realismo ganaba protagonismo. El propio Couture lo vio venir, y en *El realista* (1865) se burló de las nuevas tendencias artísticas con el retrato de un artista de la nueva escuela

El Salon Carré, en el palacio del Louvre, representado aquí en un cuadro de alrededor de 1870, alojó el prestigioso Salón de París desde 1725, bajo el mecenazgo de Luis XV.

MUESTRAME UN ANGEL Y YO LO PINTARE

UN ENTIERRO EN ORNANS (1849–1850), GUSTAVE COURBET

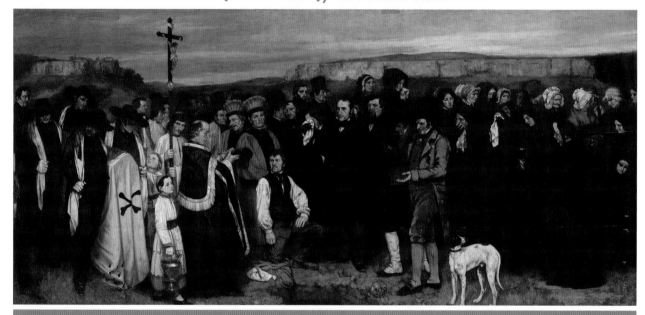

El término «realismo» engloba cualquier tipo de arte naturalista, pero también hace referencia a un movimiento específico que surgió en Francia a mediados del siglo XIX. Está principalmente asociado con Gustave Courbet, nacido en la ciudad francesa de Ornans, cuya obra *Un entierro en Ornans* le lanzó a la fama en el panorama artístico parisino.

Courbet eligió retratar escenas cotidianas del mundo que conocía, en lugar de centrarse en los temas más espirituales, imaginarios o bien moralizadores valorados en el Salón (el *establishment* del arte francés).

Este enfoque más terrenal no tenía por qué haber sido especialmente controvertido, pero Courbet decidió dotar a buena parte de sus obras de dimensiones monumentales, lo que tradicionalmente estaba reservado a grandiosas escenas de heroísmo, historia, tragedia y mitología. Con esto, Courbet, un espíritu rebelde, pretendía romper una lanza en favor de la libertad artística. Su actitud no fue bien recibida, ya que justo después de la Revolución de 1848, que derrocó a la monarquía de Orleans para instaurar una Segunda República de corte conservador, los academicistas consideraban el mínimo

signo de rebelión o de defensa de la libertad como un acto políticamente incendiario.

Cuestión de tamaño

Cuando *Un entierro en Ornans* se exhibió en el Salón de París de 1850 fue objeto de duras críticas. Los protagonistas de Courbet no eran los personajes idealizados del Salón, sino amigos, familiares o habitantes de Ornans a los que Courbet había retratado sin ningún afán de halagarlos. Algunos críticos llegaron a sugerir que se había esforzado por hacerlos parecer más feos. El problema era el tamaño. Courbet había re-

Véase también: *Cazadores en la nieve* 154–159 ▪ *El ángelus* 279 ▪ *Los sirgadores del Volga* 279 ▪ *La clínica de Gross* 280

EN CONTEXTO

ENFOQUE
Realismo

ANTES
C. década de 1640 Las obras de los hermanos Le Nain, como *La comida de los campesinos* (1642), fueron esenciales para el estilo realista de Courbet.

1848 El francés Jean-François Millet retrata a gente ordinaria en la obra *El aventador* y causa revuelo en el Salón.

DESPUÉS
C. 1862–1864 *El vagón de tercera clase*, del artista francés Honoré Daumier, retrata la vida moderna siguiendo los preceptos del realismo.

1872 Las ilustraciones de las barriadas en *Londres, una peregrinación*, de Gustave Doré, constituyen una importante pieza de periodismo social.

1885 *Los comedores de patatas*, lienzo de Vincent van Gogh, está imbuido de las escenas campesinas de los realistas.

Gustave Courbet

Nació en 1819 en Ornans (Francia). En 1839 se trasladó a París, donde desarrolló un estilo artístico propio. En la década de 1850 fue aclamado como promotor de la escuela realista. En 1855 protagonizó un auténtico escándalo en la Exposición Universal cuando presentó su obra más famosa, *El taller del pintor*. Durante los años posteriores, su espíritu rebelde le puso en más de un brete. En 1871 desempeñó un papel activo en el fugaz gobierno revolucionario de la Comuna de París; represaliado, pasó un breve periodo en prisión, antes de exiliarse en Suiza, donde permaneció hasta su muerte en 1877.

Otras obras clave

1849 *Una sobremesa en Ornans.*
1854–1855 *El taller del pintor.*
1857 *Las señoritas a orillas del Sena.*

presentado un sencillo funeral rural en una escala épica: el lienzo medía 660 × 310 cm. La crítica esperaba que una obra de esas dimensiones apelase a sus emociones o su imaginación, y consideraron que el tema de Courbet era demasiado banal y sus participantes, demasiado ordinarios para una representación a esa escala.

Pintura radical
Si bien Courbet frecuentaba los ambientes bohemios donde confluían anarquistas, librepensadores y activistas republicanos, no está del todo claro si se tenía a sí mismo por radical. Courbet alegaba que su posición como «líder» de la escuela realista le había caído encima, y que los llamados rasgos radicales (como la representación «afeada» de la pobreza y el trabajo manual) eran más evidentes en la obra de otros pintores realistas que en la suya. En efecto, *Un entierro en Ornans* es un retrato fidedigno de las costumbres funerarias de la época: la segregación entre hombres y mujeres en el cortejo fúnebre, los sombreros de fieltro de ala ancha de los sepultureros, y el propio paño mortuorio, con sus huesos negros cruzados y sus lágrimas negras. No obstante, algunos aspectos de la escena no son tan objetivos. Los personajes con la cabeza descubierta a ambos lados podrían ser los abuelos de Courbet, ambos fallecidos poco tiempo antes, mientras que la calavera que se ve en el fondo aporta el toque alegórico, pues representa al hombre corriente. La sepultura abierta se presenta frente al espectador y la identidad de la persona fallecida no se revela, con toda la intención. El cuadro es una meditación sobre la muerte, mucho más emotiva en tanto que está protagonizada por gente ordinaria, en lugar de dioses antiguos o héroes. ▪

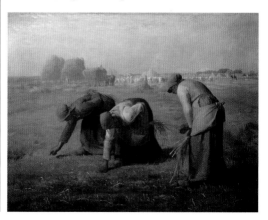

Jean François Millet aborda en su pintura *Espigadoras* (1857) la desigualdad social del mundo rural. Tres mujeres se agachan para recoger los restos de la cosecha, mientras que un hombre a caballo (al fondo a la derecha), interpretado como el capataz, controla su labor.

UNO CASI PUEDE OIR EL ESTRUENDO DEL TRUENO

LLUVIA REPENTINA SOBRE EL PUENTE OHASHI EN ATAKE (1857), UTAGAWA HIROSHIGE

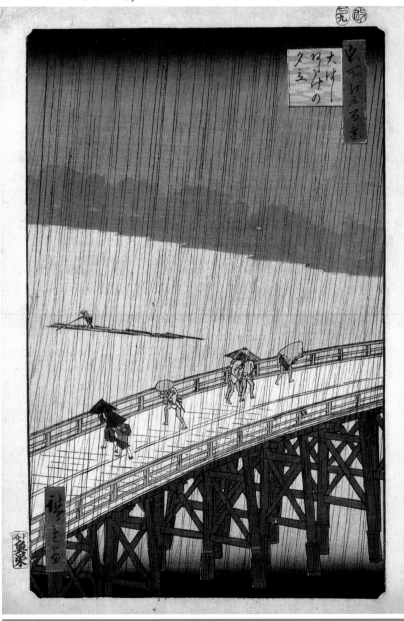

EN CONTEXTO

ENFOQUE
Grabado japonés

ANTES
Finales del siglo XVII
Hishiwaka Moronobu desarrolla
el estilo *ukiyo-e* en más de
cien ilustraciones.

1765 Suzuki Harunobu realiza
nishiki-e: los primeros grabados
en color sobre madera.

1826–1833 Katsushika
Hokusai produce la serie
de grabados *Treinta y seis
vistas del monte Fuji*.

DESPUÉS
1887 Vincent Van Gogh copia
la *Lluvia repentina*, de Hiroshige.
Edgar Degas y Claude Monet,
entre otros, están muy influidos
por los grabados japoneses.

1904 Con *Pescadores*, Kanae
Yamamoto inicia el movimiento
artístico llamado *sosaku-hanga*
(«grabados creativos»).

Los grabados japoneses fueron muy influyentes en el arte europeo de la segunda mitad del siglo XIX, con la apertura de Japón a Occidente tras siglos de aislamiento. Los artistas europeos más progresistas, en busca de nuevas fuentes de inspiración, quedaron impresionados con el aspecto despejado de estas obras, sus vívidos colores y la originalidad de la cultura que reflejaban.

La estampación sobre madera floreció en Japón durante el periodo Edo (1603–1868), la pacífica era gobernada por los sogunes Tokugawa, prolífica para las artes y la cultura. El grabado vivió su época dorada durante los últimos años del siglo XVIII, cuando se pudieron producir en masa y su precio asequible permitió acercar el

Véase también: Guardianes Nio 79 ▪ *El viento entre los árboles en la orilla del río* 96–97 ▪ *Los cuatro jinetes del Apocalipsis* 128–131 ▪ *Mujeres en el jardín* 256–263 ▪ *La gran ola de Kanagawa* 278

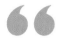

Hiroshige es un impresionista maravilloso.
Camille Pissarro
Carta a su hijo (1893)

arte a todo el mundo. Algunos grandes maestros del grabado (entre ellos Kitagawa Utamaro, conocido por sus grabados de bellas mujeres, o Katsushika Hokusai e Hiroshige) produjeron obras magníficas que se convirtieron en piezas fáciles de coleccionar.

La simplicidad de los grabados, muy admirada en Europa, era en parte una respuesta práctica a la complejidad del proceso del grabado (un esfuerzo colaborativo entre un editor, un artista, un cortador y un grabador). Un cortador trasladaba el diseño sobre el papel a una plancha de madera de cerezo; después, el grabador realizaba el grabado, a veces empleando hasta veinte o treinta planchas diferentes (una para cada color). Así, los dibujos simples eran los que mejor funcionaban.

El mundo flotante

Los grabados más famosos eran los *ukiyo-e* o «pinturas del mundo flotante». Este mundo giraba en torno a los entretenimientos hedonistas de los «distritos de placer» de las grandes ciudades, con sus teatros *kabuki*, salones de té, burdeles, exhibiciones pirotécnicas y torneos de sumo. Habitualmente, los grabados *ukiyo-e* representaban a actores, geishas y

Jardín de ciruelos en Kamada (1857), de la serie *Cien vistas famosas de Edo*, muestra una composición típica en que enmarca el fondo situando elementos grandes en primer plano.

cortesanos; más tarde, se incorporaron nuevos temas como los paisajes o las escenas urbanas, que surgieron como telón de fondo para después pasar a ser géneros independientes.

Hiroshige era natural de Edo, la ciudad que en 1868 se convirtió en Tokio, después de que trasladasen allí la capital desde Kioto. Representó su hogar en las diferentes estaciones y condiciones meteorológicas. *Lluvia repentina* pertenece a su última gran colección de grabados, *Cien vistas famosas de Edo*. En este grabado, logra evocar la fuerza de una tormenta de verano mediante un *bokashi* oscuro y amenazante (la línea de color en el extremo superior) y su ingeniosa representación de la lluvia. Para esta última empleó dos planchas, en las que trazó las líneas en ángulos y colores ligeramente diferentes. Del mismo modo que otros artistas japoneses, Hiroshige no utiliza la perspectiva

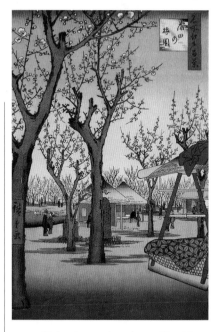

geométrica tan valorada en Occidente, sino que recurre a otros medios para aportar sensación de profundidad, como el puente o la perspectiva desde lo alto. Todo esto, sumado a la extremada sobriedad de los personajes, encorvados bajo sus paraguas y sombreros, produce una escena tan convincente como magnífica. ▪

Utagawa Hiroshige

Nació en Edo en 1797, hijo de un capitán de bomberos, un empleo que más tarde heredó. Se formó con el maestro de *ukiyo-e* Utagawa Toyohiro, pero fue desarrollando un estilo propio y en 1818 publicaron sus obras por primera vez. Al inicio de su carrera, sus grabados mostraban a guerreros y a actores de *kabuki,* pero con el tiempo tendieron hacia el paisaje y las formas naturales, y solían documentar sus viajes. Artista prolífico, que realizó miles de grabados, fue una figura muy influyente en Occidente, sobre todo para los experimentos de los impresionistas. Murió en una epidemia de cólera en 1858.

Otras obras clave

1833–1834 *Cincuenta y tres estaciones de Tokaido* (serie).
1837 *Sesenta y nueve estaciones de Kisokaido* (serie).

QUISIERA PINTAR COMO EL PAJARO CANTA

MUJERES EN EL JARDÍN (1866–1867), CLAUDE MONET

Detalle de *Mujeres en el jardín*

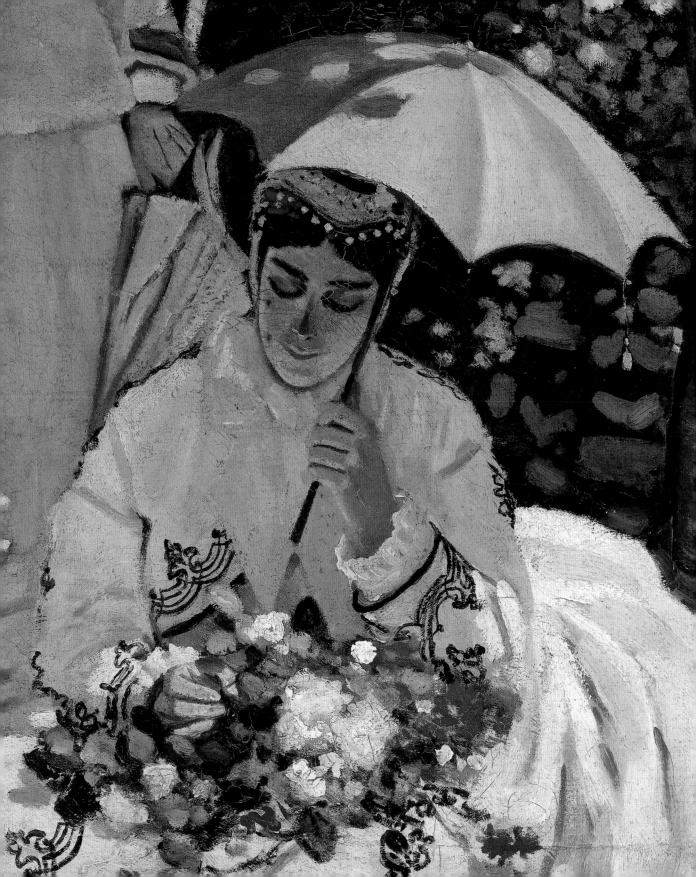

EN CONTEXTO

ENFOQUE
Impresionismo

ANTES
1858 Eugène Boudin pinta ventosas escenas de playa e introduce a Monet a la pintura al aire libre.

1863 *Almuerzo sobre la hierba*, obra de Édouard Manet, causa un gran revuelo.

1864 El artista flamenco Johan Barthold Jongkind pinta luminosos paisajes de Normandía.

DESPUÉS
1867 *Reunión de familia*, de Frédéric Bazille, se impregna de la luminosidad y los colores claros del Mediterráneo.

1869 Monet y Pierre-Auguste Renoir se influyen al trabajar juntos en La Grenouillère.

Desde 1899 Monet realiza una serie de lienzos de los nenúfares de su jardín de Giverny.

El impresionismo fue una corriente artística muy influyente que sentó las bases del arte moderno. Surgió en la década de 1860 en Francia, donde alcanzó su máximo esplendor, aunque, tiempo después, diversas variaciones florecieron en otras partes de Europa, Estados Unidos y Australia. Los impresionistas nunca tuvieron un manifiesto definido, pero sí compartían una serie de objetivos e ideales que los enfrentaban al Salón (las exposiciones de la Academia, que encarnaban el academicismo artístico francés del siglo XIX).

A mediados del siglo XIX, los artistas que se ganaban los aplausos del Salón eran aquellos que retrataban temas históricos o mitológicos con una intención moralizadora. Esas escenas incluían personajes idealizados, retratados con una técnica detallada y minuciosa, donde la pincelada era invisible. En la década de 1850, Gustave Courbet y otros pintores realistas rompieron con la ortodoxia del Salón, dejando de lado las representaciones de temáticas «nobles» para centrarse en asuntos más prosaicos. La oposición a la Academia, no obstante, cristalizó en la obra de Édouard Manet. En dos de sus cua-

> Trabaja al mismo tiempo sobre el cielo, el agua, las ramas o el suelo […]. No tengas miedo de usar colores […]. Pinta con generosidad y sin dudas, pues no se debe perder la primera impresión.
> **Camille Pissarro**

dros más famosos, *Almuerzo sobre la hierba* y *Olympia*, abordó temas tradicionales pero los trasladó a un contexto contemporáneo, provocando el estupor de los visitantes del Salón.

Miembros del grupo

El impresionismo germinó en París a principios de la década de 1860, cuando coincidieron algunos estudiantes de pintura de la Académie Suisse (Claude Monet, Camille Pissarro, Paul Cézanne y Armand Guillaumin), y del estudio privado del pintor suizo Charles Gleyre (Monet, Jean-Auguste Renoir, Alfred Sisley y Frédéric Bazille). Manet y Edgar Degas, considerados también fundadores del movimiento, eran algo mayores que los demás componentes del grupo, y mantuvieron un pie en el campo del academicismo, pues no querían arriesgar la oportunidad de alcanzar el éxito. Manet, por ejemplo, nunca expuso en ninguna muestra impresionista. Mary Cassatt llegó al círculo a través de su amistad con Degas, mientras que Berthe Morisot los conoció gracias a Manet.

Pinta lo que ves

La máxima de Manet que rezaba «Uno debe ser de su tiempo y pin-

Claude Monet

Monet nació en 1840, hijo mayor de un tendero. Si bien se formó en la Académie Suisse y en el estudio de Gleyre, sus maestros fueron Boudin y Jongkind, de quienes aprendió a pintar al aire libre. Tras realizar en Argelia el servicio militar, trabajó en París y obtuvo cierto reconocimiento en el Salón. Durante la guerra franco-prusiana (1870–1871) huyó a Londres. Allí conoció a Paul

Durand-Ruel, marchante que lo ayudó a lanzar su carrera. En 1890, Monet compró una casa en Giverny y creó el jardín acuático que, durante sus últimos años, se convertiría en su tema favorito. Falleció allí en 1926.

Otras obras clave

1869 *La Grenouillère*.
1873 *Amapolas*.
1877 *Estación Saint-Lazare*.
1892–1895 *Catedral de Ruán* (serie).

Véase también: *Paisaje con Ascanio cazando el ciervo de Silvia* 192–195 ▪ *Tarde de domingo en la isla de la Grande Jatte* 266–273 ▪ *Olimpia* 279 ▪ *El palco* 279–280 ▪ *La absenta* 280 ▪ *El baño* 281

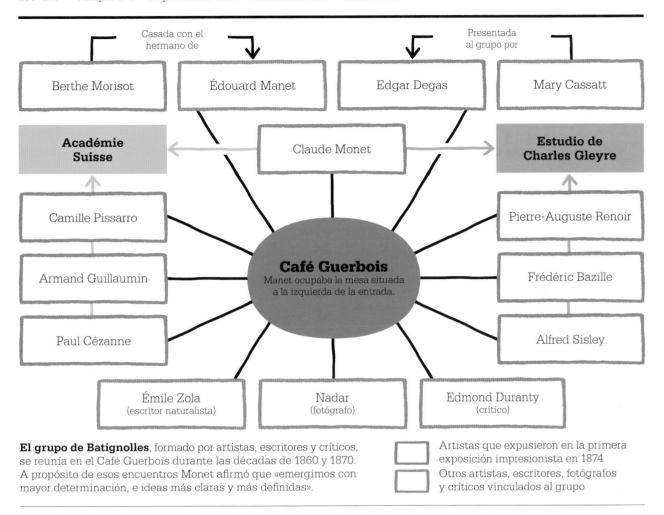

El grupo de Batignolles, formado por artistas, escritores y críticos, se reunía en el Café Guerbois durante las décadas de 1860 y 1870. A propósito de esos encuentros Monet afirmó que «emergimos con mayor determinación, e ideas más claras y más definidas».

Artistas que expusieron en la primera exposición impresionista en 1874

Otros artistas, escritores, fotógrafos y críticos vinculados al grupo

tar lo que ve» gozó de un enorme éxito entre los jóvenes impresionistas, quienes respondieron rindiendo culto a la ciudad de París. En aquella época, el barón Haussmann remodeló drásticamente la capital francesa: eliminó las estrechas callejuelas medievales y, en su lugar, construyó bulevares, plazas amplias y parques. Los impresionistas le dieron la espalda a las escenas clásicas y optaron por retratar a los parisinos en sus momentos de ocio: bebiendo y socializando en los cafés, paseando en barca, almorzando a orillas del Sena, o en el campo, un pasatiempo

relativamente nuevo, permitido por la reciente llegada de los ferrocarriles. Degas retrató a las bailarinas de ballet de la ópera de París y plasmó la atmósfera de las carreras de caballos en el hipódromo de Longchamp. Morisot y Cassatt, por su parte, mostraron diversos aspectos de la vida de las mujeres, como sus salidas al teatro o sus visitas a la modista. Irónicamente, Monet, Renoir, Sisley y Pissarro vivieron en la pobreza pero dedicaron toda su carrera a inmortalizar despreocupadas escenas de personas disfrutando de los placeres de la vida.

Pintura al aire libre

Una de las obsesiones de los impresionistas era captar la fugacidad, por lo que un elemento clave de su estilo era la práctica de la pintura al aire libre *(en plein air)*. Hasta entonces, los artistas componían los paisajes en su estudio, donde combinaban diversos bosquejos; sin embargo, los impresionistas anhelaban una relación más directa con la naturaleza.

Pintar al aire libre no era una idea nueva. En la década de 1830, los artistas de la escuela de Barbizon, como Jean-François Millet, ya habían comenzado a trabajar en el »

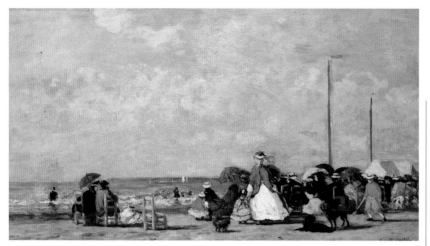

Eugène Boudin pintó varias escenas de la playa de Trouville en las décadas de 1860 y 1870. Sus pinceladas transmiten la luz nítida y el viento fresco del famoso complejo costero.

bosque de Fontainebleau, aunque en general solían terminar sus trabajos en el estudio. Otros artistas ya habían concedido una importancia especial a captar con precisión los detalles de las condiciones climáticas en sus paisajes. El pintor inglés John Constable (muy influido por los artistas de Barbizon) realizó numerosos estudios al óleo de nubes y cielos, con apuntes sobre el clima y el momento del día; Eugène Boudin, por su parte, analizó la forma de las olas y las nubes en sus bocetos de la costa de Normandía, en cuyos márgenes anotaba la hora y la dirección del viento.

Los impresionistas se atrevieron a dar un paso más y decidieron que la única manera de captar los fenómenos naturales era pintando exclusivamente al aire libre. Este enfoque, no obstante, conllevaba el problema práctico de realizar un cuadro con unas condiciones climatológicas y lumínicas cambiantes. Para superar esta dificultad, optaron por trabajar rápido y, a menudo, en pequeño formato; pero también idearon modos de simplificar las formas. No pintaban detalles superfluos ni perfiles marcados, y evitaban el uso del negro en las sombras; en su lugar, recurrían a un sistema óptico de colores: todos los tonos presentes en un cuadro teñían la superficie vecina con sus complementarios (o contrarios) para así obtener el efecto de la sombra (rojo con verde, naranja con azul, etc.). Al observar el cuadro desde la distancia adecuada, los colores se fusionaban en el ojo del espectador, creando un efecto óptico vibrante.

La ventaja de este método consistía en que no era necesario dedicar mucho tiempo mezclando colores en la paleta; los impresionistas sencillamente aplicaban ligeros toques y pinceladas de colores complementarios para obtener el efecto deseado.

Hubo dos avances técnicos que facilitaron la práctica de la pintura al aire libre. Por una parte, el desarrollo de los pigmentos sintéticos, que amplió el abanico de colores disponibles; por otra, y de mayor relevancia, fue la llegada de los tubos metálicos de pintura, un recipiente mucho más práctico de transportar que las bolsas de piel o las jeringas que hasta entonces se usaban.

En *Almuerzo sobre la hierba* (1863), Manet subvirtió las convenciones: omitió las reglas de la perspectiva y retrató a unos hombres modernos almorzando con una mujer desnuda.

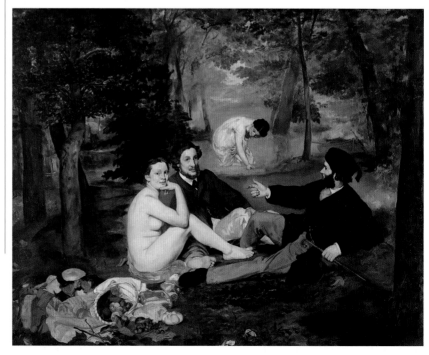

Mujeres en el jardín no es un retrato, pues los rostros de las mujeres se hallan difusos. Lo importante en esta pintura es el color de la luz y la relación entre luces y sombras.

Ensayo y error

Monet pintó su *Mujeres en el jardín* en una fase muy temprana de su carrera, cuando aún investigaba diversas maneras de pintar al aire libre. La inspiración definitiva fue *Almuerzo sobre la hierba,* una obra que causó un escándalo tremendo en el Salon des Refusés de 1863 (la exposición que reunía todas las obras rechazadas por el Salón oficial). Monet deseaba emular el éxito de Manet, pero no tanto su escándalo, de modo que cuando se embarcó en una serie de escenas de personas en un paisaje, omitió el desnudo.

El paisaje de *Almuerzo sobre la hierba* se había ideado completamente en el interior del estudio, pero Monet estaba resuelto a ejecutar su escena al aire libre. Ya tenía bastante experiencia en esta práctica, que había perfeccionado en Normandía, realizando bocetos junto a Eugène Boudin y Johan Barthold Jongkind.

Luz de jardín

El primer intento de Monet, titulado igual que el cuadro de Manet, resultó todo un fracaso. Comenzó a trabajar sobre un lienzo gigante de 400 × 600 cm en 1865, pero tuvo que abandonarlo un año después, cuando se vio obligado a dejárselo a su casero como fianza. Reanudó el trabajo con *Mujeres en el jardín*, que aunque seguía siendo grande, medía la mitad de su *Almuerzo* inicial y era, por lo tanto, mucho menos aparatoso.

Para realizar el cuadro, Monet cavó una zanja e instaló un complejo sistema de poleas que le permitía subir y bajar el lienzo. Esta ingeniosa idea le permitía trabajar en las distintas partes de la composición sin cambiar su perspectiva. Monet pintó *Mujeres en el jardín* en la casa que alquilaba en Ville d'Avray, en las afueras de París. Aparecen cuatro mujeres que recogen flores, y se rumorea que la composición está basada en una fotografía de la familia de Bazille, amigo y colega de Monet. La amante de Monet (y futura esposa) Camille Doncieux, posó para los personajes femeninos, pero la verdadera protagonista del cuadro es la luz, el juego de reflejos de los vestidos: el brillo del sol en la falda de la mujer que está en el suelo resalta por el contraste con las sutiles sombras proyectadas por el follaje y el parasol.

Monet se topó con varios problemas para realizar este cuadro. Pretendía completarlo al aire libre, pero la llegada del invierno le obligó a terminarlo en su estudio; además, el elevado coste de los materiales para un cuadro de esas dimensiones le dejó en la ruina. Pese a todo, lo peor fue que el Salón de 1867 rechazó *Mujeres en el jardín*, en razón de sus descuidadas pinceladas y su falta de contenido narrativo. **»**

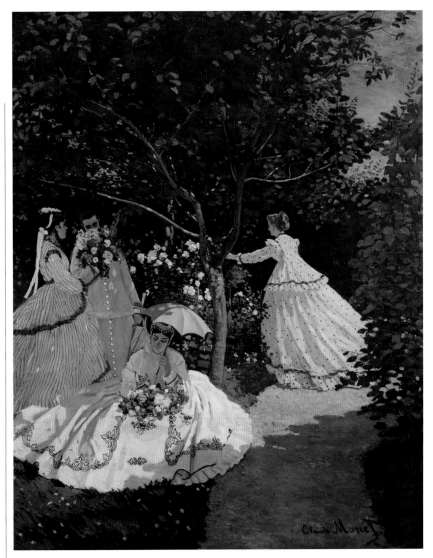

Caricia materna (1890–1891), uno de los diez bocetos a punta seca de la estadounidense Mary Cassatt. La influencia japonesa es evidente en los planos llanos y decorativos, que parecen recortables.

El fracaso de la obra *Mujeres en el jardín* marcó un punto de inflexión en la carrera de Monet. Abandonó la idea de crear obras adecuadas al gusto del Salón, lo que le dejó el camino expedito para la experimentación. Su compromiso de completar las pinturas al aire libre se hizo aún más firme e ideó otros métodos de trabajo. En lugar de dedicar meses a un cuadro, Monet empezó a concentrarse en lienzos más pequeños, trabajando rápido para poder plasmar los mínimos cambios de la luz o del tiempo.

Influencias creativas

Además de la pintura al aire libre, el desarrollo del impresionismo estuvo marcado por otros dos factores: el arte japonés y la fotografía. A mediados del siglo xix empezaron a aparecer grabados japoneses en Occidente, cuyo enfoque fresco y decorativo resultó ser una gran fuente de inspiración. Los artistas japoneses no seguían las convenciones occiden-

tales en cuanto a la perspectiva y no estaban demasiado interesados por los detalles individuales. En general, su impacto solía reposar en el uso de audaces mecanismos compositivos (formas aplanadas, ángulos insólitos y primeros planos chocantes).

Si bien del arte japonés estuvo en cierto punto presente en la mayoría de los impresionistas, Degas y Cassatt fueron sus más conspicuos seguidores. Ambos produjeron un arte gráfico extraordinariamente creativo y propio. En el caso de Cassatt, el influjo japonés resultó más evidente en la serie de diez grabados a punta seca que realizó a principios de la década de 1890. De hecho, la influencia era tan profunda que representó a algunos de sus modelos con un aspecto marcadamente japonés.

El desarrollo de la fotografía también ejerció una considerable influencia en algunos impresionistas. Varios artistas se apoyaban en las fotografías para pintar, aunque eran más bien reacios a admitir el papel principal que la nueva disciplina

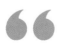

Las obras pintadas *in situ* poseen, invariablemente, un poder y una vivacidad imposibles de captar después en un estudio.
Eugène Boudin

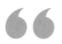

No reproducen paisajes, sino la sensación producida por el paisaje.
Jules-Antoine Castagnary
Le Siècle **(1874)**

desempeñaba en sus obras. Algunos se inspiraban en los «accidentes felices» que con frecuencia aparecían en las primeras fotografías, como enfoques o perspectivas poco habituales. La *Escuela de danza,* de Degas, es un perfecto ejemplo de ello: antes de la llegada de la fotografía, ningún artista habría pensado en retratar una pose tan desgarbada como la de la bailarina del centro, agachada para anudar su zapatilla. Tampoco habría usado la escalera de caracol de la izquierda, que permitía mostrar únicamente las piernas de las bailarinas. Este tipo de composición era radicalmente novedosa y dotaba a la escena de auténtico frescor y espontaneidad.

Exposición independiente

Los impresionistas charlaban y definían sus ideas en los cafés y los bares de París. El Café Guerbois, en la Avenue de Clichy, cerca del estudio de Manet en el distrito de Batignolles, era uno de los lugares de encuentro favoritos de artistas, escritores, músicos y hasta críticos, como Edmond Duranty, gran defensor de las obras del grupo. Monet describió el estimulante sentido de júbilo y ambición que emanaba de aquellos encuentros. Como consecuencia de las discusiones, el grupo

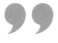

de artistas decidió montar una exposición propia, totalmente libre de las restricciones del Salón y de su estricto comité de selección. La exposición abrió sus puertas el 15 de abril de 1874 en el estudio del fotógrafo Nadar. El grupo se describía a sí mismo como una Asociación Cooperativa y Anónima de Pintores, Escultores y Grabadores, aunque el nombre por el que pasarían a la historia nació en aquella misma muestra. Louis Leroy redactó una crítica desfavorable de la exposición en la revista satírica *Le Charivari*, y sirviéndose del título de uno de los cuadros de Monet, *Impresión, sol naciente,* apodó al grupo los «impresionistas». Su intención era ridiculizarlos, pero los propios artistas pronto se adueñaron del término.

Apoyo popular

Entre 1874 y 1886 se organizaron ocho exposiciones impresionistas, si bien no todas estuvieron reservadas exclusivamente al nuevo estilo. Paul Gauguin, Georges Seurat y el pintor simbolista Odilon Redon fueron algunos de los participantes ajenos al movimiento. La primera exposición fue denostada por la crítica, pero con los años, la opinión pública se fue inclinando a su favor. Lo mismo puede decirse de la asistencia. La primera muestra atrajo apenas a 3500 visitantes, mientras que por la última pasaron unas 500 personas cada día.

En 1886, las exposiciones habían cumplido su objetivo. El éxito alcanzado por el impresionismo había logrado debilitar el monopolio casi total del Salón como árbitro del buen gusto y había animado a otros movimientos. Aunque los miembros del grupo seguían reuniéndose en «cenas impresionistas», en términos de estilo habían tomado caminos diferentes. En 1884, un grupo de artistas organizó el Salon des Indépendants, prescindiendo por completo de un comité de selección, al que siguieron otras iniciativas similares, en particular el Salon d'Automne, inaugurado en 1903, donde se exhibieron los controvertidos inicios de los movimientos vanguardistas que verían la luz en los inicios del siglo xx. ∎

Escuela de danza (1873), de Edgar Degas, es una obra atrevida por la pose nada convencional de las bailarinas. Degas pintó numerosas escenas de bailarinas y caballos, así como retratos.

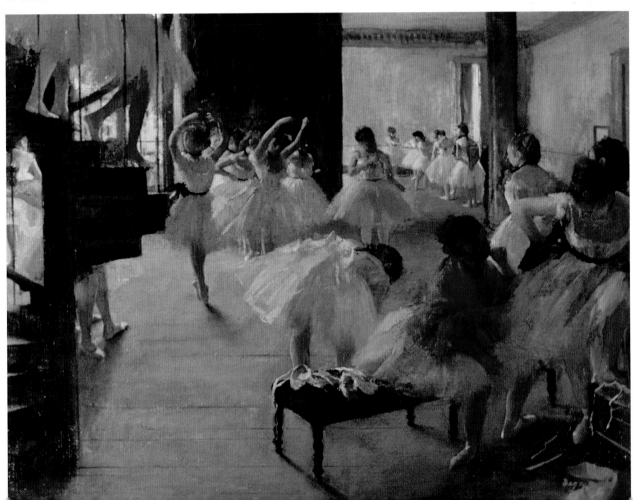

LA RELEVANCIA DEL TEMA ES SECUNDARIA CON RESPECTO A LA ARMONIA DEL COLOR

NOCTURNO EN NEGRO Y ORO: LA CAÍDA DEL COHETE (1875), JAMES ABBOTT McNEILL WHISTLER

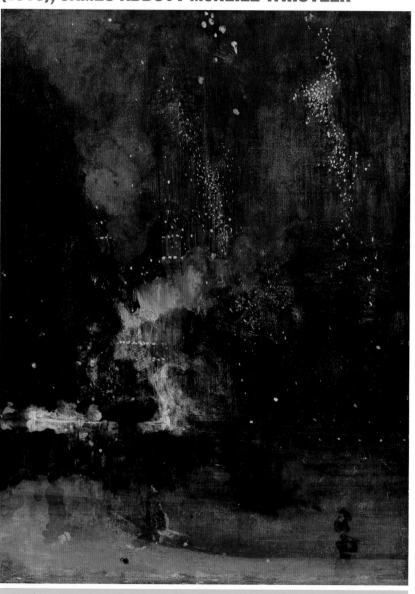

EN CONTEXTO

ENFOQUE
Esteticismo

ANTES
1848 Dante Gabriel Rossetti cofunda la Hermandad Prerrafaelita en Inglaterra: rechazan un arte con lugares comunes y convenciones.

1854 Los espacios planos y la paleta reducida del arte japonés comienzan a ejercer influencia en los pintores occidentales.

DESPUÉS
1880 Edward Burne-Jones expone *La escalera de oro*, una obra con tintes de ensoñación, imbuida de las ideas de Whistler sobre pintura y música.

Década de 1880 Walter Greaves, alumno de Whistler, pinta varias escenas de un río que recuerdan mucho a los *Nocturnos* de su maestro.

1892 La obra del ilustrador y pintor Walter Crane, epitomada en *Los caballos de Neptuno*, trasluce la influencia esteticista.

E l esteticismo fue un movimiento artístico que se desarrolló durante la segunda mitad del siglo XIX y cuyo principio básico era «el arte por el arte». La consigna, popularizada años antes por el crítico francés Théophile Gautier, se empleó para promover la idea de que el arte debería ser completamente autónomo: los pintores no deberían sentir presión ninguna para realizar obras moralizadoras o didácticas con el objetivo de ilustrar algún tipo de narrativa o de parecer realistas. James Abbott McNeill Whistler encontraba paralelismos entre la

La habitación del pavo real, pintada por Whistler entre 1876 y 1877 para la casa del magnate naviero Frederick Leyland. Las influencias del arte japonés son claras.

pintura y el mundo abstracto de la música y bautizó sus obras con títulos musicales. Sus cuadros (hasta los retratos) son «armonías», «sinfonías» o «nocturnos» (composiciones musicales en consonancia con la noche).

Retratos de la noche

La mayor parte de los *Nocturnos* de Whistler son evocaciones, neblinosas y crepusculares, del río Támesis en Londres. Whistler solía pasar muchas horas sobre el agua, y empleaba a los asistentes de su estudio (Walter y Henry Greaves) como remeros. Una vez tenía que clara la escena que deseaba pintar, la memorizaba y realizaba un boceto, pero trabajaba en la obra en sí en su estudio, donde preparaba su «salsa» (pinturas rebajadas con aceite de linaza, aguarrás y copal), que aplicaba en capas finas y transparentes, a fin de crear unas combinaciones de tono y color delicadas y armoniosas.

En contadas ocasiones Whistler retrató escenas desde la orilla: *La caída del cohete* muestra los jardines de recreo de Cremorne, en Chelsea, donde el entretenimiento incluía un espectáculo pirotécnico. Si bien a primera vista el cuadro puede tener

cierta apariencia abstracta, es posible identificar un camino que serpentea y tres siluetas humanas algo borrosas (un efecto fantasmagórico que tal vez Abbott tomase prestado de las primeras fotografías). Asimismo, bebió de fuentes más allá de sus estudios formales: fue un ferviente admirador del pintor español del siglo XVII Diego Velázquez y, durante su estancia en Francia, conoció al pintor realista Gustave Courbet, quien ejerció una gran influencia sobre su estilo inicial. Al instalar-

se en Londres, trabó amistad con Dante Gabriel Rossetti y el círculo prerrafaelita, y conjugó el estilo de sus amigos con su interés creciente por el arte y los grabados japoneses.

Pese a que *La caída del cohete* no fue el mejor de sus *Nocturnos*, sí fue el más memorable: desencadenó un triste proceso judicial cuando, en 1887, John Ruskin, el crítico más famoso de la época, redactó una funesta crítica de la obra en cuestión. Whistler, enfurecido, lo demandó por difamación y el proceso fue tremendamente mediático. El pintor ganó el caso, pero tan solo recibió una compensación irrisoria por los daños. El asunto se convirtió en una tragedia personal para ambos hombres: el estado mental de Ruskin empeoró y Whistler acabó arruinado. Con todo, en un sentido más amplio, marcó un hito en la lucha por la libertad artística. ▪

James Abbott McNeill Whistler

Nació en 1834 en EE UU, hijo de un ingeniero del ejército. Comenzó en la Academia Militar de West Point, pero no terminó el curso. Prefirió el arte y en 1855 se instaló en París, donde ingresó en el estudio de Gleyre. Whistler comenzó a pintar sus *Nocturnos* durante la década de 1870, aunque, por lo general, se consideraban demasiado vanguardistas para

el gusto de aquella época; sus retratos, en cambio, eran muy codiciados. En 1879 se retiró a Venecia, donde realizó unas magníficas series de bocetos. Pasó los últimos días de su vida entre París y Londres, donde murió en 1903.

Otras obras clave

1862 *Sinfonía en blanco n.º 1: la dama blanca.*
1871 *Composición en gris y negro: retrato de la madre del artista.*

UNA OBRA DE ARTE QUE NO NAZCA DE LA EMOCION NO ES ARTE

TARDE DE DOMINGO EN LA ISLA DE LA GRANDE JATTE (1884), GEORGES SEURAT

Detalle de *Tarde de domingo en la isla de la Grande Jatte*

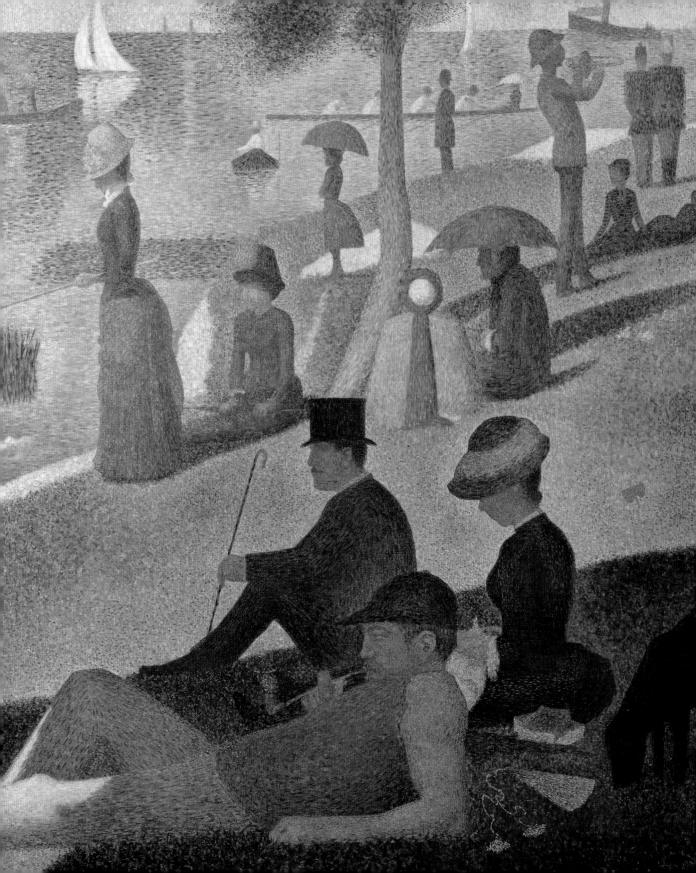

EN CONTEXTO

ENFOQUE
Postimpresionismo

ANTES

1879 *Cromática moderna*, el influyente libro de Ogden Roods, explora los aspectos científicos del color.

1881 Seurat realiza una copia de *El pobre pescador,* de Pierre Puvis de Chavannes, cuya obra admiraba profundamente.

1884 Seurat conoce a su compañero colorista Paul Signac en el Salon des Indépendants.

DESPUÉS

1888 Paul Gauguin visita a Vincent van Gogh en Arles, pero se va repentinamente tras una crisis de su amigo.

1891 Gauguin se instala en Tahití para escapar de la «artificialidad» de Europa.

1904 El Salon d'Automne acoge una exposición especial sobre la obra de Cézanne.

C uando en el año 1886 los impresionistas realizaron su última exposición en París, ya habían instaurado un nuevo estilo pictórico que revolucionó el arte francés. Los impresionistas, siguiendo la consigna de Manet que dictaba que «uno debe ser de su tiempo y pintar lo que ve», habían tratado de captar la fugacidad del momento: movimiento, luz y reflejo. Su interés en el aspecto visual de las obras, no obstante, generó reacciones de otros artistas que deseaban profundizar en temas con una mayor carga intelectual, espiritual o emocional. Esas obras a menudo han recibido la etiqueta de «postimpresionistas», término que no alude a una filosofía ni a un enfoque específicos, sino que engloba a los artistas que surgieron del impresionismo pero que, a la vez, renegaban de él. En concreto, describe la obra de cuatro maestros del arte de finales del siglo xix –Georges Seurat, Paul Gauguin, Vincent van Gogh y Paul Cézanne– junto a sus respectivos círculos.

Exposición postimpresionista

Ninguno de estos artistas habría reconocido el término «postimpresio-

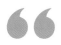

El impresionismo era un callejón sin salida [...] Si el pintor trabaja directamente desde la naturaleza, a la larga, solo explora los efectos momentáneos.
Pierre-Auguste Renoir

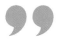

nista», acuñado en 1910 por el crítico inglés Roger Fry cuando buscaba un título para una exposición en las Grafton Galleries de Londres. La exposición («Manet y los postimpresionistas») estaba dominada por las obras de Manet, Gauguin, Van Gogh y Cézanne.

Fry colaboró con un joven crítico literario, Desmond MacCarthy, en el prefacio del catálogo. Juntos intentaron identificar y describir las características que conectaban a los miembros de su grupo. Fry y MacCarthy constataron que los pintores

Georges Seurat

Seurat nació en París en 1859, hijo de un agente judicial acaudalado y excéntrico. Muy pronto mostró talento para el dibujo e ingresó en la Escuela de Bellas Artes, pero aprendió más durante el tiempo que pasó junto al pintor simbolista Pierre Puvis de Chavannes. Su primera gran obra fue *Bañistas en Asnières*, expuesta en 1884, y, con el éxito de *Tarde de domingo en la isla de la Grande Jatte*, consolidó su reputación dentro de los círculos artísticos progresistas. Seurat afirmaba ser el inventor de la técnica neoimpresionista, que aplicaba a escenas parisinas y

a series atmosféricas donde mostraba puertos desiertos en Normandía. Experimentó con ideas muy diversas y cuando una enfermedad no diagnosticada acabó prematuramente con su vida, se encontraba inmerso en investigaciones sobre los efectos psicológicos de la expresividad del color y la línea.

Otras obras clave

1883–1884 *Bañistas en Asnières.*
1887 *La parada del circo.*
1890 *Mujer empolvándose.*
1890 *El puerto de Gravelines.*

Véase también: *Mujeres en el jardín* 256–263 ▪ *La danza de la vida* 274–277 ▪ *Olimpia* 279 ▪ *El palco* 279–280 ▪
Autorretrato con la oreja vendada 280 ▪ *El día de los dioses* 281 ▪ *Las bañistas* 281 ▪ *Mujer con sombrero* 288–289

Algunos postimpresionistas adoptaron un enfoque científico (Seurat y Cézanne) mientras que otros fueron más intuitivos (Gauguin y Van Gogh) para experimentar con formas simplificadas y colores artificiales.

Seurat emplea una técnica **divisionista** o **puntillista**, descompone sus figuras en **coloridos puntos** diminutos y separados. Los personajes se reducen a meras siluetas.

Cézanne resalta la **estructura geométrica** de sus paisajes y bodegones. Afirmó que: «Hay que tratar la naturaleza a través del **cilindro**, la **esfera** y el **cono**».

La **naturaleza** cobra **vida** en los lienzos de Van Gogh. Las **espirales** surcan el cielo, los **árboles brillan** como llamas oscuras y gruesos **trazos de color** evocan **formas simples**.

Gauguin recurre a la **llanura en los colores y en el ritmo**, y a un **trazo fluido** para expresar el mensaje interior de sus obras.

compartían el rechazo al naturalismo de los impresionistas y abogaban por indagar en «el significado emocional subyacente en las cosas». Después de barajar distintos nombres, se decidieron por «postimpresionistas», sin sospechar que el término seguiría en uso más de un siglo después.

La exposición causó un revuelo considerable. La mayoría de las críticas fueron desfavorables, pero esto no amedrentó a las Grafton Galleries, que organizaron una segunda muestra postimpresionista en 1912.

Primeros pasos

Fry no consideraba a Seurat como miembro fundamental del grupo que él mismo había definido, y solo hubo dos obras que representasen al artista en la exposición de 1910. Sin embargo, fue Seurat quien dio los primeros pasos decisivos para alejarse del impresionismo. Su enorme lienzo del parque de la Grande Jatte fue el centro de atención en la última exposición impresionista en 1886. En un plano superficial, mostraba rasgos que lo conectaban con el impresionismo: era una escena moderna de parisinos disfrutando de su tiempo de ocio en un ambiente exterior; además, Seurat también concedía mucha importancia al tratamiento de la luz. No obstante, donde Clau-

Algunos dicen ver poesía en mis cuadros; yo solo veo ciencia.
Georges Seurat

de Monet y Pierre-Auguste Renoir habían jugado con la luz y el color de manera intuitiva, pintando deprisa en el lugar de la escena, Seurat había aplicado teorías científicas sobre óptica y color, de manera precisa y sistemática, convencido de que así lograría unos colores más vibrantes y luminosos. Asimismo, a diferencia de la sensación de movimiento característica de los cuadros impresionistas, en *Tarde de domingo en la isla de la Grande Jatte* la serenidad es palpable. Los personajes tienen poses estáticas y rígidas, y las sombras parecen permanentes, lo que confiere a la tela cierto aire de ensoñación.

La Grande Jatte es una obra muy estructurada, planeada al detalle. Seurat realizó numerosos dibujos a carboncillo de personajes y motivos individuales, así como una serie de bocetos al óleo que le ayudaron a diseñar la composición final. De hecho, uno de aquellos bocetos estaba »

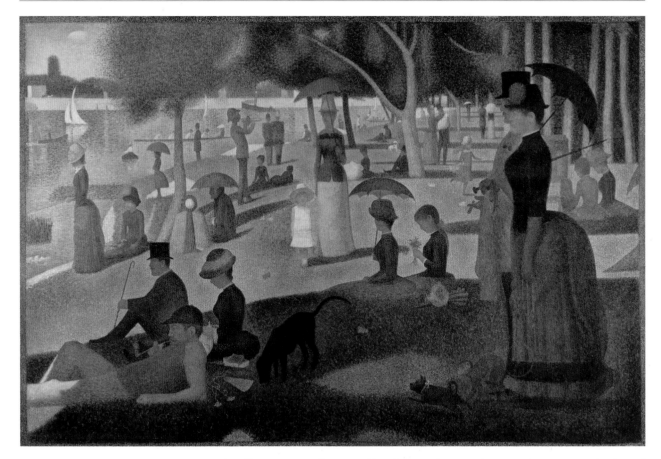

La Grande Jatte es una isla del río Sena, cerca de París. Algunos opinan que, con este cuadro de gente relajada en el parque, Seurat aborda la aparente falsedad de la sociedad francesa.

suficientemente detallado como para ser expuesto por sí solo. Mostraba el paisaje de la Grande Jatte vacío de los personajes que integrarían la obra final. Seurat usó esta obra para fijar la ubicación de las sombras, uno de los elementos clave de la composición: la sombra alargada del primer plano, por ejemplo, conduce el ojo del espectador hacia el interior del cuadro.

Seurat realizó el lienzo final en el estudio, en contraposición con el método preferido por los impresionistas, la pintura al aire libre. El gran formato del lienzo (de 310 cm de largo) podría haber acarreado problemas

a Seurat, pues le impedía alejarse lo suficiente para poder observar el cuadro desde la distancia necesaria. En la obra final se han detectado varias discrepancias de escala; por ejemplo, la mujer que aparece en el centro es demasiado grande, ya que está en el mismo plano que la que figura pescando a la izquierda.

Teoría del color

Del mismo modo que sus coetáneos, Seurat estaba al corriente de las últimas teorías sobre la percepción del color y las utilizaba deliberadamente en sus obras. En *Grammaire des Arts du dessin* (1867) (Gramática de las artes del dibujo), un libro del crítico Charles Blanc, aprendió la ley de los contrastes simultáneos enunciada por el teórico del color Michel Chevreul. Según esta norma, los colores

«complementarios», como el rojo y el verde, ganan intensidad cuando aparecen juntos y, a la inversa, pierden gran parte de su poder si se mezclan. Seurat también leyó *Cromática moderna* (1879), del estadounidense Ogden Rood, físico y pintor aficionado. Esta influyente obra, pensada para los artistas, renovó las ideas de Chevreul sobre el contraste. Dividía el color en tres parámetros –luminosidad, tono y pureza– e incluía un círculo cromático muy detallado que mostraba los tonos complementarios de 22 colores.

Seurat creía que su trabajo sobre el color resultaba más eficaz cuando aplicaba la pintura mediante ligeros toques, que realizaba con el extremo del mango del pincel. Llamó a su técnica «divisionista» para recalcar la distancia entre sus puntos de pin-

> No hay que pintar mucho la naturaleza. El arte es una abstracción; podemos llegar a ella soñando ante la naturaleza.
> **Paul Gauguin**

tura, a pesar de que muchos de sus contemporáneos preferían el término «puntillista», en referencia a los diminutos puntos de color. La técnica de Seurat difería del enfoque improvisado de los impresionistas, cuyas breves pinceladas de colores complementarios con frecuencia se solapaban. El término «neoimpresionista» se utilizó para describir la reinvención de Seurat de los principios impresionistas, a los que trató con un enfoque más científico y sistemático.

Al borde del agua

La Grande Jatte causó sensación por su colorido resplandeciente y la singularidad de sus formas, rayanas en lo infantil. Los críticos comentaron la rigidez de los personajes de Seurat: uno llegó a compararlos con soldaditos de juguete, mientras que otro apuntó que «los paseantes, ataviados con sus mejores ropas de domingo [...] se asemejan a los personajes simplificados de un cortejo de faraones». En uno de los pocos comentarios que Seurat prodigó a propósito del cuadro, explicó que su intención era que los personajes se parecieran a los del Partenón, de la Acrópolis de Atenas: «Quiero que la gente moderna [...] se mueva del mismo modo que en esos frisos». En otras palabras,

deseaba combinar la modernidad impresionista con las formas estructuradas del arte clásico para alcanzar un sentido de atemporalidad. *La Grande Jatte* fue, en muchos aspectos, una pieza hermana de *Bañistas en Asnières*, obra que Seurat había completado dos años antes. Las dos escenas sucedían exactamente en orillas opuestas del Sena, muchos personajes aparecen de perfil, mirándose los unos a los otros, y en ambos cuadros figura la misma barca.

Seurat especificó «domingo» en el título de la obra, pues era el día de la semana en que todas las clases sociales se mezclaban en la Grande Jatte. En la escena se ven desde personajes acaudalados, algo ridículos en su exagerado refinamiento, hasta miembros de las clases bajas, como los soldados (centro hacia arriba) o la nodriza (sentada a la izquierda, con su característico tocado naranja).

Por aquel entonces, muchos artistas experimentaban con técnicas semejantes y el estilo de Seurat tuvo buena acogida. De hecho, en la última exposición impresionista en 1886

compartió sala con tres de los grandes exponentes de la pintura neoimpresionista: Paul Signac, Camille Pissarro y el hijo de este último, Lucien. La fama del estilo de Seurat aumentó después de que mostrara *La Grande Jatte* en otras dos exposiciones influyentes: el Salon des Indépendants en París y Les Vingt, en Bruselas. Con todo, la moda del neoimpresionismo fue relativamente pasajera, principalmente porque requería un método parsimonioso y concienzudo.

Gauguin y el sintetismo

Hubo otras variantes postimpresionistas cuyo éxito perduró más tiempo. Tras abandonar su trabajo como corredor de bolsa para convertirse en pintor a tiempo completo, Paul Gauguin comenzó a trabajar con un estilo impresionista. Participó en varias de las exposiciones del movimiento, **»**

En *Visión después del sermón* (1888), también llamado *La lucha de Jacob con el ángel*, con los colores planos y pocas sombras, Gauguin da un gran paso con respecto a su naturalismo más temprano.

donde, en general, sus cuadros gozaron de buena acogida; no obstante, en la última muestra fue eclipsado por Seurat. Gauguin despreciaba el puntillismo y no llevó demasiado bien el éxito del «joven químico».

Gauguin coincidía con Seurat en las limitaciones del impresionismo, pero su solución para superarlas fue muy distinta. En 1886 integró una colonia de artistas en Bretaña donde,

Noche estrellada (1889) es el obsesivo estudio de Van Gogh sobre la gama de azules que veía en el cielo nocturno. «A menudo me parece que la noche es aún más rica en colores que el día», afirmó.

junto a Émile Bernard, desarrolló el sintetismo. La «síntesis» propuesta por dicho estilo consistía en combinar las impresiones visuales de la naturaleza con simpleza en las formas y expresividad en los colores para aportar vigor a las ideas subyacentes del cuadro. En contraposición con los impresionistas, que se deleitaban en la modernidad, Gauguin recurría al arte «primitivo» de culturas ancestrales en busca de inspiración. En un principio, se inspiró en las tradiciones celtas de Bretaña y más adelante, en las antiguas leyendas de Tahití.

Las ideas de Gauguin cristalizaron en su primera obra maestra,

Visión después del sermón, donde muestra a una congregación bretona meditando acerca de un sermón que acaban de escuchar sobre la lucha de Jacobo contra un ángel. El conflicto se representa como si fuera un hecho real, pero sucede en un extraño paisaje rojizo, casi surrealista, separado de la congregación por una gruesa rama (estrategia que Gauguin copió de los grabados japoneses). El efecto general es de un asombro místico.

Van Gogh y Cézanne
En 1887, Gauguin y Bernard conocieron a Vincent van Gogh en París. Expusieron juntos y Van Gogh se em-

papó de las características de esos dos pintores para su nuevo estilo. Las primeras pinturas de Van Gogh tenían un estilo oscuro y naturalista, ejemplificado en *Los comedores de patatas* (1885), pero su paleta se aclaró tras su llegada a París en 1886, donde realizó varios lienzos de estilo impresionista de los molinos de Montmartre. Sin embargo, esto solo fue un breve interludio antes de descubrir los grabados japoneses, que marcarían profundamente su estilo.

Además, los numerosos contactos de Van Gogh con otros artistas, a pesar de que no siempre compartiera su visión, también se vieron reflejados en su pintura. Van Gogh no deseaba emplear las formas y colores expresivos con el único fin de explorar ideas nuevas. El mundo visual ejercía una atracción demasiado fuerte. Van Gogh se consideraba a sí mismo «un hombre de la naturaleza, guiado por la mano de la naturaleza» y, en sus últimos años, en las cálidas tierras del sur de Francia, canalizó sus emociones en novedosas imágenes del paisaje que lo rodeaba.

Van Gogh podía mostrar una naturaleza milagrosa –como en su célebre obra *Noche estrellada*, donde el cielo está inundado de grandes estrellas y espirales de energía–, en cam-

En lugar de retratar lo que veo ante mí, uso el color de forma totalmente arbitraria para expresarme con más rotundidad.
Vincent van Gogh

bio, a veces, un simple maizal podía presentarse como una amenaza.

Paul Cézanne, como Van Gogh, trabajó mucho en el sur de Francia y tendía a aislarse de otros artistas. En los inicios del movimiento se lo asoció con los impresionistas y participó en la primera y en la tercera exposiciones. El vínculo se debía, en buena medida, a su amistad con Camille Pissarro. Ambos pintaron juntos al aire libre en Pontoise a principios de la década de 1870. La pintura *in situ* (uno de los principios básicos del impresionismo) llegó a ser uno de los pilares del método de trabajo del propio Cézanne, pese a que nunca estuvo satisfecho con algunos aspectos del estilo. Le desagradaba el énfasis en los efectos transitorios y alegaba que él quería producir «algo sólido y duradero, como el arte de los museos».

Igual que Monet, Cézanne se deleitó pintando una y otra vez el mismo tema. Realizó más de 60 cuadros del Mont Sainte-Victoire, en su Provenza natal. Sin embargo, mientras Monet usaba sus series como mecanismos para concentrarse en los efectos de la superficie –luces, sombras y con-

En sus vistas del Mont Sainte-Victoire, Cézanne tendía hacia la abstracción. Las últimas imágenes (esta es de entre 1902 y 1906, justo antes de su muerte) carecían por completo de realismo.

diciones atmosféricas–, Cézanne investigaba más allá de dichas distracciones. Poco a poco, despojó sus obras de detalles, como casas y caminos, hasta reducir los paisajes a meros dibujos con forma y color.

El legado postimpresionista

Si bien los postimpresionistas estaban unidos por su deseo de desafiar al impresionismo al tiempo que bebían de él, elaboraron respuestas muy diferentes en términos de estilo. Las tendencias abstractas y el interés por la forma pura de los postimpresionistas resultaron ser una gran fuente de inspiración para los pioneros del arte abstracto. Con su énfasis en la estructura y los efectos ópticos de los colores, el arte de Cézanne fue el precursor original del cubismo, mientras que el estilo personal y expresivo de Van Gogh y Gauguin fue una gran influencia para los expresionistas. ■

VESTIR LA IDEA CON UNA FORMA SENSIBLE

LA DANZA DE LA VIDA (1899–1900), EDVARD MUNCH

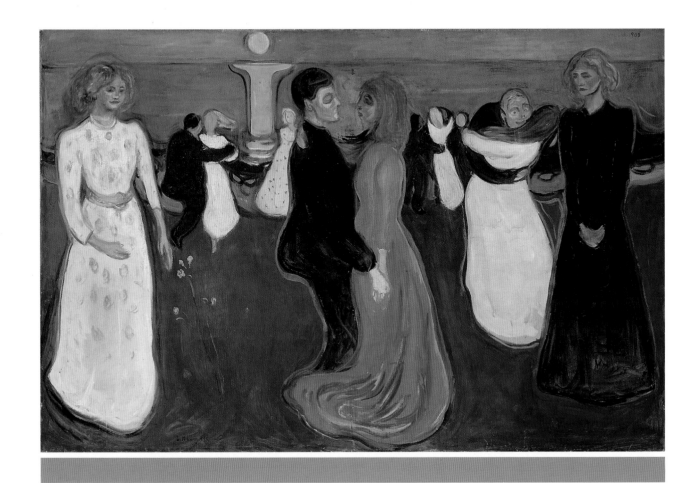

EN CONTEXTO

ENFOQUE
Simbolismo

ANTES
1884 Se publica *A contrapelo*, del escritor francés J. K. Huysmans, un hito para el pensamiento simbolista.

1886 El poeta griego Jean Moréas publica en París el *Manifiesto del simbolismo*.

1890 El belga James Ensor demuestra en *Intriga* la misma mezcla de detalle autobiográfico e imaginación inquietante característica de Munch.

DESPUÉS
Principios del siglo xx
La obra de Munch influye al expresionismo: las imágenes se distorsionan para expresar sentimientos subjetivos.

1937 Los nazis confiscan 82 obras de Munch de las galerías alemanas por «decadentes».

Los símbolos en el arte son un recurso visual para transmitir significado, a menudo de forma indirecta. Así, en muchas pinturas cristianas se puede reconocer a los santos por sus atributos: san Pedro lleva las llaves del paraíso y san Juan sostiene un libro. Los símbolos permiten hablar de las virtudes del ser humano o narrar historias completas: los lirios blancos representan la pureza, mientras que la manzana evoca la tentación de Adán y Eva. La alegoría y el mito también funcionan como símbolos para representar diferentes niveles de significado en el arte.

Este tipo de simbolismo, no obstante, no se refiere a la corriente literaria y artística homónima que triunfó a finales del siglo XIX. A los artistas de este movimiento no les interesaban los símbolos con significados establecidos; al contrario, querían que sus cuadros funcionaran más como la poesía: deseaban despertar emociones e ideas a través de imágenes evocadoras.

Los temas del simbolismo

El simbolismo floreció en Francia alimentado por las ideas de algunos poetas como Stéphane Mallarmé, Charles Baudelaire y Jean Moréas, pero pronto los artistas de otros lugares, como el pintor noruego Edvard Munch se unieron al movimiento. Partiendo del énfasis romántico en las emociones, surgió como una reacción contra la objetividad del naturalismo y del impresionismo, aunque no estaba limitado a un único estilo visual y sus adeptos siguieron varios métodos para alcanzar sus objetivos.

Estos artistas modificaron la línea y el color, recurrieron a insólitas combinaciones de imágenes y abordaron temas como el miedo, la muerte, el amor o el deseo. Muchos recurrieron a las asociaciones musicales, en parte influidos por la teoría de las «correspondencias» de Baudelaire, según la cual los colores estaban relacionados con notas musicales. Otras imágenes comunes eran *femmes fatales*, personajes andróginos, cabezas cortadas y besos. Los »

Edvard Munch

Munch nació en 1863 cerca de Christiania (actual Oslo), en Noruega. La muerte de su madre y su hermana a causa de la tuberculosis, y la rigurosa fe cristiana de su padre marcaron su infancia. Al terminar sus estudios en la Escuela Real de Arte y Dibujo en Christiania, comenzó a trabajar y a exponer en la ciudad. Consideraba los estilos realistas demasiado superficiales, por lo que para sus obras ahondó en su propio estado mental. Munch vivió en Francia entre 1889 y 1892, su periodo más productivo, y luego en Alemania. A principios del siglo xx su salud mental empeoró, y su adicción a la bebida agravó la situación. En 1908 sufrió una crisis nerviosa. Tras el tratamiento, regresó a Oslo y se entregó a una vida solitaria. Murió en 1944.

Otras obras clave

1885–1886 *La niña enferma.*
1893 *El grito.*
1893–1895 *Amor y dolor.*
1894–1895 *Madonna.*
1899–1902 *Las chicas del puente.*

Enfermedad, locura y muerte fueron los ángeles negros que velaron mi cuna al nacer y me acompañaron toda la vida.
Edvard Munch

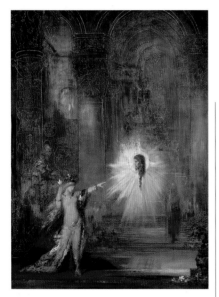

En *La aparición* (1876), Gustave Moreau resalta la emotividad y alude a Salomé, frente a la cabeza cortada de Juan el Bautista, con su dominio de la composición y los efectos pictóricos.

cuadros solían estar adornados con ideas esotéricas o místicas, indicio del renacimiento de un interés por la teosofía (una corriente filosófica que buscaba alcanzar el conocimiento directo de lo divino mediante el éxtasis y la intuición).

Los pioneros del simbolismo francés fueron Gustave Moreau, Pierre Puvis de Chavannes y Odilon Redon. Moreau, artista muy encerrado en sí mismo, se basó en temas mitológicos y religiosos, como en *La aparición* (1874–1876), que evoca un palacio oriental donde Salomé se enfrenta a la cabeza cortada de san Juan Bautista.

Puvis, en cambio, inspiró a toda una generación de simbolistas más jóvenes con *El pobre pescador* (1881). En contraposición con el realismo imperante en la época, el pintor recurrió a una línea rítmica y unos colores planos y desvaídos para reflejar la miseria de la familia de un pescador en un paisaje desolado y gris. En los carboncillos y las litografías de

Redon, la imaginería onírica era una fusión entre su interés por disciplinas tan eclécticas como la botánica o los insectos y los escritos de Edgar Allan Poe. Un crítico de su tiempo definió su extraordinario trabajo como «increíblemente extraño [...]. Un conjunto de arrugas, pesadillas, visiones mórbidas y alucinaciones».

Estados de ánimo

En su Noruega natal, Munch estaba lejos de la corriente de actividad simbolista. Primero se acercó al naturalismo y, a mediados de la década de 1880, se unió a los Bohemios de Christiania (actual Oslo), un controvertido grupo de escritores y artistas de la ciudad. El grupo redactó una divertida lista de «mandamientos», pero Munch solo se comprometió, y muy en serio, con el primero: «Escribirás sobre tu vida». La frase bien podría haber servido como consigna para el conjunto de su carrera.

A partir de finales de la década de 1880, Munch empezó a viajar para mostrar su obra y empaparse de las ideas simbolistas. En particular, el sintetismo de Gauguin –donde la forma se sintetiza en emoción– le influyó especialmente, así como el aspecto fantasioso de las imágenes del suizo Arnold Böcklin. Muy pronto, Munch empezó a producir sus propias obras simbolistas. Un ejemplo típico es *Melancolía, bote amarillo* (1892), donde representa más un estado de ánimo que un tema narrativo o realista. Muchos de sus cuadros llevan por título conceptos abstractos y suelen estar basados en sus experiencias o en las de sus amigos. Su obra más famosa, *El grito*, era la representación de «un grito pasando a través de la naturaleza», que el artista sintió mientras daba un paseo por Niza, en Francia.

El friso de la vida

Desde el comienzo de su carrera, Munch concibió los ciclos de pinturas con la idea de que los cuadros se exhibieran juntos. *La danza de la vida* pertenece a un ciclo conocido como *El friso de la vida*, un proyecto

En *Melancolía* (1894), Edvard Munch emplea colores expresivos y sombríos y contornos ondulantes para evocar el humor depresivo de su amigo Jappe Nilssen durante un tormentoso romance.

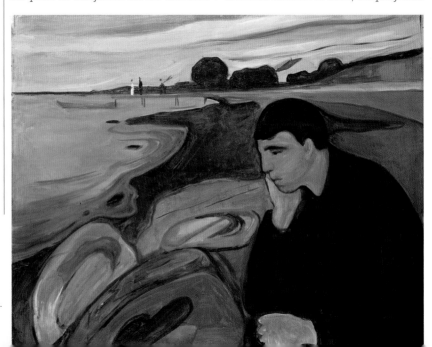

El arte de Munch refleja sus turbulentas relaciones con las mujeres. En *Amor y dolor* (1893–1895) retrata a una **vampiresa** mordiendo el cuello de un hombre.

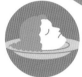

En su *Madonna* (1895–1902), subvierte la representación normal de la **Virgen**: retrata a una mujer con un **embrión marchito** y unas líneas de esperma como adornos.

En la novela simbolista de Georges Rodenbach *Bruges-la-morte* (1892), la *femme fatale* tiene una **larga melena**, que puede interpretarse como símbolo de belleza o arma letal.

La *femme fatale*

El tema favorito de Munch y otros pintores, escritores y músicos simbolistas. La figura de la *femme fatale*, inspirada en los mitos o en la historia, o construida a partir de las experiencias y la imaginación del autor.

Gustave Moreau, el inglés Aubrey Beardsley y el irlandés Oscar Wilde están embelesados con **Salomé**, la princesa que pidió la cabeza de Juan Bautista a cambio de una **danza**.

Las sirenas eran personajes recurrentes en los simbolistas. Arnold Böcklin y Gustave Klimt retratan a las **tentadoras** criaturas en sus cuadros.

Los pintores simbolistas recurrieron a la mitología griega en busca de ejemplos de *femme fatale*. **Medusa**, la **Esfinge** y **Circe**, la hechicera, están entre las favoritas.

los ojos o en *Atracción*, obras en las que la mujer es el personaje dominante. En una versión de *Atracción*, el cabello de la mujer se enrosca en torno al cuello de la cabeza del hombre, como un insecto que atrapase a su presa, y en *La danza de la vida*, el vestido de la mujer tiene un papel similar, envolviendo el pie del hombre.

Muchos de los personajes de los cuadros de Munch estaban basados en mujeres de su vida. Probablemente, la joven central de *La danza de la vida* era su prima, con quien mantuvo una apasionada aventura hasta que ella lo abandonó. De la misma manera, las mujeres de ambos lados pueden representar a Tulla Larsen, una mujer acaudalada y liberal que persiguió al pintor sin parar hasta que este la rechazó definitivamente.

Inspiración duradera

El friso de la vida fue el mayor legado de Munch, quien intentó, en vano, venderlo como una sola pieza, con la esperanza de que la obra hallara un hogar permanente en algún espacio de exposiciones. No obstante, el ciclo ha tenido un efecto duradero. Munch está considerado el pintor noruego más relevante. Su aproximación única al simbolismo fue una de las mayores fuentes de inspiración para los expresionistas. ∎

que evolucionó a lo largo de varios años. Cuando se expuso por primera vez, en 1893, estaba compuesto por 15 obras; en 1902, en la muestra de la Secesión de Berlín, contaba con 22 cuadros, organizados en torno a cuatro secciones principales: *Las semillas del amor*, *La plenitud y el fin del amor* (que incluye *La danza de la vida*), *Miedo a la vida y Muerte*.

La noche más corta

Para *La danza de la vida*, Munch se inspiró en las celebraciones de la noche de San Juan que se organizaban por toda Escandinavia. La escena ocurre en Åsgårdstrand, el pueblo donde Munch pasó varios veranos. En el cuadro, la línea de la costa representa el paso del tiempo y el progreso de la vida, mientras que el reflejo de la luna en el agua evoca

lo fálico, tanto en la forma como en el color, para resaltar la prevalencia de la sexualidad. Como en otros lienzos, Munch usa una estructura en tríptico para la composición. En sus diarios reflexionaba también en torno al sentido de tres elementos principales. En el centro, el artista aparece retratado bailando con su gran amor; por la izquierda, se acerca una joven inocente que quiere arrancar la flor de la vida, «pero esta no se dejará»; por la derecha, una mujer mayor mira con cierta amargura, incapaz de unirse a la danza, mientras que, tras ella, «la muchedumbre animada se deshace en salvajes abrazos».

La imagen de Munch combina lo universal y lo personal. También empleó el motivo de la pareja que se mira a los ojos en otros grabados y otros cuadros, como en *Mirándose a*

> Una obra de arte es como un cristal, y como tal, debe poseer un alma y el poder de brillar con fuerza.
> **Edvard Munch**

OTRAS OBRAS

NAPOLEÓN EN EL CAMPO DE BATALLA DE EYLAU
(1808), ANTOINE-JEAN GROS

En este óleo, Gros muestra al emperador francés visitando el campo de batalla un día después de la victoria contra los rusos. La enorme obra fue encargada para ensalzar el lado humano del conquistador. Aunque Napoleón no supiese mucho de arte,

Katsushika Hokusai

Posiblemente el artista japonés más venerado, Hokusai (1760–1849) fue un excelente pintor, dibujante y grabador, y destacó en prácticamente todos los géneros que se practicaban en la época, desde el estudio botánico hasta el arte erótico. Pasó la mayor parte de su vida en su Edo natal (actual Tokio). Su desbordante imaginación, la firmeza de su trazo y la carga de sentimientos humanos (incluida la sabiduría) de sus obras, lo sitúan entre uno de los mejores artistas de todos los tiempos. Dicen que en su lecho de muerte (a los 90 años de edad), imploró al cielo que le concedieran cinco años más para poder perfeccionar su arte.

Otras obras clave

1814 *El sueño de la esposa del pescador.*
C. 1838 *Cien poemas de grandes poetas.*
1839 *Autorretrato.*

apreciaba su valor propagandístico y Gros (1771–1835) era su pintor favorito, ya que conjugaba el dominio magistral del color y el movimiento con el rigor en los detalles. Gros ganó el encargo en un concurso contra otros 25 artistas. Entre las incontables obras de arte inspiradas en Napoleón, pocas son tan reseñables como esta.

EL CABALLO BLANCO
(1819), JOHN CONSTABLE

Con *El caballo blanco*, el paisajista inglés John Constable (1776–1837) pretendía destacar en la multitudinaria exposición anual de la Royal Academy. De la misma manera que muchos de sus cuadros, *El caballo blanco* retrata la vida de unos trabajadores en el río Stour, en Suffolk, donde el artista creció y pasó buena parte de su vida. Antes de embarcarse en la obra definitiva, Constable realizó un boceto a escala real. Las críticas fueron favorables con la obra, gracias, en parte, a sus dimensiones (medía 180 × 120 cm), y en 1819, Constable fue elegido miembro asociado de la Royal Academy.

LA GRAN OLA DE KANAGAWA
(c. 1830–1833), KATSUSHIKA HOKUSAI

Este grabado es la obra de arte de Japón más famosa y ha sido usado un sinfín de ocasiones en la publicidad o la cultura popular. Forma parte de una serie llamada *Treinta y seis vistas del monte Fuji*, a pesar de

que aquí, la montaña aparezca empequeñecida junto a la enorme ola a punto de romper sobre tres barcas de pescadores. En este grabado policromado, Hokusai demuestra su dominio de la perspectiva al enmarcar la cima nevada del monte Fuji con la curva de la cresta de la ola. Antes de que la plancha de madera se gastase se realizaron miles de copias del grabado, de las que aún sobreviven algunos cientos.

NAPOLEÓN DESPERTÁNDOSE EN LA INMORTALIDAD
(1845–1847), FRANÇOIS RUDE

Tras la muerte de Napoleón en 1821, el culto a su figura siguió en boga y uno de los máximos exponentes fue este monumento de bronce. Se erigió en las tierras (hoy parque público) de un antiguo soldado de la Grande Armée, convertido en acaudalado viticultor. La estatua muestra al emperador desprendiéndose de su sudario y emergiendo de una plataforma de roca. Rude (1784–1855), el escultor más destacado de su tiempo, era un admirador de Napoleón y realizó la obra gratuitamente.

INFANCIA DE LA VIRGEN MARÍA
(1849), DANTE GABRIEL ROSSETTI

Este cuadro, el primero expuesto por Rossetti (1828–1882), es una de las obras clave de la Hermandad Prerrafaelita, un grupo formado por siete artistas y escritores ingleses, jóvenes e idealistas, que anhelaban regresar a la sencillez de la pintura pri-

Iliá Repin

Iliá Repin (1844–1930) nació en Chuguyev (Ucrania) y estudió en San Petersburgo. En los inicios de su carrera, de finales de la década de 1870 a principios de la de 1890, vivió en San Petersburgo y Moscú, aunque visitó la Rusia rural en busca de pinturas de historia y viajó al oeste de Europa en más de una ocasión. Además de las imágenes vehementes de la vida en Rusia por las que es más conocido, también pintó numerosos retratos. Murió en su granja de Kuokkala, que por entonces estaba en Finlandia, pero hoy pertenece a Rusia y se llama Repino en su honor.

Otras obras clave

1881 *Retrato de Modest Mussorgski.*
1880–1883 *Procesión religiosa en la provincia de Kursk.*
1884 *No lo esperaban.*

mitiva italiana. Rossetti representa aquí a una joven María, el arquetipo de la virtud femenina, bordando un lirio con su madre, santa Ana, mientras su padre, san Joaquín, poda una viña. Abundan los detalles simbólicos: el lirio alude a la pureza de la virgen, y la parra, a la verdad; la lámpara representa la piedad, y la paloma, el Espíritu Santo. Después de este cuadro, Rossetti casi no volvió a exponer, pero se convirtió en un afamado pintor, sobre todo por sus retratos de hermosas mujeres.

HOJAS DE OTOÑO
(1856), JOHN EVERETT MILLAIS

El artista inglés Millais (1829–1896) se desmarcó pronto del universo prerrafaelita, donde había creado sus primeras obras importantes. *Hojas de otoño* suponía un esfuerzo consciente por hacer algo diferente: alejarse de los temas narrativos y virar hacia los sentimientos y la sugestión de ideas. El grupo de niños quemando un montón de hojarasca, el humo ascendiendo y la tenue luz crepuscular evocan la fugacidad y la muerte. La crítica consideró que la obra era demasiado compleja y, a partir de entonces, Millais se concentró en temas más obvios y se convirtió, probablemente, en el pintor más famoso de su tiempo.

EL ÁNGELUS
(1859), JEAN-FRANÇOIS MILLET

El pintor francés Millet (1814–1875) fue uno de los mejores retratistas del mundo rural. *El ángelus* muestra a dos labradores en el campo que han detenido su labor para rezar; a lo lejos se distingue una iglesia. El cuadro posee la fortaleza y la solemnidad que caracteriza la obra de Millet. Se vendió varias veces entre 1860 y 1890 y su precio fue aumentando exponencialmente; a finales del siglo, era una de las obras más valoradas del mundo. Con el tiempo, su sensiblería devota pasó de moda, pero fue una fuente de inspiración obsesiva para Salvador Dalí.

OLIMPIA
(1863), ÉDOUARD MANET

La influencia de la *Venus de Urbino*, de Tiziano, para la *Olimpia*, de Manet (1832–1883), es evidente. No obstante, Manet sustituyó a la diosa veneciana por una prostituta de la alta sociedad parisina que mira fijamente al espectador. La abierta sexualidad de la obra y la osadía del trazo escandalizaron a los visitantes del Salón de París de 1865, donde se mostró por primera vez. Pese a todo, Manet se ganó el respeto del mundo del arte oficial y al final de su vida era reconocido como uno de los pintores más influyentes de su tiempo. También marcó a los impresionistas, aunque nunca expuso con ellos.

LOS SIRGADORES DEL VOLGA
(1870–1873), ILIÁ REPIN

Iliá Repin fue el artista ruso más famoso del siglo XIX y destacó por el realismo de sus escenas cotidianas. *Los sirgadores del Volga*, pintado poco después de la emancipación de la servidumbre en 1861, es un reflejo fiel de la durísima labor de los sirgadores. A pesar de que los once hombres (salvo el joven rubio en el centro) aparecen derrotados, Repin ofrece una visión de ellos como individuos, no como meros personajes, y los dota a todos de presencia y dignidad. La obra fue el primer gran éxito de Repin y le valió una medalla en una importante exposición internacional en Viena en 1873. Su obra inspiró a muchos artistas rusos de la época y, más adelante, a los pintores realistas socialistas de la Unión Soviética.

EL PALCO
(1874), PIERRE-AUGUSTE RENOIR

Este cuadro de Renoir es un estudio de clase y estatus. Muestra a una elegante pareja en su palco del teatro: la mujer luce un llamativo vestido blanco y negro mientras el hombre otea el público con sus prismáticos. Cuando Renoir (1841–1919)

presentó esta obra en la primera exposición impresionista en París, en 1874, fue una de las pocas que recibió comentarios positivos. Por aquel entonces, el palco era un tema novedoso en el arte, pero enseguida entró a formar parte del repertorio impresionista de «temas de la vida moderna».

LA CLÍNICA DE GROSS
(1875), THOMAS EAKINS

La clínica de Gross es un cuadro de un dramatismo y realismo intensos, que retrata un procedimiento quirúrgico instructivo del Dr. Gross, un eminente cirujano. En la actualidad, Eakins (1844–1916), cuya obra recoge la vida intelectual de su Filadelfia natal, está considerado como el mejor pintor estadounidense del siglo XIX; y *La clínica de Gross*, su obra maestra. Sin embargo, en vida, su carrera estuvo marcada por la controversia, también en lo que a este cuadro respecta. Lo realizó para la Exposición Universal de Filadelfia de 1876 y aunque el comité de selección juzgase que era una gran obra, la rechazó por su sangriento realismo gráfico.

Auguste Rodin

Nacido en París, donde pasó buena parte de su vida, Rodin (1840–1917) tuvo unos inicios artísticos duros, pero en 1877 triunfó con *La edad de bronce*, una escultura de un desnudo masculino. A partir de ahí, su popularidad aumentó de forma exponencial y en 1900 ya era conocido como el mejor escultor de su época. Su obra levantó polémicas, por sus expresivas distorsiones y por su erotismo.

LA ABSENTA
(1876), EDGAR DEGAS

La absenta retrata a una pareja embriagada en un café parisino. Parecen aburridos, aislados, infelices; un vaso de absenta, licor de alta graduación, reposa en la mesa frente a la mujer. La escena transmitía el sentimiento de desolación y desesperanza de la rutina con tanto realismo que causó gran indignación. No obstante, la crítica veía a Degas (1834–1917) como la cara aceptable de la modernidad, quizá por su excelente dibujo, y este alcanzó la fama antes que los demás impresionistas.

LA PUERTA DEL INFIERNO
(1880–*c.*1900), AUGUSTE RODIN

La puerta del infierno fue el proyecto más ambicioso de Rodin, un encargo para un museo de París que nunca llegó a construirse. La obra, que no se coló en bronce hasta después de la muerte de Rodin, está basada en el *Infierno* de Dante y consta de unos 180 personajes que expresan una visión trágica de la humanidad. Posteriormente, algunas figuras dieron

Además de por monumentos públicos, también destacó por sus bustos y, al final de su vida, fue un prolífico dibujante. Montó un estudio con muchos asistentes encargados de producir copias en bronce y en mármol de sus obras.

Otras obras clave

1884–1889 *Los burgueses de Calais.*
1891–1898 *Monumento a Balzac.*
1906 Busto de George Bernard Shaw.

lugar a esculturas independientes (como *El pensador* o *El beso*). Esta interpretación, expresiva y simbólica, de la experiencia humana abrió a Rodin nuevas perspectivas para su arte.

MADAME X
(1884), JOHN SINGER SARGENT

El escándalo provocado por *Madame X* casi arruina la exitosa carrera de John Singer Sargent (1856–1925), un afamado pintor estadounidense retratista de la alta sociedad. A pesar de que la obra se expusiera en el Salón de París con ese título, se sabía que la modelo era Virginie Gautreau, la esposa estadounidense de un banquero francés. Muchos de los visitantes del Salón opinaron que la mujer transmitía una potente carga sexual, y la madre rogó al artista que retirase el cuadro. Este se negó, pero el escándalo lo obligó a instalarse en Londres, donde permaneció el resto de su vida.

AUTORRETRATO CON LA OREJA VENDADA
(1889), VINCENT VAN GOGH

Van Gogh es uno de los arquetipos de la figura de genio atormentado y este autorretrato conmemora un incidente clave en su vida: en 1888, en un episodio de inestabilidad mental, se cortó la oreja tras una pelea con Gauguin. La obra muestra al artista en su estudio, con abrigo y sombrero, la oreja derecha vendada y expresión melancólica. El trazo largo y los colores discordantes parecen evocar la confusión interna del artista. Durante la primera mitad del siglo XX, muchas exposiciones consolidaron la figura de Van Gogh, uno de los padres del expresionismo.

Vincent van Gogh

Vincent van Gogh (1853–1890) nació en Zundert (Países Bajos). Comenzó su carrera trabajando para un negocio de marchantes de arte (del que su tío era socio) en La Haya, Londres y París, y luego fue predicador en Inglaterra y en Bélgica. En 1880 se embarcó en el arte, pues consideraba que este podía aliviar el sufrimiento de la humanidad. La carrera artística de Van Gogh tan solo duró diez años, pero tuvo tiempo de producir una gran cantidad de obras, pese a su habitual estado de pobreza y sus crisis mentales. En 1885 se instaló en París, en 1888 en Arles y en 1890 en Auvers-sur-Oise, donde se suicidó (aunque las teorías más recientes apuntan a que fue un disparo accidental).

Otras obras clave

1885 *Los comedores de patatas.*
1888 *El café de la noche.*
1889 *Noche estrellada.*

¡SORPRENDIDO!
(1891), HENRI ROUSSEAU

¡Sorprendido! es la primera escena de la jungla del francés Henri Rousseau (1844–1910): un tigre listo para saltar sobre su presa bajo una tormenta tropical. Predominan colores y dibujos intensos y vibrantes; pero mediante la veladura plateada, el pintor representa el tremendo aguacero y transmite un distintivo aire de ensoñación. El estilo de Rousseau, único y primitivo, y la frescura de su visión en pinturas de fantasía como esta, influyeron profundamente a sus contemporáneos, y le valie-

ron la admiración de algunos vanguardistas como Pablo Picasso.

EL BAÑO
(1893), MARY CASSATT

El baño sintetiza la obra de la estadounidense Mary Cassatt (1844–1926): ternura, intimidad y un dibujo brillante. Los grabados japoneses marcaron su tendencia a las perspectivas infrecuentes y los motivos recargados. Aquí, las gruesas líneas del vestido de la mujer destacan sobre el tapizado chintz de la pared y la alfombra oriental. El espectador observa a los personajes de arriba abajo y se sumerge en esta escena íntima gracias a su posición elevada, privilegiada aunque poco ortodoxa. Junto a Berthe Morisot, Cassatt fue una de las impresionistas más reconocidas. Pasó gran parte de su vida en Francia, donde sus temas favoritos fueron madres e hijos.

EL DÍA DE LOS DIOSES
(1894), PAUL GAUGUIN

Este cuadro de Gauguin (1848–1903) representa a un ídolo de la diosa polinesia Hina en una playa tahitiana. Al borde del agua hay tres mujeres que algunos han interpretado como la vida, el nacimiento y la muerte. El contraste de colores brillantes del primer plano sugiere reflejos en el agua y es uno de los aspectos característicos de este postimpresionista: crear formas planas y curvas mediante colores vibrantes. Esta imaginativa obra representa algunas ideas del artista acerca de Polinesia tras su experiencia en aquella zona del Pacífico sur. Gauguin es uno de los principales responsables de haber hecho del primitivismo (con el consiguiente distanciamiento del

naturalismo) un elemento clave del arte moderno.

LAS BAÑISTAS
(c. 1895–1906), PAUL CÉZANNE

En *Las bañistas*, una visión abstracta de once desnudos femeninos en un paisaje, el francés Paul Cézanne (1839–1906) centra la atención del espectador en la relación entre los personajes y el entorno natural. El lienzo rebosa de vida gracias a toques sutiles y vibrantes y a la armonía entre los cuerpos, los árboles y el cielo. El uso de formas geométricas, delicadas pero sólidas, contribuye a este equilibrio. Hacia el final de su vida, Cézanne se convirtió en un héroe para toda una generación de vanguardistas, de hecho es conocido como «el padre del arte moderno». Un elemento clave de su obra es la idea de que la superficie de un cuadro posee integridad propia independientemente de lo que represente.

SARAH BERNHARDT
(1896), ALPHONSE MUCHA

La actriz francesa Sarah Bernhardt fue la gran musa de Mucha (1860–1939), uno de los principales representantes del *Art Nouveau*. Este cartel representa una magnífica expresión de las líneas sinuosas, flotantes y elegantes características del estilo *Art Nouveau*, una corriente que pretendía crear un nuevo paradigma y dejar atrás el historicismo propio del arte del siglo XIX. El estilo se desarrolló especialmente en el diseño y la arquitectura, pero también en pintura y escultura. Floreció en buena parte de Europa y de EE UU desde 1890 hasta la Primera Guerra Mundial.

ARTE CONTEMP

ORANEO

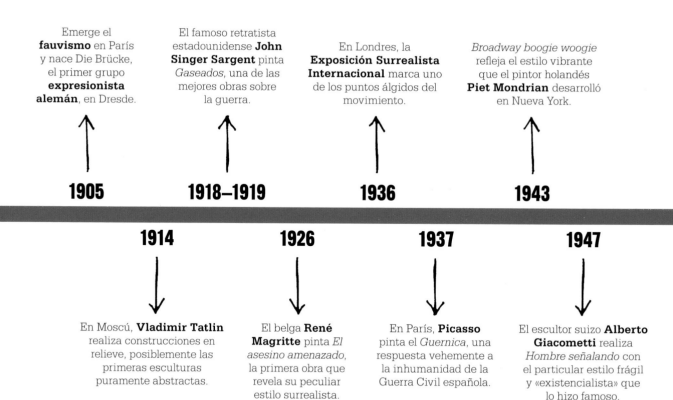

Emerge el **fauvismo** en París y nace Die Brücke, el primer grupo **expresionista alemán**, en Dresde.

El famoso retratista estadounidense **John Singer Sargent** pinta *Gaseados*, una de las mejores obras sobre la guerra.

En Londres, la **Exposición Surrealista Internacional** marca uno de los puntos álgidos del movimiento.

Broadway boogie woogie refleja el estilo vibrante que el pintor holandés **Piet Mondrian** desarrolló en Nueva York.

1905 **1918–1919** **1936** **1943**

1914 **1926** **1937** **1947**

En Moscú, **Vladimir Tatlin** realiza construcciones en relieve, posiblemente las primeras esculturas puramente abstractas.

El belga **René Magritte** pinta *El asesino amenazado*, la primera obra que revela su peculiar estilo surrealista.

En París, **Picasso** pinta el *Guernica*, una respuesta vehemente a la inhumanidad de la Guerra Civil española.

El escultor suizo **Alberto Giacometti** realiza *Hombre señalando* con el particular estilo frágil y «existencialista» que lo hizo famoso.

E l periodo comprendido entre 1900 y el estallido de la Primera Guerra Mundial fue una época de experimentación artística sin precedentes. Si el arte progresista de fines del siglo XIX ya se caracterizaba por el rechazo y el cuestionamiento de las ideas asumidas, estos rasgos se intensificaron a principios del siglo XX con una sucesión de estilos y movimientos innovadores. Cabe citar el expresionismo alemán, el fauvismo y el cubismo (surgidos en París, entonces la capital del arte), así como la emergencia internacional del fenómeno del arte abstracto. De este modo, se dejó de lado la concepción tradicional que dictaba que la pintura y la escultura debían concentrarse en representar la realidad exterior.

El término «modernismo» se usa a veces para describir a este conjunto de movimientos, pero, en realidad, sus creencias divergían profundamente y carecían de coherencia ideológica. Algunos pioneros del arte abstracto, como Vasili Kandinsky, sintieron una intensa vocación y estaban convencidos de que su arte podía contribuir a un mundo mejor. Para otros artistas, en cambio, los horrores de la Primera Guerra Mundial despertaron mentalidades opuestas –anarquistas o nihilistas–, que dieron lugar al dadaísmo, hacia 1915.

El dadaísmo fue, quizá, el movimiento más radical de todos, pues iba más allá de la innovación estilística y cuestionaba el sentido y el valor del arte. Uno de los principales inspiradores del movimiento fue Marcel Duchamp, cuya carrera estuvo dividida principalmente entre París y Nueva York. Incluso antes de que surgiese el dadaísmo, ya había demostrado su postura iconoclasta con la invención del *ready-made*. Sus ideas fueron profundamente influyentes y allanaron el camino hacia el desprestigio de los valores artísticos establecidos.

Hacia lo irracional

El dadaísmo fue una de las bases del surrealismo, el movimiento de vanguardia más extendido en el periodo de entreguerras. Tanto el dadaísmo como el surrealismo iban más allá del estilo, constituían todo un modo de vida; pero el surrealismo transmitía más positivismo que nihilismo. Su objetivo esencial era liberar el poder inconsciente de la mente para hacer frente a los excesos de racionalismo y materialismo asociados a la vida moderna. Los artistas surrealistas expresaron estas ideas de formas tremendamente variadas. Las imágenes de Dalí, con su infinidad de detalles

El artista holandés **Willem de Kooning** pinta *Mujer I*. Su enérgica pincelada lo convirtió en una figura esencial del **expresionismo abstracto**.

Una exposición del Museo de Arte Moderno de Nueva York titulada **The Responsive Eye** introduce el **op art**.

La muestra **A New Spirit in Painting** en la Royal Academy de Londres impulsa el **neoexpresionismo**.

La instalación *Mi cama*, de **Tracey Emin**, es una de las obras más controvertidas de los Young British Artists.

1952 1965 1981 1998

1955 1977 1983 2010

El estadounidense **Jasper Johns** realiza su primera *Bandera*. La deliberada banalidad de la obra ya indica el cambio hacia el pop art.

Jean-Paul Riopelle, principal artista abstracto de Canadá, se inspira en un viaje al Ártico para la serie *Iceberg*.

Anselm Kiefer en *Sulamite*, una de sus obras más impactantes, aborda los aspectos oscuros del pasado reciente de Alemania.

Se instala *Techo*, una enorme pintura abstracta del estadounidense **Cy Twombly** en la Salle des Bronzes del Louvre, en París.

y su onirismo, son las más conocidas del movimiento, que también abrazaba los automatismos (pues implicaban la supresión del control consciente y manual) y la abstracción.

Los surrealistas tenían talento para promocionar su obra, mediante exposiciones o revistas, y su imaginería dejó huella en muchos de sus contemporáneos, pese a que no aprobasen su estilo de vida: es el caso de Henry Moore y Paul Nash en Bretaña. No obstante, algunos artistas, como los American Scene Painters, dieron la espalda a las ideas vanguardistas, que, por otro lado, fueron prohibidas en la Alemania de Hitler y en la Unión Soviética de Stalin. En general, la tiranía ahogó las iniciativas artísticas individuales, pero hubo pintores soviéticos, como Alexander Deineka, que lograron crear obras magníficas dentro de aquel sistema represivo.

Arte posbélico

El régimen nazi y la Segunda Guerra Mundial obligaron a muchos artistas europeos a escapar a América. Una vez acabado el conflicto, la estimulante presencia de estos exiliados en EE UU fue una de las claves para que Nueva York sustituyera a París como epicentro de la vanguardia artística. En la década de 1950, el expresionismo abstracto alcanzó tanto éxito, a escala financiera y de crítica, que por primera vez EE UU se situó a la cabeza del mundo del arte. Fue una corriente muy polémica: levantaba pasiones pero también generaba reacciones contra su sentimentalismo, encarnadas en movimientos como el pop art, con su irónica superficialidad, o el minimalismo, con su fría claridad. En la década de 1960, el arte conceptual, que consideraba que la idea del artista tenía más im-

portancia que la obra en sí, comenzó a tomar forma como movimiento. Desde entonces, gran parte del arte de vanguardia se ha alejado de los métodos y materiales tradiciones. En el *land art*, por ejemplo, los elementos del paisaje se incorporan o se convierten en obra de arte. Por otro lado, algunos artistas han adoptado las nuevas tecnologías digitales para sus creaciones.

La pintura y la escultura no han dejado de evolucionar junto a estas nuevas formas de expresión. En Europa y EE UU, el neoexpresionismo, con su imaginería cruda y sus colores intensos, emergió en la década de 1980 en reacción al arte conceptual. Los cuadros figurativos de los artistas de la Alemania del Este de la Nueva Escuela de Leipzig han contribuido a despertar de nuevo el interés por los valores artísticos más tradicionales. ■

UN TEMPLO CONSAGRADO AL CULTO DE BEETHOVEN

EL FRISO DE BEETHOVEN (1902), GUSTAV KLIMT

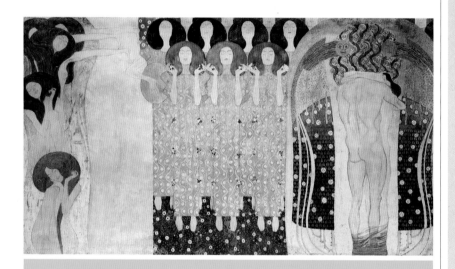

EN CONTEXTO

ENFOQUE
La *Gesamtkunstwerk*

ANTES
1849 Richard Wagner acuña el término *Gesamtkunstwerk*.

1897 Se forma la Secesión vienesa, un grupo de pintores, arquitectos, diseñadores, escultores y artesanos. Su revista *Ver Sacrum* intenta producir una *Gesamtkunstwerk* impresa.

DESPUÉS
1903 Se crea el *Wiener Werkstätte* o Taller de Viena: un lugar de creación para diversas artes aplicadas.

1909 Sergei Diáguilev funda los Ballets Rusos, que reúnen música, diseño de vestuario, escenografía, coreografía y baile.

1919 Walter Gropius funda la Bauhaus en Weimar (Alemania). Promueve la idea de una comunidad de artistas, arquitectos y diseñadores.

L a *Gesamtkunstwerk* («obra de arte total») es el resultado de combinar varias disciplinas artísticas para crear una experiencia unificada. Esta idea se remonta hasta los complejos mortuorios del Antiguo Egipto, decorados con pinturas, grabados y esculturas, que cumplían el objetivo de glorificar al gobernante. Este concepto también subyace en las experiencias religiosas que proporcionaban las iglesias barrocas, diseñadas como conjunto único para celebrar misas latinas con orquesta, coro e incienso. Asimismo, también se puede hallar en las instalaciones artísticas moder-

nas. Sin embargo, el término se usó por primera vez en el siglo XIX. En concreto, fue el compositor alemán Richard Wagner quien lo aplicó a la síntesis de poesía, música y drama que caracterizaban sus óperas.

La Secesión
A principios del siglo XX, la noción de *Gesamtkunstwerk* fue recibida con entusiasmo por unos jóvenes artistas vieneses que habían cortado con el arte establecido para formar su propio grupo, conocido como la Secesión vienesa. En 1902 inauguraron su decimocuarta exposición colectiva en su edificio recién di-

señado. La exposición en sí estaba contemplada como una obra de arte completa, donde música, arquitectura, decoración, pintura y escultura convergían para homenajear al compositor Ludwig van Beethoven (1770–1827). Su apariencia recordaba a la de un templo secular, con una «nave» y dos «capillas laterales». El atractivo central era una estatua de Beethoven, obra de Max Klinger, complementada con el friso de Klimt y otras piezas. En la inauguración, el austriaco Gustav Mahler dirigió algunos motivos de la Novena sinfonía de Beethoven arreglados por él mismo. El friso de Klimt nació para

Véase también: Mosaico del emperador Justiniano y la emperatriz Teodora 52–55 ▪ *El jardín de las delicias* 134–139 ▪ *La danza de la vida* 274–277

> El hombre artístico solo hallará satisfacción plena con la unificación de todas las formas de arte al servicio de un esfuerzo común.
> **Richard Wagner**

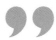

celebrar la sinfonía y, en particular, la interpretación de Wagner, quien consideraba dicha obra la encarnación del deseo humano de alcanzar la felicidad. El friso, que se extiende en tres murales, está concebido para ser leído de modo lineal, del mismo modo que se escucha una sinfonía.

Síntesis de formas

El friso comienza con una composición mínima donde tres mujeres, consideradas espíritus guardianes que simbolizan el anhelo de felicidad, flotan sobre la tierra. La obra prosigue con representaciones del sufrimiento, la ambición y la compasión y, a continuación, con una escena sobre la lucha del ser humano contra las fuerzas negativas como la enfermedad, la locura, la muerte, el duelo y la ebriedad. En el último mural, la historia termina con la salvación a través de las artes. Un coro celestial acompaña a un personaje que toca la lira; las tres mujeres, cautivadas, emergen de nuevo; una pareja desnuda se abraza, envuelta en una crisálida dorada (p. anterior). Su beso remite al «beso para el mundo entero» de la *Oda a la alegría*, del alemán Friedrich Schiller. Una parte de este poema fue musicalizada en la intensa culminación de la famosa sinfonía de Beethoven. Esta fusión de formas artísticas representa a la perfección la *Gesamtkunstwerk*.

Además, Klimt realizó otros tres frisos con mosaicos para el Palais Stoclet, una mansión construida en Bruselas entre 1905 y 1911 por el arquitecto Joseph Hoffmann en colaboración con otros arquitectos, artistas y artesanos. La idea de Hoffmann era que todos los elementos de un edificio deberían mantener una armonía total con los demás, «como los órganos de un ser vivo». ▪

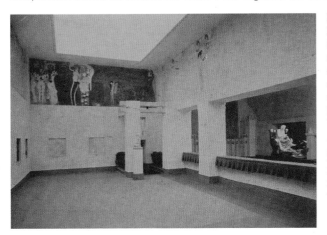

El friso de Klimt, de 34 × 2 m, se pintó directamente en las paredes del edificio de la Secesión de Viena en 1902. A la derecha se puede ver la estatua de Klinger de Beethoven.

Gustav Klimt

Nacido en Viena en 1862, se formó en la Escuela de Artes Aplicadas de su ciudad, donde se empapó de influencias impresionistas, simbolistas y del *Art Nouveau*. Realizó muchos proyectos decorativos para edificios públicos antes de que el descontento con el arte oficial en Viena lo llevara, junto a otros amigos, a formar su propia organización: la Secesión. Pintó unos murales para la Universidad de Viena que fueron tachados de obscenos y, tras el escándalo, cesaron los encargos oficiales pero aumentó la demanda por parte de clientes particulares. El trabajo de Klimt era diverso: desde carteles y murales hasta «arte elevado» como paisajes, retratos y alegorías. Muchas de sus piezas presentan detalles ornamentales que se inspiran en mosaicos bizantinos, tejidos orientales o dibujos celtas. Klimt falleció en Viena en 1918.

Otras obras clave

1898 *Palas Atenea*.
1905 Frisos del palacio Stoclet.
1907 *El beso*.
1907 *Retrato de Adele Bloch-Bauer*.

UN BOTE DE PINTURA ARROJADO A LA CARA DEL PUBLICO

MUJER CON SOMBRERO (1905), HENRI MATISSE

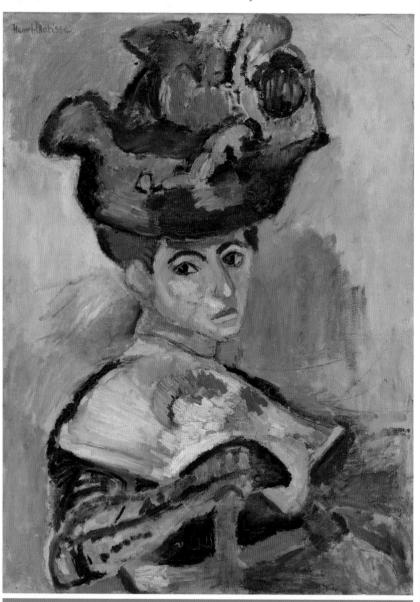

EN CONTEXTO

ENFOQUE
Fauvismo

ANTES
1886–1890 Van Gogh pinta
con tonos puros y brillantes.

1891–1903 Paul Gauguin
usa colores antinaturalistas
en planos sin profundidad.

1892 Paul Signac se instala en
Saint-Tropez (Francia) y crea
obras de estilo neoimpresionista.

DESPUÉS
1905–1913 Para el grupo
expresionista alemán Die
Brücke, toda obra debe
contener emociones
extremas y colores vívidos.

1907 *Las señoritas de Aviñón*,
de Pablo Picasso, presagia el
inicio del cubismo.

1912 El término «orfismo» se
usa para describir las obras
coloridas de František Kupka
y Robert y Sonia Delaunay.

A principios del siglo XX, el
naturalismo, el enfoque ar-
tístico oficial, se ve desa-
fiado por artistas sedientos de in-
novación y expresión. Esos artistas
encabezaron el movimiento vanguar-
dista del fauvismo, cuyas obras se
caracterizaban por colores brillantes
(a menudo aplicados sobre el lienzo
directamente desde el tubo), formas
simples y ejecución atrevida.

El movimiento no contaba con
un manifiesto concreto, sino que un
grupo de amigos comenzó a adoptar
la misma estética en sus obras. Henri
Matisse era reconocido como el líder,
y otros de los miembros eran André
Derain, Maurice de Vlaminck, Albert
Marquet, Georges Rouault y Geor-

ges Braque. El movimiento se ganó el nombre en 1905, durante el tercer Salon d'Automne de París, donde una sala repleta de obras fauvistas causó indignación. El crítico Louis Vauxcelles, escandalizado por las violentas distorsiones de color y línea presentes en los cuadros, describió a los artistas como *fauves* (fieras), y el nombre caló. *Mujer con sombrero*, de Matisse, llamó mucho la atención; los críticos juzgaron que sus colores no se correspondían con la realidad y que su composición, con grandes áreas vacías, parecía inacabada.

El verano fauvista

Matisse pintó *Mujer con sombrero* en el verano del año 1905, durante las semanas que pasó con su amigo Derain en Collioure (Francia). Es un retrato de su mujer, Amélie, vestida con un conjunto tradicional, sujetando un abanico con una mano enguantada y luciendo un enorme sombrero. Ahora bien, el esquema de color no tiene nada de convencional. Cuando le preguntaron por el color del vestido que llevaba su mujer, la respuesta de Matisse fue: «Negro, por supuesto». Fuera verdad o ironía, Matisse representa el vestido como

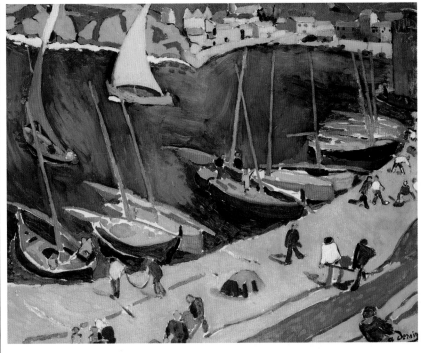

un derroche de azules, verdes, violetas y rosas. El elaborado sombrero bien podría ser obra de la propia Amélie, una excelente sombrerera, y su preponderancia en la imagen tiene un significado especial, pues los ingresos del negocio de Amélie mantuvieron a la familia a flote durante los duros años en los que Ma-

Los fauvistas estaban cautivados por la intensa luz del pueblo pesquero de Collioure. En *El puerto pesquero* (1905), Derain usa los colores planos y vívidos que caracterizan al movimiento.

tisse iniciaba su carrera artística. Los coleccionistas estadounidenses Leo y Gertrude Stein, primeros mecenas del artista, compraron *Mujer con sombrero*. Después siguieron más compras, lo que supuso un gran aliento para Matisse, tanto a nivel moral como financiero.

Del fauvismo al expresionismo

El fauvismo fue, en muchos sentidos, una fase transitoria en la carrera de sus artistas, pero su uso libre y expresivo del color influyó mucho en los expresionistas alemanes, así como en una generación de artistas más jóvenes, entre los que figuran los pintores franceses Sonia y Robert Delaunay. ▪

Henri Matisse

Matisse nació en Francia en 1869. Se formó primero como abogado, pero en 1891 empezó a pintar. Después de descubrir la obra de los impresionistas en 1896, su oscura paleta se fue aclarando. Adoptó la técnica neoimpresionista: pincelada discontinua, rayas y puntos. A diferencia de su amigo Pablo Picasso, Matisse aspiró a un arte «equilibrado, puro y sereno». Era tremendamente versátil y realizó esculturas, dibujos, *collages* y murales. Murió en Niza en 1954.

Otras obras clave

1904 *Lujo, calma y voluptuosidad.*
1909–1910 *La danza* y *La música.*
1949–1951 *La capilla del Rosario* (Vence).

UNA ANGUSTIOSA INQUIETUD ME ARRASTRABA A SALIR A LA CALLE DIA Y NOCHE

CALLE DE DRESDE (1908), ERNST LUDWIG KIRCHNER

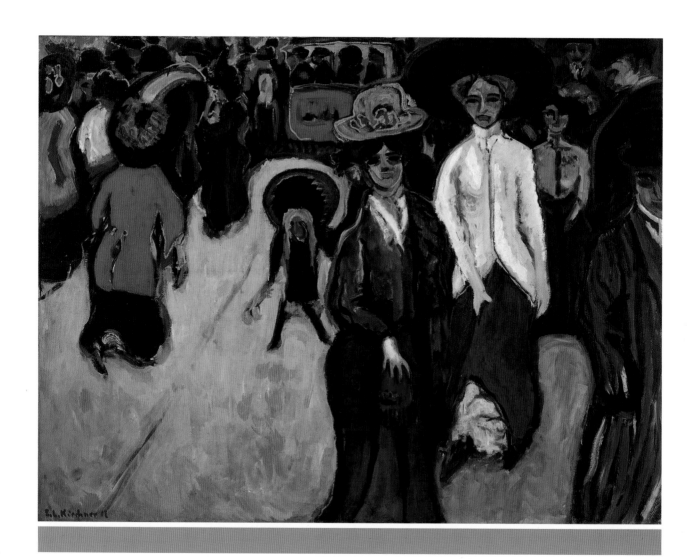

Véase también: *La danza de la vida 274–277* ▪ *Estados de ánimo: Los que se van 298–299* ▪ *La última cena 338* ▪ *Noctámbulos 339–340*

EN CONTEXTO

ENFOQUE
Expresionismo

ANTES
1515 Matthias Grünewald realiza el retablo de Isenheim, cuyas violentas distorsiones y emotividad extrema atraerán más tarde a los expresionistas alemanes.

1893 *El grito*, de Edvard Munch, representa la angustia de una persona alienada.

DESPUÉS
1910 El vienés Egon Schiele empieza sus obras turbulentas caracterizadas por distorsiones anatómicas que reflejan obsesiones eróticas.

Década de 1920 Emerge en Alemania la Nueva objetividad *(Neue Sachlichkeit),* en contraposición al expresionismo, una corriente interesada por representar el mundo exterior, a menudo con un toque satírico.

Características del expresionismo

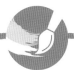

Colores fuertes, no naturalistas, en ocasiones violentos.

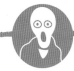

Formas simplificadas y distorsionadas.

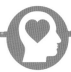

Énfasis en el sentimiento subjetivo, más que en la observación objetiva.

Efectos emocionales exagerados, con expresiones de miedo, ansiedad y alienación, o amor y espiritualidad.

El 7 de junio de 1905, cuatro jóvenes estudiantes de arquitectura alemanes (Ernst Ludwig Kirchner, Fritz Bleyl, Erich Heckel y Karl Schmidt-Rottluff) formaron un grupo artístico en Dresde. Lo llamaron Die Brücke («El puente»), nombre que reflejaba su afán de cruzar hacia un nuevo futuro artístico y que, al mismo tiempo, rendía homenaje al filósofo Friedrich Nietzsche, quien había dicho: «La grandeza del hombre está en ser un puente y no una meta». Lejos de amedrentarse porque ninguno de ellos tuviera formación artística, los cuatro intentaron revolucionar el arte: se rebelaron contra la pintura naturalista de fines del siglo XIX, abogando por una pin-

tura que expresara las emociones del artista. Para ello, estudiaron las últimas novedades en el arte moderno internacional y se formaron en técnicas de dibujo, pintura y grabado. La figura humana, a menudo representada en movimiento, era un elemento central en sus trabajos, ya que aportaba carga emocional.

Los artistas de Die Brücke bebieron de diversas fuentes, incluyendo el arte «tribal» de África, los mares del Sur, los grabados de Alberto Durero y los cuadros de Matthias Grünewald. También se inspiraron en el arte tremendamente expresivo de Paul Gauguin, Vincent van Gogh y Edvard Munch, con sus colores puros, sus líneas vigorosas y su pincelada enérgica. Prefirieron las formas marcadas y distorsionadas, a menudo «primitivas», para expresar sus respuestas emocionales y subjetivas ante el mundo exterior, así

como para ahondar en las presiones psicológicas de la vida moderna.

En 1911 se formó en Múnich otro grupo con objetivos similares: Der Blaue Reiter («El jinete azul»). Liderado por Franz Marc y Vasili Kandinsky, sus integrantes otorgaban más »

El arte nos da cierta superioridad interna, pues posee un enfoque para cada una de las emociones del ser humano.
Ernst Ludwig Kirchner

importancia a la búsqueda de armonía en la espiritualidad que Die Brücke; no obstante, la obra de ambos movimientos se etiquetó como «expresionista». Juntos cristalizaron una tendencia más amplia en el panorama artístico, literario y teatral de

En *Mujeres en la calle* (1913), Kirchner usa líneas toscas y enérgicas y colores intensos para retratar a las prostitutas de una calle de Berlín como si fueran bailarinas sobre un escenario.

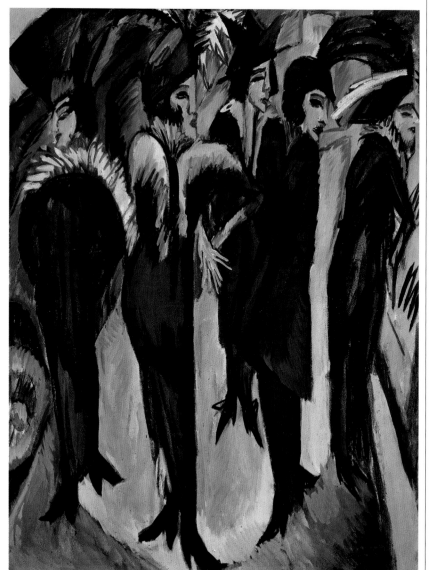

Alemania orientada hacia la búsqueda de métodos nuevos para describir la vida interior: de este modo, ganó la intensidad de la expresión en detrimento de la forma y el equilibrio.

Vida callejera

En *Calle de Dresde*, de 1908, el miembro fundador de Die Brücke Ernst Ludwig Kirchner retrata la avenida más popular de la ciudad, Königstrasse, de una manera que transmite una profunda sensación de aliena-

ción. Kirchner conocía la obra de los fauvistas franceses y sus colores tal vez recuerden superficialmente a los de Matisse; no obstante, están aplicados de tal modo que expresan más discordia que armonía. El colorido chillón, casi fluorescente, refleja los brillos de las luminarias de la calle, que confieren un resplandor enfermizo a objetos y personajes.

Hay poco espacio para el reposo en la composición, dominada por el rosa desvaído de la calle vacía, e improbablemente inclinada, que culmina con un trolebús visto desde atrás. Los personajes de la izquierda están apelotonados en la acera y parecen apresurarse hacia la parte superior del lienzo, mientras que las mujeres que caminan de frente están desprovistas de emoción. Sus rasgos, que dejan ver la fascinación del autor por las máscaras africanas, están delineados con llamativos tonos naranjas y verdes. Nadie se comunica. Las mujeres, solitarias, se agarran a sus vestidos; una muchacha en el centro del lienzo parece estar perdida, mientras que el único personaje masculino reconocible, a lo lejos a la derecha, está bruscamente cortado por el borde de la tela y su rostro transmite cierta amenaza.

En 1911, Kirchner se instaló en Berlín, donde no cesó su fascinación

La forma es un misterio, pues es la expresión de misteriosos poderes.
Auguste Macke
«Máscaras», almanaque
***Der Blaue Reiter* (1912)**

> El arte es creativo en aras de la realización, no de la diversión: se trata de transfigurar, no de jugar.
> **Max Beckmann**

por las escenas urbanas. Sus lienzos berlineses representaban calles repletas de prostitutas o encuentros entre mujeres y sus amantes, y transmitían un sentimiento de malestar aún mayor que sus trabajos anteriores, tal vez, agravado por la presión psicológica de los días previos a la Primera Guerra Mundial.

Las formas suaves de sus inicios se fueron tornando más angulares y llenando de sombreados que remitían a las planchas y esculturas de madera que había comenzado a realizar. Los conflictos personales entre los miembros de Die Brücke empezaron

a aflorar y, en 1913, una publicación de Kirchner sobre el movimiento en la que no reconoció debidamente la labor de sus colegas acarreó la disolución definitiva del grupo. Der Blaue Reiter también se desintegró por esa época. No obstante, el expresionismo se extendió más allá de Alemania, notablemente en Austria, en los retratos dotados de gran profundidad psicológica y las angustiosas pinturas de Egon Schiele, Oskar Kokoschka y Richard Gerstl.

Influencia y legado

El legado del expresionismo perduró en Alemania después de la guerra. La obra de algunos artistas como Otto Dix, Max Beckmann y Georges Grosz (integrantes del movimiento de la nueva objetividad) estaba principalmente enfocada a la crítica social y la sátira del mundo exterior, y no tanto a profundizar en el universo interior del artista. Con todo, las formas angulosas y las expresiones intensas de sus obras dejan entrever la influencia de Kirchner y sus colegas.

El final de la década de 1970 vio la emergencia de una escuela neoexpresionista que floreció en Alemania, EE UU y Reino Unido, en parte como reacción al minimalismo. El

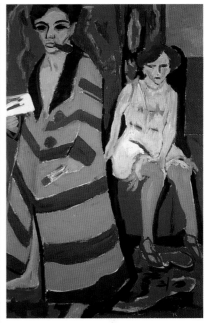

En su *Autorretrato con una modelo*
(1910), Kirchner emplea colores cálidos para recrear una atmósfera sensual. Recuerda al arte «primitivo», admirado por el artista en razón de su franqueza.

artista alemán Georg Baselitz encabezó este renacimiento del expresionismo, con unas pinturas de grandes dimensiones con mucha carga emocional, superficies vacías y formas distorsionadas. ∎

Ernst Ludwig Kirchner

Nació en Baviera (Alemania) en 1880 y estudió arquitectura en Dresde antes de que su interés por la pintura lo llevase a fundar Die Brücke en 1905. Trabajó como pintor, escultor, grabador y fue una figura fundamental en el renacimiento de la xilografía. Al inicio de su carrera artística, sus temas preferidos eran las calles de Dresde y Berlín; también pintaba prostitutas, modelos y amigos. Kirchner sufrió una crisis nerviosa durante su servicio en la Primera Guerra Mundial y en 1917 lo enviaron a convalecer en Suiza, donde pasaría el resto de sus

días. Allí halló inspiración en la imaginería de las montañas y, con el tiempo, se inclinó de manera progresiva hacia la abstracción en el arte. Kirchner fue uno de los muchos artistas cuyo trabajo fue tachado de «degenerado» por los nazis en 1937. En 1938, deprimido y enfermo, se suicidó.

Otras obras clave

1910 *Autorretrato con una modelo.*
1912 *Entrando en el mar.*
1913 *Mujeres en la calle.*
1915 *Autorretrato como soldado.*

LOS SENTIDOS DEFORMAN, LA MENTE FORMA

EL ACORDEONISTA (1911), PABLO PICASSO

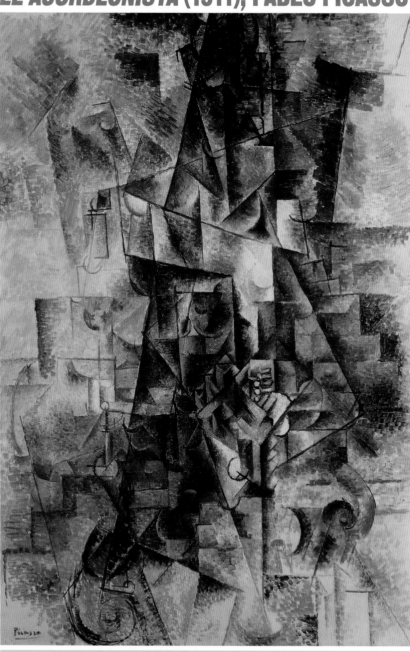

EN CONTEXTO

ENFOQUE
Cubismo

ANTES
1904–1906 Las vistas
del Monte Sainte-Victoire
de Cézanne cambian la
perspectiva: crean forma
mediante el color.

1906 Picasso se inspira
en el arte tribal africano.

1907 Una exposición póstuma
de la obra de Cézanne influye
a los futuros cubistas.

1907 Picasso pinta el cuadro
Las señoritas de Aviñón,
considerada protocubista.

1908 Georges Braque exhibe
obras que propician la aparición
del término «cubismo».

DESPUÉS
1911 La primera exposición
de los cubistas en el Salon
d'Automne incluye obras de
Fernand Léger, Jean Metzinger,
Henri Le Fauconnier y Robert
Delaunay, pero ninguna de
Picasso ni de Braque.

E l cubismo fue uno de los mo-
vimientos artísticos vanguar-
distas más radicales en la
Europa de principios del siglo XX. Los
cubistas no retrataban el mundo que
veían, sino el que conocían, desa-
fiando la idea que había dominado
el arte occidental desde el Renaci-
miento según la cual la función del
arte consistía en imitar la naturale-
za de un modo realista. Los pioneros
de este nuevo enfoque fueron Pablo
Picasso y Georges Braque, quienes
trabajaron tan de cerca en los pri-
meros tiempos del cubismo que, en
palabras de Braque: «Éramos como

Véase también: *Las bañistas* 281 ▪ *Estados de ánimo: Los que se van* 298–299 ▪ *Composición VI* 300–307 ▪ *Cubi XIX* 340–341

dos montañeros atados con la misma cuerda». En vez de mostrar paisajes, objetos o personas desde un único punto de vista, ellos fusionaban varias características del sujeto de su obra en la misma composición para que todas pudieran apreciarse simultáneamente. Los objetos sólidos se fragmentaban y se redistribuían hasta llegar a ser prácticamente irreconocibles. Los pintores cubistas dieron la espalda a las ideas tradicionales sobre la pintura y el modelado para concentrar toda su atención en la bidimensionalidad de los lienzos.

Rompiendo normas

El inicio del cubismo se suele establecer en 1907, cuando Picasso pintó la obra pionera *Las señoritas de Aviñó,* un recargado lienzo que muestra a cinco prostitutas de la calle de Avinyó, en Barcelona. En sus obras anteriores, el pintor también se había concentrado en la figura humana, pero nunca había presentado tales distorsiones. Las mujeres no obedecen a las ideas convencionales sobre la belleza, y los rostros de dos de ellas recuerdan a máscaras africanas, reflejo de la admiración del autor por el arte africano. Las formas están divididas y el espacio es ambiguo, rasgos que podría haber sacado de las últimas obras de Paul Cézanne (1838–1906), quien experimentó en sus paisajes con diferentes tipos de perspectiva, otorgando al espectador la posibilidad de observar desde posiciones cambiantes.

Esta atrevida obra resultaba incomprensible hasta para muchos de los amigos del pintor; pero sus cambios de puntos de vista, su anatomía distorsionada y su perspectiva sin profundidad la sitúan como la transición que abrió el camino hacia un nuevo tipo de arte. Un año más tarde, Braque, cuando pintaba en l'Estaque, al sur de Francia, realizó varios paisajes caracterizados por la simplificación geométrica y formas que parecían mecerse, rompiendo los esquemas tradicionales sobre la perspectiva. Cuando el crítico de arte Louis Vauxcelles vio estos trabajos, habló de *cubes* (cubos) y *bizarreries cubiques* (excentricidades cúbicas), y bautizó así al nuevo arte.

Picasso pintó varios cuadros en España en 1909, entre otros *Busto de mujer* y *Desnudo sentado,* que también desafiaron las reglas establecidas sobre la perspectiva y que, además, rompían con los contornos de los objetos representados, difuminando los límites entre el espacio y lo sólido.

Cubismo analítico

La fase temprana del cubismo, a menudo llamada «cubismo analítico», duró hasta 1912, aproximadamente. Este periodo se caracteriza por un análisis detallado y una disección de los objetos y el espacio que ocupan, para después, ensamblar »

En *Las señoritas de Aviñón* se abandonan la representación literal, las formas y las perspectivas familiares en favor de planos fraccionados, volúmenes inconexos y personajes sin detalle.

Pablo Picasso

Pablo Picasso está ampliamente reconocido como el artista más influyente del siglo xx. Nació en 1881 en Málaga, donde muy pronto su padre, profesor de arte, fue consciente de su talento. Tras varios años en Barcelona, en 1904 se instaló en París y tres años después se embarcó en el gran experimento que pasaría a la historia con el nombre de cubismo. Más adelante probó otras corrientes artísticas.

Picasso alcanzó el éxito temprano: obtuvo el apoyo económico de personajes influyentes y recibió encargos para prestigiosos proyectos, entre los que se incluyen vestuarios y decorados de ballets. Fue un artista versátil y muy prolífico (se le asignan unas 20 000 obras) y destacó en diferentes medios: pintura, escultura, cerámica y artes gráficas. Su obra abarca el abanico completo de las emociones humanas, desde la comedia hasta la tragedia. Picasso falleció en Mougins (Francia) en 1973.

Otras obras clave

1904 *La comida frugal.*
1925 *Tres bailarinas.*
1937 *Guernica.*

las partes en el lienzo siguiendo un orden nuevo. Según dijo el poeta y crítico de arte Guillaume Apollinaire: «Picasso estudia un objeto como el cirujano disecciona un cadáver».

La obra *El acordeonista* es uno de los ejemplos más extremos de la fase analítica del cubismo. Picasso la pintó en 1911, cuando compartía un estudio con Braque en Céret, en los pirineos franceses. En las primeras obras cubistas, los objetos solían ser reconocibles, pero en la época en que Picasso realizó este cuadro ya se habían convertido en puras piezas de abstracción, compuestas sobre todo de intersecciones de planos y ángulos que a veces incluían fragmentos de algún personaje, objeto o letras. Durante aquel periodo, los temas más recurrentes eran las naturalezas muertas y las personas. Adoptaron un esquema de color apagado, casi monocromático, tal vez como reacción directa a los tonos decorativos de las obras impresionistas y fauvistas. Resulta difícil identificar el tema enunciado

El *Viaducto de l'Estaque*, de Braque (1908), presenta rasgos del denominado cubismo analítico por su compresión del espacio, la exploración de la geometría y la disolución de las formas.

en el título de esta obra, pero si se observa con mucha atención, la figura de un acordeonista sentado aparece. Su cabeza se halla en el vértice de la composición; los fuelles y las teclas del acordeón se reconocen unos dos tercios más abajo; y los reposabrazos curvos de la silla resultan visibles en la parte inferior. Las formas están fragmentadas y no existe sensación de profundidad que ayude a situar al personaje en el espacio.

Cubismo sintético

Un año después de pintar *El acordeonista*, Picasso y Braque introdujeron un nuevo elemento en sus obras: el *collage*. Braque pegó papel de pared que simulaba las vetas de la madera en una serie de carboncillos, y Picasso pegó un retal de un hule estampado como la rejilla de una silla en una naturaleza muerta de la mesa de un café. Estas obras fueron el punto de partida de la segunda

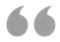

Todo acto de creación es, ante todo, un acto de destrucción.
Pablo Picasso

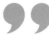

fase del cubismo, llamada «cubismo sintético», y un paso para alejarse de la abstracción que había caracterizado a la etapa analítica. Mientras que los primeros experimentos del cubismo analítico se centraban en el análisis visual de los objetos y su descomposición en imágenes fragmentarias, el cubismo sintético focalizaba la atención en la forma, la textura, el motivo y la bidimensionalidad de la imagen, renunciando a toda impresión de relieve.

En esta fase del cubismo, la imagen se creaba a partir de elementos preexistentes (periódicos o papeles estampados) en vez de mediante un proceso de fragmentación. Se reintrodujo el color y a veces se añadían letras de imprenta. El uso de materiales que no fueran la pintura aportaba un cierto grado de paradoja, incluso de subversión: el espectador podía preguntarse si los papeles y los tejidos representaban algo concreto. Así, el papel que imitaba la madera que usó

Naturaleza muerta con silla de rejilla (1912), de Picasso, es uno de los primeros ejemplos de *collage* en el arte; combinando hule, cuerda y pintura. Las letras «JOU» remiten a la palabra francesa *jeu* (juego).

El legado del cubismo

El cubismo fue una forma de arte versátil que dio lugar o sirvió de base para diversos movimientos artísticos del siglo XX.

Futurismo
(1909–c. 1916)
Liderado por Tommaso Marinetti y Umberto Boccioni, quienes recuperaron la fragmentación del cubismo para transmitir su visión del trepidante mundo moderno.

Orfismo
(1911–1914)
Esta rama del cubismo, cuyos principales exponentes fueron Robert y Sonia Delaunay y František Kupka, se caracterizó por lienzos abstractos muy coloridos.

Vorticismo
(1914–1915)
Un movimiento vanguardista británico encabezado por Wyndham Lewis e imbuido de las formas fragmentadas cubistas. Sus cuadros solían ser angulares y mecanicistas.

Suprematismo
(1915–1920)
El artista ruso Kazimir Maliévich fue el fundador del suprematismo. Creó obras abstractas con líneas y figuras geométricas, como círculos y cuadrados.

Precisionismo
(1920–1939)
Charles Sheeler fue la cabeza del precisionismo, la variación estadounidense del cubismo. Los artistas usaban formas simples y figuras geométricas facetadas.

Braque, ¿pretendía evocar una cómoda de cajones o estaba simplemente ahí para jugar con las expectativas? En cualquier caso, el efecto resultante era más decorativo, menos austero, que en las obras analíticas. Por otro lado, Braque empezó a añadir texturas diferentes, como arena o yeso, poniendo aún más énfasis en la superficie del lienzo y reforzando su estatus como objeto bidimensional.

El uso de materiales considerados como «no artísticos», que resultaron ser una auténtica revolución en el arte, no se limitaba exclusivamente a la pintura. Picasso, Braque y otros artistas de su círculo también realizaron esculturas cubistas y aplicaron los principios del *collage* utilizando objetos preexistentes.

Nuevo lenguaje visual

Estas ideas no tardaron en expandirse. En 1911, varios artistas vanguardistas se habían adherido al cubismo, conduciendo al movimiento por otras sendas. Fernand Léger y el español Juan Gris fueron dos exponentes clave. Ambos, junto con Picasso y Braque, contaban con el apoyo económico del marchante de arte Daniel-Henry Kahnweiler, lo que les permitía dedicarse a las obras experimentales, por lo general destinadas a un reducido grupo de entendidos.

Las obras cubistas se exponían en muestras como el Salon d'Automne o el Salon des Indépendants de París. Algunos de los artistas que expusieron allí fueron Albert Gleizes, Jean Metzinger y Robert Delaunay. En 1912, Gleizes y Metzinger publicaron *Du cubisme* (Sobre el cubismo) y sentaron las bases teóricas de la estética cubista, incluyendo ideas sobre geometría, perspectiva y espacio, así como en torno a la práctica de lograr múltiples puntos de vista girando el objeto para presentarlo desde diferentes ángulos.

Yo no pinto lo que veo, pinto lo que siento.
Pablo Picasso

También profundizaron acerca de la diferencia entre la nueva realidad «conceptual», frente a la anterior, más «visual». Parafraseando sus palabras: «Que el cuadro no imite nada y presente desnuda su razón de ser».

Influencia duradera

El cubismo vivió su apogeo en los años previos a la Primera Guerra Mundial. Picasso y Braque estuvieron separados durante la guerra y muchos artistas fueron llamados al frente. Tras el armisticio, los artistas siguieron produciendo y exponiendo obras cubistas; pero a mediados de la década de 1920, muchos trabajaban también en otros estilos. El propio Picasso, aunque siguiera creando piezas cubistas, experimentaba con medios alternativos. Sin embargo, las semillas del cubismo ya se habían extendido a otros países europeos y a EE UU, y su influencia perduró en la pintura, la escultura, las artes decorativas y la arquitectura. El nuevo lenguaje visual fraguado por el cubismo constituyó un punto de partida esencial para otros movimientos artísticos como el futurismo, el orfismo, el vorticismo, el suprematismo ruso y el precisionismo. ∎

EL DINAMISMO UNIVERSAL DEBE SER REPRESENTADO EN PINTURA COMO UNA SENSACION DINAMICA

ESTADOS DE ÁNIMO: LOS QUE SE VAN (1911), UMBERTO BOCCIONI

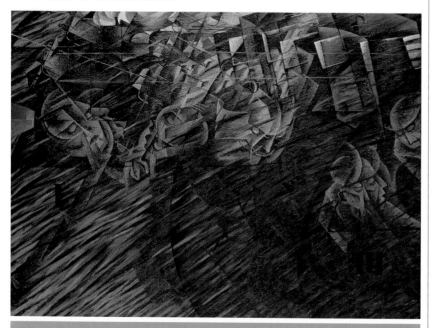

EN CONTEXTO

ENFOQUE
Futurismo

ANTES
1882 Étienne-Jules Marey logra captar varias fases de movimiento en una fotografía.

1896–1901 Los italianos Giovanni Segantini y Gaetano Previati trabajan un estilo divisionista que combina los colores fraccionados con temas de índole social o espiritual.

DESPUÉS
1913 En Rusia, Mijaíl Larionov elabora el manifiesto del rayonismo, la versión rusa del futurismo.

1913 Joseph Stella pinta *Batalla de luces, Coney Island, Mardi Gras,* una de las primeras obras futuristas de EE UU.

1914 El pintor y autor Percy Wyndham Lewis publica en Londres el manifiesto vorticista con el propósito de purgar el arte y la literatura británicos del pasado.

E l nacimiento del futurismo se declaró con un manifiesto incendiario que el periódico francés *Le Figaro* publicó en portada en 1909. Con él, su autor, el poeta italiano Tommaso Marinetti, lanzó un bombazo que, tal y como esperaba, dejó atónito al mundo entero.

Según el manifiesto, Italia debía ser liberada de su apestosa gangrena de profesores, arqueólogos, *ciceroni* (guías turísticos) y anticuarios para permitir a los futuristas «cantar el amor al peligro, el hábito de la energía y de la temeridad». En los albores de los tiempos modernos, los futuristas tendrían la mi-

rada siempre puesta hacia delante, nunca hacia atrás, y sus creaciones se recrearían en la violencia, el dinamismo, la industria, la crueldad y la juventud. Los futuristas tenían un planteamiento radical de modernización política y estaban dispuestos a incitar a la violencia y al conflicto para promover sus objetivos.

Tras las grandilocuentes aserciones de este manifiesto, y de los muchos que verían la luz después, reposaba la firme voluntad de crear un arte que conjugase la modernidad y las realidades del siglo XX surgidas a raíz de la tecnología, como el teléfono, el avión, los automóviles,

el cine, la prensa y, también, la guerra. Sus principales representantes —Giacomo Balla, Umberto Boccioni, Carlo Carrà, Gino Severini y Luigi Russolo— veían «una belleza nueva, la belleza de la velocidad». Así, para ellos, un «coche de carreras» era «más bello» que la *Victoria de Samotracia*.

La insistencia del cambio

El tríptico de Boccioni *Estados de ánimo*, la primera manifestación importante de pintura futurista, se desarrolla en una estación de tren y refleja la excitación del viaje moderno y las emociones encontradas

Véase también: *Calle de Dresde 290–293* ▪ *El acordeonista 294–297* ▪ *Rueda de bicicleta 308* ▪ *Mujer bajando una escalera 341*

> Cantaremos a las masas agitadas por el trabajo, el placer y la revuelta.
> **Tommaso Marinetti**

que este conlleva. Boccioni se inspiró en las ideas del filósofo francés Henri Bergson, quien insistía en la importancia del flujo universal, el dinamismo, el cambio y la intuición. Boccioni pintó dos versiones: la primera, en el verano de 1911, y la segunda en otoño del mismo año, después de haber descubierto el cubismo en un viaje a París. La segunda versión incorpora los puntos de vista múltiples y la fragmentación cubista, al tiempo que desea retratar los «estados de ánimo» y presentar una «síntesis de lo que se recuerda y lo que se ve». Con estos fragmentos de línea y color, evoca una de las ideas básicas de la filosofía futurista,

declarada en el primer manifiesto de Marinetti: «El Tiempo y el Espacio murieron ayer».

Tríptico de movimiento

Los adioses, el lienzo central del tríptico, captura el caos de las salidas en una estación de tren. La parte izquierda, *Los que se van*, expresa la «soledad, angustia y confusión» de los pasajeros que parten. Unas vigorosas diagonales en tonos negros, lavandas y verdes difuminan la división entre el primer plano y el fondo y evocan la violencia de la velocidad, que arranca a los viajeros de sus seres queridos. Sus cabezas se ven fragmentadas, desde varios ángulos diferentes al mismo tiempo. En la parte superior del lienzo se adivinan las casas y el paisaje. La última parte de la obra, *Los que se quedan*, transmite la melancolía de aquellas personas que quedan atrás, «su infinita tristeza, que lo arrastra todo hacia el fondo de la tierra».

La obra integró una exposición itinerante de arte futurista europeo que tuvo lugar entre 1912 y 1913 y, como era de esperar, el arte oficial la tachó de escandalosa. Las olas revolucionarias del futurismo se extendieron rápidamente por Europa y llegaron a Francia, Gran Bretaña y Rusia, y los vorticistas y rayonistas se hicieron eco de sus ideas vanguardistas. ▪

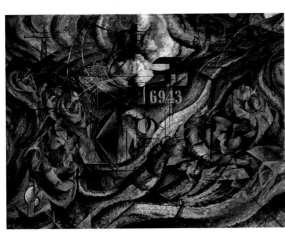

Estados de ánimo: Los adioses muestra nubes de vapor, parejas abrazadas y movimiento según arranca el tren.

Umberto Boccioni

Umberto Boccioni nació en 1882 en Reggio Calabria (Italia), pero su familia se movió bastante gracias al empleo de su padre como funcionario. Al terminar la escuela, Boccioni estudió en la Academia de Bellas Artes de Roma y comenzó a trabajar como artista comercial. En Roma conoció a Giacomo Balla y Gino Severini, gracias a los cuales entró en contacto con el estilo divisionista, que descomponía las figuras en pequeños puntos de pintura, una técnica que empleó en sus primeras obras. Tras sucesivas estancias en París y en Rusia, en 1907 Boccioni se instaló en Milán, donde se implicó con el movimiento futurista emergente, llevando a cabo grandes aportaciones a sus teorías. Al igual que el resto de sus compañeros, abogó por la entrada en la Primera Guerra Mundial y se presentó voluntario, aunque murió en 1916 durante un ejercicio, sin llegar a combatir.

Otras obras clave

1910 *La ciudad se levanta.*
1910 *Dinamismo de un ciclista.*
1911 *La calle entra en la casa.*
1913 *Formas únicas de continuidad en el espacio.*

EL COLOR ES UN MEDIO PARA EJERCER UNA INFLUENCIA DIRECTA SOBRE EL ALMA

COMPOSICIÓN VI (1913),
VASILI KANDINSKY

Detalle de *Composición VI*

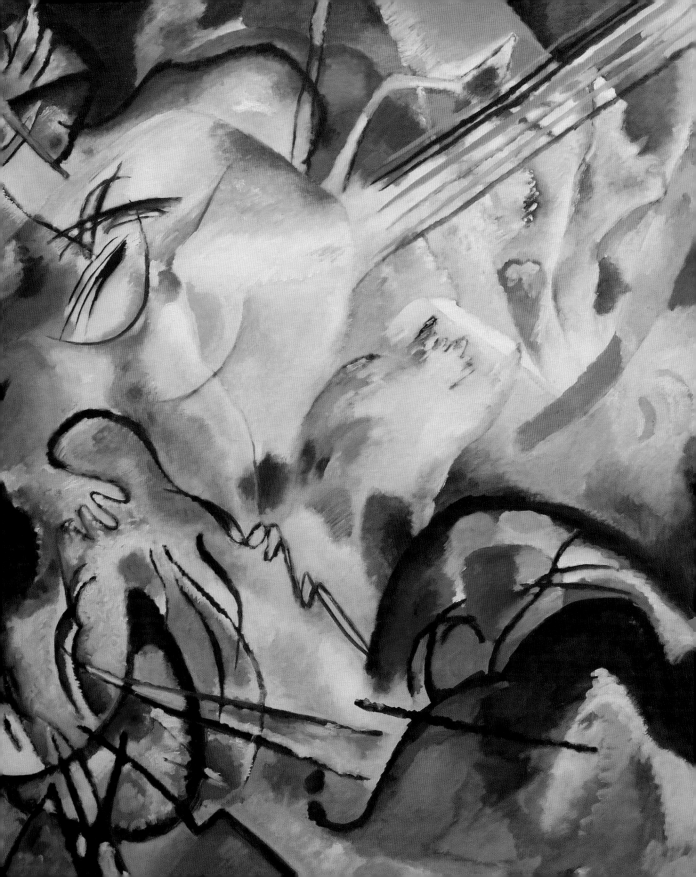

EN CONTEXTO

ENFOQUE
Arte abstracto

ANTES
1846 *Ángel que está en el sol*, de J. M. W. Turner, presenta motivos reconocibles sumidos en un vórtice de color.

1908–1912 Pablo Picasso y Georges Braque crean obras cubistas que apuntan hacia la abstracción.

DESPUÉS
1915 Nace el movimiento suprematista en Rusia, un estilo abstracto geométrico basado en «la supremacía del sentimiento puro en el arte».

1917 Los flamencos Theo van Doesburg y Piet Mondrian fundan *De Stijl*, publicación defensora del arte abstracto.

Década de 1930 La presencia de dos grupos de arte abstracto, *Abstraction-Création* y *Cercle et Carré*, sitúa a París en el centro del movimiento.

La idea estética que subyace en el arte abstracto (que los colores y las formas poseen cualidades con existencia propia, independientemente del sujeto) se remonta a la Antigüedad y ha sido abrazada a lo largo de los siglos por diferentes artistas y teóricos. No obstante, el arte abstracto genuino, que no representa escenas ni objetos reconocibles sino que se compone de meras figuras, formas y colores, es un fenómeno moderno que se desarrolló a principios del siglo XX. Así, una obra abstracta puede partir de, o inspirarse en, elementos del mundo exterior, pero también puede usar colores o formas puras sin ninguna relación con la realidad visual exterior. El término engloba diferentes estilos, desde el expresivo y gestual hasta el geométrico y austero.

Teoría abstracta

El marco filosófico de la abstracción se remonta al siglo XIX, a las teorías enunciadas por el simbolismo, el movimiento artístico y literario francés que rechazaba la representación realista y abogaba por la sugestión y la expresión de las experiencias emocionales. A inicios del siglo XX, cubistas, futuristas y fauvistas reite-

raron la idea de que la labor del arte no consistía en transcribir literalmente la naturaleza. Los dos primeros manipulaban y fragmentaban la realidad visual hasta volverla prácticamente irreconocible, y los últimos liberaron al color de su función naturalista. Pero las primeras obras puramente abstractas, desprovistas de toda referencia al mundo de lo reconocible, se realizaron durante los años previos a la Primera Guerra Mundial. La falta de un tema identificable, no obstante, no implicaba una falta de significado. Estas primeras obras abstractas nacían del deseo de los artistas de alcanzar la verdad espiritual fundamental que

> Cuanto más aterrador se vuelve el mundo, más abstracto se vuelve el arte.
> **Vasili Kandinsky**

Vasili Kandinsky

Nació en Moscú en 1866. En 1896 abandonó sus estudios de derecho para ingresar en la Academia de Bellas Artes de Múnich. En 1908 se instaló en Murnau, un pueblo cercano, donde pintó los paisajes que constituyeron el punto de partida de sus obras abstractas. En 1911, algunos vanguardistas con ideologías cercanas, como Paul Klee, Franz Marc y Alexei Jawlensky, entre otros, se unieron para formar el famoso grupo Der Blaue Reiter. Entre los años 1914 y 1921, Kandinsky vivió en la Rusia revolucionaria, donde ayudó a reorganizar la educación artística y los museos de Moscú. En 1922 aceptó un puesto como profesor en la Bauhaus de Dessau, donde permaneció hasta que los nazis clausuraron el centro en 1933. Un año después se mudó a Neuilly-sur-Seine, a las afueras de París, donde pasó el resto de su vida. Murió en 1944.

Otras obras clave

1903 *El jinete azul.*
1916 *Moscú I (Plaza Roja).*
1921 *Mancha negra.*
1925 *Swinging.*
1926 *Algunos círculos.*

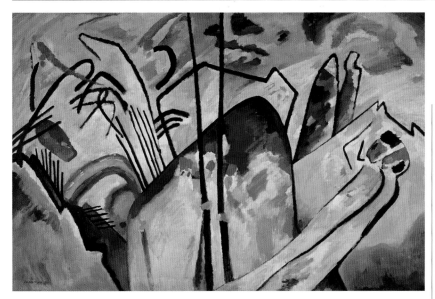

Las *Composiciones* de Kandinsky, como la *IV* (1911), fueron hitos en el camino del artista hacia la abstracción: el contenido figurativo desaparecía a medida que la serie progresaba.

za del cuadro residía en las facultades abstractas del color y la forma, independientemente del objeto representado. Esa experiencia se repetiría años después, cuando regresó a su estudio después de un paseo y le sorprendió de golpe la belleza de uno de sus cuadros, *Composición IV*, colocado de lado.

Influencias musicales

También en 1896, Kandinsky asistió a una representación de *Lohengrin*, de Richard Wagner, y allí comprendió que si se asumía que la música podía afectar a las emociones, aun sin un tema reconocible, lo mismo se podía aplicar a la pintura. Los colores de un cuadro podían relacionarse entre sí como secuencias de acordes en la música. Algunos años después, en 1909, Kandinsky comenzó a trabajar en unas series de cuadros que llevaban por nombre *Impresión, Improvisación* o *Composición*, en referencia a los términos musicales. Para *Impresión* recurrió a fuentes de inspiración externas; en cambio, »

subyacía tras el mundo objetivo de la apariencia superficial.

Cimientos espirituales

A pesar de que la abstracción se desarrollara de manera simultánea en diversos países y, por lo tanto, fuera prácticamente imposible limitar su creación a un único artista, el pintor ruso Vasili Kandinsky, que vivió en Múnich de 1896 a 1914, fue uno de los pioneros fundamentales. Su primera pieza puramente abstracta, *Primera acuarela abstracta*, está firmada en 1910 (aunque algunos estudiosos sostienen que la fecha se añadió posteriormente). En aquella época, el artista había comenzado a poner por escrito sus teorías sobre el objetivo del arte, proporcionando la justificación intelectual de la abstracción. Las teorías se publicaron en 1911 en *Über das Geistige in der Kunst* (De lo espiritual en el arte), que ha resultado ser uno de los textos sobre el arte abstracto más influyentes de todos los tiempos. En este ensayo, Kandinsky afirmaba su convicción de que el arte debía repo-

sar sobre las «necesidades internas» y no sobre las impresiones externas. Creía, asimismo, que el arte desempeñaba un papel espiritual y poseía la facultad de equilibrar una cultura cada vez más dominada por el materialismo. El artista necesitaba «alcanzar el alma de la belleza» y una manera de lograrlo, consideraba, era a través del color, ya que los colores poseían una vibración espiritual que los conectaba con las vibraciones correspondientes en el alma. Las ideas de Kandinsky estaban muy influidas por la teosofía, una filosofía esotérica basada en la creencia de que el universo es espiritual por naturaleza y que bajo la apariencia de caos existe la armonía.

Mientras que el camino de Kandinsky para alcanzar la abstracción poseía, sin duda, una fundamentación teórica, también obedecía a los impulsos de algunas influyentes epifanías personales. En 1896, cuando todavía estaba en Moscú, vio en una exposición uno de los *Almiares* de Monet colgado del revés por error. Eso le hizo comprender que la belle-

Un artista no solo debe entrenar su ojo, sino también su alma.
Vasili Kandinsky

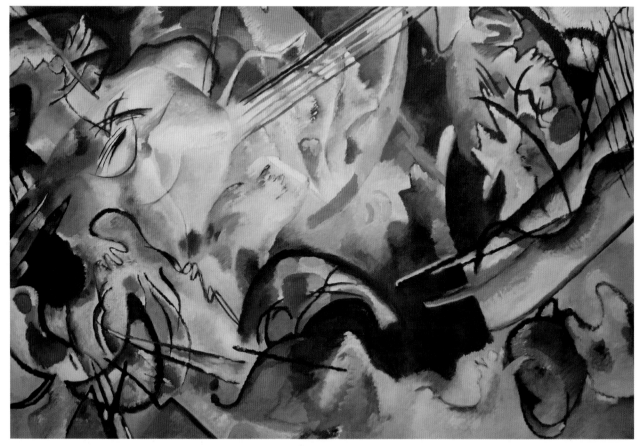

Las dimensiones monumentales de *Composición VI* (195 × 300 cm) contribuyen a que el espectador se sienta completamente sumergido en el espacio del cuadro.

definió *Improvisación* como una serie sobre «la expresión espontánea e inconsciente del carácter interior, de la naturaleza inmaterial». A menudo, estos cuadros estaban precedidos por bocetos preparatorios en acuarela, en los que Kandinsky se alejaba de los motivos reconocibles para dejar tan solo algunas huellas representativas. Kandinsky consideraba que *Composición* era la serie más compleja de las tres, y definía sus piezas como expresiones de «un sentimiento profundo formado poco a poco, estudiado y trabajado una y otra vez, casi con pedantería».

Diluvio energético

Para pintar *Composición VI*, Kandinsky realizó un estudio preparatorio durante seis meses. La obra anterior había sido *El Diluvio* y seguía teniendo en mente el tema apocalíptico. *Composición VI* representa el diluvio universal, que dejó tras de sí un periodo de renacimiento espiritual. Kandinsky encontraba un paralelismo entre el proceso artístico y un cataclismo, y describía el acto de pintar como: «Una brutal colisión entre diferentes mundos destinados al conflicto con el fin de crear un mundo nuevo llamado "obra"».

Tras realizar un boceto de *Composición VI* en una plancha de madera, Kandinsky se bloqueó y no pudo continuar. Su compañera y amante Gabrielle Münter le dijo que estaba atrapado en su propio intelecto y le

aconsejó repetir la palabra *Überflut* («diluvio» en alemán), concentrando toda su atención en el sonido en vez de en el significado. Al repetir la palabra como un mantra, el pintor retomó el trabajo y acabó el cuadro en tres días. Si se conoce el tema, es posible reconocer en la obra siluetas de olas, barcos y lluvia, pero Kandinsky intentó ocultar los elementos figurativos, pues su intención era transmitir una sensación, no narrar una historia o un acontecimiento.

Este lienzo profundamente complejo irradia energía y color. La sensación de movimiento se logra mediante el contraste entre las zonas de tonos claros y las de tonos oscuros y las marcadas líneas diagonales. No existe una perspectiva tradicional, si no que las capas de figuras y de colores interaccionan para crear un

El color es la tecla. El ojo es el martillo. El alma es el piano, con sus múltiples cuerdas. El artista es la mano que, con una u otra tecla, hace vibrar el espíritu del ser humano.
Vasili Kandinsky

efecto sinuoso en tres dimensiones, que dota al cuadro de lo que Kandinsky llamaba «sonido interior». Los ojos del espectador recorren la composición sin descanso tal vez, según su autor, porque la obra no tiene un único punto focal sino dos: «A la izquierda hay un centro de un rosa amable, casi difuminado, con líneas imprecisas, desvaídas. A la derecha (ligeramente más arriba que el centro de la izquierda) hay otro centro más brusco, azul y rojo, algo disonante, con unas líneas precisas, afiladas, fuertes, incluso agresivas». Entre ambas zonas se extiende un

área hacia la izquierda del centro, donde el rosa y el blanco flotan en un espacio indeterminado, generando un efecto de neblinosa distancia. El artista comparaba este efecto al de estar en un baño de vapor, donde resulta imposible ubicar con precisión al resto de los bañistas.

Equivalencias de color

En *De lo espiritual en el arte*, Kandinsky sugirió que ciertas formas y colores podían asociarse con emociones determinadas y que el artista no tenía por qué buscar necesariamente la armonía en su obra, pues la oposición y la contradicción reflejaban la situación social y espiritual de la época.

En ese sentido, *Composición VI* está marcada por líneas transversales largas y solemnes que aportan sensación de conflicto, pero, al mismo tiempo, estas líneas equilibran a los rosas y los azules. Kandinsky confesó, asimismo, que consideraba que los tonos marrones del cuadro, en concreto los del extremo superior izquierdo, infundían cierta desesperanza, enaltecida por los amarillos y los verdes. Para Kandinsky, la combinación de áreas duras y suaves en el lienzo permitiría al espectador sentir nuevas emociones al contemplar el cuadro. **»**

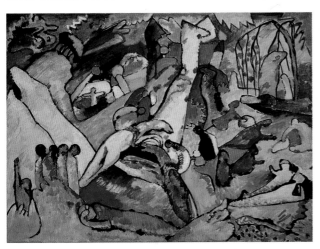

El boceto para *Composición II* (1910) es una mezcla vibrante de colores y formas. A la izquierda, un diluvio parece engullir a unas siluetas bajo un cielo negro de tormenta; a la derecha, la escena es más luminosa e idílica.

Elementos de abstracción en *Composición VI*

Temas bíblicos

La obra evoca el ambiente del Diluvio universal. Las formas remiten (aunque no representan directamente) a barcos, olas y tempestad.

Intención mística

Kandinsky quería que su cuadro se comunicara directamente con el alma del espectador a través de la abstracción pura del color y la línea.

Asociaciones de color

El color no cumple una función naturalista o descriptiva. En cambio, mantiene una estrecha asociación con estados de ánimo y emociones.

Construcción

Las sinuosas masas de línea y color carecen de la perspectiva tradicional, frustrando cualquier intento de encontrar un sentido del espacio convencional en la obra.

Más allá de la guerra

Como muchas de las obras de Kandinsky previas al estallido de la Primera Guerra Mundial, *Composición I* evoca un mundo al borde de la destrucción. En aquella época, Rusia se encontraba en un estado de caos: ya se había producido la revolución de 1905 y estaba a punto de estallar la segunda, de 1917. Por otro lado, el país adoptivo del artista, Alemania, mantenía una política exterior cada vez más beligerante. Tal vez no resulte tan sorprendente que las siete obras de la serie *Composición* pintadas antes de 1914 posean un trasfondo apocalíptico. Las tres primeras piezas de la serie se perdieron durante la Segunda Guerra Mundial; tan solo sobrevivieron algunas fotografías y bocetos. Si bien el tema del boceto de *Composición II* (1910) ha sido objeto de debate, parece haber consenso en que el lazo izquierdo representa un cataclismo, mientras que el derecho remite al paraíso y la salvación (p. anterior).

En las *Composiciones IV* y *V*, las imágenes figurativas apenas se intuyen. *Composición IV* (1911) sugiere cosacos con lanzas, barcos, figuras inclinadas y un castillo en la cima de una colina. Los cosacos transmiten la idea de la batalla, mientras que la tranquilidad de las formas sinuosas y las figuras inclinadas evocan la redención y la paz. En *Composición V*, la paleta se torna más oscura y comunica cierta sensación de amenaza. *Composición VII* está estrechamente relacionada con su predecesora y aborda temas similares: diluvio, resurrección y juicio.

Las tres *Composiciones* que Kandinsky pintó después de la guerra presentan un estilo radicalmente distinto. Cuando estalló la guerra se vio obligado a regresar a Rusia puesto que no era alemán, y permaneció en su país natal hasta 1921. Durante aquellos años descubrió las obras abstractas de Kazimir Maliévich y los constructivistas rusos, que despertaron en él un interés por la geo-

La búsqueda de un lenguaje estético universal empujó a Kandinsky hacia la geometría en *Composición VIII* (1923), caracterizada por planos superpuestos y figuras delineadas.

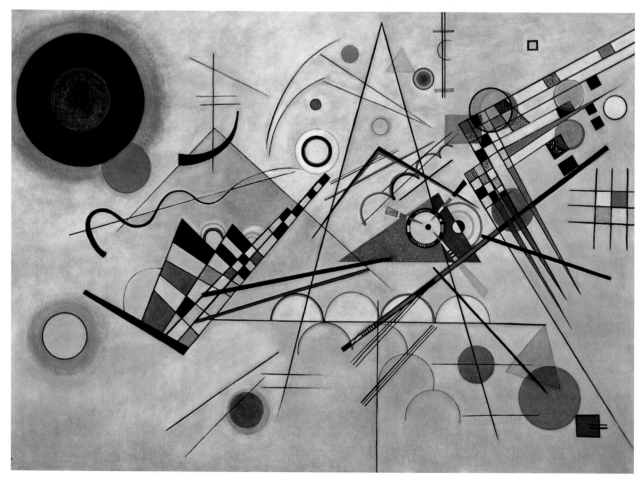

Las últimas obras de Kandinsky representan formas flotantes casi moleculares. Así, la imagen de *Composición IX* (1936) es onírica, rayana en lo surrealista.

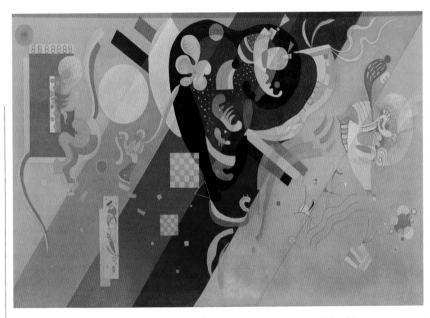

metría que desarrolló más adelante, cuando aceptó una plaza de profesor en la Bauhaus en Dessau en 1922.

La *Composición VIII* (1923) marca un contraste absoluto con respecto a las obras que Kandinsky realizó antes de la guerra. Aquí, los triángulos, los círculos y los elementos lineales crean una superficie de figuras en interacción, donde la forma predomina sobre el color. En este cuadro, Kandinsky recuerda a la austera abstracción de Maliévich. Del mismo modo que Kandinsky, Maliévich creía que si renunciaba a representar el mundo natural, lograría alcanzar un nivel de significado más profundo. En 1913, Maliévich desarrolló el suprematismo, un arte de una simplicidad radical que aspiraba a la pureza absoluta en la forma. Su primera manifestación extrema fue *Cuadrado negro* (c. 1915): un cuadrado negro con borde blanco.

Abstracción europea

La penúltima pieza de esta serie, *Composición IX* (1936) revela ya un rumbo diferente. El lienzo es más decorativo, presenta rayas diagonales sobre las que gravitan formas biomórficas que recuerdan a algunas obras surrealistas, como las de Joan Miró. *Composición X* (1939), la última pieza, muestra figuras planas y coloridas que se arremolinan y bailan sobre un fondo negro, anticipando lo que Matisse haría, años más tarde, con sus *collages* de papeles de colores: reuniría pedacitos de papel muy coloridos para formar motivos.

Aunque suele considerarse a Kandinsky el creador de la primera obra de arte puramente abstracta, hubo varios artistas europeos profunda-

mente influyentes en el desarrollo de este movimiento durante los años que siguieron a la Primera Guerra Mundial. En París, el checo František Kupka y los franceses Robert y Sonia Delaunay también experimentaban con obras abstractas y exploraban las teorías del color y los vínculos entre la música y la pintura.

Para el artista neerlandés Piet Mondrian, llegado a París en 1911, el cubismo fue muy inspirador. Después de descubrirlo, comenzó a centrarse en la estructura linear que subyace bajo el mundo natural y a despojar a sus obras de cualquier

Desde el principio, la palabra «composición» resonó en mi cerebro como una plegaria.
Vasili Kandinsky

motivo reconocible. Este proceso culminaría en las obras cuadriculadas que lo harían famoso, realizadas con una restringida paleta de tres colores primarios, una rejilla de líneas negras verticales y horizontales sobre un fondo blanco. En apariencia, los sobrios lienzos de Mondrian no tenían nada que ver con los de Kandinsky, más libres y expresionistas, pero, en realidad, ambos artistas partían de aspiraciones místicas, teosóficas, y de un profundo sentido del deber espiritual.

El nuevo panorama artístico que Kandinsky y sus coetáneos establecieron antes de la Primera Guerra Mundial no estaba exento de ideología revolucionaria. Pero paradójicamente, en la década de 1930, el arte abstracto se prohibió en la Rusia natal de Kandinsky, y también en la Alemania nazi, donde fue calificado de «degenerado». En la década de 1960, la abstracción estaba completamente integrada en la tendencia artística occidental, y en EE UU el expresionismo abstracto era reconocido como la encarnación de la libertad de pensamiento: el triunfo del individuo frente al totalitarismo. ∎

¡UTILIZAD UN REMBRANDT COMO TABLA DE PLANCHAR!

RUEDA DE BICICLETA (1913), MARCEL DUCHAMP

EN CONTEXTO

ENFOQUE
El *ready-made*

ANTES
1912 Pablo Picasso y George Braque incorporan a sus *collages* fragmentos de objetos como periódicos.

DESPUÉS
Desde 1916 Los dadaístas cuestionan las convenciones artísticas, priorizan lo absurdo frente a la lógica y el sentido común.

1964 El artista pop de EE UU Andy Warhol realiza sus *Cajas de Brillo*, transformando productos en obras de arte.

1993 El mexicano Gabriel Orozco presenta en una sala una caja de zapatos, un objeto banal e insignificante que pretende atraer la atención del espectador hacia su entorno.

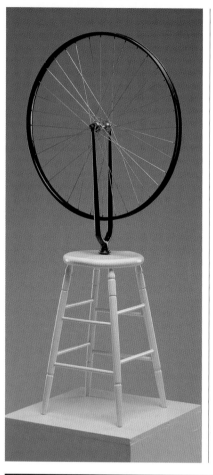

En 1913, el francés Marcel Duchamp (1887–1968) echó por tierra los materiales y métodos tradicionales de producción artística y creó una de las obras más rompedoras del periodo moderno. Montó la rueda y la horquilla de una bicicleta sobre un taburete de madera e inventó así el primer *ready-made*.

Duchamp no fue el primero en introducir objetos cotidianos en el arte (los cubistas ya lo habían hecho en sus *collages*, pero estos elegían los objetos en función de su valor figurativo o estético). Al seleccionar dos objetos producidos en serie, carentes de belleza o relevancia intrínseca, Duchamp desafió el modo de definir el arte, declarando que la artesanía y el aspecto visual eran irrelevantes. Lo importante era que el artista hubiese escogido un objeto ordinario, lo hubiera despojado de su sentido útil y que, al ponerle un título, hubiese creado una idea nueva para él.

Estrictamente, *Rueda de bicicleta* era un «*ready-made* asistido», pues implicaba seleccionar y ensamblar dos objetos; pero tras este siguieron otros muchos *ready-mades* de una sola pieza, como *Botellero* (1914) y *La fuente* (1917), un urinario, rechazado por la Sociedad de Artistas Independientes de Nueva York por no encajar con «la definición de obra de arte».

Objetos y pensamientos

La versión actual de *Rueda de bicicleta* es una réplica que Duchamp realizó cuatro décadas después de haber perdido la primera, pero él no consideraba que la «autenticidad» de sus anónimos componentes fuese importante. Sus *ready-mades* influyeron en el arte del siglo XX, sobre todo en el pop art y el arte conceptual, que solían representar objetos producidos en serie. ∎

SI ESO ES ARTE, A PARTIR DE AHORA SOY ALBAÑIL

PÁJARO EN EL ESPACIO (1923), CONSTANTIN BRANCUSI

El artista Constantin Brancusi (1876–1957) aprendió a tallar madera durante sus años como pastor en su Rumanía natal. Estudió arte en Bucarest antes de instalarse en 1904 en París, donde pasaría el resto de su vida. Tras rechazar un trabajo como aprendiz de Rodin, se centró en perseguir su propia visión escultural, basada en la talla directa, en contraposición con la reproducción mecánica de moldes de escayola en piedra. Su método de trabajo consistía en despojar a la escultura de todo cuanto consideraba superfluo, y en alisar las superficies de sus piezas de bronce y mármol para llegar a la esencia de la forma. Se concentró en pocos temas y realizó representaciones de cabezas, parejas besándose y pájaros volando, simplificándolo todo al punto de la abstracción.

Las 16 versiones de *Pájaro en el espacio* (realizadas entre los años 1923 y 1940) representan la propulsión vertical del vuelo en sí: no hay rastro de alas, plumas o cualquier otro atributo físico de pájaro.

Legalmente artístico

El enfoque minimalista de Brancusi tuvo mucha influencia en el desarrollo de la escultura moderna, pero causó cierto estupor fuera de los círculos vanguardistas. En 1926, cuando se envió *Pájaro en el espacio* a una exposición en EE UU, los aduaneros se negaron a admitirla como obra de arte (que habría estado exenta de aranceles) y la clasificaron como objeto metálico manufacturado y, por ende, sujeto a impuestos. Dos años después, tras discusiones eternas en los juzgados sobre la esencia de una obra de arte, el juez falló a favor del artista.

El arte de Brancusi destila formas presentes en la naturaleza, pero las obras minimalistas posteriores, por su parte, representan con frecuencia figuras puramente abstractas y geométricas, sin ninguna relación con la naturaleza. ∎

EN CONTEXTO

ENFOQUE
Minimalismo

ANTES
1910–1912 El italiano Amedeo Modigliani crea esculturas de cabezas alargadas.

1914 El francés Henri Gaudier-Brzeska comienza a realizar esculturas con formas tremendamente simplificadas.

1915 Kazimir Maliévich pinta *Cuadrado negro*, la afirmación categórica del minimalismo en pintura.

DESPUÉS
1964 El estadounidense Donald Judd, apilando objetos con aspecto de caja, crea esculturas sin personalidad.

1966 Carl Andre, escultor estadounidense, realiza la obra *Equivalente VII*, una disposición de ladrillos.

La simplicidad no es un objetivo en el arte. Uno llega a ella sin querer, al alcanzar el sentido real de las cosas.
Constantin Brancusi

FOTOGRAFÍAS DE SUEÑOS PINTADAS A MANO

LA PERSISTENCIA DE LA MEMORIA (1931), SALVADOR DALÍ

Detalle de *La persistencia de la memoria*

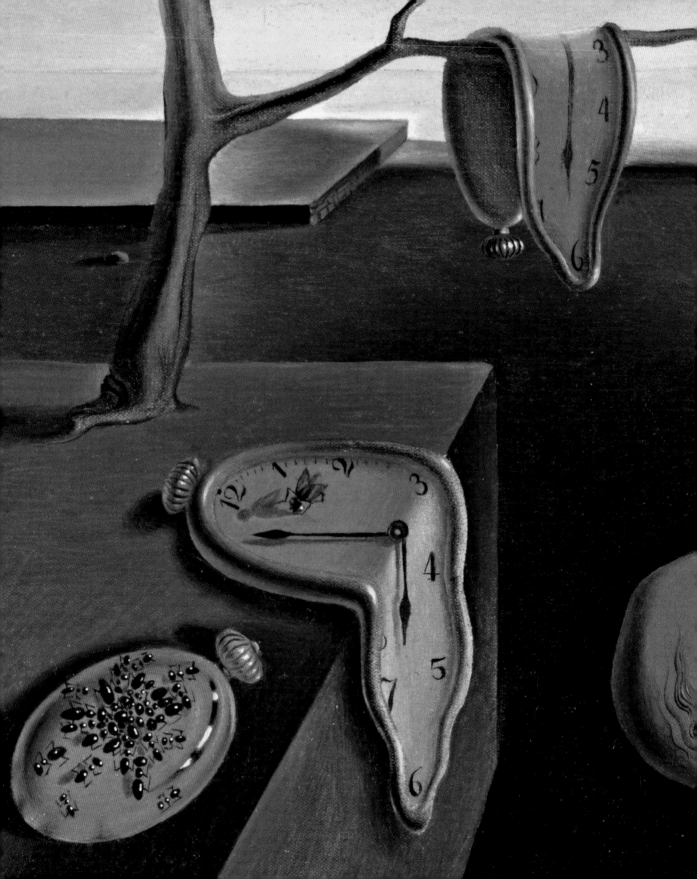

EN CONTEXTO

ENFOQUE
Surrealismo

ANTES
1900 Se publica *La interpretación de los sueños*, de Sigmund Freud, obra muy influyente para los surrealistas.

1916–1922 Los dadaístas escandalizan y sorprenden con su arte provocativo.

1924 André Breton publica su *Manifiesto surrealista*.

DESPUÉS
1936 Se celebra la Exposición Surrealista Internacional en Londres. Dalí pronuncia una conferencia vestido de buzo.

1938 La galería de Bellas Artes de París acoge unos 300 cuadros de 60 artistas surrealistas.

1939–1945 Durante la Segunda Guerra Mundial, muchos surrealistas escapan a Nueva York e influyen en el panorama artístico.

urante las décadas de 1920 y 1930, muchos artistas estaban fascinados por lo irracional y lo incongruente. La obsesión con la extravagancia arrancó al final de la Primera Guerra Mundial, cuando reinaba un clima de desilusión con una sociedad capaz de provocar una masacre tan terrible.

El movimiento dadaísta, fundado en Zúrich en 1916, reaccionó a ese mundo incomprensible con un arte provocativo, con toques de nihilismo, ironía y bufonería que pretendía poner en duda todos los aspectos de la sociedad burguesa. En 1919, la rebelión dadaísta contra el pensamiento racional ya se había extendido hasta París, donde adoptó un cariz diferente que sentó las bases para el surrealismo. En 1922, cuando el dadaísmo se disolvió oficialmente, muchos dadaístas se comprometieron con el surrealismo.

Todos los artistas y escritores vanguardistas europeos que coincidieron en París a inicios de la década de 1920 mantenían vivo algún resquicio del dadaísmo. Tanto sus divertidos medios de cuestionar los supuestos sobre la realidad como sus experimentos con nuevas formas de vida solían reposar sobre la

Tal vez con Dalí sea la primera vez que las ventanas de la mente se abren de par en par.
André Breton

absurdidad. Por ejemplo, un poeta llamaría a un timbre cualquiera y preguntaría al conserje que le abriera la puerta si no vivía allí; otros, por su parte, caminarían a cuatro patas y comerían comida de perro, o insultarían a los curas por la calle; también habría quien comiera arañas vivas o pegara a los críticos. En una ocasión, el propio Salvador Dalí pronunció una conferencia con un pie metido en una cacerola llena de leche.

Manifiesto para la revolución

El principal fundador y portavoz del movimiento surrealista fue André Breton, poeta y crítico de arte, autor del *Manifiesto surrealista* en 1924 y responsable de la revista *La révolution surréaliste*. Breton, uno de los miembros originales del dadaísmo, estaba fascinado por los mecanismos de la mente subconsciente, un interés alimentado por las publicaciones de Freud de principios de siglo sobre los sueños y el inconsciente. Pero mientras que el objetivo de las investigaciones de Freud era sanar las enfermedades mentales de sus pacientes, los surrealistas estaban entusiasmados con la idea de enterrar el pensamiento racional. Breton quería liberar la mente del control consciente y de las preocupaciones

Salvador Dalí

Dalí, gracias a su imaginería fantástica y a su extravagancia, es uno de los artistas más famosos del siglo xx. Nació en 1904 en la localidad catalana de Figueres y en 1929 se unió a los surrealistas en París. Fascinado con Freud y el psicoanálisis, en la mayoría de sus obras exploró deseos sexuales, disgustos o neurosis. En 1939 fue expulsado del grupo surrealista por apoyar al general Franco en la Guerra Civil española. Durante la Segunda Guerra Mundial

vivió en EE UU y años después se entregó por completo a la pintura, con el objetivo de hacer dinero. Su prolífica obra como pintor, escultor, ilustrador y dibujante está presente en galerías de todo el mundo y en el museo dedicado a su arte en su ciudad natal, donde falleció en 1989.

Otras obras clave

1936 *Teléfono langosta.*
1937 *Metamorfosis de Narciso.*
1951 *Cristo de san Juan de la Cruz.*

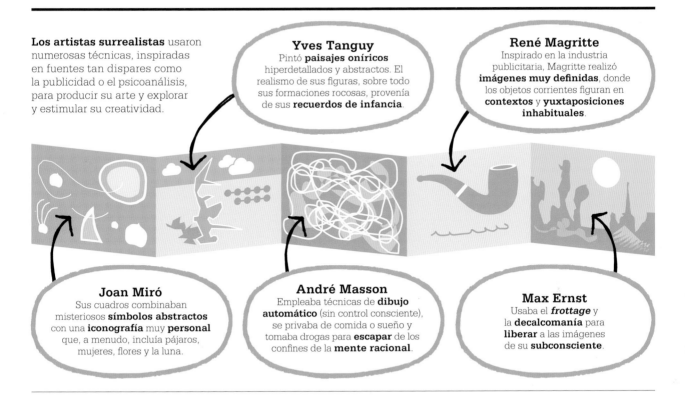

Los artistas surrealistas usaron numerosas técnicas, inspiradas en fuentes tan dispares como la publicidad o el psicoanálisis, para producir su arte y explorar y estimular su creatividad.

Yves Tanguy
Pintó **paisajes oníricos** hiperdetallados y abstractos. El realismo de sus figuras, sobre todo sus formaciones rocosas, provenía de sus **recuerdos de infancia**.

René Magritte
Inspirado en la industria publicitaria, Magritte realizó **imágenes muy definidas**, donde los objetos corrientes figuran en **contextos** y **yuxtaposiciones inhabituales**.

Joan Miró
Sus cuadros combinaban misteriosos **símbolos abstractos** con una **iconografía** muy **personal** que, a menudo, incluía pájaros, mujeres, flores y la luna.

André Masson
Empleaba técnicas de **dibujo automático** (sin control consciente), se privaba de comida o sueño y tomaba drogas para **escapar** de los confines de la **mente racional**.

Max Ernst
Usaba el *frottage* y la **decalcomanía** para **liberar** a las imágenes de su **subconsciente**.

morales o estéticas, y recurría a métodos como la libre asociación o la escritura automática para permitir que las ideas y las imágenes inesperadas emergiesen del subconsciente. Su mayor anhelo era «resolver las contradictorias condiciones previas del sueño y la realidad dentro de una nueva realidad, una superrealidad».

Libertad para la racionalidad

Aunque los principios surrealistas estuvieran basados en la literatura, pronto hubo una gran variedad de artistas que los adoptó y se hizo eco de las preocupaciones y el deseo de Breton de producir un arte verdaderamente revolucionario.

Como cabía esperar de un movimiento que buscaba sobrepasar la razón para sacar a la luz el «verdadero funcionamiento del pensamiento», la pintura surrealista no desarrolló un estilo único. Es posible, no obstante, diferenciar dos tendencias principales. La primera, visible en la obra de Max Ernst y André Masson, reposa sobre varios tipos de automatismos, como dejar que la mano dibuje libremente por el papel, que permiten renunciar al control consciente y alcanzar la espontaneidad en la obra, directamente desde la imaginación sin ningún tipo de intervención. La segunda, ejemplificada en las obras de Dalí y René Magritte, evoca extraños estados mentales, casi alucinatorios, donde los objetos figuran en composiciones inverosímiles con un realismo casi académico.

A menudo, ambos tipos de arte implicaban la yuxtaposición de objetos que no guardasen relación entre sí, de acuerdo con la definición de la belleza del conde de Lautréamont, **»**

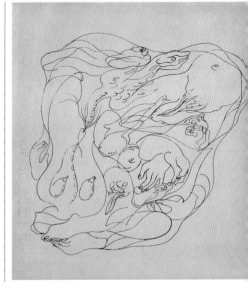

Los dibujos automáticos de André Masson, como este de *c.* 1924–1925, no tenían intención consciente; aun así, es posible discernir formas y personajes en el amasijo de líneas.

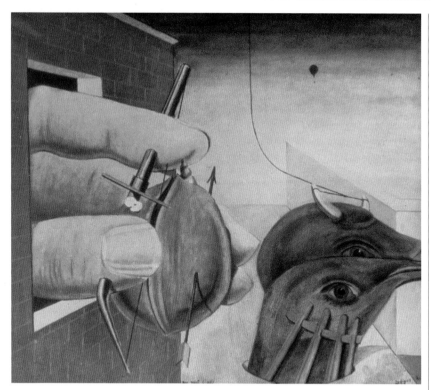

Edipo rey (1922) es un ejemplo de las primeras obras surrealistas de Max Ernst. Su «sentido» –los dedos perforados, la nuez aplastada y las cabezas de aves atrapadas– no está claro.

un escritor admirado por los surrealistas. «Tan bello como el encuentro fortuito de una máquina de coser y un paraguas sobre una mesa de disección.» Y mientras que en las obras surrealistas las imágenes emergían de la mente subconsciente, el acto de llevarlas al lienzo requería disciplina, control y dominio de la técnica.

Experimentos surrealistas

Salvador Dalí comenzó a experimentar con el surrealismo en 1928, cuando trabajó con su amigo Luis Buñuel en la película *Un perro andaluz*. El cortometraje remplazaba el argumento y la narrativa convencionales por una serie de secuencias oníricas, algunas basadas en escenas soñadas por ambos artistas. Uno de los sueños

de Dalí que figuran representa una mano devorada por unas hormigas, motivo que volvió a aparecer en obras posteriores, incluyendo el cuadro *La persistencia de la memoria*.

La persistencia de la memoria, una imagen de un claro sinsentido, contiene una gran destreza técnica. Dalí dominaba lo que llamaba «los paralizadores trucos del *trompe l'oeil*», usaba finos pinceles de pelo de marta y se colocaba una lente de aumento en el ojo para realizar su labor con el máximo detalle. El resultado es una escena surrealista con un acabado espléndido, naturalista, que sitúa al espectador dentro de una alucinación. La atmósfera es inquietante, fantasmagórica, calmada. A lo lejos se ve un pedregoso paisaje costero, que Dalí describía como iluminado por «un transparente y melancólico crepúsculo», basado en la costa cercana a su casa de Port Lligat, en Cataluña. El Pení, un monte en las inmediaciones de Cadaqués, el pue-

blo mediterráneo donde su familia poseía una casa de verano, proyecta una sombra sobre el primer plano. Una extraña criatura renqueante está varada en la arena, envuelta en una suerte de roca o arrecife. Unas pestañas exageradamente grandes cubren su ojo cerrado y un objeto con forma de lengua sale de su nariz. Muchos han visto en el animal un autorretrato esquemático del artista, en parte porque el motivo ya apareció con anterioridad en dos obras de 1929, *El gran masturbador* y *El enigma del deseo*. El hecho de que el ojo esté cerrado sugiere que la criatura duerme y, tal vez, sueñe, quizá en un guiño a la descripción de Freud de los sueños como «el camino real hacia el inconsciente».

Simbolismo de los relojes

Las tres esferas de reloj derretidas indican una hora distinta, y unas hormigas se abalanzan sobre un reloj de bolsillo metálico. Un olivo seco, con una única rama y ninguna hoja, parece crecer de una mesa de madera, no de la tierra.

Las esferas de los relojes y las hormigas, símbolo de decadencia, aluden al paso del tiempo y a la muerte. Diferentes historiadores del arte han

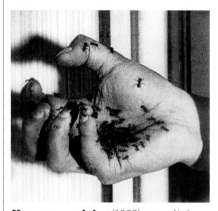

Un perro andaluz (1929) se realizó con una premisa explícita: excluir todo elemento al que el espectador pudiera dar una explicación racional, psicológica o cultural.

> Soy el primer sorprendido,
> incluso horrorizado, por
> las imágenes que veo
> aparecer en mi lienzo.
> **Salvador Dalí**

sugerido que los relojes derretidos pueden ser una referencia inconsciente a la teoría de Einstein sobre la relatividad del tiempo, que proponía que el tiempo no era fijo, sino relativo y, por ende, ponía en entredicho la creencia imperante sobre el orden cósmico establecido. Pero Dalí desmintió cualquier conexión entre los objetos y teorías físicas y alegó, tal vez a modo de burla, que los relojes estaban inspirados en una ocasión en que la visión del queso derretido le había dejado meditabundo: «Al terminar la cena tomamos un camembert muy blando y, cuando se marcharon todos, me quedé largo rato en la mesa, pensando en los problemas filosóficos de lo "superblando" que el queso me planteaba».

Confusión sistemática

Otros historiadores, en cambio, conjeturaron que los relojes derretidos reflejaban la observación de que los acontecimientos de los sueños no seguían una secuencia ordenada, que el tiempo del sueño es ilógico. También hubo quien interpretó la obra desde una perspectiva psicoanalítica, donde los relojes derretidos no eran sino expresiones del conocido miedo de Dalí a la impotencia. En cualquier caso, *La persistencia de la memoria* es una obra de difícil inter-

pretación, algo que habría gustado mucho a su autor, quien declaró que había pintado el lienzo en «la furia más imperialista de la precisión» a fin de «sistematizar la confusión y así ayudar a desacreditar definitivamente el mundo de la realidad».

Icono cultural

Pese a las pequeñas dimensiones del cuadro (24 × 33 cm), se convirtió en una de sus obras más emblemáticas y causó sensación cuando se expuso en la Julien Levy Gallery en 1932. Fue adquirido por un comprador particular que lo cedió al MoMA de Nueva York, donde sigue siendo una de las obras estelares de su colección. La imagen también ha calado en la cultura popular y ha aparecido en programas televisivos como *Los Simpsons*, *Barrio Sésamo* o *Doctor Who*, así como en películas, dibujos animados y videojuegos.

Dalí volvió a ese tema en 1952, cuando empezó a trabajar en *La desintegración de la persistencia de la memoria*, una reinterpretación del original. A raíz de la detonación de la bomba nuclear en 1945, desarrolló

una fascinación por la física nuclear y la idea de que la materia está compuesta por partículas. Empezó a pintar objetos como si se desintegrasen en átomos. En el nuevo lienzo, los bloques rectangulares y cuernos de rinoceronte que corren por el espacio pueden evocar la estructura atómica que subyace en la obra original. Los relojes ya no se derriten sobre objetos, sino que flotan en el espacio.

Las preocupaciones de Dalí habían cambiado durante los 23 años que transcurrieron entre ambos cuadros. Como él mismo explicó: «Durante el periodo surrealista, he deseado crear la iconografía del mundo interior, el mundo de lo maravilloso, de mi padre Freud; lo he logrado. En la actualidad, el mundo exterior –el de la física– ha trascendido al de la psicología. Mi padre, hoy, es el doctor Heisenberg [el pionero de la mecánica cuántica]». ∎

Dalí usaba un método «paranoico-crítico» para liberar imágenes de su subconsciente. Cultivaba alucinaciones autoinducidas que fusionaban sueños, fantasías y realidad.

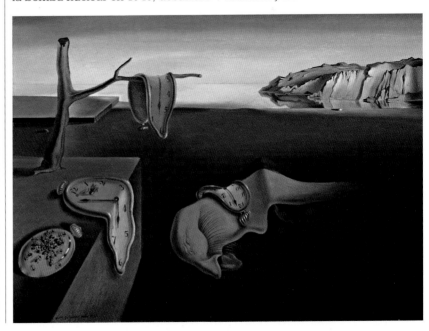

CADA MATERIAL TIENE SUS PROPIAS CUALIDADES INDIVIDUALES

FIGURA RECLINADA (1938), HENRY MOORE

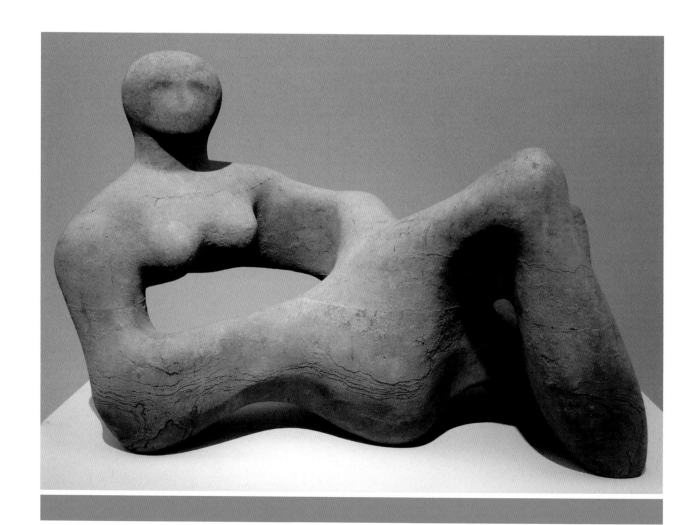

Véase también: Bronces de Riace 36–41 ▪ Laocoonte 42–43 ▪ Joven esclavo 144–145 ▪ La puerta del infierno 280 ▪ Tumba de Oscar Wilde 338 ▪ Forma única 340

EN CONTEXTO

ENFOQUE
Fidelidad al material

ANTES
1872 El crítico inglés John Ruskin denuncia que los escultores usen asistentes para crear sus obras.

***C.* 1907** En París, Constantin Brancusi comienza a realizar esculturas tallando directamente madera o piedra.

1925 Los artistas ingleses Barbara Hepworth y John Skeaping comienzan a tallar directamente sus obras.

DESPUÉS
1940–1941 *Jacob y el ángel,* del escultor británico Jacob Epstein, refleja la masa del bloque original de alabastro.

1977 Moore crea la Fundación Henry Moore para acercar la escultura al público.

Henry Moore

Nació en 1898 en el seno de una familia minera de Yorkshire. Durante la Primera Guerra Mundial sufrió un ataque con gas. Acabada esta, ingresó en el Royal College of Art. Sus primeras obras reflejan estilos de culturas ancestrales no occidentales, y no siguen los ideales clásicos de belleza. Moore creó algunas piezas abstractas, pero la mayoría de sus obras eran figurativas, sobre todo de personajes femeninos y madres e hijos. Fue un artista bélico oficial durante la Segunda Guerra Mundial y en tiempos de paz ganó prestigiosos galardones y comisiones. Murió en 1986.

Otras obras clave

1929 *Figura reclinada.*
1934 *Madre e hijo.*
1940–1941 *Dibujos del refugio.*
1953–1954 *Guerrero con escudo.*
1957–1958 *Mujer cubierta sentada.*

En el siglo XIX, las obras que los escultores presentaban en las exposiciones solían ser de escayola, y las colaban en bronce o modelaban en mármol una vez que habían recibido una comisión por la pieza. Realizaban una copia de la forma de la escayola empleando una máquina que medía puntos precisos de su superficie y los transfería al material para la pieza final. Este método permitía a los escultores producir múltiples versiones de un mismo modelo en sus talleres, donde empleaban a asistentes. Era de lo más corriente que artistas de la talla de Auguste Rodin limitasen su aportación a la obra final a unos pocos retoques. Sin embargo, a principios del siglo XX, algunos escultores consideraban que las facultades únicas del material empleado en una escultura deberían ser visibles en la pieza final, que debería ser obra de la mano del artista, no de la del asistente. Un buen número de artistas, entre otros Constantin Brancusi, Amedeo Modigliani, Jacob Epstein, Henri Gaudier-Brzeska y Eric Gill comenzaron a trabajar directamente sobre el material, en lugar de hacer moldes de cera, arcilla o escayola para modelar después.

Paisaje y material

Henry Moore formaba parte de una generación posterior de artistas británicos que se entregó a la talla con entusiasmo al terminar la Primera Guerra Mundial. Moore deseaba que sus piezas reflejasen la forma y la textura de la madera o la piedra con que estaban hechas. Siguiendo esta idea de «fidelidad a los materiales» y respetando las propiedades intrínsecas del medio escogido, se limitó a realizar formas simples despojadas de detalles con el objetivo de exponer el material en sí, con frecuencia pulido para resaltar su color y sus «vetas». Las esculturas de Moore casi siempre estaban basadas en formas naturales (personajes humanos, guijarros, huesos o conchas) y a menudo guardaban algún vínculo con elementos del paisaje. *Figura reclinada* fue diseñada para la terraza de una casa moderna que miraba al parque nacional de South Downs, en Inglaterra. En ese contexto, la escultura habría tendido un puente entre las lejanas colinas redondeadas y las líneas angulares de la casa, sobre todo teniendo en cuenta que estaba tallada con piedra local de Hornton.

Como muchos de sus contemporáneos, Moore estaba fascinado por lo que en aquella época se consideraba arte «primitivo». Pensaba que las esculturas del México precolombino o de Sumeria poseían vigor y lealtad hacia los materiales. *Figura reclinada* parece estar inspirada en esculturas de chac mool, el dios mexicano de la lluvia.

A pesar de que, más adelante en su carrera, Moore colase su trabajo en bronce o en plomo, siguió tallando durante toda su vida en madera, piedra y escayola. ▪

TODO BUEN PINTOR PINTA LO QUE EL ES

RITMO DE OTOÑO (1950), JACKSON POLLOCK

Detalle de *Ritmo de otoño*

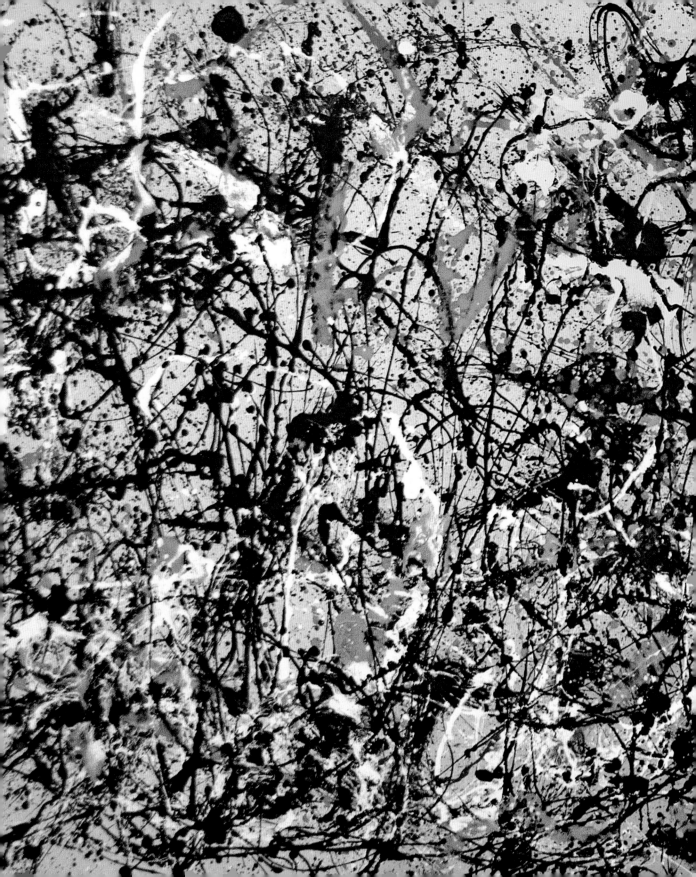

EN CONTEXTO

ENFOQUE
Expresionismo abstracto

ANTES

Principios del siglo xx Van Gogh utiliza distorsión, color y línea para transmitir mensajes emocionales; sus obras abren el camino al expresionismo.

Década de 1920 Se habla de «expresionismo abstracto» en las obras de Vasili Kandinsky.

1935 El Federal Arts Project ofrece empleo a artistas, incluyendo a los futuros expresionistas abstractos (Willem de Kooning, Jackson Pollock y Mark Rothko).

1939–1945 Durante la guerra, los artistas europeos, incluidos los surrealistas, huyen a EE UU.

DESPUÉS

Finales de la década de 1950 Los *happenings* de Allan Kaprow en Nueva York preludian las *performances*, nueva forma de arte expresivo.

El término «expresionismo abstracto» engloba varios estilos pictóricos muy diferentes entre sí que comparten, no obstante, un intenso contenido emocional o expresivo. A pesar de que, por lo general, los artistas vinculados a este movimiento sentían una alienación extrema con respecto a la sociedad conservadora de EE UU de la posguerra, el expresionismo abstracto siempre se ha considerado un fenómeno «estadounidense». Este arte, producido en plena Guerra Fría, era el polo opuesto a la rígida conformidad que caracterizó el arte soviético.

Actos de creación

El expresionismo abstracto dio lugar a dos corrientes: la *action painting* y la *color field painting*, aunque algunos artistas estaban a caballo entre ambas tendencias. Los *action painters*, como Jackson Pollock, Willem de Kooning y Franz Kline, realizaban espectaculares obras de carácter dinámico y ponían el énfasis en el acto de creación en sí mismo. Las obras de los *color field painters*, en cambio, como Mark Rothko y Barnett Newman, eran más sosegadas, y los colores, aplicados en grandes superficies, pretendían inspirar cierto sentido de

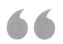

El artista moderno trabaja y expresa un mundo interior; en otros términos, expresa la energía, el movimiento y otras fuerzas internas.
Jackson Pollock

trascendencia e invitar al espectador a una suerte de meditación.

Muchos expresionistas abstractos estaban influidos por la concepción surrealista del arte y consideraban que las obras debían ser fruto directo de la mente subconsciente. Concedían un interés particular a la idea del automatismo, donde el artista no busca controlar sus manos sino que permite a la mente inconsciente tomar las riendas. La *action painting* expresa sentimientos intensos mediante exuberantes aplicaciones de pintura, a menudo en lienzos de grandes dimensiones. Las obras que

Jackson Pollock

Nació en 1912 en una familia humilde de granjeros en Cody (Wyoming). Estudió en la Art Students League de Nueva York, donde aprendió de Thomas Hart Benton. De 1935 a 1943 trabajó el muralismo y la pintura de caballete. Exhibió en solitario por primera vez en 1943, en la Peggy Guggenheim Gallery, y logró que el MoMA de Nueva York adquiriera uno de sus cuadros. En 1945 se casó con la pintora Lee Krasner y se instalaron en una granja en East Hampton, donde Pollock comenzó a pintar sus primeros *drip paintings*. El alcohol acechó a Pollock durante toda su vida. Su personalidad voluble, su afición a la bebida, su aspecto de tipo duro y su arte revolucionario cautivaron la atención de los medios y cultivaron la mitología romántica asociada a su nombre. Pollock dejó de pintar en 1954, dos años antes de fallecer en un accidente de automóvil.

Otras obras clave

1943 *Mural.*
1946 *Ojos en el calor.*
1950 *Lavender Mist: Number 1.*
1952 *Convergence.*

Véase también: *Calle de Dresde* 290–293 ▪ *El acordeonista* 294–297 ▪ *Composición VI* 300–307 ▪ *La persistencia de la memoria* 310–315 ▪ *Montañas y mar* 340 ▪ *Cubi XIX* 340–341 ▪ *Humanity Asleep* 341

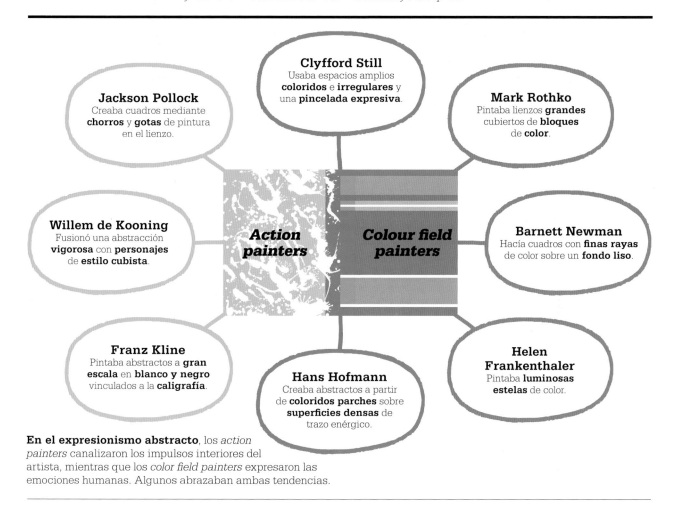

Clyfford Still
Usaba espacios amplios **coloridos** e **irregulares** y una **pincelada expresiva**.

Jackson Pollock
Creaba cuadros mediante **chorros** y **gotas** de pintura en el lienzo.

Mark Rothko
Pintaba lienzos **grandes** cubiertos de **bloques** de **color**.

Willem de Kooning
Fusionó una abstracción **vigorosa** con **personajes** de **estilo cubista**.

Action painters

Colour field painters

Barnett Newman
Hacía cuadros con **finas rayas** de color sobre un **fondo liso**.

Franz Kline
Pintaba abstractos a **gran escala** en **blanco y negro** vinculados a la **caligrafía**.

Hans Hofmann
Creaba abstractos a partir de **coloridos parches** sobre **superficies densas** de trazo enérgico.

Helen Frankenthaler
Pintaba **luminosas estelas** de color.

En el expresionismo abstracto, los *action painters* canalizaron los impulsos interiores del artista, mientras que los *color field painters* expresaron las emociones humanas. Algunos abrazaban ambas tendencias.

popularizaron a Pollock se conocen como *drip paintings* (obras de goteo), que realizó en 1947 y 1952, lo que le valió el apodo de «Jack the Dripper» (un juego de palabras con Jack the Ripper, esto es, Jack el Destripador).

Jack el goteador

Ritmo de otoño es uno de los *drip paintings* más aclamados de Jackson Pollock. El fotógrafo alemán Hans Namuth fotografió y filmó a Pollock mientras trabajaba en este proyecto, dejando un valioso testimonio de las técnicas del artista y de las fases de la evolución del cuadro. Las foto-

grafías revelan que, pese a que el método de Pollock fuera espontáneo y no siguiera imágenes pensadas con anterioridad o dibujos preliminares, su obra estaba lejos de ser fruto del azar, pues implicaba una destreza y concentración inmensas. Tampoco requería una pérdida absoluta de control. Según afirmó Pollock: «Puedo controlar el flujo de la pintura, no existe nada accidental».

Pollock trabajó el lienzo de forma metódica: comenzó por la esquina superior derecha y, a partir de ahí, avanzó hacia la izquierda. Sujetaba la lata de pintura con la mano

izquierda y con la derecha sostenía un pincel seco con el que salpicaba la tela. Primero elaboró un esqueleto de delgadas líneas negras y acentuaba algunas de ellas con chorros de pintura, que diluyó para que penetrase mejor en la tela sin marcar. Las fotografías de Namuth permiten ver tres formas humanoides en las fases más tempranas de la composición, que van desapareciendo bajo las densas capas de pintura.

En la siguiente fase aplicó golpes de pintura marrón, blanca y gris-turquesa, que rompían las líneas continuas. Después añadió una última **»**

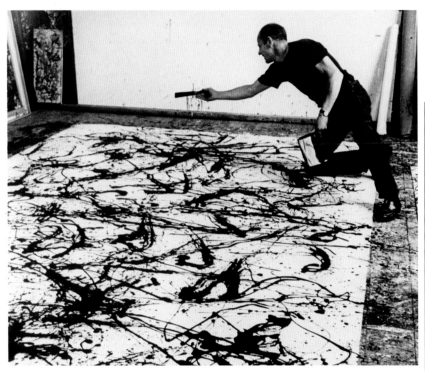

Las fotografías de Hans Namuth desvelaron el método de Pollock y le ayudaron a captar la atención de los medios. Algunos críticos creen que la presencia de Namuth cohibió al artista.

capa de finas líneas negras, confiriendo aún más agitación al conjunto, puesto que no existe un enfoque o punto de vista único.

Si bien se trata de una obra abstracta (y Pollock hizo lo posible por borrar toda huella de elementos figurativos), no está por ello vacía de contenido. Teniendo en cuenta las líneas agitadas, los colores y la pista proporcionada por el título (añadido por insistencia del marchante de Pollock), resulta fácil imaginar la energía de los árboles mecidos por el aire, o de las hojas arremolinándose en un ventoso día de otoño. Además, las dimensiones de *Ritmo de otoño* (279 × 530 cm) dan al espectador la sensación de estar inmerso en un paisaje donde las fuerzas elementales se despliegan desenfrenadas. Varios expertos han considerado la obra como un eco pictórico de los ritmos del Dixieland, un estilo de jazz del que Pollock era un gran admirador, mientras que, por otro lado, ha habido quien ha interpretado su ex-

pansividad y su insistente horizontalidad como guiños a los extensos espacios abiertos del Lejano Oeste.

Evolución artística

Las obras de Pollock, pese a su aparente espontaneidad, vivieron una evolución artística larga y compleja, modelada por varias influencias. Se formó bajo Thomas Hart Benton, que estaba especializado en escenas de la vida urbana y rural de EE UU. Más tarde entró en el taller experimental

Quiero expresar mis sentimientos, no ilustrarlos.
Jackson Pollock

del muralista mexicano David Alfaro Siqueiros, donde descubrió algunas técnicas poco ortodoxas, como el uso artístico de las gotas de pintura.

En 1938, Pollock comenzó un tratamiento por su alcoholismo y sus terapeutas junguianos le recomendaron el dibujo y la exploración del simbolismo inconsciente. Fue entonces cuando las formas arquetípicas aparecieron en su arte.

Pollock estaba al corriente de las vanguardias artísticas del otro lado del Atlántico y admiraba sobre todo a Pablo Picasso y Joan Miró. Además, el modernismo europeo llamó a su puerta cuando muchos artistas surrealistas emigrados (como André Masson, Max Ernst y Roberto Matta Echaurren) se instalaron en Nueva York para escapar del nazismo.

Nueva forma de pintar

Los primeros lienzos de Pollock eran figurativos, representaban escenas del mundo rural de EE UU dotadas de una cierta turbulencia energética. En la década de 1940 ya pintaba con un estilo abstracto, con formas biomórficas y figuras de la mitología de los indios nativos americanos, tal vez inspiradas en las imágenes que los chamanes navajos crean con arena teñida esparcida por el suelo.

Hacia 1946, Pollock empezó a experimentar con la innovadora técnica pictórica que se convertiría en su sello personal. El primer paso era desenrollar la tela (sin estirar previamente) y fijarla en el suelo. A continuación, a veces quieto y a veces en movimiento, aplicaba la pintura, derramándola en chorros o salpicando con el pincel. El tamaño de su estudio le permitía trabajar en torno

Echó por tierra nuestra
idea de la pintura.
Willem de Kooning

a la tela y aproximarse desde todos los ángulos; así, lograba crear una composición *all-over*, donde no existía un punto focal único y los bordes del lienzo tenían tanta importancia como el centro. Movido por el deseo de alejarse de las herramientas habituales del pintor, Pollock cambió el caballete, la paleta y los pinceles por los palos, las toallas y los cuchillos. A veces sustituía la pintura por aluminio fluido y esmalte, e incorporaba otros elementos como arena o esquirlas de vidrio.

La vida cara al público

Durante la vida del artista, los *action paintings* de Pollock eran tanto objeto de admiración como de burla. Pero, en cualquier caso, les debe enorme éxito. En 1949, un artículo de la revista *Life* sugería que era el mejor artista estadounidense con vida. Sin embargo, después de 1952 dejó de crear *drip paintings* y las imágenes reconocibles reaparecieron de nuevo en sus telas.

Pollock no fundó una escuela pictórica ni dejó tras de sí hordas de imitadores, sino que ejerció una influencia más amplia: abrió el camino hacia la liberación de los métodos tradicionales de producir arte y consiguió que el acto de creación en sí mismo también tuviera cierta relevancia. Tal y como constató el crítico de arte estadounidense Harold Rosenberg, a partir de ese momento los artistas verían el lienzo «como un escenario en el que actuar. Lo que iba a suceder en el lienzo no era una imagen, sino un evento». Las fotografías, frenéticas y borrosas, que

Cada época tiene
su propia técnica.
Jackson Pollock

Hans Namuth tomó mientras Pollock trabajaba transmiten un sentido de la energía del momento creativo que, más adelante, durante las décadas de 1960 y 1970, tomó forma en el arte de las *performances*, donde los límites entre el artista y la obra de arte se fueron difuminando de manera gradual. ∎

Curvas sinuosas, garabatos y líneas cubren el lienzo de *Ritmo de otoño*. Evocan los motivos complejos y cambiantes del mundo natural.

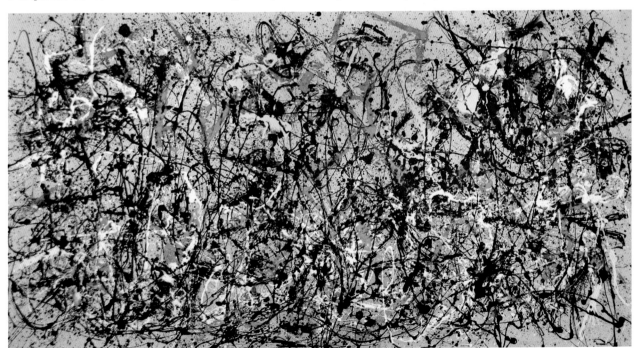

EL AUTENTICO ARTE SE ENCUENTRA ALLI DONDE NADIE SE LO ESPERA

LA VACA DE SUTIL HOCICO (1954), JEAN DUBUFFET

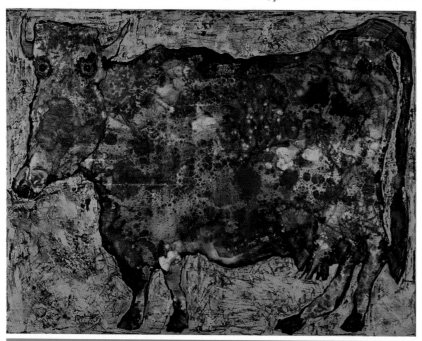

EN CONTEXTO

ENFOQUE
Arte marginal

ANTES
1912 Paul Klee anima a tomar en serio el arte de los niños y los enfermos mentales.

1939 Bill Traylor, artista afroamericano autodidacta nacido esclavo, crea sus primeras obras a los 85 años, que destacan por la simpleza de sus formas. Es uno de los pioneros del arte marginal.

1949 Dubuffet organiza una exposición de *art brut* en París, con más de 200 obras de 63 artistas.

DESPUÉS
1972 El crítico Roger Cardinal habla de «arte marginal» para referirse al arte creado al margen de la cultura oficial.

1979 La Hayward Gallery de Londres acoge una importante exposición de arte marginal; Cardinal es uno de sus comisarios.

El arte marginal es un término global para describir el arte producido por individuos ajenos a todo medio cultural oficial o reconocido. A veces se usa para referirse a las obras de personas que no encajan en la sociedad convencional, como presos o enfermos mentales, pero también para las creaciones naífs o de personas inspiradas por visiones internas, más que por ningún precedente histórico o artístico. No existe un estilo único asociado a este tipo de arte. Sus practicantes suelen ser autodidactas y estar relativamente poco preocupados por las tendencias artísticas. A menudo, son trabajos minuciosos y detallados, que implican la exploración obsesiva de un tema. Estas creaciones, por lo general, no nacen de la intención de conseguir ventas o exposiciones, sino que surgen para satisfacer una motivación personal.

Arte sin cocinar

En el siglo XIX, algunos psiquiatras empezaron a coleccionar las obras de arte de sus pacientes, pero el arte marginal no se reconoció como categoría artística hasta el siglo XX, cuando algunos artistas de vanguardia como Franz Marc, Paul Klee o Max Ernst empezaron a apreciar sus cualidades expresivas y su originalidad. El artista que más se entregó a la promoción de este tipo de arte fue Jean Dubuffet, un gran adepto como teórico, coleccionista y, por encima de todo, pintor. Su obra, inspirada en el arte de los niños y los enfermos mentales, era pura expresión, limpia de toda convención. Dubuffet lo llamó *art brut* (arte bruto o crudo) porque estaba «sin cocinar» por la cultura.

La vaca de sutil hocico posee muchas características de arte marginal y está considerado como la encarnación perfecta de la estética de Dubuffet: ensalza lo poco elegante, lo poco natural y lo poco bello. La

> Asistimos a una operación artística completamente pura, cruda, reinventada por su autor en todas sus fases y basada exclusivamente en sus propios impulsos.
> **Jean Dubuffet**

línea es temblorosa y la superficie texturada; la vaca, ojiplática y naíf, cabe a duras penas en el cuadro y no guarda relación alguna con el fondo. La imagen funciona a un nivel visceral, pues conjura la fragilidad y la vulnerabilidad al mismo tiempo que presenta un toque ridículo.

Dubuffet despreciaba el mundo del arte, que juzgaba elitista y esnob, y abogaba por obedecer los instintos del hombre corriente. Creía en una conspiración de la sociedad occidental y la cultura francesa para lavar el cerebro de las masas e inducir a la conformidad, una estrategia sustentada por la inamovible reverencia hacia las obras del pasado. Consideraba, asimismo, que no debería existir un estándar de la excelencia ni una jerarquía estética.

Pintar y coleccionar

Paradójicamente, al tiempo que Dubuffet criticaba el mundo del arte, se convertía en un personaje influyente. Su carácter rebelde, su rechazo del buen gusto y su predilección por los materiales basura inspiraron a muchos artistas. Dubuffet reunió una extensa colección de *art brut* que hoy se halla en un museo de Lausana consagrado a este tipo de arte. Entre los artistas allí presentes se encuentra Adolf Wölfli (1864–1930), quien pasó la mayor parte de su vida adulta interno en un psiquiátrico; Madge Gill (1882–1961), una artista inglesa clarividente que realizó miles de dibujos guiada por la influencia de un espíritu llamado «Myrninerest» (de *my inner rest* en inglés, mi paz interior); y Henry Darger (1892–1973), un solitario portero de Chicago autor de cientos de ilustraciones a gran escala de personajes femeninos con genitales masculinos a las que llamó las *Vivian Girls*. ▪

Holy Centtenaaia
(1927), pintada con lápices de color, es una de las numerosas obras del artista marginal suizo Adolf Wölfli, autor de dibujos, textos y piezas musicales.

Jean Dubuffet

Nació en Le Havre (Francia), en 1901 y en un principio se formó como pintor en París. Decepcionado con el encorsetamiento cultural con el que se topó, cambió de vocación y se dedicó al vino. Al cumplir los cuarenta años volvió a pintar, fascinado por los grafitis que había visto en las paredes de París y por el arte espontáneo de los enfermos mentales. En 1948 fundó la Compagnie de l'Art Brut, una organización dedicada a coleccionar arte marginal. Empezó a incorporar las cualidades que encontraba en estas obras en su propio trabajo experimental, a usar materiales como escayola y arena, y a realizar esculturas de basura. Fue un artista tremendamente prolífico y rápido, trabajaba sin dedicar una mirada crítica a su propia obra. Dubuffet murió en 1985 después de catalogar toda su producción artística en 37 volúmenes.

Otras obras clave

1950 *Métafisyx* (parte de la serie *Cuerpos de mujeres*).
1952 *El viajero sin brújula.*
1955–1956 *Hombre con capazo.*
1972 *Coucou Bazar.*

TOMO UN CLICHE Y TRATO DE ORGANIZAR SUS FORMAS PARA HACERLO MONUMENTAL

WHAAM! (1963), ROY LICHTENSTEIN

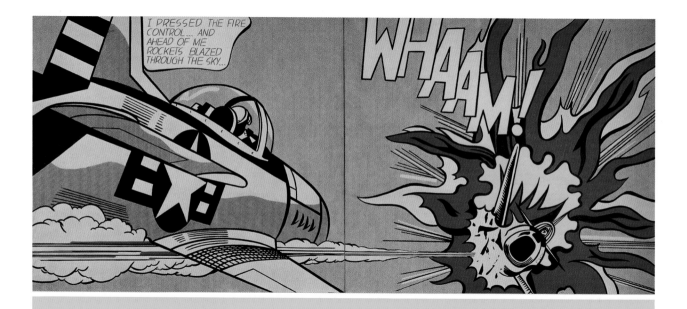

A mediados de la década de 1950, los artistas de ambos lados del Atlántico comenzaron a rebelarse contra la concepción tradicional del arte y recurrieron a los aspectos comerciales del mundo que los rodeaba en busca de temas para sus obras. Dejaron de lado el lenguaje y la estética cultivada del arte «elevado», a menudo considerados elitistas, exclusivos o irrelevantes, y se apropiaron de las imágenes de la cultura popular.

Las imágenes de tiras cómicas, revistas, envoltorios, cine o televisión se convirtieron en el lenguaje de un nuevo movimiento bautizado como «pop art» por el crítico Lawrence Alloway. En 1957, el artista británico Richard Hamilton, pionero del pop art, sintetizó la esencia del movimiento en una carta en la que enumeraba los atributos de este tipo de arte como: «Popular (diseñado para un público de masas) / Fugaz (soluciones a corto plazo) / Fungible (fácil de olvidar) / Barato / Masivo / Joven (pensado para la juventud) / Ingenioso / Sexy / Efectista / Glamuroso / Rentable».

Tiras cómicas

En la década de 1950, EE UU vivía un *boom* del consumo. El auge de la cultura popular y, sobre todo, la proliferación de anuncios que la acompañaron, aportaron una gran cantidad de material visual en el que se podían inspirar los artistas. Muchos artistas estadounidenses, como Roy Lichtenstein, Andy Warhol, James Rosenquist, Claes Oldenburg y Tom Wesselmann habían estado en contacto con el arte comercial y comprendían el lenguaje y el alcance de los medios de masas.

EN CONTEXTO

ENFOQUE
Pop art

ANTES
Décadas de 1940–1950
Los expresionistas abstractos de EE UU abrazan un estilo artístico idiosincrático, no figurativo y personal. El pop art responde a ello con la voluntad de retratar el mundo exterior usando el estilo sugerente de la producción en masa.

1956 El Independent Group de Londres organiza la exposición *This is Tomorrow*, con obras que abrazan la cultura popular.

1962 Andy Warhol produce su serie *Latas de sopa Campell's*.

DESPUÉS
1967 David Hockney pinta *El gran chapuzón*, una imagen de una piscina de California en un día soleado, con su estilo típicamente llano.

El díptico *Whaam!*, como muchas de las obras de Lichtenstein, está basado en una imagen de un cómic (*All-American Men of War*). A la izquierda, un avión de combate estadounidense lanza un misil sobre otro avión en el panel derecho. El cuadro conserva el carácter de su material de base, pero Lichtenstein introdujo cambios para aumentar el dramatismo de la composición. Dibujó aviones diferentes, agrandó la nave de la izquierda y las llamas de la derecha, y acercó ambas partes. La imagen en la que se inspiró es minúscula, pero el cuadro de Lichtenstein la traslada a una escala enorme; además, reproduce los estridentes colores primarios, las marcadas líneas negras y puntos característicos del

Quiero que mis obras parezcan impersonales, pero no creo estar siendo impersonal mientras las creo.
Roy Lichtenstein

proceso de impresión, para dotar a la obra de un aspecto de producción mecánica. En el libro original, la escena forma parte de una secuencia onírica del piloto, pero el autor aísla un momento concreto, lo despoja de su contexto y se lo ofrece al espectador para que construya uno.

Seriedad y sátira

Algunas obras del pop art de EE UU tenían cierto componente de parodia y, a menudo, una crítica implícita en su retrato de una sociedad de consumo que trivializaba la cultura. En cambio, algunos artistas británicos, como Hamilton, Eduardo Paolozzi, David Hockney, Allen Jones y Peter Blake vivían una realidad más monótona. Testigos, desde lejos, del glamur superficial del estilo de vida estadounidense, decidieron incorporar en sus obras parte de su atractiva imaginería, pero con una intención abiertamente irónica o humorística.

Puesto que el pop art es divertido y sus imágenes, evocadoras, su popularidad no se ha visto afectada por el paso del tiempo. Pese que a veces se le haya tachado de superficial, ha sido reconocido como una respuesta válida a la cultura de masas. ▪

Roy Lichtenstein

El pintor, grabador y escultor Roy Lichtenstein nació en Nueva York en 1923. Al inicio de su carrera experimentó con el expresionismo abstracto, pero en 1961 adoptó un nuevo estilo, caracterizado por los colores planos, la imaginería banal y el aspecto impersonal del arte comercial, en especial de los cómics y el material publicitario. A mediados de la década de 1960, Lichtenstein realizó versiones pop de obras de Cézanne o Mondrian y se centró más en la escultura y el grabado. Hacia el final de su vida recibió importantes encargos públicos, como el enorme *Mural con pincelada azul* (1986), para el atrio de la Equitable Tower de Nueva York (hoy el AXA Center). Murió en Nueva York en 1997.

Otras obras clave

1963 *Chica ahogándose.*
1964 *Chica angustiada.*
1967–1968 Serie *Escultura moderna.*
1970–1972 Serie *Espejo.*
Década de 1980 Serie *Reflejos.*

LAS OBRAS DE ARTE DE VERDAD SON POCO MAS QUE CURIOSIDADES HISTORICAS

UNA Y TRES SILLAS (1965), JOSEPH KOSUTH

EN CONTEXTO

ENFOQUE
Arte conceptual

ANTES
1913–1917 Duchamp produce sus primeros *ready-mades*: objetos cotidianos elegidos aleatoriamente y presentados como obras de arte.

1929–1930 *La traición de las imágenes*, de René Magritte, desafía la relación tradicional entre objetos, imágenes y palabras: es el cuadro de una pipa con la inscripción *Ceci n'est pas une pipe* (Esto no es una pipa).

DESPUÉS
1993 En la Bienal de Venecia, Hans Haacke destruye el suelo de mármol del pabellón alemán, usado por los nazis en otro tiempo: se rebela tanto contra el objeto de arte como contra la institución que lo exhibe.

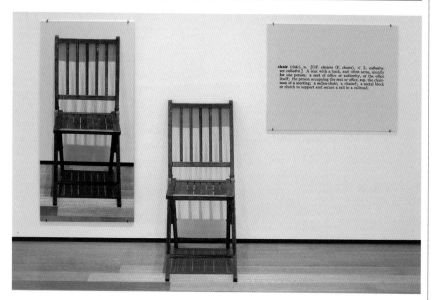

El artista estadounidense Joseph Kosuth (n. 1945) ha analizado durante muchos años el modo en que se define el arte y ha llegado a la conclusión de que es una continuación de la filosofía, que ha alcanzado su fin. En 1965, Kosuth comenzó a crear obras basadas en el lenguaje, unas veces simplemente reproduciendo textos y otras, conectándolos con objetos e imágenes.

Su obra *Una y tres sillas* presenta al espectador tres versiones de una silla. El objeto está flanqueado por una fotografía de la silla, tal y como está instalada en la sala, y por la definición de un diccionario de la palabra «silla». La instalación cambia ligeramente cada vez que se realiza, puesto que la silla en sí es elección del instalador, de modo que la fotografía también cambia. El único elemento constante de la obra es la definición del diccionario. La obra pretende plantear preguntas acerca de la relación entre el objeto físico, real (el *ready-made*), y la representación visual y verbal de dicho objeto. Este proceso especulativo es un elemento clave en el arte conceptual, una tendencia artística que emergió en la década de 1960 como crítica al arte occidental. Kosuth prioriza en sus obras las ideas y la información en detrimento de las emociones y la estética. En las décadas de 1970 y 1980, otros artistas se sirvieron del arte conceptual para criticar el sistema político y comercial imperante en el panorama artístico y para democratizar el proceso de elaborar arte, ya que incluye al espectador en la creación de la obra. ∎

LA MENTE Y LA TIERRA SE HALLAN EN UN CONSTANTE ESTADO DE EROSION

SPIRAL JETTY (1970), ROBERT SMITHSON

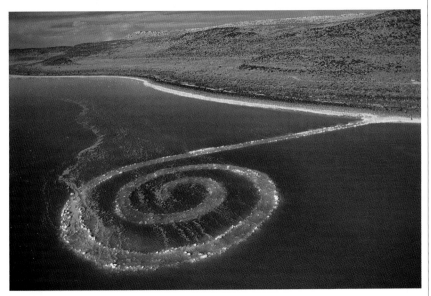

Al final de la década de 1960, la toma de conciencia sobre problemas como la deforestación o la contaminación empujó a un grupo de artistas, sobre todo británicos y estadounidenses (Richard Long, Walter de Maria, Dennis Oppenheim y Michael Heizer, entre otros) a trabajar directamente con la naturaleza. Los artistas crearon esculturas monumentales a partir de la propia tierra, o documentaron sus viajes mediante textos y fotografías. Sus obras, sin embargo, contaban con precursores ancestrales, como los monumentos megalíticos de la Edad de Piedra de Bretaña, las islas británicas u otros lugares; las líneas geométricas de Nazca, en Perú; o las figuras talladas en las colinas de piedra caliza en Inglaterra.

En 1970, el estadounidense Robert Smithson (1938–1973) intervino en el paisaje para producir *Spiral Jetty*, un camino en espiral de 457 m de largo y 4,5 m de ancho compuesto de barro y basalto, que se enrolla en el Gran Lago Salado de Utah. Smithson situó el camino en una parte del lago donde el agua tiene un distintivo tono rojo sangre. La obra aparece y desaparece en función del nivel del agua.

Smithson quería que su obra invitase a reflexionar sobre la esencia de nuestra irrelevancia en el tiempo y en la entropía, la ley del desorden creciente. El color negro original de las rocas de *Spiral Jetty* ha cambiado a medida que la sal se ha ido incrustando, una modificación que sin duda habría contado con la aprobación del artista, ya que la naturaleza habría moldeado su propia obra. ∎

EN CONTEXTO

ENFOQUE
Land art

ANTES
***C.* 1000–700 A.C.** Tallan un estilizado caballo blanco en una colina en Uffington (Oxfordshire, Inglaterra).

***C.* 500 A.C.–500 D.C.** Tallan petroglifos que representan criaturas, como monos o aves, en el desierto de Nazca (Perú).

1967 Richard Long camina una y otra vez por un campo de hierba para crear *A Line Made by Walking*. La obra es efímera, pero está retratada en una fotografía.

DESPUÉS
1977 El estadounidense James Turrell comienza el proyecto Roden Crater, rellenando un cráter extinto en Arizona como punto para contemplar la luz, el tiempo y el paisaje.

Véase también: Arte rupestre de Altamira 22–23 ▪ Ejército de terracota 56–57 ▪ Estatuas de la isla de Pascua 78 ▪ *Running Fence* 341

EL ARTE ES LA CIENCIA DE LA LIBERTAD

ME GUSTA AMÉRICA Y A AMÉRICA LE GUSTO YO (1974), JOSEPH BEUYS

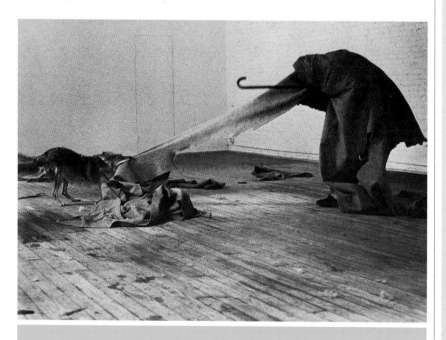

EN CONTEXTO

ENFOQUE
Performance

ANTES
1916–1930 El dadaísmo usa con frecuencia la *performance* y el sinsentido.

1959 El estadounidense Allan Kaprow acuña el término *happening* para describir la acción de un artista, en general con la participación del público.

1960 El francés Yves Klein invita a elegantes miembros del público a contemplar a modelos desnudas cubiertas de pintura siendo arrastradas por el lienzo.

DESPUÉS
2010 La artista serbia Marina Abramovic realiza *La artista está presente* en el MoMA de Nueva York. En la pieza de 736 minutos, la artista se sienta en silencio mientras los espectadores se turnan para tomar asiento frente a ella.

Un fenómeno novedoso emergió en las vanguardias artísticas en la segunda mitad del siglo XX: los productos creados por los artistas dejaron de ser el centro de atención, y la personalidad, las acciones y las actuaciones de los artistas ocuparon su lugar. Si bien algunos años antes, futuristas, dadaístas y surrealistas habían protagonizado provocadores eventos para dar a conocer su obra, la *performance* empezó a ser reconocida como una categoría artística independiente a principios de la década de 1970.

En las *performances*, el artista usa su propio cuerpo como medio y realiza una serie de acciones que se convierten en la obra de arte. Estas obras son efímeras, de modo que se suelen grabar o fotografiar para hacerlas accesibles a un público más amplio y también en la posteridad.

Este tipo de arte tiende a resultar chocante o provocativo, y tiene por objetivo visibilizar las ideas o las opiniones del artista. También puede incluir un elevado componente de crítica social, ya que obliga a su público a cuestionar la relación que mantiene con el mundo que le rodea. Las *performances* de Joseph Beuys, una de las estrellas del movimiento, estaban estrechamente relacionadas con su activismo político. Beuys consideraba que sus «esculturas sociales» o sus «acciones», como él las llamaba, tenían el poder de transformar a la sociedad, aunque recurriera a sus experiencias personales y sus obras tuvieran algo de autobiográfico.

Acción en la galería

La acción más famosa de Beuys, *Me gusta América y a América le gusto yo*, realizada en la René Block Gallery de Nueva York en 1974, conjugaba las preocupaciones políticas y la historia personal del autor. Beuys voló desde Alemania a Nueva York, y al llegar lo envolvieron en una manta de fieltro y

Véase también: *Estados de ánimo: Los que se van* 298–299 ▪ *Rueda de bicicleta* 308 ▪ *Una y tres sillas* 328 ▪ *¡Hurra! Se ha acabado la mantequilla* 339

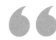

Todo el proceso de vivir
es mi acto creativo.
Joseph Beuys

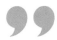

lo transportaron hasta la galería en ambulancia. El fieltro era crucial en la mitología personal de Beuys: según contó el artista, durante la Segunda Guerra Mundial el avión que pilotaba fue abatido. Tras pasar varios días bajo la nieve, cuando estaba al borde de la muerte, un grupo de tártaros nómadas lo salvó al envolverlo con grasa y fieltro para mantenerlo caliente.

Beuys pasó tres días en la galería de arte deambulando envuelto en la manta, blandiendo un cayado y realizando gestos pseudochamánicos mientras contemplaba a un coyote, encerrado con él. El coyote orinaba cada cierto tiempo en un montón de copias de *The Wall Street Journal*. Al cabo de los tres días, el coyote, que en un principio se había mostrado agresivo, se había vuelto más dócil.

Para los indios norteamericanos, el coyote era un dios poderoso; los colonos europeos, en cambio, lo consideraban una peste. Para Beuys, el animal simbolizaba el daño causado por el hombre blanco y veía en su acción una suerte de ritual curativo. El título de la acción también se puede leer como una crítica a la hegemonía artística de EE UU y su implicación militar en Vietnam, a la que Beuys se oponía. Además, el título también tenía algo de irónico, pues Beuys apenas rozó el suelo estadounidense: tras la acción, la ambulancia lo condujo directamente al aeropuerto. ▪

Beuys se envolvió en fieltro para su *performance* de tres días, lo que le permitió «aislarse». En EE UU no quería ver nada, decía, aparte del coyote.

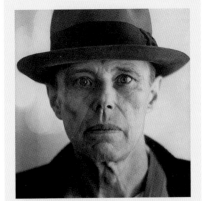

Joseph Beuys

Nació en Krefeld (Alemania) en 1921. De joven presenció varias quemas de libros de los nazis. Se unió a las juventudes hitlerianas en 1936, año en que fue obligatorio. Se alistó en la Luftwaffe en 1941 y su avión fue derribado en Crimea en 1944. Después de la guerra estudió escultura en Düsseldorf y en la década de 1950 empezó a dibujar.

En 1961, Beuys obtuvo una plaza de profesor en Düsseldorf y entró a formar parte de un grupo de artistas, Fluxus, que abogaba por el «anti arte» y los *happenings*. Realizó esculturas e instalaciones a partir de basura o de materiales no artísticos, pero es más conocido por sus *performances*. Por otra parte, pronunció conferencias por todo el mundo sobre temas diversos, incluyendo política y escultura social, que pueden leerse como *performances* en sí mismas. Cuando falleció en Düsseldorf en el año 1986, Beuys ya era una celebridad internacional.

Otras obras clave

1965 *Cómo explicar cuadros a una liebre muerta.*
1969 *La jauría.*
1972 y 1978 *Pizarras.*

NOS EDUCAN PARA TENER MIEDO DEL PODER FEMENINO

THE DINNER PARTY (1974–1979), JUDY CHICAGO

EN CONTEXTO

ENFOQUE
Arte feminista

ANTES
***C.* 1907** Las artistas ofrecen su apoyo al movimiento de las sufragistas con unos polémicos carteles feministas.

1965 En *Cut Piece*, Yoko Ono está en el escenario mientras miembros del público desgarran su ropa, como metáfora de la violencia sexual.

1974–1976 Nancy Spero realiza *The Torture of Women*, su primera obra feminista.

DESPUÉS
Década de 1980 En EE UU, Barbara Kruger crea montajes con provocadores mensajes feministas dirigidos a un público masculino.

1989 Las Guerrilla Girls, grupo feminista de EE UU, lanzan una campaña sobre la discriminación en el arte: «¿Las mujeres deben estar desnudas para entrar en el Metropolitan?».

Durante mucho tiempo, las artistas han trabajado como aficionadas y han ocupado un estatus inferior al de los hombres, pues se consideraba que el planteamiento serio de una carrera artística era incompatible con la feminidad. Si bien unas pocas y notables mujeres han logrado desprenderse de esos prejuicios y vivir de su arte (la pintora barroca italiana Artemisia Gentileschi y la artista francesa del siglo XVIII Élisabeth Louise Vigée-Lebrun son dos de los ejemplos más famosos), tradicionalmente, el mundo del arte siempre ha estado, y sigue estando, dominado y definido por los hombres.

En la década de 1960, el movimiento feminista en EE UU y Europa planteó la necesidad de revaluar el papel de la mujer en la sociedad y preparó el camino para el cambio real. En paralelo, en el mundo del arte se llevó a cabo una lucha similar: varias artistas abrieron espacios que les permitían abordar los temas que les preocupaban, como la identidad, el sexismo, la igualdad política y económica y la sexualidad.

Pese a que no existe un estilo preponderante de arte feminista, las artistas comparten muchos rasgos: muchas prefieren usar medios modernos (como el vídeo, las *performances* o las instalaciones), menos vinculados al precedente masculino, que permiten ofrecer perspectivas nuevas; suelen organizar exposiciones colectivas y trabajar de forma más colaborativa.

Un lugar en la mesa
The Dinner Party, de Judy Chicago, es un icono del arte feminista que celebra el lugar de la mujer en la civilización occidental. La obra representa una gran mesa triangular (el triángulo es un símbolo de la equidad) preparada para 39 comensales, donde cada servicio consta de un plato de cerámica con un diseño diferente y un tapete bordado. Los 13 servicios

Judy Chicago

La artista se puso el nombre de la ciudad donde nació en 1939, cuando en un acto de celebración de liberación de la dominancia masculina rechazó el nombre que le habían impuesto. Ha pasado la mayor parte de su vida en California. En 1969 lanzó el primer programa de educación artística feminista en la California State University, en Fresno, y en 1971 fundó, junto a Miriam Shapiro, el Feminist Art Program del California Institute of the Arts. En 1978 fundó Through the Flower, una organización sin ánimo de lucro que apoyaba su trabajo y sensibilizaba sobre la importancia del arte y el modo en que se podía usar para destacar los logros de las mujeres.

Otras obras clave

1980–1985 *Proyecto nacimiento.*
1987–1993 *Proyecto holocausto: de la oscuridad a la luz.*

Mi objetivo a largo plazo con *The Dinner Party* era educar a las generaciones venideras sobre el valioso legado y las contribuciones femeninas a la civilización occidental.
Judy Chicago

de cada vértice representan a algún personaje femenino histórico o mitológico, y la disposición de la mesa hace referencia a *La última cena*, de Leonardo da Vinci, donde aparece Jesucristo con sus 12 discípulos (hombres). Chicago declaró que le divertía la idea de retratar una cena desde el punto de vista de quienes, tradicionalmente, habrían tenido que preparar la comida y después desaparecer.

Revisitar la historia

La mesa está sobre un suelo de porcelana, en el que están inscritos los nombres de 999 mujeres. La obra sigue una secuencia más o menos cronológica: la primera «ala» de la mesa está destinada a las diosas y los personajes cruciales de los inicios del judaísmo y de la Grecia y Roma antiguas. La segunda abarca desde los inicios de la cristiandad hasta la Reforma protestante. La tercera se centra en la Revolución de las Trece Colonias, el sufragismo y la emergencia de la expresión creativa de las mujeres, e incluye cubiertos para escritoras como Emily Dickinson y Virginia Woolf, así como para la artista

Georgia O'Keefe, la única «invitada» viva en el momento en que la obra se completó. Los cuadros florales de O'Keefe están en consonancia con la abierta imaginería vaginal de los platos de Chicago, cuya forma y detalles se tornaban más elaborados a medida que avanzaba la historia.

La pieza contiene los tres pilares del arte feminista: una nueva evaluación de la historia desde una perspectiva feminista; un planteamiento con-

trario a la visión de que la artesanía (a menudo dominio de la mujer) era en cierto modo inferior al arte «real» (a menudo dominio del hombre); y un método de trabajo colectivo, pues hubo cientos de personas (sobre todo mujeres) implicadas en el proyecto.

Más de un millón de personas han acudido a ver esta obra en los seis países por donde ha circulado en exposiciones itinerantes (ahora es el atractivo central del Elizabeth A. Sackler Center for Feminist Art, en el Brooklyn Museum de Nueva York). Como pieza clave del arte feminista, su impacto ha alcanzado también el modo en que se enseña y se aprende la historia y la historia del arte. ∎

Más de 400 personas

participaron en *The Dinner Party*, entre la investigación, los bordados y la decoración de la vajilla. Este servicio homenajea a Sojouner Truth, activista afroamericana, abolicionista y defensora de los derechos de la mujer.

NUNCA ME CANSARE DE REPRESENTARLA

MAMÁ (1999), LOUISE BOURGEOIS

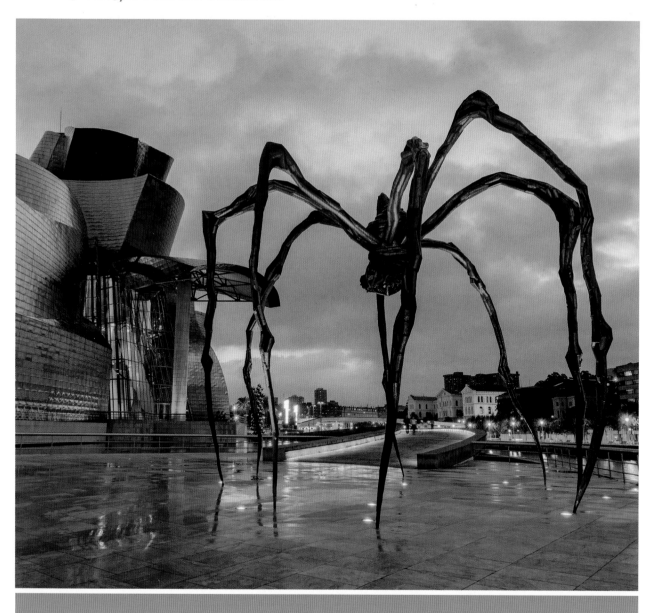

Véase también: Venus de Willendorf 20–21 ▪ Estudios para *La Virgen y el Niño con santa Ana* 124–127 ▪ Diosa Coatlicue 132–133 ▪ *El baño* 281

EN CONTEXTO

ENFOQUE
Maternidad en el arte

ANTES
Siglo III d.C. *La Virgen con el Niño* de las catacumbas romanas de Priscila es quizá la primera versión de un tema que dominará el arte cristiano.

1789 Élisabeth Vigée-Lebrun pinta un autorretrato junto a su hija Lucie, una tierna representación del afecto mutuo.

1973–1979 La estadounidense Mary Kelly realiza *Post-Partum Document*, un registro de las fases de desarrollo de su hijo.

DESPUÉS
2011 La británica Jenny Saville pinta *Madre e hijos*, donde aparece embarazada sujetando a dos bebés, en alusión a un dibujo de Leonardo da Vinci.

E l tema de la maternidad es un motivo central del arte occidental. Durante siglos, la Virgen María ha constituido el ideal de madre protectora al que todas las mujeres deberían aspirar. En nuestra era pospsicoanalítica, en cambio, la visión de la maternidad se ha convertido en un tema más ambiguo y complejo, especialmente en las obras de artistas femeninas.

Louise Bourgeois se inspiró en recuerdos de su infancia, traumáticos y dolorosos, para homenajear a su propia madre, fallecida cuando la artista tenía 21 años. Cuando su padre se burló del dolor que sentía por la pérdida, Bourgeois intentó suicidarse lanzándose al río. Con todo, la muerte de su madre fue el catalizador que empujó a Bourgeois al arte.

Louise Bourgeois

Nació en París en 1911. Estudió matemáticas en la Sorbona antes de interesarse por el arte y trabajar con Fernand Léger. Después de casarse con el historiador de arte Robert Goldwater en 1938, se instaló en Nueva York, donde se centró en la escultura. En sus primeras obras trabajó con madera, bronce y mármol, pero después empleó materiales menos convencionales como el látex o la tela. Murió en Nueva York en 2010 con 99 años, y solo obtuvo el reconocimiento artístico a partir de sus 70.

Otras obras clave

1947–1949 *Los ciegos guiando a los ciegos.*
1950 *Figura dormida.*
1974 *La destrucción del padre.*
1993 *El arco de la histeria.*

Mamá es una colosal araña de acero sustentada sobre ocho patas, que permite al espectador caminar no solo en torno a la escultura, sino también bajo ella, y admirar el enorme cuerpo que se alza ante sus ojos. De su vientre cuelga un saco de malla que contiene 17 huevos de mármol blancos y grises. La madre de Bourgeois había trabajado en la industria textil, reparando tapicerías, y la artista vio un paralelismo entre el oficio de madre y la araña que teje su red. Pese a que muchos sientan repulsión por las arañas, Bourgeois las consideraba unas criaturas útiles y amistosas que libraban a la humanidad de la enfermedad.

Reacción al miedo

Junto a la enorme araña, el público desarrolla reacciones complejas hacia la obra, que van desde el sentimiento de protección al de ansiedad extrema. La escala de la escultura, que hace parecer enano a cualquiera que la mire (mide más de 9 m de alto y 10 de ancho), puede inducir en el espectador la sensación de ser un niño que mira a una madre todopoderosa en lo alto, que es, al mismo tiempo, protectora con sus huevos, y vulnerable, pues se mantiene en pie sobre unas patas larguiruchas.

Bourgeois confesó que la motivación principal para embarcarse en el arte fue el superar el miedo (en este caso, probablemente el miedo al abandono tras la muerte de su madre, y el miedo por sus propios hijos). En última instancia, *Mamá* se puede interpretar como una referencia a muchas figuras maternas: la artista, su madre y una madre arquetípica o mitológica.

Cuando se instaló en la Tate Modern Gallery, en Londres en el año 2000, la araña miraba hacia tres torres de acero llamadas *Hago*, vinculada con el amor y el compromiso; *Deshago*, como un tejido que se deshilacha; y *Rehago*, que sugiere la reparación y la reconciliación. En las tres torres, Bourgeois colocó una campana de vidrio que contenía pequeñas esculturas que reflejaban la relación madre-hijo. En *Hago*, los dos se abrazan (la «buena» madre); en *Deshago*, la madre está distraída y el bebé llora (la «mala» madre); en *Rehago*, la madre y un bebé flotante están conectados por el cordón umbilical. ▪

EL CAMBIO ES EL IMPULSO CREATIVO

EL RELOJ (2010), CHRISTIAN MARCLAY

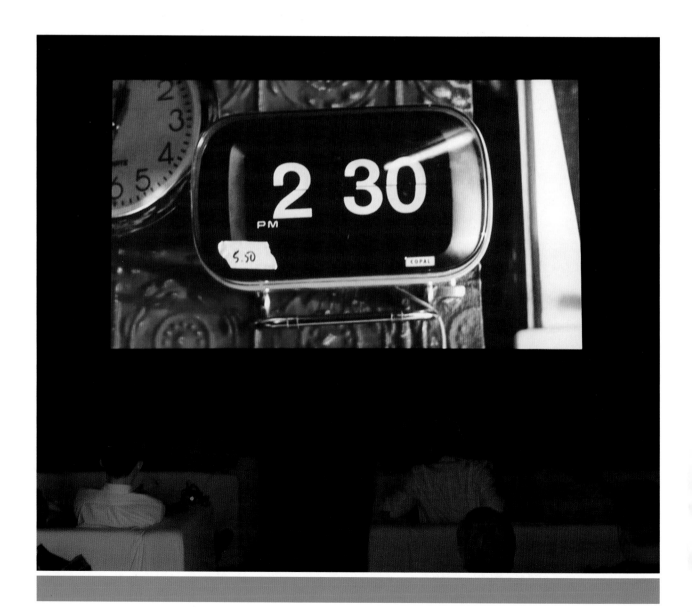

EN CONTEXTO

ENFOQUE
Videoarte

ANTES
Década de 1960 La tecnología de vídeo empieza a ser accesible para los artistas.

1963 Andy Warhol crea *Sueño*, una grabación de su amigo John Giorno durmiendo durante más de cinco horas.

1968 Bruce Nauman, pionero del videoarte, empieza a grabarse trabajando en su estudio.

1993 Douglas Gordon produce *Psicosis 24 horas*, adaptación de *Psicosis*, de Hitchcock. Ralentiza la clásica película de 1960 para que dure 24 horas.

2003 *The Listening Post*, de Ben Rubin y Mark Hansen, ensambla fragmentos de conversaciones en chats de internet en tiempo real.

Véase también: *La persistencia de la memoria* 310–315 ▪ *Una y tres sillas* 328 ▪ *Me gusta América y a América le gusto yo* 330–331

L os artistas contemporáneos han adoptado un amplio abanico de tecnologías –la película, el audio, el vídeo y lo digital–, para producir obras que usen la imagen en movimiento, donde la duración aparezca como un tema central. El arte basado en el tiempo ha adoptado muchas formas distintas, incluyendo las instalaciones y las *performances*. Algunas obras combinan varios medios e incluso las hay que integran la experiencia del espectador.

Estas obras de arte empezaron a desarrollarse en la década de 1960, cuando las tecnologías de vídeo se hicieron accesibles para una gran mayoría. La propia naturaleza de esta tecnología hacía de ella la herramienta ideal para grabar el mundo real; así, el videoarte establece, a menudo, un fuerte compromiso con la realidad física, pues usa el lenguaje de la imagen en movimiento que nos rodea día a día. El videoarte puede implicar actores y oralidad, pero, a diferencia del cine, no requiere argumento o componente narrativo. Mientras que las primeras obras consistían en grabaciones granuladas en blanco y negro, los ejemplos más recientes suelen ser instalaciones coloridas, a gran escala, proyectadas sobre varias pantallas. En cuanto a la extensión, estas obras pueden durar minutos u horas.

Un *collage* en movimiento

Inexorablemente, el tiempo sustenta el videoarte, pero *El reloj*, la pieza de 24 horas de Christian Marclay, trata de la noción del tiempo en sí mismo. Es un montaje de fragmentos de películas y televisión que es, al mismo tiempo, un cronómetro en marcha: cada minuto del día aparece visible en una secuencia, donde hay algún tipo de reloj. La proyección de la obra se hace siempre sincronizada con la hora local, de modo que el espectador puede saber la hora con *El reloj*.

Marclay empleó todo un equipo de investigadores para buscar las secuencias que necesitaba, y tardó tres años en editar y juntarlo todo en la obra final, que recorre, al mismo tiempo, un siglo de historia del cine. La obra trata el modo en que el argumento y el tiempo se representan en el cine, y muestra cosas de lo más variopintas, desde accidentes de coche, salas de hospital y tiroteos, hasta escenas banales de la vida cotidiana o maravillosos momentos de humor.

Rutinas de la vida

El reloj, pese a ser un *collage*, se desarrolla en paralelo a los ritmos del día a día: los personajes beben o intiman por la noche; luego duermen o sueñan; se despiertan y desayunan a la hora normal; el momento cumbre de la acción llega a mediodía, con un fragmento del filme *Solo ante el peligro*. Los personajes se apresuran hacia los trenes, cenan y van a algún concierto, y a medianoche aparece un fragmento de *V de Vendetta*, cuando explota la torre del Big Ben.

El reloj se ganó los elogios de la crítica la primera vez que se proyectó, en 2010, en la White Cube Gallery de Londres. Cuando le concedieron el León de Oro de la Bienal de Venecia en 2011, Christian Marclay agradeció al jurado que hubieran premiado a la obra con 15 minutos de fama. ▪

Christian Marclay

Nació en California en 1955 y estudió arte en EE UU y Suiza. Su carrera ha transcurrido por diversos medios: instalaciones, *performances*, esculturas y música experimental. En la década de 1970 realizó *collages* con discos de vinilo. Desde entonces, la mayor parte de su obra ha fusionado el sonido con los aspectos visuales de la música, la grabación y la interpretación. Vive en Londres.

Otras obras clave

1980–1981 *Discos reciclados*.
2000 *Guitarra arrastrada*.
2002 *Cuarteto de vídeo*.
2007 *Fuego cruzado*.

OTRAS OBRAS

LA ÚLTIMA CENA
(1909), EMIL NOLDE

Aunque por un tiempo perteneciera a Die Brücke, Nolde (1867–1956) siguió su propio camino. Produjo obras de una gran variedad, desde paisajes expresionistas hasta acuarelas de flores, grabados y esculturas. Con todo, sus obras más personales sean tal vez sus cuadros religiosos,

Jacob Epstein

Nació en Nueva York en 1880, pero se instaló en Inglaterra en 1905. Desarrolló prácticamente toda su carrera profesional en su país de adopción, donde se convirtió en uno de los escultores vanguardistas más relevantes de su tiempo. La crítica y el público fueron duros con él por sus expresivas distorsiones y su presunta indecencia, pero sus bustos, más tradicionales, siempre gozaron de admiración, y Epstein inmortalizó a algunas celebridades de su época. Modelaba los bustos en escayola y después los colaba en bronce, aunque también fue un excelente tallador de piedra. Pese a su imagen controvertida, Epstein recibió varios encargos públicos, como *Rima* (1925), vilipendiada como «la atrocidad de Hyde Park». Murió en 1959.

Otras obras clave

1913–1915 *La taladradora.*
1940–1941 *Jacob y el ángel.*
1956–1958 *San Miguel y Satanás.*

dotados de una intensa emotividad lograda con distorsiones grotescas y colores chillones. *La última cena* usa el rojo sangre, el azul, el amarillo y el blanco para retratar a Cristo con sus doce discípulos, agrupados en torno a una fuente de luz inidentificada que ilumina sus rostros y expresiones. En la década de 1930, los nazis condenaron la obra, que integró, contra la voluntad del artista, la exposición de Arte Degenerado de 1937.

TUMBA DE OSCAR WILDE
(1912), JACOB EPSTEIN

Pocos artistas han suscitado tanta controversia pública como Epstein. Su tumba de Oscar Wilde no fue una excepción. La poderosa figura de un ángel desnudo, levitando encorvado en una pose que remite a los antiguos frisos asirios decorados con toros alados, honra la memoria del famoso dramaturgo. La notoriedad de los genitales se tomó como una afrenta a la decencia pública y la tumba estuvo cubierta dos años. La destaparon en 1914.

THE JACK PINE
(1917), TOM THOMSON

The Jack Pine, el cuadro canadiense más conocido, se ha convertido prácticamente en un emblema del país. Sus evocadores motivos y sus contrastes de luz y color crean el lenguaje idóneo para describir la fragosa naturaleza del parque natural de Algonquin en Ontario, donde Thomson (1877–1917) trabajó un tiempo

como guía. Thomson se ahogó misteriosamente en un lago del parque, meses después de terminar el cuadro, pero fue una gran inspiración para el grupo de los Siete, el primer movimiento artístico significativo de Canadá, que organizó exposiciones entre 1920 y 1931.

GLOBO ROJO
(1922), PAUL KLEE

Klee, uno de los espíritus más libres del arte, era original en sus métodos y daba rienda suelta a su imaginación alegremente. Pese a iniciar su carrera como grabador, desarrolló un sutil sentido del color y en sus obras alcanzó un delicado equilibrio entre la abstracción y la representación. A primera vista, este cuadro puede parecer completamente abstracto (un grupo de figuras geométricas), pero, en realidad, representa un globo que flota sobre una chimenea. Klee fue un excelente violinista y creía que el color poseía la misma capacidad cautivadora que la música. Su obra era demasiado personal como para inspirar imitación, pero sus ideas fueron tremendamente influyentes.

LA DEFENSA DE PETROGRADO
(1927), ALEXANDER DEINEKA

En la Unión Soviética de Stalin, las artes estaban controladas: artistas, escritores y compositores debían glorificar al Estado. En las artes visuales, esto desembocó en imágenes estereotipadas de estilo academicista, aunque algunos artistas

Paul Klee

Klee nació en 1879 en Suiza, donde pasó buena parte de su vida, pese a tener también la nacionalidad alemana. Trabajó en varios lugares de Alemania, en Múnich, entre otros, y de 1921 a 1931 fue un profesor muy apreciado de la Bauhaus (tanto en Weimar como en Dessau), la escuela de arte más importante del siglo xx. En 1933, los nazis lo destituyeron de su puesto en la academia de Düsseldorf y se instaló en Berna (Suiza). Al final de su vida, Klee sufrió una enfermedad que le debilitaba la piel, pero su trabajo nunca dejó de reflejar su inigualable fantasía e ingenio. Murió en 1940.

Otras obras clave

1922 *La máquina gorjeante.*
1925 *Pez mágico.*
1940 *Muerte y fuego.*

poseían el talento suficiente para superar las restricciones. El mejor pintor de aquella época fue Alexander Deineka (1899–1969), cuyas obras son vigorosas y sentimentales. *La defensa de Petrogrado* representa un episodio de la guerra civil rusa de 1918–1921; captura el ritmo y la disciplina, así como el sombrío heroísmo de la lucha.

COMPOSICIÓN II EN ROJO, AZUL Y AMARILLO
(1930), PIET MONDRIAN

El pintor holandés Piet Mondrian (1872–1944) fue una figura clave en el desarrollo del arte abstracto. Eliminó gradualmente todos los elementos figurativos para alcanzar un estilo de pureza geométrica: se limitó a usar líneas y ángulos rectos, colores primarios y el blanco y el negro. *Composición II en rojo, azul y amarillo* es una muestra del equilibro sutil y expresivo que podía conseguir con esos medios. Su arte marcó tanto el diseño comercial como la obra de otros artistas. Mondrian afirmaba que sus obras, pese a la austeridad, representaban la verdad universal que se escondía bajo la apariencia cotidiana.

GÓTICO AMERICANO
(1930), GRANT WOOD

Hoy esta imagen goza de una amplia popularidad, pero en un inicio causó polémica, pues algunos vieron en ella la cruel caricatura de una humilde pareja de granjeros. En realidad, los modelos que posan frente a una granja con una ventana ojival eran la hermana y el dentista del pintor. Wood (1891–1942) fue una de las figuras clave del regionalismo artístico, un movimiento pictórico de carácter patriótico que emergió en EE UU en la década de 1930 como reacción a las ideas vanguardistas de Europa; abogaban, en cambio, por representar la vida provinciana de su propio país, en concreto del Medio Oeste.

¡HURRA! SE HA ACABADO LA MANTEQUILLA
(1935), JOHN HEARTFIELD

El alemán Heartfield, figura esencial del movimiento dadaísta de Berlín, cambió su nombre original (Helmut Herzfeld) en 1916, en señal de protesta contra el nacionalismo de su país. En esta escena, una familia come instrumentos metálicos, representando con una absurda literalidad el lema nazi que dictaba: «El hierro fortalece a un país; la mantequilla y la manteca solo lo engordan». Los nazis acosaron a Heartfield por esta obra, así como por sus brillantes fotomontajes satíricos. En 1938 se instaló en Londres, pero regresó a Alemania después de la guerra.

TOTES MEER (MAR MUERTO)
(1940–1941), PAUL NASH

Durante las dos guerras mundiales, el Gobierno británico subvencionó a los artistas que produjeran imágenes con fines documentales o propagandísticos. Varios pintores destacados trabajaron como artistas bélicos oficiales, entre ellos, Paul Nash (1889–1946). En la primera guerra, retrató los paisajes franceses desolados tras las batallas. En la segunda, su mayor logro fue esta estremecedora serie de un depósito de aviones de Oxfordshire, donde las alas de los aviones derribados aparecen como onduladas olas.

NOCTÁMBULOS
(1942), EDWARD HOPPER

El regionalismo de Grant Wood integraba un movimiento más amplio conocido como la *american scene painting*, cuyo máximo exponente fue Edward Hopper (1882–1967). Construyó un universo visual distintivo y melancólico mediante elementos sacados de la cotidianidad más próxima, como moteles, gasolineras o cafeterías. Sus obras transmiten lo que él llamaba «la soledad de la gran ciudad», como en su cuadro más famoso, *Noctámbulos*. Muestra un restaurante a altas horas de la noche, en una oscura esquina; cuatro personas

(los noctámbulos del título) tras el enorme ventanal aparecen retratadas con un estilo hiperrealista.

SERIE DE *NED KELLY*
(1946–1947), SIDNEY NOLAN

Sidney Nolan (1917–1992), gran figura de la pintura australiana, trabajó con frecuencia en series. Uno de sus temas favoritos fue el héroe popular Ned Kelly, un forajido del siglo XIX. La primera de sus series sobre Kelly (1946–1947) se compone de 27 cuadros. A pesar de seguir el curso de la historia del personaje (también protagonista de películas, canciones y novelas), la serie no constituye una narrativa convencional, sino que retrata episodios de la vida de Kelly como base de reflexión acerca de temas como el amor o la justicia. Según afirmó Nolan, los principales ingredientes son «las palabras del propio Kelly, Rousseau [Henri, el pintor] y la luz»: la síntesis de la historia y el paisaje australiano con ideas europeas. Nolan hizo carrera internacional y fue un autor variado y prolífico, pero es recordado principalmente por las obras inspiradas en la historia y el paisaje de su país.

Barbara Hepworth

Nació en 1903 en Wakefield (Inglaterra). Estudió arte en Leeds y en el Royal College of Art de Londres, donde coincidió con el artista y escultor Henry Moore (también de Yorkshire), con quien trabó una amistad que duraría de por vida. En 1931 conoció al pintor Ben Nicholson, en 1938 se casaron y en 1951 se separaron. Junto con Moore, estuvieron en el núcleo de la vanguardia artística británica.

MONTAÑAS Y MAR
(1952), HELEN FRANKENTHALER

Montañas y mar es una obra fundamental del arte estadounidense de mediados del siglo XX. En ella, Frankenthaler (1928–2011) estrenó su innovadora técnica que consistía en verter finas capas de pintura sobre el lienzo para que se integrase en la superficie. Este método le permitía crear delicados velos de color, un contraste radical con respecto a las densas superficies que caracterizan la mayor parte de las obras del expresionismo abstracto. Morris Louis y Kenneth Noland, dos grandes artistas, sucumbieron de inmediato a su influjo cuando vieron la obra en el estudio de la artista en 1953.

BIG RED
(1959), ALEXANDER CALDER

Calder (1898–1976), el reconocido escultor estadounidense, es el inventor de unas estructuras abstractas no fijas llamadas «móviles». En general, sus obras están compuestas de figuras planas de metal ligero col-

En 1939, la inminencia de la guerra empujó a Hepworth y a Nicholson a dejar Londres e instalarse en Cornualles, donde fundaron una colonia de artistas abstractos. Hepworth pasó allí el resto de su vida, que halló un trágico final cuando su estudio se incendió en 1975.

Otras obras clave

1927 *Palomas.*
1946 *Pelagos.*
1955 *Forma curvada (Delphi).*

gadas de cable, y se mueven por las corrientes de aire. Calder realizó los primeros modelos a pequeña escala en la década de 1930, pero después pasó a un tamaño mayor (como *Big Red,* de casi 3 m) cuando empezó a colaborar con fabricantes comerciales. En la década de 1950, el arte cinético era un género independiente y Calder está reconocido como uno de sus pioneros y exponentes más importantes.

FORMA ÚNICA
(1963), BARBARA HEPWORTH

Al principio de su carrea, Hepworth se dedicó a la talla de piedra y madera, pero en 1956 comenzó a colar en bronce, material que le permitía trabajar a mayor escala y satisfacer la creciente demanda de su trabajo, ya que podía producir múltiples copias. *Forma única* (su obra más grande, de 6,4 m) es un monumento a Dag Hammarskjöld, un diplomático sueco secretario de la ONU, fallecido en un misterioso accidente de avión. Se trata de una forma de bronce, plana, irregular y erguida, perforada por un agujero. Pese a ser completamente abstracta, algunos la ven como una «visión del cosmos».

CUBI XIX
(1964), DAVID SMITH

Posiblemente el escultor estadounidense más creativo e importante del siglo XX, Smith (1906–1965) fue un contemporáneo de los expresionistas abstractos. Fue pionero en el uso de hierro soldado y chatarra, y contribuyó a introducir el acero pulido como material de escultura. *Cubi XIX* forma parte de una serie de 28 piezas, en la que las figuras geométricas (rectángulos, cubos y

Gerhard Richter

Nació en 1932 en Dresde (Alemania) y estudió en la Academia de Arte de la ciudad. En 1961 (antes de la construcción del Muro de Berlín), escapó a la República Federal Alemana. Primero se instaló en Düsseldorf, pero en 1984 se trasladó a Colonia, donde aún vive. Se hizo un nombre en la década de 1960 y representó a la RFA en la Bienal de Venecia en 1972. Ha recibido muchas distinciones y su obra ha sido expuesta en varios de los mejores museos de arte contemporáneo del mundo. Además de la pintura, Richter ha trabajo en otros medios: un ejemplo es la enorme ventana abstracta de 20 m de alto que diseñó para la catedral de Colonia, terminada en 2007.

Otras obras clave

1973 *1024 colores.*
1988 *San Juan.*
1998 *Marina.*

discos) están dispuestas para crear un equilibrio dinámico que rompe con la idea tradicional de que la escultura debería reposar sobre un núcleo estable.

MUJER BAJANDO UNA ESCALERA
(1965), GERHARD RICHTER

Richter es uno de los pintores más admirados de su tiempo, tanto por su estilo abstracto como figurativo. Está particularmente asociado al uso del fotorrealismo, al que recurre para abordar la relación entre foto-grafía y pintura. *Mujer bajando una escalera* retrata a una elegante mujer vestida de largo. Esta obra, casi documental, difumina los detalles para imitar el estilo de una fotografía desenfocada. Aquí, la técnica saca a relucir el debate de la identidad y la representación de la mujer y la belleza en la fotografía, el arte y los medios de comunicación.

EL GRAN CHAPUZÓN
(1967), DAVID HOCKNEY

Hockney (n. 1937), el pintor británico más renombrado de su generación, dividió su carrera entre Gran Bretaña y Los Ángeles, ciudad que visitó por primera vez en 1963 atraído por su estilo de vida relajado. Si la piscina se convirtió en uno de sus temas favoritos, este cuadro es una de sus mejores obras al respecto, con el rastro del agua salpicando el aire tras la inmersión de un bañista. Hockney empezó a trabajar con pintura acrílica en EE UU, pues consideraba que sus colores vivos y llanos eran ideales para captar las formas nítidas y soleadas de esa idílica California.

RUNNING FENCE
(1976), CHRISTO

Christo Javacheff (n. 1935), nacido en Bulgaria pero ciudadano estadounidense desde 1973, se hizo famoso por un tipo de arte llamado *empaquetage* (embalaje), en el que envuelve objetos en lienzo, plástico u otros materiales. Empezó en 1960 con pequeños objetos y progresó hasta grandes edificios públicos, como el Pont Neuf de París (1985) o el Reichstag de Berlín (1995). *Running Fence,* en colaboración con su mujer, Jeanne-Claude Denat, era una pantalla de tela blanca de 5,5 m de alto, extendida a lo largo de 40 km por el norte de California. La instalación de dos semanas usaba el cielo, el océano y las colinas, y pretendía plantear un debate sobre la libertad y los límites.

HUMANITY ASLEEP
(1982), JULIAN SCHNABEL

El estadounidense Julian Schnabel (n. 1951) es probablemente el exponente más célebre del neoexpresionismo, un movimiento artístico de la década de 1980 en EE UU, Alemania e Italia. Los cuadros neoexpresionistas se caracterizan por sus grandes dimensiones y su asertividad, un uso tosco de los materiales y temas oscuros y tristes. En ocasiones, hay objetos enterrados bajo la espesa capa de pintura, como los trozos de vajilla incrustados en *Humanity Asleep*. La obra muestra a un arcángel blandiendo una espada, de pie sobre una balsa con dos cabezas, una de ellas sin rasgos. Según el artista, la obra «sobrepasa la lógica» y no es una ilustración literal de su título.

AWAY FROM THE FLOCK
(1994), DAMIEN HIRST

Hirst (n. 1965), el más conocido de los Young British Artists que emergieron a principios de la década de 1990, trata aspectos fundamentales de la existencia humana. Ha mostrado especial preocupación por la fragilidad de la vida y la irrevocabilidad de la muerte. *Away from the Flock* es un tanque de vidrio lleno de una solución transparente de formol donde flota un cordero muerto en una posición juguetona. A lo largo de su carrera, Hirst ha sido siempre muy mediático y ha generado respuestas encontradas.

GLOSARIO

académico, arte Arte producido por artistas formados en escuelas profesionales donde se impartía una rigurosa enseñanza sobre el arte clásico, el dibujo al natural y la anatomía. Se caracteriza por ser conservador y reacio a la innovación.

art brut Término acuñado por el artista francés del siglo xx Jean Dubuffet para referirse a todo el arte creado fuera de la tradición cultural de las bellas artes.

barroco Estilo arquitectónico y artístico dominante en Europa durante el siglo xvii, caracterizado por el movimiento, la intensidad emocional y los efectos teatrales.

bizantino, arte Arte del Imperio romano de Oriente producido entre los siglos v y xv. Su austeridad, su disposición jerárquica y su perspectiva plana perduraron en Italia hasta Giotto y el Renacimiento.

Blaue Reiter, Der («El jinete azul») Grupo expresionista con sede en Múnich y activo entre 1911 y 1914.

Brücke, Die («El puente») Grupo expresionista surgido en Dresde en 1905, cuyas obras se caracterizan por los colores intensos y las formas angulosas.

cinético, arte Arte que incorpora como uno de sus elementos el movimiento real, o bien produce la ilusión del movimiento.

claroscuro Efecto creado por la distribución de la luz y la oscuridad en una pintura, sobre todo cuando presenta un fuerte contraste.

conceptual, arte Movimiento artístico surgido en la segunda mitad del siglo xx que concede la misma o mayor importancia a la idea que a la pieza artística en sí.

constructivismo Movimiento artístico ruso iniciado alrededor de 1914 y caracterizado por la abstracción y el uso de materiales industriales.

contrapposto Término italiano que designa la postura en la que una parte de la figura humana gira o se retuerce alejándose de otra, sugiriendo movimiento. Originado en el arte clásico griego, fue adoptado por los artistas góticos y renacentistas.

cubismo Revolucionario estilo artístico fundado por Georges Braque y Pablo Picasso, consistente en representar múltiples perspectivas de un objeto simultáneamente. El resultado son imágenes abstractas y fragmentadas.

dadá Nombre deliberadamente carente de sentido del primero de los movimientos antiartísticos de principios del siglo xx. Los dadaístas se burlaban de las convenciones artísticas tradicionales y se caracterizaban por un espíritu anárquico y rebelde.

esteticismo Movimiento artístico que floreció a finales del siglo xix, sobre todo en Gran Bretaña, y cuyo lema era «el arte por el arte»: el arte debía proporcionar placer más que transmitir un mensaje moral o social.

expresionismo Movimiento artístico que floreció en Alemania a principios del siglo xx y que pretendía expresar el mundo subjetivo de la emoción mediante la distorsión y la exageración.

expresionismo abstracto Estilo pictórico surgido en Nueva York a mediados de la década de 1940, y cuyos practicantes solían trabajar sobre grandes lienzos y combinaban diversos grados de abstracción con un fuerte contenido expresivo.

fauvismo Estilo pictórico que floreció en París entre 1905 y 1907 y se caracteriza por un colorido exuberante y expresivo.

feminista, arte Arte surgido a raíz de las teorías feministas de las décadas de 1960 y 1970 y que suele cuestionar la actitud cultural hacia las mujeres.

fête galante Género pictórico, a menudo de pequeño formato, que representa una escena idílica en un entorno natural o un parque. Lo inauguró el francés Jean-Antoine Watteau a inicios del siglo xviii.

futurismo Movimiento artístico de vanguardia surgido en Italia a principios del siglo xx que celebra el mundo moderno, las máquinas y la tecnología.

género, pintura de Pintura que representa escenas de la vida cotidiana, especialmente popular en los Países Bajos en el siglo xvii.

Gesamtkunstwerk Término alemán que significa «obra de arte total», usado por primera vez en el siglo xix para referirse a obras operísticas y aplicado luego a la síntesis de otras formas de arte.

gótico Estilo arquitectónico y artístico que floreció en Europa en la Baja Edad Media. La arquitectura gótica se caracteriza por el uso del arco ojival y por los interiores ligeros y luminosos; la pintura y la escultura, por la representación de figuras gráciles y elegantes.

gótico internacional Estilo artístico que floreció en Europa entre c. 1375 y c. 1425, caracterizado por su elegancia y su delicado detalle.

happening Expresión artística vanguardista que adopta la forma de un evento o *performance* y que suele implicar la espontaneidad y la interacción.

histórica, pintura Pintura cuyos temas son episodios históricos, clásicos, mitológicos o bíblicos.

humanismo Movimiento intelectual y cultural surgido en el siglo XIV en Italia, muy ligado al Renacimiento artístico, que buscó inspiración en la Antigüedad clásica y puso al hombre en el centro de su atención.

impresionismo Influyente movimiento pictórico surgido en Francia a finales de la década de 1860. Los impresionistas se propusieron representar las impresiones visuales en términos de efectos de luz y color.

instalación Obra artística que suele combinar varios medios y está concebida para un lugar y un momento específicos.

land art Movimiento artístico contemporáneo cuyas obras utilizan el paisaje o se integran en él.

manierismo Estilo artístico que floreció en Italia en el siglo XVI, tras el Alto Renacimiento. Los manieristas priorizaban el estilo y la técnica en detrimento del realismo.

minimalismo Tendencia del arte abstracto surgida en la década de 1960; se caracteriza por la simplicidad formal y la ausencia de contenido expresivo.

modernismo Movimiento artístico de finales del siglo XIX y principios del XX, eminentemente arquitectónico y decorativo, caracterizado por el uso de los motivos naturales y las líneas curvas y asimétricas.

neoclasicismo Estilo arquitectónico y artístico desarrollado en Europa a partir de la década de 1750 como reacción a los excesos del rococó, e inspirado en el orden y la razón de las obras de la Antigüedad clásica.

neoexpresionismo Estilo pictórico desarrollado en las décadas de 1970 y 1980 en EE UU, Alemania Occidental e Italia, y plasmado en grandes lienzos figurativos de intenso dramatismo.

nueva objetividad Estilo artístico surgido en la Alemania de la década de 1920 como reacción al expresionismo y caracterizado por la representación objetiva de la realidad.

orientalismo En la historia del arte, término que se refiere a la representación de la cultura oriental, especialmente la de Oriente Medio y el norte de África, por parte de los artistas académicos del siglo XIX.

performance Forma de arte popularizada en la década de 1960 que combina elementos del teatro, la danza, la música y las artes visuales.

pop art Movimiento artístico surgido en EE UU y Gran Bretaña a finales de la década de 1950 y que tuvo su auge en la de 1960. Se inspira en la cultura popular y los medios de comunicación de masas y utiliza elementos del cómic, la publicidad, la televisión y el cine.

primitivismo Estilo artístico inspirado en el arte «primitivo», entendido como tal el arte tradicional del África subsahariana y las islas del Pacífico.

ready-made Término acuñado por el artista francés del siglo XX Marcel Duchamp para describir un tipo de obra de arte de su invención. Se trata de un objeto ordinario de uso cotidiano extraído de su contexto funcional y expuesto en una galería de arte.

realismo Movimiento artístico y literario, iniciado en Francia a mediados del siglo XIX, en el que los temas de la vida urbana y rural se representan de modo detallado, preciso y sobrio. En un sentido más amplio, estilo artístico que busca la objetividad en la representación.

rococó Estilo arquitectónico y artístico derivado del barroco, pero más luminoso y lúdico, que dominó el arte europeo a principios del siglo XVIII.

románico Estilo imperante en la arquitectura y el arte europeos entre los siglos X y XII. En arquitectura se caracteriza por el empleo del arco de medio punto y por la solidez; en pintura y escultura, por la falta de realismo e incluso la distorsión de las figuras.

romanticismo Movimiento cultural y artístico dominante en Europa a finales del siglo XVIII y principios del XIX, reivindicaba la sensibilidad y la expresión individuales y recurrió con frecuencia a la naturaleza y el paisaje en busca de inspiración.

simbolismo Movimiento artístico y literario de finales del siglo XIX e inicios del XX que, influido por ideas místicas, pretendía crear representaciones subjetivas y poéticas del mundo.

suprematismo Estilo artístico abstracto que floreció en Rusia entre 1915 y 1918 y se servía de formas geométricas simples como el cuadrado, el triángulo y el círculo.

surrealismo Movimiento artístico y literario fundado por el poeta André Breton en París en 1924. Fue el movimiento vanguardista más influyente de las décadas de 1920 y 1930. En comparación con el dadaísmo, su predecesor, el surrealismo era menos iconoclasta, y buscaba dar salida al potencial creativo de la mente inconsciente.

tenebrismo En la pintura, uso extremado de la luz y las sombras para acentuar el dramatismo.

vanguardista Término aplicado a los artistas (o sus obras), especialmente de principios del siglo XX, considerados innovadores o adelantados a su época.

vorticismo Movimiento vanguardista británico, surgido en 1914 bajo el influjo del futurismo italiano y el cubismo francés, que quiso expresar el dinamismo de la vida moderna.

INDICE

FUENTES DE LAS CITAS

AGRADECIMIENTOS

Dorling Kindersley y Cobalt id desean expresar su agradecimiento a Helen Peters por la elaboración del índice.

CRÉDITOS FOTOGRÁFICOS

El editor agradece a las siguientes personas e instituciones el permiso para reproducir sus imágenes.

(Clave: a-arriba; b-abajo; c-centro; i-izquierda; d-derecha; s-superior)
2 Dreamstime.com: Tupungato (c). **6 Corbis:** Christie's Images (bi). **Dreamstime.com:** G00b (sd). **7 Corbis:** (bd). **8 akg-images:** World History Archive (si). **9 Corbis:** (bi). **12 Getty Images:** DEA/G. NIMATALLAH (sd). **Alamy Images:** INTERFOTO (sc). **Bridgeman Images:** Universal History Archive/UIG (sd). **13 Alamy Images:** ffoto_travel (sc). **Corbis:** (sc). (sd). **14 Bridgeman Images:** (si). **Alamy Images:** FineArt (sc). Masterpics (sd). **15 Alamy Images:** Heritage Image Partnership Ltd (si). **Corbis:** Philadelphia Museum of Art/© Succession Marcel Duchamp/ADAGP, París y DACS, Londres 2016 (sc). **Alamy Images:** LatitudeStock (d). **20 Corbis:** Leemage (s). **21 Alamy Images:** age fotostock (bi). **22 Alamy Images:** MELBA PHOTO AGENCY (b). **23 Alamy Images:** Javier Etcheverry (sd). **25 Alamy Images:** age fotostock (bd). **27 akg-images:** Maurice Babey (c). **28-29 Dreamstime.com:** Dan Breckwoldt (b). **29 Dreamstime.com:** Thirdrome (s). **30 Corbis:** robertharding (bc). **31 Alamy Images:** The Art Archive. **32 Corbis:** Christie's Images (ci). **33 The British Museum:** albaceas del British Museum (c). **34 Alamy Images:** VPC Travel Photo (b). **35 Alamy Images:** Steven Vidler (bd). **37 Getty Images:** DEA/G. NIMATALLAH (c). **38 Alamy Images:** The Art Archive. **40 The Art Archive:** DeA Picture Library/G. Nimatallah (bi). **akg-images:** Erich Lessing (bi). **41 akg-images:** Erich Lessing (si). **The Art Archive:** Museo Nazionale Palazzo Altemps, Roma/Gianni Dagli Orti (b). **42 Alamy Images:** Stefano Politi Markovina (bi). **43 Dreamstime.com:** Tupungato (sd). **44 akg-images:** Pictures From History (sd). **45 Alamy Images:** Henry Westheim Photography (sd). **Bridgeman Images:** Colección privada/Paul Freeman (bc). **46 Bridgeman Images:** Peter Horree (bd). **48 Corbis:** Paul Seheult/Eye Ubiquitous (sd). **49 Alamy Images:** National Geographic Creative (sd). **Bridgeman Images:** Alinari (bi). **50 Corbis:** Gianni Dagli Orti (bi). **51 Alamy Images:** Lanmas (c). **52 Alamy Images:** Realy Easy Star/Giuseppe Masci (b). The Art Archive (sd). **53 Corbis:** GARCIA Julien/Hemis (bd). **54 Getty Images:** DEA/A. DE GREGORIO/Contributor (b). **55 Alamy Images:** INTERFOTO (sc). **Corbis:** Pascal Deloche/Godong (bd). **62 akg-images:** Erich Lessing (sd). **63 Getty Images:** Ayhan Altun (sd). **Bridgeman Images:** Tesoro de la abadía de Saint-Maurice (bc). **64 Bridgeman Images:** Consejo del Trinity College, Dublín (c). **65 Alamy Images:** The Print Collector (sc). **66 Alamy Images:** Danita Delimont (bi). **67 Alamy Images:** The Art Archive (s). **69 Corbis:** G00b (c). **70 Bridgeman Images:** Metropolitan Museum of Art, Nueva York (bi). **72 Dreamstime.com:** Jozef Sedmak (s). **Corbis:** Gérard Degeorge (d). **73 akg-images:** Philippe Maillard (b). **74 Bridgeman Images:** Universal History Archive/UIG (si). **74-75 Bridgeman Images:** Musée de la Tapisserie, Bayeux (b). **76 Corbis:** Angelo Hornak (b). **77 Bridgeman Images:** Government Museum and National Art Gallery, Madras (s). **78 Corbis:** Kent Kobersteen/National Geographic Creative (ci). **79 Alamy Images:** Malcolm Fairman (c). **80 Alamy Images:** ffoto_travel (si). **81 Bridgeman Images:** Peter Willi (si). **The Art Archive:** Manuel Cohen (bd). **82 Alamy Images:** funkyfood London, Paul Williams (s). **82-83 Bridgeman Images:** (bc). **83 Corbis:** Tuul & Bruno Morandi (bi). **84 Alamy Images:** Universal Images Group North America LLC/DeAgostini (bi). **85 Alamy Images:** Universal Images Group North America LLC/DeAgostini (si). **Dreamstime.com:** Izanbar (bd). **86 Alamy Images:** Alinari Archives (c). **87 Alamy Images:** Alex Ramsay (sc). **88 Scala:** (sd). **Getty Images:** DEA/A. DAGLI ORTI (bd). **89 Getty Images:** Mondadori Portfolio (sd). **91 Bridgeman Images:** Museo dell'Opera del Duomo, Siena (c). **92 akg-images:** MPortfolio/Electa (sd). **Bridgeman Images:** Museo dell'Opera del Duomo, Siena (bi). **93 Bridgeman Images:** Museo dell'Opera del Duomo, Siena (sc). **94-95 akg-images:** Nimatallah (b). **95 Alamy Images:** World History Archive (sd). **96 Scala:** The Metropolitan Museum of Art/Art Resource (s). **97 Bridgeman Images:** Pictures from History (sd). **98 Getty Images:** Heritage Images (si). Heritage Images (c). **99 Alamy Images:** Heritage Image Partnership Ltd (bc). Heritage Image Partnership Ltd (bd). **107 Alamy Images:** PAINTING (ci). **108 akg-images:** Rabatti - Domingie (b). **109 Corbis:** Arte & Immagini srl (s). **110 Getty Images:** Archive Photos/Stringer (si). **Alamy Images:** FineArt (sd). **111 Corbis:** Sandro Vannini (b). **113 Corbis:** (c). **114 Alamy Images:** PAINTING (bi). **115 Corbis:** (b). **116 Corbis:** (sd). **117 Corbis:** Leemage (sd). **118 Alamy Images:** Peter Barritt (b). **119 Alamy Images:** Mary Evans Picture Library (sc). **120 Bridgeman Images:** Ca' d'Oro, Venecia (sd). **121 Alamy Images:** Chronicle (sd). **122 Corbis:** (bi). **123 Alamy Images:** Classic Image (si). **124 The British Museum:** Albaceas del British Museum (bi). **126 Corbis:** AS400 DB (si). **Alamy Images:** Dennis Hallinan (sd). **127 Corbis:** Leemage (sd). **128 Alamy Images:** Photos 12 (bi). **129 Corbis:** Historical Picture Archive (si). Michael Nicholson (si). **131 Corbis:** adoc-photos (sd). **132 Corbis:** Gianni Dagli Orti (bi). **133 Corbis:** Alfredo Dagli Orti (si). **135 Corbis:** (s). **136 Corbis:** Historical Picture Archive (si). **137 Alamy Images:** Masterpics (si). **138 Alamy Images:** The Art Archive (si). Pbarchive (bi). **139 Alamy Images:** Pbarchive (sd). **Corbis:** Leemage (bi). **140 Corbis:** (bi). **141 Corbis:** (s). **142 Corbis:** Leemage (b). **Alamy Images:** Heritage Image Partnership Ltd (bd). **143 Corbis:** Francis G. Mayer (d). **144 Bridgeman Images:** Galleria dell' Accademia, Florencia (d). **145 Alamy Images:** Classic Image (si). **Bridgeman Images:** Galleria dell'Accademia, Florencia (bd). **147 Corbis:** (c). **148 Alamy Images:** Mary Evans Picture Library (b). **149 Corbis:** (si). **151 Corbis:** (si). **152 Corbis:** Ali Meyer (c). **153 Alamy Images:** Heritage Image Partnership Ltd (si). **155 Getty Images:** DEA/G. NIMATALLAH (c). **156 Getty Images:** DEA/G. NIMATALLAH (c). **157 Corbis:** Historical Picture Archive (sd). **Bridgeman Images:** Louvre, París (s). **158 Alamy Images:** Antiquarian Images (bi). **160 Corbis:** The Gallery Collection (c). **161 Alamy Images:** V&A Images (s). **170 Corbis:** (b). **171 Corbis:** Ken Welsh/*/Design Pics (sd). **172 Bridgeman Images:** (bi). **173 akg-images:** Album/Oronoz (si). **Alamy Images:** The Art Archive (si). **174 Bridgeman Images:** Prado, Madrid/Index (sd). **Alamy Images:** Peter Horree (bi). **175 Alamy Images:** classicpaintings (si). **176 Alamy Images:** Steve Vidler (sd). **177 Corbis:** AS400 DB (bc). **178 Alamy Images:** FineArt (bi). **179 Alamy Images:** Peter Horree (si). **Corbis:** AS400 DB (b). **180 Corbis:** Leemage (si). **181 Alamy Images:** World History Archive (b). **182 Getty Images:** DEA/G. NIMATALLAH (bi). **183 Alamy Images:** Heritage Image Partnership Ltd (sd). **Corbis:** Massimo Listri (bc). **184 Bridgeman Images:** Cleveland Museum of Art, OH/Leonard C. Hanna, Jr. Fund (ci). **185 Scala:** The Metropolitan Museum of Art/Art Resource (s). **Corbis:** Leemage (bc). **187 akg-images:** World History Archive (c). **188 Alamy Images:** Peter Horree (si). **189 Dreamstime.com:** Eugenesergeev (tr1). **iStock:** Stacey Walker (tr2). Sasha Radosavljevic (tr3). **Corbis:** Leemage (sd). **190 Alamy Images:** classicpaintings (b). Jeff Morgan 01 (bi). **191 Scala:** Art Resource/© 2016. Banco de México, Museo Diego Rivera Frida Kahlo, México, D.F./DACS (bd). **192 The Art Archive:** Ashmolean Museum (si). **193 Dreamstime.com:** Steve Luck (b). **195 Corbis:** Michael Nicholson (sd). Heritage Images (si). **196 Corbis:** adoc-photos (si). **197 Corbis:** Leemage (si). **The Art Archive:** Musée du Château de Versailles/Granger Collection (bc). **198 Alamy Images:** Masterpics (si). **199 Getty Images:** DEA/G. FINI (sd). **Alamy Images:** Masterpics (cb). **200 Alamy Images:** Lebrecht Music and Arts Photo Library (b). **201 Corbis:** Burstein Collection (sd). **202 Alamy Images:** PRISMA ARCHIVO (si). **203 Alamy Images:** Lebrecht Music and Arts Photo Library (bd). **204 Corbis:** GraphicaArtis (si). **205 Corbis:** (bd). **206 akg-images:** Erich Lessing (c). **207 akg-images:** Erich Lessing (si). **208 Getty Images:** Hulton Archive/Stringer (si). **208-209 akg-images:** Erich Lessing (si). **210 Alamy Images:** The Artchives (ci). **211 Alamy Images:** SuperStock (c). **212 Corbis:** (bi). **213 Corbis:** Leemage (si). **Alamy Images:** Classic Image (sd). **214 Alamy Images:** V&A Images (si). **215 Alamy Images:** Steven Vidler (si). **Bridgeman Images:** Victoria & Albert Museum, Londres (cb). **217 Alamy Images:** Peter Horree (si). **218 Corbis:** Leemage (sd). **219 The Art Archive:** Victoria and Albert Museum Londres/V&A Images (sd). **220 Corbis:** Araldo de Luca (bi). **221 Corbis:** (bd). **Dreamstime.com:** Eurico (c). **231 Corbis:** Burstein Collection (c). **232 Corbis:** Leemage (bi). **233 Alamy Images:** classicpaintings (sd). **234 Corbis:** (bi). **235 Corbis:** Burstein Collection (bd). **236 Alamy Images:** Masterpics (b). **237 Corbis:** Alfredo Dagli Orti/The Art Archive (sd). **238 Alamy Images:** classicpaintings (sd). **239 Getty Images:** Leemage (si). **Bridgeman Images:** Hamburger Kunsthalle, Hamburgo (bc). **241 Corbis:** Leemage (sd). **242 Alamy Images:** Heritage Image Partnership Ltd (sd). **243 Dreamstime.com:** Andrey Chaikin (bc). **244 Getty Images:** DEA PICTURE LIBRARY/Contributor (si). **Corbis:** Leemage (bd). **245 Corbis:** Leemage (b). **246 Corbis:** (b). **247 Alamy Images:** Pictorial Press Ltd (bc). **248 Bridgeman Images:** Dahesh Museum of Art, Nueva York (ci). **249 Bridgeman Images:** Corcoran Collection, National Gallery

of Art, Washington D.C (c). **250 The Art Archive:** DeA Picture Library (ci). **251 Bridgeman Images:** Colección privada (si). Colección privada/Photo © Christie's Images (bd). **252 Corbis:** (c). **253 Corbis:** AS400 DB (sc). Leemage (b). **254 TopFoto:** Fine Art Images/Heritage Images (sd). **255 Corbis:** Brooklyn Museum (sd). **Getty Images:** Print Collector (bc). **257 Getty Images:** DEA/A. DAGLI ORTI (c). **258 Corbis:** Bettmann (bi). **260 Alamy Images:** The Art Archive (si). **Corbis:** Leemage (bd). **261 Corbis:** Alfredo Dagli Orti/The Art Archive (sd). **262 Corbis:** Christie's Images (si). **263 Corbis:** Francis G. Mayer (b). **264 Alamy Images:** Niday Picture Library (bi). **265 Alamy Images:** David Coleman (si). **Corbis:** Hulton-Deutsch Collection (bc). **267 Corbis:** (c). **268 Mary Evans Picture Library:** INTERFOTO/Groth-Schmachtenberger (b). **270 Scala:** (s). **271 Getty Images:** National Galleries of Scotland (bd). **272 Corbis:** (b). **273 Corbis:** Leemage (sd). **274 Alamy Images:** Heritage Image Partnership Ltd (b). **275 Alamy Images:** GL Archive (si). **279 Corbis:** Leemage (sd). **Bridgeman Images:** Bergen Art Museum / Photo © O. Vaering (bd). **286 Alamy Images:** FineArt/Alamy Stock Photo (c). **287 Corbis:** adoc-photos (sd). **Scala:** Austrian Archives (bi). **288 Collection SFMOMA, Bequest of Elise S. Haas:** © Succession H. Matisse/DACS 2016 (sd). **289 Corbis:** Christie's Images © ADAGP, París and DACS, Londres 2016 (sd). **Alamy Images:** Everett Collection Historical (bi). **290 Scala:** Digital image, The Museum of Modern Art, Nueva York (c). **292 Getty Images:** DEA PICTURE LIBRARY/Contributor (bi). **293 Getty Images:** Print Collector (bd). **Mary Evans Picture Library:** Sueddeutsche Zeitung Photo (si). **294 Alamy Images:** Dennis Hallinan/© Succession Picasso/DACS, Londres 2016 (i). **295 Getty Images:** Apic (si). **Corbis:** The Gallery Collection/© Succession Picasso/DACS, Londres 2016 (c). **296 Bridgeman Images:** Musee National d'Art Moderne, Centre Pompidou, París/© ADAGP, Paris y DACS, Londres 2016 (sd). **Corbis:** The Gallery Collection/© Succession Picasso/DACS, Londres 2016 (bc). **298 Bridgeman Images:** Museum of Modern Art, Nueva York/Photo © Boltin Picture Library (c). **299 Corbis:** adoc-photos (sd). **Alamy Images:** Peter Horree (bi). **301 Alamy Images:** LatitudeStock (c). **302 Alamy Images:** INTERFOTO (si). **303 Alamy Images:** Maurice Babey (si). **304 Alamy Images:** LatitudeStock (s). **305 The Art Archive:** The Solomon R. Guggenheim Foundation/Art Resource, NY (c). **306 akg-images:** (b). **307 akg-images:** (b). **308 Corbis:** Philadelphia Museum of Art/© Succession Marcel Duchamp/ADAGP, París y DACS, Londres 2016 (bi). **309 Corbis:** Philadelphia Museum of Art/© ADAGP, París y DACS, Londres 2016 (bc). **311 Corbis:** © Salvador Dalí, Fundació Gala-Salvador Dalí, DACS, 2016 (c). **313 Bridgeman Images:** Berlinische Galerie, Museum of Modern Art, Photography & Architecture, Berlín/© ADAGP, París y DACS, Londres 2016 (c). **314 Bridgeman Images:** Colección de Claude Herraint, París/© ADAGP, París y DACS, Londres 2016 (s). **Alamy Images:** © Salvador Dalí, Fundació Gala-Salvador Dalí, DACS, 2016 (bd). **315 Corbis:** © Salvador Dalí, Fundació Gala-Salvador Dalí, DACS, 2016 (bd). **316 Corbis:** World History Archive/Reproducido con permiso de The Henry Moore Foundation (si). **317 Corbis:** Bettmann (sd). **319 Alamy Images:** Peter Horree/© The Pollock-Krasner Foundation ARS, NY y DACS, Londres 2016 (c). **320 Getty Images:** Tony Vaccaro (bi). **321 Dreamstime.com:** Pdtnc (c). **322 Corbis:** Rudolph Burckhardt/Sygma/© The Pollock-Krasner Foundation ARS, NY y DACS, Londres 2016 (si). **323 Alamy Images:** Peter Horree/© The Pollock-Krasner Foundation ARS, NY y DACS, Londres 2016 (c). **324 Scala:** Digital image, The Museum of Modern Art, Nueva York/© ADAGP, París y DACS, Londres 2016 (ci). **325 Corbis:** Christie's Images (bd). **326 akg-images:** Erich Lessing/© Legado de Roy Lichtenstein/DACS 2016 (c). **327 Corbis:** Oscar White (sd). **328 Scala:** Digital image, The Museum of Modern Art, Nueva York/© ARS, NY y DACS, Londres 2016 (ci). **329 Corbis:** George Steinmetz/© Legado de Robert Smithson/DACS, Londres/VAGA, Nueva York 2016 (c). **330 Caroline Tisdall:** (ci). **331 Caroline Tisdall:** (bi). **Alamy Images:** INTERFOTO (sd). **332 Elizabeth A. Sackler Center for Feminist Art, Collection of the Brooklyn Museum:** © Judy Chicago. ARS, NY y DACS, Londres 2016/Photo © Donald Woodman (c). **333 Corbis:** Christopher Felver (s). **Elizabeth A. Sackler Center for Feminist Art, Collection of the Brooklyn Museum:** © Judy Chicago. ARS, NY y DACS, Londres 2016/Photo © Donald Woodman (bc). **334 Alamy Images:** Stefano Politi Markovina/© The Easton Foundation/VAGA, Nueva York/DACS, Londres 2016 (s). **335 Corbis:** Christopher Felver (sc). **336 Getty Images:** Marco Secchi (s). **337 Getty Images:** RAFA RIVAS/Stringer (bc).

Las demás imágenes © Dorling Kindersley
Para más información: **www.dkimages.com**